MOVIE-MADE AMERICA
ROBERT SKLAR

电影创造美国

美国电影文化史

[美] 罗伯特·斯克拉 著

郭侃俊 译

著作权合同登记号　图字：01-2014-4604

图书在版编目(CIP)数据

电影创造美国：美国电影文化史 /（美）罗伯特·斯克拉著；郭侃俊译.—北京：北京大学出版社，2018.8

（培文·电影）

ISBN 978-7-301-29147-4

Ⅰ.①电…　Ⅱ.①罗…②郭…　Ⅲ.①电影文化—文化史—美国　Ⅳ.①J909.712

中国版本图书馆 CIP 数据核字（2017）第 328869 号

MOVIE-MADE AMERICA: A Cultural History of American Movies, Revise and Updated Edition by Robert Sklar
Copyright © 1975, 1994 by Robert Sklar
Published by arrangement with the author's Estate through Frances Collin, Literary Agent and Bardon-Chinese Media Agency
Simplified Chinese translation copyright © (year)
by Peking University Press
ALL RIGHTS RESERVED

书　　　名	电影创造美国：美国电影文化史 DIANYING CHUANGZAO MEIGUO: MEIGUO DIANYING WENHUASHI
著作责任者	[美] 罗伯特·斯克拉 著　郭侃俊 译
责任编辑	李治威　周彬
标准书号	ISBN 978-7-301-29147-4
出版发行	北京大学出版社
地　　　址	北京市海淀区成府路 205 号　100871
网　　　址	http://www.pup.cn　新浪微博：@北京大学出版社 @培文图书
电子信箱	pkupw@qq.com
电　　　话	邮购部 62752015　发行部 62750672　编辑部 62750883
印　刷　者	三河市博文印刷有限公司
经　销　者	新华书店
	660 毫米 ×960 毫米　16 开本　35.25 印张　455 千字 2018 年 8 月第 1 版　2018 年 8 月第 1 次印刷
定　　　价	79.00 元

未经许可，不得以任何方式复制或抄袭本书之部分或全部内容。

版权所有，侵权必究

举报电话：010-62752024　电子信箱：fd@pup.pku.edu.cn

图书如有印装质量问题，请与出版部联系，电话：010-62756370

目　录

新版序003

序005

第一部分　电影文化的兴起001

1　一个大众媒体的诞生003

2　镍币疯狂023

3　爱迪生的托拉斯及其崩溃043

4　D. W. 格里菲斯和电影艺术的创立063

第二部分　大众文化时代的电影087

5　好莱坞和新时代的开端089

6　无声电影和激情人生115

7　混乱、戏法、身体天赋和默片喜剧艺术139

8　电影制造的儿童163

9　阿道夫·朱克建造的帝国188

第三部分　电影时代的大众文化209

10　电影大亨的困境和电影审查者的胜利211

11　动荡的黄金时代和秩序的黄金时代230

12　文化神话的制造：沃尔特·迪士尼和弗兰克·卡普拉260

13　把电影卖到海外286

14　好莱坞淘金热302

第四部分　电影文化的衰落327

15　美国战争中的好莱坞和好莱坞自身的斗争329

16　观众的流失和电视带来的危机355

17　好莱坞的衰败377

18　个人电影的前途401

第五部分　经久不衰的媒介419

19　低谷和复兴421

20　好莱坞和里根时代446

21　从神话到记忆471

22　独立电影493

资料来源注释507

参考书目543

新版序

自本书于 1975 年首次出版以来,对美国电影史的认知发生了一场天翻地覆的大革命。电影工作室的档案资料和电影制作者的个人文件都已可供研究。普通民众迄今无法接触的电影资料开始在电视上播放,并以录像带的形式公开出售或出租。一年之内刊登、出版的有关美国电影的书籍和文章,几乎和前四分之三个世纪一样多。

然而,《电影创造美国:美国电影文化史》提出的众多观点在当今时代依然成功地保持其实用性。本书提出的关于传播媒介、文化权力和主导意识形态的问题仍然切中肯綮,但随后几年社会各界充满自信地给出的答案,不足以解答我们的疑问。围绕着族群、宗教和阶级的冲突,塑造了电影与更广泛的美国文化之间的关系,这些冲突现在已经过时了吗?将被种族和性别斗争取而代之吗?随着电影百年华诞的到来,并在 21 世纪娱乐和信息纽带中占据重要的位置,或许这些问题在《电影创造美国》中都可以找到明确的答案。

历史研究是作者与当前时间和地点相互作用的产物,也是与过去产生关联的结果。虽然我个人的更为深入的电影研究融入了他人的学术研究成果,已经改变了我对有些论题的观点,但我还是尊重本书首次出版时的背景和主旨,尽可能地保持原文的基本完好,只是纠正了一些

错误。此外，新版中新增了第五部分的内容和参考书目。

我要特别感谢弗兰西斯·柯林（Frances Collin），她的鼓励和坚持推动着新版的最终完成。在兰登书屋及其下属的维塔奇书局，安妮·弗里德古德（Anne Freedgood）对于文体细节非常敏锐、专注，增添了原文的活力，并帮助本书赢得了众多读者的青睐；米兰达·舍尔文（Miranda Sherwin）为新版的写作提供了源源不断的动力；珍娜·拉斯洛奇（Jenna Laslocky）从头到尾持续而有力地支持着本书的完成；乔治·伯特利尼（Giorgio Bertellini）协助编制了最新的参考书目。现代艺术博物馆电影剧照档案室的玛丽·克里斯（Mary Corliss）和特里·季思肯（Terry Geesken）在寻找本书的插图过程中提供了很多帮助。

我非常感谢纽约大学帝势艺术学院电影系的同事和学生的支持，感谢安·哈里斯（Ann Harris）和凯西·霍尔特（Cathy Holter）以及她们所在的乔治·安伯格电影研究中心工作人员的帮助。谨以此书献给莱奥纳多·斯克拉（Leonard Sklar）和苏珊·斯克拉·弗里曼（Susan Sklar Friedman），他们分别在水资源和电影编辑领域源源不断地贡献自己的力量。他们和凯特·腾德（Kate Tender）以及贾斯汀·腾德（Justin Tender）一起，为我持续提供创作灵感。艾德丽安·哈里斯（Adrienne Harris）也一如既往地以各种方式提供了诸多帮助。

罗伯特·斯克拉
1994 年 5 月

序

 我刚开始筹备本书的创作时，并未打算写成这样，这种情况很常见。在 1960 年代后期，作为美国文化的史学研究者和评论家，我的职业生涯到了某个关键时刻，让我觉得有必要探讨一下电影作为一种艺术形式在美国文化、历史中的作用，以及电影对其他艺术的影响。然而，当我全身心投入这一课题时，却很快发现我采用的方法无法帮助我解决该问题的关键所在。无论是电影还是文化的概念都过于狭隘，作为一名研究者，必须超越为数不多的大导演和数十部所谓的经典影片，甚至超越数量庞大的电影这一整体，来试着了解电影作为文化传播的大众媒介的最大意义。

 在扩大对电影的研究范围的过程中，我开始重新定义我的文化概念，将注意力从艺术家及其作品转移到普通民众和他们的生活上。从这个角度来看，20 世纪初美国文化场景中电影的出现，显然对当时的文化政策和体制提出了挑战。有关这种挑战及其所激发的反应，成为本书所要阐述的主要内容。

 为了达成这一诉求，我开始仔细审视诸多话题，包括电影技术的发明、电影观众的属性和变迁、电影行业的组织和业务策略、电影院的设计和经营状况、电影工作者的社会生活和职业生涯、政府针对电影制

定的政策，以及审查团体的态度和策略、电影在美国本土和海外的文化影响力等。

在研究过程中，我试图通过众多已发表和未发表的资料（资料来源详细列在本书的资料来源注释部分，只有直接引语引注于正文中），尽可能广泛地探索美国电影的文化面貌。我也观看了数百部各个时期的电影，并尝试在书中只引用这项工作开始六年以来我已经看过或再次看过的影片，只有一小部分例外。

我很清楚地意识到，那些我只花费了一个段落或一个页面的笔墨进行讨论的主题，客观地说，可以进行更深入、广泛的探讨；其他一些具有相当趣味性的话题（如电影布景和服装设计人员对消费者口味的影响），由于篇幅所限，甚至无法进行介绍。有许多我非常仰慕的重要导演，尤其是约翰·福特（John Ford）、约瑟夫·冯·斯登堡（Josef von Sternberg）和奥逊·威尔斯（Orson Welles），我很希望能在书中给予他们更多的关注。

然而，文化研究的缺失，使我意识到有必要单独撰写一本书，内容涵盖从1890年代至今的美国电影文化史，为人们理解这些电影的意义提供一个大的框架。电影在历史上就一直是，现在仍然是文化传播网络中的重要组成部分。影片内容和监管控制的属性，有助于从整体上塑造美国文化的特征和发展方向，从写作一开始就认识到这一点非常重要。

我对20世纪美国文化的结构和变迁的理解远不够全面。在多个不同场合，我发现自己被迫使用"主导秩序"或"主导意识形态"之类的用词，却无法充分解释这些词汇在美国文化中具体代表什么样的群体和概念。文化历史学家的任务之一，就是阐明现代美国社会中的文化力量的本质，更重要的，是指出它与经济、社会和政治之间的联系。我希望本书能对该主题的研究有所贡献，至少可以说明它的复杂性，无法进行简单的解答。

就电影而言，其发挥文化影响力的能力，不仅受到经济、社会或政治力量占有状况的制约，还受到民族发源或宗教信仰等的影响，更别提明星或个人魅力之类更难以捉摸的因素了。电影是第一个由不同于传统文化精英所属的民族或宗教背景的男性主导的娱乐和文化信息媒介，这一事实一直统治着整个电影史的发展，使其站在很多斗争的前沿，有时更会否定那些忠实地坚持保守的政治信仰的男性所享有的显而易见的优越感。

都说电影是一门需要协作的艺术，而写作是可以独立完成的，但是如果没有这么多人的协助，这本书就不能完成。这些人加起来也赶上一个电影剧组了。

首先我要感谢那些能让我观看众多电影的热心人士，这些电影是我撰写本书所要研究的对象。1968年我第一次长时间地使用现代艺术博物馆电影研究所的资料进行研究时，加里·凯里（Gary Carey）给了我很多指导和鼓励，五年之后查尔斯·希尔弗（Charles Silver）又提供了同样的帮助。国会图书馆电影分部的约翰·邱泼（John Kuiper）和他的工作人员允许我使用他们收藏的纸质版材料进行研究，还有丹·罗斯（Dan Ross）提供了相关设施以便我观看美国电影艺术和科学学院收藏的早期美国电影。我很感谢沃尔特·迪士尼档案馆的大卫·史密斯（David R. Smith），使我能够看到1930年代迪士尼的短动画片。感谢密歇根州迪尔伯恩市亨利·福特百年图书馆的詹姆斯·L. 林巴赫（James L. Limbacher），允许我使用该图书馆中的馆藏图书。此外，底特律纽曼电影图书馆、纽约哥伦比亚电影院、俄亥俄州代顿市的泰曼影业、芝加哥的"环球16"影院，还有伊利诺伊州拉格朗日市布兰登影业的影视中心，也热情地为我提供所需影片。

密歇根大学霍勒斯·H. 拉克姆研究生院，在本项目的开始和结束阶段均以研究补助金的形式给予我很重要的支持和鼓励。约翰·西蒙·古根海姆纪念基金会于1970—1971年提供的学术奖金也使我受益

匪浅；在此，谨对基金会及其主席戈登·N.雷（Gordon N. Ray）先生的支持表示感谢。

众多图书馆管理员给我提供了帮助。我要特别感谢美国电影艺术和科学学院图书馆的米尔德丽德·辛普森（Mildred Simpson）和她的同事们，密歇根大学图书馆的玛丽·柔曼（Mary Rollman）、玛丽·乔治（Mary George）和其他许多负责馆际互借服务的同事，哈佛大学商学院研究生院贝克图书馆的大卫·卡普（David L. Kapp），给我提供了有关D. W. 格里菲斯（D. W. Griffith）资料的现代艺术博物馆电影部门的艾琳·鲍瑟（Eileen Bowser），现代艺术博物馆电影剧照档案室的玛丽·于沙克·克里斯（Mary Yushak Corliss），纽约市立博物馆的夏洛特·拉鲁（Charlotte LaRue），位于洛杉矶的美国保险太平洋银行的历史学家维克多·R. 普鲁卡斯（Victor R. Plukas），乔治敦大学图书馆的乔治·M. 巴林杰（Geoge M. Barringer）以及帮我收集本书插图的电影书店。

1971年夏，通过与查尔斯·伊斯曼（Charles Eastman），詹姆斯·弗劳利（James Frawley），蒙特·赫尔曼（Monte Hellman），彼得·博格达诺维奇（Peter Bogdanovich），杰克·尼科尔森（Jack Nicholson）以及其他人的交流，我有幸了解了他们对现代好莱坞的认识和体会；《壁垒》（Ramparts）杂志的编辑们鼓励我进行调查研究，最终完成了我的文章"好莱坞的新浪潮"，并在1971年11月的《壁垒》杂志上发表。耶鲁大学的美国研究项目及其研究生使我有机会首次尝试探究弗兰克·卡普拉（Frank Capra）的电影所蕴含的社会神话；我特别感谢阿兰·特拉滕伯格（Alan Trachtenberg）和尼尔·西斯特（Neil Shister）。

感谢约翰·海曼（John Higham）、西德尼·范恩（Sidney Fine）、弗兰克·B. 弗雷德尔（Frank B. Freidel）、肯尼斯·林恩（Kenneth S. Lynn）和罗素·格利高里（Russell Gregory）对本项目的支持。西尔维娅·詹金斯·库克（Sylvia Jenkins Cook）、帕特丽夏·芬奇（Patricia Finch）、丹尼尔·赛尔（Daniel Sell）和加里·罗斯伯格（Gary Rothberger）大力协

助我搜集研究资料。兰登书屋的安妮·弗里德古德——一位耐心且乐于助人的编辑——以她出色的编辑技巧让我的书稿增色不少。小山姆·巴斯·华纳（Sam Bass Warner, Jr.）对我描写美国都市生活的变迁给予了很多指导，并对我较早完成的书稿提出了批评建议。玛丽莲·布拉特·杨（Marilyn Blatt Young）阅读了本书早期及后来的版本，并与我分享了她在风格意识和人文体验方面的感受。感谢凯瑟琳·齐许·斯克拉（Kathryn Kish Sklar）多年来对该项目的支持，并帮我澄清了本书语言和概念上的许多细节问题。爱丽丝·凯斯勒－哈里斯（Alice Kessler-Harris）也给予本项目很大支持，并利用她对社会理论和美国社会生活的精细把握，使本书的有关描述更加准确。莱奥纳德·斯克拉和苏珊·斯克拉为了本项目，看了比他们想看的更多的电影，也让我明白，生活中还有比黑暗房间里明亮的银幕更重要的东西。这些人，当然还有其他很多人，帮我改进了本书的许多不足之处，但由于本人水平所限，书中尚存不少缺陷，实乃本人之过。

罗伯特·斯克拉
1975 年 3 月

第一部分
电影文化的兴起

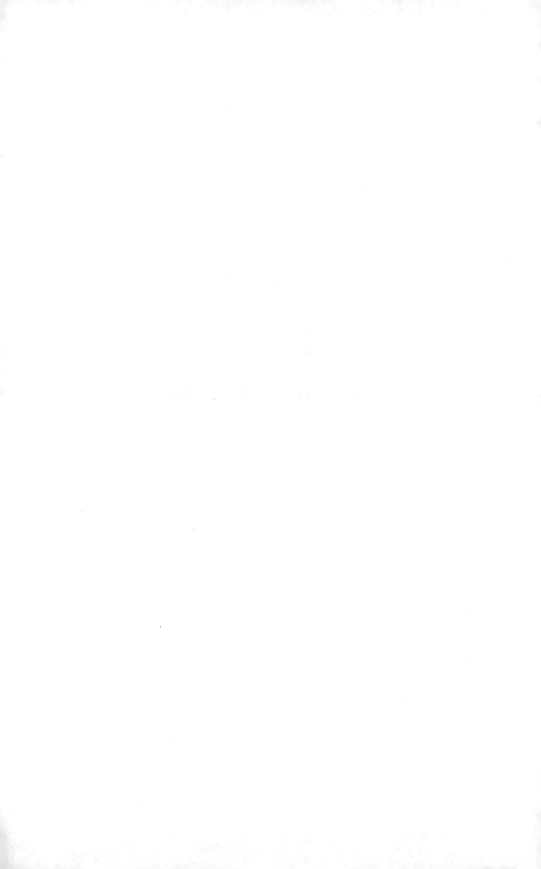

1
一个大众媒体的诞生

对于 20 世纪上半叶——确切地说,是从 1896 年到 1946 年——来说,电影是美国最流行、最有影响力的文化媒介。它是最重要的现代大众传媒,自下而上提升到文化意识的上层表面,所受到的最主要的支持来自于美国社会最底部、最不起眼的阶层。

电影以这样的方式发展、繁荣并非事先注定。稍微变化一下情境,电影摄像机和投影仪可以轻易地变成重要的科学仪器,像显微镜一样;也可以成为教育和家庭娱乐设备,像幻灯片一样;或者变成业余摄影装备,或者成为游乐园的消遣项目。1890 年,在其实验室尚未造出任何电影装置之前,托马斯·爱迪生(Thomas A. Edison)就做出预言,声称电影和他的留声机会给有钱人家提供家庭娱乐。最终结果却完全不同,其根本原因在于,电影发展于美国社会生活结构发生变化的关键年代,当时一种新的社会秩序正在现代工业城市中形成。

1890 年至 1910 年的二十年,正是电影从开始出现到奠定其作为

大众娱乐方式稳固地位的时代,也是美国向大规模的城市化工业社会转变的时代。许多美国城市的人口翻了一番;数以百万计的南欧和东欧移民带来了陌生的语言、宗教机构和文化习俗,创造了这个国家前所未见的多样性;有轨马车和有轨电车长长的平行铁轨,从市中心向旷野延伸,在那里市郊居民区开始逐渐发展;工业转移到市中心,而中产阶级则搬出去,他们的老房子或地产被外国人和乡下进城的农民所居住。

变化不只是一个增长的问题,城市特征也发生了根本的改变。对于所有不同等级的种族和阶层来说,在旧有的美国城市里,各种收入层次和不同职业的人都比邻而居,彼此交织。20世纪城市新兴的社会结构却减少了他们相邻和接触的机会。渐渐地,城市区域被不同社会阶层隔离开来:你的收入是多少,上班时穿戴如何,从事怎样的工作,国籍与出生地,所有这些都变成你所居住的区域的标志。一直以来都是单一社区形式的旧式美国城市,变成了新型美国城市:拥有许多社区,社区之间被社会藩篱隔离开来。

关于新社会秩序中有教养阶层的娱乐和消遣活动,我们有很多相关资料。当时的书籍和杂志充斥着有关他们的恐惧与渴望的报道,以及他们观看戏剧表演、在乡村俱乐部举行娱乐活动、参加体育运动的评论。而对于劳工阶层的生活,我们知道的要少得多。在20世纪早期的城市里,上流社会的体面人士出行时会尽量避免进入移民聚居区和工人生活区。就像当时的五分钱电影院一样,若干年过去了,公众才慢慢知道出现在底层民众中的新的社会现象或文化现象。零零散散地,隔离劳工阶层的无形的墙,逐渐被各种形式突破,例如简·亚当斯(Jane Addams)在芝加哥建造的赫尔宫、杜波依斯(W. E. B. Du Bois)等学者对费城黑人聚居区等地开展的社会学调查。我们对于19世纪末20世纪初劳工阶层的生活状况的了解,多数来自于他们的报告。

显然,对于这些男人和女人来说,压倒一切的、不得不接受的事实就是工作本身——每天24小时有一半时间都要花在工作上,在最好的

情况下也要11小时，早上6点上班打卡，有时是7点，下午6点打卡下班；在冬天，更是披星戴月，早出晚归，非常辛苦。劳工聚集区里的俱乐部、度假屋、教堂和兄弟组织，旨在为工人们提供健康的娱乐和关爱，但几乎没有劳动者有精力或时间来组织相关活动。他们更喜欢现成的、预先制作完成的娱乐项目，例如花上五分或一角硬币就立马能获得的满足感。

在劳工聚居区找乐子的首选社区酒吧。对于年轻人来说，那里有歌舞厅及滚轴溜冰场，还有俱乐部，年轻人可以在那里打打台球；警察和改良者有时以腐化、堕落窝点为由取缔这些场所，因此当风声紧时它们就关门歇业。此外，还有保龄球馆和射击场，也给工人们提供了相当不错的消遣途径。1890年前后，新的娱乐形式开始出现在新兴城市和周围地区，如类似康尼岛这样的游乐园、大联盟棒球赛、一角硬币博物馆、不间断歌舞杂耍，但是对于工人和他们的家庭来说，则很少能享受到这些乐趣。

1893年爱迪生的活动电影放映机出现了，到1896年则有了大屏幕电影投影。电影入驻杂耍屋和廉价娱乐场所，不到十年，就已经在劳工聚居区的临街店面剧场找到了既安全又能盈利的安身之处。就这样，未经中产阶级文化监护人的援手——实际上是他们觉得不值得关注——城市工人、移民和穷人们发现了一种新的娱乐媒介。对于电影控制权的斗争由此展开，直到今天仍在持续，但电影从来没有失去其原有的、作为大众流行文化媒介的特征。

发明电影是为了供人娱乐吗？电影发明者的头脑中从未有过这样的念头。他们是19世纪的科学家，对摄影和运动玩具的原理表现出极大的兴趣，因为他们正在寻找一种方法，让那些人眼不易察觉的现象被感知。他们需要找到或制作一种研究工具，它能掌控运动、控制时间。他们完善了所需的技术后，对于进一步发展电影却全无兴趣。法国科学家艾蒂安·朱尔斯·马雷（Etienne-Jules Marey）和出生于英国的美

摄影师埃德沃德·迈布里奇（Eadweard Muybridge）完成了这项具有重大意义的工作，使电影成为可能，但他们直到去世时都没有意识到，普通大众之所以被电影吸引，也是出于和他们当年同样的原因：可以根据自己的意愿来控制电影的时间和运动。

电影的历史可以追溯到两千年前，包括19世纪的某些玩具和装置，它们创造了运动的视错觉，但使用拍摄手段制作电影则始于马雷和迈布里奇。他俩彼此并不认识，一个在巴黎，另一个在加利福尼亚的帕洛·阿尔托，互相解决了对方提出却无法解决的问题。

马雷的问题来自他的宏大而令人敬佩的雄心：用一种科学的方法来证明达尔文的自然选择进化论。他原本是一名医生，发明了可以记录脉搏和血压的图形设备，并撰写了关于血液循环的专著，就此出了名。他得到了1867年法兰西学院的任命书，被聘为自然科学教授，在那里开始将图像技术应用于动物和人类运动的研究。马雷相信，只要研制出合适的技术装备，以图形方式记录下生命有机体的功能，比如运动，就可以展现出随着时间的推移，功能的变化是如何造成器质性改变的，换句话说，就是进化。此外，马雷还声称，如果科学家能够弄明白自然的运行方式，就可以再现它。通过精确地研究鸟类如何飞行，人们就可以基于同样的原理造出某种飞行器。

很快，马雷的研究便不再停留在图形记录这一步，而开始用视觉设备再现人类和动物的动作。在实验室中，马雷和他的同事们让一个人做出行走的动作，同时身上穿戴着一套设备，可以将他的一举一动记录在图形上。生理学家和解剖学家由此绘制出16帧图像，代表他行走过程中的16个前进位置。这些图像被放置在一个转盘上，围成一圈，转盘则被放置在被称为费纳奇镜[1]的运动装置上；当转盘转动时，它产生了人在行走的错觉。这种错觉本身没什么可炫耀的，运动玩具早就

[1] 1832年由比利时人约瑟夫·普拉托发明的装置，可播放连续动画。

实现了这一功能；但对于马雷来说，该装置的重要之处在于转盘可以放慢转速，以便他观察和分析运动的连续性。

该方法适用于相对简单且易于合作的运动主题，例如人。对于动物来说则是另一码事，即使像马的步态这种很基本且常见的运动都很难再现，更别提鸟类翅膀的精确摆动了。科学期刊中充斥着科学家们发表的有关马的步态的争论，由于很难看清运动中马腿的具体情况，他们尝试着将不同音调的铃铛挂在马的每条腿上，通过铃铛的声音来记录各条马腿步伐的连续性，从而描述其运动节奏。马雷的方法略胜一筹，他给马特别制作了带有可发声橡胶泡的马蹄铁，记录下马蹄着地时发出的不同声响，成功地制作出了马的运动示意图。然而对于一个想要描绘奔跑中的骏马的画家而言，这些都无法提供什么帮助；马腿还是移动得太快了，无法看清楚。

在1878年秋天的一次法国科学会议上，马雷谈到自己没有解决的这个问题。不过就在那一年年底，他有了解决方案。第12期的法国科学期刊《自然》(La Nature)以一种难以抑制的兴奋之情，登载了埃德沃德·迈布里奇于当年早些时候在帕洛·阿尔托拍摄的骏马奔跑瞬间的照片，这也是这些照片首次被期刊登载。马雷立刻承认，迈布里奇的照片的精度远远超出他的制图方式。他给《自然》期刊写了一封充满仰慕之情的信，迈布里奇也很有风度地给期刊回了一封信，并表明是马雷的著作《动物机制》(Animal Mechanism)激发了马匹主人、铁路大亨、加利福尼亚州前任州长利兰·斯坦福(Leland Stanford)的灵感，并资助他实施这项费用昂贵的实验——拍摄运动中的马匹。

假如历史支持这样的简单对应就好了，但事实并非如此。斯坦福聘请迈布里奇进行这项工作是在1872年，而马雷的书却是一年以后才出版，再过一年才被译成英文，此时距斯坦福提出的想法已过了两年。斯坦福想弄明白的问题是，马在奔跑时是否四条腿同时离地，而这个问题马雷从来没有提出过；斯坦福之所以求助于迈布里奇，是因为后者给

美国海岸和地理测绘工程拍摄的加州景观照片备受瞩目。但是迈布里奇在1872年拍摄的马匹照片并没有解决这个问题，于是与斯坦福终止了合作。两年，或者三年以后，因为各种机缘巧合，斯坦福读到了马雷的著作，于是决定采取一种更加科学的方法对马的步态进行全面研究。

1877年他再次聘用迈布里奇，并专门修建了一条赛道；同时，在赛道一侧建造一排房屋，可连续安放12架配有电磁操纵快门的照相机，并沿着赛道放置一排标有特殊记号的栅栏，可以给每张照片中马的位置做出精确测量。他们为每架照相机配备了一个电磁快门，并采用各种装置设备，使马车或马触动一系列的线，从而连续触动相机工作，依次拍下所需照片。这一次，结果相当壮观。不仅斯坦福得到了他认为马在奔跑时四条腿同时离地的证据，而且他和迈布里奇在运动视觉研究方面也取得了关键性的突破，该领域的法国研究者们最先对此事发出了热情的欢呼。

奇怪的是，在随后的一段时间里，他们几乎是唯一的鼓掌欢庆者。迈布里奇的作品更多的时候是被嘲笑而不是被称赞。艺术家们极力维护他们的"偏好"，将奔马刻画成四条腿向前后努力伸展的形象。当然，这些照片也因为需要人们彻底改变原有的视觉期盼和经验而不被接受。在艺术发展史上，力图通过嘲弄、讥笑新鲜事物来化解其威胁的情形屡见不鲜，换句话说，就是以不屑来自卫。"有些角度看起来很怪诞，"J. D. B. 斯蒂尔曼（J. D. B. Stillman）在他的书中谈到这些由斯坦福赞助、迈布里奇拍摄的照片时这样评论道："没有其他原因，只是他们的行为令人费解。"[2] 面对人们对这些照片的批评，马雷后来这样写道："丑陋的都是未知的，而且第一次看到的真相总是有碍观瞻，难道不是吗？"[3]

[2]　《运动中的马》(1882)，第102页。
[3]　《运动》(1895)，第183页。

尽管迈布里奇拍摄的运动物体的静态照片具有重要意义,但马雷从未忘记它们只是达到那个尚未实现的目标的一种手段,那就是制造出运动的幻觉。他见到在帕洛·阿尔托拍摄的照片时的第一反应是,可以用它们来制造美丽的西洋镜(zoetropes,一种常见的动画装置的名称)。迈布里奇很快就接受了这一建议。1879 年,他将使用的相机数量增加了一倍,从 12 台变成 24 台,并研制出一台新的机器,命名为动物实验镜(zoopraxiscope),该机器能够将绘制在一个转动圆盘上的图像投射到大尺寸屏幕上。1881—1882 年间,他走遍英国和欧洲大陆,向人们展示他拍摄的马和其他动物的 24 帧运动画面,所到之处都会刺激当地的发明家和技术人员开展类似的研究项目。在巴黎,摄影师迈布里奇与科学家马雷进行了会面,虽然他们的研究方向已经开始出现分歧。

马雷想要的不仅仅是运动的幻象,而是要求能够满足科学研究精确性标准的视错觉,他已确信迈布里奇的摄影作品没有通过严格的测试。1878 年迈布里奇大获成功,这种成功掩盖了一个事实,即照片拍摄的时间间隔并非完全一致。在马雷的催促下,迈布里奇使用组合照相机拍摄的鸟类飞行照片暴露了拍摄方式的随意性,马雷发现它们无法用于科学分析。他需要一架照相机,能够只用一个镜头,以精确的时间间隔连续拍下照片。

关于这样一台照相机的想法,最早来自法国天文学家皮埃尔·詹森(Pierre Janssen)。詹森于 1873 年发明了一种转筒式照相机,用来拍摄金星凌日的过程。马雷开始着手构造"一种照相枪"[4],用来拍摄鸟类飞行。1882 年,他按照来复枪的尺寸和形状制作了一架完美的相机,能够在一秒钟内拍摄 12 张照片,这 12 张照片围成一圈排列在一个胶盘片上,每张曝光 1/720 秒。这台相机体积小、重量轻,具有很好的

[4] 马雷,《一种照相枪》,致《自然》杂志的信(1878 年 12 月 28 日),第 54 页。

托马斯·塔利,洛杉矶电影放映事业的开拓者,站立于该市第一家"电影客厅"的左侧。该门店于 1896 年开业,坐落于 S. Spring 大街 311 号。

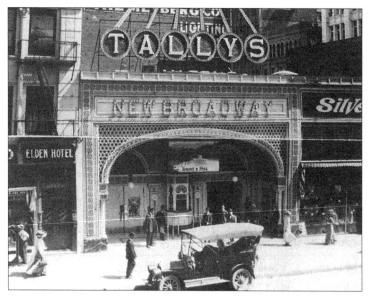

十年后,塔利经营了一家位于第六街和百老汇大街街角的剧院(该照片拍摄于 1909 年或 1910 年前后),该剧院曾出现在哈罗德·劳埃德拍摄于 1923 年的喜剧代表作《安全至下》中,也因此名垂史册。

可移动性，足以跟踪自然环境中的飞鸟，拍摄下它们的飞行过程，可以说，马雷的照相枪是第一台可以拍摄运动影像的相机。

在接下来的十年中，马雷继续对电影照相机进行改进，增加每秒钟内照片曝光的数量，提高大尺寸摄影机的可移动性；随着透明胶片的引进使用，又使用长条形胶片来延长运动的拍摄时间。1892年他制造出第一台使用环形带状赛璐珞软胶片的投影机，在西洋镜投影装置的基础上迈出了重要一步，后者仅限于观看缠绕在轮轴上的数量十分有限的照片。然而，马雷的投影机还是缺乏一个可靠的机械装置，不能使胶片平稳地经过投影镜头。第一台令人满意的大屏幕投影机由法国的卢米埃兄弟（the Lumière brothers）于1895年完成。

在世人看来，直到其职业生涯结束，马雷仍然首先是一名科学家，其次才是一名发明家。他的目的是研究人眼无法看到的运动，而吸引他的运动过程再现，只是实现这一目的的一种手段。在同一张胶盘上高速拍下运动的多张照片后，他发现这些照片互相靠得太近，无法区分彼此。为了克服这一问题，他让一个人穿上黑色袍服，在衣服的头部和胳膊、腿、脚等部位饰以银色花边条，然后在一个完全黑色的背景前拍摄其运动过程。结果照片上只显示运动产生的白色线条，虽然压缩、紧挨在一起，但每个部位都有独立不同于其他位置的运动轨迹。

马雷于1904年辞世，在此之前他一直致力于研究通过运动摄影来制作运动的几何线图。"动画投影，"他指的是那些已经在欧洲和美国大城市开始流行的商业电影："尽管很有趣，但与科学相比，并没有什么优势，因为它们只是给我们展示了人眼可以看得更清楚的东西。"[5]

和马雷一样，托马斯·爱迪生也是一名发明家，但同时也是一名表演者和实业家，关于他的诸多传记中，谁也没有明确指出他最热衷于哪个角色。与19世纪后期美国和欧洲的其他数十位成功的发明家相比，

[5] 马雷，《同步摄影的历史》，史密森学会1901年度报告（1902），第329页。

爱迪生最明显的不同之处在于他的帝国心态。像哥伦布一样，对于所有能想象到的东西，他都要插上他的旗子，并声称拥有其所有权，事实上，他也征服了大多数他想到的领域。

到 1890 年为止，爱迪生的神奇魔力已经给美国人民和这个世界带来了电话送话机（话筒）、留声机和电灯。只有他的竞争对手才能对他的神奇发明发表不同见解。如果他改变日期和事实，使情况看起来像是他发明了电影又会怎样呢？如果他在 1891 年告诉记者，他几乎就要制造出一台完美的类似电视机的装置，而事实上当时他并没有做任何相关的工作呢？毕竟，想法和创意才是最重要的。这个特别的梦想直至一两代人后才得以实现，但这并不是他的错。

通过审慎而富有远见地将自己的真实成就与即将发明更为神奇的产品的令人心动的承诺结合在一起，爱迪生作为美国人心目中的英雄，维持了长达半个世纪的非凡统治地位。易于轻信的媒体和公众开始相信，爱迪生的幻想比其他任何人已经投入使用的发明更真实；电影投影机的发明者同意在爱迪生的名下来推销他的机器，人们说服他没有人会购买他的产品，因为用户们在等待爱迪生发明这样的产品。难怪爱迪生有时难以抗拒名利诱惑，企图滥用这种公众信任，以私人信件的形式向新闻记者提供虚假信息，甚至在提交给政府专利局的专利申请和附加说明中弄虚作假。如果世人仍然坚信爱迪生是电影机械装置及其概念的主要推动者，那是因为他的助手、仰慕者和爱迪生本人不遗余力地去创造这一神话传说，并力图维持其不朽，甚至罔顾事实以及法院对他们做出的不利判决。

从他 1877 年发明留声机的那一刻起，爱迪生或许已经在大脑中将他那会说话的机器和投影的照片建立了某种联系。但此后又过了十年，爱迪生把他的实验室从门罗公园搬到新泽西州的西橙市之后，他和助手才开始电影的研究工作。颇具意味的是，爱迪生首先求助了埃德沃德·迈布里奇。于是摄影师和发明家在 1888 年初在西橙见面，讨论将

动物实验镜与留声机结合在一起的可能性。然而，无论是动物实验镜还是留声机都无法实现他们的目标。"将看得见的动作和听得到的话语组合在一起，然后在观众面前同步再现它们。"迈布里奇在后来的回忆中这样描述这件事。[6] 留声机不能给观众投射画面，迈布里奇的投影机也仅限于几十张静态照片。

作为他们会谈的结果，爱迪生购买了一套1884—1887年间迈布里奇在宾夕法尼亚大学拍摄的人和动物的运动照片。爱迪生将这些照片分派给他的助手威廉·迪克森（William K. L. Dickson），并作出指示，让他设计一款能够投影这些照片的机器。迪克森将迈布里奇的照片复制到赛璐珞胶片上，放在一台类似于早期留声机的圆柱形装置上进行试验，结果完全不可行。在1889年的一次出国旅行途中，"门罗公园的巫师"爱迪生遇见了马雷，这位法国科学家向他展示了自己使用透明电影胶片开展的研究成果。于是爱迪生指示迪克森放弃不成功的圆柱结构，而使用长条形胶片。最终，爱迪生实验室为电影技术做出了他们的一个主要贡献，就是在电影胶带两侧外缘按一定的等距间隔打出小孔，这样胶片就可以平稳地掠过镜头。这一改进措施被爱迪生的活动电影放映机所吸收、采纳。这是一种可以展示最长达一分钟的真实运动影像短片的装置，1893—1896年间被广泛使用，直到被大型投影机所取代。

爱迪生的想象力从未受到发明过程中技术困难的限制。在1890年代初，爱迪生曾经在不同场合多次告诉新闻记者和询问者，他正在对电影进行声音同步、真实色彩和立体（三维）效果的研究实验。实际上，除了声音同步实验——这是从一开始他就很感兴趣的项目——以外，其他项目与实际情况恰恰相反，他宣称的研究根本不曾进行，而且声音同步实验也没有成功。然而，其他发明人一直在努力进行这些项目的研究，彩色摄影和立体视觉效果的基本原理也为大众所熟悉。很显然，

[6] 《运动中的动物》（1899），第4—5页。

爱迪生如此宣称，主要是为了打击竞争对手。

然而，爱迪生之所以被称为巫师，其主要原因可能是他能够更清楚地看到未来，而不是现在。1890 年，纳撒尼尔·霍桑（Nathaniel Hawthorne）的女婿乔治·帕森斯·莱斯罗普（George Parsons Lathrop）向爱迪生提议两人合作撰写一部科幻小说。爱迪生为这个项目做了一些笔记。很自然地，他想在书中推销他的主要商业产品，他设想将来有一天，拥有留声机的有钱人家也会购买歌剧和舞台剧之类的音像制品，与录音胶片一样，成为日常生活中的必备之物。唱片公司会聘请自己的明星来制作"电影录音唱片"供家庭消费。[7] 在剧院舞台上面对台下观众现场表演戏剧或歌剧的情景将成为过去。正是这些笔记，而不是任何实际的研究或实验工作，构成了第二年爱迪生宣称他将在几个月内就可以将现场演出直接传输到家庭的依据。

爱迪生的想法在报纸上被广泛报道，不过它们的读者很可能已经从另一个不同的来源获悉了这些想法。爱德华·贝拉米（Edward Bellamy）著名的乌托邦幻想小说《回首：2000—1887》（*Looking Backward: 2000-1887*），其受欢迎程度在当时达到史无前例的高峰，年销量达到 50 万册。贝拉米在文中描述了 2000 年时波士顿人的生活场景，听着一台类似收音机的装置，该装置可以通过电话线将现场演出音乐传输到居民家中；当然，到了星期天，它还是以宗教布道为主。贝拉米描绘未来社会的另一部作品，就在爱迪生为莱斯罗普的小说撰写笔记之前，也刊载在一本流行于全美的月刊上。在该作品中，未来社会中的留声机录音记录（有时旁边还有一个查阅者在翻看一系列静态照片）已经完全取代了书本作为最主要的交流媒介。

七十多年之后，世界各地的人们正在使用各种类似爱迪生和贝拉米曾经预测过的媒介装置。电视、广播、留声机和磁带录音机，这些东

[7]　爱迪生笔记，引用自戈登·亨德里克斯所著《爱迪生电影神话》（1961），第 99 页。

西或多或少地都具有爱迪生这位发明家和贝拉米这位社会改良者谈及未来媒介时强调过的属性特征：私有及个人使用、满足个人舒适感、有多样选择。没有完全成为现实的是其预言的另一极端：公共集会的过时、剧院现场演出的消亡，甚至——按照贝拉米的说法——人们不再去教堂做礼拜。人们很容易理解社会对于个性化和私人化的娱乐、信息和文化形式的诉求；在随后的几年中，爱迪生关于富人的说法少了，转而开始强调要为劳工阶层提供机会，让他们体验迄今为止与他们无缘的高雅艺术。然而，家庭娱乐媒介的发展前景在多大程度上是出于对剧院所在闹市区的害怕或反感——突然间闹市区充斥着来自另一个大陆的陌生人群——我们只能猜测而已。

活动影像应该尽可能地栩栩如生，画面人物大小与人类一致，以及声音同步，色彩真实，具有三维立体感，爱迪生并不是19世纪末唯一想到这些的人。法国电影评论家安德烈·巴赞（André Bazin）将这个想法称为"完整电影之神话"——一种对电影媒介的极致追求，这种媒介可以通过自己的图像以一种尽可能逼真的形式重建这个世界，记录并保存人类的生活和各种事件。[8] 对于巴赞来说，每一台摄影机的终极目标就是从精神意义上克服死亡这一事实，就像古埃及人对他们的死者进行防腐处理一样。

但技术上面临的困难与商业上的势在必行，让完整电影的神话显得有些不切实际。1890年后，至少有四个国家——美国、英国、法国和德国——的发明者都在竞相研制可投放市场的电影摄像机和投影仪。当竞争对手可能研制出满足市场需求但还不够完善的东西想要打败你的时候，你不会有时间来完善所有细节。一种新的媒介就这样出现了，虽然离发明者的理想还有很大距离。这是一个二维、黑白（偶尔带有一些手工着色照片）而且无声的装置，刚开始时出现在观察机上，投射

[8]《什么是电影？》(1967)，第17页。

面积不超过一平方英寸，后来出现在影院和简易放映大厅的大银幕上。众多发明家从未停止过追求全彩色、声音同步和三维立体效果的努力，而且最终他们完美地实现了这些效果。但在此时，掏钱的观众必然会对他们看到的画面产生种种反应，于是一套针对观众心理反应和可能表现的举措，取代了那些可能会让电影显得更"真实"的做法，成为电影发行商优先考虑的对象。

虽然实验室的实际研究工作远未达到他广泛宣传和提前承诺的技术标准，爱迪生还是设法兑现了他对 1893 年芝加哥世界博览会的允诺，于是就有了第一台商业化的电影放映机。这台在芝加哥博览会上展出的机器就是爱迪生的活动电影放映机，或称动透镜（kinetoscope），一台能够观看未经放大的 35 毫米胶片、黑白图像的西洋镜，最长运行时间约为 90 秒。与此同时，爱迪生开始大批量生产他的机器，建立广泛的分销网络，并在 1894—1895 年间售出了很多台，安置在遍及全美各地的临街电影店。这些店铺被称为电影客厅，大部分电影客厅放置了五到十台这样的动透镜，或许还配有若干台动唱机（kinetophone），当顾客用动透镜观看活动影像时，就会播放事先录制好的非同步伴奏音乐。

爱迪生通过出售他的机器赚了很多利润，而且它是一桩买家风险自负的买卖。这位"巫师"似乎知道它们虽然轰动一时却很快就会被人遗忘。他拒绝了律师的建议，没有刻意去申请英国的专利保护，尽管在那里机器被公开随意仿造。顾客们确实很快就对它失去了兴趣。有一段时间爱迪生也曾想方设法在新闻报纸上刊登文章，吹捧运动影像的逼真写实性，然而人们对动透镜电影所津津乐道的，却是它的非现实感，及令人好奇的微小人物的生活幻象。由于电影主题大多数都是歌舞杂耍表演，如果顾客愿意，他们可以去现场看真实的人物演出。

随着动透镜业务开始衰退，又一家美国电影制造商带着新的机器出现在市场上，与爱迪生展开竞争。美国电影放映机与比沃格拉夫

公司（American Mutoscope and Biograph Company）研制出了妙透镜（mutoscope），镜中安装了明信片大小的翻转卡片而不是条状胶片；直到今天，偶尔在某些游乐园里还可以看到这种妙透镜。这家新冒出来的公司，其背后的技术专家不是别人，正是 W. K. L. 迪克森，他曾在西橙负责具体的电影工作，并于 1895 年脱离了爱迪生的雇用。

除了迪克森和爱迪生这两位昔日的合作者、现在的竞争对手外，在欧洲和美国还有很多发明家在从事大型电影投影的研究工作。1895—1896 年，至少有两组人马取得了研究成果，这就是法国卢米埃兄弟（Lumière brothers）的投影机，以及美国托马斯·阿玛特（Thomas Armat）和 C. 弗朗西斯·詹金斯（C. Francis Jenkins）发明的放映机，爱迪生买下了该机器的市场销售权，并把它命名为活透镜（Vitascope）；迪克森所在比沃格拉夫公司的妙透镜紧跟着在 1896 年秋天面世。

能聚集大量观众观看大屏幕电影的现成的好地方就是歌舞剧院。爱迪生把活透镜的首映地点选在纽约的考斯特和拜尔剧院，而紧随其后的其他放映机则选择在其竞争对手的剧院进行首映。根据歌舞剧院经理们的报告可知，剧院每周的收入因此增加一倍，而且有很多"挑剔的"顾客来看这些新奇的玩意儿，至少在短期内是这样。电影成了歌舞杂耍节目单上的固定组成部分，通常作为最后是压轴节目出现。当观众已满，下一拨顾客又在外面排队等候进场时，剧院经理会在大屏幕上随意放些片子，在时间上比节目单上原定的顺序提前，让观众误以为节目已经结束。于是电影又获得了一个歌舞杂耍剧"逐客令"的别号，在后来若干年中，这样的称呼有时被错误地理解为是电影不受欢迎，真实情况恰恰相反。1900 年，歌舞杂耍演员们开始罢工，抗议剧院经理们的新政策——拿走他们薪水的 5%—10% 作为电影代理费。于是经理们将他们的节目全部改成放电影，结果观众仍然络绎不绝，罢工失败。

然而，观看歌舞杂耍的群体只占潜在的电影观众的很小一部分。他们主要是生活在大城市里的中产阶级，以及前往市中心购物的家庭

主妇、午休期间或晚上出去消遣的上班族，那些有能力掏 25 美分甚至更多的钱进行娱乐消费的人。当然，这样的人也有一些生活在美国的小城镇和农村地区，充满开拓进取精神的电影公司会派遣放映员到这些地方巡回放映。他们往往会选择一个天气凉爽宜人的夜晚，把放映场地设在户外。1900 年前后电影促销员开始向小城镇剧院的经理们推销放映自己的电影，观众除了观看巡回歌舞表演或舞台情节剧之外又多了一个选择。

当 20 世纪的曙光刚刚来临的时候，对于不少美国人来说，25 美分并不是一个小开销。再加上往返的电车票价、为朋友或家人购买电影票的费用，或许最主要的还有时间成本——路上的时间、观看电影的时间、所失去的睡眠时间——对所有那些在工厂和商店里上班、工作时间长而收入低的男男女女来说，看电影都是一种奢侈。在有限的、可自由支配的几个小时内，他们渴望通过娱乐放松自己；如果能够成功地开发、利用这些时间，就可以从中赚钱。但他们的娱乐方式不能太费钱，时间要短，尤其重要的是要方便、快捷。经营者得把娱乐项目搬到他们居住的场所。漂洋过海来到美国的实业家们想出一个点子，零零散散地四处开设一分钱游乐场，提供老虎机和其他娱乐游戏，如妙透镜等。也许就在小卖店里，用帘子围出一个墙角空间，花上五分镍币就能看一部电影。事实表明，电影很受欢迎，五分的镍币比一分的便士赚取了更多的利润，于是这些雄心勃勃的商人将没什么客源的小卖店全都改成了电影院。在某些城市它们称为 nicolet，在另一些城市又称为 nickeldrome，而在更多的地方则被称为 nickelodeon。一个巨大的、新兴的电影观众群体就这样诞生了。

1905 年夏天，或许是秋天的某一天，两个匹兹堡人在宾夕法尼亚州的麦基斯波特市开设了第一家社区临街商铺电影院，并逐渐获得了人们的认可。电影院最先发源于何处并不重要——早在 1896 年新奥尔良和纽约就出现了很多店面电影，1902 年洛杉矶和芝加哥市中心

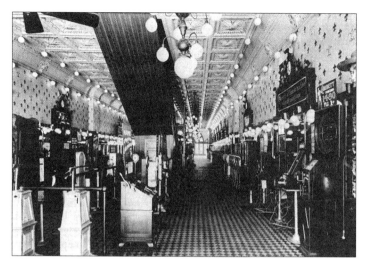

纽约早期的电影院分布在联合广场周围,图中设备为一美分自动歌舞机(拍摄于约1904年),安置于东十四街48号。

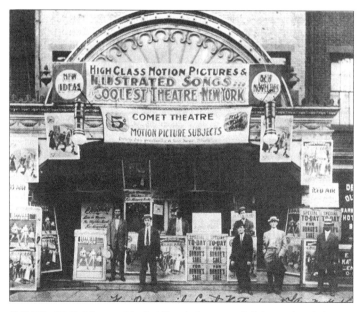

彗星剧院(拍摄于约1910年)位于第三大道100号,在第十二及十三大街之间。1930年代彗星剧院改名为抒情剧院,直到1974年仍在运营,只是名字又改成了宝石剧院,主打男同性恋电影。

开设了完全放映电影的"电"剧院（"electric" theaters）——重要的是电影观众，以及他们对电影的反应。仅仅一年之内就有数十家劳工社区电影院开业，然后发展到数百家。这样的增长速度相当惊人，然而统计数据很少，且不一定可靠。一位早期电影制作人在他的回忆录中说，他们在1906年赚取的净利润是1905年的三倍，1907年在上一年的基础上又翻了一番——两年内增长超过600%。1908年，有民间团体经调查后发现，大纽约地区有超过600家五分镍币影院，上座率按每天30万至40万人次粗略估计，仅就纽约市而言，其年收入总额已超过600万美元。

作为一门生意，同时作为一种社会现象，电影在满足工薪阶层的需求和欲望的过程中，逐渐在美国发展壮大起来。一本写于1910年、面向电影院管理者和经营者的参考手册中提到，五分镍币影院的理想位置，"是在一个人口稠密的工薪阶层居住区，并将影院门脸出口开在一条人流密集的商业街上"[9]。它还特别提醒说，把电影院开在富人街区或是居民去教堂做礼拜的地区就会很少有人光顾；而在小城镇则有可能会受到公众的漠视，甚至会遭遇神职人员或新闻周刊的不断干涉。在英国也有一本类似的参考手册，但与此相反，它建议打算开设电影院的经营者，"社会地位较为稳定的手工业者或中产阶级……是电影院的最大的支持者"，而"贩夫走卒"只会给电影放映商招惹麻烦。[10]

在美国，"贩夫走卒"们倒是非常乐意掏出五分镍币去看电影，他们带来的问题一般是民族和种族对立。根据当时的电影参考手册记载，地处"混合"居住区的电影院，有时会发生不同社会群体之间的摩擦冲突事件，较低阶层的意大利移民或黑人观众会赶走其他阶层的观众。但是没有任何迹象表明，那些早期的五分镍币影院的老板们曾陷入缺

[9] F. H. 理查德森，《电影手册》(1910)，第 160 页。

[10] 《如何经营电影院》(1914)，第 9、20 页。

乏观众的困扰，位于主要购物街区或工薪阶层居住区主干道、四五家临街店面影院扎堆的位置生意最好。有些电影院一大早就开始营业，但大多数从中午开始营业到深夜。门前闪烁着刺眼的灯光，张贴着大幅海报，也许还站着一个拉客者，拿着扩音器在大声招揽顾客，或者在入口处用留声机播放着震耳欲聋的音乐。

这些电影都足够短，持续时间不超过 15 或 20 分钟，家庭主妇可以将小推车留在前厅，抱着孩子进去看一会儿；孩子们放学、工人们下班，在回家路上也可以顺道进来看个片子。到了晚上或是周六下午，则是全家一起去，有时出来一次会把邻里街区电影院的所有电影全部看个遍。在 1908 年某个周六的下午，著名的匹兹堡调查机构的中产阶级调查员惊骇地发现，工薪阶层的男男女女们正排成一条长龙，非常耐心地等待进入五分镍币影院。调查者想看看到底是什么样的电影这么吸引人，但他却不愿意排队等这么长的时间。

在影院内部，他可能会对屏幕感到不舒服——不是指电影内容，而是指投影质量，对于电影内容方面的问题我们将在后面进行讨论。早期投影机的间歇递进机制造成屏幕图像的脉冲断续或画面闪烁，使眼睛感到疲劳，甚至在大屏幕投影出现十几年之后依然如此。电影胶片也会随着使用次数的递增而迅速磨损。此外，银幕画面的移动速度会不断变化，因为拍摄电影所使用的摄像机是手工操作的，不同卷轴胶片之间每秒播放帧数存在很大差异。电影放映员可以通过调整放映机的速度做出补偿，但这往往会加剧一个问题：图像移动速度比现实生活中的对应情景更快或更慢了。

虽然对于画面闪烁的问题无能为力，有时对于电影胶片的毁损也无动于衷，电影放映商们还是学会了利用观众的狂热来篡改画面真实感的伎俩。他们以正常速度的两倍播放表现火车行进的场景，但是没有人知其实这只是一辆缓慢行驶的火车，被人为地加快了播放速度。还有什么比这更好的办法，可以通过迷惑观众的把戏来赚取笑声和掌

声？有意减缓或加快电影播放速度还可以制造出一种怪诞的喜剧效果，例如一个人以极快的速度洗碗，或者一个职业拳击手重拳出击和慢悠悠地摔倒在帆布上。将电影从后往前播放也很有趣，例如观看游泳者跃出泳池最终落在跳水板上站住，或是看着汽车在城市街道上竞相后退等。

20世纪的最初几年出现在电影院屏幕上的闪烁不停的黑白图像，与爱迪生等人所预言的"完整电影神话"相去甚远，甚至"高度绘画写实"也没有实现，卷入19世纪后期现实主义美学辩论的戏剧创作者和批评家们曾希望能从电影画面中获得高度绘画写实的效果。相反，正如几位早期电影剧作家最初解释的那样，它们只是一系列的二维静态照片，观众需要凭借自己的感觉和想象来赋予它们深度、动感和连续性。

虽然早期电影需要观众积极主动地发挥其想象力，但这并没有阻止工薪阶层的男男女女对电影的狂热。就像马雷这样的科学家一样，他们也表现出掌控时间和运动的欲望。虽然他们只能在拥挤不堪、又黑又臭的房间里满足这种欲望，但还是很少有人会放弃享受快乐和体验权利的机会。他们如饥似渴地看电影，用他们的微薄薪水将这种科学和娱乐装置变成了头号大众娱乐媒介。

2

镍币疯狂

　　数十家甚至数百家临街店面电影院突然出现在美国大都市的劳工聚居区,并没有引起美国商业企业、社会生活和文化编年史记录者的重视。1890年代时,报纸和杂志对这个刚出现的新媒体过于轻视了。发明家和放映商所宣称的功能和预言远远没有实现,回想起来它们似乎不过是一厢情愿的想法或纯粹的自我推销。报刊中不再出现任何有关电影的报道,除了科学期刊偶尔刊载的有关机械改进方面的消息。当工薪阶层发现电影机械装置的神奇之处时,没有人能体会到他们的感受,只有一些放映商,他们意识到自己意外发现了一个金矿,但只告诉了他们的朋友。20世纪技术和文化之间多次邂逅,两者结合产生了诸多新的行为模式、休闲方式、欲望和思想意识。然而就像过去一样,人们对于这一时刻的重要意义的认识来得太晚,直到变化尘埃落定之后很久。

　　在1905—1907年间,关于临街电影院的消息逐渐传到中产阶级耳

中,但时间已过去将近两年。通常在消息的传递过程中,还伴随着改革者或警察惊讶、愤慨和惊恐的呐喊声。对于这些社会公德的监护人来说,电影院是发端并成长于新兴工业城市和移民聚居区中的穷人的堕落的机构和生活方式的又一例子;它们和色情、赌博窝点、犯罪团伙聚集场所属于同一类。在某种程度上,它们更坏。对有些人来说,电影似乎仅仅是一种无害的娱乐,因此对于未加防范的人来说是一个更加阴险的陷阱。在20世纪初逐渐形成的"社会进步运动"受到了中产阶级的大力支持,因为他们发现,他们已经失去了对社会下层民众的行为和价值观的控制,他们甚至无从知晓民众的所做所想;他们力图重新拟订规矩并重申他们的权力,于是电影就成了首选目标。

从另一个角度来说,临街电影院对于中产阶级而言也是一个令人意外的发现。按照一些改革者的说法,电影院并不是简单的滋生犯罪的聚会场所,它们也是信息沟通和文化传播的中心。让许多生活在富人区、郊区或小城镇的人士最感难堪的,是劳工阶层和移民们找到了自己的娱乐和信息交流方式——这种方式未经教会和学校、批评家和教授的监督和批准,而他们才是美国官方文化的监护者和传播者。在中产阶级的这种敌意气氛中,很难说工薪阶层已经幸运地找到某种娱乐方式,也不能说他们已经很好地选择了自己的娱乐方式。即使是愿意为电影辩护、认为它作为一种娱乐方式是纯属无辜的人士,也认为有必要形容工薪阶层身患某种形式的大众精神狂乱——"镍币疯狂"[1]。

局外人需要对普通民众的需求和愿望具有一颗非凡的同情心,才能得出一个不同的结论。去临街电影院调查的教育家、牧师或慈善工作者都很想证实他们最坏的怀疑。在劳工生活区一条繁华街道上的喧嚣声中,调查者发现,一大群男人和女人、没人陪同的女孩和没有大人监督的小孩,正在津津有味地看着耸人听闻的海报,他们如潮水般涌入

[1] 巴顿·W. 柯里,《镍币疯狂》,《哈珀周刊》第51期(1907年8月24日),第1246页。

一家电影院，看完出来，接着又涌入另一家电影院。电影院里面给人的第一印象是陈腐、停滞的空气、汗味儿以及好多天没洗澡所散发出来的臭味。除屏幕和天花板下方投影机投射出的光柱外，里面完全漆黑一片。也许有人站在前面用英语或某种外语讲述影片的故事，也许唯一的声音来自大厅中的留声机。观察者可能会注意到，或者可能只是想象，有些成双成对的男女并没有把注意力放在电影上，更多的是放在对方的身上，而且是以某种最有失体统的方式。

很显然，这是一片被忽略的领域，亟待改革规范。有人可能会建议制定法律，要求电影院安装更多的照明和通风设施；有人提议禁止没有大人陪同的孩子晚上来看电影；也有人要求警察、消防官员和颁发许可证的机关对电影院进行更严格的监管。但也有些人很快发现，电影院采取的规范和改善措施只是消除了表面症状，却没有对疾病本身进行治理。问题的根源在于电影本身，能够控制电影的人不是放映商，而是那些资助和制作电影的制片人。

在电影发展初期，"制片人"（producer）和"电影制作者"（filmmaker）几乎就是同义词。只有爱迪生的公司和比沃格拉夫公司规模较大，有明确分工，而且那也是因为它们已经开始变为设备制造商，把业务扩展到生产领域，以便向购买者提供投影机。否则电影制作者就是自由职业摄影师，他们将自己拍摄的影片卖给电影制作公司；如果他们更加雄心勃勃，就建立自己的制作公司。无论是在美国还是英国，从事电影制作的都是这样一些人：拥有技术行业的背景，在电气工程或摄影方面有工作经验，且在机械革新方面有天赋。无论是自由职业者还是被某个制片商雇用，他们都干着同样的事：编写剧本、招募演员、担任导演、拍摄影片、后期剪辑，甚至还要冲印他们自己拍摄的电影。

如果能知道这些人面对1905年以后临街电影院的快速增长、电影观众群体的规模及其社会属性特征的戏剧性变化，会有什么样的反应，那会是件很有趣的事。可惜的是，没有任何证据表明他们注意到了这

些变化。毫无疑问生意变得更好了，但他们都很忙，忙于电影制作过程中的各项复杂事务。他们没有时间站在桥上，就像观看来往穿梭的渡轮那样俯瞰社会和文化的风景。他们都在文化之船甲板下的锅炉房内工作，对于劳工阶层观众需求的骤然上升，他们的第一感觉就是要求提供更多的蒸汽。

这并不是说，电影制作者没有意识到观众的愿望或无意提高他们产品的品质。他们首先是技术人员，但同时他们也是放映员，其中有许多人，如拍摄了《火车大劫案》（*The Great Train Robbery*）的埃德温·S.波特（Edwin S. Porter），从歌舞杂耍演员或巡回放映员开始了他们的职业生涯，他们耳闻目睹了城市和小城镇观众的反应。

一开始，电影技术的限制迫使他们拍摄的电影时长很少超过一分钟。第一部较长的电影制作于 1894 年，在爱迪生的西橙实验室的黑玛丽影棚中拍摄完成，这是一个在圆形轨道上用黑色柏油纸糊成的工作室。摄像师迪克森知道，他的电影在西洋镜中的投射面积不会超过一平方英寸大小。

他很自然地转向熟悉的娱乐主题：杂耍表演、体育竞赛、奇人异事和怪诞不经的事。表演者被说服从曼哈顿渡海来到爱迪生的摄影棚，常常只不过是为了赛璐珞可以永远地记录下自身表演的愿望。最初在纽约的西洋镜中播放的电影主题包括：尤金·桑多（Eugene Sandow），一位奥地利壮汉；一场摔跤比赛；高地舞蹈；空中飞人；斗鸡；以及杂技柔术表演者卜投迪（Bertholdi）的两部片子。在电影制作的第一年里，迪克森拍摄了水牛比尔；表演拳击的猫；来自墨西哥、印度，以及阿拉伯和东方世界的杂耍表演；狗的表演；熊的杂技；转枪表演者；舞蹈演员、杂技演员，翻筋斗者，职业拳击手。

1896 年开始出现大屏幕投影，杂耍歌舞经理们把十多个这样的一分钟电影放在一起，构成了一个电影杂耍节目。但究竟是什么东西值得观众花同样的钱来观看某个演员仅 60 秒时长的黑白无声电影？他们

极有可能已经看过该演员活生生的现场表演，既有声音又有色彩。最早的大屏幕投影让观众感到兴奋不已的不是杂耍表演，而是某些从未在杂耍剧院中见过的场景——惊涛拍岸、汹涌的车流、自然和机器创造的奇迹、遥远地方罕见和不寻常的景象等。

迪克森在爱迪生试验室工作时就已经着手使拍摄主题多样化，他发现日常生活中的滑稽场景很受西洋镜消费群体的喜欢，如铁匠铺、牙医诊所、酒吧间、理发店、华人洗衣店等地方的趣事。当然，这些与杂耍表演或综艺打包秀并非完全不同。后来，迪克森加入比沃格拉夫公司，为1896年10月的公司首秀制作了多部电影，内容包括尼亚加拉大瀑布、帝国快递，以及两部表现共和党总统候选人威廉·麦金利（William McKinley）在家乡俄亥俄州坎顿市竞选场景的影片。

但是在迪克森离开西橙的爱迪生工作室后，继任者阿尔弗雷德·克拉克（Alfred Clark）仍然维持原有做法，即用电影记录其他任何媒介都难以媲美的第一发现。1895年秋天，克拉克带着摄影机来到户外，拍摄了一些古装片，其中一部有关圣女贞德，另一部表现了一场决斗，还有三部是关于美洲印第安人和边疆的主题。然而，最具重要意义的一部是《苏格兰女王玛丽被执行死刑》（*The Execution of Mary, Queen of Scots*）。玛丽（由一个男演员扮演）把头垂在断头台上，刽子手举起斧头砍下去。在这一刻，克拉克停止拍摄，用一个假人代替扮演女王的演员，然后摇动摄影机恢复拍摄。斧头砍了下来，玛丽人头落地。

克拉克偶然中发现了也许是最深层和最复杂的电影优势所在——让观众参与那些他们当时并不在场的事件，可以近距离却又很安全地接触那些危险的、幻想的、怪诞的、不可能的事。1970年代初，BBC电视台制作的电视剧《伊丽莎白女王一世》（*Elizabeth R*）重复了这一幕场景，表明这一电影的重要功能直到今天对我们的作用仍很强大，让我们实现愿望，正如斯坦利·卡维尔（Stanley Cavell）所写："再现这个

神奇的世界,让我们看到不曾看过的一切。"[2]

玛丽的断头没有开创什么制作潮流。在放映机(西洋镜)业务不断下降的时期,到底有多少人看过这个镜头值得怀疑。其他电影制片人后来不得不重复克拉克新发现的拍摄办法。此时,客户的需求开始让他们向其他方向发展。1896年春天,电影开始了它们的杂耍历程,世界上的各种日常生活镜头都成了拍摄对象。电影摄影师将三脚架设立在沙滩、码头、公路沿线和城市的街道上,从中拍摄了一段又一段一分钟时长的有观看价值的影片。二十部影片中可能会有一部由于技巧或机缘巧合等原因脱颖而出,以艺术形态很好地表现出运动中的日常生活画面。但能否对它们进行回溯性的美学评判则不在此讨论之列。在头一两年的作品中,有表现急救马车、游泳戏水的电影,或上百个表现日常人们在工厂上班和生活娱乐时的情景,完全满足了观众猎奇的欲望。

然而,电影制作者无法长期反复表现这些主题。早在1897年,人们就开始了寻求新奇内容的行动,一家富有创新精神的公司在纽约的一个屋顶天台上架设了摄像机,拍摄了一部宗教剧《基督受难记》(*The Passion Play*)。这部55分钟的电影,在纽约的伊甸园博物馆连续播放了六个月,并在全国各地巡回放映。除了1899年的拳击赛冠军争夺战按其实际比赛时间完整地拍摄下来以外,将近15年内没有人尝试拍摄这么长的影片。

1898年美国与西班牙的战争第一次给普通电影制片人提供了展示壮观场面的绝佳机会。民众的爱国热情之高,很容易让人感觉到战争电影的受欢迎程度,即使有些电影明显是瞎编的,例如在一个城堡背景画板前升起了星条旗,就被爱迪生制作公司命名为《莫罗城堡升起了古老的荣耀》(*Old Glory Over Moro Castle*, 1899)。编造当然是个

[2] 《看世界》(1971),第101页。

问题,没有一部电影是在古巴的战场实地拍摄的。重要的是电影制片人如何应对再现战争场面、满足杂耍时代观众需要的挑战。爱迪生公司的一名不知名的摄影师再次使用了阿尔弗雷德·克拉克的表现技巧。在《枪毙美西战争中的叛乱者》(*Shooting Captured Insurgents, Spanish-American War*,1898)中,他模仿克拉克拍摄了行刑队执行枪决的过程。电影媒介再一次展现了它为安全地坐在观众席上的观众重现生死一刻的能力。

银幕上的每一个形象都表现出魔法般的神奇,那么为何不能让电影明确成为一种神奇的娱乐媒介呢?第一个顺理成章地走出这一步的人是法国魔术师和幻觉大师乔治·梅里爱(Georges Méliès),对他来说,魔术般的电影是他的舞台表演的自然延伸。更值得一提的是,梅里爱,这个漫画家和职业魔术师,此时应该已经开始了他的电影生涯,因为他已在户外拍摄了许多城市景观和风景,就像他的美国同行们正在做的那样。但是,当梅里爱开始探索将电影用于表现神奇壮观的景象时,他没有转向历史或当代事件,而是结合了自己魔术专业的特长,它是电影出现之前为数不多的可以制造出超人力效果的方式之一。

电影摄像机的机械特性给梅里爱展示他的经典保留节目提供了广阔的空间。通过暂停摄像机、改变场景布置,然后继续拍摄(就像克拉克拍摄玛丽女王一样),或者通过将不同的电影拼接在一起,他创造了变形、事物出现和消失的魔法幻觉。人物会缩小或变大,甚至变成动物。在梅里爱的电影中,任何事情都可能发生,但他从来没有永久性地违反日常生活中的道德秩序或物理规律。一个人可能会失去他的头,但跟苏格兰女王玛丽不同的是,没有头他仍过得很好;头和身子可能会分开活动,历经许多滑稽的磨难,最后它们安全地重新结合在一起,一切恢复到和从前一样。根据他作为演员的长期经验,梅里爱知道,幻觉和魔术就像梦和呓语一样,有它们自己的结构和逻辑,偏离它们应有的形式注定会失去观众。

美国电影制作人对梅里爱表达了高度赞赏，但动机相当可疑：他的电影一出现在美国，他们立即进行了复制。由于电影著作权法直到1912年才通过，没有法律禁止剽窃他人的想法，或者干脆买下他人的电影拷贝，印上自己的名字，有时人们就这么做。（电影制作人着实向美国国会图书馆提交了超过3000份的纸质电影拷贝卷盘，这样就可以作为静态照片受到版权法的保护；到了1950年代，电影的胶片底片早已老化碎成了粉末，人们利用这些纸质拷贝恢复了那些老电影，将相当一部分已经消失的美国早期电影抢救了回来。）

爱迪生公司开始直接复制或制作与梅里爱的作品很相像的电影，如《消失的女人》（*Vanishing Lady*，1898）、《纽约鼓手的神奇冒险记》（*Strange Adventure of a New York Drummer*，1899）、《乔希叔叔的梦魇》（*Uncle Josh's Nightmare*，1900）。他们所称的特效电影成了最新潮的玩意儿，持续流行了近十年。1907年后，中产阶级杂志开始介绍电影，并用相当大的版面来揭示特殊效果是怎样实现的。

1900年前后，美国的制片人开始制作淫秽、下流、卑劣的电影。虽然没有确切的证据表明当时的大众娱乐标准正在改变，然而性题材在电影中开始出现，恰好与城市娱乐行业快速扩张，杂耍表演向小城市蔓延，以及滑稽戏剧黄金时代的来临在时间上一致。他们所控制的大型杂耍剧院和马戏团被认为始终都能保持"合乎礼仪"的标准，但规模较小的独立剧院和新出现的便士影院可能一直在寻求更大的发展。旨在挑逗同时也为了震骇、警告观众而拍的表现都市潜在危险的道德故事，也许在任何地方都是受欢迎的。爱迪生在1899年拍摄了《夜幕下的罪恶之都》，并在1902年重拍了这个故事，改名为《她们在包厘街如何行事》（*How They Do Things on the Bowery*），讲述了放荡的女子如何引诱乡巴佬进酒馆，在他们的饮料中下药，然后将他们的钱偷走的故事。

更多的时候，带有性暗示的电影都是滑稽剧，或是用煽情的片名来引诱顾客，但最终还是耍了他们一把。在《纽约23街发生了什

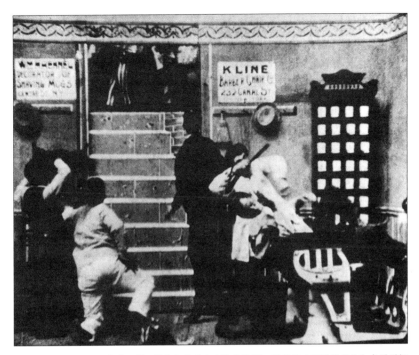

爱迪生电影公司 1901 年出品的《是什么让理发店陷于混乱》,是早期为西洋镜观众和杂耍剧场顾客拍摄的众多淫秽和挑逗性电影之一。理发店之所以陷于混乱,是因为人们看见一个女人正在整理自己的袜子,露出了她的小腿。

么事》(What Happened on 23rd St., NYC, 1901)中,一阵大风把裙子掀了起来;而在《是什么让理发店陷入混乱》(What Demoralized the Barbershop, 1901)中,则是裙子被提了上去。同在 1902 年拍摄的《撅着小嘴的模特》(The Pouting Model)和《水中仙女》(Water Nymphs),则分别拍了一个背对摄像机的裸体小女孩和几个在喷泉中玩耍的幼儿。

也有一些电影或多或少地呈现了它们所承诺的情节,尤其是在面对 20 世纪初由大量单身汉组成的城市观众时。在《脱衣飞人》(In Trapeze Disrobing, 1901)中,女杂技演员脱去外套,只剩紧身衣;在《珍珠诞生》(1903)中,女人也穿着紧身衣出现在镜头中;1903 年出

现了一系列处于不同脱衣阶段的女性形象，包括《紧身胸衣模特》(*The Corset Model*)、《穿睡衣的女孩》(*The Pajama Girl*)、《塑身女郎》(*The Physical Culture Girl*)、《在裁缝店》(*At the Dressmaker's*)、《从歌女到艳舞皇后》(*From Showgirl to Burlesque Queen*)，等等。更明显的性动作来自《打字机》(*The Typewriter*, 1902)。在当时 Typewriter 一词既可以指打字机，也可以指使用打字机的人，这种双重含义经常被用来表现滑稽效果。该影片就重复了这一用法，影片描写了一个雇主在亲吻他的女秘书，结果被他的妻子发现。《表现好点》(*Be Good*, 1903) 和《窗前的女孩》(*The Girl at the Window*, 1903) 都出现了与情节无关的亲吻和爱抚画面。

1902 年在洛杉矶一家临街店面"电"剧院开业，这可能是对杂耍剧场将色情电影作为标准演出节目做出的回应。剧院老板托马斯·塔利 (Thomas Tally)，针锋相对地做广告宣传尤其适合女士和儿童观看的电影，而且他的剧院位于市中心区，再加上 10 美分的门票，与后来的五分镍币影院不同，直接与杂耍剧场争夺中产阶级观众。人们可能奇怪塔利是在哪儿找到思想健康的电影，来填满他承诺的娱乐时间。在他的开业广告中，只提到了电影《逮捕比德尔兄弟》(*Capture of the Biddle Brothers*) 和《暴风雪中的纽约市》(*New York City in a Blizzard*)。

这两部影片都是在同一年早期由爱迪生公司制作的，由爱迪生刚刚雇用的埃德温·S. 波特负责拍摄。《逮捕比德尔兄弟》是一个不超过两分钟的枪战和抓捕镜头片段，一部简单、初级的西部片。《暴风雪中的纽约市》显示了制作者的与众不同。这部电影由四个独立的镜次[3]组成，影片将摄影机的移动和场景中引人入胜的运动有效地结合了起来。塔利曾预言，波特是那个可以给他提供自己宣传的"最新的高质量电

[3] 镜次是电影制作的基本单位，即从摄影机开始拍摄到停止的这段时间内所拍摄的一段画面。

影娱乐产品"的电影制作者。[4] 一年后，波特将制作这一新媒介的第一部美国经典作品——《火车大劫案》。

尽管这部他最著名的电影为他赢得了很多的敬意和关注，在美国电影的早期历史中，埃德温·S.波特仍然是一个谜一般的人物。在这个行业中，大吹大擂就像赛璐珞胶片一样从一开始就是必不可少的原料，相比之下，波特实在是太安静、谦虚和缺乏野心了。或者，他比别人更了解自己的局限性。1899年至1909年这十年间，波特是美国最重要的电影制作者，但此后他仍不能，或不愿，在这个快速变化的电影行业中使自己变成地位更显赫而责任范围更有限的导演。也许制片人阿道夫·朱克（Adolph Zukor）是正确的，他称波特是一个有艺术细胞的机械师，而不是戏剧艺术家，一个更喜欢与机器而不是与人打交道的人。波特作为一名电气工人和放映员开始了他的电影职业生涯，并作为摄影机和投影机的发明者和设计师，以及投影机制造公司的总裁谢幕。在担任电影制作人的这些年中，他成功地展示了多种制作技术，其中大多数成为电影视觉沟通领域的基本表现方式。

1899年波特加入爱迪生公司时已年届三十，在随后几年他作为一名巡回放映员穿梭于西印度群岛和南美洲，以及加拿大和美国各地。除了在电子学和投影方面的技巧外，他还给爱迪生带来了大量有关电影观众欣赏口味的知识，这些知识都是他在展览会场和露天广场放映电影时获得的。爱迪生很快就将他在纽约的电影公司的生产创作交给波特全权负责，这意味着波特要负责整个电影制作过程：选择题材、操作摄影机、指导演员和剪辑组装电影最终版。

波特开始制作特效电影和喜剧片，虽然他的大部分作品的灵感来自于别人的电影，但他很快就表现出自己原创的想象力。他证明了自己特别擅长表现轻微的讽刺效果。1901年2月波特拍摄了影片《大灰

[4] 塔利的广告转载于肯尼斯·麦克戈文，《银幕背后》（1965），第128页。

熊国王，可怕的泰迪》（*Terrible Teddy, the Grizzly King*），嘲弄了当年从副总统补位登上美国总统宝座的西奥多·罗斯福（Theodore Roosevelt）。在《乔希叔叔看电影》（*Uncle Josh at the Moving Picture Show*, 1902）中，一个乡巴佬看到亲吻镜头之后十分震惊，一怒之下扯掉了电影银幕。〔1963年，让-吕克·戈达尔（Jean-Luc Godard）在拍摄《卡宾枪手》（*Les Carabiniers*）中的一个场景时也用了同样的处理方式。〕

波特的《杰克与魔豆》（*Jack and the Beanstalk*, 1902）借题于梅里爱的民间童话故事系列电影，《美国消防员的生活》（*Life of an American Fireman*, 1903）很可能是仿效詹姆斯·威廉姆森拍摄的那部给人留下深刻印象的英国电影《火》（*Fire*, 1902）。然而跟以往一样，他依然没有简单地复制别人的作品，而是对借鉴的内容进行了改进。在这两部电影中，波特的主要贡献在于技术上的创新：他没有采用突然的片段或镜头切换，而是创造了消溶（dissolves）的方式，从一个图像渐变到另一个图像。这种放慢的画面衔接在《美国消防员的生活》中效果尤其不错。它用9个不同的镜头来描绘消防员如何将母子二人从着火的房子中救出来，使其成为当时最复杂的室外场景电影。

随后而来的就是《火车大劫案》。在此之前波特的作品，也可以说英国或欧洲大陆电影人拍摄的任何电影，都没有《火车大劫案》这样让观众感受到如此巨大的震撼。电影媒介展现夺人眼球的神奇景象的能力，先是运用在日常生活场景的表现上，接着是在魔法和特技效果上，然后是在城市色情片和对女性的挑逗性窥视上。波特第一个将电影的神奇景象与世界各地的人们所熟悉的美国故事和传说联系在了一起。

在拍摄短片《逮捕比德尔兄弟》中，他已经开始了这方面的尝试，而且就在《火车大劫案》前，刚刚制作了一部电影《汤姆叔叔的小屋》（*Uncle Tom's Cabin*）。他已经越过杂耍剧目、滑稽短剧和魔术表演等领域，进入廉价小说、舞台音乐剧、连环画和民谣叙事等美国流行文化的空白地带，地方民俗和商业娱乐在这里相互交融并混合在一起。每个

人都知道小伊娃和汤姆叔叔的故事,而波特将它拍摄成了一部令人印象深刻的电影,虽然他的电影本质上就是一部电影版舞台剧。抢劫和惩罚的西部故事也是大家耳熟能详的,而在波特的手中它变得如此令人惊叹不已:谁曾经如此近距离地亲眼看见强盗和乘务员在一列飞驰的火车上打斗?谁曾见过一个头脑简单的乘客因为做出了错误的逃跑举动而被残忍地枪杀?在《火车大劫案》中,波特让传奇拥有了鲜活的生命,而对于1903年的观众来说,这是一个惊人而全新的接触世界的方式。

从我们掌握的少得可怜的证据来看,《火车大劫案》对波特的意义远远不如对观众那么重要。他一直把自己看作技术员,他似乎认为《美国消防员的生活》才是他的重大突破,而其后的电影只是对他在该片中总结出来的原则的精细化。在某种程度上他是对的:从技术的角度来看,拍摄在先的《美国消防员的生活》更成功,甚至也更引人入胜。但对观众而言,只要影片设计出更多的镜头和更多的场景,再加上一个有强大吸引力的故事,就可以制造出一种完全不同的视觉体验。

《火车大劫案》使用了20个不同的镜头,不包括匪徒对着摄影机开枪的特写(有时用在开头,有时用在结尾,很多时候两处都有)。这个故事使用了十多个不同的场景——在室内,在火车车厢内或车厢顶上,在火车旁,或在树木繁茂的山地丘陵中。在此之前,没有一部电影包含了这么多不同的场景,或如此迅速地从一个地方移动到另一个地方。有史以来,电影第一次展现了一个叙事媒介应具备的速度和空间感。

当《火车大劫案》带着令人瞩目的成就在全国各地巡回放映时,波特继续尝试着新的题材和技巧。但他的创新一无所获,因为在所有他掌握的表现方法上,他基本上都停留在初学阶段。他的探讨社会现象的处女作《刑满释放》(1904),由8个独立的单镜头小节组成,每一个小节都有自己的标题,中间没有任何剪切或剪辑。《盗窃癖》(1905)讲述了两个平行发展的故事,说明法律是如何站在有钱人这一边的。在

埃德温·S.波特的《火车大劫案》描绘了观众之前从未见过的景象,如一个人突然被野蛮地击毙,这让他们惊叹不已。在这些经过放大的电影画面中可以看到,一个乘客从人群中冲出来,一个强盗扣动扳机,击中他的背部(上图),他慢慢地倒下死去(下图),而强盗已经再次调转枪口面对人群。

《七个时代》（1907）中，他利用位于场景一侧的壁炉发出的光来照亮场景，拍摄了多个特写镜头，并为一个场景创造了多个镜头，是电影制作人打破一场景一镜头的戏剧类比拍摄手法的最早实例之一。

然而，这些后来成为基本电影创作手法的大量技巧经过有效展示后，就被波特束之高阁，很少再用，它们也从来没有组合在一起形成一种风格。在接下来的十年里，其他电影制作者借用或再次发现了相同的技术，并声称为自己所独有。波特也没有与他们争执，他发现自己越来越力不从心。1913年受阿道夫·朱克聘请，波特执导拍摄了美国第一部五卷轴的故事片。他坚持要自己操控摄像机，仿佛就像回到过去拍摄一分钟时长的乔希叔叔喜剧那样。《曾达的囚徒》（The Prisoner of Zenda），作为他拍摄的标准正片中最先公开发行的片子，虽然在当时广受好评，但只是一部以传统方式拍摄的舞台剧，没有采用他开创的任何一项技术。

在1903年至1905年，也就是他大获成功的这几年间，波特留给他的同行制片人的主要财富在于他将悬疑和动作结合在一起。消防员能及时赶到并从燃烧的房子内救出母亲和孩子吗？波塞能否在土匪脱身前抓住他们？救援题材电影，如《美国消防员的生活》和塞西尔·希普沃斯（Cecil Hepworth）的英国电影《义犬救主》（1905）——在英国和美国该片的受欢迎程度都排第二，仅次于《火车大劫案》——表现的就是一场和时间的赛跑。但在波特的西部片中，有两组人参与比赛，彼此对抗；或者更确切地说，一拨人率先跑出，另一拨试图追赶，展开一场追逐。追逐提供了至少两倍的镜头、场景和动作，到1904年前后，它们成了电影制造唬人眼球的画面的一种新时尚。

追逐场景在喜剧电影中尤其有效，同样在1904年，喜剧片已成为电影制作的主要题材。只要时间和胶片允许，喜剧电影的制作人可以添加任意多的出洋相、意外事故和近乎灾难式的滑稽事件，唯一能够限制其表现的就是他的创造力。即使他缺乏想象力，也没有什么不可逾

越的困难。1904年，比沃格拉夫公司拍摄了一部有趣的电影《个人专栏》，讲述一个法国人在报纸上刊登了一则征婚广告，遂被十几个急着想嫁人的女性到处追逐，绕着格兰特将军墓，一直追过滨江公园。爱迪生公司按照同样的故事，在同样的场景中拍摄了自己的版本，并把它称为《一个法国贵族如何通过〈纽约先驱报〉的个人专栏觅到佳妻》。另一家公司更绝，直接复制比沃格拉夫公司的拷贝，就把它当作自己的作品销售。

但是，在此期间没有人拍摄的喜剧能赛过法国百代公司，一直到第一次世界大战前它都是世界上最大的电影制片商。像梅里爱一样，百代公司擅长拍摄童话和幻想故事，但它比梅里爱技高一筹，采用户外拍摄方式，并让故事更具有广度和变化。第一家纯粹的电影院于1907年在伦敦开业——美国镍币影院流行两年后——其上映的影片共计两小时时长，全部都是百代公司的电影。1909年，根据来自英国电影行业文件的数据，在英国上映的新电影中，法国制片商提供了40%；美国制片商名列第二，占30%。在美国没有进行类似的数据统计，但百代公司很可能也是镍币影院上映影片的最大生产商。1905年至1907年百代公司的利润大幅攀升〔虽然按利润百分比计算，并不比美国最大的生产商维塔格拉夫（Vitagraph）公司高〕。在他的回忆录《纯真年代的电影》中，爱德华·瓦根内克特（Edward Wagenknecht）回忆说，在芝加哥他所在社区的镍币电影院只放映百代公司的电影。

百代公司在美国市场上的成功并没有显著影响美国电影的内容或美国制片商的机会。带有追逐场景的喜剧片、特技电影及幻想电影、表现女性穿衣和脱衣的色情电影（其中尤以比沃格拉夫公司继续在大批生产此类电影）构成了电影作品的主要部分。通常每个上映场次都会有一部动作片或情节剧。制片商们开始制作越来越多的西部片、犯罪片和爱情片。在此过程中，他们不仅是在效法《火车大劫案》及其模仿者的成功过程，同时也尽可能地紧跟美国文化，当然主要制片商无疑也

是该文化的一部分。

1905年至1907年间，镍币电影院的扩张尚未引起中产阶级的关注——购书一族造就了众多的畅销书，如雷克斯·比奇（Rex Beach）和赞恩·格瑞（Zane Grey）的西部小说；描写当代美国城市生活的现实主义作品，如欧·亨利（O. Henry）的《四百万》（The Four Million）、厄普顿·辛克莱（Upton Sinclair）的《丛林》（The Jungle）和伊迪丝·沃顿（Edith Wharton）的《欢乐屋》（The House of Mirth），以及埃莉诺·格林（Elinor Glyn）富有争议的通奸题材小说《三个星期》（Three Weeks）。电影的主题与其他大众娱乐形式相比并没有很大的不同——杂耍舞台剧、滑稽剧、廉价小说等——而且比反对电影的中产阶层所承认的还要接近普通小说或正统舞台剧。电影进入第二个十年后，与众不同之处在于，它们除了拥有真实或潜在的创造视觉体验新形式的能力之外，还有史以来第一次成功地为不会英语，甚至不识字的观众提供了娱乐和信息，让他们接触到城市流行文化。

镍币电影院的坏名声不断增长，引起了中产阶级人士对电影的关注，他们掌握着各种社会控制机构——教会、改革团体、某些新闻部门，而终极机构就是警察。他们在调查时发现，这种新娱乐形式的制片商的社会背景和欣赏品味与自己相同，而剧院经理则像他们的顾客一样，往往是初来乍到的移民。尽管他们想对制片商施加监管权力，但很明显，电影放映商才是更脆弱、更可以被社会接受的攻击目标。

对于那些被电影潜在的不道德影响所激怒的人而言，警察搜捕、查封剧院并没收财产是致力于挽救民众道德的重要标志，远比私下里安静地影响制片商更有效果、更让人满意。此外，关闭一家剧院或禁播一部影片切断了整个电影行业所有环节的收入来源，从剧院老板到电影制片商。针对电影院放映不雅电影而进行的整顿活动会使消息迅速传到制片商耳中，而无须直接面对他们。

对电影反常、随意的镇压运动开始了，在一些城市影片被扣压，在

其他城市则由警察来审查影片是否符合道德规范。这在电影制作中心同时也是最大销售市场的纽约市达到了一个初期的顶峰。1908年的圣诞周,纽约市的所有影院被突然下令关闭。

这一冲突的背景是一条城市管理法令,该法令规定经营一般演出业务的镍币电影院只需25美元就可申请获得开办许可,而杂耍表演和舞台剧院则需500美元。随着廉租公寓居住区人口密度的增高,这一规定大大刺激了镍币电影院的发展壮大。此外,该法令将电影置于许可部门而不是警方的管辖之下。这样的安排遭到公开的批评,因为许可部门并没有强制性的手段来确保镍币电影院执行健康和安全标准。而且很明显,要求电影院取得经营许可证的规定,给许可部门的员工提供了大量的受贿机会,据说他们要求申请人用现金付给好处费。

在警察局的要求下,市长乔治·B. 麦克莱伦(George B. McClellan)召集了一次听证会,并根据他听到的证据,立即吊销所有镍币电影院的许可证,总数超过了600家。电影放映商们迅速发动反击。在威廉·福克斯(William Fox)的带领下,他们成功地向法院申请禁止执行该决定,允许他们的电影院重新开放。然而,这场争论的最终结果是通过了一些新的法律规定,提高了许可证费,将镍币电影院置于警方的司法管辖之下,限制儿童观众进入电影院。

麦克莱伦树立了一个榜样,如果这件事发生在一些放映商势力较弱、法院也不太乐于助人的城市,可能会让年轻的电影行业陷入混乱。制片方对此心里很明白。九个主要的制片公司在此之前不久已经成立了电影专利公司,旨在全面垄断、控制电影的制作、发行和放映的所有阶段;现在,考虑到他们既是新生力量又表现出相当的脆弱性,他们决定,要像许多在进步时代(Progressive era)面临公众批评的其他行业一样,抱团成立一个他们可以自主的监管机构,尽量避免来自外界的干扰。这种战术也为电影业在以后众多场合中的行为树立了参照模式。

建立一个可以让双方满意的监管机构的重大使命由人民协会负责,

这是一家位于纽约的改革派组织，因其承认电影作为大众娱乐方式的价值而与其他同类组织显得格格不入。它将十个纽约民间组织召集到一起，共同发起、设立了一个电影审查委员会。1909年初制片商们认可了这个委员会，他们同意在制作所有电影的最终发行拷贝之前将影片提交给委员会审查，并剪去该委员会希望去除的任何画面，甚至完全放弃整部电影。

纽约电影审查委员会很快就改名为全国电影评审委员会，以表明它不赞成审查——这无疑是对制片商的妥协，因为他们担心这会给其他不太合作的审查机构开了一个先例。他们希望这个全国委员会的核准章——最初是一把张开的剪刀叠加在一颗四角星上——出现在电影中，可以终止当地有关机构的审查。

审查员在电影专利公司的放映室工作。每天早晨六七个或更多的志愿者，戴着宽边花帽、举止端庄的淑女和一脸严肃的男士，坐下来观看七至八部制片商提供的最新电影。他们看过的电影中大约有20%无法获得批准；他们通过的电影往往也需要剪切。淫秽情节是他们的首要审查对象，但他们从来没有给这个词下过明确定义，他们认为一个值得尊敬的高尚人士看到淫秽情节自然就会知道。影片中出现的身着紧身胸衣和紧身连衣裤的妇女，绑架等令人毛骨悚然的犯罪，以及教人如何实施犯罪的情节，都属于禁忌范畴。戏剧舞台上胸脯起伏、翻白眼表示自杀的情节可以通过，但电影中从布鲁克林大桥往下跳的情节则不行。

张开的剪刀标志并没有达到其主要目的，煽动成立地方审查委员会的活动还在继续。在芝加哥，早在纽约电影审查委员会成立之前就建立了警方审查机制。警察常常剪掉一些电影场景，甚至禁止整部影片的放映，尽管这些影片已经盖上了全国委员会的认可印章。

但委员会的运作出人意料地为制片商赢得了比芝加哥警方更重要的朋友。在纽约，文化权力机构对制片商愿意服从由慈善界、教育界和宗教界领袖组成的审查委员会的指导印象深刻，即使这种服从意味着

额外的开支或收入的损失。这种合作似乎明白无误地表明电影界正在品行正派、受人尊敬的人士的引导下发展。在纽约出版的全国性刊物开始给予电影更多，通常也更正面的关注。

这些中产阶级文化的代言人并不关心电影曾经是什么，而是它们将会怎么样。他们对电影所拥有和能够控制的大量观众感兴趣。最初，当发现劳工阶层参与了一种他们不了解也没有太多话语权的文化时，他们曾感到很不安。现在，他们可以对电影加以控制的可能性，突然为他们开辟了广阔的新视野，点燃了曾以为不可能的文化梦想。工业革命在中产阶级和工人阶级之间竖起了一道社会经历、环境和文化的屏障，直到伊丽莎白时代，英国中上层阶级的高雅文化才真正成为面向所有社会群体的大众文化。但镍币电影院可以重现过去的一幕：电影将会把高雅文化带回给普通民众。有文化教养的人士无须再害怕或鄙视电影，这种媒介被紧紧地攥在他们手中，等待重塑和进步。

这个中产阶级梦想中有一个根本缺陷：它的前提是，电影媒介会持久地控制在组成专利公司的制片商手中。事实证明，尽管他们看上去似乎具有垄断性力量，但在随后的十年里他们甚至无法生存。而在电影业权力易主的过程中，控制权并没有交给那些中产阶级改革者和文化监护人，而是交给了外来移民中的一些人，而这些外来移民恰恰是他们想要影响和控制的。

3

爱迪生的托拉斯及其崩溃

"不可否认,"1912年撰写的第一部电影年鉴坦率地承认:"在一开始电影业充斥着很多劣质元素,往往借助那些病态和庸俗的内容来增加吸引力;有人制作,也有人放映那些迎合人类最低级本能的电影。"[1] 这可能是有记录以来电影业人士最早的忏悔,后来每隔几十年就又会出现类似的、几乎例行公事般的对过去的否定。

电影界承认,社会改革者、神职人员、政客或新闻记者对电影制作者的指责,在过去都是正确的。一名作家在1923年写道,电影行业的开创者们确实就是一些不怎么光彩的"居无定所的人、纯粹的冒险爱好者、赌徒、拥有创业资金并渴求一夜暴富的家伙",但很久以前,他们就已经被另一类更体面的人士封杀出局了。[2]

[1] 《1912年电影年刊和年鉴》(1913),第7页。
[2] 约翰·艾米德,《与电影制作者同行》(1923),第110—111页。

电影行业领导者和他们的公关人员可能相信关于电影业发展的这一表述，或者纯粹出于战术目的而采用这种说法。无论是哪一种情况，他们都没有客观、公正地看待电影业的真实历史。认为电影行业创立者都是无法无天的掠夺者和不择手段的敛财者的人忽视了一个重要事实，即在1910年之前，电影都完全控制在受人尊敬的、有身份有地位的、有着盎格鲁－撒克逊血统的美国新教徒手里，该有多彻底，就有多彻底。

电影产业第一个十年的行业经营者和20世纪初的普通美国商人非常相似。美国最大的电影制作公司——维塔格拉夫公司的掌舵者阿尔伯特·E. 史密斯（Albert E. Smith）和J. 斯图尔特·布雷克顿（J. Stewart Blackton），都出生在英国而在美国长大。比沃格拉夫公司〔正式名称是美国电影放映机与比沃格拉夫公司，由亨利·马文（Henry Marvin）和W. K. L. 迪克森创建于1890年代，其中马文是纽约州北部的一个制造商，而迪克森则是英国人，曾在爱迪生实验室负责电影制作〕在1908年被一位纽约银行家接手。D. W. 格里菲斯出生于肯塔基州，其家庭在内战前颇有些地位，他的父亲是南方军队的一名上校，他在比沃格拉夫公司开始了自己的导演生涯。埃德温·S. 波特是宾夕法尼亚州一个小镇商人的儿子，在爱迪生开设于曼哈顿和布朗克斯的新工作室负责制片工作，一直到1909年。这三家位于纽约的电影公司是电影业最重要的制作公司。此外，在芝加哥也有三家，费城有一家，还有屈指可数的几家小制片商散落在全国各地。

在电影业中最著名的名字，当然非托马斯·爱迪生莫属。进入20世纪之后，爱迪生不顾一切地巩固他对电影领域的产品和技术人员的控制。如果中产阶级改革者能意识到爱迪生拥有的巨大号召力，他们可能会弱化对电影的批评，因为在美国哪里还能找到这样一个行业，由一个比爱迪生更令人仰慕、值得信赖并真正受到尊敬的人来领导呢？但出于他自己在利益方面的种种原因，爱迪生要让人们知道，他对日复

一日的电影制作活动不感兴趣。当时他正在幕后活动，要使他的竞争对手臣服，与此同时，他小心地经营着他的公众形象，让自己出现在公众面前时就是一个隐士般不谙世事的发明家，只是热衷于不断地寻求如何将留声机和摄影机结合起来形成有声电影。

1908年12月，随着电影专利公司的成立，爱迪生的创业努力终于结出了硕果。在胜利之际，他的举止，根据某部权威的传记记载，却是不符合商业常规的沉思发呆，似乎对此漠不关心。参与签署专利协议的各公司代表聚集在爱迪生的西橙实验室的图书馆内，共进晚餐并正式签约，他们自己的电影摄像师用镜头永久地记录下这一事件。据说这位发明家迅速吃完晚餐，找个由头到房间角落的一张小床上休息，等待最后的细节敲定。当那一刻最终来临时，他站起身，签署协议，和众人逐个握手，嘴里说着"再见，伙计们，我必须回去工作"，然后回到他的实验室中，从而心照不宣地否认了他为达成专利协议所付出的艰苦努力。[3]

电影专利公司的兴衰是美国工商企业史上一段颇让人好奇的经历，但完整的故事仍有待揭晓。最完整的电影文献记载——特里·拉姆赛耶（Terry Ramsaye）的《一百万零一夜》（*A Million and One Nights*，1926）和本杰明·B. 汉普顿（Benjamin B. Hampton）的《电影史》（*A History of the Movies*，1931）都撰写于爱迪生在世的时候。在当时，爱迪生被许多人认为是在世的最伟大的美国人，要对这样一位人物的动机或策略提出质疑是不合时宜的。实际上，朗赛耶采取了相反的做法，对爱迪生进行了歌颂。当人们得知英雄也有人格缺陷时，总会有点震惊，然而证据是绝对清楚的：电影业垄断的根源在于托马斯·爱迪生的贪婪和虚伪。结果导致这位魔术师的领导地位和社会地位彻底崩溃。

爱迪生想要完全控制整个电影界，但他不是把竞争者赶出这个行

[3] 转引自马修·约瑟夫森，《爱迪生传》(1959)，第402页。

业，而是想强迫他们只使用经过他授权许可的摄影机，并只把胶片出售或出租给那些使用他授权的摄影机的交易商和放映商。如果不能通过美国专利办公室给自己制造优势，他就通过联邦法院起诉。正如戈登·亨德里克斯（Gordon Hendricks）在《爱迪生电影神话》（*The Edison Motion Picture Myth*, 1961）中所揭示的那样，他的一贯做法就是在专利申请文件中列出尽可能多的专利权请求。如果专利审查员驳回了他的申请，他就进行修改，直到它们获得批准。然后，他就开始用法律诉讼的方式对竞争对手进行骚扰。他们拥有的财力或法律人才不及爱迪生可以动用的遍布各地的商业投资的一个零头，逐渐地，大部分公司都屈服了。到1907年，所有的美国制片商，以及法国的梅里爱和百代公司都在爱迪生公司的专利许可控制之下，只有一个例外，那就是比沃格拉夫公司。

比沃格拉夫公司能够置身于爱迪生的控制之外，是因为它有一个属于自己的相机专利。1901年爱迪生曾起诉比沃格拉夫公司侵犯专利，并在联邦巡回法院的审判中胜诉。比沃格拉夫公司提出上诉，1902年下级法院的审判结果被戏剧性地推翻了。"很显然，"法官威廉·华莱士（William J. Wallace）宣布："爱迪生先生不是电影开创者……"[4] 他没有发明电影，他既没有发明能够拍摄一系列连续照片的相机，也没有发明能够以高速和精确的时间间隔拍摄出电影的摄影机。（法官实事求是地将后者归功于马雷。）爱迪生是该领域商业化的第一人，而且很可能成功地发明了一种方法，可以让别人的发明以快速而恰当的方式运行；这就是法官给予他的评价，仅此而已。

爱迪生并没有退缩，他重新提交了一份新的专利申请，只对法官认可的方面——使电影胶片间歇性地平稳通过投影镜头的链齿轮机械

[4] 爱迪生诉美国电影放映机公司案，第114卷，联邦法院1902年第926号报告，第934—935页。

结构——提出了专利请求。在修改后的专利公开发布后，他再次将比沃格拉夫公司告上法庭。1906年他再次败诉，1907年他提起上诉后还是以败诉告终，尽管上诉法院给了他一个小小的胜利，认为比沃格拉夫公司的一些海外合作伙伴使用的华威摄影机确实侵犯了爱迪生后来重新申请的专利。比沃格拉夫公司虽然成功抵挡了爱迪生的攻击，但这种成功也可能是毁灭性的。如果爱迪生再向最高法院提出上诉，比沃格拉夫公司糟糕的财务状况将难以维持生存。爱迪生的势力太强大了，即使他是错误的一方也没什么损失。1908年比沃格拉夫公司同意停战并举行谈判，其结果就是成立了电影专利公司。

该电影专利公司由九家制片公司——爱迪生、比沃格拉夫、维塔格拉夫、埃萨内、卡莱姆、塞利格、鲁宾、百代和梅里爱，还有一家进口商——乔治·克莱公司组成。他们汇集了16项专利：1项适用于电影，2项适用于摄影机，13项适用于投影机。该公司的目的就是要实现爱迪生一直在努力追求的目标——对美国电影行业的经营实现完全的垄断。该公司还与伊斯曼柯达公司——美国唯一的电影生胶片制造商——达成协议，只把胶片卖给获得授权许可的制片商。这些制片商只能将他们的电影租给那些只经营授权影片的交换商（分销公司），而分销公司只可以把影片提供给只放映授权影片的电影放映商。任何发行商或放映商如果违反这些规则将被扫地出门。放映商被要求向专利公司每周缴纳两美元，换取租用授权影片的权利。爱迪生得到了这些特许权使用费的主要部分，而他从电影操纵中获取的净利润飙升至每年超过100万美元，这可能是他从一开始就力图控制电影的根本目标。

在进步时代，像专利公司这样垄断整个行业的企业联合体被称为托拉斯，它们至少在口头上受到了绝大多数美国民众的反对。但专利公司似乎坦然地接受了"托拉斯"的称呼（电影行业文件称之为 The Trust），甚至有些引以为傲。1910年它成立了自己的租赁交易所——通用电影公司，从而使自己变成一个形态更完美的托拉斯。到1912年

为止，该公司掌控了近60家授权发行商，几乎垄断了整个授权电影租赁市场。但是，这个影业托拉斯过于自信了，没有预料到总统选举年的变幻莫测。

1912年7月，民主党推出伍德罗·威尔逊（Woodrow Wilson）为其总统候选人，威尔逊指责现任的共和党政府偏袒大企业，并承诺为小人物提供正常的竞争和机会。六个星期后，仿佛是对威尔逊被提名的回应，共和党政府对电影专利公司提起诉讼，控告其对电影行业的限制违反了1890年的谢尔曼反托拉斯法。毕竟，没有任何其他行业像电影业那样易受中产阶级民众的攻击或极度猜忌，而这些人的选票是民主党和共和党都要努力争取的。

专利公司为自己辩护说，为了建立良好的行业秩序，提高电影业的发展水平，它施加的管制是必要的。他们说，专利公司的成员们早就想消除专利侵权给各方造成的嫌隙，以结束法律冲突，将精力放到制作出更好的影片上，并致力于保护公众的道德，这可以从专利公司与全国电影评审委员会的合作中看出来。然而在1915年，联邦法院还是宣布电影专利公司是一个非法机构，限制了电影行业的发展。

具有讽刺意味的是，该影业托拉斯并没有终止竞争，而是培育了竞争。它监管和操纵着电影业内一块不断缩小的地盘，而在其日渐狭窄的圈子之外，其他公司正在发展出完全不同的电影制作、推广及放映模式。托拉斯没有显著改善电影的品质或道德，但它鼓舞了其他人来这样做。专利公司最显著的贡献，也是它在辩护中选择不提及的情景：它的排斥和骚扰战术给自己带来了越来越多的反对者，主要由纽约和芝加哥少数族裔聚居的城市贫民区的前镍币电影院经营者们组成。托拉斯自以为它可以很轻松地垄断整个行业，却惊讶地发现自己在和一群充满活力和创新精神的敌人进行斗争。1915年联邦法院的裁决几乎无关紧要，当时专利公司在这场战争中已经落败。该行业的控制权已经落入移民族群的手中，他们才是电影的第一大观众群体。

到 1912 年，即专利公司成立的第四年，其占国内制作和进口的全部电影的份额已经从 1908 年底的几乎 100% 下降到略多于一半。在托拉斯的运行轨道之外，所谓的独立公司占据了其余部分。值得一提的是，这些独立公司包揽了所有三卷轴甚至更长的故事片。

考虑到他们在成功的道路上遇到的种种障碍，新入行者取得的这些成就更显得非同寻常。独立制片人被禁止购买、使用美国制造的电影生胶片。如果他们能设法在别处获得，他们仍然面临另一个问题，即找到一台可用的、不涉及影业托拉斯专利权的摄影机；如果他们决意走下去，使用侵权的摄影机，那他们就很容易受到托拉斯无处不在的调查和诉讼。他们成功地完成制作的任何影片都被禁止在所有持托拉斯许可证的电影院放映，尽管如此，独立制片人还是打败了托拉斯，引起了一场电影界领导权的变革。

事实上，独立制片人能够得以生存，其根源在于托拉斯采取的策略。由于各种各样的原因，托拉斯决定不吞下整个行业，而只控制选定的那些部分，他们预计其余部分会因为缺乏市场或供应而自然崩溃。有四五家美国制片商被排除在托拉斯之外，主要是因为它们太小，不值得理会。根据托拉斯协议中的条款，几个主要的英国和意大利制片商都被禁止进入美国市场，显然是因为他们在早期的专利纠纷案中站在比沃格拉夫公司这边，激怒了爱迪生。只有两家欧洲公司（除了两家作为托拉斯成员的法国制片商），一家英国公司、一家法国公司允许进入美国市场，并且大幅削减了配额，规定每家公司每周只能输出总长三个卷轴的影片。至于发行方面，托拉斯起初似乎给现有的所有交易商都提供了授权许可，但后来它组织了自己的交易商，买下或驱逐了所有的许可权拥有者，只剩下一家。最重要的是，该托拉斯只给美国 6000 家电影院中的一半至三分之二提供了放映许可。

在电影制作上，托拉斯计划维持原有路线；它继续生产便宜的一个卷轴的电影，经过艰难的犹豫不决之后，才开始制作两个卷轴的电

影。但在营销方面,它看到了有利可图的改进机会。电影的分销和放映没有什么时候比 1909 年更混乱了。扎堆分布的镍币电影院用三部一卷轴影片串成半小时的片长反复播放,每天更换放映内容。这 6000 家电影院,每一家每一周都需要 21 部电影,分销商并不总是提供令人满意的服务:他们往往将划伤、破损或变质的胶片送过去,或延迟交付,或根本不送,或给两家紧邻的剧院提供完全相同的影片。托拉斯在努力提高发行配送服务的同时,感到改变电影观众(构成)的机会来了。

当更有钱的电影观众让制片商有机会赚取更大利润的时候,为什么还要去迎合美国社会最穷的观众呢?托拉斯给予搬入富人街区或市中心区的放映商特别照顾,向放映周期更长、票价为一角的电影院承诺它们可以优先预定。通过当地报纸广告和电影评论,在观众心目中形成影片已通过预审、品质有保证的良好形象,专利公司希望借此逐渐改变电影观众的社会构成。大概总共有两三千家临街店面式的五分镍币影院因此无法从托拉斯那里拿到影片,它们的需求给任何有能力打破托拉斯封锁的人提供了一个明显的机会。

也许在电影行业中只有一个人有这个资源,他就是卡尔·莱姆勒(Carl Laemmle),一个以芝加哥为依托的发行商。莱姆勒在中西部、落基山脉和西海岸的主要城市,包括芝加哥、明尼阿波利斯、奥马哈、盐湖城和俄勒冈州的波特兰拥有 6 家分销商。他与所有这些城市及其腹地的放映商有着密切的联系,当制片商以直销模式运作时,他向这些放映商提供他买下来的影片,以租赁模式运作时也是如此。他是一位在德国出生的犹太人,四十出头,有一个不起眼的职业——服装店经理,直到像其他众多的移民商人一样,开了一家临街店面式的镍币影院。比起大多数人,他更加熟练,更加雄心勃勃,在三年内就建立了美国最大的经销网络。他获得了托拉斯的许可,但托拉斯拒绝给他提供任何参与电影行业决策的机会。他的不满不断增长,终于在 1909 年 4 月宣布从托拉斯独立出来。

莱姆勒面临的第一个问题是如何确保稳定的新片来源，国际投影和制作公司为他解决了这一问题。托拉斯协议致使一些欧洲制片商被排除在外，该公司就是致力于输入那些被托拉斯排除在外的制片商制作的电影，并提供给托拉斯之外为数不多的美国交换商。但莱姆勒同样需要新的美国电影，而美国的独立制片人数量太少，几乎无法达成一周一部的要求。一个新的机会出现了——卢米埃开始向美国市场供应电影生胶片。莱姆勒立即成立了一家制片公司，即独立电影公司，简称 IMP。

专利公司对店面式镍币影院的不在乎也燃起了其他电影界人士的创业希望。在一些地区，在组建托拉斯之前，主要的制片商们还没有遭到显著的竞争，之后在一年内，就有十多个新成立的制片公司进入这一行业。他们知道，在独立交换商与未经托拉斯许可的电影院这一领域，有一个开放、广阔的市场。纽约影业公司是新成立的第一家公司，由独立发行商亚当·凯塞尔（Adam Kessel）、查尔斯·O. 鲍曼（Charles O. Baumann）和制片人兼导演弗雷德·鲍晓夫（Fred Balshofer）于 1909 年初成立，他们以野牛作为商标拍摄西部片。不久埃德温·S. 波特也离开了爱迪生的公司，加盟一家新公司，即捍卫者公司；后来他与同一批合作伙伴成立了雷克斯影业公司。大卫·霍斯利（David Horsley）在托拉斯成立前是一名独立制片人，后来将业务进行重组，成立了内斯特影业公司。帕特里克·鲍尔斯（Patrick Powers）之前是一名发行商，成立了以自己名字命名的制作公司。凯塞尔和鲍曼的纽约公司、莱姆勒的独立电影公司，以及鲍尔斯公司成为独立制片公司中的前三强。

因为使用卢米埃公司的电影胶片，独立制片人尝试着用非侵权的欧洲摄影机进行拍摄，但结果不太满意，所以他们开始偷偷地使用爱迪生公司的摄像机。托拉斯则进行回击，雇用暗探收集他们对专利侵权的证据，甚至试图强行破坏独立公司的拍摄活动。独立公司将摄像机进行伪装，雇用保镖来保护他们的摄影师，并最终分散到古巴，以及佛罗里达、亚利桑那、加利福尼亚的外景地进行拍摄，在那里有终年充足

的阳光，又远离托拉斯的骚扰。

熟练掌握爱迪生战术的托拉斯，将独立制片人告上法庭。光是莱姆勒本人，根据其传记记载，就是289起不同诉讼案件的被告，这花了他30万美元以上的辩护费。托拉斯，就像它之前的爱迪生一样，在法庭上输得多，赢得少，而这一次的被告有财力和毅力坚持；不像爱迪生面对的早期对手，他们别无选择，只能选择退出。1910年托拉斯游说国会提高进口电影胶片的关税，结果失败了。J. J. 默多克（J. J. Murdock）——国际投影和制片公司的总裁，说服立法者在同样臭名昭著的潘恩-奥尔德里奇（Payne-Aldrich）关税法案中同时降低了电影生胶片和电影的进口关税。

年复一年，独立制片公司逐渐发展壮大起来。1910年，在莱姆勒、凯塞尔和鲍曼的领导下，他们组建了电影发行和销售公司，旨在加强并统一电影从制片商到交换商的各个流动环节。起初一些小公司拒绝加入，但很快达成妥协，销售公司成了独立电影的唯一出路。到1910年中，销售公司及其下属的交换商，可以给电影院每周提供27部影片供其选择。店面镍币影院顾客构成了他们坚实的基础，然后，独立制片商们开始引诱拥有授权许可的放映商从托拉斯中脱离出来。莱姆勒的合伙人罗伯特·C. 科克伦（Robert C. Cochrane）在行业报纸广告中对托拉斯发动了一场毁灭性的讽刺运动，攻击其恃强凌弱的做法，尤其是每周2美元的专利使用费。

1912年，独立制片人制作的影片总量和托拉斯几乎旗鼓相当，就在这一年，他们分裂成了两个敌对的阵营。哈利·E. 艾特肯（Harry E. Aitken），一个位于威斯康星州的发行商，组织成立了缪图电影公司，企图买下一些交换商，成为几家制片公司唯一的全国发行商。有10位独立制片人与艾特肯走到一起，其他7位制片人则合伙成立了自己的公司，即环球电影制片公司，该公司继承了销售公司的经营，继续向独立交换商提供电影。

莱姆勒、凯塞尔、鲍曼和鲍尔斯还是环球制片公司的核心人物，但他们很快就为谁应该排第一而争吵起来，凯塞尔和鲍曼退出了公司。莱姆勒和鲍尔斯展示了他们在与托拉斯斗争中学会的手段：他们声称，纽约影业公司已将其资产签约过户给环球公司来换取后者的股票，并试图用武力强行夺取纽约影业公司在纽约和洛杉矶的资产。最终环球公司败诉，只得到了野牛商标。1912 年司法部对托拉斯提起诉讼，此时也许独立制片公司也应该受到同样的严格审查。

但独立制片公司处于优势地位。他们一贯表现出托拉斯制片商所缺乏的积极主动性和创新性，尤其表现在他们迅速采用了明星制度，类似于剧院和杂耍表演中的演员排名表。托拉斯制片公司尚未给他们的演员提供名分；有些演员还是希望有朝一日能够在剧院获得"真正的"成功，对于匿名的做法感到高兴，但越来越多的电影观众开始挑选自己喜爱的演员，给心目中的"比沃格拉夫女孩"或野牛公司"孤独的印第安人"写仰慕信。莱姆勒决定利用观众的这种追星心理来赚钱。

1909 年，他用高薪把比沃格拉夫公司的"比沃格拉夫女孩"佛罗伦萨·劳伦斯（Florence Lawrence）挖到了 IMP 公司，并在电影里署上她的大名，使其享受明星待遇。第二年，他又用比原来多一倍的工资将玛丽·璧克馥（Mary Pickford）从同一家公司挖了过来。他发现，没有什么能像明星一样对电影促销产生如此重大的影响。只要电影院每天都更换影片——这个做法在社区电影院和小城镇一直持续到 1920 年代初——建立观众对明星名字的认知度几乎是电影上映前期宣传的唯一有效形式。

当舆论风传独立制片公司能提供很多成就事业的机会时，人才络绎而来，有的来自托拉斯所属的制片公司，有的来自杂耍和其他行业。到 1910 年代中期，他们拥有了三位业界主要的电影制片人。1910 年，托马斯·H. 因斯（Thomas H. Ince）离开杂耍剧团，加入 IMP 公司，不久又被凯塞尔和鲍曼的公司挖走，在那里他成为最初的重要制片人兼

导演之一。凯塞尔和鲍曼还将麦克·塞纳特（Mack Sennett）从比沃格拉夫公司吸引到基石影业公司。当比沃格拉夫公司不同意 D. W. 格里菲斯拍摄超过两个卷轴长度的影片时，他就辞职转而投向哈利·E. 艾特肯的缪图公司。

然而，托拉斯的失败总归是这些经营店面镍币影院以及为其提供影片的人的胜利。其中有相当数量是东欧犹太人，他们年轻时就来到美国，努力打拼去争取更高的经济地位，专门从事商业买卖，如服装业、皮草和珠宝之类的贵重配饰行业。在这些行业中，满足和取悦公众的技巧和天生的时尚感是成功所必不可少的要素。一些人以兼职形式进入娱乐业，另一些人则是从原先所从事的看不到前途的职业中逃离到该行业，但他们很快就发现，给大众提供价格低廉的商业娱乐是一项很有必要的服务，而且远比服装销售更加有利可图。托拉斯的威胁让他们中那些最雄心勃勃、最有才华的人寻求权力以掌控自己的命运。莱姆勒就是他们的开路先锋和榜样。他比任何其他人都做得更多，他成立了独立制片公司，并救活了贫民社区的电影院。尽管很重要，但莱姆勒的胜利只是一块成功的奠基石。其他人在伺机等待，他们避开了独立制片人的内部斗争，因为他们的野心远不止于满足镍币影院的需求。

最早的巨头是两位纽约的娱乐界老板——威廉·福克斯和阿道夫·朱克，都是匈牙利犹太人。甚至在托拉斯成立之前，他们就已经提出了一个尚未有任何迹象证明可能会发生的问题：如果商家仅为美国社会最低层民众放映五分钱一次的电影，就能够挣数万美元，甚至几十万美元，那么如果人人都去看电影，他们又能挣多少呢？托拉斯接受了他们的想法，至少部分地接受了，两个人都乐于跟托拉斯合作，直到后来，福克斯与托拉斯之间开始敌对起来，而朱克则感到托拉斯体系开始失去作用。他们都比莱姆勒年轻——朱克小 6 岁，福克斯小 12 岁——而且和娱乐界的另一些小群体联系更密切，这些群体更着力于迎合中产阶级，甚至有闲阶级的需求。

福克斯率先成功地闯入中产阶级观众的娱乐领地。1908年，他带领纽约的放映商们反对市长麦克莱伦关闭镍币影院的命令时还不到30岁，当时他已经拥有十几家社区剧院，而且他还接手了已有的杂耍剧院，并成功地将一半的时间用来放映电影，这一做法震惊了整个纽约娱乐界。五分和一角的低廉门票，使以前只有少数观众前来观看的大剧院爆满，尽管票价降低了，却给他带来了更多的利润。他不仅让工人阶级也能看得起杂耍表演，还使用更大、更舒适的剧院来吸引那些喜欢观看杂耍表演的中产阶级前来看电影。

当福克斯将他的经营范围扩大到电影发行领域时，开始与托拉斯有了冲突。刚开始他的公司只是一个有许可证的交换商，但是当它开始致力于收购具有完全授权的发行商时，通用电影公司开始试图并购他的公司。福克斯拒绝出售，他的授权遂被取消。他把托拉斯告上法庭——与过去由托拉斯率先起诉的情景对调了一下——并打赢了官司，保住了自己的许可权，成为唯一成功地抵制被收购的发行商。这次经历使福克斯坚信，发行商应该有自己的电影供应来源，他开始进入制片产业。就这样，他率先开始了电影业的垂直整合，将生产、发行和放映整合在一个单一或隶属的所有权下——这种发展模式很快成为行业标准，直到司法部再次赢得一场反垄断诉讼案，那时距离专利公司诉讼案已过了33年。

当福克斯忙于和托拉斯的斗争时，朱克仔细观察了他将廉价的电影和杂耍表演相结合的成功做法。1908年，朱克也经营着不少镍币电影院，规模更小但也很惬意。他早年做皮草生意捞到了第一桶金，然后转行进入娱乐界，刚开始时经营一分钱游乐场，后来改做黑尔旅行风光片的放映商，结果赔得很惨。黑尔旅行风光片是镍币电影院之前的一个存在期很短的概念，电影院建得像火车车厢，里面放映优美的风光片，给人感觉像在乘火车旅行一样。

这次失败可能阻碍了他前进的脚步，而福克斯又成功了一步，朱

克的朋友马库斯·洛（Marcus Loew）成了低价杂耍领域的主导人物。1910年，朱克将他的部分资产与洛的联合企业合并，并成为洛氏不断扩张的电影帝国的财务主管。同时，他与电影院经理威廉·A. 布雷迪（William A. Brady）共同拥有的几家电影院继续保持独立状态。跟他那个时代的其他放映商相比，朱克与整个大众娱乐界的联系和感触都更为密切，包括他的观众、资金、面临的问题和存在的机会。他开始将目光放在那些无论是福克斯还是洛都还没有注意到的观众身上。

欧洲生产商从一开始就根据某一个阶层，而非广大观众的口味来制作电影。1911年前后，他们开始制作多达五个卷轴、长度超过一小时的电影。朱克是最早相信欧洲长片也可以吸引美国的同一类顾客的专业人士之一。在那之前，他与托拉斯的合作一直都很愉快，但他一提出制作欧洲长片的提议时，他就意识到，托拉斯集团在制作成本和电影长度方面的保守思想，与他想吸引中产阶级观众的愿望背道而驰。

朱克认为，电影吸引中产阶级的最好方法是模仿熟悉的中产阶级娱乐形式，制作出更长、更昂贵的作品。由著名的舞台剧演员领衔主演的舞台剧电影，甚至比意大利人专门为出口美国而制作的奇景电影（spectacle film）效果更好。虽然声音这一关键要素会丢失，但是如果朱克制作的电影能够兑现其宣传的"名剧名演员"的承诺，这种丢失也就无所谓了。

他开始在上层运作，购买了四卷轴法国电影《伊丽莎白女王》（*Queen Elizabeth*）在美国的发行权，这是19世纪末20世纪初最著名的女演员莎拉·伯恩哈特（Sarah Bernhardt）出演的最后一部电影。在电影美学方面，它几乎像《火车大劫案》之前的任何一部电影一样原始，相机离表演很远，几乎难以看清楚演员的面部表情，充斥着冗长的个人镜头。但是，这恰恰是朱克想要的效果，这看起来就像一个人坐在第二十五排观看戏剧表演一般。

《伊丽莎白女王》的问题并不在于把票价定为五分还是一角。朱克

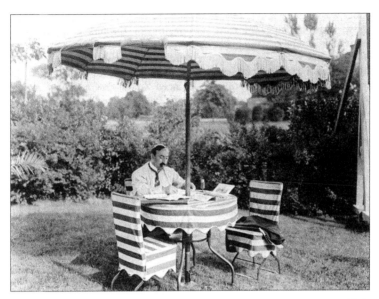

威廉·福克斯在他位于长岛的住所花园中。在给照片配注解时,他的公关部门形容他是"忘记睡眠的人"。

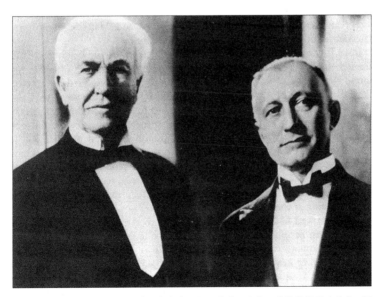

托马斯·爱迪生(左)与阿道夫·朱克在一起。作为两个雄心勃勃的移民企业家,阿道夫·朱克和威廉·福克斯最终都与打造了第一个电影业托拉斯的爱迪生分道扬镳,并在后来试图建立他们自己的多少有些像托拉斯的电影帝国。

的最初想法是遵循戏剧演出模式，以巡回放映为依托将其推向观众市场，游说正统剧院前来订购，为该片添置放映设备并展开市场宣传，而制片方则让出总收入的1%返给剧院方面作为回报。这一做法没有奏效，几乎没有人相信，剧院方能够以与现场演出的戏剧相当的票价售出一部电影故事片的门票。一名颇有抱负的电影推销员艾尔·里奇曼（Al Lichtman），说服朱克采用"州权"发行体系效果会更好，即把影片销售或租赁给一个交换商，授予它独家拥有指定州或地区的市场销售权，从而将说服剧院经营者的任务转移到发行商的身上。该体系在推销始于1911年的意大利奇景片时效果很好，在里奇曼的操作下，《伊丽莎白女王》也有了不错的市场表现。

《伊丽莎白女王》7月在纽约上映时，朱克已发起成立名演员影业公司。他说服著名的戏剧制作人丹尼尔·弗罗曼（Daniel Frohman）作为他的公司合伙人，以确保他与戏剧界的联系，并在D. W. 格里菲斯拒绝了他之后，邀请埃德温·S. 波特加盟，负责制片工作。格里菲斯在电影技术领域已经取得了很大进步，不想受朱克舞台剧电影套路的束缚。波特顺从了他的想法，开始与著名演员一起将著名戏剧制作成电影——与尤金·奥尼尔（Eugene O'Neill）的父亲詹姆斯·奥尼尔（James O'Neill）拍摄了《基度山伯爵》（*The Count of Monte Cristo*），又与詹姆斯·K. 哈克特（James K. Hackett）拍摄了《曾达的囚徒》（*The Prisoner of Zenda*），其中后一部影片虽然后拍摄但于1913年先于前者上映。

朱克开了个头，其他人迅速跟上。格里菲斯为比沃格拉夫公司制作了一部基于著名戏剧改编的四卷轴长片《贝斯利亚女王》（*Judith of Bethulia*）。不过与波特不同的是，他在拍摄时完全抛弃了舞台剧的制作惯例。比沃格拉夫公司直到1914年才发行这部影片，此时格里菲斯已经辞职，转而成为信诚与华威制作公司的导演和监制，它们都是哈利·E. 艾特肯的缪图发行公司的附属子公司。

杰西·拉斯基(Jesse L. Lasky)——一位杂耍经理,与他的妹夫塞缪尔·戈德费许(Samuel Goldfish)〔即后来的戈德温(Goldwyn)〕——一位出生于波兰的手套销售员,共同成立了杰西·拉斯基电影娱乐公司。出生于戏剧世家的演员塞西尔·B.德米尔(Cecil B. DeMille)以导演身份加盟,然后一起前往加州,将一部长久以来深受欢迎的舞台剧《红妻白夫》(The Squaw Man)制作成电影。由于完全没有经验,他们在电影负片上打出的链齿轮孔的位置不正确,所以当正片拷贝冲洗出来放映时,每帧图像都会产生轻微的偏移,造成上一帧画面人物的脚落在下一帧在头上。他们带着这个问题去找西格蒙德·鲁宾(Siegmund "Pop" Lubin)——一位1890年代的电影先驱,同时也是托拉斯阵营中的制片商之一,他立即发现了原因所在,并告诉他们如何解决。这是电影史上的一个著名故事:时间老人参与协助新时代的诞生。

事实证明朱克是正确的,故事片开始吸引中产阶层前来观看。即使那些很少去正统剧院的人也前往市中心区的电影院,观看意大利史诗电影或根据美国戏剧及小说改编的电影。总的来说,他们喜欢所看到的东西,还会继续光临。但至少有一两家电影放映商认为电影需要一个新的观影环境,才能赢得新顾客群体的惠顾:有教养的观众喜欢并期望有一个优雅的氛围,而这只有新近设计和建造的电影院可以提供。

这种电影院在设计、规划时就被作为重要的城市建筑,自1911年以来已在德国柏林陆续出现。在那里,中产阶级和有闲阶层从一开始就构成了电影观众的主体。1913年时柏林只有168家电影院,而人口差不多的芝加哥,1909年就拥有超过400家电影院,1913年就更多了——当然绝大多数都是门店式电影院。在柏林,即使是那些社区电影院也是专门设计建造的,有些是位于酒店或写字楼里的小型私密电影院,另一些则是装饰华美如博物馆般的大厦,拥有超过一千个座位,还配有独立带软包的扶手椅座位,以及精心设计和装饰的门厅、楼梯、天花板和墙壁。

美国第一座专门用于放电影的剧院——摄政影院位于纽约第116街和第七大道之间，于1913年2月开业。即使与柏林的普通电影院相比，它也不具备独特的建筑风格，装修也不够华丽。整栋建筑看上去就像一个杂耍剧院，而在与附近的杂耍剧院竞争中它也几乎落败，因为它只放映托拉斯成员制作的电影短片。这可吓坏了另一家正在建设中的新剧院，位于第47街和百老汇之间的斯特兰德剧院的拥有者。1914年4月影院开业之前，他们考虑了预售杂耍节目、综艺甚至是大歌剧表演，在最后一分钟才决定播放电影。

是什么让他们同意将剧院用于放映电影，或者说，是谁说服了他们？是绰号为"洛仙"(Roxy)的罗萨菲(S. L. Rothapfel，后来改名为Rothafel)，电影放映领域的第一个大人物。他接管了摄政剧院，成功地将它变成专门放映电影正片的电影院，使它恢复了生机；他旋即受聘于斯特兰德剧院，重施再生魔法。罗萨菲的信条是："不要'给他们想要的东西'，而是给他们更好的。"凭借其卓越的才华，他赋予了剧院令人惊叹的时尚气质：特效照明、管弦乐、统一制服的引导员、装修与设备配置如皇室般富丽堂皇的盥洗室。[5] 由洛仙经营的电影院提供的服务比他们的设计更令人难忘。

德国和美国电影院之间的差异源于各自观众之间的差异。虽然美国电影赢得了来自中产阶级的新顾客群，但它们的繁荣还是继续依赖于工薪阶层的支持。放映商很快发现，工薪阶层人士对娱乐舒适性的喜好不亚于任何人：剧院越大越华丽，就越吸引更多的观众。"虽然电影院是一个民主机构（供民众自愿选择），"一位观察家评论说："但条件富裕的工薪阶层更喜欢光顾优雅的、专为放映电影而设计、建造的电影院。这不是因为他们拒绝与贫穷的兄弟姐妹们有什么联系，质量是其中的决定性因素。只要多花五美分或十美分，他们就可以在一个更

[5] 转引自本·M.霍尔，《最佳剩余座位：电影宫黄金时代的故事》(1961)，第37页。

舒适的环境中观看一部更长、更好的影片。"[6]

到了 1917 年，电影界人士认为新电影院的价位将被大众所接受，而且正如当年出版的一本影院建设手册推荐的那样，在廉价的同时又有着"富丽堂皇的设计、巨大的空间尺度"[7]。人们认为，装饰华丽、富有想象力甚至带有异国情调的大堂及室内设计，将有助于将观众从枯燥乏味的日常工作中解脱出来，让他们处于某种恰当的心境，体验银幕上的幻想世界。所有阶层和出身的人可能来到同一座美国电影宫殿，在黑暗中平等地展开各自的梦想。

根据 1920 年代一位传记作家的描述，阿道夫·朱克的目标曾是"消灭电影观众来自贫民区的传统"[8]。就此而言他成功了，但并不完全按照他所预期的方式，或者如在他之前的中产阶级文化代言人曾经希望的方向发展。电影走入中产阶级中间，但并没有抛弃自己的店面电影院观众。在电影观众的范畴内，美国社会的阶级差别开始慢慢减弱。电影开始将中产阶级的价值观向较低的社会阶层传达，早前受过教育的上层人士的愿望至少部分实现了。但通过电影在文化上重新使美国社会归于一体化的可能性，却不是中产阶级能左右的。如果说有什么力量能够打造出这样一种统一性，它应该是那些制片人，其中不乏外国出生的犹太移民，但他们的努力将不会以高雅文化之名，而是以大众娱乐之名来进行。

这是一个令许多美国中产阶级难堪的事实，他们持续进行了几十年的斗争，想获得对电影行业的控制，就算不是整个电影行业，也要控制其最终产品——电影本身的内容。面对店面影院经理令人难以置信的财富和权力崛起，人们既敬畏又充满兴趣。"电影大亨"（movie mogul）这一称呼于 1915 左右开始登场，很好地描述了移民制片商在公

[6] 欧内斯特·A. 丹奇，《用电影做广告》(1916)，第 200 页。
[7] 爱德华·伯纳德·金斯拉，《现代剧场建筑》(1917)，第 98 页。
[8] 威尔·欧文，《光与影之大厦：阿道夫·朱克传》(1928)，第 151 页。

众眼里的形象——一半是光鲜耀眼的皇帝,一半是蛮族入侵者。他们的外国身份背景、他们的语言、他们据称的无知,少说也是一千个笑话的嘲讽对象。"我有个好消息,"一个剧本作家说:"我得到了傻瓜威尔逊的电影版权(《傻瓜威尔逊》是马克·吐温的一部小说)。""不好,"大亨回复:"我不想招惹总统。"[9]

第一次世界大战使美国电影成长为行业巨人。在战前的几年中,法国和意大利的电影制片人被公认为是世界上最优秀的。战争大大减少了法国、意大利,以及英国和德国的电影作品。美国公司从意大利手里接管了日本市场,从法国手里接管了拉美市场,不用说在美国国内自己的电影市场就做得更好了。此前百代兄弟公司一直是美国国内最受欢迎的制片商,还有意大利的奇景电影,后者是吸引中产阶级的重要手段。美国电影的出口从1915年的3600万英尺增长到1916年的近1.59亿英尺,几乎增加了四倍。据说到战争结束时,美国制作了全世界各地放映的电影总数的约85%,美国国内上映的影片的98%;根据不同的统计结果,电影被称为美国的第四、第五或第六大产业(虽然有相当夸张的成分)。该领域的领导者已经晋身为成功的商人、企业家和公众人物,超越了他们最疯狂的梦想;但是对于他们的首要产品、银幕上的影像——电影,这种充满潜力又备受争议的崭新的艺术形式,还可以说些什么呢?

[9] 荷马·克罗伊,《电影是如何制造出来的》(1918),第104页。

4

D. W. 格里菲斯和电影艺术的创立

早在人们认为电影是一门艺术之前,新的一代思想家和艺术家就已经开始探索电影的创作原则,与在哲学、科学、绘画和文学领域的创新进行类比。让 20 世纪早期现代主义者感兴趣的是运动,以及时间和空间的相对性和多维度特性。摄像机和投影仪的发明可以记录和再现运动图像,正好与现代主义的发展一致,甚至在某些情况下可能促成了它的发展。

法国哲学家柏格森(Henri Bergson)在使用电影类比的表述中最为明确。早在 1902—1903 年间在巴黎举行的一系列讲座中,他便将"概念思维的机制"与电影工作的原理进行比较。在他看来,我们来感知整个世界,就像在拍摄一系列快速的镜头,像电影胶片中的独立静止画面。它们保持静止不动,直到我们通过思考过程让它们运动起来,就像投影机一样移动,在我们头脑中形成生活现实的模仿。"我们几乎没有做其他任何事情,"柏格森说:"除了在我们的大脑中设置某种形式的电

影放映机。"[1]

人们甚至不需要意识到电影应用了他们的原则。格特鲁德·斯泰因（Gertrude Stein）在一次回顾性演讲中描述了她早期的创作。她说，她正在做电影所做的事情，"对那个人从事什么职业进行连续不断地描述"。这种结果就形成了一个事物，而不是分开的一堆事物，就像多个单独的画面组成了一个运动图像。她在写作时是否想到了电影并不重要，也许她从未见过电影。"我们这个时代毫无疑问是电影和系列生产的时代，"她说："而且我们每个人注定要以自己的方式表达我们生活的这个世界正在上演什么变化。"[2]

1900 年后，电影在做什么，世界就在干什么——至少在现代主义艺术和文学的世界里是这样的。在 1913 年纽约军械库现代艺术展中，一位评论家将马塞尔·杜尚（Marcel Duchamp）的《下楼的裸女》（Nude Descending a Staircase）与 E. J. 马雷的运动人体研究进行了比较分析；而另一位充满敌意的批评者将毕加索（Picasso）、布拉克（Braque）、莱热（Léger）以及其他立体派画家作品中的平面视角和多重图像归结为"扭曲的柏格森主义哲学"[3]。研究 20 世纪艺术发展过程的卫理·西佛（Wylie Sypher）总结说："根据技术主导法则——每个时代的所有艺术形态都会受到其中某种艺术的影响，实际情况很可能是，在立体主义的兴起到现在的若干年内，电影就处于这种技术主导地位。"[4]

这些重要的认知不曾弄清楚的是，他们是否承认电影本身——相对于电影制作的原理、技术或形式而言——可以是艺术。西佛明确指出，这里的电影不是指商业电影——在商业电影中摄影机"只是用来

[1] 《创造进化论》（1911），第 306 页。
[2] 《在美国的讲座》（1935；复古版，1975），第 176—177 页。
[3] 小弗兰克·朱厄特·马瑟，转引自米尔顿 W. 布朗，《从军械库艺术展到大萧条时期的美国绘画》（1955），第 55 页。
[4] 《在艺术和文学上的洛可可风格到立体主义》（1960），第 266 页。

记录一个 19 世纪的故事"——而是通过一种复合视角如实呈现事物的创作技巧。[5] 在他看来,电影制片人与视觉艺术家、散文作家一样,也拥有这种技巧,但如果他们在电影业工作,则不具有这种技巧。

也许这种观点的最简洁的表达出自 1924 年萧伯纳(Bernard Shaw)的陈述。"所有行业,"萧伯纳说:"都在资本主义(商家)的控制之下。如果资本家纵容自己被艺术所诱惑,不再追求利润,他们可能还没明白自己在哪儿就已经破产了。你不可能将追求金钱与追求艺术这两者结合在一起。"[6](在萧伯纳的启发下,一个好莱坞公关出色扭转了这一谴责,把它变成一句著名的妙语,借此拒绝与塞缪尔·戈德温签署工作合同:"戈德温先生,问题在于,你只关心艺术,而我只关心钱。"[7])

问题仍然没有解决,能否在一个将争取利润最大化作为首要目标的环境中创造艺术仍然是整个大众娱乐行业面临的问题。因此,对于一个早在 1913 年就宣称创立了电影艺术的现代技术的人的说法,可信度有多少?他是在从事非法限制贸易的公司内超负荷工作的员工,连续五年,平均每周为公司创作近两部电影;他的主要审美忠实于 19 世纪的故事。尽管如此,大卫·沃克·格里菲斯是否仍然是一个艺术家和现代主义者,在一定程度上可与格特鲁德·斯泰因和毕加索相媲美?

格里菲斯沿着电影发展道路开展的探索,他早期的成功和后期的败落等故事,已为近年来关心电影媒介的人耳熟能详。在比沃格拉夫公司发展和创新的开拓时代,充满争议的白人至上主义史诗《一个国家的诞生》(The Birth of a Nation),连同第二部史诗《党同伐异》(Intolerance),仍然被很多人誉为有史以来最伟大的电影。多年的名声、领导力和创作力,自己的工作室,更多像《残花泪》(Broken Blossoms)和《赖婚》(Way Down East)这样的经典影片;然后遇到资

[5]《在艺术和文学上的洛可可风格到立体主义》(1960),第 266 页。
[6] 萧伯纳、阿奇博尔德·亨德森,《戏曲、戏剧和电影》第 149 卷 (1924 年 9 月),第 426 页。
[7] 转引自诺曼,《大亨》(1969),第 128 页。

金困难，失去独立，受到屈辱和失败，酗酒，在肯塔基州以及南加州粉刷得很柔和的房子内度过了孤独的岁月，最后死于好莱坞纽约人酒店。

这是众多好莱坞道德故事中的一个，也许是最显著的一个。但重要的是，格里菲斯的生活和工作，是如何并非有利于好莱坞，而是有利于社会、历史、文化和艺术。毕竟，大亨们既是电影人也是商人，地位相当于银行家、证券商和汽车制造商。好莱坞的封闭世界之外，有谁能和第一个也是最伟大的美国导演相媲美？

人们常说，年轻人或某个领域的新人，很少受到传统和议事规则的约束，可以实现发现和创造的飞跃，改变该领域的基本方法和方向。他们经常带来或在其他地方找到可以从领域内部进行革新的想法或感知模式。因此，毕加索和斯泰因以及20世纪早期的现代主义者运用来自技术和心理学的原理，重塑了绘画和散文的风格与视野。

当然，每个从事电影制作的人或多或少都是新人。随着岁月的流逝，许多人都愿意声称，他们一直是电影创新者，超越了特技电影和追逐场面，进入到戏剧领域，铸就了电影这门艺术。事实上，通过模仿戏剧来为电影争取应有的地位，这种愿望变得如此强大，随着越来越多具有戏剧背景的人进入电影业，对电影原理的了解日见削弱，电影处于一种沦落为舞台表演的单纯记录的危险之中。

没有人指望格里菲斯会给电影带来新东西，因为他进入电影行业之前就是一个失败的编剧和演员，四处寻找工作。但事实上，很少有人比他给电影带来的创新更多。

格里菲斯的第一任夫人琳达·阿维德森（Linda Arvidson），在她的回忆录《当电影仍然年轻》（When the Movies Were Young）中讲述的一个故事可能是真的，也可能不是。1908年10月，格里菲斯作为比沃格拉夫公司的电影导演工作了5个月，拍摄了29部影片之后，他制作了一部《许多年后》（After Many Years），让他的同事深感震惊、难以平静。剧情改编自丁尼生（Tennyson）的小说《伊诺克·雅顿》（Enoch

Arden），讲述了一个遭遇海难的人多年后返回家乡，发现妻子改嫁、孩子已长大成人的故事。

在放映室观看时，比沃格拉夫公司的员工意识到，这是一部不同于任何电影的作品。摄像机与演员是如此接近，人物充满了整个画面。在某些镜头中他们实际上超出了景框，只显示出了膝盖以上部分。观众第一次可以在整部电影中看到演员的面部表情。在某个时刻同一场景中有三个独立的镜头，保证演员在开放的空间移动时仍与摄影机保持近距离。而最令人吃惊的新奇之处在于，就像丁尼生的原著一样，影片也讲述了两个平行发展的故事，在妻子和孤立无援的丈夫之间相互切换。

"你这样跳跃怎么能讲清楚一个故事呢？"根据阿维德森的描述，格里菲斯的雇主这样问他："人们不会知道它在讲什么。"格里菲斯回答说："是吗？狄更斯（Dickens）不就是这样写吗？"[8] 格里菲斯从传统小说和史诗，而不是《苏格兰女王玛丽》（*Mary, Queen of Scots*）和《火车大劫案》中找到了在电影中自由穿越空间和时间的灵感。19世纪的剧情，在一个关键时刻，担任了重新发现电影基础资源的载体。这一次，通过格里菲斯电影风格的成长和发展，它们将不会再次丢失。

格里菲斯很自然地从狄更斯和丁尼生那里寻找灵感，因为他的主要理想一直是，而且很可能在1908年10月仍然是，想要成为一个剧作家。表演只是他为了谋生而不得不做的事。他很瘦削，看起来严肃而清秀，有着低沉的嗓音和张扬的风格。因为他的外表和声音像一个演员，于是他就成了一个演员，尽管从来就不是一个好演员。在舞台上，以及在比沃格拉夫公司，他自称是劳伦斯·格里菲斯（Lawrence Griffith），而在创作剧本时则用其真名大卫（David）和姓沃克（Wark）。

[8] 琳达·阿维德森（D. W. 格里菲斯夫人），《当电影仍然年轻》（1925；多佛版，1969），第66页。

他来自战败的南方，1875年出生于肯塔基州，深谙落魄的上流社会的贫穷，感伤好时代已经过去。格里菲斯的整个童年都在陪伴日趋衰老、受伤且贫困的父亲，他曾在肯塔基颇具势力，在南北战争中是南方邦联一名英勇的军官，直到1885年去世都保留着洪亮的嗓音和失落的荣耀。与那些最初在电影领域留下深远影响的科学和技术人才相比，格里菲斯完全不同。他是一个浑身上下洋溢着美国式浪漫的人物，就像那一时期西奥多·德莱塞（Theodore Dreiser）小说中的主人公一样，他渴望成功，同时更追求某种难以言表的东西，某种形式的满足感、成就感和安全感。

当他进入电影业时，他已经有12年的表演经历，却一直默默无闻。他作为大卫·沃克·格里菲斯的编剧生涯，或许比他作为劳伦斯·格里菲斯的表演生涯更为成功一点。1906年，他31岁，刚与一名女演员结婚并定居纽约，他突然开始成功：一个剧本卖了1000美元，并在《莱斯利周刊》(Leslie's Weekly)上发表了一首诗，在《时尚》(Cosmopolitan)杂志发表了一个短篇故事。但他的戏剧作品《傻瓜和女孩》(A Fool and a Girl)，以格里菲斯在接到表演任务的间隙曾经干活过的加利福尼亚啤酒花农田为故事背景，在华盛顿和巴尔的摩各演出一星期，就结束演出了。格里菲斯回到他的办公桌旁，开始创作一部有关美国革命的历史剧，并再次出马，寻找一份表演工作。

电影制片厂正在四处寻找演员和故事。在爱迪生的布朗克斯制片厂，埃德温·S.波特在《虎口余生》(Rescued from an Eagle's Nest)中雇用了他一次。在东十四街的比沃格拉夫公司，格里菲斯夫妇都找到了工作，而且除了表演之外，他卖了几个可以制作出一卷胶片电影(one-reel film)的短篇故事大纲。人们开始认识这个有想法的演员，因此，当比沃格拉夫公司的固定导演病倒，而且接替者难以胜任时，该公司的经理接受了一个雇员的建议，试用格里菲斯。格里菲斯同意了，前提是如果失败，他还可以回到他的表演工作中。

他对电影知之甚少。他甚至不算是一个特别令人满意的电影演员，因为他有时会移动太快，手势太夸张，以致在屏幕上变得模糊。但在比沃格拉夫公司，他不会被要求像波特那样负责整个电影制作工作。比沃格拉夫公司已率先对电影制作任务进行了分离和专业分工，这很大程度上是因为它雇用了一个业务娴熟的摄影师G. W."比利"·比泽尔（G. W. "Billy" Bitzer），他喜欢操作摄影机，而让别人来指导演员。

比泽尔控制着摄影机，建立视野范围，并告诉导演在哪里做上粉笔记号，标明其领域内的行动处于摄影机对焦范围。其他员工则越来越多地被用于提供故事的想法或故事大纲以及按照导演的拍摄笔记将各种镜头组装成一部完整的电影。比沃格拉夫公司的导演的工作就是选角，如果有时间就排练一下，在拍摄时就在横线外侧指导和诱发演员的表演。

但是，电影导演还有另外一个任务，在文学或戏剧方面找不到与之相对应的任务：他必须让电影具有连续性。在基本层面上，连续性意味着清晰地讲一个故事，不会让观众糊涂。在电影发展初期，制作者持续关注观众能够理解多少，必须如何清楚交代时间、地点的变化，哪怕角色仅仅是从一个房间到另一个房间的移动。戏剧观众可以从节目单中找到这种信息，在一出戏的幕和场的划分中找到。小说读者也有章回划分。早期默片的导演来越来越多地使用文字标题来标记类似的舞台场景方向的变化——"他们回到家"或"五年后"。

但连续性也有更深层的意义，它意味着电影叙事的形式是通过银幕讲述一个故事所用风格化技巧的复合体。连续性涵盖整个电影制作工艺，包括场景和灯光的选择，摄影机位置和演员的编排，镜头的交替拍摄和场景的时间安排，剧情节奏和情节重心。连续性不仅仅在于让观众清楚发生了什么事，还要能够吸引他们的注意力，或许还要使他们兴奋，神魂颠倒，如醉如痴。格里菲斯在比沃格拉夫公司的那位不成功的前任是个故事大纲作者，他能够用文字讲述一个故事，而不是用图

片；他在不同场景之间衔接得不够好，不能推动情节向前发展。格里菲斯的文学背景可能已经为他准备好了想法，但他必须证明他也有通过视觉画面讲故事的技巧。

他的第一部电影是一部名为《多莉历险记》(*The Adventures of Dolly*)的吉卜赛音乐剧，让他的雇主颇为满意。不到两个星期，他就被指定执导比沃格拉夫公司的所有电影，这意味着每个星期要制作两部单卷胶片的电影，另外再加半卷喜剧或闹剧。他根据这个进度工作了超过一年半时间，然后他放弃了那些更短的电影和一些单卷胶片的电影，转由他训练出来的新导演执导。

起初，他的电影遵循1908年的电影制作惯例。它们由连续动作的一打或略少的不同镜头组成。即使在室外场景，它们的空间感也是有限的，似乎被舞台前面无形的墙壁所限定，与剧情故事有关的很多关注点似乎都在别处发生，在摄影机范围之外。然而，他执导的电影具有的某种特质，立即让它们与众不同。它们移动迅速，蕴含着一种紧张情绪和强有力的能量。格里菲斯的想象力就像他的个人和行事风格一样华丽而不受约束，相较于文字工作，他似乎更适合从事视觉影像工作。

格里菲斯对故事的喜好偏向异国情调。他制作了关于美洲印第安人、墨西哥人、日本人和南非祖鲁人的电影——都由白人演员化妆扮演。但他影片中的工薪阶层和少数族裔人物从一开始就被赋予了某种人文关怀的特质，与固有的漫画讽刺形象区分开来。少数族裔人物通常都是他电影中的主人公，比他们的白人对手表现出更高尚的道德力量。

随着他越来越熟悉电影制作过程，格里菲斯逐渐开始改变比沃格拉夫公司的传统制作技术，以有助于形成他自己的叙事风格。比沃格拉夫公司的摄影机被固定在工作室的移动平台上，以便它可以移近拍摄场景，减少了大角度拉伸所需的开放空间，它通常会充满镜头底部的三分之一。他还从喜剧追逐中借用了一项技术，开始在两个场景之间来回剪辑切换。摄影机拍摄的各个镜次画面被切成更短的部分，场景

一个接着一个的连续性的舞台惯例被放弃了。不同的独立拍摄的镜头片段开始取代完整的场景作为格里菲斯电影架构中的基本单位。他开始改变场景内的摄像机位置，对一组表演拍摄多个镜次。1908年年底前，他拍摄了一部10分钟时长的电影《游击队》（*The Guerrilla*），一个讲述南北战争的情节剧，前所未有地总共使用了四十多个单独的镜头。

格里菲斯后来大力宣称自己是基本电影拍摄技术的创造者。早期电影的勤奋钻研者们一直在努力证明他是错的。事实上，埃德温·S.波特几乎在每一项具体创新方面都先于格里菲斯。虽然格里菲斯宣称特写镜头是他的发现，他让自己出现在1908年春比沃格拉夫公司拍摄的一部喜剧的头肩特写画面中，身穿小丑服装。但去除格里菲斯的夸张之处反而更容易明了他对于电影的贡献。与他的前辈们不同，他知道每一项新的技术并非只是一个夺人眼球的伎俩，而是一个符号、一种特殊的沟通方式、电影话语链条中的一个环节。他是第一个将它们整合成一个完整而原创的电影风格的人。

多亏了国会图书馆的纸质胶片收藏，几乎所有格里菲斯拍摄的、超过450部的比沃格拉夫公司电影已经恢复并可供观看。当然，不是所有的影片都有助于形成他的风格：他工作得太快了点。但是，如果我们看一下他在比沃格拉夫公司的作品，一周一周地、一月一月地看，从1908年到1913年，就可以清晰地看出他惊人的发展变化。他将摄影机越来越靠近演员，到了1912年无论在室内还是室外，他都主要使用中度特写镜头来拍摄，完全消除了戏剧舞台的感觉。他逐渐增加一卷胶片中的拍摄镜次，这样到了1912年，他制作的许多10分钟影片竟然有一百多个独立的镜头。他也逐渐增加画面中人物动作的复杂性和多样性，以至于画面丰富的纹理、场景细节以及表演指导——法国电影界将之称为场面调度（mise en scène），成了格里菲斯电影的标志。渐渐地，他从摄像师手中接下了布置摄像机位的责任，从而使每次拍摄的构图和运动线条设计都经过更加慎重的选择，更具有美学上的意义。

年复一年，他对自然和人工照明做了更精细的处理，采用侧照明来表现火光的效果，用背光加上反光板柔化脸部特征，在一个拍摄镜次内改变光线，采用逐渐弱化的光线或重点照明来表现不同人物。到了1912年，他已经成为表现电影画面明暗对比效果、表现光与影的大师。作为演员兼导演，他改进他的技巧，放慢演员的表演动作，创造一个相对更安静但更强烈的表演风格，与近距离摄像机和银幕上的较大画面形象相称。

每一年，他都找到新的方法来提高电影中的追逐情节或营救题材影片剧情的节奏和张力：他在汽车后部安装了一个摄像机拍摄后面一辆车的超越，从一辆移动汽车上拍一趟超过他们的火车；从平行情节发展到多重交叉情节，独立故事线的尝试从两条上升到三条。他在悬疑镜头中发展出一套基本的视觉节奏，用越来越短的镜头和剪切，不仅从行动到行动——从被追赶者到追赶者再到救助者，还从一般距离拍摄到全景长镜头再到近距离特写。在电影《野兽在海湾》（*A Beast At Bay*, 1912）——一部极具表现力的追逐情节剧中，他对摄影机的空间拍摄视角做了一个根本性的转变，先是呈现出一个男人迎着摄影机跑过来，然后切换到另一个视角，表现他正远离摄像机而去。

对于一个充满创造性的理想的人而言，这可能是一份令人尊敬的工作。1910年，当他收到了他的第三份年度合同时，格里菲斯划掉了"劳伦斯"，并签上了"大卫"。从此以后，他将是一个人，而不是两个，他只会是一个电影制片人。但雄心很快就与管理层的保守主义思想发生冲突。

比沃格拉夫公司高层增加了一倍的电影专利公司管理人员，他们严格遵守大型托拉斯的谨慎的生产政策。公司的电影不允许超过两个盘片的长度，格里菲斯和他的演员们的名字不允许出现银幕上，也不准做任何个人宣传。随着他的水平和自信心的增长，格里菲斯开始对这些限制表示不满。他成立了一个拥有众多优秀演员的表演公

司,包括玛丽·碧克馥(Mary Pickford)、莱昂内尔·巴里摩尔(Lionel Barrymore)、梅·玛什(Mae Marsh)、莉莲·吉许和多萝西·吉许姐妹(Lillian and Dorothy Gish)、布兰奇·斯威特(Blanche Sweet)和亨利·B. 沃尔索尔(Henry B. Walthall)。他们中的大多数有机会投奔独立制片人从而赚取更多的金钱和知名度,但他们都继续与格里菲斯待在一起,除了碧克馥以外,她投奔了独立制片公司IMP,接着又回来,然后又离开了。

当长篇故事片开始吸引批评界和中产阶级观众的好评后,格里菲斯对比沃格拉夫公司的限制更加恼火。1913年初,比沃格拉夫公司摄制组在南加州连续第三年萎缩,他开始制作四盘片电影,而没有通知公司在纽约总部的管理层。他计划根据朱迪斯(Judith)和赫罗弗尼斯(Holofernes)的故事拍摄一部圣经史诗,改编自托马斯·贝利·奥尔德里奇(Thomas Bailey Aldrich)1904年的舞台情景剧《伯图利亚的朱迪斯》(*Judith of Bethulia*)。在圣费尔南多山谷西部开放的岩石地形上,他建造了一个大型的有围墙作屏障的城市。在那里,他制作了他的第一部长篇故事片,影片实现了他已经发展了近五年的电影风格。

格里菲斯建立的史诗基调相当壮观。为了超越意大利人,并把新兴的中产阶级观众的注意力吸引到戏剧无法比拟的电影特质中,他创造了华丽的场景,并填满了人;在一个接一个的镜头拍摄中,力争营造出不同花样的动作编排:伯图利亚城外一群群的饥民、亚述军队的骑兵集结冲锋的场面、数百名步兵一起前进时震耳欲聋的脚步声、亚述军队统帅赫罗弗尼斯帐篷内充满诱惑的美女扭动如蛇腰肢的舞蹈。

更重要的是,格里菲斯在更长的电影中发现了一种时空感,之前他还从未体验过。《伊丽莎白女王》(*Queen Elizabeth*)和《曾达的囚徒》(*The Prisoner of Zenda*)的导演们只是简单地延长表演时间,来拍摄漫长而啰唆的、老套的舞台式镜头;与他们不同的是,格里菲斯看到了机会,尝试运用一种新的剪切和组装不同镜头的方式——事实

上，这是一种新的构建电影空间和时间连续性的方式。但直到十多年后，才有人可以准确、充分地描述格里菲斯的做法。在 1920 年代，苏联电影导演和理论家谢尔盖·爱森斯坦（Sergei Eisenstein），在他自己的职业生涯开端，曾反复观看和研究格里菲斯的电影，他使用法语单词 Montage（蒙太奇）来形容某一类电影剪辑和组装方式。蒙太奇意味着通过不同的镜头的并列，以创建出一个单一的、完整的影像或情感状态，从而形成各种印象。从本质上看，蒙太奇像任何其他的美学风格一样，是让观众产生某种特定反应的一种手段，而这正是格里菲斯在拥有更大自由度的较长的电影中努力想要达到的效果。

在第一个大场面中，表现伯图利亚城被亚述人围攻，格里菲斯成功地揭开了蒙太奇风格的面纱。摄影机的视野在快速地切换，从一个地方到另一个地方；在这一刻我们看到城墙背后被困的人们；紧接着画面切换到城墙上面的保卫者，接着是外面地上的围攻者；一会儿是朱迪思在她的房间里，一会儿又变成赫罗弗尼斯在军营中的画面。摄像机前后移动，从攻击者到被攻击者，从拥挤的人群到孤身一人，从近到远，从地面仰望城头到从城墙上往下看。在这里没有简单的"切回"技术，眼睛似乎可以自由穿梭于任何地方，在同一时间出现在任何地方。场景每个角落都可以看到；每一个动作都可以发现。所有的人物生活都呈现在观众眼前。时间和空间被征服；我们坐在影院座位上，我们就是每一个行为、每一个手势、每一个秘密的隐身目击者。

通过《伯图利亚的朱迪斯》，格里菲斯完善了《苏格兰女王玛丽》（Mary, Queen of Scots）和《火车大劫案》以来开始出现的一种电影风格，这种风格充分体现了电影具有的独特优势。这超越了电影的应用原则，如立体画派作品《裸体下楼梯》（Nude Descending a Staircase）中的一系列影像或格特鲁德·斯泰因的连续不断的散文。这是一种电影风格，它谁也不像，它就是它自己。格里菲斯是第一位电影艺术家，他首先在银幕上再现了一个完整的世界，之前从未有人见过类似的情景。

比沃格拉夫公司管理层被格里菲斯蔑视公司规则的行为激怒了。他们一度拒绝发行《伯图利亚的朱迪斯》。同时,他们试图复制阿道夫·朱克的成功尝试,决定制作舞台剧的电影版。在他们眼里,虽然格里菲斯拍摄的两盘片电影受到工薪阶层观众的欢迎,但这不能证明他适合拍摄吸引中产阶级光顾的电影。1913 年 9 月格里菲斯辞职,并在《纽约戏剧镜报》(*New York Dramatic Mirror*) 上刊载了一整版广告说明,宣告 "D. W. 格里菲斯,一位彻底改变电影戏剧并建立现代电影的艺术与技术、比沃格拉夫公司所有伟大作品的制作者",现在终于自由了。[9]

他拒绝了来自朱克和塞缪尔·戈尔德温提供的报酬丰厚的工作,认为他们的重点在于将戏剧拍成电影,不会为他的新电影风格提供生存空间。缪图发行公司老板哈利·E. 艾特肯提供了一个更符合格里菲斯胃口的机会;艾特肯正进入制作领域,以保证其发行来源。格里菲斯同意出任艾特肯的信诚与华威公司的制作总监,作为回报,艾特肯答应每年赞助格里菲斯制作两部按照自己的意愿制作的"特殊"电影。格里菲斯此时 38 岁,已经制作了超过 400 部电影,但他的名字没有出现在任何一部电影的银幕上。因为他知道,公众可能永远不会看到他唯一的长篇故事片了——比沃格拉夫公司将《伯图利亚的朱迪斯》压了 6 个月,直到 1914 年 3 月,也就是格里菲斯发行他在缪图公司制作的第一部故事片之前才放映;所以他希望可以有机会凭借自己的努力,展示自己能做些什么,无拘无束,独立自主。

尽管在比沃格拉夫公司出品的很多电影中已经证明了他毫无疑问的能力,格里菲斯本质上仍是一个大众娱乐工作者。在他那个时期,与他最接近的人物就是那些大约与电影同时出现的低俗杂志中的写西部

[9] 广告转引自罗伯特·M. 亨德森,《D. W. 格里菲斯:在比沃格拉夫公司的岁月》(1970),第 113 页。

故事或侦探、爱情故事的作家们；而在我们这个时代，相似的人物大概就是电视连续剧的导演了。格里菲斯被要求每周制作约半小时放映时长的内容，相当于今天要求制作一系列长达一小时的电视节目。他极度需要各种故事，并尽其所能地搜集他想要得到的内容，从戏剧、小说、诗歌，以及报纸或道听途说的故事中。他试图让一切东西都贴上标示他个人风格的印记，有时成功，有时则没有。

在这种情况下，只有部分并且选择性地看待格里菲斯在比沃格拉夫公司制作的影片才有可能产生一套连贯的主题和观点。《囤积小麦》(*A Corner in Wheat*，1909) 改编自弗兰克·诺里斯 (Frank Norris) 的小说《陷阱》(*The Pit*)，刻画了一个邪恶的粮食投机者的死亡，然而格里菲斯也有美化富人的影片；拍摄于 1910 年的《拉蒙娜》(*Ramona*) 改编自海伦·亨特·杰克逊 (Helen Hunt Jackson) 的小说，作品以同情印第安人著称，然而格里菲斯也有电影将印第安人描绘成残暴的野蛮人。不过，最终格里菲斯趋于形成更加一致的表现主题，描绘生活的极端现象：富人的奢侈排场和穷人的困顿挣扎。1912 年，自由职业作家带着各种电影剧本不请而至，蜂拥进入各个电影制片厂，比沃格拉夫公司告诉他们正在征求"一些刻画贫富对比的剧本"[10]。但随即格里菲斯的兴趣转移至故事片的制作上，社会现实主义只是作为一个次要主题，排在他偏好表现的极端情绪和壮观场景之后。

在 1913 年至 1914 年的冬天，格里菲斯很快为缪图公司制作了四部无声故事片。它们深受好评，也展现了他的一些最富有想象力的视觉表现技法，但本质上它们的目的是为了扫清他的契约义务，因为他终于找到了他一直在寻找的主题，一个可以打上他的明确无误的个人烙印的主题——他要制作一部关于美国内战的影片。他要花费比之前制作的任何一部电影都要多的钱来制作出一部电影，它的放映时间如此

[10]《如何撰写和推销电影剧本》(1912)，第 98 页。

之长，表现力如此强大，意义如此显著，文化人士不会再怀疑电影能否像现场戏剧表演那么优秀；他们会说，像工薪阶层人士在他们之前所说的，他们从来没有见过任何像它这么奇妙的东西。

这部电影源于托马斯·狄克逊（Thomas W. Dixon）的小说和舞台情景剧《同族人》（*The Clansman*），一部美化美国内战后南方出现的身穿连帽罩衫的3K党，并嘲笑黑人重建和争取政治权利的欲望的作品。其情节着力表现狂热的种族主义以及对于黑人和白人之间通婚的恐惧。格里菲斯，这位出生于美国南方肯塔基州的、前南方邦联军官的儿子，没有明辨是非就全盘接受了。不过，他给影片加上了自己的主题，他扩大了电影表现范围，刻画战争场面的同时也展示了战争的后遗症，描写南方牺牲的同时也描写了北方的牺牲。胜利者心中克制与和解的欲望，在电影中由殉难的林肯表现了出来。1915年2月，在该片的洛杉矶首映式上，原著作者狄克逊很有风度且公正地说，与其说这是他的故事，不如说这是格里菲斯自己的故事，于是格里菲斯将电影标题从《同族人》改成了《一个国家的诞生》。因为那才是影片要表现的内容：经过多年的斗争和分裂，最终建立了一个新的国家，一个将北方和南方白人团结在"共同捍卫雅利安人与生俱来的权利旗帜之下的国家"，并以自发组织起来维护白人权利的3K党骑手作为他们的象征。[11]

《一个国家的诞生》的制作耗资近6万美元，广告推广又花了6万；在以后的几年中，电影成本开始飙升，宣传人员会说格里菲斯已经花费了数百万美元。这部电影片共拍了12卷，时长两个半小时，是当时有史以来最长的电影，也是最昂贵的。门票价格定在最低两美元。在主题、形式和价格上，它都打算吸引美国精英阶层、社区领袖和舆论制造者的注意，告诉他们一些关于他们自身文化的内容，以及一些关于

[11] 转引自西摩·斯特恩，《格里菲斯：〈一个国家的诞生〉》，《电影文化》第36期（春夏刊，1965），第202—203页之间。

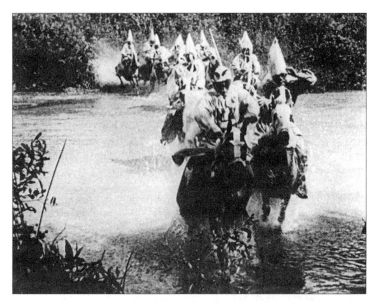

D. W. 格里菲斯表现白人至上主义的史诗片《一个国家的诞生》，几乎在任何地方都大受白人观众的欢迎。图为令观众无比激动、表现3K党飞骑营救濒危白人女子的著名画面。

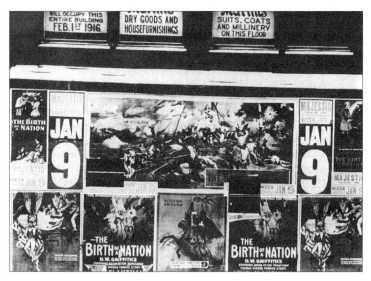

在伊利诺伊州皮奥里亚市亚当斯大街322号的一座建筑外墙上，张贴着《一个国家的诞生》的电影海报。

电影，关于电影表达的史诗般力量和宏大效果的信息。

这些信息被传递得非常清楚。当展现3K党骑兵在电影高潮段落中疾驰，尤其是沿着山坡昂首向上时的剪影时，一名《新共和》(New Republic)撰稿人写道："当该场景出现在银幕上时，每一位观众都自发地鼓掌。"[12]格里菲斯说服了成千上万富裕的和受过教育的美国人，让他们相信电影能够唤起他们的情感，满足他们的审美品位。作为一名电影导演，同时也作为一名企业家，他实现了始于他人的目标——最终，这部电影的观众来自美国社会的每一个阶层。

然而，并非每个人都观看了影片或想看它。俄亥俄州禁止它的放映，全美有色人种促进会在波士顿和其他地方与影片进行了积极的斗争。他们投诉的核心在于影片表现的种族主义。作为剧情焦点的南卡罗来纳州卡梅伦家族，是不断发生的黑人劫掠行为的悲惨受害者。卡梅伦在内战中失去了两个儿子，第三个儿子因得到"伟大的人物"林肯的特赦而免于被处死；他的家被凶残的黑人士兵洗劫一空，其中一个女儿芙罗拉(Flora)为免遭一个黑人的侵犯而跳楼自杀；父亲因窝藏3K党徒而被黑人军队掳走；母亲、父亲和最后的女儿眼看着就要被黑人杀害，三K党人及时出现救了他们；三K党的首领正是他们被特赦的儿子，他刚刚从一个要施暴的混血杂种手里救出了他的心上人，这是一个北方女孩，一个臭名昭著的种族主义政治家的女儿。人们很难不对这个不断受到残忍和好色的黑人伤害和威胁的白人家庭表示同情，当3K党骑手汇合并风驰电掣般前往救援时，观众欢呼雀跃，正如林赛(Vachel Lindsay)所写的，"就像尼亚加拉大瀑布从悬崖上倾泻而下一般势不可挡"[13]。

《一个国家的诞生》在此引出了一个问题：它是一部宣扬种族主义

[12] 哈罗德·斯特恩斯，《电影中的艺术》，《新共和》第4期(1915年9月25日)，第202页。
[13] 林赛，《电影的艺术》(1915；利夫莱特出版社版本，1970)，第75页。

的作品还是一部艺术技巧完美的电影？假如格里菲斯还是用同样一组镜头，表现蒙面黑人骑士飞驰前往营救他们所爱的、被白人恶棍欺凌的女孩，我们是否会给予同样的欢呼？我们必须承认，一个优秀的艺术家可以营造出一个世界，甚至是任何一种世界，并且让我们相信其真实性。但随着电影的说教目的愈加明显，它的艺术性不可否认会受到损害。

虚构类电影——与《意志的胜利》(*Triumph of the Will*)之类的纪录片相反——说教主义通常出现在人物性格特征的刻画过程中。《一个国家的诞生》以及梅尔文·范·皮布尔斯（Melvin Van Peebles）制作于1971年描写黑人斗争和反抗故事的影片《斯维特拜克之歌》(*Sweet Sweet-back's Baadasssss Song*, 1971)，以及中国电影《地道战》(1965)，都是具有优秀的视觉效果，以及明显简单化、一维漫画式恶棍形象的虚构类电影的例子。最终，这也有损于它们的影响。在吉洛·彭特克沃（Gilles Pontecorvo）执导的两部影片《阿尔及利亚之战》(*The Battle of Algiers*, 1967)和《奎马达政变》(*Queimada*, 1968，在美国电影名称为*Burn!*)中，可以看到某种更具有说服力的宣传手法。在这两部影片中，对手并没有被刻画成蠢材和傻子，而是一些头脑复杂且聪明的人，他们的视角和行为的不充分或错误，通过夸张的方式表现出来。

《一个国家的诞生》的捍卫者都遵循这样的策略，即忽略影片对于黑人的反面刻画，而把注意力集中在它的视觉品质、它的情节段落和镜头中：无与伦比的战斗场面、林肯遇刺、衣锦还乡的场景、痴念莉莲·吉许的哨兵。但即使在这里，格里菲斯仍然保留了一些说教之处，再次削弱了他的艺术性。许多镜头比格里菲斯其他作品中的镜头表现出更慢、更加静态的效果；他无处不在的借渐隐渐显和虚化技术来突出脸部或动作，有时证明是极为有效的，但更多时候往往只是破坏了镜头的空间和运动感。甚至著名的三K党骑兵行进画面——作为艺术，而不是作为宣传——也被剪切过来的年轻白人女孩在等待被强奸的场景所削弱。演员们的表演很优秀，令人难忘，但大多数白人形象和黑人一

样是漫画式的。在审美判断能脱离道德选择的合理范围内看,《一个国家的诞生》在艺术上的表现是有目共睹的,但影片反映的白人至上的主题也是有缺陷的。

该影片上映后引起了众多争议,格里菲斯将绝大多数辩护任务留给了原著作者托马斯·狄克逊,他花了相当大的精力来写就这本书;导演只是说这部电影准确地反映了原著内容,并声称他拥有言论自由的权利。但格里菲斯掩饰不住对他的批评者的抱怨,他出版了一本名为《美国言论自由的兴衰》的小册子,辩称要求建立电影审查制度的呼声只不过是在对各种形式的自由表达强加束缚的大幕上拉开了一条缝。他开始计划一部电影,这将是一个史诗级的反击。

他原本计划沿着《一个国家的诞生》的轨迹,拍摄一部讲述当代工业生活的故事片,但随着他对批评家进行反击的想法逐渐增长,他确定了一个更为雄心勃勃的计划。原先设定的现代故事将成为一个更大主题的分支,与其他三个事件串联在同一部电影里:巴比伦之沦陷、基督的一生和殉难,以及16世纪巴黎圣巴托罗缪日的胡格诺派大屠杀。每个事件都证明了偏执和偏见普遍存在的历史,格里菲斯似乎主要是为了将这种态度与那些不喜欢《一个国家的诞生》的人联系起来。这部电影将被称为《党同伐异》,它将表现"仇恨和不容忍是如何在所有的世纪对爱和慈善作战的",就像电影片头字幕显示的那样。

格里菲斯为此不惜血本。《党同伐异》是有史以来最壮观、最为雄心勃勃的无声电影。他建立了一组长一英里、高三百英尺的巴比伦城,巍峨壮丽而豪华地耸立在好莱坞一片平房的上空。他招募了成千上万名身着精致历史服装的群众演员,把在《一个国家的诞生》中赚取的所有巨额利润都投入到新的电影中;他对《党同伐异》的预算是前者的10倍,大概花了100万美元来制作它。电影总长达48卷,格里菲斯计划分成两部来发行,每部四小时,连续两晚进行放映。但是因为找不到愿意放映这么长电影的放映商,他把影片剪到了三小时多一点,存世版

D. W. 格里菲斯,这位掌控全局的人物,正在视察他的虚构的疆土——耸立在好莱坞、为影片《党同伐异》搭建的巨大的巴比伦城场景。如这张宣传照所示,气球被用于空中拍摄巴比伦片段中的狂欢和战斗场面,旗帜上的文字则是《党同伐异》剧情的现代部分——"母和法"的宣传广告,也是该部分单独发行时所使用的标题。

本大约还要短 20 分钟。

剩下的任务就是欣赏电影史上最伟大的视觉体验之一了。几十年的好莱坞古装历史剧场景让我们看够了宏大的场景叙事，有些视觉迟钝，然而，就算是充满华丽而多彩的想象力的古装片导演塞西尔·B. 德米尔的电影，拥有彩色胶片、宽银幕立体声电影技术以及百万美元级别的预算支持，也无法与格里菲斯初始建立的建筑形态和熙攘人流的壮观景象，以及最重要的情感冲击力和美丽的银幕形象相媲美。很多导演都模仿过该片的场景设置和战争场面，以及它对残忍和淫荡的表现手法，但很少有人能将格里菲斯对趣味性的稳健把握，与他编排组合各种镜头以取得运动和空间形态最大效果的非凡能力结合起来。

在《党同伐异》的现代部分里有一段罢工的镜头，是美国电影动态蒙太奇的经典例子之一。它的剪切非常迅速，使用越来越短的镜头，从罢工者到他们焦急的家人再到工厂主，以一个气势恢宏的长镜头显示在观众面前，而一个小小的身影坐在一个只占无穷地面空间一角的巨大办公桌后面，面对着手拿步枪和机枪的人。随着工厂警卫开始开枪，摄影机慢慢地摇动，用一个长镜头，越过将后退的罢工工人和开火的警卫隔开的战场，节奏突然发生变化，开放空间得到了出色的使用，使这一部分影片达到高潮。

另一个著名的简短镜头——刽子手检验断头台，戏剧性地重复表现了某一时刻。它由五个短镜头构成：三名持刀卫兵的半特写镜头，绳索砍断的特写，重物掉落的特写，地板上的陷阱门打开的特写，然后，时间继续向前，以一个长镜头画面表现一个人悬挂在木架平台上。谢尔盖·爱森斯坦将在《震撼世界的十天》(*Ten Days That Shook the World*) 等多部影片的蒙太奇运用中复制并进一步完善这一技术。

但格里菲斯很难把这几个不同的片段和巨大的历史全景画卷放在一起作为一个连贯的整体。1916 年 9 月《党同伐异》上映，观众观看时怀着敬畏又感到困惑。四个独立发展的故事情节相互交织，通过一

个反复出现的女人晃动着摇篮的镜头联系在一起，紧随着惠特曼的代表诗作《在这不停晃动的摇篮外面》作为过渡。这些故事并不难理解，但它们的信息很难掌握；尽管它们都提到了"不容忍"这个主题，但这部电影似乎只是表达了某种不成熟的、矛盾的情感。

其统一的主题似乎是宗教迫害。在表现犹太人和法国巴黎圣巴托罗缪大屠杀的第二、第三个剧情中这一点很明显，但这两部分情节是影片中最短和最未充分表现的情节。宗教冲突主题也出现在巴比伦的背叛和沦陷之后，这场战争是男性和女性神祇的追随者之间的斗争，但现存的多个拷贝中展现这场斗争的多个片段都已遗失。有的人可能需要多次观看才会明白，一个一心复仇或斯巴达式的神正在与享乐女神展开竞争。然而在影片的现代故事中，宗教几乎没有表现出任何作用；细心的观众会指出，工人们都是罗马天主教徒，但改革者和卫道士骚扰他们的动机似乎并非出于宗教偏见，而主要是虚伪和个人缺陷。

在此格里菲斯犯了最大的失误：他错误地估计了观众的偏好。他认为，那些赞同《一个国家的诞生》所讲述的通过团结白人种族实现国家统一之设想的精英阶层，也会谴责他认为为数不多但声音刺耳的审查者和道德卫士。他完全没有明白，他的精英观众给中产阶级改革者提供了财政支持和社会权力，他们赞同他镜头下的白种坏人3K党徒所说的"我们必须制定法律来让人向善"，并且支持了他嘲笑的诸多改革，比如禁止并镇压卖淫行为。

格里菲斯所犯的错误不止这些，他还用无与伦比的巴比伦淫荡肉欲的场景，冒犯了那些端庄体面人士的敏感神经。几乎未穿衣服的女子两腿张开躺卧在地上，在一个镜头中还出现了洗澡女子裸露的乳房，诸如此类让他错上加错。此外，他将一所监狱称作"有时作为打击异己之场所"，并对这个判决一个无辜青年死刑的司法体系提出质疑，触犯了社会对于法律和秩序的普遍观点。影片尾声表达了美好的愿景，将战场和监狱变成开满鲜花的草地，爱与和平永驻。《党同伐异》在票

房上已经遭受致命的创伤,而这种情绪进一步扼杀了这部影片,因为1917年初的美国,要求加入第一次世界大战的呼声正在高涨。

《党同伐异》在商业票房上的失败影响了1917年后格里菲斯的发展轨迹。他随后不断地需要外界资金来支持他的作品,而业务的复杂性越来越多地占据了他的时间和精力。1919年初,《党同伐异》的拷贝出现在十月革命之后不久的莫斯科,那里的观众都被它深深地吸引,年轻的苏维埃电影制作人一次又一次地观摩它,学习格里菲斯剪辑时的节奏和紧张感。甚至传说列宁曾给格里菲斯发电报邀请他来领导新生的社会主义电影事业,但到1919年,格里菲斯已经深深陷入资本的大网中难以挣脱,即使他想挣脱也做不到。

似乎他对于电影业总是抱着堂吉诃德式的敌意态度,这加剧了他面临的困境。他已经证明了电影可以是一种艺术,他吸引了上流社会的美国人第一次进入电影院;他让电影变得令人尊敬、强大而成功。由于这样的显著成就,他理应为此受到赞誉,超越了莱姆勒、福克斯或朱克;但他一有能力离开,就抛下了新兴的南加州电影制作中心。1919年他回到东海岸,在那里一直待到1927年,这几年恰是好莱坞重要的成长和发展阶段。《党同伐异》完成一年后,巴比伦城依然在好莱坞高高矗立,但到了1917年的秋天它倒塌了,有一部分成为其他电影制片厂的露天片场。随着好莱坞成为全世界娱乐、道德观念和文化的发源地,它们与格里菲斯培养的导演和演员们,以及他发展形成的技术和风格一道,继续承载、发扬着格里菲斯的影响力。

第二部分
大众文化时代的电影

5

好莱坞和新时代的开端

　　电影制作人像大多数美国成功故事中的人物一样，对其过去闪烁其词。在赤贫到暴富的传统演义中只要求出身卑微即可，太多的细节会暴露一些成功者想努力忘却的根底。到第一次世界大战为止，随着电影逐渐受人尊敬，对于新兴的娱乐产业来说，孕育于芝加哥的少数族裔聚居区、匹兹堡的钢铁厂和纽约的公寓区，让它越来越感到尴尬。电影制作人拒绝接受这样一个平庸和贫困的传统出身。他们向西逃往洛杉矶，在当时所有美国大城市中，它最不像他们所逃离的那些拥挤不堪的工业中心。在那里，在遥远的大陆海岸线边上，他们给自己弄了一个柏拉图式的名字——好莱坞。

　　在流传至今的好莱坞传说中，几乎都没有提及最初开始的地方。关于好莱坞的起源最经常重复的故事就是独立制片人在那里设立据点，使他们在电影专利公司代理人来传唤时可以逃到墨西哥边境去。稍加思考就可以揭穿这个荒谬的说法。在那个时代，墨西哥距离洛杉矶有

五个小时的车程，进行这样的旅行将会牺牲至少一天的产量，而法律文件完全可以送到在纽约的办公室。实际上，独立制片人是站在他们自己的立场上与影业托拉斯进行着斗争。有证据表明，只发生过一次电影公司退到边界另一边的情况，而且那一次是在逃避可能受到的道德谴责。

事实上，在南加州制作的第一部电影出自影业托拉斯的成员。芝加哥的塞利格公司是历史文献记载的最早的、1907年就在洛杉矶开始制作电影的公司，而比沃格拉夫公司则在1909年至1910年的冬季才开始派遣D. W. 格里菲斯和他的演员剧组及工作人员来到西海岸。塞利格在伊登代尔建立了一个工作室，靠近银湖水库，距离洛杉矶市中心的现代地标建筑道奇体育场不远。纽约影业公司是最先前往西海岸的独立制片公司，于1909年在塞利格公司所处位置的下一个街区落脚。

南加州对于电影制作人的吸引力是显而易见的。该地区几乎终年阳光普照，气候温暖，适合户外拍摄，不用担心古巴和佛罗里达州的潮湿和热带风暴，早些年电影公司也去这两个地方拍摄过。更妙的是，它提供了一个独特的地理环境：高山、沙漠、城市和大海彼此相距都很近。离开洛杉矶市中心一到两个小时车程，人们就可以找到一个外景地，几乎任何可以想象得到的可用场景——工厂或农场、丛林或雪峰——这里都有，而且土地价格便宜，供应充足。卡尔·莱姆勒在好莱坞群山的另一侧圣费尔南多山谷购买了一大片土地，建成一座制片厂，也就是他所称的环球影城，并逐渐融合、形成一个小镇。纽约影业公司则在圣莫尼卡山北部的峡谷取得一块土地，圣莫尼卡山一直延伸到海里，在那里以旗下的Kay Bee和Bronco（意为"美国西部的野马"）品牌作为商标，制作了多部西部片。

如果这一切还不足以使南加州受到电影制作人士的明显偏爱，那么还有一个因素可以为之加分。洛杉矶是当时全美众所周知的奉行自由雇佣、不承认工会的城市，虽然没有任何好莱坞的回忆录选择提及这

一点。新的居民不断涌入，购买便宜的平房并寻找工作，使洛杉矶一直维持着劳动力剩余和低工资状态，比旧金山的工资水平低五分之一到三分之一左右，在某些情况下只及纽约工资水平的一半。由于制片厂进入故事片制作阶段，要建造更多复杂和真实的布景，因此需要熟练的手工艺人——木工、电工、裁缝以及很多其他方面的专业人员，降低成本成为制片厂在洛杉矶落脚的越来越重要的因素。

随着行业的扩张，越来越多的电影生产集中在南加州地区。一些主要的新制片商，例如朱克的名演员公司（后来与拉斯基公司合并，并最终采用其分销部门的名称，成为派拉蒙影业公司）在西海岸开设了制片厂，同时保留了曼哈顿及长岛的制片设施。但更常见的做法是，保留纽约的业务办公室，而把电影制作过程集中在洛杉矶。投资者留在东海岸，而创作者搬到西海岸，随着时间的推移，这造成了大量的摩擦和冲突，也造就了许多新的电影制作神话。

在卡尔弗城，哈利·E.艾特肯为他短命的三角制作公司建立了一个宏伟的制片厂（该制片厂后来被塞缪尔·戈德温接管，并最终成为著名的米高梅影业外景片场）。制作设施也在格伦代尔、长滩以及其他外围社区建立起来。但最受制片厂欢迎的外景地是好莱坞的郊区，位于圣莫尼卡山脉的山脚下，标志着城市定居点扩张的最西端，可以非常方便地前往繁华的商业区，还有大量可供制片厂使用的室外场景地和用于安置员工的舒适平房，以及附近适合拍摄西部片的壮美景观。

在那利，德米尔制作了《红妻白夫》，格里菲斯则为《党同伐异》建造了巴比伦城，朱克和福克斯将他们的制片厂也安置在那里。第一次世界大战之后，查理·卓别林（Charlie Chaplin）、玛丽·碧克馥和道格拉斯·范朋克（Douglas Fairbanks），这些行业内最大牌的明星都在这里开设了电影工作室。全世界很大一部分电影的制作都集中在北至日落大道、南至梅尔罗斯，高尔街以东、西大街以西的几个街区内。到了1920年代初，当人们谈到美国的电影，他们开始使用好莱坞这个名字

来形容一个地方、一群人，以及许多人所一直信奉的一种精神状态。

就当地居民而言，电影界人士是在洛杉矶和好莱坞，而不是在南加州。南加州移民主要来自南部和中西部地区，带来了强烈的正统基督教派的传统，对于大众娱乐和剧院持谴责态度。他们称这些制片厂为"野营"，从制片厂自成一体、自给自足并与当地社区隔离的意义上说，它是个好名字；如果他们认为电影业者都是闯入当地社会的外来者，并总有一天会卷起铺盖走人，从这个角度上看，它又是个坏名字。这些制片厂留了下来，到第二次世界大战时成了南加州最大的产业，而且在许多方面都是独一无二的，就像凯里·麦克威廉斯（Caret McWilliams）在《南加州乡村》（*Southern California Country*）一书所指出的那样：它没有毁坏乡村风貌、污染天空、制造噪声，但它创造了成千上万个就业机会，为当地经济带来了数百万美元的收入。虽然它们多年来常常试图保持与周边城市的距离，但这些电影制片厂不可避免地对南加州生活状态的特征产生了深远影响。

除了反感之外，为什么电影人与这些"私有房产"的主人——默片时代当红女星柯琳·摩尔（Colleen Moore）在回忆录中这样称呼那些人——不太融合，还有很多别的原因。[1] 一天的电影拍摄工作开始得很早，结束得很晚，演员和剧组工作人员一天工作12至14个小时。演员们有时必须在抵达制片厂之前化完妆并穿好戏服，这意味着在早上5点钟就得起床，然后坐上早班有轨电车，仿佛刚从一个通宵化装舞会回家一般。有时他们会离开家，在附近的山区或沙漠外景地一待就是数个星期。除非没有工作，制片厂的员工们很少有时间和精力参加社交活动，而且在那种情况下，他们会尽一切可能去接近其他电影人，以希望能找到一份新的工作。

当然他们也获得了补偿。对很多人来说，早年在好莱坞制作电影

[1]　《默片明星》（1968），第10页。

是一项伟大的冒险。他们正在从事着某种崭新的、未经尝试的事业，并取得了令人难以置信的成功。他们的老板，那些陌生的大亨仍然留在遥远的纽约，他们日常的工作环境比以往任何时候都要更加开放、自由和平等。工作一整天后，演员和导演经常一起吃饭，一起进城，一起逛街。对于许多曾经因为戏剧工作被迫四处巡回表演、在酒店或旅舍一住数月的表演者来说，这是他们第一次有机会拥有一个家，并常年居住在同一个地方。这里缺乏纽约所拥有的丰富的文化吸引力，也没有艺术联合组织、创意工作者之间的竞争和相识，他们自己有时会感到紧张，发现自己处于一个与世隔绝的特殊群体中，就像驻扎在外国的外交人员那样。他们构成了一个与众不同、极具自我意识、永久定居的艺人团体。

此外，还有进一步的金钱补偿。虽然在过去舞台演员曾经看不起电影表演，但那些转变职业的人发现，从事电影表演，即使是最底层的薪酬水平也可能比舞台表演高得多。在剧院舞台上表演的演员每年表演时间不超过 30 到 40 周，尽管少数人可能通过夏季轮回巡演而增加表演时间。而且有一个普遍的习惯做法，就是在排练期间不付工资。一个演员可能要花 6 周时间来排练一出戏，但表演两周以后就结束，于是只能收到两个星期的工资，作为这两个月的工作报酬。拿到电影合同的演员则不同，虽然他们一开始每周的收入可能比作为舞台演员时要低，但他们会收到至少每年 40 周的薪水，包括电影的排练期和不同影片的间隔期。在 1913 年，一个初涉影坛的演员一年可以赚取 2000 到 5000 美元。

当独立制片人开始建立明星体系来进行宣传后，那些能够吸引观众的演员开始挣得 200 或 300 美元的周薪。至于这在多大程度上反映了明星的真正价值，没有制作人愿意公开回答这个问题。一部成功的电影在任何地方都可以毫不费力地获得其成本二至四倍的收入，实际上往往更多。如果一个明星的名字能够吸引大量观众前来观看，那么

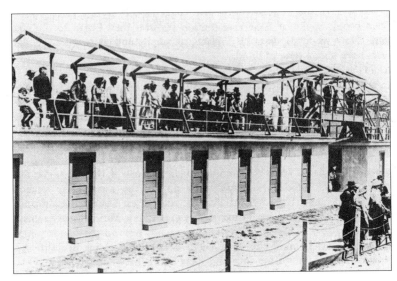

在早期默片时代,电影制作是露天的,有时还会对公众开放。在环球影城,观众被邀请坐在演员更衣室上方的平台上观看表演。

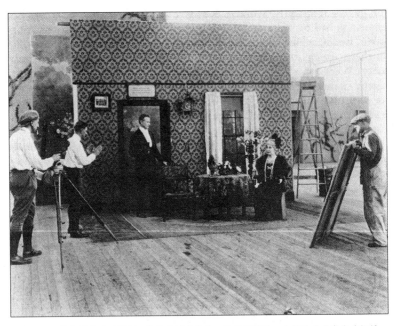

在杰西·L.拉斯基的公司片场,你会看到突然有一阵狂风刮过一个被认为是室内的场景。

究竟多少工资才算公平合理呢？在经过授权的剧院，大牌明星们可以挣到约 500 美元的周薪。这是周薪代表人物玛丽·璧克馥——或者更确切地说，是她的母亲——提出的要求。当时璧克馥已经先后在比沃格拉夫和 IMP 作为当红女星出演了众多卖座影片，并且又重新登上戏剧舞台出演了最初发掘她的百老汇著名编剧贝拉斯科（Belasco）的舞台剧女主角。当阿道夫·朱克邀请她在名演员电影公司制作的电影中重现该舞台角色时，她的母亲提出了这个标准。朱克满足了她们的条件，也创造了电影界周薪的新高，但它仍然没有揭示在制作者心目中电影明星到底价值几何。

在随后的一两年内，当哈利·E.艾特肯取代朱克负责招聘明星事务时，这个问题逐渐清晰起来。他组建了一个新的电影制作公司，即三角影业公司，网罗了当时三个最著名的制片人及导演，即格里菲斯、麦克·塞纳特和托马斯·H.因斯。但他的计划的核心，就像朱克早些年制定的那样，是把百老汇的著名作品改编成电影，并招募明星演员和业界著名人物来制作这些影片。当艾特肯广而告之要为他们提供 1500 至 3000 美元的周薪时，众多百老汇顶级舞台演员纷纷购买火车票来到卡尔弗城，赫伯特·比尔博姆·特里（Herbert Beerbohm Tree）爵士、德沃夫·胡珀（DeWolf Hopper）、卢·菲尔德（Lew Fields）和乔·韦伯（Weber were）均位列其中。

然而艾特肯没有意识到，过去的辉煌难以复制。《一个国家的诞生》已经让新兴的中产阶级和精英观众开始欣赏电影的特写镜头、快速剪辑以及其他先进的电影制作技术。朱克本人也已经至少部分地放弃了使用名演员拍片的固定模式：当远处的摄像机在不间断地以长镜头拍下他或她的一举一动时，舞台明星不能再指望仅仅按照自己熟悉的方式来表演了。他们不得不按照电影制作的规则来表演，采用不同于舞台表演的方式。

电影演员表演所处的氛围完全没有剧院现场的情绪环境。没有观

众,也没有很大的礼堂来发挥他们表现力强大的嗓音,也没有熟悉的通过剧情发展而不断加强的性格和情绪的长时间积累过程。环境更可能是在一个普通的车库一般空空荡荡的建筑物内,或者是室外拍摄场景,三四组人马彼此相邻同时在工作,当然互相都在对方镜头的范围之外,但是喧闹声却掺杂在一起。经过长时间的等待之后,演员可能会被要求进行一组表现爱情、愤怒或悲伤的表演;从一个地方突然来到另一个地方,完全不根据人物特征的连续发展过程来拍摄,而是因为发生在一个特定场景中的所有镜头必须在同一时间内进行拍摄;要一遍又一遍地表演同一个短暂的、不连贯的情节,直到导演满意为止。

所有这一切导致了一种新的、不熟悉的表演模式。事实上,约翰·邦尼(John Bunny),一位知名的喜剧演员,也是最先成功地从戏剧舞台过渡到电影明星的演员之一,他说,电影表演完全不是表演,它是自然而然的。这样的说法显然过于简单化,正如许多演员所了解的那样。格里菲斯在自己的演员中培养出来的表演风格,保持一种克制和低调,与舞台表演的敞开表达或早期单轴电影中的夸张动作相距甚远,这种风格也被其他公司的演员广泛抄袭。早川雪洲(Sessue Hayakawa),一个日本演员,主演了托马斯·H.因斯制作的西部片,将这种表演风格比喻成日本歌舞伎表演——情感张力通过可见的抑制动作而不是爆发力来表达;观众不是被大幅度的手势和夸张的表情所吸引,而是着迷于演员眼睛、脸、身体和手的细微动作,这种兴趣因无声电影中声音的缺失而变得愈加强烈。

百老汇的演员们没有预料到这一点。对大多数戏剧演员来说,电影表演就是一种更粗略的哑剧形式,其中,表达情感的标准方式——几乎任何情感——就是紧握双拳在胸口,两眼朝天。艾特肯招到好莱坞的所有大牌戏剧演员在电影票房上都令人窘迫地失败了。唯一值得注意的"幸存者"是道格拉斯·范朋克,他那自然优雅的形体和喜剧风格在安妮塔·露丝(Anita Loos)编写的喜剧中获得了表现机会。超额

制作成本加上不断萎缩的票房收入，让三角公司骤然感到压力巨大，而格里菲斯为拍摄史诗般的《党同伐异》而建造的横跨好莱坞的巴比伦城，用光了哈利·E.艾特肯的最后资金，三角公司就像影片中巴比伦城的沦陷一样轰然倒下。

此时，行政管理的秘密终于过时了。虽然传统舞台知名演员身价为1500至3000美元的周薪，但其票房吸引力未经市场检验，真正叫座的演员对其自身价值有一个更准确的估计。早在1915年，在三角公司惨败收场之前，璧克馥就在与朱克的合同中将身价抬高到每周1000美元；1914年查理·卓别林作为基石电影公司的演员初入电影界，随即一鸣惊人，1915年初以1250美元的周薪跳槽加入艾森奈（Essanay）电影公司。离开三角公司后，璧克馥要求2000美元的周薪以及电影一半的利润，仍然得到了满足；接着在1916年，缪图电影公司让卓别林自报身价，后者提出1万美元的周薪，他们照单付了，另外再加上15万美元的奖金。随着电影成为一桩赚大钱的买卖，这些电影明星，这些如印钞机般可靠的票房保证，突然意识到他们几乎可以如做梦一般贪婪地提出工资要求。

令人困惑的地方在于，没有人知道是什么造就了一个明星。舞台上的成功显然没有发挥多大作用（虽然1910年代的主要电影明星卓别林、璧克馥和范朋克都来自戏剧杂耍表演舞台）。传统定义上的表演能力并没有表明一个人具有明星潜质，已往的经验或训练并不一定发挥作用。自然的举止、魅力四射的个性，或者看上去像某种人物类型，似乎在银幕上发挥着更主要的作用。

即便如此，在一个演员所创建的银幕形象之间仍有着不可思议的转变。在吸引力或魅力的作用下有人成功，有人失败。甚至专业人士也不能总是做出正确的判断，最终的结果取决于在黑暗中观看影片的观众所做出的神秘的集体性选择。可能某个地方的某个人拥有某种能够使他从成千上万人中脱颖而出成为明星的特质，但是就算他拥有这

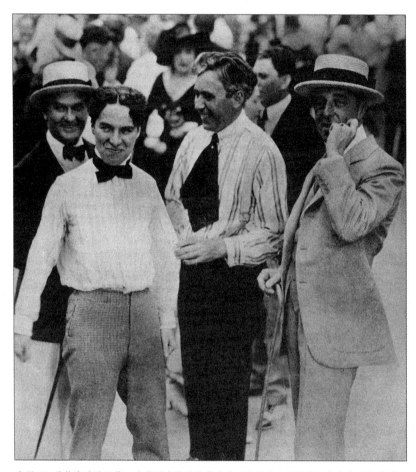

哈利·E.艾特肯聘请了第一次世界大战前最优秀的三大制作人及导演加入他的三角电影公司，但该公司很快就破产了。艾特肯为百老汇明星支付了巨额的薪金，但他们并未讨得市场的欢心。这张著名照片拍摄于1915年，照片上为查理·卓别林和三大制作人在一起：托马斯·H.因斯、卓别林、麦克·塞纳特和D. W.格里菲斯（从左到右）。

样的幸运特质，倘若身处伊利诺伊州的坎卡基县，或威斯康星的小镇科蒂奇格罗夫，那也不会有人注意到他。有抱负的电影演员不得不前往电影制作人的汇集之处——好莱坞。1915年的时候可能是几百人，然后是成千上万的人开始有这种想法，其中大多数是年轻女性。她们买了前往洛杉矶联合车站的单程票，期待着能够在某个地方被星运魔法棒点中。

"迷上电影的女孩"[2]，忧虑的观察评论家这样称呼她们。这不仅是存在于美国的现象，据报道，在英国女孩子们也一心想进入电影界，几乎所有的电影制片厂都能看到她们的身影。美国的情况有很大不同，这不仅是因为美国制作了世界上超过80%的电影。当纽约是美国电影制作中心时，对于居住在大都市或更远一些的女孩来说，每天往返于制片厂寻找一份工作赚取额外收入，或者被导演发掘出来还比较容易；女孩们可能来自很远的芝加哥，但从家里出发只需要坐一天的火车就可到达。但当电影制作中心转移到好莱坞后，这种对于电影的追求则必然需要一个更严肃的考虑。当然，这也适用于男性，但是单身男性离家出去找工作是美国社会的一个常见现象，他们的电影追求并不会引起同样的公共关注。

去西部额外增加的距离、时间和金钱成本，以及所增加的意义——一个年轻人为什么会去纽约有很多原因，但去好莱坞的原因只有一个——这些因素阻止了漫不经心的求职者。在不安定的第一次世界大战时期，后维多利亚时代的各种道德习俗仍然顽强地存在着，而与此并存的还有一个新兴的"新女性"形象——看到那些下定决心要从事演艺事业的年轻女子，身着长及脚踝的裙装，穿着高跟鞋，戴着宽檐帽，在好莱坞招聘演员办公室外面排长队的照片，只能让高尚体面的美国人感到心神不安。美国中产阶级好不容易才不把电影看成适合工薪

[2] 威廉·A.佩奇，《迷上电影的女孩》，《女性家庭伴侣》第45期（1918年6月），第18页。

阶层自娱自乐的道德垃圾，突然间他们的女儿也打扮起来，离家出走，一头扎入电影界追寻自己的梦想。

如果她们一定要去，我们至少应该给她们提出合理的建议，其中大部分内容似乎令人泄气。一个女孩应该做好计划，在没有额外收入的情况下仍有足够的钱生活一年，为这些渴望到电影界发展的年轻人提供建议的书籍和文章将这个最低数额设定为2000美元。她应该有足够的能力来为自己的衣柜添置新款服装，因为在那个年代群众演员在出演同时代生活场景的电影时必须自己提供衣服。她应该考虑清楚她拥有哪方面的能力，可以带领她进入电影产业中的其他令人感兴趣的工作。

制片厂需要有才华的服装设计师、场景装饰工、胶片裁剪工，所有这些工作都对女性开放。事实上，在20世纪的前二十年中，与其他大多数行业相比，电影制片厂给女性提供了更多的工作机会，远远超过了其他行业以前的最高水平。许多一流的剧作家都是女性，其中就包括安妮塔·露丝、琼恩·美西斯（June Mathis）、弗朗西斯·玛丽安（Frances Marion）和珍妮·麦克珀森（Jeanie Macpherson）。洛伊丝·韦伯（Lois Weber）是一位知名导演和独立制片人，埃莉诺·格林、萝西·阿兹娜（Dorothy Arzner）和其他女性在1920年代曾执导了多部电影。女性偶尔也在好莱坞电影制作公司找到一些行政管理职位。如果一个女性不具备这些才能，一般还可以从事秘书、邮件收发员、胶片晒洗工，以及电影制作过程中其他地位较低但非常重要的岗位。

但是，女性的理想是成为一名女演员。她们可以看到，其他女孩，很多才十几岁，毫无表演经验，都成功了。她们为什么不能成功呢？但没有人告诉她们，相当数量签有表演合约的年轻女孩其实都是些"回报"——柯琳·摩尔这样称呼她们——作为对有影响力的人物的巴结

或他们给制片厂所提供帮助的回报。[3] 摩尔得以开启她的演员生涯，就是因为她的叔叔，一家报社的编辑，帮助格里菲斯通过了芝加哥电影审查委员会的审查，于是格里菲斯作为回报，给他的侄女提供了一份表演合同。在《默片明星》一书中，摩尔透露说，卡梅尔·梅耶斯（Carmel Myers）、米尔德丽·哈里斯（Mildred Harris，16岁就成了查理·卓别林的新娘）以及十多岁就开始表演的维妮弗雷德·薇斯多弗（Winifred Westover），都是类似方式的"回报"。

这些书籍和文章的作者也明确告诉她们，这条通往女演员的道路也可能是一条通往地狱之路。这些电影大亨们可能赢得了一些美国中产阶级朋友的支持，但是面对他们的女儿时这种友情不再有效。这些作者以某种更为含蓄的方式警告女孩子们说，电影老板们都是些金融家，对于电影作品或优秀演技一窍不通。他们只关心漂亮的脸蛋，在乎电影观众的口味标准，表演能力不是成为电影明星的必要条件。根据这个观点，既然明星这么容易制造，电影制作者通常优先考虑将他们的最爱捧成明星，如妻子、女朋友，或者出于业务需要对其出手相助的相关人士的妻子或女友。外人不太适合。更有耸人听闻的传说，描述一个有着"大鼻子小老鼠眼"、色迷迷的老外，试图诱奸某个敲门求职的漂亮女孩。[4]

这些文章以明确无误的措辞警告这些女孩——不管能不能看到这个信息——等待她们的是什么样的命运。一本提供给未来的电影演员的参考手册声称，在1920年代中期，每年大概有5000人，主要是年轻和单纯的女性，从好莱坞的视线中消失。有传说来自中西部的漂亮女孩在妓院和烟馆结束了自己的生命；也有不断出现的"墨西哥威胁"，

[3] 《默片明星》，第22、29页。在此讨论了"回报"。
[4] 《好莱坞的罪孽》（1922），第77页。这个匿名作品的副标题是：一个好莱坞新闻记者书写和报道的一系列真实故事。

据说，许多失踪人员已经被神秘地带到边界那一边去了。[5]另一位作者曾讲述了一个女孩的故事，她几经波折终于回到了伊利诺伊州的老家，最终死于从那个电影王国感染的某种疾病，又有多少人的命运和这个少女一样呢？

然而，有些女孩却从这些警告中读出了另一种不同的信息。如果"潜规则"是一条通往电影职业生涯的途径，它可以被雇主利用，同样也可以被应聘者利用。如果某些服务可以充当通关货币，它们就可以用来花费，当然也可以用于投资。聪明的女孩学会了计算一个男人对自己价值几何。一心追求名利的女孩有几种选择：她们可以作为情妇而被扶持；可以结婚；可以通过离婚而获取赡养费；可以起诉对方违约；可以敲诈。传说中的那个色迷迷的大亨可能是个真实的人物，但是作风正派的制片人也是真实存在的，他始终敞着自己办公室的门，而且从来不会在没有他人在场的情况下接见年轻女子。聪明伶俐的女人们并没有成为洛杉矶"贫民窟"的站街女，其中一些人凭借个人魅力开启了她们的演艺生涯。

在好莱坞发展初期的这些年中发生的一切，不管是好的还是坏的，其最终结果都给南加州产生了恒久的印记。演员们可能会被发现在药店当伙计；让人摇身一变成为明星的魔棒随时随地可能降临到普通人头上。而且，就算它没有击中你，但是如果你能让自己保持苗条，晒成一身古铜色，精心打扮，衣着入时，如果你的举止自信而充满活力，你就可以得到某种补偿。某个人，哪怕只是一个游客，可能会认为你是个电影明星。至少，你是在扮演某个角色，尽管不是在某部电影中，但你是在明星们生活、工作和表演的电影王国中扮演着相应的角色；让自己打扮起来，扮好自己的角色，这是感同身受的骄傲和快乐的源泉。

这些电影男女，1920年代的一个作家说，他们属于一个新的种族。

[5] 玛丽琳·康纳斯，《我在好莱坞有什么机会？》(1924)，同名章节。

他们是一类比这个世界上之前出现过的任何人都更彻底地服从于自己的身体、美貌和健康的人。他们标志着水瓶座时代的来临——这一时代跨越了足足半个世纪，直到 1960 年代青年文化和摇滚音乐剧《毛发》(*Hair*) 的出现。

他们过着一种没有灵魂的生活，一位来访的欧洲知识分子说，他们沉浸于声色犬马之中。好莱坞没有剧院，没有优秀的书店，没有博物馆，没有艺术画廊，没有任何展现传统高雅文化的机构。他们在乡村俱乐部打高尔夫球，在自己的私人球场打网球。他们在游泳池或圣莫尼卡海滨浴场游泳。他们吃吃喝喝，听听收音机，跳跳舞，调调情。他们过着很美妙的时光。

当然，这些都是其中混得非常成功的、站在顶尖位置的少数人，处于一种钱多得不知道该怎么花的幸福的尴尬境地。有的人把他们多余的钱财投入房地产，然后变得更加有钱。另一些人则购置地皮并在上面建造自己梦想中的城堡。他们可能是从新近迈入富人阶层的石油商那里受到了启发，1912 左右这些石油大亨开始在比佛利山建造私人豪宅，并于 1914 年融合形成了他们自己的社区，一个被洛杉矶城市包围的自治领地。托马斯·H.因斯是第一个加入石油巨头生活圈的电影界人物，他也在比佛利建造了一栋西班牙风格的豪宅，并开创了户外运动，以及大轿车和周末派对之类的宝瓶座生活方式。其他人紧随其后，在好莱坞山地上、在贝莱尔以及西至布伦特伍德的范围内建造了更大、更豪华的住宅。

美国人对巨额财富的心态一直比较复杂。他们一致认为这是一个应该努力追求的人生目标，但他们又对金钱带来的诱惑感到担忧——它可以使人脱离一般的社会约束。他们习惯上更易于容忍财富积累过程中的不正当手法，却难以接受不当的享受："海军准将"科尼利厄斯·范德比尔特 (Cornelius Vanderbilt) 是一位 19 世纪的美国金融大亨，人们并不很在意他在追逐利润时使用了什么样的方法，但是当他的

孙女孔苏埃洛（Consuelo）嫁给一位英国公爵时，因为举办了盛大奢华的婚礼而受到公众的严厉批评。电影明星的情形令人加倍感到不对劲，因为在公众看来，演员们赚钱就像花钱一样也充满乐趣。

许多与电影行业相关的人士认为淡化处理明星的寻欢作乐比较明智。他们指责大众只根据八卦记者的描写就对演员私生活表示不满，这一类专门从事明星八卦的从业者如雨后春笋般涌现，以满足大众对明星各方面表现的兴趣。一位官员说，新闻界"应限制那些傻不拉几、幼稚的作者利用虚构的浪漫传说来赚取稿酬，这些传说经常充满想象地描写明星们花50万美元建造威尼斯风格的花园和宫殿的故事，而这些明星在现实生活中其实很低调，生活在美好健康的家庭环境中，居住在租来的房子里，但有时出于低成本宣传的需要，会根据情况临时站在劳斯莱斯旁边亮个相，那车不过是租来的"[6]。另一些人也坚持认为，好莱坞人工作太紧张，很难有时间娱乐，电影人社区的生活基调与任何美国小镇的正常生活并没有什么不同：在好莱坞也是晚上9点就关门闭户。

大众不会被愚弄。他们有充足的理由怀疑，当一位普通的美国男性拥有神话般的财富以及能够决定年轻貌美女性职业前途的权力时，当这些年轻美丽的女性拥有如此巨大的财富及其带来的自由保障时，会做些什么。他们的担心在1921年9月被彻底地应验了，轰动性的丑闻出现在全国报纸的头条：女演员死于派对饮酒过量，著名电影喜剧演员被控谋杀。

"胖子"罗斯科·阿巴克尔（Roscoe "Fatty" Arbuckle），一名在1910年代受欢迎程度仅次于卓别林的喜剧演员，在劳动节周末，与另一名演员和一位导演在旧金山的一个酒店租了一套公寓，在里面摆满各种禁止贩卖的烈酒，并邀请了能够找到的尽可能多的朋友、熟人和漂

[6] 查尔斯·C.佩蒂约翰，《电影》(1923)，第19页。

亮女孩参加。派对进行了很多天——很显然这些勤奋的工作者正处于没有表演任务的空闲期。其中一名叫弗吉尼亚·瑞普（Virginia Rappe）的未成年女演员病倒了，胃部剧烈疼痛，但这些寻欢作乐者以为她只是喝多了酒，就像其他人一样。然而当派对最终结束时，她被发现倒在一间卧室里，奄奄一息，她的衣服也被撕扯破了。几天后她在一家医院中因腹膜炎去世。

间接证据表明，阿巴克尔曾与女孩在卧室内单独相处，而且把卧室门上了锁。他被指控犯有谋杀罪，最终因过失杀人罪而被起诉，并接受了三次审判。在前两次审判中，评审团均未能达成一致意见；第三次，陪审团经过六分钟的商讨，最终宣布他无罪。在审判期间有人作证说，瑞普小姐患有长期的心理疾病，经常尖叫，撕扯身上的衣服，就像她在酒店卧室中所做的那样。她死于膀胱破裂，但很多人宁愿想象是因阿巴克尔想强行拥抱她，他那巨大的身躯重重地压到她身上所致。在压力团体的抗议下，电影院撤下了他的电影，他的职业生涯就此被摧毁。

当阿巴克尔还在接受第一次审判时，好莱坞又爆发了另一桩丑闻。导演威廉·德斯蒙德·泰勒（William Desmond Taylor）被杀死在自己的家中。据称梅布尔·诺曼德（Mabel Normand）是最后一个见到活着的泰勒的人，她是基石电影公司很受欢迎的喜剧女演员，曾与阿巴克尔有过一次合作；在泰勒的房间里还发现了绣着MMM缩写的女睡袍，以及女演员玛丽·迈尔斯·敏特（Mary Miles Minter）写给他的情书。在喜欢编造耸人听闻故事的记者们的推波助澜之下，许多人直接就得出结论，认为诺曼德出于嫉妒杀死了泰勒。后来对诺曼德的怀疑被排除，但是案件变得更加扑朔迷离，因为人们发现，泰勒不是他的真名；他在当导演之前曾是一名受人尊敬的商人，后来逃离了商人生活，而且他还与毒品走私有一定关联。凶杀案一直没有被侦破，再一次地，诺曼德和敏特的演艺生涯就此结束。

而这些并非就是全部。有一位演员由于吸毒被送到了戒毒所；一

位年轻的女演员自杀了,在此之前格里菲斯的电影公司中一位男演员也这样结束了生命;还有刚刚离婚一转身就再婚的。曾受到大众空前欢迎的好莱坞明星们如今变成了另一种被关注的对象:他们的生活是否充满罪恶?对此应该做些什么?

"电影界确实出现了一些情况,"出版于泰勒谋杀案和阿巴克尔落难的那一年的《好莱坞的罪恶》(The Sins of Hollywood)一书的匿名作者说:"这些事情让好莱坞的男女少了一些人味儿,更多地拥有动物行径。"他们的工作和生活方式容易使他们彼此之间产生"近距离、无限制的接触";拍摄到深夜的日程安排以及长期在外景地工作提供了"其他任何行业都无法比拟的无数的借口和机会"[7]。诱惑无处不在,有权者少而有求者众的局面进一步加剧了这种诱惑。有些人可能放纵于禁忌性幻想,而另一些人则会帮助他们去实现。在这样的描述中,好莱坞生活就是始终不变地由裸舞派对、脱衣扑克游戏、幽会,以及参与者可以自行选择吸食鸦片、可卡因还是海洛因的吸毒派对所构成的轮回。

曝光此类丑闻的理由大都是要保护美国青少年的成长,尽管这种解释往往是掩饰纯粹迷恋的一个极好借口,它后面潜藏的前提假设,仍然标志着社会态度上的有趣变化。在早些年,关于电影毒害青少年的可怕警告主要针对故事情节和个别场面的性质;现在,警告内容则对准了明星及其私生活。部分原因在于人们逐渐意识到电影故事和画面场景对电影观众造成的影响要小于演员的银幕风采,以及通过银幕上英雄化或传奇式的再现过程,散发出来的演员的内在人格本质所产生的影响。换句话说,对于观众而言,演员本人比他们刻画的形象更真实可信。因此有人认为,影响年轻人生活的是不同演员个人的道德本性,它们通过虚构的银幕角色投射出来。任何私人举止不够正派端庄的演员都不应该出现在银幕上,以免对青少年产生不良影响。

[7] 查尔斯·C. 佩蒂约翰,《电影》(1923),第 68、69、71 页。

"胖子"罗斯科·阿巴克尔拍摄于第一次世界大战期间的宣传剧照,表现他抗拒一群泳装美女的邀请。"胖子"的拒绝不够充分,1921年一个年轻女演员参加了他在旧金山酒店套房举办的派对之后死亡,这件丑闻震动了整个电影行业,也摧毁了他的职业生涯。

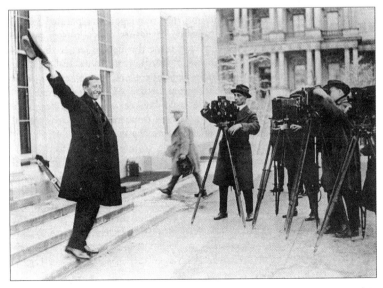

为了改善好莱坞的形象,电影制片方聘请邮政总长威尔·H.海斯作为他们的"领袖",照片拍摄于1922年3月。

不幸的是，这些论点本身受制于一个严重的内在矛盾性：他们认为应该用符合道德标准的人取代不道德的人出现在银幕上，但他们又辩称，好莱坞的环境就是这样，它几乎不可避免地会让那些进入其运行轨道的好人变坏。一种格雷欣法则（也称劣币驱逐良币法则）在其中发挥作用，在这一规则中，人们会待在电影圈子之外以保持其美德，而把这个领域留给不道德者。虽然对明星私人举止的担忧持续了好几年，最终这种观点还是失败了，道德学家们又回到了谴责电影故事情节和场景的姿态中，把明星的私人不检点行径留给了八卦专栏作家、新闻记者、喜欢制造耸人听闻消息的小报和永远狂热的大众。

然而，问题仍然在于，曝光出来的好莱坞生活是否真实。有明显的迹象表明，这些故事中有很多都是真实事件。《好莱坞的罪恶》一书中描述的、当事人没有被指名道姓的事件，在最近出版的没有引起多大轰动的好莱坞回忆录中都被有名有姓地再次提起。来自很多方面的证据表明，电影工作对进入这一行业的人有一些不同寻常的要求，也提供了某些该行业独有的机会，而它们会影响到人们的行为方式。每一个领域都有其独特的竞争形态，但在好莱坞，金钱和名利的赌注总是要高得多，竞争标准往往不是很确切。观众最终决定谁是胜者，但争取到机会在观众面前露脸之前还有很多事情要做。这个游戏的玩家最重要的装备就是他／她的身体。

好莱坞对身体的强调，既是出于业务考虑，同样也是生活哲学和享乐所需。演员拍出来的照片看上去仿佛比真实体重要重 20 磅。必须通过运动和按摩来保持形体苗条，不仅要看上去健康，而且还要能胜任骑马和奔跑这样有难度且往往需要一次又一次重复的表演任务。身体可以赚取大把美元，这一认识更是强化了已经被拔高的身体意识。不管明星通过其新闻代言人对公众传达怎样的情感，到好莱坞的游客发现，电影明星在圈内人中间赤裸裸地谈论性、金钱或个人好恶。似乎他们在表演以及展示公众形象的过程中已经伪装太多，说过太多冠冕堂

皇的托词，让自己保持真实的唯一办法就是在他们的私人生活中彻底抛开这些伪装。这种坦率偶尔也会传到公众耳中：1930年，琼·克劳馥（Joan Crawford）告诉一位采访者，"炽热爱情戏"经常会点燃演员之间的情欲火花，"你知道后面会发生什么"，这印证了《好莱坞的罪恶》中所述内容的真实性。[8]

本·赫克特（Ben Hecht）认为："电影人给社会带来的主要进步（或者说倒退），就是让性活动免于受到社会谴责。"[9] 我们很难驳斥这一论述。他指的只是好莱坞社区内部的谴责，但在更大的范围内这些话也同样适用。在1920年代，公众对明星私事的兴趣持续不减，而对于其个人行为的纯洁性标准则逐渐降低。到1920年代末期，电影演员们至少在一定程度上能够以圈内人士之间交流时的坦诚姿态，来面向公众讲述他们的离婚和恋爱事件。没有办法证明好莱坞的享乐理念与美国社会生活中性约束的逐步松绑之间的因果关系；也许这两者可以一起作为社会变革的象征，是社会变革影响了它们。但是1920年代好莱坞的性运动是新道德价值观——或者说其实根本不存在这种价值观——最前沿的宣传阵地，并且有理由相信，在贯穿整个20世纪的、性开放在美国社会生活中扮演越来越重要角色的变化过程中，好莱坞的水瓶座人士就是其中的急先锋。

在1921年到1922年的冬天，电影大亨们最不想听到的说法就是他们的雇员是新的性自由运动的先行者。事实上，在阿巴克尔和泰勒事件的警醒之下，他们一直在倾听类似观点，但所用语言及诠释结果完全不同：电影演员道德败坏，颓废，堕落而且仍在不断地堕落。已经有些年头，道德卫士们相对缓解了对电影业的烦扰，因为他们忙于应对一战以及禁酒令的推行，而且在一定程度上他们也对中产阶级对于电影

[8] 哈利·T. 布鲁蒂奇，《闪闪明星》(1930)，第88页。
[9] 《20世纪之子》(1954)，第492页。

如潮水般的追捧程度感到吃惊。但是战争结束了，及时出现的诸多丑闻再次撕开了好莱坞的缺口，于是他们叫嚣着杀了回来。

更糟糕的是，经过多年快速、稳定、似乎永不停步的增长，1922年电影观众的数量开始骤然下降。如果说战争刚结束时，短期经济萧条造成了电影观众的下降，这并不会让人感到意外，但观众人数居然仍在持续增长，业内人士均对此表示又惊又喜。然而，随着经济摆脱低迷状态，电影观众却真的开始下降了。

这背后存在着诸多因素。电影院的总数已经饱和，而许多老式的社区临街影院正在关闭；同时，每天变着花样拍摄电影的做法也在不断减少，这意味着可看的节目变得更少。更重要的是，在争夺民众的休闲时间和消费支出方面，电影遇到了新的竞争形式。1920年末，商业电台广播开始出现，人们购买了收音机，待在家里，感受爱迪生和贝拉米很久以前就已承诺会带给人们的新奇——把现场表演直接传入各家各户。工薪阶层也可以通过分期付款的方式购买汽车，许多人周末就选择驾车出游而不是到电影院度过。但是，道德家和改革者可以借此宣称，1922年电影观众人数的下降，是公众对于电影明星的生活举止和色情电影表示不满的信号。

阿巴克尔的致命派对事件之后，电影大亨们开始寻找补救措施来粉饰其污点。他们可能想到的一个先例，就是大联盟棒球队老板们在1919年的黑袜贿赂丑闻之后采取的举措，聘请一个保守主义的联邦法官担任体育专员。大亨们成立了一个新的行业组织——美国电影制片人与分销商协会（MPPDA），取代早先统一性较差的管理，并寻求一个受反对者信任的局外人作为主席，从而抵挡反对者的攻击，他应该拥有政治影响力和积极的基督教信仰，并与美国政坛的中心地带有联系。对于能够满足这些条件的人选，他们提供了一份15万美元的年薪，在当时这个数字甚至可以引起美国总统的兴趣；事实上，他们打算找一位总统内阁的成员来担任该职。

有一个人接受了这份工作,并于 1922 年 3 月,也就是阿巴克尔审判和泰勒谋杀案调查期间开始上任,他就是威尔·H. 海斯(Will H. Hays),前任共和党全国委员会主席和印第安纳州长老会的元老。他辞去沃伦·G. 哈定(Warren G. Harding)政府的邮政总长职务,开始充当电影业的台前代言人;对于海斯而言,这有点像刚脱离苦海又掉进火坑,虽然当时并没有人知道这一点。直到后来哈定总统于 1923 年突然死亡,参议院的一项调查揭开了一桩让"胖子"阿巴克尔酒醉后言行失检相形见绌的丑闻:哈定的内政部长违反联邦法律,将政府名下怀俄明州的茶壶顶油田授权给私人石油公司进行钻探和销售;后来被认定犯了受贿罪,判处一年的监禁。其他内阁成员都受到牵连,而海斯后来在参议院的一个听证委员会上承认,在他担任共和党竞选主席期间,该党的财政库曾接受可疑的、来自从茶壶顶油田特许开采权中获利的石油商的借款。

海斯在电影行业的作用可以美其名曰为"公共关系员"。他的表面作用就是发表演说,撰写文章,赞助出版那些旨在安抚平息大众对电影界的批评的书籍文章、研究报告和委员会议。海斯办公室逐渐被称为 MPPDA,其官方宣传标语中称,电影已经抛开躁动不安的过去,开始实现它作为"视觉世界语"的无限承诺。这是一种无声的话语,它打破了所有的语言障碍,与所有的国家和人民展开对话,并最终会消解不同国家之间的误会,从而消除战争。[10] 海斯和他的写手们还给审查制度贴上标签,称它完全是一种非美国式的、对民主原则的攻击。海斯的另一个不可见的身份是华盛顿说客和各州首府的说客,对此我们只能猜测。

出人意料的是,海斯发现在好莱坞有非常适合他的谈判与和解工作。他的办公室,作为电影行业的第一个中央行政机构,迅速成为各种组织倾倒委屈不满的对象,而在逍遥自由的电影早期时代,制作团

[10] 爱德华·S. 范基勒,《那奇迹——电影》(1923),第 10 页及其他各处。

队的关系非常民主自由,共同承担艰难的工作,很少听到这样的不满情绪。泰勒和阿巴克尔丑闻对制片老板们造成的恐慌以及做出的惩罚性反应——观众数量的下降,包括海斯办公室的成立本身,在1921年至1922年的冬天都撞到了一块儿,让电影工作者们骤然明白这个行业发生了多大的变化。在其上升到具有国际知名度之后,电影行业已经从个人转变为法人企业形式,正如我们将在后面看到,形成了企业法人与银行及其代理人之间的新的约束关系。薪金等级、演员排名次序和职务分类取代了过去开放坦诚的友谊。努力想要进入电影业的新人和热情的影迷带来的压力促使制片厂和明星们筑起了一道道隐私的围墙,与外面的世界隔离开来。在短短的三四年间,电影行业已经再次做出了革命性的变化,从小团体变成了大规模的组织机构,许多人对电影业突然出现的非人性化、刚性严格的做法和官僚作风感到痛苦。他们找到了一个显而易见的抱怨对象,那就是电影界新上任的"沙皇"。

演员是持不同意见者中最公开化的群体。美国演员工会于1919年成功进行了一次罢工以后,与百老汇戏剧制作公司达成了一则协议;这一回又试图呼吁海斯将电影演员组织起来罢工。很显然,制片方已经推出了新的盘剥方式。那些按天支付报酬的非合同演员往往被迫每天工作15到20小时,从早上9点开始,直到午夜凌晨以后,而只有很低的日工资,或者要连续工作7天才算一星期的工资。有些公司不会为没有表演的日子给演员支付工资,即使他们为了表演花了整整一天时间来化妆和准备服饰,或者在某个剧情单元拍摄现场等候了一整天。群众演员也有不满,尤其是那些以代金券方式支付的工资,只能从发放这些代金券的职业介绍机构中兑换回现金。

此外,制片厂的技术工人也试图组织起来。1918年及1921年出现了技术工人的罢工,但他们没有成功地获得工会的认可。制片方希望维持一个开放竞争的工作坊模式,他们渔翁得利于戏剧舞台工人及电影机械技工国际联盟(IATSE)与其他各行业技工工会之间的势力管

辖范围之争，前者希望建立包括所有后台工作人员在内的全行业工会，而后者希望代表他们自己的特殊群体。为了争取让自己的成员进入制片厂工作，这些工会有时会接受比洛杉矶普遍盛行的标准更低的工资和更差的工作条件，尽管洛杉矶的标准工资待遇相对于其他城市而言已经算是比较差的了。然而，到了1920年代中期，这些彼此竞争的工会同意合作并划分各自的管辖范围，最终他们走进海斯办公室，与制片方合作，形成了一个整体。

海斯证明自己不仅是一个公关好手，还是一个老练的组织者。在他的领导下，制片商们与这些行业工会达成协议，成立了工会自己的机构来处理群众演员和专业演员的问题。1926年制片方和各工会签订了制片厂基本协议（the Studio Basic Agreement）。通过这个协议中的条款，制片厂的技术工人扭转了他们相对于洛杉矶其他行业工会同类工人的劣势处境，获得了更高的工资和更好的工作条件，而制片商们仍然可以保留开放竞争的工作坊模式。同一年，制片商们成立了中央选角公司，一个由制片方共同拥有的附属公司，该公司被授予独家经营权，负责为各制片厂提供群众演员。这就避免了渴望进入电影界的新人在制片厂招聘办公室门外排起长龙的场景，以及为了找到工作从一个制片厂到另一个制片厂的徒劳奔波；同时，通过规范群众演员的招聘工作，让人们明白一点：几乎没有人能够通过充当群众演员作为谋生手段，而且它也不再是一条成名之路，很多人其实早就明白了这个道理。

最后，作为对演员工会想要将演员们组织起来的想法的回应，1927年制片人协会成立了美国电影艺术与科学学院，或多或少地以公司联合体的方式来运作。它有五个分支，分别对应不同类型的制作人员——制片人、剧作家、导演、演员和技术人员——并只对受到邀请者开放会员资格。制片厂管理层明确表示，他们很乐意与学院委员会进行协商，而且一段时期内，绝大多数技术工人都曾同意让学院代表他们与制片厂开展劳动关系谈判。

所有这些举措都应该看作威尔·H. 海斯的胜利。他既没有平息对好莱坞的批评也不曾消除电影行业内部的异见,当然,这对他来说要求太高了,但他确实打造了令人印象深刻、符合一定道德标准并维持劳资关系和睦的宏大构架,使明星的私生活和制片人的特权在很大程度上继续保留下来,像从前一样。美国电影艺术与科学学院、中央选角公司和制片厂基本协议等机制,尽管仍处于争议和不断变化之中,但在随后多年里持续发挥着作用,尽管它们创立之后不久电影行业就开始经历根本性的变化。1926 年,威尔·H. 海斯主持了有声电影的首次公开演出。美国电影史上的默片时代,从新泽西州西橙的用焦油纸糊的摄影棚开始,到巨大的制片厂综合体、宫殿般富丽堂皇的豪宅和好莱坞的新生活方式,跨越了三十年,如今正在迅速接近尾声。

6
无声电影和激情人生

作为一种艺术与大众商业娱乐的媒介,无声电影从诞生、繁荣到消亡,历时不到二十年。从 1912 年到 1929 年之间,在美国创作了超过 1 万部的无声影片,只有极少数仍在传播,如在电视上、博物馆内或大学电影协会。这只是巨大冰山的一角,大量幸存至今的胶片拷贝保管在档案馆、制片厂地下储藏室和私人收藏者手中。尽管它们是 20 世纪的作品,也还存在于一些人的记忆中,但是,就像伊特鲁里亚(Etruscan,古代意大利中西部的国家)的装饰花瓶一样,它们已经成为文物,代表着一种逝去的文化和不可恢复的过去。

谁能再度营造出在那个流行大众文化的曙光刚刚出现的年代,前往电影院看电影的感觉?到 1920 年代末,每个大城市和大部分中型城镇都以至少有一座崭新、豪华的电影宫而自豪。车外的人行道上站着一个门童,身着双排扣长礼服,戴着白色手套,随时准备替你打开车门,并引领着你去售票口。如果是下雨天,他会替你撑伞;如果下雪,大堂招待会迅速过来替你脱下外套,掸去上面的积雪。

在一个接一个的引导员带领下，你穿过装饰华丽的大堂走廊，在埃及神庙或巴洛克式宫殿建筑的灵感启发下仿造而成的电影宫产生的氛围让你顿时安静下来。〔在这一时期发行的《纽约客》（*The New Yorker*）的一幅漫画中，一个孩子站在电影宫的豪华大厅内问道："妈妈，上帝住在这里吗？"[1] 最后你终于来到了放映厅，或者它密集排列的一个包厢内，在那里，另有一些引导员优雅笔挺地站在自动座位显示牌旁边，显示牌会指出哪些席位是空的。有个引导员会拿着手电来照亮你的脚下，亲自送你到达座位。在那里，你先欣赏现场舞台表演——由管弦乐队演奏的多达30首的节目间插曲，以及一个新闻短片和一个旅行纪录片后，终于等到了你想看的东西——电影，在专为其定制的音乐伴奏声中姗姗出场。

在这些豪华电影宫，以及在遍布全国的所有大大小小的电影院中放映的众多电影，绝大多数在制作时都抱着赚钱的预期，至少强烈希望赚钱，只有极个别不是这样。这使得电影与其他艺术形式截然不同。在文学、绘画、雕塑、平面造型艺术、音乐、舞蹈甚至戏剧的创造者和传播者中，也有一些人将作品用于公开出售或表演，但只是希望自己收支平衡，或者希望某些产品能有盈利，以弥补其他许多不怎么受欢迎的作品的成本。电影作品几乎纯粹的商业主义思想是默片时代的社会批评家和电影评论员感到恼怒的一贯原因，好莱坞以每天两部标准故事片的速度向市场投放，他们试图在这些不断涌现的影片中找到可以使电影实现自我救赎、免遭道德责难的美学价值，但总是徒劳无获。

但是后人发现，在美国无声电影中更容易识别出经久不衰的艺术特质。1972年由英国电影学院在它的季刊《视与听》（*Sight and Sound*）发起的全球范围内电影评论家的投票评选活动中，在不同影评人提交的世界电影史上十大电影的名单上，大约有20部美国默片至少被提名

[1] 转引自本·M.霍尔，《最佳剩余座位：电影宫黄金时代的故事》，第123页。

过一次。其中巴斯特·基顿（Buster Keaton）的《将军号》（*The General*, 1926），最终位居十大影片之列；其他超越它的默片仅有两部——谢尔盖·爱森斯坦（Sergei Eisenstein）的《战舰波将金号》（*The Battleship Potemkin*, 1925, 苏联）和卡尔·西奥多·德莱叶（Carl Th. Dreyer）的《圣女贞德受难记》（*The Passion of Joan of Arc*, 1928, 法国）。另外两部默片——卓别林的《淘金记》（*The Gold Rush*, 1925）和 F. W. 茂瑙的《日出》（*Sunrise*, 1927）——则进入前 20 名。总计有 35 部默片在这次评选中获得了提名。

此类名单的价值可能被明显地夸大了。有人提醒说，美国生产了全部无声电影的 80% 以上，虽然被提名了约 20 部电影，但平均算下来一年只制作了一部优秀作品，这让美国电影的统治地位在人们的印象中不那么深刻了。

尽管如此，与其他艺术形式相比，电影的遭遇还不算太差。在 1915 年至 1928 年间出版的数千部美国小说中，如果能找出 20 部具有重要意义的优秀作品，那将是一个相当了不起的数字，对于美国戏剧或美国绘画也可以这么说。但是，以少数具有相当艺术成就的影片为基础来讲述默片时代电影制作的故事，和忽视其艺术性一样都是错误的。对于制片人、电影工作者、观众和评论员而言，美国电影的意义在于，一万多部不论是好的、不好的还是无关紧要的电影产生的多层次的、日积月累的信息，对不同观众的眼界和意识产生了不同的影响。

揣测电影作为一个整体蕴含的文化信息需要展示人们在幻想、哲学或比喻方面的技巧。当然，也可以通过某些方式将这种猜测根植于历史之中。德国文艺批评家瓦尔特·本雅明（Walter Benjamin）在一篇名为《机械复制时代的艺术作品》（*The Work of Art in the Age of Mechanical Reproduction*）的文章中，提出了一个重要的研究方法。[2] 他

[2] 瓦尔特·本雅明，《启迪》（1955；由哈里·佐恩翻译成英文，1968），这篇文章最早发表于 1936 年。

在文中提出，机械复制技术在破除文化传统、创造新的文化形式中发挥了关键性的作用。传统精英文化的一个特点是产品的稀缺性，包括个人绘画、手写稿、现场表演等；机械复制产生了大量的复制品。传统文化的另一个特点是对文化环境，如博物馆、剧院、私人家庭的控制；机械复制滋生了多种多样的可以体验文化产品的环境。

虽然早在15世纪随着现代印刷术的发明人们就已经感受到了机械复制对于文化的影响，但电影给这种影响带来了新的重要因素：它的吸引力是普遍的，克服了语言差异造成的障碍，即使文盲也可以欣赏；它提供了运动影像的魅力，只要花少量时间和金钱就可以感受这种魅力；它还给人们提供了一种群体性的体验过程。电影的社会意义，"尤其是它最积极正面的意义，"本雅明说："如果不包含一些破坏性的方面，也就是说，对遗留下来的传统文化价值观的清算，才是不可想象的。"[3]

在20世纪前三十年，社会和文化冲突构成了美国的主要特征。我们仍然要问，电影作为这种冲突的组成部分，在摧毁旧的文化形态并建立新的文化形态的过程中，扮演了什么样的角色。也许可以通过提出三个不同的问题，来澄清电影作为社会变革的工具所处的地位：美国电影的主题都有什么，其内容以何种方式做出变化？电影的变化与文化本身类似的变革是同时发生，还是在之前或随后发生？电影自身如何参与了这一时期的文化斗争？

要全面了解电影的内容，我们面对的一个难以逾越的困难就是幸存下来的电影很少，特别是1920年之前的作品。当我们不能确定以前出现过什么时，对每一部号称是原创或创新的影片都不能轻信；我们对早期的电影了解得越多就越清楚，在南加州的阳光下制作出来的影片中并没有多少新东西。

1970年代，美国电影学院发起了一项工作，编制一份在美国制作

[3] 瓦尔特·本雅明，《启迪》（1955；由哈里·佐恩翻译成英文，1968），第221页。

的所有电影的完整名录，最终用 23 册不同的多卷备份的目录囊括了所有的故事片、短片和新闻纪录片。到了 1990 年代中期，已经编制了四个时期的目录册，详细记录了不同年代——1920 年代、1960 年代、1910 年代和 1930 年代——的故事片，按照公映时间的先后顺序排列。随着目录编制方法的不断进步，影片收录的准确性和全面性不断改善。在后来编制的目录册中，读者可以了解一部电影是否尚存于世，编制者是否已经看过它并撰写了故事梗概，避免在较早的目录中出现的来自不可靠的二手资料的错误。

索引卷除了提供必不可少的个人和公司名称信息外，还试图根据主题将电影分类。这种主题分类方面的努力也在不断改进。例如，在关于 1920 年代的第一期目录册中，在索引中只列出了一部涉及性的电影，放在性教育的主题下；将近 20 年后才出版的 1910 年代电影目录册中，性主题下列出了五大类别，其中包括性别歧视和性骚扰。

就像生活在柏拉图洞穴中的人一样，我们看到的忽隐忽现的光与影的运动，可能根本不是无声电影的真实情景。我们偶然会在一部旧书中看到威廉·德米尔（William C. de Mille）的影片《衣衫褴褛》（*The Ragamuffin*，1915）的一幅大罢工的场景剧照。[4] 在一个拥挤的血汗工厂中，年轻女工们倚靠在缝纫机旁，全神贯注地听着一个年长女人的演说——大概是在鼓动她们进行罢工。关于劳工斗争，以及工会和女工的工作条件等方面，这部电影给观众讲述了些什么？像这样的影片还有多少？

有人放映了凯伦公司早期的系列电影《海伦历险记》（*The Hazards of Helen*）中幸存下来的一个罕见的情节片段。女主角海伦·福尔摩斯，驾着汽车在弯曲的盘山路上高速行驶，超过一辆飞驰的列车，从汽车上一跃而起，跳到火车机车上，将列车紧急刹住。她救下了绑在发动机上

[4]　威廉·德米尔，《好莱坞传奇》(1939)，第 145 页。

的侦探，并抓住了假币制造团伙。早期电影有多频繁地表现这样勇敢、能干、足智多谋的女性？她们是什么时候从屏幕上消失的，为什么？对电影历史的未知地带的每一次窥视，都带来了一些颇具诱惑力的研究前景，形成了不曾预料的观察视角。

然而，我们有可能夸大了我们不知道的东西。所有证据都表明，绝大多数无声电影都可以归入主题和对象定义明确的电影类型中：犯罪片、西部片、历史片、家庭情景剧、爱情片。描写当代生活的影片，如犯罪电影、通俗情节剧和爱情片，绝大多数都以中上阶层和富裕阶层的男女为描述对象：他们住在宽敞的大房子里，仆人环伺左右，出入有汽车，从事商业、金融或其他需要较高教育水平的职业。

这一结论无论是在第一次世界大战之前还是之后都是正确的，但在战争年代及以后美国文化风格和价值观发生的戏剧性变化有时会让电影历史学家感到困惑，就像其他门类的艺术史学家一样，他们对于塑造其媒介形态的更大的文化环境看法过于简单化。例如，在简短的调查报告《20年代的好莱坞》(*Hollywood in the Twenties*) 中，大卫·罗宾逊（David Robinson）认为，战争结束后制片商做出了深思熟虑的选择，改变了影片着重表现的阶层，从战前的吸引工薪阶层的维多利亚时代上流社会客厅情节剧转向战后表现出入于乡村俱乐部和歌厅的上层和中上层有闲阶层人物形象的社会剧。他声称，实际上电影制作者与保守主义的商人以及苟安的、享乐主义的民众"合谋"，创造了1920年代美国生活的假象，看起来好像几乎每个人（除了牛仔或斗鸡眼的喜剧演员）都身着晚礼服，生活在优雅的家庭环境中，在歌厅中欣赏歌舞表演以消磨时间。[5]

这一观点忽略掉的是，在这一时期美国的社会与文化正在发生着比电影自身更快速、更根本性的变化。除罗宾逊之外，当代的观众和电

[5] 《20年代的好莱坞》(1968)，第39—40页。

影制作者们都完全明白，出现在1914年电影中的维多利亚时代客厅中的人，和那些十年以后聚集在歌厅观看歌舞表演的人属于同一个阶级。某些都市有闲阶层和受过良好教育的人士确实率先抛弃了维多利亚时代客厅场景所象征的旧有社会规范。甚至早在战前，传统的中产阶级道德秩序就已经无法在这个日益城市化、工业化和种族多元化的社会大环境中继续维持其小城镇的价值观。它试图在战时通过推行过度的爱国主义、道德教育和压制反对势力来恢复其主导地位，虽然也取得了相当引人注目的胜利，如颁布了禁酒令和限制移民的措施，但也导致一部分有文化影响力的城市精英不再坚持传统的信仰和举止。

一致化运动的目标，即那些新来的移民及其子女，或者说"归化的美国人"，与主导的社会秩序之间的关系比普通的美国人更加混乱和含糊不清。他们试图与其他美国人一样在同等条件下获得成功、舒适的社会地位；很多新来者都很愿意遵守美国的标准，因为它们标示出了通往美国式奖励的道路，这正是他们来到美国所要追求的。然而，他们被人以痛苦而明白无误的方式，包括歧视、限制性立法和3K党暴力等手段明确告知，他们的性格和特质，他们的宗教信仰、语言、着装风格、肤色、面貌特征、饮食、风俗和习惯阻碍了他们完全融入美国的生活。而且，他们是电影最早的观众，他们为电影业提供了很多充满活力的行业领袖，这一事实也成了他们的一大障碍。

对那些统治秩序的代言人而言，电影直接站在了可敬的美国价值观和制度的对立面：电影的控制权主要掌握在国外出生的制片人手中，即使是土生土长的电影工作者，也都来自社会边缘的、不体面的杂耍和定目剧场的非主流社会；而且电影中充满了煽动犯罪和色情行为的镜头。

就这样，在第一次世界大战结束后的文化冲突中，电影扮演了一个中心角色。斗争双方都逐渐明白，电影提供了与那些陈旧的中产阶级文化明显不同的价值观，相对于其他经济领域，电影工业为少数族裔提供了更大的发展机会。外来移民和他们的孩子们被吸引到电影文化

中，不仅因为电影是一种便宜、无处不在且极具吸引力的幻想或娱乐，而且他们的偏好成了一种自觉的，几乎可以说是政治性的选择。

在美国社会，影片成为改变传统价值取向的一个主要因素——瓦尔特·本雅明所提出的"清算"一词，在美国语境中显得语气太重了。因为无论它们如何被传统的中产阶级文化捍卫者所鄙视，电影毕竟是由坚定不移地信奉资本主义价值观、态度和理想的人士制作的，而这些信仰是占主导地位的社会秩序的一部分。他们所提供的任何新选项，显然不会打破根本性的经济和社会模式。

但是，在文化喜好和标准的层面上，战后文化分歧的扩大很大程度上缩小了大众看法一致的范围。更多主题成为争议的内容，各个团体更加坚定地坚持自己的利益和设想。在公共行为准则解体的过程中，小说家和诗人们从呆滞僵化的创作惯例中解放出来，为美国文学的一个辉煌时代的诞生创造了有利环境。大众媒体行业中工人的情况则有所不同，老板要求吸引尽可能多的读者或观众以创造利润。在充满信心、秩序和社会有限多元化的战前气氛中，他们已经发现，在这样的社会背景下可以偶尔探讨一下政治、宗教、经济和种族话题。战争结束后，这种探讨又变得困难得多。

面对更加分化、抵触情绪更加强烈，但又日益狂热地追求另外的风格和行为的观众，电影制作者们理所当然地寻求那些能够取悦最大多数人、疏远最少数人的主题和处理手法。吵吵闹闹的、有组织的反对声音，加上他们自己根深蒂固的信仰以及电影制作惯例，使他们无法太过于偏离仍在发挥影响的中产阶级秩序的陈规旧习和道德准则。他们变得能够娴熟地反复制定旧有的规矩，只有在不可逆转地需要改变时，他们才敢制定新的准则。

变化冲突的结果较之于传统文化，并没有像改革者与审查者之间时不时地冲突所展示的那样截然不同。一如既往地，电影展示的整体效果总是让观众站在一定的距离之外来观察他们所处的社会环境，而

不产生直接接触。选择电影还是选择传统文化，本质上就是选择用一个高度复杂、细化的社会行为规范取代另一个——事实就是如此，电影观众绝不会全然不知。

在改变社会行为规范的手段上，任何电影制作者都没有塞西尔·B. 德米尔来得成功。早在1918年初他就已经"臭名昭著"了，当时他推出了有关婚外情诱惑的、颇具刺激猥琐的道德故事系列的第一部《旧貌换新颜》(Old Wives for New)。他的大胆尺度从此成为好莱坞传说中的一个主要噱头，但是在这样的故事中，事实总是更有趣得多。

德米尔的传说尤其集中于他在战后初期拍摄的那部最富争议的《男人和女人》(Male and Female, 1919)上。德米尔将影片的标题——原作詹姆斯·M. 巴里 (James M. Barrie) 的戏剧《可敬的克莱顿》(The Admirable Crichton)——改成了带有性暗示意味的《男人和女人》，道德家们知道后非常愤怒，影片也没有让任何人失望。在影片著名的浴室场景里，格洛丽亚·斯旺森 (Gloria Swanson) 所扮演的玛利夫人，步入一个小型游泳池大小的下沉式浴缸的瞬间，露出了她的乳房。后来德米尔又加入了原著中没有的一段奢华的巴比伦梦幻镜头，其灵感来自威廉·欧内斯特·亨利 (William Ernest Henley) 的一首诗，在剧中，管家克莱顿引用了其中的两句："我是巴比伦王，而你/是一个基督徒奴隶。"

从各方面来看，《男人和女人》绝不可能在第一次世界大战前问世。"这是一部道德高尚的电影，"阿道夫·朱克——他的名演员－拉斯基公司制作了该影片——在自传中回忆说："它的情感主题——贵族小姐爱上了男管家——可能不会被战前的观众所接受。"[6] 刘易斯·雅各布 (Lewis Jacobs) 在其经典研究中称《男人和女人》的"主题内容比好莱坞生产的其他任何影片都更大胆"[7]。

[6] 《公众永远不会错》(1953)，第202－203页。
[7] 《美国电影的兴起》(1939)，第400页。

在塞西尔·B.德米尔执导的充满争议的影片《男人和女人》中,自然状态下的领导关系超越了阶级特权。因船只失事而流落到一个小岛上后,管家克莱顿(托马斯·梅根饰演)接过了领导权,命令女佣特温妮(莉拉·李饰演)停止照顾玛丽小姐(格洛丽亚·斯旺森饰演),而去负责烧火;阿加莎小姐(米尔德里德·里尔登饰演)则惊骇地看着他。

 难道仅仅是因为电影评判的狭隘道德氛围让评论家忽略了德米尔的电影与其原著的关系?巴里描写英国贵族及其仆人的讽刺作品一直是影片《男人和女人》出现前的近二十年中最受喜欢的舞台剧(原剧于1902年在伦敦首次上演,1903年在百老汇上演)。同样,大卫·格雷厄姆·菲利普斯(David Graham Phillips)的小说《旧貌换新颜》,也就是德米尔的同名影片的原著,早在1908年就已出版,其对有钱的美国女性的描写引起了巨大的争议。也许原因在于,在战争前,剧作家和小说家的受众数量较少而社会地位更高,因而准许拥有比电影人更多的表达自由。

但是，我们对早期的电影历史了解得越多越难证实这种判断。一闪而过的少许裸体镜头并非始于《男人和女人》，不仅在《党同伐异》的巴比伦情节中出现过女性赤裸着胸部的画面，而且在影片《神的女儿》(*A Daughter of the Gods,* 1916) 中游泳冠军安妮特·凯勒曼 (Annette Kellerman) 甚至以裸体示人。不忠也不是一个新鲜的话题，实际上，男女调情的诱惑和危险是蒂达·巴拉 (Theda Bara) 自1914年的《从前有个笨伯》(*A Fool There Was*) 开始制作的众多"吸血鬼"电影一贯的主题。远在德古拉（英国小说中最著名的吸血鬼形象）出名之前，"vampire"（吸血鬼）一词便用来描述某种掠食性的女性，必须吸干男性血液才能获得性满足；第一次世界大战后，由于美国社会对性的态度变得更加宽松，"vampire"被简称为"vamp"（荡妇），用来描述随意放纵性欲的女性，虽然有些模棱两可，但危害小了很多。在德米尔的作品中，冲破主仆之间身份地位障碍的浪漫爱情主题也不算什么大胆创新。早在1903年，比沃格拉夫公司就已经制作了一部同样主题的喜剧电影《柯达妙计》(*With a Kodak*)。战前的电影制片人已经对这些主题和影像的方方面面进行了探索，而后继者在随后的半个多世纪中还将继续拍摄这些主题；只有到了我们生活的这个时代，随着花样不断翻新，在商业电影中出现了男女生殖器官和性交的画面镜头。

德米尔的大胆之处不在于内容、主题或人体形态的展示，他所做的是对熟悉话题的处理，使之恰好满足战争刚刚结束，尚未摆脱心理阴霾的战后观众的需求。他成功地将婚姻话题脱离维多利亚情节剧中充斥着各种家具物什的客厅情境，注入机智的话语、流行时尚和如同亲历的各种乐趣；最重要的，为观众提供了当代行为方式的实用提示。德米尔的胜利是态度的胜利，而不是内容的胜利。虽然他的电影提倡各种新的生活态度，但它们并没有挑战传统道德秩序。德米尔的影片之所以激怒了道德家们，很大程度上是因为它们深受体面的中产阶级观众的欢迎；如果它们没有那么保守，它们也就不会受欢迎了。

事实上，德米尔起初并不愿意拍摄这样的电影，在他的自传中专门对此作了论述。作为名演员－拉斯基电影公司的首席导演，他主要致力于拍摄西部片和古装片。然而，1917 年初他接到公司在纽约办事处发出的新指令。"当今观众想看的，"一份备忘录中写道："是人物服饰多样、场景环境丰富，并有大量动作情节的现代内容。"[8] 但德米尔没有理会。1917 年他拍摄了更多惹人注目的古装片，由原歌剧明星杰拉尔丁·法拉（Geraldine Farrar）主演；唯一的新动作是执导了两部由玛丽·璧克馥主演的充满爱国主义思想的情感剧《红树林传奇》（*A Romance of the Redwoods*）和《美国可人儿》（*The Little American*）。

从纽约发给德米尔的信息的态度更加坚决。从他们身处大都会的有利位置，市场业务经理可以直接感受到城市精英和少数族裔的心态正在变换，而他们的制片厂的员工则无从了解这些，他们周围只有退休的中西部工人，居住在好莱坞早期的低矮的木结构平房内。1917 年底，杰西·拉斯基通知德米尔说，他已经购买了大卫·格雷厄姆·菲利普斯的小说《旧貌换新颜》的版权；他要求德米尔将它拍成电影，要"商业化一些"，并"尽量拍出有重大人文关注点的现代故事"[9]。

最后，德米尔完成了上司要求的任务；他的成功证明了好莱坞远离东部的喧嚣世界有其正面效果。由于远离文化变革和冲突的社会现实，好莱坞电影制片人发现自己较少受社会现实的约束，可以为当代生活创作出一个幻想的或配方式的电影体系。德米尔说朱克不想发行《旧貌换新颜》，但德米尔没有明确说明朱克的反对理由，或许作为企业家，朱克主要负责吸引中产阶级观众去看电影，他害怕他们对这部电影做出不良反应，虽然它只是温和地讽刺了他们的传统道德准则而已。如果是这样，朱克完全不必担心，德米尔比菲利普斯还温和，他也远不

[8] 《塞西尔·B. 德米尔自传》（1959），第 212 页。

[9] 同上。

是一个现实主义者、丑闻揭发者或慷慨激昂的上层资产阶级生活控诉者。在菲利普斯的小说中，"现代"婚姻以婚外情和离婚而告终；而在德米尔的电影中，则是在诱惑与和解中结束。

德米尔首先是一个完美的情感主义者。他有挑逗观众的诀窍，而与此同时又强化了他们的传统道德标准——让他们鱼和熊掌兼得。几年后，德米尔发现了最适合发挥他的独特技巧的表现形式——宗教史诗片。结果表明，这是一种完美的载体，可以将他的道德说教和纵欲狂欢的幻想巧妙地结合起来。他在战后初期拍摄的"现代故事系列"，就是这一后来经市场考验长期有效的电影制作配方的初步表达。它们告诉观众，社会需要变革，但这种需要以及变革涉及的范围不会扰乱传统道德秩序；而在表现以古代为背景的穷奢极欲的想象镜头中，影片给观众提供了一个窥视被禁止的快感和欲望的机会。

但是要让观众鱼和熊掌兼得，有一个严重的困难之处：持续不变的膳食，很快就会产生营养不良。德米尔的现代诱惑剧并不符合中产阶级意识形态的期望，除非他们坚信成年男女不会让诱惑和欲望越过他们的基本道德界限。影片也让美国观众感到失望，传统上他们在欣赏这种大众艺术时都会带着一个基本的情感期待——希望能感同身受般地体验屈服于诱惑的美好感觉，以及由于触犯社会法律道德规范而产生的罪恶感和惩罚。从根本上说，德米尔的套路将人物的行为举止限制在一个过于狭窄的限度内。在同类影片中它出类拔萃，但仅此还不能成为好莱坞聚集人气并赚取利润的足够强大的基础。在这样一个文化变革时期，电影制作者永远不能确信，他们的一贯做法和创作模式能否持续一个上映季。战后观众的渴望迫使他们不断地追求更多符合商业要求并能满足观众情感需求的娱乐配方。

对白人以外人种的呈现，当然，绝不是毫无限制的。世界上非白人民族中的绝大多数都没有成为电影拍摄的对象，在当时的小说、游记、社会科学和政治言论中他们都被描绘成刻板固定的形象。但优秀

的艺术家能超越自身所处文化的障碍，并能够让观众追随，正如罗伯特·弗拉哈迪（Robert Flaherty）用经典的无声纪录片《北方的纳努克》（Nanook of the North，1922）和《摩拉湾》（Moana，1926）所证明的那样。前者介绍了加拿大哈德逊湾的因纽特人，而后者记录了西萨摩亚的萨富内岛居民的生活，但喜欢萨摩亚人的观众较少，并且也不会频繁地上电影院，人们更喜欢看到格洛丽亚·斯旺森流落到某个热带岛屿的场景。弗拉哈迪在纪录片领域很少有追随者。

不过，众所周知，高加索种白人的行为举止非常不同于美国人。这些外族人居住在法国、意大利、德国、俄罗斯、瑞典，甚至英国等地方。尽管在1914—1918年欧洲战争期间，美国人已经在头脑中对他们做了很多想象，但是并没有经常出现在美国电影院的银幕上，因为战争已经迫使欧洲电影业偏离了故事片的创作方向。因此，美国的电影制作人可以随意地表现自己想象中的欧洲国民形象，其水平一般不会超越对黑人或美洲印第安人的总体上的固定形象刻画，虽然通常他们更让人有好感。

在电影中欧洲人比美国人更耽于情欲、颓废、情绪化、不道德，也更会算计、理智和任性。在德米尔的影片中只有清纯的美国式调情，而欧洲人的大胆让这些调情者无法望其项背——意图直接、明确地表达自己的情感冲动，努力实现他们的欲望。他们迷人、让人神魂颠倒、具有欺骗性、危险，还可能是邪恶的。

他们可以做这么多美国人禁止做的事！在1920年代一部非常令人感兴趣的与性有关的影片——赫伯特·布雷农（Herbert Brenon）的《跳舞的母亲》（Dancing Mothers，1926）中，一个已婚妇女开始与一个单身男人调情（出于一个高尚的目的，将他的注意力从她那举止轻浮的女儿身上移开，至少在一开始是如此）；她假装是一个法国女人，用法语和他搭讪。在无声电影中，有一个浪漫凄美而令人难忘的场景，就是金·维多（King Vidor）的战争史诗《大阅兵》（The Big Parade，1925）

中的长途追击片段。蕾妮·艾多丽（Renée Adorée）饰演一位法国农家女，沿着尘土飞扬的美国军队行进道路疯狂地追赶，将靴子送给即将离开她前往前线的步兵情人。美国无声电影不会冒险去描绘这样一个率直、脆弱、大胆示爱的美国女性。

作为性表达的依托，在第一次世界大战之前，固定程式的欧洲人物已经成为美国电影中的熟悉形象。然而，战争给大众艺术注入了新的思想内涵，即使是最平淡无奇的漫画式欧洲人物形象也不例外。这是最让美国人群情激奋的海外冲突；文明自身的命运似乎维系于打击卑劣的奥匈帝国，支持勇敢的法国和英国的行动上。席卷全国的大众情绪浪潮赋予了电影中的那些固有形象新的生命。

埃里希·冯·施特罗海姆（Erich von Stroheim）最早察觉到观众对固有的欧洲人物形象的心理变化。这场战争给了他一个机会。他当了几年不起眼的无名演员和制片助理，勉强糊口，现在他可以利用自己曾在奥地利军队服役的背景，扮演一系列邪恶的德国军官形象。他本人出现在公众场合就可能造成愤怒的骚动并受到暴力威胁。他超越了旧有的刻板印象，让自己变成一个新的人物原型——残酷、专横的普鲁士贵族形象，"一个让你又爱又恨的男人"[10]。当战争结束后，他设法利用自己塑造的这一臭名昭著的人物形象所积累的资历，作为导演开始了新的职业生涯，并让自己担任电影中的主角。

在冯·施特罗海姆于战后初期拍摄的电影中，军人成了玩弄女性者，而美国和奥匈帝国之间的斗争变成了两性之间的斗争。在《盲人丈夫》（*Blind Husband*，1919）中，他成了冯·斯塔，与一对年轻的美国夫妇在阿尔卑斯山度假胜地度假；在《愚蠢的妻子》（*Foolish Wives*，1921）中，他是塞吉乌斯·卡拉马辛伯爵，一位来自蒙特卡洛的冒险家，企图利用一名美国外交官和他的妻子。这两部电影都遵循一个基

[10] 托马斯·奎因·柯蒂斯，《冯·施特罗海姆》（1971），第91页。

剧照展示了无声电影中的上流社会和中产阶级的幸福场景:在赫伯特·布雷农的《跳舞的母亲》中,诺埃尔·科沃德(身穿大衣站立者)来到豪华的夜总会。图中演员包括康威·泰勒(左边着正装者)、爱丽丝·乔伊斯(坐在中间者)、克拉拉·鲍(右三站立者)和诺曼·特雷弗(在右侧)。

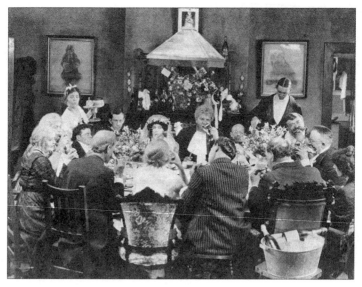

在1924年埃里希·冯·施特罗海姆执导的电影《贪婪》的婚礼晚宴中香槟四溢;新婚夫妇(在最中心,面对镜头)由扎苏·皮茨和吉布森·高兰饰演。

本相似的编排格式：风流倜傥、优雅迷人的欧洲人俘虏了空虚无聊的美国妻子的心；他几乎就要成功地引诱了她，但每当这时候，她自己的优柔寡断加上及时出现的外部干预总能使她免于受到侵害；最后，欧洲人被揭穿邪恶本质，死于曾被他伤害的人之手，罪有应得。美国丈夫和妻子的爱情更加巩固。

虽然这样的简短总结不足以客观评价冯·施特罗海姆作为一名导演的素质——他刻画人物的技巧、对社会环境的详细描绘、制造恐怖暴力的天赋，在电影自然主义的经典之作《贪婪》（Greed，1924）中达到了高峰。该片也明确地表明他的配方模式和德米尔开创的情感片风格传统没有什么不同，没有任何结婚誓言被打破：美国男子得到了一个相当完整的教训，即不能忽视他的妻子，女人要学会提防来自欧洲大陆的情人；欧洲人在可耻地死去之前，显得那么虚弱和可怜。相较于德米尔，冯·施特罗海姆更加严格地恪守美国传统道德。他确实给观众提供了更多的机会释放一些较大的情绪，但这些主要是消极悲观的：报复、惩罚和解脱，而道德秩序并未受到严重破坏。但那些温暖的、外向宣泄的情绪——爱和同情，钦佩和敬畏，抑或怜悯和悲伤——从何而来呢？

在战后那些描写当代美国男女的主要影片中，并不能找到这样的情绪宣泄；而在冯·施特罗海姆描写美国人遇到欧洲人的电影中也没有。在其他类型的人文互动交流中，可能只有一种形态仍存有这样的情绪特质，而且也无须电影制作者们自行去琢磨，因为美国的广大读者已经给他们指了出来：停战一年多后，购书者和读者已经嚷嚷着要读文森特·布拉斯科·伊瓦涅斯（Vicente Blasco Ibáñez）的《启示录之四骑士》（The Four Horsemen of the Apocalypse）了；这部浪漫传奇小说描写了一个居住在法国的阿根廷花花公子，起初不屑于打战，然后观念转变，开始支持人类文明的正义事业，报名参加了法国军队，最后英勇地死在战场上。答案一直就挂在每个好莱坞人的嘴边：如果你过去习惯于用欧洲人为你的电影增添一些情绪，想象一下，如果你片中的所有人

物都是欧洲人，可以造成多大的情感反应。

米特罗公司抓住了这个机会，购买了伊瓦涅斯小说的电影版权，率先推出了这一新概念。对于花花公子胡里奥这个角色，他们让一个年轻的意大利人来扮演，他以前是一名探戈舞演员，曾经在一些电影中跑龙套，扮演一些南部边境的恶棍角色，期待伯乐出现。他的名字叫鲁道夫·瓦伦蒂诺（Rudolph Valentino），接下来发生的事众所周知，我们就不再费舌细说了。1926 年，瓦伦蒂诺刚 31 岁，因急性腹膜炎而猝死，在这屈指可数的几年间，米特罗公司以及后来聘用瓦伦蒂诺的制片公司，还有美国的女性甚至男性，都出乎意料地收获了比他们想要的更多的感情。

瓦伦蒂诺的形象是人们在银幕上从未见过的。他极富激情，他公开而全身心地去爱；他的爱是强烈的，但又可能是悲剧性的弱点所在，就像在《血与沙》（Blood and Sand, 1922）中体现的那样。这部电影改编自伊瓦涅斯的另一部小说，瓦伦蒂诺在其中扮演了一位著名的斗牛士，对一位"荡妇"的爱欲导致他自我毁灭，惨死在斗牛场上。瓦伦蒂诺不同寻常的银幕形象并非只是个快乐的意外事件，他也是一名技巧熟练的演员。"他不是一个伟大的演员，"罗伯特·E. 舍伍德（Robert E. Sherwood）在评论他在《血与沙》中的表演时这样说："因为他在表演中缺乏必要的放纵和收放自如的表现，但他也并非裁缝手中的木偶，他很有风度，有着轻盈的优雅和无穷的魅力。"[11]

将瓦伦蒂诺与当时美国最受欢迎的男明星道格拉斯·范朋克做比较会非常有趣。瓦伦蒂诺在克拉伦斯·布朗（Clarence Brown）的《鹰》（The Eagle, 1925）中的人物角色显然是效仿范朋克曾在《佐罗的面具》（The Mark of Zorro, 1920）、《罗宾汉》（Robin Hood, 1922）和《巴格达窃贼》（Thief of Baghdad, 1925）这些影片中成功塑造的无忧无虑的冒

[11] 《1922—1923 年的最佳电影》（1923），第 16 页。

险家形象。瓦伦蒂诺展现了马术方面的高超技能——虽然无法媲美于范朋克如体操般的灵巧技艺——而且在饰演其中半戏剧色彩的俄罗斯罗宾汉角色时表现出令人惊讶的机智和自我讽刺的才华。两人之间的区别之处在于，瓦伦蒂诺总是会展现出自己性感迷人的形象，而范朋克，这位总是微笑着、衣着得体而有教养的美国英雄则极少这么做。

在尚未有学者撰写的现代美国人的性观念和性行为演变历史中，瓦伦蒂诺一定发挥了相当大的作用。这不仅是因为他似乎满足了数百万美国妇女的幻想——他在 E. M. 赫尔（E. M. Hull）的煽情小说的电影版《酋长》（*The Sheik*，1921）中的精彩表演成为这一集体性幻想的经典演绎。在影片中，作为一个阿拉伯酋长，他对一个英国女人非常着迷，后来表明了自己盎格鲁－撒克逊贵族的身份；甚至在美国男性中也激起了纠结的情绪，有人怨恨他，有人则模仿他。

他优雅、自由自在的身体姿态，他高超的舞技，一切都对女性充满了吸引力，似乎也让一些男人感到相当不安。他们认为，对于一个想让自己在女人眼里充满吸引力的男人来说，他长得过于妩媚妖娆。瓦伦蒂诺的男性气概受到质疑，除了其他诸多因素以外，还因为他戴着第二任妻子送给他的一只手镯。他不遵守男性在性行为方面的"穴居人"伦理观——对女性要举止粗野——尤其让《芝加哥论坛报》感到难堪，该报多次以报刊社论的形式对他进行攻击；就在瓦伦蒂诺得了致命绝症前几个星期还刊载过一次这样的谩骂文章，被瓦伦蒂诺的经纪人谴责为加速了瓦伦蒂诺的死亡。

然而，美国人制造的"欧洲＝激情"这一等式，并不完全是通过鲁道夫·瓦伦蒂诺的银幕形象确立的。这是美国小说中的一个历史悠久的主题，其中就包括亨利·詹姆斯（Henry James）的作品：欧洲人利用他们天生的精于分析计算的本领，在很久以前就已经发现了激情的价值可以作为实现理性目标的有效手段。例如，德国人经过深思熟虑转向激情主题的电影创作，作为战后重振电影业的一种方式。

由于自己国家的战败以及对盟军反德宣传积累的憎恨，乌发电影制片厂（UFA）和导演恩斯特·刘别谦（Ernst Lubitsch）计划推出一部力作，为他们历史上的征服者中的伟大人物拍摄一些私人、涉性的电影，以重新吸引他们的国际观众。好奇心和愤怒会说服英国和法国的放映商订购他们的电影，它们的质量会得到有敌意的观众的认可——计划就这么定了，而且总的来说，也这么实现了。该系列电影中的第一部《杜巴瑞夫人》（Madame Dubarry）于1919年问世，由波拉·尼格丽（Pola Negri）领衔主演片名主角，埃米尔·詹宁斯（Emil Jannings）饰演路易十五，被人们誉为经典之作。它被美国发行商看中，一年后在纽约上映，是战后首部在美国公映的德国电影〔《卡里加利博士的小屋》（The Cabinet of Dr. Caligari）也制作于1919年，但直到1921年才进入美国〕，虽然它的来源地被模糊地描述为中欧地区。《杜巴瑞夫人》为了在美国放映也换了个新的名字——《激情》。

电影观众非常明确地要求用充满情欲色彩的行为方式来替代传统的美国行为方式。正如食品行业转向拉丁美洲进口香蕉一样，电影业则指望欧洲为美国提供激情戏。激情性感的女演员、男演员以及导演和作家纷纷对此做出响应，研究情欲的学者也不例外。后者中最重要的一位是英国小说家埃莉诺·格林，她宣传"It"（本我）的哲学，称这是一种个人魅力的表现形态，不能与性吸引相混淆——虽然每个人都设法将两者混在一起。

来到好莱坞的欧洲人很多，名单读起来就像参加盖茨比派对的宾客名单。刘别谦、尼格丽和詹宁斯都来了，前两个留了下来，刘别谦继续他辉煌的导演生涯，为好莱坞喜剧带来一种全新的、成熟老练的和机智的风格。从德国来的还有康拉德·维德（Conrad Veidt）——《卡里加利博士的小屋》的男主角，以及三位导演保罗·莱尼（Paul Leni）、E. A. 杜邦（E. A. Dupont）和茂瑙（F. W. Murnau）。茂瑙在美国拍摄的第一部影片《日出》，在前面提及的《视与听》杂志问卷调查中被评为世界

电影史上六部最优秀的无声电影之一。

匈牙利为美国电影界送来了导演保罗·费乔斯（Paul Fejos）和女演员维尔玛·班吉（Vilma Banky），在《鹰》和《酋长的儿子》（*Son of the Sheik*）中，她的金发碧眼与瓦伦迪诺的褐发黑眼的深色外表形成非常吸引人的对比。法国贡献了导演雅克·费德尔（Jacques Feyder），瑞典电影界失去了它的两位主要的导演莫里兹·斯蒂勒（Mauritz Stiller）和维克多·斯约斯特罗姆（Victor Sjöström，在好莱坞被称为Seastrom）。斯约斯特罗姆（在瑞典是一名优秀的演员、女影迷心中的偶像）曾执导莉莲·吉许主演的《红字》（*The Scarlet Letter*，1926）和一部杰出的自然主义电影《风》（*The Wind*，1928）。随着斯蒂勒来到好莱坞，他一手提携的女门徒葛丽泰·嘉宝（Greta Garbo）也来了，这位年轻的女演员，就在瓦伦蒂诺去世那一年成为欧洲激情艺术的新化身。

从嘉宝的好莱坞首秀中可以看出一种奇怪的经验：美国电影制作人，不管是当时的还是以后几十年的，都坚守自己的套路，就像新生雏鸭忠实于它睁眼看到的第一只动物一样。在她出演的前两部美国电影《洪流》（*The Torrent*）及《风月》（*The Temptress*，均拍摄于1926年）中，嘉宝都饰演了一个情人、一个性感妖艳的西班牙美女，恰恰也是出自文森特·布拉斯科·伊瓦涅斯的小说。如果这些都是对她作为一名演员应具备的技能的考验，那么她出色地通过了考验。就像《综艺》（*Variety*）杂志的评论家在提到她在美国的第一次表现时说的，当一个斯堪的纳维亚人"通过自己的表演将一个拉丁美洲人塑造得如此令人信服，关于她的能力还有什么需要说的"？[12]

事实证明，没有人怀疑嘉宝的吸引力，但似乎谁也不明白这种魅力的特质。虽然很明显她是一名优秀的女演员，但她所在的电影制片厂米高梅公司很少给她机会来证明这一点。她主演的前十部美国无声

[12] 转引自迈克尔·康威、迪翁·麦格雷戈、马克·里奇，《葛丽泰·嘉宝的电影》（1963），第47页。

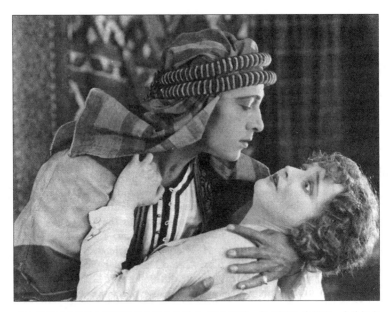

1920年代观众最殷切期待的梦中情人鲁道夫·瓦伦蒂诺,在《酋长》中扮演一个装扮成阿拉伯人的英国贵族,俘获了艾格尼丝·艾尔斯的心。

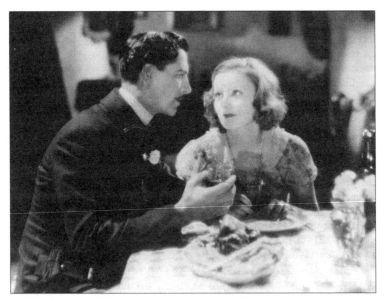

葛丽泰·嘉宝在《神圣的女人》中以不常有的姿态,一脸崇拜地凝视着拉尔斯·汉森。

电影，情节并不完全相似，但它们的意图和目的却是相同的；继前两部片子之后是《情欲与魔鬼》(Flesh and the Devil)、《爱情》(Love)、《神圣的女人》(The Divine Woman)、《神秘女人》(The Mysterious Lady)、《女实业家》(A Woman of Affairs)、《野兰花》(Wild Orchids)、《唯一标准》(The Single Standard)和《吻》(The Kiss)。嘉宝面临的主要挑战是要展示一个充满激情的俄罗斯女性如何不同于一个同样充满激情的奥地利女性、法国女性或英国女性（而且因为每个人都知道她是欧洲人，她甚至被允许出演充满激情的美国女性）。

在银幕上，嘉宝的表演充满内在张力，光芒四射，电影史上几乎没有演员能与之媲美。在影片《神秘女人》(1928)中，导演弗雷德·尼布洛 (Fred Niblo)运用了一个非常巧妙的开场镜头来展现嘉宝的魅力。在一场派对中，影片开场了。摄影机在客人中间来回穿插移动。接着一个女子出现在楼梯的顶端。你看到她身体的一部分，她的腿，她的手臂，紧接着你从背面看着她走下楼梯，走入宾客中间，但你还是没有看到她的脸。但这无关紧要。她已经让观众开始兴奋，让他们心跳加快，这使得其他演员看上去就像穿着时装的人体模型。这就是嘉宝，如果说她的职业生涯有什么大的缺陷，那就是她让好莱坞最浪漫的男明星在她身边看起来也显得幼稚、不够格。

对于所有这些以欧洲人之名制作的激情片，欧洲观众又会有什么样的反应，这是一个切中肯綮的问题。在1920年代，海外放映占据了美国电影业总收入的三分之一以上，为电影巨头和明星们的高利润、高工资和奢侈生活方式提供了至关重要的保证。很显然，他们并不介意对方作何反应。但客观地说，欧洲人去看美国电影，并不是想去看他们自己，也没有把格洛丽亚·斯旺森或约翰·吉尔伯特 (John Gilbert)当作"欧洲人"，不管他们据猜测是在扮演什么国籍的人物。他们希望看到美国人，这些新加入西方世界的尚处于蒙昧状态的野蛮人，用典型的美国方式做美国人做的事情。

对欧洲人而言，能概括反映美国人生活的就是动作。他们自己被传统束缚，在各种规范、风俗、习惯、程序的重压下过着节奏缓慢的、阴郁的、逐渐失去活力的生活。而美国人的动作，以及由此产生的美国电影，对欧洲观众形成了迷人的、不可抗拒的诱惑。"有很长的动作情节镜头段落——没有任何单调乏味的镜头——描绘耸人听闻的绑架案件，"菲利普·苏波（Philippe Soupault）谈及战后初期在法国上映的美国电影时说："有道格拉斯·范朋克的影片、里约·吉姆（Rio Jim）的影片和汤姆·米克斯（Tom Mix）的影片；有非常复杂的故事情节，有抢劫银行、暴力死亡、发现金矿等结局……门打开，又关闭；古铜色的强壮的男人、非常精致的或非常轻浮的女人带着快乐或悲伤，来了又去了。"[13] 美国人拥有肢体动作表演的天赋，他们掌握了动作的奥秘，欧洲人去看美国电影，学习其中的秘密。

战后曾有一段时间，在欧洲城市，最新的美国西部片的上映是令人兴奋的文化活动。凭借其坚韧不拔、冷峻瘦削的男主人公令人惊叹地纵马狂奔和拔枪怒射的镜头，西部片似乎代表了最纯粹的美国故事。但是程式化的西部片的新鲜劲很快就减弱了。美国生产商开始向他们输送由动作灵活自如且多才多艺的肢体表演天才创作而成的电影。过了一段时间，西部片似乎不经意间变得很有喜剧色彩，其实是这些新电影被有意地做了喜剧化设计。欧洲观众最早认识到无声喜剧演员是一些有趣的人，同时也是艺术家，而且与美国电影的其他任何层面相比，在他们表演的滑稽动作中，对文化价值观的探索都要更深入详尽，更具有爆发式的增长态势。

[13]《谈美国影响力在法国》(1930)，第 16—17 页。

7

混乱、戏法、身体天赋和默片喜剧艺术

美国的喜剧传统和美国电影就是天造地设的一对。它们之间的关系是一种命中注定的、带有对抗性的非传统恋情,即使是好莱坞最恰当、稳妥的想象力也难以做出如此安排。它们都是另类文化,让可敬的美国上流社会蒙羞,受到他们的排斥。两者各自都被要求符合正直、道德、方方正正的上流美国人的标准,长期以来都感到很困惑,不知该如何正确地进行改良和举止得体。但是,当它们彼此发现对方后,它们都为自己最自由和最狂野的本性找到了依托,为中产阶级社会规范坚持不懈地试图打压的粗俗和淫秽表达找到了支持者。它们共同体现了上层社会的秩序和礼仪的另一端,即美国底层劳动人民的价值观和行为规范。它们联手展示它们的怪诞夸张、奢侈放纵,纵情于暴力和声色情欲之中,世界有多大,它们的展示舞台就有多大。

更妙的是,它们出身于完全不同的阶层,一个富有、出身名门和聪明乖巧,另一个谦卑、贫穷,但充满创新能量。当然,电影就是那个出

身低贱者；令人惊讶的是，美国喜剧的传统起源于保守的精英阶层。

美国第一批广泛写作和出版的幽默文学是由19世纪初的一些保守的南方绅士完成的。他们写了美国南部和西部的普通男女，将他们描绘成残忍的、暴力的、欺骗的、无能的以及可笑的家伙。他们的目的是嘲笑他们，从而遏制日渐崛起的民主精神；这些可笑的乡巴佬和懒婆娘显然无法约束自己的行为举止，因此要求传统的统治阶级继续保持领导地位。

创作者以这样的方式来表达他们的观点主张——这种表现手法给美国式的表达形式和风格造成了显著而深远的影响——他们掩饰自己的真实身份，用民间白话文体写作，好像这些声音就是由他们所担忧的那些说话直截了当、不会假装斯文的男女发出的。如果他们采取直接攻击，就会让大家看清他们的真实目的——一种政治和社会攻击行为。但通过戴上喜剧的面具，用一种相当亲切温馨的风格来说出这些话，使它看起来好像是一个普通人在嘲笑他自己和他的阶级。他们的喜剧模式广受欢迎，他们扮成幽默大师而不是政治家的努力取得了成功。被抹黑者很开心地从这些贬抑他们的描绘中认出了他们自己，而且颇具讽刺意味的是，对于作品中描述的原本是想让他们看起来既愚蠢又卑贱的特点，他们感到很自豪。是的，他们放肆、吹牛、易于做出暴力举动——你想利用这些特点做点什么？保守主义的幽默作家在书籍和全国性杂志中撰写这样的故事，然后这些故事出现在当地的报纸、口头描述，进入民间传说中。

因此，美国喜剧传统的根源并非如人们有时猜测的那样来自大众的想象，而是出于政治和社会之必须以及对写作和出版的商业需求所致。随着美国社会不断发生变化，幽默也在变化，不过由南方幽默作家设计的形式仍然基本保持不变。南北战争结束后，新闻记者接过了喜剧传统的旗帜，成为喜剧的创作者和平台代言人，继续借用白话风格以及生活在偏僻边缘地区的笨蛋、乡巴佬的形象，但以语言更加净化、表

达更加文雅的方式创作。后来，城市社会的发展培养出了一批成熟老练的写作者，他们将喜剧表现对象改成了备受强大、复杂而冰冷无情的社会体系困扰的市井男女，城市中的中产阶级人士或郊区居民。南方保守派创造出来的东西被作为一种遗产完好无损地保留到了 20 世纪，他是这样一个喜剧人物形象，主要调侃自己和同类人，而不是针对这个世界上各种反对他的力量。

到了 19 世纪末，承载美国喜剧传统的主流幽默，包括文字、口头、戏剧和杂技等表现形式，几乎完全清除掉了喧闹、色情的核心部分，就在这时电影问世，及时将它解救出来并恢复生机。电影吸引了大量被已有娱乐媒体抛弃的观众，而且提供了非常适合表现原有喜剧中暴力、夸张和怪诞想象的视觉技巧，并创作出新的更广泛的表达。

在电影中，观众的口味和媒体形式紧紧地结合在一起，可以说它是美国商业幽默历史上大众感受的一种真正表达。

喜剧电影不同于美国主流幽默的关键之处，是电影中的幽默嘲讽和攻击既向外又向内，既针对财富和权力阶级又针对他们自己。在早期的电影中，诙谐和讽刺可以用来作为破坏而不是维护权威当局和社会控制的手段。警察、学校、婚姻、中产阶级礼仪，社会秩序中的所有基本机构，在电影的描述下看起来都像下层民众那样可笑和愚蠢。

难怪工薪阶层的观众会发现电影这么对他们的胃口——喜欢电影的理由很多，其中一个就是电影显而易见地表达了他们对那些带来苦难的人的敌意和怨恨。社会秩序再次重新组合，当然，是在权威和体面人士撕去他们的伪装之后。电影制作人一旦意识到这种喜剧是多么受到观众的欢迎，他们必然会制作越来越多这样的作品。国会图书馆收藏的由纸拷贝影片恢复的 1912 年前制作的电影中，有近三分之一是喜剧电影，而且因为新闻纪录影片几乎是 1900 年前制作的唯一类型，1900 年后镍币电影院的喜剧片放映比例更是大幅提高。

有人甚至认为，严肃电影在美国电影中扮演了一个绝对次要的小

角色，直到1908年格里菲斯在比沃格拉夫公司开始了他雄心勃勃的电影创作实践。然而，一开始，制作喜剧仍是他的日常职责中非常重要的一个部分。他也证明了自己能够像其他导演一样，让影片中的警察看起来像白痴，权威人物看起来很可笑，把婚姻变成一场闹剧。在他刚进入比沃格拉夫公司的日子里，他开始拍摄一系列关于一对中产阶级夫妇——琼斯先生和琼斯太太的情景喜剧。在1908年和1909年制作的超过半打的该系列剧中，都表现了这对夫妇相互吵架、与别人的配偶调情，以及总是很愚蠢可笑的举动。格里菲斯提携培养的门生麦克·塞纳特在比沃格拉夫公司从事演员和喜剧导演的工作，直到1912年他离开比沃格拉夫公司，成立了自己的喜剧电影制作公司，即基石电影公司，自己担任制片主管。曾有人说，美国喜剧电影的黄金时代始于麦克·塞纳特成立基石电影公司，但也有人认为，美国喜剧的黄金时代自电影出现就开始了。

基石公司首次公告发行的四部新片，涵盖了塞纳特在以后的无声喜剧电影中使用的全部题材范围：老实人的笨拙滑稽〔《科恩收债》(Cohen Collects a Debt)〕、泳装女孩〔《水仙女》(The Water Nymph)〕、无能的警察〔《莱利和舒尔茨》(Riley and Schultze)〕、两性战争〔《新邻居》(The New Neighbor)〕。嘲笑穷人，嘲笑有权有势者，嘲笑浪漫，嘲笑普遍流行的女性着装规矩：塞纳特喜剧的首次亮相在社会上引起的反响及其作用，超过了此前美国喜剧传统的任何表达，除了19世纪散文体喜剧小说巨作《哈克贝利·费恩历险记》(The Adventures of Huckleberry Finn)。

多年以后，在由他人代写的自传中，塞纳特在提到他对喜剧电影的贡献时表现得非常谦卑。"是那些法国人发明了闹剧，我只是模仿了他们，"他说："我的第一个想法窃自百代公司。"[1] 当然，百代公司的电

[1] 《喜剧之王》(1954)，第65页。

影占据了所有的镍币剧院，并推出了第一个著名喜剧明星马克斯·林德（Max Linder）。然而，塞纳特把闹剧起源归于法国，就像 T. S. 艾略特（T. S. Eliot）把象征主义归于法国一样；他们都被外来形式的力量、威望和艺术特质所吸引，没有看到它们传承的风格中深厚的美国根源。虽然他的技巧和概念很显然源于很多地方——他提到的另一个影响是歌舞杂耍剧院——塞纳特的粗俗和暴力能量直接给他的电影打上了属于它们自己的识别标签。

事实上，塞纳特最应该将他独特的闹剧风格归功于格里菲斯。他写道，从格里菲斯身上，他学会了"大胆而骤然地剪辑我们的画面……而且我们的确进入了电影的节奏中"[2]。如果没有比较，人们往往会忘记塞纳特所说的"节奏"指的是什么。格里菲斯发展完善的电影节奏编排强调在动作情节的多个镜头画面之间来回迅速切换；与同时代的其他电影制作人相比，他在剪辑电影时使用了多达三到五倍的分镜头画面。塞纳特甚至进一步加强了格里菲斯已经很快的编排节奏；演技或故事情节越一般，越易于通过加快剪辑节奏来掩饰缺陷。在一些喜剧片中，他通过剪辑将画面速度较之早期的快节奏又加快了一倍，而且采用慢拍快播的手法，让摄像师慢慢摇动机器，以提高屏幕画面的移动速度，基石的喜剧有时几乎就是一串模糊的疯狂动作。塞纳特的瞬时剪切风格在电影界是独一无二的，直到第二次世界大战后，前卫的非商业电影制片人再次将它发掘出来，并以新面孔展现在世人面前。

塞纳特以基石公司商标作为标志制作了五年的喜剧电影，一开始通过缪图公司发行，后来成为哈利·E. 艾特肯的三角公司的组成部分。1917 年，为了从即将倒闭的三角公司拯救出他的其他一些资源，他放弃了基石公司的商标，并继续以自己的名义制作喜剧，一直持续到有声时代。在基石公司成立早期，在公司的伊登代尔制片厂，与亨利·莱尔

[2] 《喜剧之王》(1954)，第 90 页。

曼（Henry Lehrman）共担导演职责的同时，他也经常扮演一些喜剧小角色。但是到 1914 年中期，他已经放弃了导演工作，开始主管公司全部的制片活动，照搬了首先由托马斯·H.因斯创立的制片厂组织架构。在这个体系下，他的明星演员被允许拥有相当独立的执导或编剧权力，或者更准确地说，可以即兴创作他们自己的电影。然而塞纳特保留最终审核权，因此演员们很难偏离基石公司预设的表演模式。他们中有许多人——最著名的当然是查理·卓别林——只有在离开基石公司后才得以完善个人表演风格。

 1920 年代默片喜剧如百花盛开，精彩纷呈，使我们难以公正地评估塞纳特的成就。在卓别林和基顿的著名喜剧片中，主要依靠优雅、精确、细微的表情和手势以及令人惊讶的剧情安排取胜，而塞纳特影片的风格则显得粗糙、呆板、粗俗，动作幅度大而明显。福特·斯特林（Ford Sterling）自基石公司成立后的一年半内一直是公司的首席喜剧演员，是一个喜欢做鬼脸、动作很疯狂的表演者，可以说，跳起来两英尺高是他最细微的动作了。在现存的基石公司的喜剧片中，"胖子"罗斯科·阿巴克尔看上去似乎被用错了地方，人们很少有机会见到与他的大块头相抵触的灵巧、轻盈的动作，因此在影响力上，当时的评论员将阿巴克尔排在了卓别林之后。

 塞纳特后来也没有让自己的风格精致高雅起来，依然保持着他的粗俗和暴力风格。数百部电影的粗俗和暴力内容积攒在一块儿的感觉大概只能用"恐怖"这个词来形容了。一个卷轴接着一个卷轴，周复一周，年复一年，塞纳特的观众有幸看到了一幅完全混乱的社会景象。塞纳特电影中的绝大多数人物都在贪婪和欲望的驱使之下：他们欺骗、撒谎、偷窃，彼此之间时不时地会做出暴力举动。希望保持正直和诚实的少数人，发现自己处于绝望的境地，迫切需要权威机构来控制不断威胁着他们的混乱局面。权威多多少少还算是及时地赶到了，也就是所谓的"基石警察"（基石电影中搞笑的警察形象），但结果却证明，这些权

7 混乱、戏法、身体天赋和默片喜剧艺术 145

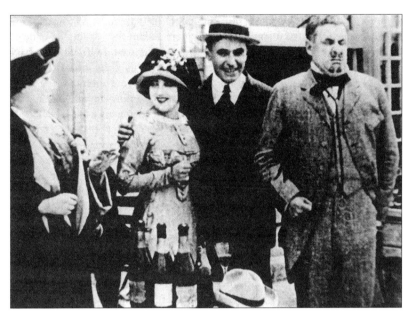

麦克·塞纳特本人也加入到基石公司早期电影的混乱当中。他戴着草帽,右手搂着梅布尔·诺曼德的肩膀,而左边的福特·斯特林看起来很恼火。这张剧照可能来自影片《海滩调情》,拍摄于 1912 年或 1913 年。

在电影《漂在水中的肥佬和梅布尔》中,梅布尔和"胖子"阿巴克尔困在一间被洪水淹没的卧室内,这是基石电影经常表现的一种窘境。该花絮镜头显示了这一场景是怎么拍摄出来的。

威——如果说还有权威的话——比辖区警察办公室外面的混乱世界更加无序。

塞纳特知道，他正在揭穿尊严和自命不凡的真相，但尊严和自命不凡仅仅是一棵大树的枝叶，这棵树的树干则是权威，而树根是整个社会秩序结构。其他一些美国电影制片人已经偶尔会围绕着这些树根进行挖掘：埃德温·S. 波特曾制作的《盗窃癖》(The Kleptomaniac, 1905)，展现了政治制度是如何区别对待同样都是窃贼的富人和穷人的；D. W. 格里菲斯制作的一些社会分析电影，如《一个是业务，另一个是犯罪》(One Is Business, the Other Crime, 1912)，将富人的贿赂与穷人的偷窃等同起来。但在塞纳特之前，还没有人这样持续不断地创造一个自下而上都处于混乱、无序和暴力状态的社会。毫不不过分地说，出现在一个充满冲突和政府暴力的时代的塞纳特喜剧，让观众首次对电影的社会性视角有了些许了解，以后它将成为好莱坞最具情感震撼效果的电影模式——无政府主义的个人对抗失序的暴力当局，并在1930年代初和1960年代后期的动荡时期一再出现。

令人好奇的是，基石喜剧几乎没有激怒动辄挑刺的道德家和改革者。他们在密切关注"严重"反对社会的行为，而喜剧是他们实现社会控制的主要武器。他们将喜剧看作一个缓和紧张局势、对工作和家庭生活中日常琐事开开玩笑的手段。他们似乎从来就没有想到过塞纳特的喜剧潜藏着更多的东西。对社会差别感觉更敏锐的英国人就没那么容易上当了。英国电影评论家不止一次地强调，低俗喜剧不可能总是一贯地讽刺上流阶层，消除阶级分化，而不会对观众的思想意识产生影响。

人们可以争辩说，因为在现实生活中人们并不经常把馅饼扔在别人的脸上或是驾车越过堤岸冲进海里，基石电影中的愚蠢之举太远离现实，无法给观众的社会行为提供建设性意见。但是，要想让观众产生社会混乱的深刻印象，却只需要一个偶然发挥出一次效果的人物形象就可以实现了。在《餐馆欺诈案》(A Hash House Fraud, 1915)中，就

曾出现过这样一个人物。露易丝·法增达（Louise Fazenda）扮演一间餐馆的收银员，无聊地将她嘴里的口香糖扯出来，扯成一根长长的丝线。边上的一名顾客麻利地用他的手杖勾住口香糖丝线，卷成一团并扔进自己的嘴里。这种别出心裁、鬼点子多多的粗俗形象为乐于想象的电影观众展示了社会混乱的全貌，也是麦克·塞纳特留给后人的主要遗产。

从狭义的角度讲，查理·卓别林是塞纳特留下的另一个遗产。这位基石公司的制片人"发现"了卓别林，聘用了他，两人之间对于喜剧哲学的不同理解和争执激发了卓别林努力发展出自己的喜剧风格，并在短短一年内就自导自演了35部影片，几乎是卓别林在默片时代拍摄的所有电影的一半。卓别林在基石电影中的银幕形象，如塞纳特后来所坚称的，和任何其他基石电影中的人物一样，都有着"施虐、唯利是图、背叛、盗窃和情欲"等不良动机，但卓别林从来没有彻底抛弃他一贯的滑稽可笑的做法。[3] 不过，在充分肯定塞纳特的作用的同时，我们也应该牢记，卓别林的感悟是孕育并成长于世纪之交的伦敦贫民窟中的。

在把卓别林的思想意识看作美国意识之前，它首先应该是英国意识，尤其是英国工人阶级意识，唯有如此，对他的所有喜剧作品的核心要素的认识才能真正理出头绪。在他之前或之后，没有一个喜剧演员花费这么多精力来描绘劳工阶层的生活；他的第一部电影的标题是一个很有预言性的名字——《谋生》（*Making a Living*）。卓别林电影的阶级背景设置显然与塞纳特大不相同。虽然基石电影中的滑稽角色都是些下层人物，没有明显的或者合法的收入来源，但他们的行为举止表明，他们属于美国阶级体系中的泛中间层，尽管他们往往位于较低一端。而卓别林在基石公司以及后来制作的喜剧中，人物都集中在社会等级的两个极端，属于更容易被英国而不是被美国的意识形态所影响

[3]　《喜剧之王》(1954)，第180页。

的群体——极端富有者，而更多时候则是极端贫困者。

卓别林和塞纳特之间的这种社会认知差异造成了他们的喜剧性质的关键区别。卓别林对社会极端阶层人士生活的认知导致他无法继续塞纳特的方向，走向一种解放式的喜剧性混乱，而是形成了一种认识，即纠正社会秩序中的错误的唯一选择是做出根本的改变。这种观点使他以喜剧艺术家的身份去颠覆作品中的社会秩序，但取而代之的不是基石电影中的混乱，而是凭着电影可以做出各种富于创新的神奇变换的能力，创造出一个强大而充满想象力的新秩序。

卓别林在默片时代的电影有着巨大的多样性，同时又有着不同寻常的一贯性，但他的喜剧才华并没有一下子就完全成熟地展现在银幕上，而是存在着几个自我发现和完善其喜剧形象的重要时刻。1914年卓别林与基石公司合作，这是他的演艺事业开始活跃的第一年；1915年他加入埃森尼公司，自导自演了14部影片；1916—1917年为缪图公司拍摄了12部影片；1918—1922年为第一国民电影公司制作了8部影片，包括一部标准长片《寻子遇仙记》(The Kid, 1921)；联美发行公司则有《淘金记》(The Gold Rush, 1925)和《马戏团》(The Circus, 1928)两部。他最初发现自我的那一刻，正是他的电影生涯刚开始的时候，他意识到，塞纳特虽然雇用了他，但其实不在意他的喜剧风格。

在自传中，塞纳特很奇怪地描述了他决定与卓别林签约的原因。由于福特·斯特林打算离开基石成立自己的公司，基石公司需要一名新的能够领衔的喜剧演员。阿巴克尔、切斯特·康克林(Chester Conklin)以及公司的其他演员都"术业有专攻"，各自有着既定的喜剧风格；与其破坏他们已经在观众心目中建立的形象，塞纳特更希望找到一个新的演员来发挥斯特林的作用。梅布尔·诺曼德，塞纳特手上的头号喜剧女演员，推荐了卓别林；他们看了这位英国演员的一场滑稽喜剧表演《一个英国音乐厅的晚上》，当时他正随着英国弗雷德·卡诺剧团在美国巡演。他们给卓别林发了一纸电报，1913年12月卓别林成了基石公

司的一名喜剧演员。

但对于如何使人发笑,卓别林已经有了自己的想法。在他的电影首秀《谋生》中,他穿着双排扣长礼服,戴着大礼帽和单片眼镜,留着海象式八字胡;从他出现在电影银幕上的第一刻开始,他的动作举止比基石公司的任何演员都更慢、更细腻也更优雅。摘下帽子打招呼,轻快地迈着交叉步,亲吻弗吉尼亚·柯特莉的手,然后沿着胳膊往上亲,这些都展现了他在表现平静而不起眼的滑稽动作方面的技巧。然而,在《谋生》中卓别林的风格并没有占据主要部分。影片的整个下半场仍是基石电影中一贯的高速追逐。卓别林自认为影片中最好的一场戏,即他接受报社编辑面试的场景,被剪辑师从一个统一的动作情节分割成多个不连贯的镜头。

塞纳特立即宣布,英国纨绔子弟的形象不适合充当他的喜剧影片的主打角色。卓别林面临着一个艰难的决定。一旦被固化为某个特定形象,基石的演员们几乎就没有机会改变角色形象或继续成长。卓别林对角色的选择可能会影响他在未来几年的职业生涯。他选择了流浪汉这一形象,这绝对是一个天才之选。它与卓别林的身体融为一体,不再仅仅作为一个固定的喜剧面具,而是成了一个面具的发明者,寻求不断超越和重新定义他的艺术表演极限。

穿着大号鞋、松松垮垮的口袋裤和又瘦又紧的上衣,戴着圆顶破礼帽,留着小胡子,引人瞩目地拿着根文明棍,这个流浪汉形象出现在卓别林的第二部基石电影《威尼斯儿童汽车赛》(*Kid Auto Races at Venice*)中。当然,卓别林并没有发明这个人物。它经常出现在各种大众喜剧媒体中,在当时的英国、法国和意大利喜剧电影中,流浪汉是一个熟悉的人物类型。但卓别林的功劳在于他在这个人物身上看到了别人都还没有意识到的东西。"你知道这家伙具有多面性,"他告诉塞纳特:"一个流浪汉,一个绅士,一个诗人,一个梦想家,一个孤独的家伙,总是希望浪漫和冒险。他会让你相信他是一个科学家、音乐家,一

位公爵,一个马球运动员。"[4] 流浪汉是个戴着假面具的人。他拥有神秘的过去和未知的未来。他可以伪装成任何人；他可能就是,或者成为,那个人吗？

据卓别林回忆,塞纳特不断与他争执正确的喜剧方式应该是什么样的,直到事实证明卓别林的电影远比其他基石电影受观众欢迎时,这位制片人才做出让步,最终让卓别林来执导他自己的影片。在卓别林首次介入导演业务的时刻,这位戴假面者,卓别林神奇演绎的原型,第一次出现在观众面前。这是卓别林在基石公司的第 12 部影片《侍者》(*Caught in a Cabaret*),他和梅布尔·诺曼德在演职员表中一同处于导演之列。

在影片中,这位流浪汉的身份是一家夜总会的服务员。在午餐休息时,他在一个公园中从强盗手里救下了一个交际花(梅布尔饰演),他称自己为杜巴格,是一个男爵。梅布尔非常迷恋他的贵族风度,但他给自己找了个借口离开了,因为他必须回去工作。他们分手的那一刻是这位戴假面者品尝到的最早的伤心时刻之一：银幕上显示出标题字幕"温柔的回忆",接着,我们先是看到女孩日思夜想渴望再次见到这个贵族,然后是流浪汉在夜总会的喧闹嘈杂声中呆呆地思念她。当那位被女孩拒绝的追求者带她来到这家夜总会,探访"贫民窟",戴假面者的真相被揭穿；她暴打了他一顿,影片在一场混战中结束。

戴假面者在基石电影中反复出现了若干次——有两次是女性——当然也会持续出现在卓别林不断成熟的表演艺术中,如在缪图公司拍摄的《伯爵》(*The Count*)、《溜冰场》(*The Rink*)和《冒险家》(*The Adventurer*)等,以及在第一国民电影公司拍摄的《有闲阶级》(*The Idle Class*),还有,也许是最引人瞩目的,《朝圣者》(*The Pilgrim*)。在该片中,这位戴假面的流浪汉不是伪装成一个英国贵族,而是一个小镇的牧

[4] 卓别林,《我的自传》(1964),第 144 页。

师,应邀前来布道,并示范牧师的日常职责。流浪汉就是一个简单的漫画人物——一个骗子,一个冒牌货,他表明,地位低下者也可能变成上流人物,也可以赢得社会名媛的心;当然,那也只是暂时的,但流浪汉没有别的更高的期望,他总能成功逃脱,带着豁达的态度和胜利的喜悦,正如在《冒险家》中那样,有人发现他是个逃犯时,他在逃跑前还不忘飞快地亲一下发现者,当然此时他已经把这个大家伙的头卡在滑动门中间了。

1915年在埃森尼公司拍摄的两部电影《流浪汉》(*The Tramp*)和《银行》(*The Bank*)中,卓别林发展完善了其银幕形象哀婉伤感的特质。伤感之处在于流浪汉希望通过爱情实现一个更持久的改变,但他最终还是未能做到这一点。在影片最后,流浪汉努力摆脱失望,继续他无忧无虑的生活,但其举动让人产生了一种更深刻和复杂的情感——一种透着悲伤的滑稽的快乐,这将成为卓别林此后艺术作品中不可磨灭的印记。

《流浪汉》又一次描述了查理从强盗——这一次有三个——手里救出一个女孩,并保护她的家庭免遭后续袭击。在误会中她的父亲开枪打伤了他,于是女孩精心护理他恢复健康。流浪汉错误地把她的友好当成了爱情;当他意识到错误后,就沮丧地离开了,一瘸一拐地走在路上,身体重重地压在脆弱的拐棍上。然后突然拐棍打着转抛到空中,他又恢复了无忧无虑、蹦蹦跳跳的步伐。改变生活的努力失败了,但这种失望感很快又退却了,他又神奇地回到真实的自我中。这是卓别林的银幕生涯带给观众的第一个辛酸又幸福的时刻。

在喜剧中曲解可以作为希望的寄托,并为后来的失望埋下伏笔,影片《流浪汉》只是粗略地对这种表现手法作了勾勒,在《银行》中这一手法得以充分展示;而且,该片还推出了一种新的喜剧表现技巧——幻想式的愿望实现。查理是一个银行门卫,他看到一张由前台秘书写给出纳员的礼物卡片——致查理我的爱——他以为是给他的。于是他

给她送花,她把它们扔掉。一伙强盗来抢银行,胆怯的出纳员藏了起来,但查理击败了他们,并将女孩从他们的魔掌下救了出来——唉,可惜就像影片段落标题直言不讳地指出的那样,这只是"南柯一梦",查理醒了过来,发现他亲吻的不是女孩,而是他的湿拖把。他耸耸肩,继续他的工作。

在埃森尼公司时期,卓别林还首次使用了另一种神奇的变化形式,从流浪汉延伸到有生命和无生命的世界。各种物体,甚至有生命的东西,在他手中都变成了可以做出神奇改变的喜剧性事物。该技巧最早出现在他的《深夜外出》(*A Night Out*)中,醉汉查理试图把水从电话听筒中弄出来,还用他的牙刷和牙膏刷鞋;后来在《流浪汉》中,因为搞不清楚如何挤牛奶,他就像压一个打气筒一样来回摆弄牛的尾巴,居然挤了满满一桶牛奶;在《女郎》(*A Woman*)中,扮演女郎的他一屁股坐在羽毛帽子上,结果帽钩勾在他的裤子上,他则因吃痛而四处乱跳,活像一只大公鸡;在《工作》(*Work*)中,他把一个灯罩变成裸体小雕像的裙子,并让它跳起舞来;而在《淘金记》的那个著名场景中,他把靴子煮了吃,大口吞食鞋带,好像它们是意大利面条一样。

卓别林对各种动物和事物的神奇演绎完全出自人类的想象力,并通过人的肢体动作完成,而不是借助操纵摄像机或胶片洗印处理来完成。他让电影幻想第一次超越了摄影特效。

他那令人惊叹的密集创作阶段在缪图公司达到顶峰,尤其是《安乐街》(*Easy Street*)和《移民》(*The Immigrant*)这两部拍摄于1917年电影。它们既是对早期电影和它们的工薪阶层观众之间的共生共荣关系的致谢,也是告别。虽然曾有过一些电影描绘移民和城市工人的生活,但在卓别林之前还没有哪个电影制作人如此充满人性和关爱地在电影中再现他们的经历。卓别林放弃了流浪者孤独的唯我主义,毫不掩饰地把他放置于所处的社会环境中来表现,把他当作某个群体、社区乃至整个社会的一员来看待。这为幽默提供了富有价值的新来源,尤

7 混乱、戏法、身体天赋和默片喜剧艺术 153

在影片《移民》中,流浪汉付不起餐费,领班也知道这一点。埃里克·坎贝尔在缪图公司制作的电影短片中经常扮演卓别林的克星,在该片中担任领班;埃德娜·珀维安斯扮演移民到美国的女孩,刚和查理团聚;詹姆斯·凯利扮演在他们旁边喝咖啡的顾客。

其是不和谐或对比并置的喜剧表现方式,将滑稽和严肃集成在一个动作中。影片《移民》就是典型的例子,如在餐厅这一场景中,查理发现埃德娜就坐在他对面,他充满无限爱意而全神贯注地看着她,同时错将一铲豆子加入咖啡中。

在《安乐街》中,卓别林让我们看到了穷人生活的缩影,然后呈上了流浪汉的也许是最为高级的蜕变形式。

在社会改革家的感化之下,流浪汉当了一名警察,然后,令人感到愈加讽刺的是,他意外地坐在含有海洛因的皮下注射器针头上,毒品给

了他超人的力量，让他击败了社区的恶霸。在影片的最后，流浪汉成了该辖区的巡逻片警，与改变他人生的、年轻可爱的女子手挽着手，引领安乐街的居民进入新的布道所。此时字幕显示："以强力为后盾的爱。"

这两部电影建立了一个新的剧情模式，并在他默片时代最著名的故事片《寻子遇仙记》和《淘金记》中将做出精心诠释——有一个令人伤感的快乐结局的穷人喜剧模式。毫无疑问，在《移民》和《安乐街》中，幸福由生存、爱情与和谐构成，但它们仍限定在继续其工人阶级生活的框架内；而在后来的影片中，这位流浪汉有希望实现物质财富和阶层升迁的可能或现实。在《寻子遇仙记》的结尾，他来到弃儿的家中，男孩已经与他现在变得有钱的母亲团聚；在《淘金记》中，他与大吉姆·麦凯共同找到价值数百万的黄金矿脉后，惊喜地与克朗代克舞厅的舞女乔治亚重逢。

一些卓别林的批评者质疑，这些不大可能发生的甜蜜结局有多大价值，但我觉得他们没有足够重视影片本身的社会现实主义特性。很少有导演有兴趣或有能力去描绘穷人的生活；尽管卓别林的影片背景似乎常常设在异国他乡且程式化，但他的主题无一例外都是些很基本的话题：如何生存，如何找到食物、住所、安全、友谊和爱情。有人可能认为，他的伤感又甜蜜的结局，作为一个极端是为了弥补另一个极端，即影片表现的底层社会现实。别有意味的是，他在这一时期的以感伤结尾的两部主要电影《朝圣者》(*The Pilgrim*) 和《马戏团》(*The Circus*)，并没有那么直接地描写底层民众的生活。《朝圣者》的故事以资产阶级生活环境为背景，而《马戏团》则针对该娱乐行业的特殊世界。

卓别林在早期采用了一种与基石公司的马虎速成正好相反的工作方式。在基石公司，他为塞纳特三天至一个星期就拍摄一部影片；在缪图公司，他花六个星期或更长时间制作一部两卷轴的影片；而在战后，随着他进入长片制作领域，他的制作投入愈加艰苦卓绝。他为《移民》拍摄了9万英尺长的胶片，最终放映的影片只有1809英尺。根据电影

研究学者西奥多·胡夫（Theodore Huff）的描述，这部 26 分钟长的电影与格里菲斯的电影史诗《一个国家的诞生》花费了同样数量的曝光胶片，但后者长达两个半小时。在以后的几年中，卓别林电影的曝光素材底片与最终定稿长度的比例仍在略微提高，以至于他用了 50 万英尺的胶片来拍摄一部故事片；这是一个前所未有的数字，而支撑这一数字的，一方面是由于他的独立性，另一方面则是他的预期：高额的利润可以弥补高昂的成本。在《寻子遇仙记》的一个场景中，小淘气包正在烙煎饼，查理从床上起来，把毯子卷成了一个长袍。据报道，这个场景花了两个星期拍摄，消耗了 5 万英尺的胶片，最终在银幕上放映的只有 75 英尺。

鉴于他对表演和动作是否完全符合他的要求有着超乎寻常的关注，批评者常常指出卓别林的电影在其他重要方面异常的粗糙——从照明和场景布置到人物性格塑造和剧情设计。为了让观众专注于自己饰演的喜剧人物的复杂个性，他似乎对电影风格中的外部元素的简单性感到很满意。在这一点上，他的成功远远超出了 20 世纪大众媒体历史上的任何其他人物。

英军士兵唱着歌曲《明月照耀着查理·卓别林》（*The moon shines bright on Charlie Chaplin*），向第一次世界大战进发，这首歌曲一直深受英国儿童的喜爱，至少在 1950 年代之前是如此。在大西洋两岸，儿童跳绳或拍球时，嘴里哼唱着"查理·卓别林去法国 / 教女士们如何学跳舞"。在他 30 岁之前，他的传奇已传遍整个世界：流浪汉成了风靡全球的人物。近年来出现了与卓别林一直以来收到的热情洋溢的赞美不同的声音。有的批评者坚称他只是众多出色的无声喜剧演员中的一位，而且其他人从他那里借鉴表现技巧和想法，他也从他们身上学习借鉴各种长处。毫无疑问，这是真的。但它忽略了本质意义上的卓别林，一个难以模仿的卓别林——将工薪阶层民众的生活和梦想制作成喜剧和伤感情怀的卓别林。

在战后最初的几年中,卓别林曾三度小心涉足资产阶级的世界,拍摄了《快乐的一天》(*A Day's Pleasure*,1919)、《有闲阶级》(*The Idle Class*,1921)和《朝圣者》(*The Pilgrim*,1923)。这是卓别林借鉴他人做法最明显的例子,尽管《朝圣者》是他出色的电影之一。然而,时代似乎在呼唤电影喜剧转入以中产阶级为导向的制作方向。

无论是塞纳特还是卓别林,在满足新观众的需求方面都无法占据领先地位。基石公司的信条宣称,所有的男人和女人,不分阶级或地位,都是同样的粗俗、腐败和放荡;塞纳特干脆将他的闹剧风格一直延续到1920年代,此时他制作的电影由派拉蒙负责发行,后来改由百代公司发行,这使他的人物角色在外表上看起来更具有中产阶级特征,但在行为举止上一如以往的混乱和不道德。卓别林,在他相对不成功的戴上中产阶级滑稽面具的尝试后,回到了他熟悉的下层人物的刻画上,描写他们如何神奇地变成富人。这个领域在敞开怀抱等待那些有能力的表演者打造出一套特定的、符合美国中产阶级价值观的喜剧风格;就这样,1920年代出现了一群新的代表资产阶级文化的喜剧演员,他们中既有哈罗德·劳埃德(Harold Lloyd)和哈利·兰登(Harry Langdon)这样的明星,也有巴斯特·基顿(Buster Keaton)这样演技精湛的艺术家。

战前的滑稽闹剧和战后的资产阶级喜剧的核心区别,在于它们对中产阶层行为和信念中最敏感的领域——性——的不同处理。在基石喜剧中,性完全是插科打诨和冲突:坏人绑架了年轻女子;恋人们对爱的执着克服了挑剔的父母的阻挠;妻子和丈夫处心积虑防范对方,却与接触到的每个异性调情。在卓别林的电影里,流浪汉无论是爱上少女并赢得爱情,还是爱过然后又失去,两性间的吸引都充满了浪漫和感伤,有着温柔的目光和自然产生的情感。

相比之下,资产阶级喜剧选择了一条中间道路,既不是塞纳特的混乱的两性斗争,也不是卓别林那样甜蜜、奔放的爱情表达。中产阶级喜剧中的性有严格的结构安排,并与维护社会秩序的目的保持一致。

两性吸引只发生在未婚青年之间，而婚姻是它的目标。但是，在电影世界中，这个目标不是通过未来可能步入婚姻殿堂的恋人们之间的亲密关爱来实现的，而是通过分离和行动——年轻女子提出挑战，作为回应，年轻男子勇敢面对并成功排除摆在他婚姻道路上的障碍。

这是早期美国小说和故事中的一个熟悉主题，但是，让电影喜剧演员们与众不同的，是他们根深蒂固的奢侈和怪诞夸张的喜剧传统。他们的肢体表演技巧、他们的视觉媒介栩栩如生的特质，将影片中年轻人的妄想推到一个新的高度，蛮勇、危险与荒谬并存的精神错乱状态。在劳埃德和基顿的电影中，传统的社会秩序从未被侵犯（事实证明，这是他们的影响力之一），但就在资产阶级意识形态框架内，喜剧模式也发展到了这样的极端境界，它们变成了对资产阶级自身的一些滑稽模仿，与卓别林和塞纳特的影片一样有力地、从根本上对文化传统进行了打击。

哈罗德·劳埃德的《安全至下》(*Safety Last*, 1923)，由导演弗雷德·纽梅尔（Fred Newmeyer）和萨姆·泰勒（Sam Taylor）共同执导，是这位有抱负的年轻人在默片喜剧中遭遇的一个典型例子。小镇男孩哈罗德进城去开创他的事业，以赚取足够的财富和地位，迎娶他的小镇恋人。他在一家百货公司找到了工作，每天写一封热情洋溢的假信回家，告诉他们自己在事业上的快速发展。当女孩来探望他时，他不得不在同事的精心配合下，做出一次次的滑稽表演来证明他有很高的地位，同时避免被人揭穿。

同时，为了升职，他为百货公司策划了一场宣传活动，请一个"蜘蛛人"（Human Fly）来表演徒手攀爬百货公司外墙。但是由于之前跟一个警察开玩笑时弄巧成拙，造成了不良的后果，警察一直在追捕这位蜘蛛人，结果，围观者越聚越多，表演者却无法现身。为了给观众有所交代，哈罗德自己开始爬墙，这是电影史上非凡的喜剧惊险特技之一。他的攀爬相继受到鸽子、网球网、画板、时钟、老鼠和气象测量仪的阻

碍。每一次新的遇险都使他陷入更严重的危险中。经过一次又一次无比痛苦的滑稽逃生之后，他终于到达屋顶，落入他女朋友的怀抱中。没有什么比这一过程更形象地对"升迁"这一主题进行了讽刺。

基顿，1920年代冒出的喜剧演员中的最优秀者，也表演同一类型的喜剧人物，但他从中创造了一个完全不同的角色形象。在影片中劳埃德是一个典型的中产阶级向上攀爬者，轻率、自以为是，陷于反应过度和恐慌的滑稽闹剧中；基顿则是坚忍苦行而单纯的，漠然地想办法解决生活中的种种奇特的难题。他们的区别很像早些时候塞纳特和卓别林之间的风格对比：一个轻率紧张，另一个则动作优雅、细腻微妙；一个在人物性格上是一成不变并持久的，另一个则是变化的，可以戴上很多不同的社会假面。劳埃德接受中产阶级秩序，把一心追逐名利的人的愚蠢可笑举动作为喜剧讽刺对象，而在同样的社会环境背景中，基顿的生活处事方式则会被认定不是他的荒谬，而是社会的荒谬。他的喜剧的结局总是面对社会中其他人的错误和对他的误判，努力恢复正常秩序。

基顿在很小的时候便投身于杂耍事业，1917年开始与"胖子"阿巴克尔合作拍电影；1920年起为自己的公司制作影片，每年制作五到七部两卷轴电影，持续了三年时间。1923年他开始制作标准故事长片，在五年内拍摄了十部影片，其中至少有六部影片在《视与听》杂志的世界最佳电影评选中收到至少一票——被认定是电影艺术家的高度创造力最集中爆发的时期之一。其中有四部被公认为基顿喜剧艺术的经典作品：《将军号》（1926），《小福尔摩斯》（*Sherlock Jr.*, 1924）和《航海家》（*The Navigator*, 1924），以及更早时期的双卷轴影片《警察》（*Cops*, 1922）。

在这四部影片中，基顿每次都扮演那个让人感到熟悉的年轻男子角色，追求一名比他更体面的年轻女子。每部电影都以他被断然拒绝开始——"在你成为一个大商人前，我不会嫁给你。"在《警察》中，女

7 混乱、戏法、身体天赋和默片喜剧艺术 159

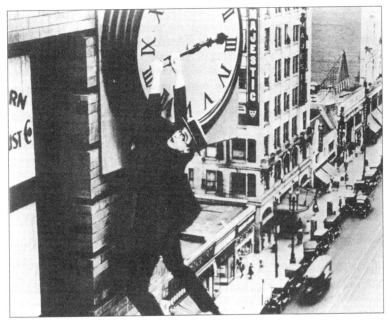

1920年代经典默片喜剧中的著名镜头：在《安全至下》中，哈罗德·劳埃德为了事业成功和心爱的女孩，不顾危险向上攀爬，途中遇险悬挂在分针上。

在《将军号》中，巴斯特·基顿正在专心致志地劈柴，给火车引擎烧火，竟然没有注意到联邦军队从旁边经过。

孩不客气地这样说，简单直接而滑稽地模仿中产阶级剧情模式。而在《小福尔摩斯》和《将军号》中，女孩拒绝他是因为他被指控盗窃或表现怯懦。这样就给巴斯特设下了证明他自己的舞台，这个将笨拙与灵巧完美融合于一身的年轻人，将站出来面对挑战，展开大胆而充满想象力的行动，纠正错误，洗清名声，并赢回心爱的女人。在这些电影中，只有在《警察》的结尾，他再次被女孩拒绝：这完全摧毁了他的生命的意义，于是他主动向先前一直避之不及的警察自首。

比其他默片喜剧演员技高一筹的是，基顿利用机械方面的巧妙设计和花招作为他的喜剧风格的基本构成。它们与其他人或物一起，充当他那令人惊叹的杂技技巧的作用对象，而这种杂技才能往往使得他对机械的胜利看上去更像是他那充满喜剧色彩的角色形象的必然结果，而不是通过大脑的苦心思索，也不是撞大运。他把自己封闭起来，一门心思地与各种19世纪的运动机械装置做斗争或联手行动，如《将军号》中的火车机车、《航海家》中的蒸汽船、《小福尔摩斯》中的摩托车和电影投影机。

在《小福尔摩斯》中，基顿梦游电影的镜头是有史以来电影媒介做出的最大的滑稽模仿之一。基顿在影片中扮演一名电影放映员，在放映过程中睡着了。在睡梦中，他的灵魂替身从睡着的身体中飞出，恍惚中把银幕上的女主角当成自己的女朋友，而把男主角当成自己的情敌，看见女朋友正受到威胁，就冲向前去救她。他冲入银幕中，被推了出来，又重新进入，然后银幕上的场景开始发生变化。一次又一次，基顿在运动中被从一个场景转移到另一个场景，一次比一次危险；走下门口台阶，一跤摔倒发现自己处在一座花园里；想坐下来，却突然一屁股坐在车水马龙的马路中间；正要迈步离开，却发现自己差点迈步走下悬崖；诸如此类的设置还有很多，如置身于狮子的巢穴、沙漠、荒山、礁石、雪坡，然后再次回到最初的花园中。具有讽刺意味的是，电影放映机是他唯一不能实施控制的机器。在影片的最后，他成了放映机的好

学生：在电影院的放映室内，他与心上人重归于好，并认真地模仿正在放映的影片中的情人们的每个动作，向女孩子求婚，直到画面显示片中的情侣结成夫妇并有了三个孩子，这个不太好模仿了。

如果说卓别林的滑稽幻想立足于社会深层的阶级差别现实，基顿的喜剧则牢牢扎根于美国社会的外围部分——机械文明与自然的碰撞。在卓别林的电影中，动作总是围绕着流浪汉展开；而在基顿的电影世界中，运动是它的一个基本规律，来自机械，来自自然环境，也来自摄像机，以及基顿自己。基顿是一个室外电影表演大师，部分原因在于他为了拍摄出真实可信的动作场景，绝不会吝惜投入必要的金钱、时间或细节营造，如在《将军号》中，炸毁的是一座真实的桥，一头冲进水中的也是一辆真正的火车头，而不是模型；在《小比尔号汽船》(*Steamboat Bill Jr.*)中，一堵真正的墙塌在基顿身上，他之所以能够幸免，是因为他站的位置正好对应于墙上打开的窗框所在，既没有用替身，也没有使用特技镜头。欧洲人认为，这种肢体动作天才就是美国无声电影的标志，而现在，巴斯特·基顿，以及他与美国大地上那些倔强而难以驾驭的机械、自然环境和道德价值观之间的斗争，就成了这种天才的化身。

只有很少几个默片喜剧演员成功地完成了向有声影片的过渡。斯坦·劳瑞(Stan Laurel)和奥利弗·哈迪(Oliver Hardy)就是其中两个，他们的合作关系始于1927年，并且早在1929年就开始在有声喜剧中表演。出于财政独立的考虑，卓别林反对有声电影的潮流，并且又拍摄了两部无声长片《城市之光》(*City Lights*，1931)和《摩登时代》(*Modern Times*，1936)，只给影片增加了音乐声轨。1940年他拍摄了第一部有声喜剧片《大独裁者》(*The Great Dictator*)，而基顿、劳埃德和1920年代的其他喜剧明星则几乎立刻就从事业的巅峰跌落下来。

有人认为，就算有声电影根本没有出现，无声喜剧的品质能否维持到1920年代结束也是一个疑问。基顿和劳埃德这些人的资产阶级喜剧风格孕育并成长于一个特定的社会环境，因为其中的旧文化体系的

凝聚力渐松，为喜剧夸张和其他秩序形式提供了发展空间。1920年代的默片喜剧演员——尤其是基顿——运用资产阶级文化形式，在设想中的经重建后的人文价值框架体系内，构建了一个传统价值批判形态。这一方式造就了20世纪美国艺术的一些伟大作品，但它没有重新做出审时度势的评估和敏锐的调整定位，因而无法在大萧条的冲击之下继续生存。

电影喜剧，这个紧贴大众情绪和品位的媒介，在大萧条最初几年中其摇摆不定的状态再次转向基石电影的粗糙和混乱风格，有声片也以这样的风格出现，这就形成了一种高度语言化的、具有更尖锐的反资产阶级意图的表达形式。作为有声喜剧中的超级虚无主义者，W. C. 菲尔兹（W. C. Fields）在麦克·塞纳特的两卷轴短片中做了有声片的首秀，二人的合作可谓水到渠成。

从视觉喜剧转向语言喜剧产生的一个意想不到的结果是口语更易于受到审查的影响。在习惯上已经适应通过听觉而不是视觉或动作手势进行交流的文化中，电影影像可能比印刷文字或口头表达更具有潜在威胁，但它的微妙之处却往往并非那么容易明白。改革者和文化传统维护者都致力于弄清楚电影对意识和行为的影响，这种努力在1930年代初达到高潮，而语言喜剧的自由精髓正是查禁的主要对象。喜剧，当然存活了下来，但是作为其诞生之根本的表现社会冲突、嘲讽、夸张以及被授予的批判许可等特质，却在很大程度上从商业电影的银幕上消失了。

8

电影制造的儿童

在第一次世界大战前几年的一个夏天傍晚,经济学家兼社会批评家西蒙·派顿(Simon N. Patten)在东部地区某个城镇的一条主要街道上闲逛。他注意到,街道的一侧漆黑一片,另一侧却灯光灿烂,而分布在黑暗一侧——他称之为被遗弃的一侧——的"正是文明自身所属的机构",包括图书馆、学校和教堂,全都大门紧闭,或者是晚上闭馆,或者是处于假期。街对面则全是人,喧闹、热情,充满生活气息,簇拥在冷饮柜、水果摊、爆米花车、一分钱秀和五分镍币剧院的周围。

对派顿来说,这其中的象征意义太明显了:当文明机构的大门紧锁时,人们——那些劳作了一整天的男男女女,他们没有暑假,不能到山上或海边避暑——就只能到别处寻找他们所需的知识和满足。

派顿把那条主要街道看作一个无形商品交易市场,我们也可以用近乎相同的角度来看待文化。派顿认为工薪阶层人士用他们的便士和镍币购买到的东西就是幸福和快乐,我们还可以在这份文化商品清单

中列举出许多其他内容。派顿的本质观点是，传统文化机构没有有效地参与市场竞争，如果它们想要成为工人们及其家庭的精神食粮之源，它们需要改革，让自己重新恢复生机。

传统文化机构对此的回应是，它们就是市场，因为，毕竟，它们才是美国文化，难道不是吗？它们的规则要求进入这个市场的新客户或新产品必须满足那些持有该市场所有权证者设置的各种条款和限制。不过，传统文化监护人并没有设下一个足够强大的防范措施，来阻止一方面来自技术，另一方面来自城市工薪阶层社区和移民聚居区的入侵。在这两个让他们没什么兴趣的文化地带的交汇处，电影蓬勃地发展起来。美国的精英阶层刚发现这一事实，便立刻凭直觉认识到，这种新媒介威胁到了他们的文化。

从教育家、牧师、学者、改良派、知识分子、女性俱乐部成员、刑法工作者和政治家们谴责电影流毒的众多冗杂繁复的书籍和文章中，可以明显地看出这一点。但是就在这样声势浩大的抗议和指责浪潮中，仍有某种令人好奇的特质。这些作者很少说出他们头脑里在想什么，他们往往故意探讨各种现象而不是寻找原因，只停留在表面而不做深入探究。只有一个极其单纯或者说极为坦率的人愿意公开陈述这一问题。

这个敢为天下先的人叫唐纳德·杨（Donald Young），是宾夕法尼亚大学的一名社会学家。1926年，他向政治科学期刊《年鉴》（*The Annals*）的一期电影特刊投了一篇文章。杨在文中提到了舞台、书籍、杂志、报纸、兄弟会、酒店、俱乐部和舞厅等众多娱乐形式，把电影置于它们的语境中进行了比较研究，认为电影造就了"一种胆大妄为的、缺乏对真正价值观的欣赏"的姿态，而且"介绍并传播了众多让我们大多数人远远难以企及的个人和社会标准"。因为它们无处不在且廉价，最重要的是，它们易于理解，电影比其他任何娱乐形式都更多地"凭借最个人化和迷人的魅力，最频繁地给最大多数人呈上了众多不可能达

到的衡量标准"[1]。

当然，杨的观点与美国社会意识形态的某些核心神话，包括社会流动性和成功的梦想形成了冲突。他认为，美国社会中不应该出现那些可能会诱使一个人想要改变其阶级、地位、收入、外表或居住地的信息流动。怪不得那些不如他勇敢的人掩盖了他们的欲望的真实意图，即控制信息流通渠道，以便限制下层阶级对他们生活于其中的这个社会体制的认知。

在同一期《年鉴》中，威尔顿·A. 巴雷特（Wilton A. Barrett），全国电影评审委员会的执行秘书，简单明了地点出了其中的关键所在："……令人担心的是，生活中的特权阶层已开始看到电影对他们的安全、对他们垄断控制更昂贵的娱乐方式形成了威胁，并开始憎恨电影入侵他们控制的领域，影响他们的艺术享受。"他还说，电影是一位"思想、符号和秘密的传播者"，"它可以对大多数人叙述事实，并提供建议，而怀揣嫉妒之心的少数人并不打算，也从未打算，让处于人类和剥削文明底层的卑微的仆人们了解这些（事实和建议）"[2]。

围绕电影的斗争，简而言之，就是阶级之间斗争的一个方面。由于它发生在休闲和娱乐领域，发生在这样一个一提到阶级冲突就是破坏高尚品位的社会里，它几乎总是被遮遮掩掩地呈现出来。例如，西奥多·罗斯福当政时期，通过了纯净食品和药品法案和有关肉类检查的立法，给传统文化的守护者提供了一个恰当的比拟，他们常常指出：国家有义务通过禁止任何可能会给人民带来伤害的产品的流通，来保护大众福利；因此，就像检查员进入牲畜市场确认肉类适宜供人食用一样，他们也应该在影片允许上映之前先进行审查，以便控制任何会损害国家道德、社会或政治健康的思想或画面。

[1]《社会标准和电影》，《美国政治与社会科学学院年鉴》第128卷（1926年11月），第147页。

[2]《全国电影评审委员会的工作》，同上书，第176页。

如贺拉斯·M. 凯伦（Horace M. Kallen）指出的那样，如果传统精英们真正关心公众的福利，而不是关心如何维护他们的社会和经济地位，工业文明中还有其他很多方面比电影更有害于民众的健康和幸福。"事实在于，"他写道："拥挤的贫民窟、机械劳动、地铁交通、贫瘠的生活、匮乏的情感和不理智的心灵，对于道德、财产和生活的威胁远甚于任何艺术、科学或信条——当然也包括任何电影。"[3]

凯伦甚至认为，文化遗产的保护者没有认识到，电影也可以是他们的盟友，而不是他们的敌人：电影平息了怨气，安抚了委屈，为处于压抑状态的人们营造了梦想，转移了他们的注意力，因此发挥了稳定社会秩序的"保障和保险"作用。[4] 但对于"爱国的非犹太美国人"（电影反对者确认是否属于自己同伙的一个标准）来说，很难接受由好莱坞的犹太大亨，凭着他们不道德的风流韵事和来自廉价小说的冒险故事，来充当他们的安全和特权的保障。[5]

由于电影反对者只能间接地或偷偷摸摸地处理阶级冲突问题，他们以保护青少年为由来实施他们的主张。在20世纪前三十年，大人们长期抱怨孩子们做出不像他们这个年纪应有的举止，而电影被认为是造成这一现象的首要原因——而对下一代人而言，"许可制度"成了首要的原因和解释。一个专业人士可以一口气说出一大堆看电影对儿童造成的害处。"现在的儿童中似乎出现了更多的神经质患者，"1919年一名医生在芝加哥电影委员会的听证会上作证说："电影似乎更容易引发神经官能症或圣维特斯舞蹈症（一种能够导致手脚不由自主地快速移动的疾病）。"在委员会成员们的质疑下，他补充说，电影损害视力，并且"毫无疑问地"增加了戴眼镜儿童的数量；深夜去看电影剥夺了儿童需要的睡眠，对身体造成伤害；并且，多年的长时间看电影会使神经

[3]　《粗俗和七艺术》（1930），第51页。
[4]　同上。
[5]　威廉·谢夫·切斯，《电影国际贸易问答》（1922），第116页。

官能症变成器质性紊乱,"到那时候你对他们也就无能为力了"[6]。

此外,医生还指出一个普通的成年人都能很容易证明的事实——电影让年轻人精神上变得懒惰了。这与多数评论家大胆提出的信息控制问题极为相近。由于电影以一种紧凑和快速的方式来呈现信息,令年轻人感到轻松和愉快,他们没有动力继续按照既定的模式去学习,比如做功课或看书;与看电影相比,它们似乎太乏味、太艰巨了。"我们的孩子,"另一个惊慌的文化守护者说:"正在迅速变成他们在电影里看到的那样。"[7]

数十本书籍和大量的文章都长篇累牍地重复着这样的关注和指责,它们充斥在宗教刊物、上流社会的杂志和国会大厅中。在国会,自1915 年开始,人们就不断做出努力,试图通过立法建立对电影的联邦政府审查制度。但是,所有这些声明都有一个重大缺陷——它们完全缺乏任何可信的证据来支持。没有人知道电影对儿童究竟造成了什么样的实际影响,无论是在心理上或社会结构层面上。关于这个问题,人们并没有进行系统性的研究,甚至几乎没有任何系统性的思考。

在电影刚出现的四分之一世纪中,只有一部英文著作〔《电影:一次心理学研究》(*The Photoplay: A Psychological Study*, 1916)〕对观影体验的本质做了引人注目的研究,而且就像电影学者理查德·格里菲斯(Richard Griffith)所指出的那样,无论是书名还是作者,在关于电影和社会的问题上,都没有受到那些别有用心者的青睐。作者雨果·芒斯特伯格(Hugo Munsterberg),是出生在德国的哈佛大学心理学教授,其颇受欢迎的声誉被战争时期反日耳曼的民族憎恨情绪一扫而空。他的著作出版于 1916 年,就在他心脏病发作猝死之前。该书提出了一个对我们理解 20 世纪的文化变革至关重要的问题:当我们看电影时,我们的

[6] 《芝加哥电影委员会报告》(1920),弗雷德·C. 扎普菲博士的证词,第 121、122、126 页。
[7] 出自米妮·E. 肯尼迪所著《家和电影》(1921)中的编者简介,由诺曼·E. 理查森撰写,位于书中第 3 页。

大脑和神经系统会发生什么变化，产生什么社会后果？

芒斯特伯格认为，我们在观影时不得不积极活跃我们的大脑，因为电影图像的实际形式与我们感知上的预期和渴望不同。投影仪在我们眼前呈现了一系列二维静态的图片。我们学会做出思想和视觉上的调整，使我们所看到的与我们对现实的概念一致：我们给电影人物形象赋予了在技术真实层面上并不存在的内涵，我们体验人物的深度和运动感，是因为我们的心灵需要他们。"深度，同样还有运动感，在电影世界中都会与我们相遇，但不是以真实可视的形象出现，而是真实和象征的一个混合，"芒斯特伯格写道："它们就在那儿，但它们并没有具体的物体的形状。我们赋予心中的印象以这些特质。"[8]

另一方面，其他媒体需要我们付出一系列脑力活动，而对电影体验来说这些都是多余的。在其他地方，如在剧院看戏或听演讲时，大脑必须创建自己的空间或时间感觉。如果要求我们记住过去或想象未来，我们必须在大脑中建立自己的意象。电影通过倒叙或闪前手段替我们完成了这一工作。事实上，芒斯特伯格认为电影遵循"大脑运作的规律"，在大脑中很多空间和时间的意象可以共存，"而不像外部世界的情况"，我们只能感受到一种空间和时间维度。芒斯特伯格最早观察总结了现在已经成为电影美学和心理学普遍常识的认知——"心灵渴望（多个时空维度的）全面互动"，而电影"独一无二地赋予了我们这种无所不在的机会"[9]。

电影创造了新的视觉体验形式，这些形式克服了外部世界的局限性，承揽了内心世界的工作。芒斯特伯格认为，无声电影独有的特点，如快速的动作、简化的社会矛盾等，增强了电影媒介的这一本质特征。这样强大的威力和能量，以及大脑与图像之间的关联对应、社会剧中

[8] 芒斯特伯格，《电影：一次心理学研究》(1916；1970年多佛版改名为《电影》)，第30页。原文中以斜体标示。

[9] 同上书，第41、45页。

尖锐激烈的话语，所有这些因素合在一起让观众感到兴奋，"强化了个人对生活的感受，唤起了人类心灵深处的情感"。人的感官是善于接受的，人的心灵与电影图像融合在一起，源于生活而高于生活的电影画面让观众感到，他们的生活被升华、浓缩和放大了。"在电影院的黑暗环境中度过的那些时间里，感官接收到的信息因为具有高度的暗示性，"芒斯特伯格总结说："它们很可能被理所当然地认为是正确的。"[10]

芒斯特伯格让他的读者去想象这种精神力量潜在的社会影响。尽管他承认电影对观众产生的易感性可能会导致一些观众对影片刻画的一些极有魅惑力的犯罪和不道德行为做出模仿，但他还是强调了电影具有引导民众健康向上的能力。"电影产生的任何有益的影响，"他宣称："一定会产生无与伦比的力量，有助于重塑和建立民族之精神。"[11]但是，这正是冲突的理由，到了1916年，电影似乎成了一个彻头彻尾的外来威胁。让一个廉价的、流行的且由外国人控制的娱乐形式来控制民族精神？警惕的传统文化捍卫者调集了这个国家的所有控制力量来应对电影的威胁。

1907年在芝加哥颁布的审查条例已经从政府官方层面正式开始了对电影内容的审查，该条例授权警察部门主管可以在影片首次公映之前删减或禁止影片的播放。但该条例似乎一直处于被忽略的状态；直到1909年，青少年保护协会对镍币电影院进行了一项调查，调查结果让城市改革者们强烈要求强制执行该法律。警方随即承担起检查员的功能，删除影片中谋杀、抢劫和绑架的场景，偶尔禁止整部影片的放映。

《詹姆斯黑帮》(*The James Gang*)和《黑暗骑士》(*Night Riders*)就是这样的两部电影。曾计划放映这两部影片的电影放映商杰克·布洛克（Jake Block）向法院起诉，质疑这项对电影进行审查的法规的合

[10] 芒斯特伯格，《电影：一次心理学研究》(1916；1970年多佛版改名为《电影》)，第95、96页。

[11] 同上。

理性。1909年末,他的案子提交到伊利诺伊州最高法院,审判结果是全体一致支持该审查条例。"本条例适用于五分和一角镍币电影院,比如投诉人所经营的电影院,"首席法官詹姆斯·H.卡特赖特(James H. Cartwright)代表法院做出陈述:"这些电影院,由于票价低廉,经常会有大量的儿童光顾,还有那些经济能力有限而不能去正规剧院观看戏剧表演的人。观众中就包含那些年龄、教育程度和生活条件有权受到特别保护,免受淫秽和不道德电影不良影响的群体。"[12]

布洛克的律师辩称该法规的定义过于含糊,法院驳回了他的观点。"身体和心灵健康的普通人,"首席大法官卡特赖特写道:"完全知道'不道德'和'淫秽'这两个词的意思,可以很聪明地对呈现在他面前的任何电影做出检测判断。"[13]

随着独立制片人的崭露头角,州一级的电影审查制度也开始形成。1911年宾夕法尼亚州通过了第一部关于电影审查的州法,俄亥俄州和堪萨斯州紧随其后在1913年也做出了相关立法。哈利·E.艾特肯的缪图公司把后两个州的政府告上法庭,两起案件最后都到了美国最高法院,并在1915年同时审理。陪审团成员们一致认为,电影的前期审查是宪法赋予各州的权力。法官约瑟夫·麦肯纳(Joseph McKenna)代表最高法院,重复了那些人们已经耳熟能详的论点,如电影可能会激发儿童对色情的兴趣之类,另外他还补充说,电影也会激起各种性别的观众的色情欲望。"有一些事情,"他写道:"不应该在公共场所,面对所有的观众,进行图像式的展示。"[14] 然而,案件引发的根本问题不是各州的警察是否具有审查电影的权力(投诉人并没有对此提出异议),而是在什么时候使该项权力。

缪图公司声称电影处于宪法第一修正案的保护之下,它们都是言

[12]《市民团体诉芝加哥市政府》,判例编号239 I11.251(1909),第258页。

[13] 同上书,第264页。

[14]《缪图电影公司诉俄亥俄州工业委员会》,判例编号236 U. S. 230(1915),第242页。

论和思想的表达，因此根据宪法规定，在公开发表之前不应该受到约束。麦肯纳法官代表法院方驳回了这一观点。他说："我们立刻就觉得该说法是错误的，很牵强，它将公民的思想和言论自由保障延伸到各式各样的电影展映上，在我们的城市和乡镇的广告牌上到处可见它们的广告……不可否认的是，电影的展映纯粹就是一门生意，其创作和导向都以盈利为目的，就像其他夺人眼球的花哨表演一样。我们认为，俄亥俄州宪法不会将它看作，也不打算将它看作国家新闻媒体或民意机构的组成部分。"[15] 正如法院所看到的那样，对电影的邪恶力量的担忧压倒了所有其他的考虑。因此，国家预防这种邪恶向大众扩散完全处于其合法权益之内。

在此后将近四十年中，最高法院的这一判决都是该司法机构支持公民政府在言论表达公开传播之前就对其进行审查的为数不多的例子之一。然而，它对公民自由和宪法法律的意义，比对电影审查斗争的影响要大得多。最高法院宣布对电影的前期审查符合宪法，但在以后的数年中，电影审查的提倡者或执行者都很少强调这一理据，他们不得不以社会或道德标准，而不是法律依据，来说服他们的对手。而他们的对手也不接受最高法院判决的约束，他们认为，宪法准予行使电影审查权是"违背美国观念的"[16]。

麦肯纳法官的意见之所以被如此普遍地忽略的一个明显原因在于，它完全缺乏聪明、理性的力量，甚至可以说，它更多的是出于个人偏好而不是普遍适用于电影审查的典型诉讼判例。即使是最热心的审查者也不会像麦肯纳法官那样，声称电影对所有性别的观众都有危险；在审查领域有些经验的人士更担心那些吸引清一色男性观众的电影。当然，他所依据的电影会对儿童产生不良影响的观点是正当的，但是在他做

[15]《缪图电影公司诉俄亥俄州工业委员会》，判例编号236 U. S. 230(1915)，第243、244页。
[16] 威尔·H. 海斯，《电影工业》，《关于美国审查的评价》第67卷（1923年1月），第75页。

出裁决的时候，对电影审查最有经验的芝加哥审查官们已经决定，他们没有必要让所有的电影都符合假设的基于儿童心理和情感的限制条件。

1914年芝加哥修改了审查条例，设立了一个准许21岁以上观众观看的电影类别——这是电影放映史上的第一个评级系统。警方也获得授权，给这样的电影颁发"粉红色的许可证"。根据芝加哥电影委员会的记录，这一改变是在改编自霍桑小说《红字》的电影引发意外事件之后形成的。

一个由女性组成的团体看过这部影片后，要求警方允许它公映。负责审查的官员说，他不知道能否向他15岁的女儿解释鲜红的"A"字的意思，所以他不能通过这部影片。这是男性和女性对于大众媒介中表现女性性欲望的态度形成冲突的一个有趣例子。不过，他还是很困惑，因为很显然，谋杀和抢劫这些通常检查时着重关注的禁忌，在这部影片里都不是焦点。他和制片人签订了一项"君子约定"，允许影片公映，前提是未满21岁的观众禁止入场。[17] 经过几次对改编自文学名著的电影的类似困境做出同样的处理之后，"粉红色的许可证"政策变成了一项法律。

到了1919年，曾促成"粉红色许可证"制度的警官痛苦地告诉芝加哥电影审查委员会，该制度已经失败了，他反对继续执行下去。他说，没有节操的制片商们没有好好利用放宽限制的机会去拍摄一些成熟的文学作品，相反，他们发现可以利用它作为一个楔子，逐渐扩大"白奴和性题材影片，嘲弄婚姻和女性美德"。[18] 位于芝加哥市中心的鲁普商业区的少数电影院都以这些为特色，在那里，"粉红色许可"这几个字作为色情电影的信号被突出地显示出来，反而成了吸引观众的广告手段。

[17]《芝加哥电影委员会报告》(1920), M. L. C. 芬克豪泽警长的证词，第87页。

[18] 同上。

8 电影制造的儿童 173

第一次世界大战时,审查员们认为类似那些张贴在联合广场剧院——与一分钱自动杂耍剧院在同一栋建筑内——的广告海报比影片本身对年轻人的道德更加有害。

他们甚至认为卓别林的表演很粗俗,但是查理·卓别林、玛丽·璧克馥和道格拉斯·范朋克(在图中摆出小丑姿势)却在战争期间的自由债券巡回宣传演出中赢得了所有年龄段的观众的喜爱。

好的坏的，干净的猥琐的，各种各样的电影就像海浪冲过沙丘上的城堡一样，横扫审查制度的众多障碍。尽管最高法院授权各州建立审查制度，但在随后的几年里，其他州中只有一个，即马里兰州成立了审查委员会。推动国会通过一项联邦审查法案的努力也没有什么进展。在1918年和1919年，芝加哥电影委员会举行了冗长的听证会，但让神职人员、女子俱乐部会员和政客们（他们构成了委员会的主要成员）感到受挫和懊恼的是，他们无法控制电影传递给工人及其子女们的信息。

有一个反差可以简单地说明这其中的内情。听证会上最受委员会关注和期待的或许就是埃利斯·帕克斯顿·奥伯霍尔茨（Ellis Paxton Oberholtzer），一位历史学家，宾夕法尼亚州审查委员会的书记，也是国内最强烈地支持审查制度的人之一。他的证词包含以下声明："我着实认为电影喜剧是我们所见过的这个世界有史以来最庸俗的东西。"[19] 经过几个听证阶段后，委员会直接听到了那些"庸俗"的喜剧演员之一——查理·卓别林本人的有力陈述。

在全国巡演宣传促销自由债券期间，卓别林和玛丽·璧克馥和道格拉斯·范朋克三个人一起出其不意地访问了一所芝加哥的学校。校长向委员会描述了当时发生的情景。"在我的一生中，还从来没有见过像这些人这样，能够让整个学校变得如此激动、美妙，"他说："哇，他们好像把学校从我们手中抢走一样。当那些人走过来时，我们就什么都不是了。他们犹如具有不可思议的神奇力量。我们学校就像炸开了锅一样沸腾起来。大家都很快乐，仿佛他们已经吸入了一些笑气。"[20] 老师们也这样吗？当然！

校长接着讲述，当电影明星们没有提前通知就到达学校时，他是如何迅速地把大家召集起来，并宣布带给大家一个特别的惊喜。"孩子

[19]《芝加哥电影委员会报告》(1920)，埃利斯·帕克斯顿·奥伯霍尔茨的证词，第106页。
[20] 同上书，斯蒂芬森先生的证词，第136页。

们的表情都很没精打采,"他说:"就像没有什么真正的好事在等待他们那样平淡。但我很荣幸地介绍了查理·卓别林。从那一刻起,所有的一切都立刻脱离了我们的控制。这件事给我们上了一课,让我们意识到如果能通过某种方法来利用他们的神奇力量,将可以极大地促进这个国家的建设,确实是这样。"[21]

这一说法和芒斯特伯格的观点如出一辙:电影充满魅力,电影具有影响人们向善的潜力,它有希望作为一种工具,用来改造、重塑和提升整个国家人民的素质。传统文化精英中几乎没有谁大声地说出这样的想法:何必沉浸于这样的幻想之中呢?除了1910年之前的一个短暂时期以外,文化领袖们更感兴趣的是审查别人的电影而不是自己拍摄电影。随着时间一年年过去,不管他们尝试着采用什么样的策略,电影越来越脱离他们的控制。历史上还没有哪一种如电影般强大的文化力量,独立于美国文化的主人打造出一片属于自己的天地。

整个听证过程中,芝加哥委员会敏锐地意识到它在与一些影子玩游戏,虽说是在听审查员、医生和校长们的陈述,但其真正的对手却远在千里之外,在纽约和加利福尼亚州。最后,在听证会即将结束时,远方的对手派了一个代表团前来扯皮了。三百余名观众挤满了听证大厅。来自纽约的五名电影高管坐上了证人椅子。领头的是威廉·A. 布雷迪(William A. Brady),曾经的戏剧演出经理人和阿道夫·朱克的早期合伙人,此时担任全国电影工业协会的主席,这是一个总部设在纽约的行业组织,很快将被更强大的电影制片人及发行商协会(MPPDA)所取代。如他宣称的那样,他也来自一个天主教家庭,经常上教堂做祈祷。

电影大亨们首先发言。他们抨击了审查制度,声称法律已经针对偶尔出现的淫秽电影制定了足够充分的保护措施。他们将委员们称为少数派,试图迫使大多数美国人接受他们的意见。他们指责审查员们

[21] 《芝加哥电影委员会报告》(1920),斯蒂芬森先生的证词,第136页。

带有政治偏见、无知、审查标准前后不一。委员们没有退缩，他们针锋相对地进行了反击。

被激怒的布雷迪最后告诉委员们，和其他媒体相比，他们对电影施加了更苛刻的标准。报纸杂志也和电影一样充满色情信息，但审查制度的倡导者故意忽略了这个事实。为什么？"你们不会尝试去审查报纸，"他向委员会发起挑战："是因为你们怕他们。"也许现在是电影向某些人展示自己权势的时候了。

"到今天为止，美国的电影业一直都没有介入宗教，没有介入政治，我现在代表美国的电影业警告你们，他们将利用手中的神奇力量，他们要进入政坛。也许他们进入政界后，你们会对他们恭敬一些。"[22]

有证据表明，在布雷迪发表这番言论的时候，制片商们已经与共和党领导人磋商，如何在1920年选举期间开展互惠互利的合作。如果这是真的，那么威尔·H.海斯在1921年12月当选为电影业的"沙皇"，不是对那年的阿巴克尔和泰勒丑闻的突然反应，而是双方历经多年协作的最终结果。

在阿巴克尔和泰勒丑闻的余波中，不下32个州的议会开始辩论是否要建立审查法案。1921年纽约和佛罗里达州已迅速通过设立电影审查制度的新法律（不过佛罗里达州的法律比较软弱和让人迷惑，它要求在佛罗里达州上映的影片必须先由纽约的审查员或全国审查委员会批准）。海斯的登场终止了这种全面立法的趋势。在1921年底等待确认的30部法案中，只有一部成为法律，是在弗吉尼亚州。审查倡导者们大声谴责海斯的游说技巧。

在马萨诸塞州，一个包括五项举措的法案在立法机关获得通过，但其中包括电影审查在内的三个修正案必须经过1922年11月的州内全民公投才能获得批准。据观察者报告，当地各家电影院都在银幕上

[22]《芝加哥电影委员会报告》(1920)，斯蒂芬森先生的证词，第176页。

播放宣传幻灯片,请观众"对所有修正案都投反对票"——因为他们觉得选民还不够聪明到能记住这三个修正案中哪一个与电影审查有关。[23]最后,所有三个修正案都没有通过公投,其中的电影审查法案以压倒性的 5∶2 未获通过。

在海斯牢牢地掌控下,1921—1922 年的危机逐渐消除,电影业开始对老对手采取更无所谓的态度。"职业改革家将其精力用来对付电影事务的日子已经结束了,"一位影院经营者代表于 1924 年这样宣布:"……现在,那些抱着陈旧过时观念的不满者发表攻击电影的言论时也不能保证会有听众了。"[24] "抱着陈旧过时观念的不满者"指的是传统文化精英们,这样的称呼有些刻薄,但毫无疑问,支持他们的观众已经大幅下降。一些人继续煽动抗议,把注意力转移到可能性微乎其微的联邦审查立法上,而另外许多人则意识到他们已被有效地解除了武装。

其根本困境在于,他们确信电影是危险的,但他们没有用令人信服的方式来分析危险。正如令人尊敬的牧师查尔斯·N.拉斯罗普(Charles N. Lathrop)在一本小册子里所坦陈的那样,与所有人的预期相反,改革者们彼此根本无法就电影的判断标准达成一致。尽管伊利诺伊州的首席大法官卡特赖特曾提到过电影的不道德或淫秽表现,但实际上"高尚"、可敬而有教养的人对于什么是不道德或淫秽持有截然不同的意见。他发现,自己的阶级对电影并没有统一的世界观,于是拉斯罗普大胆地提出了文化相对主义观点。"那些带着高雅精致的上流家庭生活的先入之见去电影院的批评家,"他写道:"很可能对影片中的很多场景感到震惊和沮丧,而在大量普通观众看来,这些场景并不比现实生活中每天都在他们眼皮底下上演的真实场景更丢人。"[25] 去想象下层民众的需求和意识,这一行动意图含糊不清,但无疑从漠不关心向前迈

[23]《政治漩涡中的电影》,《独立报》第 110 期(1923 年 1 月 6 日),第 6 页。
[24] M. J. 奥图尔,《如何建立和维护电影院业务》(1924),第 32 页。
[25]《谈电影问题》(1922),第 9—10 页。

了一步。

拉斯罗普总结说，敌对态度和对电影采取强制行动不再富有成效。神职人员和世俗机构的领导人已经发现，他们可以利用电影为自己的目的服务，在院线之外放映合适的电影，募集资金或吸引会员。改革者们开始学习自己往投影机上穿胶片。

到了1920年代中期，传统文化团体对影片内容施加直接控制的努力已经陷于停顿。但是，对电影信息传播的影响也可能以一种更安静、更微妙的方式在进行着。海斯经常传下话来说，某个主题不能涉及，某本书或戏剧不能拍摄成电影，某个演员或导演不能雇用，有多少回他说这些话是因为真正的压力或预期会引起争议呢？被海斯宣称是提高电影水准的唯一正确做法的（行业）自律政策被改革者认定是一种虚伪的托词；而一个全新的、由公民自由主义者、知识分子和艺术家组成的利益团体，则怀疑非正式的内部控制也会像警察审查那样对电影造成伤害。

对于电影业而言，公民自由主义者的批评不值得回击；审查者和改革者曾经是迫在眉睫的危险，但他们现在已经变得软弱无力。有人忍不住对这个已失去威胁的老对手展开略带玩笑性质的报复。海斯的得力助手查尔斯·C. 佩蒂约翰（Charles C. Pettijohn）在1926年发表的一篇文章中风趣而豪爽地问道：电影审查取得了什么成果？看一下芝加哥吧，他推荐说，这是第一个出台市级电影审查条例的城市，在这里发生的委员会听证会场面曾被广为引证，1920年代中期在其他地方的审查还都很松懈的时候，这里就已经对电影进行严格的审查了。"每个人都可以看到芝加哥的有益成果，"佩蒂约翰说："电影审查制度使它成为当今世界上最好、最干净、最有秩序、没有犯罪的城市。"[26] 事实上，1920年代是芝加哥黑帮最为猖獗的时代。

1928年，电影中的社会价值观研究全国委员会——一个前审查团

[26] 《电影业如何自己管理自己》，《电影年鉴》，第160页。

体的婉转称呼——的主任威廉·H. 肖特（William H. Short），编撰了一本 400 页的机密袖珍手册，引用各种材料证明电影对美国社会的可怕影响。他详细研究了 20 年来发表的各种宗教宣传讲道、报刊社论、法庭转录的证词、书籍、文章和小册子，并提取了它们对电影的每一条负面评论的"精髓"。它令人炫目地汇聚了众多的学识、才艺和箴言，充满了愤慨和高尚的道德语调；但它几乎一文不值，肖特也很清楚这一点。"人们已经认识到，"肖特哀叹道："到目前为止，充满公德心的各种社会力量仍无法就电影方面的问题应该采取什么样的政策和程序达成一致，缺乏论据充分、真实可靠的事实基础很可能与这一状况有密切的关系。"[27]

在 1920 年代，传统文化精英们认识到他们健康、高尚的思想并没有绝对无误地达到一致，即使在诸如"电影淫秽与否"这样看起来非常清楚的问题上也是如此，对于他们而言这实在是一个令人羞辱的体验。这种认识是可以称之为"意见"的"文学"形式——与它的"社会科学"形式形成鲜明对比——的贬值过程的一部分。对于上一代人而言，教授、牧师、随笔评论作家和其他文化名人的信仰和评判标准，被他们的同辈人视为足以用来定义和诠释社会现实。而在文化危机以及战争过渡时期，社会科学工作者在社会现实领域也扮演着即便算不上更高级也具有类似地位的角色，而且被看作正确行为的引导者。"社会科学"研究方式可能与世俗或宗教随笔评论家的解释模式一样主观、武断并受制于阶级属性，但在 1920 年代它们以谦逊的自信、精确而细致的研究过程给自己披上了一层美丽的光环，看上去具有了其他众多相互矛盾的社会解释形式都缺乏的某种清晰度和说服力。

但社会科学家几乎不怎么关注电影。在肖特的摘要汇编出现之前的十年中，社会科学涉足电影研究的数量几乎屈指可数。因此，该领域

[27]《电影一代人》(1928)，第 69—70 页。

实质上处于一片干净、空白的状态，有待探索、整理和定义。谁第一个收集和解释基本数据，谁就有可能决定此后几年中公开讨论电影时涉及的话题。当肖特收集、索引大量文章的时候，他正是转向了这样一个工程，并意识到它们是完全没有效果的。他缺乏的，就像他所说的，就是事实证据，但他显然不想要那些在反对电影的斗争中会阻碍"社会公德力量"的事实证据。[28] 因此源自于肖特自发行动的这一重大社会科学研究工程，从一开始就受制于他的特殊需求和目标：抓住电影的把柄，重罚它们，把它们钉在耻辱墙上示众。

肖特的委员会摇身一变成为电影研究委员会，肖特代表委员会获得了一个私人基金会——佩恩研究和实验基金的拨款，用于开展电影和年轻一代的关系和影响的学术研究。来自7所大学的19名心理学家、社会学家和教育研究人员参与了这个项目，根据研究任务分成12个不同的小组。他们的工作历时4年，从1929年一直到1932年，并于1933年发表了9篇研究报告，两年后又发表了两篇，还有一篇不知什么原因从来没有公开出版过，另外还有几篇学术或通俗的文章摘要，用于解释整个工作的意义。在此之前，还从未有人收集过此类关于电影对青少年行为和价值观的影响的事实资料。但我们能在多大程度上信任它？

项目的偏向——甚至可以说偏见——在每卷卷首共同的序言中便流露无疑。该序言由研究小组的主持人、俄亥俄州立大学教育研究局局长W. W. 查特斯（W. W. Charters）撰写，他对电影的所有假设都是消极负面的。"电影不为当代成年人所理解，"他一开始就说："它们是全新的，对儿童有巨大的吸引力；它们呈现了为人父母者可能不喜欢的一些观点和场景。"[29] 孩子们能明白哪些场景是大人反感的吗？他问，他们在成长中可以超越电影的负面影响吗？他们的情绪会被电影的害处

[28]《电影一代人》(1928)，第69—70页。

[29]《电影和青少年》(1933)，第5页。

激发吗？电影成了被指控的对象。面对这些指控，它们可能是无辜或有罪的，但有一点很明显，学者们正在努力地起诉它们。

佩恩基金的若干研究都是建立在实验室或系统测试方式之上的。爱荷华大学的两位心理学家通过把电极接到受试者的身体上，记录他们的心理电反应，来研究儿童对电影的情感反应。他们得出结论说，孩子对电影的情感反应比成人更明显，而对做爱场景的反应，则以青少年最为强烈。来自芝加哥大学的两位学者对年轻人进行了测试——看电影是否会改变其对不同社会类型和族裔群体的态度，并找到了一个绝对肯定的答案。三位心理学家以俄亥俄州少管所的儿童为对象，分成看电影和不看电影两组，研究分析他们的睡眠习惯，并断言看电影会扰乱健康的睡眠模式。

另一个研究小组对儿童看过电影后能记住多少信息进行了调查，他们发现，儿童不仅能记住很多信息，而且看完电影几个月之后，他们能记得比以前更清楚。两个耶鲁大学的研究人员试图找出年轻影迷的行为和价值观如何不同于不看电影的人（或者不常看电影的人，因为很少能找到完全不看电影的人）。他们的结论——大概是所有研究中最温和谨慎的——是确实有不同，但该差异主要是源于生活境况还是看电影，却难以判断。

其他的研究更多是依凭主观印象，或统计数据，或审美标准。俄亥俄州立大学的埃德加·戴尔（Edgar Dale）至少撰写了 11 部出版专著中的 3 部：一部是为年轻人提供电影批评和鉴赏的教材，一部是旨在确定观影儿童实际数量的调查报告，以及一部电影内容的统计分析，包括电影的剧情类型、主题、人物刻画、场景、服装等，以 1920、1925 和 1930 年的电影剧情片为分析基础。宾夕法尼亚州立大学的一位教育学教授精心编制出一些社会群体的道德标准，并进行了检验，看看某些电影情境是否符合或低于这些标准。他的前提假设是，电影应该反映社会群体的主流道德观念，而不是挑战或偏离它们。这些研究收集到的最有煽动

力的数据来自一些学生的观影体验，以自述文本的形式呈现，芝加哥大学的社会学家赫伯特·布鲁默（Herbert Blumer）将它们引用于两份报告中，一份是关于电影如何影响行为，另一份〔与菲利普·M.豪瑟（Philip M. Hauser）合著〕则是关于电影对青少年违法和犯罪的影响。

布鲁默的著作提出了关于电影对美国社会和文化的影响最具深远意义的假说，也毫无掩饰地凸显了所有佩恩基金研究课题的核心缺陷：它们几乎完全缺乏洞察力。本质性的对比差异被普遍地有时是很坦然地忽略：与环境中的其他刺激因素相比，电影的影响为何？在电影出现之前，是否有其他来源也给人以类似的各种体验？

例如，心理电反应仪是否记录下了1880年的青少年在读一本爱情小说时，和在1930年观看一部爱情电影一样会加快脉搏跳动？一个睡前故事在扰乱孩子的睡眠方面是否不亚于一部电影？19世纪的廉价低俗小说、情节剧或沃尔特·斯科特（Walter Scott）的冒险故事是否像20世纪初的电影剧情那样占据了孩子们的想象力？阅读《星期六晚邮报》（*Saturday Evening Post*）上刊登的一篇文章，与观看同一主题的电影是否同样极大地影响了年轻人的态度和观点？佩恩基金的研究将所有这些数据都排除在外，似乎主要是打算通过孤立地研究进而夸大电影造成的影响。我们很想知道这些"公德力量"在阅读学生们描写观影体验的自述文本时脉搏会如何跳动。

研究规划关注对象的狭隘影响了学术结论的综合全面性。这些研究者中有人发现难以做出普遍性的总结概括；他们明确指出，他们的研究对象对同一电影场景的反应非常不同，对整部电影的反应也完全因个体和特质的不同而迥异。一个研究小组写道，电影的影响力无疑很强大，但这种影响"因特定的孩子和特定的电影而不同"[30]。各研究小组就电影的社会意义做出了一些更普遍的结论，其中，布鲁默和豪瑟

[30] 弗兰克·K.沙特尔斯沃斯、马克·A.梅，《影迷的社会行为和观点》（1933），第92—93页。

通过对电影和青少年违法犯罪关系的研究得出如下观点：在那些传统文化机构（家庭、学校、教堂）相对薄弱的社区，电影的影响力尤为巨大——这一结论与四分之一世纪之前西蒙·派顿对那条城镇主要街道的描述几乎没什么不同。

派顿首先提出了文化斗争的概念，而佩恩基金项目被用来作为这种文化斗争的一件武器，而且在最终处理上，还不能让人利用社会科学研究方式的局限性，来削弱传统精英信仰的热情和信念。这项工作由亨利·詹姆斯·福尔曼（Henry James Forman），一位新闻记者，也是大众版总结式文集《我们的电影造就儿童》（*Our Movie Made Children*）的作者来完成，由他负责解决结论中所有的犹疑之处，让枯燥的研究成果更形象生动，并把学者的分析数据坚定而扎实地置于熟悉的道德和社会意识形态的框架体系内。

"电影银幕变成了，"福尔曼写道："一个巨大的教育体系，它的教导作用可能比现在的各种教科书更成功。"[31] 因此对公民而言，电影的重要性不逊于他们纳税建立的学校、他们的孩子喝的牛奶和水。"这些电影产品杂乱无章、放纵随便、经常选择不当，而我们的孩子的幼小心灵却置身于其中，深受其影响，难道它们不具有同等的重要性？就像我们不得不表明的那样，如果一不留神，就极有可能创造出恣意声色、杂乱有害的民族意识。"[32]

最重要的是，至少有一个主题，特别适合用佩恩基金的方式和文化视角来研究：年轻人的性行为。这是社会行为的一个领域，电影的影响力可能是原始、淳朴的。在哪种美国文化里可以学习做爱技巧？当然不是从每天的报纸里，不是从杂志和书籍里，也不可能像学习其他的运动或技能那样，观摩、学习别人如何做爱。在电影出现以前，爱的艺

[31]《我们的电影制造的儿童》(1933)，第64—65页。

[32] 同上书，第140页。

术在美国文化的公共教育课程中几乎没有什么存在感。但是，在电影中它成了学习的主要课程。

1920年代的社会学家爱德华·奥斯沃斯·罗斯（Edward Alsworth Ross）也是传统文化的诸多监护人之一，他把美国性道德观念的不断改变完全归咎于电影。在一次题为"电影对美国年轻人干了些什么"的讲座中，他声称："16年或者不到16年前还是小镇上的孩子的年轻人，比我们了解的任何一代都更富于性意识，易于性冲动，也更沉湎于性活动之中。由于他们过早地接触到具有性挑逗意味的电影，他们的性本能比那些来自良好教养家庭的男孩女孩提早很多年就被激发了出来，结果，对许多人来说，'追逐爱情'已经成为生活中的主要兴趣。"[33]

罗斯继而指责电影要对越来越暴露的女装、色情文学、充满挑逗性的舞蹈和愈发短小的泳衣负责——就差指责电影表现汽车的影像，让青少年有了一个能够发泄性兴奋的地方。这种铺天盖地的控诉，当然，也引起了一定的质疑。例如，人们可能想更多地了解上流阶层在将欧洲流行时尚，以及极具性挑逗的舞蹈理念引入美国私人和公共生活的过程中，发挥了怎样的作用。人们还希望了解城市环境的信息，广告、休闲和消费习惯的信息，不断变化的宗教思想、健康及人体观念的信息，还有很多其他方面的信息，但罗斯只满足于简单的解释。"这不是罗列证据的地方，"他说："我不会引用任何证据。"[34]

赫伯特·布鲁默为自己的研究课题《电影和行为》（Movies and Conduct）所收集的学生观影体验自述，提供了罗斯缺乏的证据，其中充斥着对电影作为恋爱训练场的褒奖。布鲁默让年轻人说出了自己的心里话，这主意要比给出专家意见或收集调查数据有效得多。青年男女们一遍又一遍地描述着他们如何急切地看着自己喜爱的明星，学习

[33] 《在世界漂流》（1928），第179页。

[34] 同上。

他们的手势、表情、动作、技巧……"我完全是通过电影才学会了亲吻一个女孩的耳朵、脖子和脸颊,当然还有亲嘴。"一个男孩这样写道。[35] 一个女孩注意到女演员在接吻时会闭上眼睛,于是就模仿了她们。不仅如此,如芒斯特伯格所述,无声电影快速的动作节奏让一些年轻人相信,很快就可以做出浪漫举动;它似乎导致了青年男女还在交往初期就做出搂脖子和亲吻的亲密动作。

电影得到了观众的深层心理认同,具有让年轻人从情感上为爱情做好充分准备的效果。"我一直为爱情片和情爱场面激动不已,并唤醒内心深处的渴望,"一个16岁的高中二年级女孩写道:"通常当我看到这样的场景时,我感觉自己是一个旁观者,同时又是其中的恋人之一。我不知道该怎么形容这种感觉。我知道是爱情片让我更容易接受做爱,因为我以前一直以为这是一件相当愚蠢的事情,直到我看了这些电影以后。影片中总有那么多的爱情戏,而且最后一切都变得完美,与先前没看这些电影时相比,我更喜欢亲吻和爱抚了。"[36]

除了对年轻人的行为造成直接影响外,电影似乎给他们的幻想生活也带来了深层的影响。电影提供了不同于现实环境的梦中性伴侣、情爱场景和强烈的情欲体验。许多青年男女在自述中提到了幻想中的性体验,那是他们在自己的现实生活中不能或不愿去尝试的经历。布鲁默称,事实上,他"不方便"全盘转载电影在这些年轻人中引发的各种幻想,所以他只提供了一些"较温和"的例子。"幻想,"他严肃地写道:"在很大程度上由被社会群体生活的道德标准禁止的各种体验所垄断、占据。"[37]

在所有的佩恩基金专项研究中,《电影和行为》提供了反对电影的最有效的宣传。布鲁默将从年轻人中收集来的大量的情感和幻想材料

[35]《电影和行为》(1933),第47页。
[36] 同上书,第109页。
[37] 同上书,第70—71页。

都塞进了那个传统文化框架体系；并认定中产阶级社会意识形态是唯一适合美国文化的价值观体系，而人们确实都应遵守他们鼓吹的那套东西。

"我们所说的这些冲动（因目睹激情电影或场景而被调动了起来），就是那些我们的社会公约和道德标准试图采取措施来审查的对象，"布鲁默写道："也许有一些社会意义，从这个意义上说，似乎激情电影诱发的情感宣泄就是对我们当代生活道德习俗的一种攻击，但我们不想对此问题做出评估。"[38] 如果我们相信布鲁默的话，我们就永远不会知道，其实在电影出现之前，男人和女人就有了情欲体验；或许也不会知道，美国的社会价值观一直处于冲突、混乱和变化之中。

尽管研究项目的覆盖面非常广泛，但佩恩基金研究几乎完全没有以那位在1919年宣称电影导致圣维特斯舞蹈症的芝加哥医生为基础，来进一步研究电影对美国社会的影响；因为1919年的那位医生和十年后的研究人员都从同样的社会视角开展研究，都忧心于同样的挑战：电影提供了信息；它们是那些导致人们跳出所处阶级、地位和社会环境禁锢的知识的来源；它们为社会运动推波助澜。对于那些只想维持现状的人而言，任何形式的运动都是不好的，但正如威廉·A.布雷迪所说，毫无疑问，指控电影引发了社会运动，显然要比以同样理由谴责报纸（或书籍、杂志、联谊会、俱乐部和酒店）更容易。

在此期间撰写的几乎所有关于电影影响的作品都认定，电影破坏了美国文化，而不是代表它、巩固它；在一个后来者看来，这可能很荒谬。但是很可能，即使是在20世纪晚期的美国人当中，也很少有人能把握电影给美国文化带来的变化。难道我们不是那些事实上在电影院有过重要的情感和认知体验的第一代电影造就的儿童中的一员或是其后代么？对我们来说，美国文化可能就是电影文化。

[38] 《电影和行为》(1933)，第116页。

如果说，一年 200 个小时的观影时间——1920 年代的大多数孩子每周去看一次或两次电影——对于一个孩子的文化观念和成长的影响，可能比他日常接触的家庭、朋友、学校、邻里、工作、宗教的影响更大，这会是真的吗？到了 1920 年代末，在美国几乎每个人都承认电影观赏过程中产生的强大的暗示作用，就像布鲁默所说的，电影完全掌控了观众的情感。但不管进行了多少调查研究，没有人可以真正确定，这种力量由什么组成，或者它对个人、对文化产生了什么影响。因此，把目标对准有形的、能把握的人会更容易一些——那些控制了电影的家伙。电影的力量似乎太巨大、太难以捉摸、太可怕，但人们可以弄明白电影制片人的力量，并与之进行斗争。

9

阿道夫·朱克建造的帝国

在外人看来,谁掌握着电影控制权是个很简单的问题,就是那些制作电影的人,几个身着黑色双排扣西装的秃顶小个男人——莱姆勒、福克斯、朱克、戈德温、路易斯·B. 梅耶(Louis B. Mayer)和其他一些人——在 1920 年代的那些照片里,他们站在来访的贵族或他们的某个明星旁边,温和地看着相机,很不引人注目。但是,害怕或争夺他们的权力的人,谁也不会被这种谦卑的姿态所愚弄。在那些和蔼可亲的面具后面,是坚定自信、深藏不露、冷酷无情而又精于算计的头脑,巨大的野心和帝王般的生活方式:宫殿般富丽堂皇的豪宅、配备专车司机的豪华轿车、私人网球场,以及数百万美元的收入。这些人就是电影大亨,他们的日常指令塑造了整个民族的意识。

但这些领导者却用一种不同的眼光看待他们自己。他们的权力是真实的,但它不像银行里的钱那样可以掌控和一直保有。它就像水银,不断地改变形状,从这里转移到那里,这一年和下一年从来都不一样。

为了获得和维持权力，每天都要进行斗争，斗争占据了他们的所有时间，不管是睡梦中还是白天的清醒状态，甚至是日历上遥远的未来。权力就是这样一种东西，他们需要不断地进行再发现，在一个永无止境的选择与机会游戏中，不停地猜测它躺在哪个核桃壳下。权力还是这样一种东西，他们总要重新塑造它，就像一件永远不会让人满意的黏土雕塑模型，并不断地受到挑战。

第一次世界大战前，除少数例外，电影业的扩张主要借助内部产生的资金，如制作、发行和放映的利润，电影院、发行商和制片厂的投资等。然而，从第一次世界大战到大萧条开始侵袭，持续的发展需要外部资金的援助和干预。从1917年到1920年代初，在电影行业制作、发行和放映三个分支的快速发展、联合及垂直整合时期，外部资金主要来自投资银行、商业银行和企业集团；在1920年代中后期从无声电影进入有声电影的阶段，则主要来自通信、电子和无线电行业。

对外部资金的依赖意味着对股东、债权人和金融专家的依赖，而他们的经济规则有时与电影界的行事方式相冲突。1920年代已经有外部财务投资者的代表会偶尔篡权，而在大萧条最严重的时期，这种做法常被用来对付电影界最有权力的大亨们。不过即使是在1920年代电影业最繁荣的时候，面对私人资本的进攻仍毫发无损的电影行业领导者也会发现，自己受到了联邦政府的指控。政府试图打破大亨们过度集中的权力，而这种权力保证了他们的独立性。

权力拒绝真空，电影专利公司（托拉斯）在1912年至1915年之间的快速衰弱在行业中心留下了一片权力空白，许多雄心勃勃的人士急切涌入。现在的问题不仅是谁能在争夺统治权的斗争中拔得头筹，还在于领导者会从电影业的哪一个分支中出现。

这不仅仅是一个学术问题。先前的托拉斯主要由制片商构成，它们试图同时控制电影制作和发行环节，并通过特许权使用费制度，从影院利润中抽取更高的份额装入自己的腰包。莱姆勒、福克斯和朱克这

样的独立制片人向托拉斯发起挑战，他们从电影放映起家，利用取得的票房利润逐渐扩张进入电影发行领域，然后是制作领域。而对于托拉斯或独立制片人阵营中雄心勃勃的人士而言，很显然从电影院锱铢汇聚上缴给分销商和制片商的收入还不够多。这就为通过斗争改变这种不平衡状态搭建了舞台。

第一轮掌控权力者来自分销商或交换商阵营。毕竟，他们是中间商，没有他们，生产商和零售商都无法运转。在第一次世界大战期间，即使是已经开始转向电影长片放映业务的大型电影院还是会每周更换两次上映影片，因此一年至少需要104部标准长片。朱克的名演员公司是当时规模最大的独立制片人公司，但制作能力也只够供应这一数量的一半。而且，电影长片的制片人还采取了一种"州权"销售模式，将他们的电影以"州发行权"为基准出售或出租给交换商，收取固定利润，而由分销商承担市场风险。电影长片出乎意料地被大众所接受，给交换商带来了巨额利润。于是其中几个实力较强的分销商对行业进行重组，把自己放在了中心位置。

这个想法在本质上就是让分销商在电影业中发挥类似于商品市场的中间贸易商那样的作用，与制片商及放映商签订合同，以指定的时间和价格接收和提供他们尚未拥有、事实上还不存在的标准长片。为了履行这一承诺，他们将认购所需数量的影片，用自己赚取的利润或放映商的预付款为制片商提供资金。由于现有的生产商数量太少，无法满足对标准长片不断增长的需求，因此中间商们建立了属于自己的新制片公司。通过这种方式，他们希望在电影界占有举足轻重的位置，既保障对电影院的产品供应，又出资赞助制片人进行电影创作。届时作为他们费力劳神的回报，他们要拿走一个很大且固定的票房收入百分比。

两个雄心勃勃的非移民商人——来自威斯康星州的哈里·E. 艾特肯和发迹于犹他州和旧金山的 W. D. 霍德金森（W. D. Hodkinson），试图把这一体系付诸实践。他们采取的不同策略很有教育意义，他们截

然不同的命运也是如此。

1913年，艾特肯成立了一个全国性的发行公司——缪图电影公司来发行独立电影。他最早的动作之一就是指定D. W. 格里菲斯为制片人兼导演，主管由缪图提供创作资金的几家电影制作公司，后来他又为格里菲斯筹集资金拍摄了《一个国家的诞生》。然而，艾特肯自己缺乏足够的资金来支付他承诺过的所有预付制作款项。但他并不缺乏游说能力，他说服了华尔街的熟人利用他们的影响力和现金来支持他的行动。他们的名字帮助他敲开了多家商业银行的大门，为他提供贷款以维持公司的运营。这是最早的金融资本进入电影行业的商业冒险活动。

艾特肯喜欢利用自己的能力与别人的金钱去冒险，最终导致了他的垮台。小心谨慎的董事会对于他在格里菲斯耗资巨大的史诗片上的巨额投入，以及其他冒险行径惊骇不已，免去了他的缪图公司总裁一职。于是艾特肯成立了自己的制作公司——三角公司，在卡尔弗城建立了一个规模庞大的制片厂，聘请格里菲斯、因斯和塞纳特为导演，并为一些著名的舞台演员提供高额薪金。为了给这一宏伟的计划提供资金，他出售了部分新公司的股份，这是电影公司第一次公开上市交易。结果发现资金还是不够，他又从投资银行借来巨资，将公司控制权让给了他的债权人。形势日渐清晰，与舞台明星合作的电影票房惨败，债权人们立刻对三角公司进行了清算，将艾特肯打发回威斯康星州，早早就被人遗忘。

艾特肯短暂的飞黄腾达和惊动业界的惨败教训让霍德金森坚信，也是他在1914年成立派拉蒙影业公司时形成的基本原则：不要让权力脱离自己的控制，不要忘记你的制胜策略——要从根本上坚持发行权并为电影制作提供资金，远离生产和放映等问题领域。其他四个主要的"州权"分销商与霍德金森一起成立了派拉蒙公司，每人都拥有同等数量的股份和一个董事会席位。然后霍德金森与阿道夫·朱克签约，由他负责发行名演员电影公司生产的所有影片，一年共计52部，接着又从其他独立生产商和派拉蒙自己的制片公司获得了承诺供应的104部

影片的另一半。

霍德金森的体系让派拉蒙获利丰厚,但该设计有一个很重要的缺陷:它没有考虑到阿道夫·朱克不满于被降格归入他人企业的分包商角色。在电影业快速变化的产业结构中,有太多的财富资源和优秀人才可供选择,有太多的交易,炮制了太多的方案,让权力难以保持稳定、安全和牢固。霍德金森已经做了一个合理的设计,也通过巧妙的手法付诸实施了,为所有与他合作的人带来了很大的好处。但他拒绝改变当前的有利状态,结果有利状态就从他周围消失了。确切地说,他拒绝了朱克要求制片商也成为派拉蒙股东的要求。于是朱克买断了五个合伙人中的三个,获得了控制权。

现在轮到朱克独揽大权了。乍一看,他的成功之路似乎很简单。所有相关人士现在都意识到,发行是电影行业贸易的中枢。要恢复制片商的主导作用,必须让发行成为制片商业务的一部分才行。之前的专利公司已经迈出了这一步,它成立了自己的发行公司,并试图买断附属于其下的分销商或强制他们退出,但它失败了,因为独立制片人为放映商提供了更理想的产品。朱克就曾经是那些通过与明星演员合作制作电影正片,挫败托拉斯的独立制片人之一,现在,明星演员们仍然是他最大的价值所在。1916年,他将自己的名演员影业公司与拉斯基电影娱乐公司合并,还把几个较小的派拉蒙制片子公司也加了进来,成立了名演员-拉斯基影业有限公司,集制片发行于一体,足以赶上或超过与之竞争的发行商的产量。

但在电影界,通往权力的道路没有一条是简单的。对于现有的控制结构,朱克绝不能像霍德金森那样有所懈怠,即使已经不大可能出现他曾经致力于实施的颠覆行动。到1916年,一度占据主导地位的欧洲电影几乎从美国电影院中消失,海外竞争者的突然缺席,为美国电影创作的迅速扩张创造了消费需求和发展机遇。与此同时,规模更大、更豪华、专门为放映电影设计的剧院的快速建设,要求规范放映商租赁电影

时的混乱规则和程序。朱克必须制定政策来应对这两个新的挑战。

在朱克掌控派拉蒙之前，像霍德金森这样充满创新精神的发行商和电影院拥有者已经开始着手改革电影租赁制度。按照旧的电影租赁方式，只要影片还能吸引观众，租给越多的电影院就越好，只要对方想要就给。保留这种老做法没有什么商业意义。这样的做法在本质上意味着你在与自己竞争，其结果很可能是影片以低价格在上座率只有一半的影院放映很短一段时间。随着豪华、舒适的电影院的出现，尤其是经营独立制片人的故事长片的"州权"分销商已经开始根据软硬件质量和盈利能力对电影院进行等级划分，若继续按照"所有影院都平等"的假设行事就显得很荒谬了。

其结果，尤其是在1914—1916年间出现了几个强大的分销商之后，就是建立了一个复杂的电影院评级体系。其分类范围从崭新、漂亮的豪华电影宫直到老旧的、闹市区的、居民区和小城镇的电影院。影片首先在最负盛名的影院以最高的票价进行独家放映，经过一段适当的时间后，再提供给规模小一些、票价低一些的电影院。该评级体系的实施前提是，影片的放映能够按这样的方式延伸、扩展开去，而且总租金可以增长。如果放映商们知道在当地除了他们之外其他电影院都只能在几个星期甚至几个月以后才能放映，他们就愿意出更高的价格以获得热门影片的抢先上映机会。于是，不同的分区建立起来，分区内的影院互相竞争，同时制定了交错放映的日期安排。第一轮和第二轮放映日期之间的时间间隔被称为"清场"（clearance），并且整个运转机制被赋予了一个恰如其分但有些不太好的意味的名字——"保护"（protection）。

朱克在派拉蒙的上位在某些方面看就是对日益壮大的保护体制的一种响应。如果有人要将影片以不同的租金率分配到各个不同的影院，与经销商相比，制片商可能会为自己的影片交易进行更多的讨价还价。一旦控制了自己的影片发行权，朱克马上想出了一种新的保护制度以增加他的利润，并为收入提供了保障：他坚持要求任何想要名演员-拉

斯基公司拍摄的任何影片的放映商，想要就得全部都要。

这种方式被称为"卖片花"（block-booking），在理论上与早期的把全年生产的影片打包出售的模式并没有很大不同，但在实践中，它几乎与托拉斯一样是一个有不祥预期的创新。名演员－拉斯基公司在一年内拍摄的影片超过了首轮影院一年的放映需求。当朱克的销售人员坚持要求大型影院只能放映他们制作的影片时，其他制片商被立刻从这些影院中踢了出来。一些影院有足够强大的实力与朱克讨价还价，可以只放映其中的部分影片，但它们必须满足名演员－拉斯基对优先安排上映日期和更高租金的要求。放映商对朱克的新政策大为恼火却无计可施，他拥有太多大受欢迎的电影明星了。

1917年，电影业刚刚结束对托拉斯持续八年的战争，现在它又面临着一个新的征服者。和平意味着向阿道夫·朱克屈服，一些最强势的放映商选择重燃战火。

促使放映商展开反击的人是托马斯·塔利，一家洛杉矶剧院的老板，他的"电"剧院曾在《火车大劫案》之前的那些犹如洪荒般久远的日子里放映埃德温·S.波特的电影。在他的领导下，大概有二十多个来自全国各区域最有影响力的放映商于1917年4月聚到一起，同意成立一个联盟，即第一国家放映商联盟。他们控制了大部分的首轮影院，几百个较小的影院也迅速加盟，情况发生了逆转：如果第一国家联盟的影院拒绝放映，朱克拍摄的影片将很难找到合适的放映网点。而且，由于放映仍然是电影业最赚钱的分支，第一国家联盟拥有足够多的资金购买大牌明星并建立自己的发行业务，其最重要的收获就是与卓别林的合作。1917年卓别林以独立制片人的身份与第一国家联盟签约，由后者预支其影片的创作费用。

按阿道夫·朱克自己的说法，作为一个电影大亨他的生活非常平淡、简单，偶尔才会展示一下他明确、锐利而不容更改的决心。然而，当他知道放映商们的报复手段后，温和的面具再也无法掩饰他的愤怒。

在给一群哈佛商学院的学生发表演讲时，他描述了与第一国家联盟领导人会晤时的情形，并警告他们不要轻举妄动（越界）。如果他们坚持要进入发行和制作领域，他别无选择，只能以牙还牙做出反击：他会购买并建立自己的首轮影院。

凭借他掌握的有限资金，朱克可以买下几个首轮影院，包括纽约时代广场的里亚托（Rialto）和里沃利（Rivoli）电影院；在洛杉矶也买一个，确保在这两个电影业中心都有自己的展示窗口。但核心问题是，他能走多远？

他最强大的盟友奥托·卡恩（Otto Kahn）是库恩雷波公司的投资银行家。库恩公司发行并出售了价值1000万美元的名演员－拉斯基公司优先股，为朱克提供了迈上其事业巅峰的资金。朱克从不挑头做任何事，但他总是那个考虑最完善、资源最充足和结果最成功的人。正如他在电影长片上的举措，以及将发行与制作有效联合在一起那样，在电影产业的垂直整合方面也相当成功。早在四五年前，威廉·福克斯就已经将放映、发行和制片功能集成于一个公司内，但规模完全不具有可比性。几乎没有人注意到福克斯做出的谦卑努力，而朱克再次撼动了电影界的根基。

从1919年至1921年，实际上不到三年的时间里，朱克的代理人为派拉蒙公司购买、建造或参股而拥有了六百家电影院——朱克保留了派拉蒙这个名字作为他的分销公司之名，现在又把他在放映业务方面的大胆冒险之作冠以同一名号。在美国所有的电影院中派拉蒙占比不到5%，从专利公司托拉斯的意义上看很难称它是一种垄断，但就其控制效果和利润而言却相当令人叹服。

派拉蒙现在可以制定自己的放映计划，大肆宣传自己的明星，为自己制作、放映的影片进行广告推介，并保证它们会在每个主要城市的著名影院上映。全国发行的报纸、杂志如《文艺文摘》等会及时介绍和评论派拉蒙的电影，观众们也对这些电影充满兴趣。独立影院经营者

几乎别无选择，只能加入一个已扩大的片花预订体系，放弃更多的自主权和收入，如果他们还想留住观众的话。

与此同时，其他电影公司被迫效仿朱克。第一国家联盟完成了与派拉蒙方向相反的垂直整合，在放映和发行业务之外增加了多个制片公司。已经完成整合的福克斯则加强了所有三个分支的业务。卡尔·莱姆勒的环球公司开始收购影院。曾经与朱克合伙、资历更深的杂耍大亨马库斯·洛，也进入电影放映圈并迅速收购了米特罗制片公司。塞缪尔·戈德温获得了杜邦家族的融资，开始购买剧院。许多如今名字早已被人遗忘的其他公司也纷纷跟随。

独立制片人受到的威胁并不比独立放映商少。第一次世界大战刚结束的几年里，独立制片非常活跃。数十位经过市场检验、具有相当票房号召力的男女明星和几个有名望的导演都成立了自己的制片公司，自信发行商肯定愿意发行他们的影片。当时电影界最著名的四个人物——查理·卓别林、道格拉斯·范朋克、玛丽·璧克馥和 D. W. 格里菲斯，甚至被说服将他们的独立制片公司联合起来，并创建了自己的发行公司——联美公司。事实证明，联美公司的成立使他们免于被随后突如其来的行业整合所兼并的命运。其他独立制片人则没有这么强大，也没有这么幸运。

随着电影业确立这样的结构形态——在随后一代人的时间内一直维持着这样的结构，直到二战结束——各大公司在发行方面的影响力迅速凸显出来。独立制片人无法凭一己之力找到合适的剧院，独立放映商也无法靠自己找到合适的片源。越来越多的独立制片人和独立放映商处于大型电影制片厂的控制之下，明星和制片人成为制片厂的雇员，电影院则成为大型公司的附属机构。

制片厂体系就是阿道夫·朱克建造的帝国。作为一个致力于集权和盈利的结构形式，它毫无缺陷，只要具备一个根本条件：美国人民愿意不断地花钱看电影，先是一角两角，然后逐渐涨到五角一元。

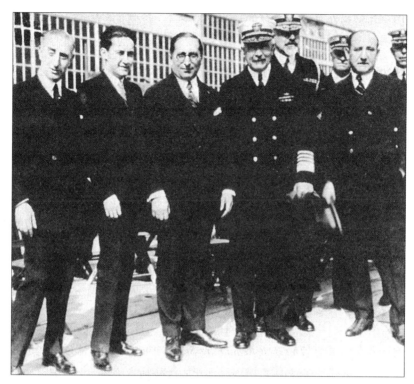

1920年代，米高梅公司和联美制片公司的高层一起陪同海军军官在制片厂参观。左侧的是米高梅公司的哈利·拉普夫、欧文·萨尔伯格和路易斯·B. 梅耶；右侧的是联美公司的约瑟夫·M. 申克。

一些电影业内人士撰文宣称观众对电影拥有真正的决定权，这种说法令人怀疑。然而，它还是有一定道理的：当人们减少对影院的光顾时，政府并没有打算像对待铁路运输和飞机制造公司那样出手干预，而是让公司所有者自己承担错误和激进行动的后果，接受市场法则的惩罚。尽管电影大亨的权力和利润在1920年代变得相当惊人，但他们从未停止竭力运用自己的才能取悦大众的脚步。

在大众商业娱乐辉煌的青春年代，也就是在一战结束至大萧条前的那些年中，电影产业界建造了华美而雄伟如宫殿般的电影院，让城市

居民和游客在其中体验到了君王般的感觉。没错，罗克西影院创立的梦幻式影院环境模式形成于一战之前，但电影宫的繁荣时期则出现在 1920 年代中期，在电影制片厂进入放映领域成为影院的主人之后。

出于扩大声誉的需要，所有大公司都希望自己的名字能够镌刻在某家宏伟剧院的墙壁上。据说，人们愿意花钱进入洛氏的电影院，只是为了使用里面的卫生间，因为它们比你在生活中可能会看到的任何其他厕所都要精美豪华。你所追求的是从每天的劳碌中得闲片刻，或找个机会让自己迷失在骄奢的环境中，享受彬彬有礼、无可挑剔的服务员的殷勤照料吗？那么你可以前往派拉蒙、福克斯、洛氏，也可以去铠视、豪府、斯坦利、魅界，或是最恰如其名的——天堂影院（Paradise，在纽约的布朗克斯、芝加哥，或明尼苏达州的法里博）。

这就是电影宫带给人们的体验，也是电影宫流传于今的神话传说，本·M.霍尔（Ben M. Hall）所著的插图著作《最佳剩余座位：电影宫黄金时代的故事》（*The Best Remaining Seats*，1961），就津津乐道地讲述了那个时代的诸多神迹。但这些豪华剧院给拥有者带来的，更多的是烦恼而不是满足。电影宫在经济上就像是个中看不中用的家伙，这一事实让人震惊，这对于电影宫的神话实在是个巨大的颠覆，而且似乎没有一个电影史学家曾经提到这一点。它们脆弱的财务状况不仅在大萧条的艰难时期显露无遗，即便是在好的年景，在繁荣时期也是如此。电影宫的危机是 1920 年代电影业难以启齿的家丑，也是电影制作和所有权发生革命性变化的主要原因之一。

有关电影宫的一个基本事实是，单靠放映电影不能带来足够的收入以支付沉重的开支。在一次少有的坦率交流中，山姆·卡茨（Sam Katz），一位曾在 1920 年代中期负责运营派拉蒙影院业务的芝加哥放映商，对哈佛商学院的学生承认说，普通影片没有足够的票房号召力让各大影院满座，也又没有足够多质量上乘的影片来满足需求。

自 1920 年代早期开始，制片厂体系已经转向大量制作所谓的低预

9　阿道夫·朱克建造的帝国　199

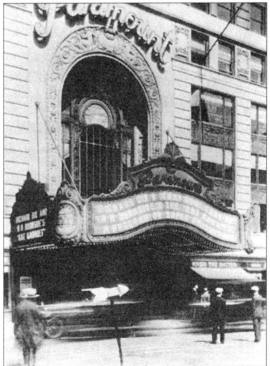

1920年代最宏伟的电影官之一，位于纽约时代广场的派拉蒙电影官，室内场景（上图）及其入口处颇受赞誉的曲线遮檐（下图）。

算影片：成本低廉的类型片和程式片——西部片、爱情片、喜剧片和警匪片。各大制片厂每年各出品40至80部影片；整个行业每年出品将近700部影片，来满足数千家社区和小城镇电影院的需要。它们仍然每周更换三至四次影片，每年需要150到200部电影。在这些影片中，只有极少数的非同寻常的优秀影片值得在电影宫首映。只有最好的、最受大众欢迎的影片，如《大阅兵》和《宾虚》(*Ben Hur*)，能够持续不断地吸引足够多的观众前来观看，让宫殿总是处于看电影的黑暗之中。

影院经营者转而引入现场表演、杂耍和综艺活动，在节目单上把更多的时间留给了乐队表演。这是对过去的一种回归，当时电影开始挤占杂耍节目的表演时间，只是现在情况恰好相反。而上涨的聘用舞台演员的费用减少了它们所产生的额外收入。

在《电影院经营》(*Motion Picture Theater Management*, 1927)一书中，作者哈罗德·E. 富兰克林 (Harold E. Franklin)，也是西海岸连锁影院的经营者，透露了运营一座电影宫所需的各种费用。洛杉矶的加州剧院，也就是他的费用分析对象，其利润率只有5.4%（在大萧条时期的一本管理手册中，利润率达到总收入的15%即被认定是豪华剧院）。其特别高的费用支出包括租金（占总收入的30%）和广告（占近13%）。几乎40%的总收入用以支付节目费，其明细分类颇具启示性：近15%用于乐队支出，支付给舞台演员的报酬略高于7%，购买影片的支出不足15%。

这里有两个特别重要的数字。第一个就是偏低的电影租赁费用。几年前，也就是在1919年，阿道夫·朱克曾提出要求，制片商应该获得票房收入的更大份额，并明确指出他想要22%到25%；在某种程度上，他购买影院进入放映领域就是迫使放映商提高给制片商的分成的一种手段。而几年后，在大萧条时期，剧院普遍为它们放映的电影支出总收入的30%到35%。那么被选作典型来分析的这座电影宫，是如何成功地只支付了15%呢？

答案很可能在于，1920年代后期各大公司为了保护其对电影宫的投资而做出了显著的政策调整。按收入总额的固定比例支付给发行商的旧有方式被取消，代之以一种新的分配制度，影院以净收入为基础按一个更高的百分比支付给发行商。但运行电影宫的成本是如此之高，以至于预定的许多影片在扣除运营费用之后根本没有利润可言。在这些情况下，制片商和发行商就无法从影院方收到一分钱。因此，电影宫的危机降低了主要制片厂的盈利，也严重削弱了那些试图制作并推销首轮影片的独立制片公司的实力。

　　第二个重要的数字揭示了导致该状况的根本原因：加州影院每一美元的收入中，就有超过20美分来自非电影娱乐节目。电影宫除非降低影片在它演出日程编排中的重要性，否则就无法生存。这一难堪的事实让一些评论家宣称电影即将死亡，沦为演艺行业原始法则——大众很容易厌倦以及总是追求新奇——最新的受害者。

　　这当然有些夸张。低预算影片在廉价小剧院的表现相当不错，每一年都会有几部优秀的电影带来大量的观众。这个问题非常特殊，与运营首轮影院的费用和首轮电影的质量有关：前者太高，后者太低。

　　出于声誉、投资者的信心、债务和卖片花体系等原因，不可能通过放弃电影宫来解决这个问题。考虑到现有的电影批量制作模式，也可能通过努力制作更令人满意的首轮影片来克服这个困难。但是，对于坊间流传的人们已经厌倦了传统的黑白默片，希望尝试一些新东西的说法，为什么不检验一番呢？

　　自从爱迪生预言电影会如生活般真实，众多发明家、科学家和工程师一直在努力设计各种方案，赋予电影以声音、色彩和三维立体感。到了1926年，前两种技术，即声音和色彩已经可以在实验室里成功展示。尤其是声音设备，在各大无线广播、电话和电气公司的支持下，已经可以用于商业开发。有声电影不再神奇，它们是一代人艰苦努力的成果，也实现了电影思想中的一个坚持不懈的追求——加强真实感。

然而各大电影公司，除威廉·福克斯外，都不愿改变现状。他们已经背负了沉重的物业投资，如果有声电影取得成功，他们将面临大面积的剧院重新改造和生产设施更新的支出。而且政府正在进行一项诉讼调查，虽然该调查针对派拉蒙公司，但它对所有大公司都会产生警示作用。该调查已接近完成，联邦贸易委员会在 1927 年下令朱克的公司终止卖片花的做法（派拉蒙最终还是让联邦法院推翻了联邦贸易委员会的裁决）。因此行业领袖们个个心事重重，无暇他顾，将这次新的冒险和机会留给了别人。

这一次，投机者不是一个，而是四个：哈利、阿尔伯特、萨姆和杰克·华纳四兄弟（Harry, Albert, Sam and Jack Warner），他们是更具犹太血统的移民实业家，也是放映商和制片商，但一直没有引起太多关注，而且他们作为独立制片人的地位因电影宫的不断衰败而受到威胁。他们共同出资，制作了有史以来第一部有声电影故事片——由阿尔·乔生（Al Jolson）主演的《爵士歌手》（*The Jazz Singer*），并于 1927 年 10 月在位于纽约第五十二街和百老汇大街交叉口的他们唯一的影院上映。《爵士歌手》取得重大成功，随即出现了一股为情绪高涨的民众制作有声电影的热潮，后来，哈利·华纳回忆起他们的初衷。"我看到了电影的救星，"在英国，他说："以及试图入侵并控制电影院的杂耍节目的失败。"[1]

一夜之间，华纳兄弟就从无名之辈一跃进入行业前列。从 1927 年仅有一家影院起步，到 1930 年他们控制了超过七百家影院。他们收购了全美最大的连锁院线之一美国斯坦利公司，同时也接过了斯坦利作为第一国民电影公司主要股东的主导地位，第一国民由最初的放映商经过努力拥有了一家大型制片厂，而现在华纳兄弟迅速吸收了这一与众不同的努力成果。他们的资产价值从 1927 年的 500 万美元上涨到两年后的 1.6 亿美元；1929 年其净利润超过 1700 万美元，打破了行业记

[1] 转引自加里·阿利根所著《有声电影的浪漫传说》(1929)，第 7 页。

录，超出上年近 900%。

与此同时，另一个有声电影的先行者——福克斯，在 1927 年马库斯·洛去世之后，启动了购买洛氏公司控股权的计划，试图控制两大电影制片厂——洛氏的制片厂分公司米高梅公司，加上他自己的制片厂。作为曾经的制片厂领袖，朱克的派拉蒙公司做出了 180 度的大转变：在 1928 年它还在坚持只拍摄默片，而到了 1930 年，其摄制的故事片全都成了有声影片。

对这些金融和技术上的显著变革进行调查分析之后，1930 年《财富》(Fortune) 杂志宣称美国有声电影的出现是"整个工业革命历史上无与伦比的最快、最神奇的革命"[2]。毋庸置疑，美国电影从默片到有声影片的转变是美国式资本主义伟大的成功故事之一，但是，我们必须认识到，它不仅是一场革命，同时也是一场反革命，或者说是一场政变。

有声电影一下子就解决了电影宫的危机。那些不屑于观看平庸的首轮默片的电影观众争相去看每一部有声影片，甚至票价大幅飙升也不在乎。影院座无虚席，影院老板们也不再需要依赖于现场表演和乐队演奏。事实上，在有声电影革命中真正的输家是音乐家，当录制好的声音占据了电影院时，数千名音乐从业者失去了他们的工作。

但是，影院老板发现，尽管他们不用再给非电影类娱乐节目支付工资了，却几乎看不出省下什么钱。制片方要求影院为有声影片支付更高的租金，截走了大部分以前支付给现场表演者的工资。1927 年至 1929 年间，放映公司的净利润只上升了 25%；而对于制片商，则涨了近 400%。

电影观众的行为也出现了一个有趣的变化。在默片时代，在看电影时观众可以出声表达他们对屏幕上的动作情节的看法，这被视为是可以被接受的。有时，这可能导致电影欣赏的中断或招人讨厌，但它也

[2]《电影中的色彩和声音》,《财富》杂志第 2 期（1930 年 10 月），第 33 页。

可以营造出一种彼此都有同样反应的和谐气氛，与前后左右的陌生人形成一种街坊邻里的感觉；当然，这样的评论在居民社区和小镇影院中最常见，在那里很多电影观众都相互熟悉。（例如在电视喜剧中，观众无论是在心理状态还是有形空间上都处于不同的孤立环境中，使用预录笑声这一手段旨在给观众营造出一种轻松愉快的群体感。）然而，在观看有声电影时，大声交谈的人会被其他观众断然呵止，他们谁都不想错过影片中的任何对白。无声电影时代老是说话的观众变成了有声电影时代沉默的观众。

有声影片的出现也让人们开始从一个不同的角度来审视整个审查制度的问题。华纳兄弟公司的维他风（Vitaphone）声音系统使用独立分开的声音记录唱片，与屏幕上的动作同步，福克斯有声电影（Fox Movietone）则使用一种光学声音处理方式，将声音直接记录到胶片上，后来成为行业的标准。州和地方的审查官无法篡改维他风有声电影：唱片本身不能被剪切或改动，他们对电影进行的任何修改都将使声音不同步。而且，随着有声片的到来，公民自由论者准备重新提出那个老问题，即电影是否受宪法第一修正案保护而在公开发表之前免于接受审查？所有这些形势的发展，都让威尔·H.海斯设立的电影行业内部自我审查程序变得越来越重要。新的《海斯法典》于1930年颁布，海斯办公室对电影剧本及人物角色的影响更加强大。

在电影制片厂内部，有声电影革命带来的影响更为明显。大家都知道一两个真实性难以确认的关于嗓音很难听的默片明星的故事，好莱坞令人难忘的自嘲影片《雨中曲》（Singin' in the Rain, 1952）的描述让这样的故事永久流传。但说话能力确实是个问题：演讲术教练趁机大赚了一笔；具有简短干脆的英国口音的演员们加快了前往好莱坞的步伐；观察家们预言，在好莱坞默片中为数众多而引人注目的外籍演员将会被打发回瑞典、德国或捷克斯洛伐克；其他人担心，粗俗的、没有受过良好教育的电影编剧和演员会破坏美国语言风格。有些明星过早

失宠或退休,但这种状况在有声影片出现之前也同样存在。口语发声所造成的更重要的变化并非在演员这里,而在于电影制作技术。

录音的要求结束了现在回想起来简单、随意、近乎原始的无声电影制作方式:相机一边运转,导演一边发号施令。曾有一段时间,制片厂允许公众从较远的安全距离观看在露天表演场地拍摄的场面,但是有声影片需要彻底消除噪声的干扰。制片厂很快就搭建了复杂的、昂贵的隔音舞台。在发明更安静的摄影机之前,必须将它们安置在固定的带软垫的小隔间内,不让它们呼呼转动的齿轮发出的噪声传到录音的麦克风中,并且老式的发出哔剥声的舞台灯必须由新的无声的灯光代替。

为拍摄有声电影而重新改造制片厂的巨额支出一度看起来几乎是自我毁灭。制片行业总收入中足有30%至40%来自国外市场,但许多行业经营者担心,非英语人士不会花钱去看不是讲自己母语的影片。有一个解决方案,对在好莱坞的欧洲演员是一个福音,就是用操不同语言的不同演员拍摄同一部影片的不同版本。但事实证明,即使语言不通也没有减少好莱坞电影在外国的吸引力:这个问题通过配音技术的发展或字幕的使用得以解决。

尽管有这么多的挑战,但这场有声电影的革命发展得很顺利,不断取得进步,参与各方普遍获利。那么,说它也是一场反革命或政变,证据在哪里呢?

一条线索在于,电影制作的主要方面——电影看上去的状态——转变得非常顺利。诚然,在有声电影制作初期,很多影片拍摄得很粗糙,行动呆板,照明严重不足,人物几乎静止不动,这些困难很快就被解决了。到1930年——甚至早在1929年,在罗兰·韦斯特(Roland West)的《不在场证明》(*Alibi*)和金·维多的《哈利路亚》(*Hallelujah*)这样的电影中——优秀的有声作品已经展示出了不逊于无声电影相应的活动状态、步伐节奏、动作情节或气氛。此外,转入拍摄有声影片对导演几乎没有影响。

可以肯定的是，有些导演收获了成功，有些人则输了，但并不清楚，这种变化是否与声音有很大的关系。声音的到来可能确实加速了瑞典导演维克多·舍斯特伦（Victor Sjöström）从好莱坞离开，但这并没有定论；而借助有声电影进入电影业的重要导演只有鲁宾·马莫利安（Rouben Mamoulian）和乔治·库克（George Cukor）。导演的稳定性反映了一个重要但被忽视的事实——从默片到有声电影，好莱坞电影的视觉美学——镜头拍摄并组装成一部完整影片的方式，并没有什么变化，就算有也很小。

如果不是主导美国商业电影的美学系统在1920年代中期时经历了第一次重大挑战——来自苏联的另一种电影美学脱颖而出——这一事实可能不值得评论。其电影理论，强调通过精心设计的镜头并置和剪接，制造出一种特殊的视觉效果，激起观众对马克思主义关于社会现实的论述的共鸣。人们很难想象，关于苏联电影制作的理论表述会引起资本主义电影制作世界中心的关注，但苏联导演制作的电影让好莱坞不得不对其注意，因为它们惊人的视觉力量几乎胜过了美国电影制片人曾经制作出的最佳影片。1926年底，看了爱森斯坦拍摄的《战舰波将金号》之后，年轻的米高梅制片人大卫·O. 塞尔兹尼克（David O. Selznick）给助理写了一封信，赞叹该片运用了"一种全新的银幕表现技巧"，并建议米高梅的导演认真学习研究该片，"就像一群艺术家观摩和研究鲁本斯或拉斐尔的作品那样"[3]。

凭着爱森斯坦的《罢工》（*Strike*）、《战舰波将金号》《震撼世界的十天》，以及普多夫金（V. I. Pudovkin）的《母亲》（*Mother*）和《圣彼得堡的末日》（*The End of St. Petersburg*），苏联电影接过了无声电影美学先锋的旗帜。这让美国和西欧的知识分子感到非常振奋。在此之前，他们不得不控制自己对好莱坞的不屑，因为他们认识到，没有其他国家

[3] 鲁迪·贝尔莫编辑，《来自大卫·O. 塞尔兹尼克的备忘录》（1972；阿凡编辑版，1973），第136页。

可以制作出技巧娴熟或效果更好的电影。现在，苏联标准推了出来，人们可以从政治和美学方面的表现来评判美国电影，这些表现揭示了美国电影的形式和内容是如何清楚地受到资本主义意识形态和商业目标的影响的。好莱坞不再是最佳电影制作的代名词，而只是等同于一类特定而有限的电影制作风格。

将有声电影革命放在这一背景下很有启发意义。恰恰在苏联拍摄的默片获得世界广泛关注的同时，好莱坞从默片转入了有声电影时代。财务和电影工业的技术发展迫切需要这一转变，也值得转变，此外，还有美学上的必要性：通过一次技术反革命，重新制定电影表达的要素，给资本主义商业电影的熟悉模式注入新的活力和正确性，夺回世界电影的中心舞台地位。

好莱坞有了一个更为直接而个人的报复苏联的机会。由于苏联电影无法快速转向有声电影制作（部分原因是美国垄断了声音处理技术），爱森斯坦来到西方并最终在1930年获得了一份为期六个月的合同，为派拉蒙制作一部有声电影。听起来不像是真的，他和他的同事被安置在冷水峡谷的一栋漂亮的西班牙风格的别墅内，编写了两个剧本，一个关于加州的淘金热潮，另一个则根据西奥多·德莱塞的小说《美国悲剧》(*An American Tragedy*) 改编而成。第一个被回绝了，原因是太贵；第二个受到了极度的吹捧，然而随即派拉蒙突然解雇了爱森斯坦，理由是如果派拉蒙让一个苏联导演来拍摄这样一部批判美国社会的电影，会引起公众的愤怒。

当时在派拉蒙工作的大卫·O. 塞尔兹尼克写了一份备忘录，以一种非常典型的姿态对这一问题作了声明：他称爱森斯坦改编的《美国悲剧》是"我曾读过的最感人的剧本"，但又辩称拍这部电影不是一个好的资本主义商业冒险。[4] 对派拉蒙的失望，以及随后在由厄普顿·辛克

[4] 鲁迪·贝尔莫编辑，《来自大卫·O. 塞尔兹尼克的备忘录》(1972；阿凡编辑版，1973)，第55—56页。

莱资助的一个墨西哥电影项目上的失败，对爱森斯坦的士气造成毁灭性的影响。

好莱坞的资本家似乎已经战胜了社会主义的制片人，但有声电影革命迫使他们在同行中结成不同的联盟，最终这些联盟对他们的权力的破坏尤甚于任何外国竞争。纵观整个默片时代，电影制作在很大程度上一直都属于在私人投资者和富有同情心的银行家资助下的个体创业者的行业。有声电影革命立刻驱使电影大亨们进入了一个由工业和金融企业主导的新的王国。首先，声音来自电影行业之外：华纳兄弟的维他风声音系统来自美国电话电报公司的一家附属公司西部电气。美国无线电公司也向市场推出了一种声音系统，并控制了一个制片公司和一个放映公司，然后将它们合并成新公司雷电华（RKO）。围绕声音技术专利的斗争，眼看着就要像早期由爱迪生主导的争夺摄像机和投影仪专利权的冲突那样激烈严苛，直到 AT & T 公司显示了它的威力，迫使相互竞争的声音技术公司之间签署了专利协议。

在忙于应对大型通信公司来到他们中间的同时，制片厂管理层也耗费巨资将自己的剧院和生产设施进行了更新以适应有声电影。随着有声电影利润的飙升，他们发现华尔街的投资银行家朋友们急切地想通过贷款和发行股票来分享行业蓬勃发展带来的红利。1928 年至 1929 年间，派拉蒙、福克斯、洛氏（米高梅）和华纳兄弟这四家最大的电影公司，在华尔街金融机构的帮助下，获得了快速转向所需的资金。

他们的事业如此蓬勃发展、前途无量，要让他们在这时候去想象 1929 年 10 月股市崩盘对他们的清算，需要超人的预见性。在很短的时间内，所有的电影大亨们就知道了谁是自己真正的朋友：只有他自己。借钱给制片厂的银行家们收回贷款，发动政变推翻原有管理层，控制了那些不能履行其还债义务的电影制片厂，没有感到丝毫的愧疚。

第三部分
电影时代的大众文化

10
电影大亨的困境和电影审查者的胜利

从特定的角度和某些方面的结果来看，1929年的股市崩盘和1930年代的经济大萧条，可以说是美国电影人的一笔非凡的财富。一直以来，他们被指责和污蔑为是中产阶级价值观的破坏者。接着，仿佛是天意一般，突如其来的社会和经济灾难，让他们的敌人——美国文化传统的卫道士，感到狼狈不堪，分裂四散。天堂之门突然摇摇晃晃地打开了，美国电影，就像电影编年史作者普遍宣称的那样，进入了它们的黄金时代：好莱坞站到了美国文化和思想意识的舞台中央，让电影具有了一种空前绝后的力量和发展动力。电影不仅提供娱乐消遣，让这个国家渡过其最严重的经济和社会混乱时期，利用它创造统一的神话和梦想，将全国民众凝聚在一起，而且，在1930年代，对许多美国人来说，电影文化成了一种主导文化，提供了新的价值观和社会理想，取代了已经破碎的旧传统。

在有关大萧条时代好莱坞的文化意义这样重要的视角下，有一些

颇为诱人且令人瞩目的点点滴滴的真实故事。然而，要想真正了解电影在那个时代的文化中所扮演的角色，就必须首先要承认，好莱坞并不是一个世外桃源，一块位于阳光明媚的南加州的几平方英里见方的土地，不受外界干扰地独立繁荣，隔离于外面正在承受经济阵痛和社会冲突的阴云密布的世界之外。电影也难逃经济大萧条的冲击。

在1930年代和1940年代，电影的知名度和影响力确实攀到了顶峰，1946年达到高潮，当时电影的上座率到了有史以来的最高点；但与此同时，整个行业比以往任何时候都更加陷入美国社会的权力和意志的斗争中。电影文化呈现的形态，产生于它与其他社会经济机构以及与国家政治的相互关系中。屏幕上的梦幻世界背后若隐若现的，正是美国经济和社会的真实世界。

一开始，有声电影带来的新鲜感延迟了艰难时局对电影的冲击：1930年影院上座率超过了1929年，那一年电影公司确实获得了更高的利润。1931年，虽然利润比上年急剧下降，制片厂和电影院仍然毫无察觉危机的降临，保持原样运转。但是到了1932年，不再有人声称电影业具有"大萧条护身符"。那一年所有制片厂和放映公司的总亏损额超过了8500万美元。第二年，制片厂损失更严重，虽然电影院的损失大大地减少——那很可能是因为成千上万的影院已经关门，亏损不再计入公司名下，而成为个人因为失去工作和收入减少导致的损失了。

在1933年，电影创造的经济财富跌到了谷底。将近三分之一的电影院关门。票价也同样下降了三分之一，从三年前的平均30美分降到了20美分（也许是因为票价降低了，或者是因为那些已关门的电影院无论如何已不计入统计范围，总体上座率及其他指标都维持得更好：1933年陷入谷底时上座率只比1930年高峰时期少了25%）。八大主要电影公司中有四家陷入财务混乱：派拉蒙，默片时代的行业老大，处于破产状态；雷电华和环球影业进入破产管理阶段；福克斯则进入重组过程，不到两年被一个小得多的20世纪公司接管。

然而，接下来的一年，电影业务就开始复苏了。观众人数攀升，电影院重新开张，许多制片厂出现了微薄的利润。但是，即便如此短暂的危机也必然会在电影运作的各个领域以及关联各方——股票持有人、债权人、政府、雇员以及公众——中留下印记。在某些情况下，是主要电影公司经营运作中不可预见的致命脆弱性让这些团体采取了行动，另一些情景则是电影业权力结构的封闭性发生变化所致。无论怎样，股市崩盘为新一轮的斗争设定好了舞台，而斗争的议题就是那些自电影诞生以来就一直牵动着美国文化神经的问题：谁来制作电影？谁来操纵发行？谁来决定电影的内容？

关于谁控制着电影的问题，在 1930 年代的一些观察家看来，就像一个中国智力游戏：打开一个盒子，总是发现里面还有一个盒子。在一本 1937 年的研究著作《银幕后的资本》(*Money behind the Screen*) 中，两位英国作者用图表的方式展示了电影业的控制权是如何掌握在"就算不是在整个资本主义世界，也是全美国最有权力的财团"——摩根财团与洛克菲勒财团手中的。[1]

他们的结论以大萧条时代金融资本对电影融资的两个不同方面为基础：对录音系统的控制权，和对主要制片厂的所有权。虽然，在探索开发声音处理技术的过程中，福克斯和华纳兄弟这两家制片公司发挥了重要作用，但是经过激烈的斗争和诉讼，他们被迫于 1930 年代中期将录音系统所有权让给了行业之外的通信公司，即美国电话电报公司（通过其子公司西部电力来控制）和美国无线电公司（通过它下属的 RCA– 光电话公司来控制），分别隶属于摩根和洛克菲勒利益集团。接着，在 1930 年代初期的金融危机期间，由摩根财团掌控的华尔街的投资公司，以及由洛克菲勒财团控制的大通国民银行，以托管或破产在管的名义，临时接过了多家制片厂的控制权。由于它们掌控着大部分股

[1]　F. D. 克林根德、斯图尔特·雷格，《银幕后的资本》，第 79、162 页。

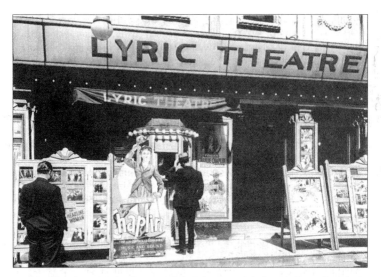

大萧条时期如何吸引顾客：位于纽约第三大街 100 号的抒情剧院（原为彗星剧院），用两部故事片再加一部卓别林喜剧来吸引顾客；摄影师贝伦尼斯·阿博特在 1936 年为联邦艺术计划"改变纽约"拍下了这张照片。

洛杉矶 S. 希尔大街上一家隶属于雷电华公司的电影院，用衣着暴露的女性纸板人像来诱惑人们进去观看《月光与法国号》，这是一部由环球影业制作于 1933 年的音乐片。

份，在这十年中，对这些电影公司持续施加着影响。

刘易斯·雅各布斯（Lewis Jacobs）在他的美国电影史著作《美国电影的兴起》（*The Rise of the American Film*）一书中原封不动地接受了这两个英国人的观点。"今天，美国电影业的竞争，"他写道："已经缩小为美国两大主要金融利益集团之间，为了平衡八大制片厂及其下属影院和发行渠道的权力而进行的斗争。"[2]

拿它不当回事或者不作任何怀疑就接受这样的断言，都是很愚蠢的做法。在美国工商企业的历史上，大鱼吃小鱼的情况并不奇怪。在电影发展的最开始阶段，托马斯·爱迪生就开创了这样的先例：电影制作只是联合企业集群式研发和制造活动的一个关注方面，而后来的行业发展更以兼并整合小公司形成更大的公司为特征。那么，当电子通信行业决定涉足电影，或者放债者和资本家想在这个全国最赚钱的行业中分一杯羹时，我们也不应该感到奇怪。

问题在于，当控制权从在时代广场办公的中等资本家手中转移到华尔街的资本巨头手上以后，会给电影制作带来怎样的变化。"电影能否重现以前的财务业绩，"《银幕后的资本》一书的作者得出结论说："最终取决于摩根财团和洛克菲勒财团的人的看法，在这个生活不断变化的时代，为普通民众制作能够吸引他们拥进电影院观看的电影，是否对财团有好处。"[3] 这个结论与书中前面的内容之间毫无逻辑可言，它潜藏的前提假设是，摩根财团和洛克菲勒财团的人可能已经觉得，制作一般大众毫无兴趣的电影对他们有好处。但是《银幕后的资本》没有提供任何证据来说明，金融巨头在电影业获得发言权就是为了烧钱；而且所有证据都表明，华尔街的兴趣和好莱坞老手们的兴趣完全一致，那就是赚取尽可能多的钱。

[2]　F. D. 克林根德、斯图尔特·雷格，《银幕后的资本》，第 421 页。

[3]　同上书，第 79 页。

最根本的问题不是谁拥有这些电影公司，而是谁经营它们。当多个制片厂在大萧条年代初期开始陷落时，接手它们的行业外利益集团决定直接由自己来运营，向人们展示务实的生意和金融头脑如何在那些电影人无法赚钱的地方赚到钱。然而，到了1930年代末，所有制片厂都回到了经验丰富的娱乐界人士的管理之下，尽管所有权并未回归。

在生产了三分之二的好莱坞长片以及几乎所有的首轮影片的八大电影公司中，有四家在没有发生重大的经营或控制权变更的情况下熬过了大萧条时代：华纳兄弟、米高梅、哥伦比亚和联艺。经过了数年的亏损和一段时期的破产接管以后，环球公司的卡尔·莱姆勒在1935年将他的股份卖给了一帮金融资本家，后者很快就用一些具有电影院管理经验的人替换了原有的管理层，希望通过"尽可能贴近电影观众的需求"[4]——《电影日报》（*Film Daily*）如此描述——让公司重新站立起来。雷电华影业先是被托管，随即宣布破产，后来被欧文信托公司接手，该信托公司所有权归属于多家电影业以外的团体，包括投资信托公司阿特拉斯公司、洛克菲勒中心和时代有限公司，以及雷电华影业的前任大股东美国无线电公司。

但是派拉蒙和福克斯却经受了最痛苦的权力争夺。两家公司各自拥有一个大名鼎鼎的人物，其电影职业生涯均始于四分之一个世纪之前的布鲁克林或是曼哈顿的移民社区，在电影界，他们的名字就是权力和变革的同义词，他们就是派拉蒙的阿道夫·朱克，以及用自己的名字给制片厂命名的威廉·福克斯。

其实，当朱克和他的伙伴们被新兴的华纳兄弟和福克斯利用其在有声片领域的领先地位而超越，这些作为电影界领袖已有十多年的人物被打了个措手不及。从那一刻起，竞争的舞台就已经搭好了。这两家成功的有声电影先行者在彼此超越中努力地拓展各自的电影帝国；

[4] 《电影日报之乱世春秋》(1939)，第137页。

各自都控制了数百家影院,在发展过程中都试图买下一个由电影放映商拥有的制片厂——第一国民制片厂,最终它被华纳兄弟收入囊中。恰恰在这个时候,马库斯·洛去世,这意味着洛氏公司负责经营旗下电影院的公司(同时还拥有米高梅影业),犹如成熟的蜜桃,只等着被人采摘了。

朱克和洛在过去就是杂耍歌舞的合作伙伴,而且根据福克斯后来的说法,他们已经达成一个约定,据此约定,他们的派拉蒙和洛氏公司电影院将只会放映他们自己的电影。如果福克斯能得到洛氏公司,他可以让自己的电影进入洛氏公司电影院,并赶走派拉蒙,把朱克从电影业王位的宝座上拉下来,将王冠戴在自己头上。

他还可以控制洛氏负责制片的子公司米高梅,米高梅成立于1920年代末期,由路易·B. 梅耶和欧文·塞贝格主管,拥有最多的明星和很多成功的影片。从各种迹象来看,福克斯并不打算同时运营两个制片厂,而是想要将米高梅和他自己的福克斯公司合二为一。然而,要做到这一点,他就必须说服洛氏公司的总裁尼古拉斯·申克(Nicholas Schenck),收集足够多的股份能够让福克斯获得控制权,同时还不能让米高梅管理层发现这个交易。申克为洛氏开出的报价是1000万美元,整整超过了福克斯打算为这些股份所支付对价的25%。

福克斯还是设法完成了他和申克的交易,但他从未能戴上他所追求的王冠。在他看来,他的债权人,那些贷款给他超过5000万美元用于购买洛氏公司,另外还有数百万美元用于购买大不列颠的高蒙院线的人,变得越发不可理喻和贪婪。而且福克斯曾认为已经非正式地同意福克斯—洛氏合并的司法部,也意外地对他提起了反垄断诉讼。1929年仲夏,就在他处境越来越艰难的时刻,又不幸因车祸受伤,在医院躺了好几个星期。接着,股市崩溃了。

在一年之内,福克斯被迫出售了他个人持有的自家公司的股份。几年后,他宣布破产,并于1941年承认,在破产程序中企图贿赂一名

法官，随后在监狱中蹲了很短一段时间。在此期间，在新拥有者的经营下，福克斯电影公司遭受了重大失利，好不容易才摆脱被接管的命运，于1935年和日渐崛起的20世纪影业公司合并。

福克斯说服丑闻作家厄普顿·辛克莱撰写一本关于他的失败经历的小说。辛克莱花了五周时间来采访他，并撰写了一部颇受关注、令人充满好奇的作品——《厄普顿·辛克莱笔下的威廉·福克斯》（*Upton Sinclair Presents William Fox*，1933）。这本书给福克斯提供了一个机会，非常详尽地阐述了他的论点，指责他的华尔街庄家——哈尔西·斯图尔特投资公司，伙同AT&T公司，在众多律师、金融家、政府官员以及自己信赖的管理层人员的勾结纵容之下，蓄意合谋控制他的资产，非法掠夺，而后又弃之如履。然而，本书完全忽略了福克斯恰恰也是意图用其对手对付他的手段来对付他人的——他用清白无辜的语调描述了他对洛氏公司的收购行为。

对福克斯的雄心造成致命打击的，很可能不是华尔街而是司法部。他知道他不可能吞下洛氏公司，除非政府部门网开一面，因此他将很多精力放在政治策略中，以确保反托拉斯部门的态度对其有利。但美国司法部对他提起了反垄断诉讼，让他腹背受敌，在一个急速崩溃下跌的股市中，欠着钱，持着政府不希望他拥有的股票。

与福克斯的传奇相比，阿道夫·朱克的故事就简单多了。当股市崩溃时，与福克斯类似，派拉蒙也陷入了过度扩张所带来的债务中，它的情形因收购电影院所致。就像福克斯那样，朱克也面临着出售股份的巨大压力。朱克本来有可能独自坚持下来，因为他获得了他的华尔街银行家——库恩勒布公司的支持。（厄普顿·辛克莱后来推测，如果当初福克斯选择与犹太人银行家而不是与非犹太人合作，他的命运可能会有所不同。）随着派拉蒙进入托管，不久又宣布破产，朱克依然留在了公司。

1935年，在新的所有者——其中包括了若干曾参与福克斯垮塌过

程的金融家——的操纵下,公司进行了重组。库恩－勒布公司被挤出派拉蒙公司,但是朱克被奇迹般地保留下来,并继续担任董事会主席。当这些来自东海岸的商人组成的新管理团队未能让公司重新站稳脚跟时,巴尼·巴拉班(Barney Balaban),一位经验丰富的芝加哥娱乐经理人,被任命为公司新总裁,而阿道夫·朱克则恢复生产总监一职。1973年,在派拉蒙经历了多次所有权和管理层变动仍然幸存下来的阿道夫·朱克庆祝了他的百岁生日,他在公司制片厂仍然拥有一间办公室。1976年朱克去世。

如果说司法部门的反对是导致威廉·福克斯破产的主要因素,那它就标志着联邦政府的某个部门第一次在电影行业的命运中发挥了决定性的作用。国会、行政管理部门和联邦法院多年来始终试图影响这个行业的决策和施行,却没有什么显著成效。甚至那场针对专利公司的反垄断诉讼,尽管具有重大意义,却是直到独立制片商已经事实上有效地打破了专利公司的垄断之后才开始的。最高法院一致通过的、支持州政府实行审查制度的裁决,对于审查制度的实施及其引发的辩论几乎毫无影响;而且尽管在福克斯陷入麻烦期间,阿道夫·朱克也面临着一项来自美国联邦贸易委员会的严峻挑战,该委员会在1927年要求派拉蒙停止并撤销其卖片花的做法,但朱克在联邦法院进行了回击,并在五年后赢得了这场诉讼。

为什么威廉·福克斯成了第一个被联邦政府之手伤害的电影大亨?答案就是,其他更强大的电影大亨不希望福克斯获得洛氏公司。在华盛顿,他们的靠山比福克斯的希望寄托更具有分量。当司法部门似乎突然改变了对这一合并的立场时,福克斯意识到了这些。他有足够的力量,能够把他的问题直接呈给赫伯特·胡佛(Herbert Hoover)总统,但司法部门还是不会迁就他。后来一个政治盟友悄悄告诉他,他的麻烦之源就是路易斯·B.梅耶,一位在加利福尼亚州共和党控制的政界说话颇有影响力的人物,而且,就是米高梅的总裁。

福克斯因在并购谈判和利益结算中冷落了米高梅的高层而受到了梅耶的敌视。结果证明这是一个致命的错误，虽然福克斯很快就试图纠正它，承诺如果梅耶愿意清除他摆在交易道路上的障碍，就付给梅耶和他的同事 200 万美元。根据福克斯的描述，梅耶同意了这个做法；梅耶传记的作者博斯利·克劳瑟（Bosley Crowther）曾与司法部门的一位高层官员谈及此事，他还记得当他获悉梅耶放弃反对合并之后的惊讶之情；但是梅耶对此坚决否认，表示自己从始至终都在与福克斯进行斗争。这些相互矛盾的描述难以调和，但请记住一点，如果成为福克斯的下属公司，梅耶什么都得不到，而且会失去很多。事实证明，在接下来的十年中，梅耶取代了阿道夫·朱克的地位，成了业界最有权力的大亨。

自从 1921 年威尔·H. 海斯被推举为电影行业当家人以来，十多年中，主要是共和党组成的好莱坞大亨与华盛顿的共和党官员们一直享受着舒适惬意的关系。随着 1933 年 3 月民主党政府就职，他们可能已经预想到会出现一波反对电影业合并以及类似于卖片花这样颇具争议性措施的声音。然而，此时大萧条正处于最严重的时刻，罗斯福一开始提出的振兴经济计划建立在政府和各行各业进行合作而不是发生冲突的基础之上。1933 年 7 月美国国会通过了《国家工业复兴法》（NIRA），实际上暂停了政府的反垄断工作，将权力移交到商人手中，通过在国家复兴署（NRA）监管之下订立成文的行业行为规则，自行规范和协调他们的行业。

电影产业被选定为 NRA 框架下最大胆的实验对象之一。虽然从一般程序上说，应该给一个行业内的买家和卖家分别制定法律规则，但政府决定为整个电影业制定一个单一的规则，这是六百多个行业规则中唯一一个集制作、批发和零售于一体的行为准则。就这样，虽然电影行业由少数大型制片厂控制了产品制作、发行以及几乎所有的首轮影院，政府似乎对这样的主导状态给予了明显而公开的支持。通过认可电影行业的现状，罗斯福新政的政府管理层显然希望借此成为典型，成

功解决美国工业中普遍存在的问题——批发商和制造商歧视性定价，以及零售商减价竞争。

但是罗斯福政府对电影大亨们出乎意料的宽容并没有造成任何一方想要的结果。大公司和大政府希望通过 NRA 制定的电影行业规则开启一段蜜月般的合作，但它很快就被行业中的小人物们粗暴地打断了，他们就是二轮影院、小城镇独立影院和社区影院的小老板们。

独立影院的拥有者基本上联合在美国电影放映商联盟旗下，他们对规则中的多个条款表示反对，首先就是反对 NRA 划分电影行业中利益群体的方式。NRA 按照有隶属关系（那些由主要制片厂拥有或者有关联）的制片商、分销商、放映商和无隶属关系（该行业的所有三个分支——制片、发行、放映）的独立者来建立基本的利益群体划分。独立放映商提出抗议，认为应该按照卖家和买家来划分界限，但没有成功。

NRA 规则的中心目标，就是鼓励大公司合理制订其行业的交易惯例，而电影业的商业巨头、大制片厂，却希望 NRA 的规则能够认可一个行业做法，而取缔另一个。他们希望政府默许卖片花的做法，理由是这样可以维持电影制作的稳定性，还能让放映商省钱。但与此同时，他们又试图制止另一种新的放映零售方式——双片连场，因为它实际上砍去了制片商票房收入分成的一半。

小影院老板们针对制片厂的提案发起了一场密集而强有力的游说活动，并在这两个重要议题上都获得了胜利。NRA 收到了 15000 份针对禁止双片连场的抗议——考虑到在 1933 年只有不到 14000 家电影院在运营，这是个相当可观的数字——规则制定者决定忽略任何涉及双片连场的说法，实际上就是默许这种做法继续存在。同时，面对放映商要求终止卖片花做法的反对意见，规则最终做了折中处理，但实际上更像是一种让步：规则中没有提及卖片花，同时放映商被赋予某种权利，即在某些特殊情况下，可以取消最多 10% 的签约影片。

电影业规则最终以牺牲大型制片/发行商的利益为代价加强了小

商家的力量。根据规则设立的申诉委员会受理的大部分投诉都来自独立放映商。他们抗议"超买"这一行业做法，通过这种手段，大型电影院购买超过它们所需要的更多的影片放映权，或者比通常情况更快地更换上映影片，以阻止竞争对手拿到受大众欢迎的电影。另一个主要的投诉内容是，与竞争对手相比，首轮影院在放映时间和放映区域方面具有极度不平等的优势。最终判决一边倒地倾向于投诉者。

规则中与小放映商做法相悖的少数条款之一，就是取消电影院在经济危机中为了吸引观众而采取的多数折扣方案。生产商和经销商辩称，像抽奖、免费礼品和"一票价格看两场"的花招构成了削价行为。规则宣布"抽奖之夜""竞赛之夜""猜奖"之类的促销方案和游戏为非法——都属于不同花样的现金抽奖。但来自陶器制造商的强烈反对，导致了对赠送礼品这一做法的妥协。节俭的家庭主妇们可以继续通过看电影来充实她们的瓷器陈列柜了。

1935 年，在最高法院宣布 NRA 规则违反宪法后，彩票和抽奖方式立刻开始急剧增长。各电影院利用一切手段来让自己生存下去。在无声电影时代，自诩为优秀的电影院都不屑于安装糖果机和爆米花机之类的东西；但在困难的时候，他们发现按照总收入计算，糖果机挣回了 45% 的销售利润，而爆米花，这个从此以后成为廉价电影同义词的玩意儿，居然可以赚回其成本三至四倍的利润。食品和饮料销售成了决定许多电影院是赚钱还是关门的关键因素。

1938 年，司法部对所有八大电影公司提起反垄断诉讼，指控他们联合起来图谋控制电影贸易，垄断州际贸易和商业活动，触犯了谢尔曼法（Sherman Act）。在某种程度上，称这起案件是"美国对抗派拉蒙"还是很贴切的，因为派拉蒙的阿道夫·朱克是硕果仅存的与早期的电影业托拉斯垄断进行斗争的最后一位电影大亨。历史的车轮转了一圈又回到了起点，不过这回是原来的独立电影公司以及它们的继任者站到了被告席上。

两年后，政府终于收到一份针对五家公司——派拉蒙、洛氏、雷电华、华纳兄弟和20世纪福克斯——做出的同意判决书。这样，这些公司可以在无须认罪的情况下，同意改变它们的贸易做法，作为交换，美国司法部将放弃对它们的起诉。这些公司接受了四项约定：它们与放映商签订租映合同时，不能在一个合同块中超过五部电影；不能出租一部未经内部预映的影片，这就终结了影片甚至还没拍摄就将其装入合同块中出租的"卖片花"的做法；不能要求电影院租下短片作为租映长篇故事片的先决条件；它们必须停止收购电影院，在限定的时期内不能有收购行为。政府如果对同意判决书的执行情况不满意，可以重新提起诉讼，而且在1944年它真的就这么做了。影业专利公司解散三十年之后，当年取代它的制片厂制度也走上了被告席。

制片商还在NRA规则的劳工条款上遭受了又一次挫折，而这一次的打击来自罗斯福总统本人。

这场引起罗斯福关注的斗争的根源在于明星演员凭借其票房吸引力以及对于制片厂收入的重要性而提出了天价薪水。1933年3月罗斯福总统入主白宫之后，立刻宣布为期四天的公共假日，一些制片厂声称它们无法支付员工工资，一些管理人员建议完全停止电影制作。为了避免制片厂停止运转，行业领袖们通过电影艺术与科学学院制定了一个方案，计划削减八周内的薪水来减少支出。低薪雇员不会减少收入，但对于高薪人员则将失去至少25%、多至50%的收入。然而，工资减免期结束后，一些制片厂，其中最突出的是华纳兄弟，拒绝恢复到先前的薪酬水平，干脆利落地展示了学院的软弱无力。

不久以后，《国家工业复兴法》获得通过，规则制定者开始分析电影行业的劳工结构。复兴法的目的之一就是通过提高工资、减少工作时间来刺激经济复苏。对于电影院雇员和制片厂的熟练工人来说，这很容易完成，但薪金，如一份NRA文件所称的，付给"小孩、动物和成

年明星"以及管理人员的薪水,却带来了一个相悖的问题。[5] 他们似乎挣得太多了,甚至经济萧条都不曾改变这一点。据 NRA 统计,1929 年至 1933 年间,制片厂制作成本降低了 35%,但工资仅下降了 16%。将近 11000 名按小时计酬的制片厂工人薪水仅占整个制作成本的 15.4%,而 8000 名受薪职员的收入居然占到了 44%。制片厂经理们认为,付给电影明星和制片主管的薪酬过高,阻碍了新政府设想的雇佣更多员工、提高就业率的愿望。

在大制片厂的要求下,薪金问题解决方案被写进规则中,严格控制制片厂向那些已经与另一家制片厂有合约在身的雇员出高价挖人,同时对其经纪人的行为也做出了类似的规定。此外,规则执行部门还被授权调查任何个人薪水中"不合理的过高报酬",并确定对涉事公司的罚款金额。[6]

《国家工业复兴法》的潜在暗示立刻对一些好莱坞精英造成了打击。他们担心学院会被作为确定电影演员薪酬的官方议价机构,将权力的天平永远向他们的雇主那一边倾斜。1933 年 4 月,编剧们恢复了电影编剧协会,该协会曾在 1920 年代于学院成立之前短暂存在。同年 10 月,大批演员脱离了学院,成立了电影演员工会,并威胁如果不改变规则就要罢工。

就在这时,罗斯福总统登场了。在演员工会的要求下,他邀请工会代表埃迪·康托(Eddie Cantor),到他的休假地佐治亚州温泉镇进行磋商。或许他预感到如果国民失去心目中最喜爱的电影明星,会出现民众抗议和骚乱或是精神面貌消沉的局面。不管出于何种考虑,几天之后,他下令暂停实施涉及过高薪金以及员工跳槽谈判的规则条款,而且它们

[5] 丹尼尔·贝特朗,《第 34 号工作材料——电影工业》(1936),第 149 页。美国国家复兴局观察司的一本刊物。

[6] 《电影工业公平竞争规则》,转引自路易斯·尼察所著《新工业法庭》(1935),第 273 页。该作品引用了规则全文。

最终从未被执行过。经过这场胜利,演员工会牢固地确立了自己的地位并持续发展壮大,于1937年被正式承认为制片厂中的一个同业工会。

《国家工业复兴法》著名的第7A章节,赋予了公司雇员组织起来集体与资方谈判、维护自己利益的权利,也重启了好莱坞熟练技工之间旧有的管辖权之争,劳工之间的冲突倾轧常常打断制片厂的日程安排,这样的情景一直贯穿1930年代的余下时光。七年以来,从1926年签订制片厂基本协议开始,在独立技术工人和工会——那个试图将所有电影业工人统一组织在自己势力范围内的国际戏剧舞台雇员联盟(IATSE)——之间,一直保持着一种令人不安的停战状态。随着有声片引发的行业革命,国际联盟与电气工人工会开始争夺新出现的音响技术人员的组织管辖权,旧有的纠纷又开始死灰复燃。国际联盟向哥伦比亚影业——一个新出现的大型制片厂,尚未签署制片厂基本协议——施压,要求它接受IATSE作为音响工人的劳资谈判代理人。当《国家工业复兴法》通过以后,国际联盟看到了自身伞形组织结构的优势,开始发起进攻,希望借此控制整个电影界。1933年7月,国际联盟号召旗下的哥伦比亚影业工人举行罢工。

结果证明这个策略对于该国际联盟是灾难性的。哥伦比亚坚持其原有立场,于是联盟逐步升级罢工行动,扩大到整个电影行业。但是制片厂开始招收没有参加罢工的人,而且,一直与国际联盟竞争的其他行业工会决定站在制片厂一边。电气工人工会提供成员取代了参加罢工的国际联盟工人,罢工逐渐失去支持。国际联盟的成员也抓住机会,加入作为其竞争对手的其他行业工会,以免失去工作。国际联盟在好莱坞制片厂中彻底失势。

然而,在失势的同时,它仍然保留甚至加强了其作为电影放映员工会的地位,并于1935年发起了一场新的运动,寻求对好莱坞熟练工人的控制。运动由两个芝加哥人领导,1934年接手的新任总裁威廉·B. 布朗(William B. Browne)和国际代表威廉·比奥夫(William

Bioff）。后者是 1920 年代芝加哥黑帮争斗的老手，他把禁酒时期黑社会玩得很熟练的一些手段带到了他所在的国际联盟。国际联盟威胁要领导放映员举行罢工，并关闭全国大部分电影院，除非制片厂同意让它作为制片厂技术人员唯一的利益谈判代理。1936 年初，它成功地与制片商达成了一项只雇用联盟会员的协议。根据这项协议，制片商要求下属的熟练技工加入联盟；一夜之间，国际联盟会员数量从 100 人跃升为超过 12000 人。

就像后来在法庭审判过程中揭露的那样，布朗和比奥夫从这个幸运的成功开始，用芝加哥黑帮运作方式来扩展他们的权力。一旦他们控制了制片厂的工人，他们就开始向制片厂管理层敲诈勒索，有选择性地威胁不同的制片厂举行特定的罢工，除非他们被迫秘密缴付保护费，就这样从制片厂勒索了数十万美元。针对会员收取的特别会费也给联盟领导人带来了超过 100 万美元的额外收入，而且既不允许举行联盟会员大会，也不允许开展地方分会领导选举活动。后来一次普通会员的反抗活动招致州政府的调查，随即举行了一场在国家劳工关系委员会监督下的全行业范围内的选举活动，好莱坞不同劳工组织之间为了争夺领导权纷纷施展错综复杂的策略权谋。然而，布朗和比奥夫最终保住了控制权，直到 1939 年报纸揭露比奥夫是伊利诺伊州一名被判犯有拉皮条罪的监狱逃犯。比奥夫从加州被引渡回伊利诺伊州，此后不久，一系列起诉指控他和布朗犯了敲诈勒索罪。

他们分别被判处十年和八年监禁，关在联邦监狱。20 世纪福克斯总裁兼电影制片商及发行商协会主席约瑟夫·M. 申克（Joseph M. Schenck）被指控在一份证明他向这些联盟敲诈者支付 10 万美元的供词中作伪证，经过审判和认罪被处以一年零一天监禁。

1930 年代初佩恩基金的多项研究以及詹姆斯·福尔曼的著作《我们的电影造就儿童》为批评者抨击蹒跚不前的审查制度提供了新的可靠依据。这一次领导权落到了罗马天主教神职人员手中，他们恰恰拥

有那些新教徒所一贯缺乏的东西——意识形态和组织机构的统一性。在显然来自梵蒂冈的推动下，1933年美国主教成立了一个电影委员会，制定了一个战略，试图用一个全国性的组织——道德联盟（the Legion of Decency）——来取代要求州和联邦政府进行审查的呼吁，协调、指挥发起一场运动，抵制被天主教会认定包含不雅内容的电影。

1934年4月起，道德联盟在所有天主教辖区散发签名承诺表，号召签名者坚守抵制承诺；据其宣称不到十周就有1100万人签名，包括很多新教徒和犹太教徒，他们的组织也紧随联盟之后发起抵制活动。制片厂能做些什么呢？在1933年已经损失了数百万美元，观众人数降至五年来最低点，它们发现自己根本无法承受如此巨大的票房损失威胁。很快他们就传达了求和的意愿。

为制片商代言的威尔·海斯，给获胜的对手提供了一个新的强制手段——设立制片法典执行局；由他的一个下属，一个爱尔兰天主教徒，曾经在费城当过新闻记者的约瑟夫·I. 布林（Joseph I. Breen）领导。布林将拥有绝对的权力，可以批准、审查或驳回好莱坞制片厂制作或发行的电影。天主教的主教委员会仔细盘问了布林，布林受到天主教一位颇有影响力的在俗教徒马丁·I. 奎格利（Martin I. Quigley）的支持，而奎格利也是一位电影发行商。主教们被说服，相信布林会成为他们的合格代理。审查势力终于接受了让电影业自律的做法，因为他们也很难采取其他更有效的方式来控制电影内容。

电影制片商们已经拥有一部道德标准守则——1930年的《制片法典》（*Motion Picture Production Code*），该法典尽可能地表达了天主教主教们的观点，而又避免将电影从娱乐变成大众神学宣传工具。它的确切目标是将宗教道德与票房需要结合起来，制定者不是别人，正是奎格利本人，与一位耶稣会牧师兼圣路易斯大学教师丹尼尔·A. 洛德（Daniel A. Lord）合作而成。1920年代末，电影界急需制定一部新的守则来应对有声电影引起的审查问题，但奎格利和洛德神父编写了一份

超越当时历史时刻的文件,试图一劳永逸地为电影这个大众传媒制定标准道德价值观。

出于明智合理的政治原因,威尔·海斯为奎格利—洛德法典的制订提供了资金支持,并在1930年努力说服制片商委员会接受了这个法典,但事实证明,制片厂一如对待既往的各种规则那样,老练而狡猾地忽略了这个新的标准。从最早表现女性在紧身胸衣店的一分钟影片开始,美国商业电影总是努力在当时的道德标准允许的限度内,尽可能地对观众做出性挑逗;而且在大萧条初期,由于观众人数迅速下降,制片商们不再犹豫,把规则抛在一边,制作了带有更多性意味、猥亵语言以及先前从不敢表现的一闪而过的裸体画面的电影来吸引观众。道德联盟发起的运动能够这么快速有效地受到支持,原因之一就是电影从未如此普遍明确地站到了传统的中产阶级道德观的对立面。但是,当约瑟夫·I.布林就任制片法典执行局长时,他只需确保制片商遵守他们自己先前声明的制作准则就可以了。

至少该法典能够直面这样一个事实:没有表现性与犯罪的电影,就没有足够的观众来维持电影产业的发展,而之前的道德规范制定者对此一直抱着遮遮掩掩的模糊姿态。承认这一事实后,奎格利和洛德神父试图设计出一种程式化配方,将影片中的对性与犯罪的表现控制在道德界限之内。他们的解决方案给电影提供了相当宽松的自由创作空间,来表现那些被传统道德标准认为是邪恶、淫荡的行为,如通奸或谋杀。只要用一些"好的"要素来平衡那些被法典定义为邪恶的要素就行。这就是"道德价值补偿"模式:如果电影中出现了"坏"行为,它们必须通过其他方式来中和,如对罪恶者的惩罚和报复,或改造和新生等。"在整个故事表达中好与坏决不能混淆不清。"法典这样表述。[7]

[7] 奥尔加·J.马丁,《好莱坞的电影戒律》(1937),第99页。对《制片法典》的引用出现在第102页。

罪行必须受到惩罚，剧情表现不允许造成观众对犯罪和罪恶的同情。

　　法典还禁止电影表现众多形形色色的人类表现形态和感受，如被描述为"性倒错"的同性恋，以及跨种族性爱、堕胎、乱伦、毒品和大多数脏话〔然而，在1935年的电影《寂寞芳心》(Alice Adams)中，维吉尔·亚当斯(Virgil Adams)情绪激烈地反复说着"dang（该死的）"一词，这样生动鲜明的镜头还是允许出现在观众面前的〕。大量的词汇被定义为低俗趣味，包括"性"这个词本身。该法典切断了电影与那个时代世界上许多极其重要的道德和社会问题之间的联系，但没有必要对这个显而易见的问题喋喋不休地批评。更令人感兴趣的不是去猜测法典阻止了好莱坞干什么，而是猜测它使好莱坞能够干什么。如果说1930年代是好莱坞电影制作的一个黄金时代——在真实生活中，也在银幕上，创造出了一个光彩夺目、充满魅力、神话般的，同时具有令人满意的价值观的世界，那么就很有必要了解，在创造这个世界的过程中，《制片法典》在其中发挥、扮演了什么样的角色。

11
动荡的黄金时代和秩序的黄金时代

在十年大萧条的前五年，好莱坞的电影制片者对传统价值观做出了大众商业娱乐史上最引人注目的挑战。电影对性行为规范、社会礼仪、法律和秩序机制提出了质疑。1934年布林办公室的成立，在随后数年中严重限制了好莱坞电影可以表现的内容范围和深度，但若由此认为电影业的新道德监督者就像卡瑞·纳辛（Carrie Nation）用斧子砸烂酒吧一样毁掉了一个成功和繁荣的电影制作方式，那就错了。电影大亨们放弃了他们的对立立场，因为他们突然发现，支持传统的美国文化，将自己变成其监护人，这样做反而存在更大的赚取利润和提高电影声望的机会。

1933—1934年间，针对电影道德的焦虑与争论持续了数月，这也是大萧条中期美国社会和文化的一个分水岭。罗斯福新政当局正试图通过鼓励一种爱国、团结、为国民价值观而献身的精神，来提升处于困惑和焦虑之中的国民的信心，这一政治目标与电影业中的类似倾向一

拍即合。

新一代的制片厂管理者和制片商开始掌权。他们的领军人物都很年轻，欧文·萨尔伯格（Irving Thalberg）在罗斯福当选总统时才 34 岁，而大卫·O. 塞尔兹尼克和达里尔·F. 扎努克（Darryl F. Zanuck）均为 30 岁。出生在世纪之交的美国，他们没有什么或根本就不曾经历过杂耍表演、西洋镜和五分镍币电影院等电影前期发展过程。作为机会主义者，他们能够也确实制作了各种类型的有望赚钱的电影。但他们认为，制作一些能够唤起观众理想、抱负和情感共鸣的电影可以赚取更大的利润。和华盛顿的那些政治人物一样，他们也意识到电影观众有多么渴望从紧张、恐惧和不安全感中解脱出来。他们可以根据自身利益，毫不费劲地抛弃造成分歧和争议的话题，转而赋予陈旧老套的主题以新的能量。

于是，1933—1934 年间，在罗斯福新政倡导的改变国民情绪的激励下，以及在道德联盟的监督下，好莱坞指挥着它具有巨大说服力的体系，调转方向，开始维护美国传统文化的基本道德、社会和经济原则。这开创了一段和平时期，在社会环境的作用之下，一直持续到二战结束。

在 1930 年代，对于好莱坞电影制作而言，不是有一个而是有两个不同的黄金时代。其中之一，是 1930 年至 1934 年，实质上更像是阴差阳错，甚至好莱坞自身也对此出乎意料。有声电影早期，电影突然转向社会现实主义，转向周期性流行的黑帮和性，当然还有政治情节剧。这种变化完全是一种权宜之计：随着经济形势恶化，观众人数下降，制片商开始寻求任何能够使观众感到震惊的形式，只要能吸引观众进入影院。

电影制片商似乎在极力表现社会问题，这种虚张声势，在某种程度上看，其秘密可能是因为电影主题并不是他们的主要关注对象。他们的注意力集中在如何有效表现故事的环境背景上——这样的环境设置利用一切可能来提高观众面对银幕画面的兴奋度，让观众惊奇、害怕甚至产生性冲动。虽然他们完整地延续了默片时代的视觉风格，但他

们很快就发现,可以利用各种声音资源制造出其不意、令人感到震惊的效果。

在最基本的层面上,声音是一种噪音,而噪音本身就是紧张之源。好莱坞并没有过河拆桥,但声音的潜在表现力让制片人越来越多地钟情于表现嘈杂喧闹的背景环境。战争片就是这样一类影片,刘易斯·迈尔斯通(Lewis Milestone)的《西线无战事》(*All Quiet on the Western Front*)成为1930年最卖座的影片。两部描写第一次世界大战中壮观的空战场景的影片——霍华德·休斯(Howard Hughes)的《地狱天使》(*Hell's Angels*)和霍华德·霍克斯(Howard Hawks)的《黎明侦察》(*The Dawn Patrol*)——在那一年也大受欢迎。

但是,如果人们只是追求震惊的感觉,那很少有什么能够比来自熟悉的城市街道上的混乱和死亡威胁更加令人不安了。从电影刚开始出现,犯罪题材影片就得到了蓬勃发展,但是正如电影研究学者理查德·格里菲斯所指出的,声音让观众感受到一种全新的震撼体验,如震耳欲聋的枪声、汽车刹车时轮胎划过地面发出的尖锐摩擦声、号哭般的警笛声、受害者的尖叫声等。默片时代的犯罪影片依靠悬念和张力的巧妙铺陈来让观众感到震惊,而早期有声黑帮电影则是突然、反复地发生爆炸。

语言也是一种声音,与噪音一样,对话的引入对电影制作人产生了同样强烈的影响,推动着制作者开始表现当代都市场景。文字也可以让人感到震惊,激起观众的情绪,就像机关枪发出的声音一样。有时其效果甚至不逊于画面,因为对白作者往往会比摄影师考虑得更加细腻、微妙,可以更迅捷地表达他们的观点。好莱坞从百老汇和报社的新闻办公室引进了许多作家,以其生花之笔将带有猥亵意味的双关语和有伤风化的表达变成机智巧妙的交流对白。表现日常生活的剧情故事让作家们有机会创作出更坦率、更直白的口语对话。

例如,嘉宝在美国默片中饰演了各种见多识广、世故老练的社交

名媛。首次出演有声片，在米高梅公司改编自尤金·奥尼尔小说《安娜·克里斯蒂》(*Anna Christie*)的同名影片(1930)中饰演了一名妓女。她期待已久的第一句电影台词，就是在一个海滩潜水场对一个侍应生说："给我一杯威士忌，里面兑点姜汁汽水。别太抠门儿，宝贝。"

没有任何导演能够像塞西尔·B. 德米尔那样敏锐地察觉大众的口味，在他拍摄的第一部有声电影《炸药》(*Dynamite*, 1929)中，他运用了众多具有潜在吸引力的元素，简直就像是在编撰一部展示麦克风可以干什么的用法大全。影片讲述了一个必须结婚才能获得遗产的女继承人的荒诞故事。她在无奈之下设法与一名因谋杀罪而被判处死刑的矿工在其临刑前一天举行了婚礼。当然，真正的凶手在最后一刻良心发现承认了罪行，而该矿工则被释放。

令人吃惊的、谈论通奸和离婚的淫秽对话拉开了影片的序幕。画面显示这位女继承人的有钱的朋友们正在跳舞唱歌，女人们喝得醉醺醺的，举止放荡，裙子松松垮垮，大腿暴露在外。然后镜头转移到矿工所在的小镇，麦克风中传出关于阶级差异的交谈，语言尖锐、声音刺耳，接着富家女的汽车碾过一个小孩。剧情最后，地下矿井塌方，唯有炸出通道才能坚持到获救，在爆炸声中，富家女的社交名流情人舍己救了富家女，让她可以与她真爱的煤矿工人丈夫生活在一起，电影结束。《炸药》展示了许多可以用来使观众感到震惊和激动的声音使用技巧，紧接着大萧条降临，其他电影制作人在压力中沿着德米尔的道路继续前行。

当然，声音也可以是音乐。随着有声电影的到来，制片厂尽可能多地制定轻歌舞剧和浪漫音乐片拍摄计划，他们认为观众会无限喜爱，有多少就会接受多少。大萧条的经济形势让电影制作内容转向当代都市和底层生活场景，更有利于表现噪音效果和电影对白，音乐片的制作同样也受到该经济形势的影响。尽管制片人可以偷偷地在以古老的维也纳或现代的巴黎为环境背景的音乐片中添加那么一点点性挑逗的内

容,但是让我们想象一下,如果他以某个后街夜总会或肮脏低档的舞娘俱乐部为背景来制作音乐歌舞片,可以降低多么巨大的成本?

歌舞也可以让犯罪片和黑帮情节剧更具活力。罗兰·韦斯特的《不在场证明》是一部优秀的早期有声警匪片,其中有多个镜头表现了衣着暴露的女孩在夜总会合唱表演的画面;还有一个显示合唱队穿着紧身短裤,腰部向下部分的特写镜头。一些表现底层艺人生活的情节剧,比如鲁宾·马莫利安的《掌声》(*Applause*, 1929)和约瑟夫·冯·斯登堡的《蓝天使》(*The Blue Angel*, 1930),都表现了后台更衣室中女演员身着轻薄服饰或已部分脱去表演服装的情景,并被很多后来者模仿。渐渐地,这一时代的音乐片演变成了一种更轻松欢快的性展示工具,在这些影片中,剧情线索只是用来填充那些极富色情意味的集体歌舞——如巴斯比·伯克利(Busby Berkeley)精心编排的情色歌舞场面或者米切尔·雷森(Mitchell Leisen)的《剧院连环谋杀案》(*Murder at the Vanities*, 1934)中近乎裸体的合唱表演——中间的时间间隙罢了。

在1930年代电影的第一个黄金时代,好莱坞还有其他多种应对方式。西部片《壮志千秋》(*Cimarron*)在《电影日报》组织的报刊评论员投票评选中被评为1931年最佳影片,该片也赢得了美国电影艺术与科学学院颁发的一尊小金人(后来被称为奥斯卡奖);米高梅以全明星阵容制作的改编自维吉·鲍姆(Vicki Baum)的小说《大饭店》(*Grand Hotel*)的同名电影在1932年也收获了这两项荣誉;诺埃尔·科沃德(Noel Coward)的英国历史剧《乱世春秋》(*Cavalcade*)的电影版则将1933年的这两个奖项据为己有。其他重要的历史片还包括 D. W. 格里菲斯的第一部有声电影《亚伯拉罕·林肯》(*Abraham Lincoln*, 1930)。乔治·库克制作了多部改编自百老汇戏剧和小说的优秀影片,包括《一封休书》(*A Bill of Divorcement*, 1932)、《晚宴》(*Dinner at Eight*, 1933)和《小妇人》(*Little Women*, 1933)。好莱坞一年就制作了500部故事

片，是一本名副其实的关于娱乐风格和主题的百科全书。

然而，电影明白无误地向着更多的性和暴力的方向发展。不论按时去教堂做礼拜的人，还是爱泡在俱乐部里的交际花都会说，无声电影中已经有太多的性和暴力了。如果能够做到的话，制片商当然希望避免与这些显得体面斯文的批评的进一步对抗，但是他们更迫切地需要为电影院中的那些空位招徕观众。吉尔伯特·塞德斯（Gilbert Seldes），这位大众文化批评先驱，在《来自美国的电影》（*The Movies Come from America*，1937）中暗示，由于妇女和儿童已经越来越多地构成了观众主流，制片厂开始有意地定制适合男性观看的电影，希望能吸引他们回到电影院（这种意见认为相对于成年男性，妇女和儿童对于性和暴力不怎么感兴趣）。

对于女性来说，早期有声电影中对两性关系的刻画让她们很不舒服。例如在这一时期的一个经典的表现男女关系的镜头中，同一个手势兼有性和暴力的含义：在影片《国民公敌》（*The Public Enemy*，1931）中，詹姆斯·卡格尼（James Cagney）坐在早餐桌边，将半个葡萄柚用力挤压在梅·克拉克（Mae Clarke）脸上。与默片相比，有声电影让女性表面上具有了一定的表演勇气和自由，这只不过是因为对白的表现力比字幕更丰富、更多样化而已。与电影道德的总体变化相对应，女性开始更加公开地讨论与性有关的话题。但在大萧条时代早期的电影中，她们对自己的身体和生活的控制权——如果说有的话——却在减少。

除了嘉宝之外，还有一些女明星扮演了妓女或情妇的角色，其中包括玛琳·黛德丽（Marlene Dietrich）在《金发维纳斯》（*Blonde Venus*）、珍·哈露（Jean Harlow）在《红尘》（*Red Dust*），艾琳·邓恩（Irene Dunne）在《后街》（*Back Street*）中（均制作于1932年）。电影制作人热衷于表现"堕落女性"的世界，除了迎合观众的色情口味，没有其他更合理的理由。然而，这些电影也暗示，在职业市场上没有可供女性生存的空间，除了在舞台上或者在床上。

即使像 1933 年的《淘金者》（Gold Diggers）这样健康阳光的电影——在阿瑟·佩恩（Arthur Penn）1967 年执导的影片《邦妮和克莱德》（Bonnie and Clyde）中，邦妮·帕克（Bonnie Parker）和克莱德·巴罗（Clyde Barrow）走进路边电影院观看的正是这部电影，激发了两个人结伴抢劫、浪迹天涯的浪漫想法，制造了 1930 年代著名的暴力事件——也开玩笑说，从事歌舞工作的女孩们如果表演不成功，那她们就不得不放弃踢腿（跳舞），而改作张腿（勾引）。影片的主题歌蕴含着双重寓意：

> We're in the money,（我们掉进钱堆里，）
> We're in the money,（我们掉进钱堆里，）
> We've got a lot of what it takes to get along.（我们拥有很多谋生手段。）

大萧条初期的电影越来越多地喜欢表现某种恐惧感。毫无疑问，它是电影制作人精心策划为了电影票房而夺人眼球的结果，同样它也源于他们的内心忧虑。在迅猛发展的恐怖片中，这种恐惧感更是有了直接的表现机会。与色情和暴力一样，从西洋镜时期开始，恐怖就已经是电影的一个构成部分，而且，声音再一次提供了全新的感官氛围，使恐怖更真实，如嘎吱作响的门、神秘的狼嗥、野性的尖叫，等等。

在有声电影发展初期，环球影业变成了专门制作恐怖片的制片厂。1931 年，它制作了《德古拉》（Dracula）、《弗兰肯斯坦》（Frankenstein），1932 年又制作了《木乃伊》（Mummy）、《莫格街谋杀案》（Murders in the Rue Morgue）和《老黑楼》（Old Dark House），不是鲍里斯·卡洛夫（Boris Karloff）就是贝拉·卢戈西（Bela Lugosi）领衔主演。然而，在 1930 年代初，好莱坞急需在商业上取得成功以突破困境，这种急迫感让两位制片人——米高梅的欧文·萨尔伯格以及当时还在雷电华的大

卫·O.塞尔兹尼克,制作了这一时期最不同凡响的两部恐怖片,尽管两人都强烈地认为电影应该保持上层资产阶级的基调和品位。

萨尔伯格力排众议,支持托德·布朗宁(Tod Browning)拍摄了令人震惊的电影《畸形人》(*Freaks*,1932),这部影片的演员由一群侏儒、一个仅剩躯干的人物和其他通常只在马戏表演中才能见到的各种怪物构成。塞尔兹尼克担任了经典影片《金刚》(*King Kong*,1933)的监制。超级大猩猩恣意踩过纽约街头的行人,扯烂高架轨道,攀上纽约帝国大厦。这些镜头让观众既对他们的生存前景感到恐惧,同时又因为看到他人对这个社会发泄愤怒而享受其中的快感,即使这个"他人"只是一只注定要死的大猩猩,两者的组合恰到好处。

比起任何其他电影类型,黑帮电影更主要地构成了大萧条时期电影的第一个黄金时代的特征,而恐惧和快乐则构成了这些电影的情感核心。好莱坞制造出来的匪徒们站在社会混乱状态的中心,他们因社会混乱而产生,又对这个混乱的社会展开报复,最终成为混乱的牺牲品。茂文·勒鲁瓦(Mervyn LeRoy)的《小恺撒》(*Little Caesar*,1930)开始了这一轮备受争议的黑帮片的崛起。它与早期的警匪片不同,始终将镜头对准歹徒,不曾离开。约瑟夫·冯·斯腾堡的默片经典《黑社会》(*Underworld*,1927)和他的有声电影《霹雳》(*Thunderbolt*,1929)都具有丰富而复杂的心理刻画和视觉效果处理,罗兰·韦斯特的《不在场证明》则在剧情上作了巧妙的安排。在《小恺撒》及其众多后继者中,所有这些要素都服从于中心人物的性格和命运。

在《小恺撒》之后,罪犯成为一类公众人物。在斯腾堡的黑帮片和影片《不在场证明》中,罪犯没有明显的社会背景和阶级出身;他们的暴力行动是程式化的,发生在某个彼此互不相容、与警方对抗的封闭世界中。1930年代早期电影中的匪徒都很穷,来自于移民群体。他们为了赚钱而成为犯罪分子。他们的世界与体面人士的世界相冲突,而当体面人士想要赌博或在禁酒时期想喝一杯时就进入了他们的世界。

当时的经典黑帮电影《小恺撒》《国民公敌》和《坑钱》(Smart Money, 1931) 都来自华纳兄弟公司,还包括由霍华德·休斯监制,霍华德·霍克斯导演的《疤面煞星》(Scarface, 1932)。它们都将刻画重点放在一些努力追求改变自己与社会的关系和命运的个人身上。在黑帮电影的意识形态及倾向的影响下,美国人开始通过思考这些孤独地游离于社会边缘的男性以及女性的命运,试图了解他们所处社会的本质。黑帮片将社会冲突和无序状态融入影片主人公的野心和梦想之中。社会价值观和制度在塑造出匪徒们的生命形态的过程中,以及在面对已经成为匪徒的人所做出的反应中,也暴露出它们自身的本来面目。

不过,1930年代早期的黑帮片并没有明显地从社会学角度来解释罪犯行为方式的成因——在该十年的后期才出现这样的表达。这些影片从来没有想要清楚地表明,主人公们的混乱生活是否属于个性特质使然,或是受到社会环境的刺激而形成的。如果说有那么一点点的话,那就是它们暗示,匪徒们都是些行为异常的家伙。保罗·穆尼(Paul Muni)在《疤面煞星》中将艾尔·卡蓬(Al Capone)塑造成了一个举止古怪、焦躁不安而危险滑稽的笨蛋;在《国民公敌》中,詹姆斯·卡格尼饰演的汤米·鲍尔斯(Tommy Powers)之所以成为黑社会,也不能归咎于社会,因为他的兄弟长大以后行为作风非常正直。

虽然如此,经典警匪片确实传达了一个信息:与影片主人公混乱的生活形态相适应的,是他们周围混乱的社会环境。他们的朋友、竞争对手、警察,似乎一切都比他们更加不诚实和不忠诚。影片《坑钱》就表现了这种令人吃惊的社会乱象,剧中的希腊赌徒尼克·韦尼泽洛斯〔Nick Venizelos,由爱德华·G.罗宾逊(Edward G. Robinson)饰演〕因遭人告密而被捕。称尼克为"小混球"的地方检察官宣称,只要目的正当就可以不择手段。随即他诱使尼克杀死了他最好的朋友(由詹姆斯·卡格尼扮演),然后把他关进了监狱。

难怪观众会对影片中的暴徒表示认同,尽管《疤面煞星》和《国民

大萧条早期的两部影片中,保罗·穆尼分别扮演了犯罪暴力的施行者和国家暴力的受害者。在霍华德·霍克斯的《疤面煞星》中,他扮演一个以艾尔·卡蓬为原型构建的人物形象——托尼·卡曼提(中间人物),其右手边为乔治·拉夫特,从二人中间向前窥探的是文斯·巴尼特;C. 亨利·戈登在图中最右侧。

保罗·穆尼在茂文·勒鲁瓦的《逃亡》中饰演詹姆斯·艾伦,一个倒霉落魄的一战退伍军人,从一个带链条、做苦役的监狱中两次逃脱,注定要过着不见天日的逃亡生活。

公敌》在电影开场时通过字幕提醒观众这些人物有多么邪恶。正如最近出现的一种解释所说的那样，黑帮电影并不是大萧条时期的成功故事，它们是表现社会悲情的电影。即便一个无序的社会导致了个人变得无法无天，那么他也不可能与这个不讲秩序的社会所能够动用的力量和伎俩相抗衡。

由茂文·勒鲁瓦导演的影片《逃亡》(*I Am a Fugitive from a Chain Gang*, 1932)大胆地揭露了公共权力的冷酷无情，非常明显地表达了上述信息。它讲述了一个失业的退伍老兵的故事，因牵连到一桩餐厅抢劫案而被判在一个不曾具名的南方某州的监狱采石场做苦役。他大胆越狱，逃了出来，然后事业成功，成为一名体面的工程师。但他的身份又被出卖，他又被抓回去，与其他犯人串成一串继续做苦役。再一次逃脱之后，在夜幕的掩护下，他最后一次出现，胡子拉碴而充满绝望地与他心爱的女人告别。"你怎么生活呢？"她问他。他回答："我偷。"

社会无序也可能很有趣。那些还记得第一次世界大战前由基石影业的麦克·塞纳特制作的众多喜剧电影的观众都清楚这一点。塞纳特的电影确立了表现社会斗争的一个标准模式——无政府主义的个人与混乱社会的战斗。这种模式再次出现在大萧条时期的黑帮情节剧中。但匪徒们并未完全占据该影片类型；当社会秩序的大厦摇摇欲坠时，仍可以表现一些可笑之处，甚至会在旁边推它一把。中产阶级的喜剧形式占据银幕十年之后，新出现的有声电影和大萧条形势将庸俗下流、淫荡好色再次带回到银幕上面，颠覆了先前的价值观。

随着有声电影的出现，两种不同寻常的漫画式颠覆手法出现在银幕上。一种来自马克斯兄弟(the Marx Brothers)，另一种来自梅·韦斯特(Mae West)。他们都有着非常相似的前电影时期表演背景，都是经验丰富的杂耍舞台、综艺节目和百老汇舞台的表演者。韦斯特首次出演电影时已经40岁，马克斯兄弟中的主要三位格劳乔(Groucho)、哈勃(Harpo)和奇科(Chico)，也处于近40岁的阶段。他们的表演风格

已经在 1920 年代中期纽约戏剧和文学生活精致复杂的环境氛围中发展成熟。当大萧条早期的电影观众以嘲弄、怀疑的姿态看着这些旧式的符合中产阶级趣味的著名人物转向电影表演时，韦斯特与马克斯兄弟们在这场游戏中已遥遥领先于其他表演者。他们比之前或之后的其他任何电影喜剧演员都彻底地颠覆、改变了传统文化。1934 年后，《制片法典》以及正在改变的观众口味迫使他们重新确立旧有的道德价值观，不过幸运的是，他们在影片中呈现颠三倒四的道德世界的做法——最明显的就是 1933 年推出的马克斯兄弟的《鸭汤》（*Duck Soup*）和韦斯特的《侬本多情》（*She Done Him Wrong*）——没有被禁。

虽然他们的讽刺挖苦和愣头愣脑多来自机智的、令人难忘的台词和语言风格，但仍有必要记住他们独特的形体特征，无论是马克斯兄弟还是梅·韦斯特都是如此。《鸭汤》中的许多精彩场面，如路边小摊贩〔奇科、哈勃和埃德加·肯尼迪（Edgar Kennedy），后者为基石警察形象最初的塑造者之一〕之间的一边跑一边打斗，格劳乔和哈勃在镜子前做出的经典模仿场景，都和无声喜剧一样尖刻而有趣。不过，哈勃却是一个不怎么出声的喜剧演员，虽然他的小喇叭和口哨让他在视觉之外有了更多的表现手段。韦斯特则用她的眉毛、微笑、肩部和臀部，以及她的走路姿态、她的回眸，比话语更清晰地表达出她的讯息。无论是马克斯兄弟还是韦斯特，都没有那些伟大的默片喜剧演员所具有的敏捷和优雅；实际上，他们的身体姿态有意地显出很粗鲁的感觉。但他们对于观众的眼睛以及耳朵的吸引力，与电影造就的其他任何喜剧演员一样完全而彻底。

马克斯兄弟通过派拉蒙设在长岛阿斯托利亚的制片厂进入了电影界，在那儿他们拍摄了两部改编自他们主演的很受欢迎的百老汇音乐剧的电影《可可豆》（*Cocoanuts*，1929）和《动物也疯狂》（*Animal Crackers*，1930）。来到好莱坞后，他们在 1931 年拍摄了《妙药春情》（*Monkey Business*），1932 年拍摄了《趾高气扬》（*Horse Feathers*）。这

四部影片确立了四兄弟独有的角色形象：泽伯（Zeppo）年轻、英俊，扮演下属；哈勃浪漫，扮演小偷和恶作剧制造者；奇科在四兄弟中唯一饰演了完全不同种族角色的人，一个冷漠的意大利人，一门心思地发挥其聪明才智搞阴谋诡计；格劳乔则饰演油嘴滑舌、一心向上爬的人或是假装内行的骗子。前两部电影对富人以及准富人进行了尖锐的讥讽，《妙药春情》开涮了一把黑帮暴徒，《趾高气扬》讽刺了大学教育制度。而影片《鸭汤》则对社会混乱与失序的根源——国家政府进行了嘲讽。

《鸭汤》作为一部彻头彻尾的政治和爱国主义讽刺剧，其程度不逊于《奇爱博士》（Dr. Strangelove）之前的任何一部同类电影。它的讽刺对象并非如斯坦利·库布里克（Stanley Kubrick）的《奇爱博士》那样直接针对美国政府，但观众可以自行做出联想。在影片后面的情节中，当哈勃滑稽地模仿保罗·里维尔（Paul Revere），以及和格劳乔担任佛利多尼亚国家总司令时，都穿着南方同盟军队的制服，戴着浣熊皮帽等象征美国军事荣耀/失利的符号。在大萧条初期，该片与现实最直接的类比就是为国家寻找一个领导者。但该片在罗斯福上台半年后才发行，这实在是太糟糕了；如果它能先于总统就职典礼上映，那么格劳乔作为佛利多尼亚国领导人的无能，也许可以使本片成为与《奇爱博士》一样"纯黑"的黑色喜剧，与后者的核爆炸、大屠杀结局对于1960年代初期的指涉，具有同样深刻的影响。

佛利多尼亚国的人们都处于焦躁不安之中，政府出台的政策一直处置失当。富孀蒂斯黛尔夫人（Mrs. Teasdale）坚持只有鲁弗斯·T.费尔弗莱（Rufus T. Firefly）出任国家领导人，才肯把钱借给国家。在载歌载舞的国情咨文宣讲中，格劳乔逐条唱出了或许是曾经宣讲过的最具冷笑话特质的政治纲领：既不允许有道德也不允许有不道德的行为；禁止婚姻和诚实，当然同样被禁的还有笑容、黄色笑话和各种形式的享乐。他最坚定的承诺是，事情会变得更糟，而且他知道如何实现自己的目标。当内阁会议提出缩短工人工作时间时，格劳乔建议从砍掉午餐

11　动荡的黄金时代和秩序的黄金时代　243

在影片《鸭汤》的这张剧照中,获胜的佛利多尼亚国军队领袖们在废墟中摆出一副胜利的姿态。从左到右分别为马克斯四兄弟中的奇科、泽伯、格劳乔和哈勃。

时间开始。

难怪佛利多尼亚国民会很高兴因格劳乔的尊严受到怠慢而去打仗了,在一段借助灵感即兴创作的表现全体演员载歌载舞的镜头中,人们大声宣泄着自己的快乐,马克斯兄弟和齐声合唱的佛利多尼亚国民以各种不同的音乐风格如被洗脑般地唱着灵歌("我们拿着枪,所有上帝的孩子都拿着枪"),夸张、滑稽地演绎着爱国主义,向战争进发。因为他们既不能有道德,也不能不道德,而在战争中他们就可以与道德无关了。格劳乔再次发挥了"示范"作用:手下告诉他,他正朝着自己人开枪,他想了想:"这是五块钱,把它藏在你的帽子里。"他又想了想,然后把钱放在了自己的帽子里。

同时，扮演来自希尔伐尼亚国间谍的奇科和哈勃有一堆事情要做，此刻正在滑稽地表现经济竞争的精神实质。作为花生小摊贩的他们蓄意破坏了一个卖柠檬汁摊贩的设施，接着自己也被对方破坏。他们把精力和智慧都用在了摧毁对方的财物上面。当顾客聚集在四周围观这场打斗时，哈勃竟然赤脚跳进柠檬汁桶里洗脚，把顾客都吓跑了。这就是自由个体户！

佛利多尼亚设法赢得了这场战争，但似乎很清楚，马克斯兄弟会继续倒行逆施搞破坏。在影片的最后一幕，他们向这个国家的恩人蒂斯黛尔夫人扔水果。他们唯一做得到的，就是用可笑的社会混乱代替严重的社会混乱。在这一点上，格劳乔的效率比大多数政治家更高：他知道如何使事情变得更糟，而且他做到了。与库布里克的《奇爱博士》不同，这部电影甚至没有让人感受到任何美好的前景，有的只是更多的混乱。不幸的是，《鸭汤》于1933年年末上映时，观众已经做好了重新振作的准备。因此，这部电影成为马克斯兄弟主演的众多影片中不怎么受欢迎的一部。四兄弟离开派拉蒙前往米高梅，在那儿，欧文·萨尔伯格将他们的喜剧风格与他自己对观众价值观的理解结合在一起，制作了一部更出色的电影《歌剧院之夜》(A Night at the Opera, 1935)。此后，他们变得更欢快，更成熟，更积极。尽管如此，在1937年至1949年间的七部影片中，他们越来越没入前期表演风格和形象的笼罩之下，创新不多，逐渐淡出了观众视线。

梅·韦斯特最值得一看的电影《侬本多情》于1933年3月上映，在时间上正好赶在电影大众对传统价值观的幻想破灭、新政扭转社会思潮之前。娱乐周刊《综艺》警告说，这部电影会让街坊邻里和小城镇的观众感到愤怒，但事实证明这个预测是错误的。《侬本多情》在各地都受到热烈的欢迎，将韦斯特推入最受观众欢迎的票房明星之列。现在回想起来也不难看出这部电影的票房吸引力。电影描写了"快乐的1890年代"时期，纽约包利街夜总会歌女如夫人(Lady Lou)的故事，

1933年的淘金女郎。茂文·勒鲁瓦执导的影片《淘金者》的结尾,由巴斯比·伯克利编排、全体演员一起表演的蔚为壮观的舞蹈场面——"我们掉进钱堆里!"处于舞台中心的是鲁比·基勒。

喜欢独来独往的淘金女郎——《侬本多情》中的如夫人(梅·韦斯特饰演),另一位是导演洛厄尔·谢尔曼(Lowell Sherman)。韦斯特受人瞩目之处在于珠宝,更在于她大胆、巧妙的应答和对于性的独立自主。

兼具色情和暴力，极度的堕落腐化加上一个合乎道德标准的结局，充满性挑逗的幽默与蛊惑、罪恶与救赎，近乎完美的组合。在该片所体现出的众多戏剧性事件、机智诙谐和奢华场面中，很容易忽略掉其最大胆的表现，那就是韦斯特在角色性意义上的革命性突破。

韦斯特式喜剧是一种"一百八十度大拐弯"的喜剧，她的表达与人们的习惯恰恰相反，从而使观众发笑。她的浮华和厚颜好色，让一些评论家将她与男扮女装的传统舞台表演方式进行类比：虽然男扮女装的表演者已经表达了男性对女性的渴望和幻想，但在美国社会，女性不允许以她那样的方式做出回应。然而，韦斯特——这个女性特征不可能被错认为男性的人——明确无误地说出了她的性手段："男人都很像，不管是已婚还是单身，性是他们的游戏。我只是足够机灵，按照他们的方式来玩。"因此，《侬本多情》的片名（She Done Him Wrong，直译作"她对他做了错事"）也就有了新的含义。不仅指她对一个男人做错了事，因为想必自夏娃以来女性就这么做了，这层新的意义在于，她运用了男性勾引女性的方式，作为一个积极主动、自由独立的性主体，来勾引男性。

毫无疑问，韦斯特的性理念存在着矛盾之处。性是她唯一玩得起的游戏，虽然她否认对任何男人的依赖，但她的生计状态有赖于她吸引男人的才能。最令人惊讶的是她的感情缺乏和言不由衷。尽管性是出于经济需要而为之，但她也从来没有忘记，欲望和快感才是她举止放荡的根本理由。她在片中最令人印象深刻的台词是一句不想作为玩笑之语的话，面对由加里·格兰特（Gary Grant）扮演的传教士（实际上是一个联邦探员伪装的），她毫不掩饰地说："你可以占有。"这句话也赋予了她在影片其他地方充满性意味的巧妙对答以一定的真实含义，其中尤以下面的对话最为露骨而知名："格兰特：'难道你从未遇到过能够让你快乐的男人？'韦斯特：'当然有，而且有很多次。'"

但结婚是她的必然之路，这也许是对仍然紧箍在美国电影头上的

道德戒律的让步。格兰特把她以不当手段取得的珠宝从她的手指上摘了下来，换上了结婚戒指。无疑，他就是她一直在寻找（尽管不是唯一）的那个男人；但是，可以确定，他若想改变她的行事方式也不容易。"你确信不介意我握住你的手吗？"他问。"它不重，"她回答："我自己握得住。"

韦斯特以轻松愉快的方式来表现性的满足感，各个审查团体很快就对她感到焦虑不安，1934年之后，布林办公室制定的规则有效地约束了她的表演方式，但韦斯特的大受欢迎又持续了很多年。她仍可以开些玩笑，但不允许她独立自主地对女性性自由或性快乐发表观点。她只是变成了一个自我批评、滑稽可笑、需要自我救赎的坏女孩。其结局与马克斯兄弟几乎如出一辙，到了1940年，在《我的小山雀》（*My Little Chickadee*）中，她也沦落为一个与W. C. 菲尔兹搭档、与对方卖弄几句软弱无力的俏皮话的角色，而且在这样的合作中，电影制片人只不过是想利用她的名声和观众的记忆多收一些票房而已。

与韦斯特及马克斯兄弟一样，W. C. 菲尔兹也是一位1930年代语言喜剧的大师，但他的喜剧角色与前两者均有显著的差异。他在银幕上塑造的形象都是非常极端的愤世嫉俗者（除恐怖电影以外），这种一贯的否定削弱了它的讽刺性和意义。当一切事物，包括自我都成为这种非建设性的诙谐机智的打击目标时，其他的美好愿景就不再有生存空间了。至少马克斯兄弟在尽量让自己的角色看起来就是一些假装内行的骗子或破坏分子；而韦斯特，尽管她惯于自嘲，但她在关于性方面的论述是认真的。菲尔兹的语言风格是对这个世界和他自己都进行滑稽可笑的讥讽，但太过均匀，往往不会产生任何回应。观众没办法从中得到不同的启示以观察这个世界，而且他惯用的表演技法，就像后来电视喜剧的炮制模式那样，尽管能够带给观众很多笑声并让人觉得他举止胆大，但对现状却丝毫没有作用。

在极少数场合，当他的愤怒集中对准所处的世界并进行发泄时，

菲尔兹就发挥出了他最好的表演水平，比如《秋千上的人》(The Man on a Flying Trapeze, 1935) 以及《银行妙探》(The Bank Dick, 1940) 的第一部分。在这些影片中，他的愤怒对象是泼辣的妻子、刻薄顽劣的孩子，但并没有对家庭生活做出更尖锐的讽刺。菲尔兹的声誉建立在二战前的一系列为他度身定制的成名作品之上：《不能欺骗一个诚实的人》(You Can't Cheat an Honest Man, 1939)、《银行妙探》和《对付笨蛋别客气》(Never Give a Sucker an Even Break, 1941)，当时正值那些有效地挑战文化价值观的喜剧类型开始失势，走向衰弱，并由此出现了另一种喜剧风格。

毫无疑问，一个喜剧演员不一定非得成为一个社会批评家。从麦克·塞纳特开始，经过卓别林、基顿和劳埃德的时代，再到马克斯兄弟和梅·韦斯特，在长达四分之一个世纪的辉煌中，美国电影制作者每年也还制作了大量旨在利用幽默来维护并重申社会价值观的程式化喜剧。布林办公室的成立，以及好莱坞自觉为自己设定的充当文化遗产维护者的新角色，掐掉了 1930 年代中期最后残余的反传统价值观幽默的零星萌芽，在被证明是可行的传统喜剧表现方式的强大趋势推动下，一波又一波的观众涌入电影院，笑声乐翻天。1930 年代好莱坞的第二个黄金时代——1935 年至 1941 年——最引人注目之处就是它充满了自信的活力，以及从旧的、已经用烂的喜剧配方中创造出的新的喜剧风格——神经喜剧。

神经喜剧是 1930 年代初电影制作中广泛使用的讽刺、自嘲和直白性表达等手法的最后避难所，但神经喜剧中的此类反传统手法是为了支持现状，至少在公开意义上是这样。它们绝对归于浪漫喜剧传统之列，其目的是为了展示如何能够引导幻想、好奇心和聪明——那些诱发社会变革的危险因素——转向对社会现状的支持。总的来说，神经喜剧鼓吹婚姻的神圣性、阶级差异以及女性置于男性领导之下。

在 1930 年代后期大概出现了二十多部神经喜剧，当然还有其他喜

剧类型，包括音乐剧和戏剧，而且在其中也运用了神经喜剧元素。它们大多拍摄于1937年至1940年，尽管这份清单最早可从1933年恩斯特·刘别谦的《爱情无计》(*Design for Living*)开始。在此列出部分杰出的作品，包括《20世纪快车》(*Twentieth Century*, 1934)、《风雨血痕》(*Ruggles of Red Gap*, 1935)、《我的男人戈弗雷》(*My Man Godfrey*, 1936)、《春闺风月》(*The Awful Truth*, 1937)、《毫不神圣》(*Nothing Sacred*, 1937)、《简单生活》(*Easy Living*, 1937)、《逍遥鬼侣》(*Topper*, 1937)、《育婴奇谭》(*Bringing up Baby*, 1938)、《休假日》(*Holiday*, 1938)、《生活的乐趣》(*Joy of Living*, 1938)、《午夜》(*Midnight*, 1939)、《费城故事》(*The Philadelphia Story*, 1940)、《小报妙冤家》(*His Girl Friday*, 1940)、《我的爱妻》(*My Favorite Wife*, 1940)、《男人收藏家》(*Too Many Husbands*, 1940)和《淑女伊芙》(*The Lady Eve*, 1941)。

某些演员和导演似乎特别适合于拍摄神经喜剧类型：加里·格兰特领衔主演了最佳影片中的半打，而卡洛尔·隆巴德(Carole Lombard)、凯瑟琳·赫本(Katharine Hepburn)和艾琳·邓恩位居最好的女喜剧演员之列。导演莱奥·麦卡雷(Leo McCarey，曾执导《鸭汤》及一部由梅·韦斯特主演的影片)、霍华德·霍克斯、乔治·库克、米切尔·雷森、泰·加尼特(Tay Garnett)和格利高里·拉·卡瓦(Gregory La Cava)几乎执导了所有最好的神经喜剧。他们都拥有一种天赋，适合诠释这些充满灵感、随性恣意的剧情时刻，以及营造紧张、快节奏剧情的能力，使剧情故事从一开始的不可能、不协调出乎意料地向前发展，产生令人信服的结局。

其中的关键在于，这里的"不可能"和"不协调"从不允许扰乱社会秩序，但可以展现社会秩序是运行得多么良好。而且，神经喜剧中的人物多半都很富有，他们的古怪行为向观众展示了富人是多么可笑、可爱又无害。影片《春闺风月》在最后半小时极尽滑稽搞笑之能事。先是艾琳·邓恩在豪华的社交聚会上醉态百出，离开聚会坐上汽车后，又

拽下车载收音机上的音量旋钮，抛到车外而无法关掉震耳欲聋的音乐；途中被巡警拦下后，松开汽车手刹让车子冲下路边斜坡；最后她和加里·格兰特分别坐在警察巡逻用的摩托车车把上方，让两个巡警护送回家。当观众看完这些后，谁还会对加里·格兰特或艾琳·邓恩表示反感呢？或者在《休假日》中，看着凯瑟琳·赫本和加里·格兰特以及朋友们在家庭娱乐室中玩空翻和游戏，有谁会不喜欢他们呢？或者在《生活的乐趣》中，当艾琳·邓恩与小道格拉斯·范朋克（Douglas Fairbanks Jr.）一起去溜旱冰时，除了看到两人之间迷人的浪漫爱情，还能看到什么呢？

尤其对于女性来说，有些信息是坚定而执着的，即浪漫的爱情比赚大钱更好，拥有婚姻比拥有职业或离婚更好。神经喜剧其实就是塞西尔·B.德米尔在一战以后拍摄的家庭情节剧的搞笑版；它让剧中人物的表演走向社会混乱的边缘，但他们总能及时打住。

然而，尽管它们从来没有对社会秩序进行过挑战，这些电影还是让观众看到了一种不同的社会生活形态，以及对如何学会做人的人物形象的特殊描绘：喜欢享受也很正常，即使它让你看上去显得性感或怪异；讽刺一下那些自以为是的家伙，让自己活泼、快乐和无忧无虑也不错；把端庄、稳重抛在一边也很好。毫无疑问，通过这样一遍又一遍地重复类似题材，告诉观众成为一个追求快乐的人是多么有魅力，它们对社会文化的变革产生了重要影响。

这第二个黄金时代，就像属于该时代的神经喜剧一样，都是过去时代的复兴，但又有些不同。从1934年开始，这一个十年的剩下几年中，大多数重要的、赚钱的电影都与同时代的生活没有什么关系，也完全没有什么色情或暴力内容。毫无疑问，这与布林办公室及电影价值观的变化有很大关系；这些变化也被看作有意地远离现实和争议，回避社会责任。然而，有一个根本性的事实是制片厂经营者们从来没有改变让自己的腰包变得更鼓的诉求。他们的电影做出改变，是因为观众

11 动荡的黄金时代和秩序的黄金时代　251

在1930年代后半段的神经喜剧时期,电影通过表现富人们愚蠢、耍宝的行为以及乐此不疲的做派,来娱乐大萧条时代的观众。在乔治·库克执导的影片《休假日》最后,加里·格兰特做了一个侧手翻,然后趴在地上傻笑;凯瑟琳·赫本、爱德华·埃弗雷特·霍顿和简·迪克森则在一旁很悠闲地看着。

在泰·加内特执导的《生活的乐趣》中,艾琳·邓恩和小道格拉斯·范朋克在溜旱冰时与其他人前后连接成一条长龙,做出大胆、冒险的动作,结果一堆人撞作一团。邓恩忍不住笑了出来。

的口味发生了变化，以及美国社会发生了变化。这一回，有少数几个制片商并没有只是简单地作为潮流跟随者，他们同时也领导了这一变化潮流；而且他们认为，这种通过他们的影片重新焕发生机的文化是他们自己的文化。

只需要两三个雄心勃勃的人就可以改变一个产业的面貌。八大主要制片厂中有半数，包括派拉蒙、雷电华、环球和福克斯，都陷入经济困境和管理层动荡之中，而且许多新任管理者在此前并没有电影制作经历；而通过联艺影业发行影片的独立制片人中，谁也没有制作出足够多的电影来激发任何发展趋势；声名鹊起的哥伦比亚影业其声望在很大程度上建立在具有无与伦比才华的导演弗兰克·卡普拉的作品之上；而华纳兄弟在1933年以后进入了一个短暂的创作低迷期，因为与华纳老板杰克·华纳之间的薪水之争，公司核心制片人达里尔·F. 扎努克离开了华纳。米高梅成了唯一具有稳定性，组织和人才可以担当行业领袖的制片厂，而且它拥有第二代电影大亨中的两位先锋人物——欧文·萨尔伯格和大卫·O. 塞尔兹尼克。后来创建20世纪影业的扎努克则是第三位大亨。

萨尔伯格出生于布鲁克林，在电影行业有"神童"之称。1936年9月年仅37岁的萨尔伯格英年早逝，小说家斯科特·菲茨杰拉德（Scott Fitzgerald）以他作为小说主人公门罗·斯塔尔（Monroe Stahr）的原型，创作了一部好莱坞题材小说《最后的大亨》（*The Last Tycoon*），不过因心脏病猝然离世而未能最终完成。萨尔伯格从十几岁开始就在环球工作，20岁刚出头就成了Metro Pictures（米高梅前身之一）的制片主管，使该制片厂跃居电影票房和评论均获成功的电影制片商的前列。1930年代初，在相当程度上出于嫉妒的原因，他的老板路易斯·B. 梅耶免去了萨尔伯格的职务，亲自坐上制片主管的头把交椅，让萨尔伯格以一个独立制片人的方式留在公司，只负责制作一小部分特定的故事片。令人感到讽刺的是，这场失利反而给萨尔伯格提供了一个机会，专心制

作一些耗资巨大并享有盛誉的电影。

大卫·O. 塞尔兹尼克是路易斯·J. 塞尔兹尼克（Lewis J. Selznick）的儿子，路易斯也是电影行业的一位先锋制片人，在1920年代初期的行业兼并重组中被迫出局；他的儿子在1920年代后期加入米高梅，后来转投派拉蒙，1932—1933年间又担任雷电华的电影制片主管，然后，在1933年又以独立制片人的身份重返米高梅。1936年，塞尔兹尼克成立了自己的公司塞尔兹尼克国际影业，通过联美电影公司来发行自己的影片。扎努克——一位来自中西部的清教徒，离开华纳兄弟之后成立了20世纪影业公司，并在1935年接手了陷于绝境的福克斯。

这三个人一同改变了好莱坞电影风格的发展方向，以有身份的、高尚的、值得尊敬的阶层作为电影表现对象，将剧情背景设定在过去，通常从经典小说或当代畅销书改编而来。他们成了流行趋势的制定者，这一成就非常显著。1934年，萨尔伯格制作了《红楼春怨》（*The Barretts of Wimpole Street*）；扎努克则制作了《罗斯柴尔德家族》（*The House of Rothschild*）。1935年，塞尔兹尼克制作了《大卫·科波菲尔》（*David Copperfield*）和《安娜·卡列尼娜》（*Anna Karenina*）；而扎努克制作了《悲惨世界》（*Les Misérables*）。萨尔伯格于1936年制作了《叛舰喋血记》（*Mutiny on the Bounty*），同年9月因肺炎去世之前，还在制作《大地》（*The Good Earth*）和《罗密欧与朱丽叶》（*Romeo and Juliet*，均完成于1937年）以及《绝代艳后》（*Marie Antoinette*，最后完成于1938年）；塞尔兹尼克制作了《双城记》（*A Tale of Two Cities*）。那时华纳兄弟也已经带着传记电影《路易·巴斯德》（*Louis Pasteur*，1936）和《左拉》（*Emile Zola*，1937）闯入制片领域。这些影片雄踞《电影日报》投票评选出来的1934年至1937年"十佳"电影之列，此外还有其他一些历史剧或文学改编作品也入围了。

是什么让这些人对狄更斯、托尔斯泰和莎士比亚感兴趣？对布莱舰长和冉·阿让感兴趣？为什么，在很多情况下，他们的共事者声称这

些经典作品不可能拍成电影或不会吸引观众,而他们却力争要把它们制作成电影?

首先,他们有充足的如何才能赚钱的理由。当塞尔兹尼克离开米高梅成立自己的公司时,在给他的投资人的信中写道:"在这一行中,只有两种商品可以获利,要么是很便宜的电影,要么是很昂贵的电影。"[1]这一名言可能是他的观察结论,也可能同样反映了他的野心,因为仍有很多例外的、不便宜也不贵且赚钱的电影,但它作为一个经验之谈也并非完全没有道理。就像1920年代一样,1930年代的大多数中等制作成本的电影质量一般,不足以在首轮放映时吸引足够多的观众,在社区或小镇剧场也无法弥补它们的制作成本。如果一部电影花费巨资拍摄而成,拥有漂亮的布景和服装,有大牌明星和充分宣传,它很可能会获得很好的结果,即使它只是一部平庸之作——如果它比较优秀,那就可以发大财了。著名的小说和历史主题给制片人提供了很好的需要巨额投入的理由。

其中明显还存在着一些个人动机。大卫·O.塞尔兹尼克强烈地想要捍卫其家族在其他电影大亨中的声誉,那些大亨曾与他的父亲有过竞争并打败了他的父亲。路易斯·J.塞尔兹尼克,一个俄国犹太人,青少年时期移民到英国,后又来到美国匹兹堡,基本上靠自学成才,发现自己极其热爱阅读经典文学作品。据大卫回忆说,他父亲让他阅读狄更斯和托尔斯泰,而当时处于同一年龄的其他男孩子都在读"弗兰克·马力威尔"(Frank Merriwell)系列丛书。当塞尔兹尼克制作《大卫·科波菲尔》时,他随身带着父亲给他的小说影印本。

在描述其小说中那个类似萨尔伯格的人物门罗·斯塔尔时,菲茨杰拉德写道:"对于想象中的美好过去,他怀有业界新贵特有的一种充

[1] 鲁迪·贝尔莫编辑:《来自大卫·O.塞尔兹尼克的备忘录》,第134页。

满激情的忠诚。"[2] 不同于早期的电影制作人——移民来美国之前可能是皮货商、杂货商和手套制造商——第二代制作人更深入地与美国传统文化价值观，而不是与美国的市场价值交织在一起。在菲茨杰拉德的笔下，他们都像林肯，出身寒微，但拥有某种力量，在特定时刻赋予其改变国家命运的重大责任。然而，在他们自己看来，他们更像是18世纪的绅士，就像杰弗逊（Jefferson）那样天然具有贵族气势的人物，凭借其才华以及赚取的财富成为所属文化的领袖。

在大卫·O.塞尔兹尼克监制的两部关于好莱坞的电影中，就有一个颇让人感兴趣的、象征电影大亨们改变自我形象的人物变迁过程，其中一部制作于1932年，另一部制作于五年之后。第一部，《好莱坞的价格》（*What Price Hollywood*），由乔治·库克执导，体现出1930年代第一个黄金时代的典型风格特征——快捷、急躁、煽情、淫秽、玩世不恭和讽刺。它真实地展现了人们制作电影时的情景。影片中的制片人属于热情而精力旺盛的类型，名叫萨克森（Saxe），由格利高里·拉托夫（Gregory Ratoff）饰演，他正对着絮絮叨叨不知所云的助手大喊："一次只需要说一个'是的'！"这似乎表明，后来归之于达里尔·F.扎努克所说的名言"在我没有把话说完之前，不要说'是的'"，可能就是一个生活模仿艺术的例子。[3]

第二部，《一个明星的诞生》（*A Star Is Born*，1937），由威廉·韦尔曼（William Wellman）导演，利用新近完善的特艺彩色制片技术制作而成，在表现方式上更具自我意识：电影游戏已经变成了一个全面的文化机构。影片展示了电影制作的方方面面，演员试镜准备、化妆、服装、电影人的夜生活和私生活、内部预映和盛大的电影首映之夜，等等，但它们就是电影，绝不是事物本身。而且影片中的制片人拥有一个具有

[2] 《最后的大亨》，《菲茨杰拉德的三部小说》（1941），第118页。
[3] 梅尔·加索：《等我说完再说 Yes》（1971）。在该书引言中，扎努克将这句话归为己出。

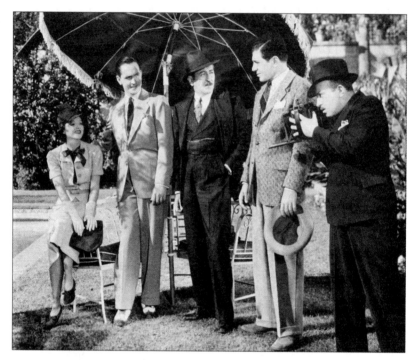

在由威廉·韦尔曼执导的《一个明星的诞生》中,大卫·O.塞尔兹尼克向观众呈现了好莱坞作为一个文化机构的自我意识形象,而影片中最明显的体现其愿望的内容就是由阿道夫·门吉欧(正中间)饰演的风流倜傥、温文尔雅而充满贵族气派的制片人奥利弗·奈尔斯。图中人物为珍妮特·盖纳、弗雷德里克·马奇、门吉欧、莱昂内尔·斯坦德、文斯·巴尼特(从左至右)。好莱坞后来的政治冲突在这张剧照中有所预示:马奇是一个自由主义者,据称因支持共产主义事业而被攻击;门吉欧是一个保守主义者,1947年作为一名友好人士在众议院非美活动调查委员会面前进行指证;而斯坦德则是一个被列入黑名单的激进分子。

贵族血统的名字——奥利弗·奈尔斯（Oliver Niles），由代表了好莱坞式优雅、教养和精致的阿道夫·门吉欧（Adolphe Menjou）扮演。

英国作家R. J. 明尼（R. J. Minney）曾与扎努克一起撰写了宏大的史诗片《印度的克莱夫》（*Clive of India*，1935）的剧本，但该片并未入选任何十佳名单。明尼描述了他在一个星期五晚上六点上交第一稿，并计划前往墨西哥休几天假的情形。然而，第二天早上十点，"扎努克已经读完它，在页边空白处精心地写了评论意见，并与所有有关部门一起进行了讨论"。周六全天，他们都在开会讨论该剧本，"一直都是扎努克在说话"[4]。

在一个类似会议上，扎努克提到"a milestone round the neck"（正确说法应该是 a milestone around the neck，喻为沉重负担）；有人发笑，根据明尼的描述，这人立即被解雇了。[5] 也许塞尔兹尼克和扎努克这样的大亨们想让自己的外表和谈吐都像阿道夫·门吉欧，但格利高里·拉托夫的表演更准确地反映出了他们的形象。

二战爆发前，塞尔兹尼克和扎努克的权力和威望都达到了顶峰。他们制作的电影连续三年横扫奥斯卡大奖——塞尔兹尼克的《乱世佳人》（*Gone With the Wind*）获得了1939年奥斯卡最佳影片奖，1940年他的《丽贝卡》（*Rebecca*）再获囊括最佳影片在内的两项大奖，扎努克则于1941年用《青山翠谷》（*How Green Was My Valley*）抱回了该奖项。但所有的野心以及达到的事业高度开始让他们付出应有的代价。

电影的主题选材已经从经典小说转向最新的畅销小说。事实表明，塞尔兹尼克对玛格丽特·米切尔（Margaret Mitchell）和达芙妮·杜·穆里埃（Daphne du Maurier）的小说的仰慕程度甚于对狄更斯和托尔斯泰。他坚持认为，将这些作品改编成电影时，电影剧本应尽可能地符合

[4] 《好莱坞星光》（1935），第150—151页。

[5] 同上书，第86页。

小说原著的故事情节和语言，他声称小说读者会对电影版中的任何改动感到恼火（与他在《大卫·科波菲尔》《安娜·卡列尼娜》和《双城记》中的观点颠倒了过来）。这种忠实于原著的做法使《乱世佳人》这部内战史诗片长达近四个小时，而《蝴蝶梦》的时长虽然刚过两个小时，却也让人感觉有四个小时那么长。虽然《乱世佳人》借助其史诗般的宏大辉煌场景弥补了这一不足，但塞尔兹尼克对文学作品的服从还是束缚了他的电影制作活力。

扎努克在改编《愤怒的葡萄》（*The Grapes of Wrath*，1940）和《青山翠谷》两部畅销书时，显得更随意一些。他之所以能够这样，得益于一个事实，那就是这两部作品描述的都是关于穷人或工人家庭的生活，而且这两部影片都由约翰·福特导演，他对于普通人的生活有着不同寻常的敏锐感觉。然而，将小说中大时空跨度的描述改编成电影表现形式时，扎努克也存在着诸多困难。

虽然改编自畅销书的电影继续称霸票房，类型片在二战前的最后几年又开始红火了起来。它们既是第二个黄金时代的持续，也是对这一时代的评注。它们试图恢复有声电影时代初期的一些粗俗能量，重拾以前曾经运用的一些制造震惊、恐惧和性挑逗的手法，而无须过度出现性和暴力镜头，因为此时《制片法典》已对此做出了限制。这一时期的优秀电影包括一部动作情节剧，霍华德·霍克斯的《只有天使有翅膀》（*Only Angels Have Wings*，1939）；一部西部片，约翰·福特的《关山飞渡》（*Stagecoach*，1939）；一部黑帮片，拉乌尔·沃尔什（Raoul Walsh）的《夜困摩天岭》（*High Sierra*，1941）；一部侦探片，约翰·休斯顿（John Huston）的《马耳他之鹰》（*The Maltese Falcon*，1941）。

这时，一个胆大鲁莽的年轻人来到了好莱坞，让人们看到电影塑造的人物形象可以具有多么强大的文化和情感冲击力。奥逊·威尔斯，这个来自戏剧和广播界的厉害小子，以电影导演的身份开启了他初入电影界的首秀，他开始制作一部以历史传记为基础的讽刺剧，一部讲

述某个以报业大王威廉·伦道夫·赫斯特（William Randolph Hearst）为原型的自大狂出版商的电影。但是经过他的创作之后，《公民凯恩》(*Citizen Kane*, 1941)最终成了一部被人推崇备至的完美电影之典型——内容方面猥琐、无理、恶意中伤，而剧情结构、设计、表演和拍摄臻于精巧完美。由英国电影刊物《视与听》组织的、在1962年和1972年（每隔十年举行一次）的投票评选中，来自全世界的影评人一致认为它是有史以来最伟大的电影。通过影片艺术风格产生的轰动性，以及影片内容引发的巨大争议，《公民凯恩》让每一个人都清楚地看到，好莱坞在塑造国民文化传奇神话的过程中扮演着什么样的角色，对于这一问题，知识分子和批评家们其实在此之前很早就已经开始了一遍又一遍的猜测。

12

文化神话的制造：
沃尔特·迪士尼和弗兰克·卡普拉

1930年代后期，公众对好莱坞的讨论发生了改变。在落后的城镇，神职人员仍然可以通过控告银幕上的罪恶行为纠集反对的人群；而各地的法官和改革者仍然坚持认为，电影导致易受影响的青少年犯罪。然而，在学术界和在文坛中，在主要的报纸和杂志中，人们对电影制作者满怀尊重、敬畏甚至嫉妒，视他们为创造民族神话和梦想的人。

"梦想分片段挂在房间尽头的银幕上，"斯科特·菲茨杰拉德在《最后的大亨》中如此描述一位制片人的放映室："经受分析，得以通过，可以成为公众的梦想，否则遭到抛弃。"[1] 这令人回味的形象，及其在其他小说中的同行和该时期的文化研究，都不是简单地凭借想象力或努力分析来把握好莱坞现象的本质。他们对文化权力的占有和使用

[1] 《最后的大亨》，《菲茨杰拉德的三部小说》，第56页。

进行了深入的观察。无论他们写作时是充满愤怒还是带着超然的学术气息，这些作家都或明或暗地承认，电影接管了他们自己过去行使过或者渴望行使的文化功能。

在传统的美国社会中，描述这个世界，并将其眼中的世界传达给其他成员的任务，属于神职人员、政治家、教育家、企业家、散文家、诗人和小说家，不同时期有不同的重点。在美国，从来没有一个完全统一的文化表达，而是一直都存在着宗派分歧和斗争、取舍和反对，但总的来说，这些战斗者都来自相似的种族和阶级背景，并利用相同的手段——文字和口头表达。但是现在，影响文化的权力第一次被一群不同出身的人使用不同的手段掌控。

这就是电影形象传达的信息被描述为神话或梦想的主要原因。在日常语言中，神话和梦想表示虚假不实之意——幻想、虚构、想象出来的故事。从严格意义上讲，这是一个出于政治考虑做出的选择。这意味着，其他形式的文化交流、讲述的人类体验要比电影更真实。

关于1930年代的电影，不同之处并不在于它们开始传达神话和梦想——它们从一开始就这么做了——而是，电影制作人更精明老练地意识到自己制造神话的力量、责任和机会。在知识分子中间，在政治权力中心，文化神话对社会稳定的重要性是一个被严肃讨论的话题。大萧条动摇了一些最古老、影响最大的美国文化传说，特别是中产阶级鼓吹的"努力和坚持会带来成功"这样一种先苦后甜的美德。

如历史学家沃伦·苏斯曼（Warren Susman）所称，这种文化坚定性的丧失在美国社会产生了一种羞耻感和自责的情绪，以及对未来的不祥预感。随着纳粹德国的崛起和对民主理想咄咄逼人的挑战，对美国传统神话的广泛质疑可能会成为一个危险的政治弱点。在政界、业界和媒体中，有自由主义者也有保守派人士，他们看到了振兴和重塑文化神话的必要性，这几乎是一种爱国的责任。

国家领导者们把重新凝聚公众信心的基础置于优先地位，这种地

位在那些以提高威信、尊严和文化影响力为目标的制片人和导演心中也没有丢失。而且，他们很快掌握了大量的技巧，在公开的内容表面之下，通过微妙的差别来传递他们想要表达的信息。在电影制作中他们越来越多地关注如何服务于文化神话的打造。

没有经历过这个时代的人们，在意识上几乎不可能再次体会到像菲茨杰拉德这样的作家观察好莱坞造梦机器时的惊奇和失落的感觉。他们所关注的，不只是电影制作人拥有了原本属于他们的掌控公众关注与忠诚的能力。一个更深刻、更客观的文化问题正处于生死攸关的时刻。

利用书面和口头语言的媒体已经有很多，且足够灵活和便宜，以满足批评家和反对者的需求。无论是男人还是女人，如果想要揭示文化精英的梦想和神话——扯下神秘的面纱，看起来美国中产阶级狭隘的价值观已是普遍存在的事实——都已经能够发出自己的声音。菲茨杰拉德在作品中描绘了一个注定失败的制片人的形象，在诸如此类作品背后，大都隐含着这样的意味：好莱坞电影制作费用过于昂贵，一心追逐利润，因此构想过于狭隘，不能允许偏离熟悉的文化规范。

甚至像神经喜剧之类的讽刺电影，或者如《愤怒的葡萄》之类的社会意识电影，都被精心构造，以保留在基本的美国文化和政治神话的范围之内。有相当的理由值得担心，即无论电影界给更墨守成规的传统规范提出什么样的挑战，好莱坞对于美国文化的贡献基本上是可以肯定的。

今天看来，这种观点似乎有点天真和老式。伴随着电视生活了近半个世纪，目睹了媒介先知麦克卢汉（McLuhan）的兴衰，经历了媒体技术的革命，人们实在是太容易理解媒体的力量，避免受其影响，而没有充分理解媒体施加影响的过程。1960年代的青年文化展示了悲喜剧矛盾，宣扬从父辈的资产阶级文化中解放出来，而同时又不加批判地热情拥抱过去和现在电影中的资产阶级神话——一个过去美国中产阶级

所持有的、渴望两者兼得的想法的最新版本。

事实上，对电影梦想和神话的仔细分析才刚刚开始。正如法国评论家罗兰·巴特（Roland Barthes）提及大众文化讯息或他所定义的"集体表象"时所说的，当前的任务是"比呈现其制造神话过程的虔诚记录节目更深入地研究并**详细**（他以粗体强调该词）阐明这种将小资产阶级文化变成普世性文化的神秘化过程"[2]。严格地说，这个新的探索阶段开始于1930年代的好莱坞电影黄金时期——第一个完全有意识地去打造文化传奇的时代。它需要的不是一个笼统的概述，而是要近距离地看看那些能够展现造梦者艺术的重要例子。

1930年代的好莱坞制片人中，有两个人比任何人都更持之以恒地致力于打造文化神话，他们的职业生涯也惊人的相似——动画片制作人沃尔特·迪士尼（Walt Disney），以及喜剧和戏剧导演弗兰克·卡普拉。他们的作品详尽表现了大萧条时期各种各样的电影梦想或电影与文化标准之间的微妙关系，并提供了一条标识清晰的、描绘这十年发展主线的路径。在探究1930年代好莱坞的神话和梦想时，他们的电影几乎是试金石，可以用来比较别人的影片是否精心制作，因此，我们的研究就以他们的作品为根本出发点。

在这一时期的制片人群体当中，几乎独无仅有的是，迪士尼和卡普拉获得了电影所有三类重要观众的欢迎：买票的公众、电影评论员、他们的好莱坞同事。迪士尼赢得了1932年至1939年间所有动画短片的奥斯卡奖。他的第一部动画长片《白雪公主和七个小矮人》（*Snow White and the Seven Dwarfs*，1937），在《电影日报》举行的影评家投票评选活动中获1938年最佳电影。在同一时期内，卡普拉则被三次授予奥斯卡最佳导演奖，而当时没有任何导演获奖的次数超过一次；《一夜风流》（*It Happened One Night*）被评为1934年奥斯卡最佳影片，《浮生

[2] 《神话》（1957；英文译本，1972），第9页。

若梦》(*You Can't Take It with You*) 在 1938 年再次为他赢得这一奖项。

从卓别林的早期喜剧短片以来，还没有任何电影制片人如此成功地吸引普通大众和精英观众。卡普拉和迪士尼在提供大众娱乐的同时，各自拥有让知识分子从中发现快乐和意义的诀窍。他们所创造的电影主人公形象，以一个受欢迎的模具铸成，可以体现全方位的幻想和梦魇，他们如此惹人喜爱，恰恰是因为他们可以同时被爱和嘲笑。对此，同时代的电影中人——再一次地，除了卓别林，尽管他在这一个十年中只拍摄了三部电影——无出其右。

他们的工作的另一个方面是他们的独立性，这将他们与其他人区分开来。迪士尼，一位拥有自己工作室的制作人，对他的电影具有唯一控制权；而卡普拉虽然只是一位导演，但因为在商业上的巨大成功和声望，经过很长时间的斗争之后，他获得了权力，控制自己在哥伦比亚公司的电影制作权和监督电影制作的每一个要素的权力。他甚至要求让自己的名字出现在片名上方，而且成功了。

两人都紧密贴合公众的口味和文化情绪的变化，他们的独立性给了他们一个机会，以充分发挥他们对于观众欣赏口味的敏感性。他们的个人发展显著体现了——事实上，也可能是预示了——1930 年代好莱坞与美国文化的关系的基本变化。迪士尼的动画，尤其是他的动画短片，亦即下面谈论的重点，和卡普拉的喜剧和正剧，表现了电影神话和梦想从该黄金十年的第一年直至结束的变化。

迪士尼和他的动画师同事们继承了梅里爱的特技摄影、卓别林一战前拍摄的喜剧短片，以及电影的神奇蜕变的传统。他们与那些从事于创作人类社会题材的制片人相比，面临着一个不同的挑战和机会：他们的艺术前提完全就是幻想。他们可以制作出不同于任何经验世界的幻想世界，带领观众进入未知的领域，只要观众具有想象力或胆量。一张张空白的纸给了他们一个重塑世界的机会。

默片时期少有的几部幸存的动画影片中，很少有迹象表明动画师

们能够掌握使用画笔的魅力。1924年,由帕特·沙利文(Pat Sullivan)绘制的菲利克斯猫(由现代艺术博物馆收藏),显示了创作者的天赋:菲利克斯需要寻找一种方式前往育空(加拿大西北部地区),它在一家肉店买了很多热狗,并将它们套在一个雪橇上;想看到远处的物体时,它取下尾巴当作望远镜来使用。在1920年代,在有声电影时代名声大噪的动画师们将真人动作照片与绘画混合起来。《贝蒂娃娃》(*Betty Boop*)和《大力水手》(*Popeye*)的创作者马克斯·弗莱彻和戴夫·弗莱彻兄弟(Max and Dave Fleisher),在默片时代制作了《墨水瓶人》(*Out of the Inkwell*)系列,其中的一部电影《塑模》(*Modelling*, 1921)充满魅力;动画师们也出现在这部影片中,与他们创造的卡通人物小丑可可(Koko)一起互动。此时,年轻的迪士尼把自己的幻想投入在《爱丽丝漫游卡通王国》(*Alice in Cartoonland*)系列中,该片讲述了一个十多岁的小女孩遇到众多手绘卡通人物的故事。在这些作品中,摄影机拍下的片段显示出人类生活高于动画世界——它带来了幻想,然后又将它拿走,不为人类所触及,回归消失在墨水瓶中。

迪士尼于1928年开始制作的米老鼠(the Mickey Mouse)系列电影,之所以取得如此惊人的效果,在于它们相当完整地建立起一个属于它们自己的世界。迪士尼对于声音的精彩运用立即引起了公众的关注,并使他一举成功,成为动画领域的领导者。第一部正式上映的米老鼠影片是《汽船威利号》(*Steamboat Willie*, 1928),当时正值电影行业从默片进入有声时代的关键时刻,迪士尼将视觉和声音效果融合在一起的大胆创新,赋予了动画短片前所未有的受欢迎程度和美学意义。但他在声音上的成功不应掩盖电影中丰富、复杂的绘图世界。

迪士尼的阐释者不约而同地如此描述早期的米老鼠电影,以及从1929年开始的糊涂交响曲(Silly Symphony)系列,那就是粗糙——无论是绘画精致程度、故事情节,还是片中角色的行为举止莫不如此。这种批评的基本出发点是技术上的,随着时间的推移,迪士尼和他的动画

师们变得越来越成熟。他们精心绘制图画与色彩,声音、绘画、故事的结合也日臻完善,甚至通过采用新技术的多平面摄影机制造出三维深度。这些都使他们领先于那些更大的制片厂。

技术发展,是迪士尼动画进步的重要因素。当米老鼠系列正式完工时,迪士尼只具备原始和简单的动画制作能力,但他和他的动画师们的技术已变得越来越好,更先进也更复杂。然而我们在评述后来的迪士尼动画比前期更好时,很容易忽略一个更基本的变化。那就是,在早期的米老鼠和糊涂交响曲系列中,迪士尼和他的动画师们创造了一个幻想世界,然后,他们放弃了它,改成了一个理想化(而非幻想)的世界。相对于早期的卡通短片而言,人们对后来作品的偏爱,除了技术上的考量之外,也有审美和文化方面的因素。

在经典人类学研究著作《野蛮思维》(*The Savage Mind*)中,克洛德·列维-斯特劳斯(Claude Levi-Strauss)批评了现代文明必然比"野蛮"社会更高级、更好的普遍观点。现代生活不是简单生活的复杂版,它是一个完全不同的生活,立足于对这个世界的完全不同的理解。事实上,根据列维-斯特劳斯的观点,凭借对地形、植物、动物、亲情和礼仪等的详细了解,"野蛮"社会民众可以过着一种比我们当代社会还要复杂的生活。在一定程度上,迪士尼制作的不同时期动画片也存在着同样的区别。两个世界,早期的幻想和后来的理想化,形成了鲜明的对比,都拥有各自不同的精致优雅和复杂性。

早期的米老鼠和糊涂交响曲系列卡通片是神奇的。它们从不受时间因素的限制,也无须承担任何责任,事件是开放式的、可逆的、偶发的,无明显的意义。稀奇古怪的事件相继发生,而不必担心后果。事物没有固定的秩序,世界可以根据想象力和意愿随意变更。然而,这种随意多变的特性也使得它不会产生根本性的变化。几乎是一种先见之明,这个滑稽的幻想世界描绘了一种令人振奋的、思想刚刚摆脱束缚的、最终演变成大萧条初期可怕混乱的文化氛围。

1932年前后，迪士尼动画片开始改变。1933年，一个全新的世界形象开始出现。此后的迪士尼动画片都是些童话故事，其中不乏道德故事。它们按照线性的、狭窄的时间顺序展开。它们有开端和结尾，中间发生的一切事情都有后果。没有规矩，不成方圆，你最好学会它们，否则要当心。不要太过于充满想象力，不要太好奇，也不要太任性，否则你会惹上麻烦——尽管总是有时间去汲取教训，最后的结局都很如愿。这种理想化的世界在迪士尼动画片中率先出现，在1930年代后期的文化中，比真人故事片表达社会精神、重新加强旧式价值观要早上一两年。也许是因为后者需要较长的时间来规划、生产和推广。

米老鼠在这两个世界中都生存了下来，他代表了每一个时代，但并非没有重大变化。除了像卓别林这一点外（有人认为米老鼠就是以他为原型的），米奇（Mickey）与其他的20世纪的电影人物不同，他拥有全新的想象力和多面的形象，表达了我们所认为的人类最好的特点——甜美的情感、真实的快乐、调皮活泼的胡闹，但他并非一开始就感情外露。

刚开始，他就是一只十足的啮齿类动物，四肢纤细，相貌特征比后来的、拟人化的版本更小。在《疯狂的飞机》（*Plane Crazy*，米老鼠系列中第一部制作完成的电影，当时是一部无声电影，后来加上了声音，在《汽船威利号》之后公开上映）中，他还打着赤脚，裸着手。在《汽船威利号》中他穿上了鞋子，并很快有了白色的四指手套。他有些害羞，有点自我，带着自我满足的笑容——爱德华·罗宾逊在两年之后的《小恺撒》中扮演的移民黑帮匪徒里轲（Rico）也展现了同样的笑容。不过，与里轲不同，米奇并未走到生命尽头。"米奇是我们的问题孩子，"迪士尼后来说："他太出名了，我们要对他做什么都很受限制。"[3] 他变得受人尊敬，平和温柔，负责任，符合道德标准。所以唐老

[3]　转引自伦纳德·马丁所著《迪士尼电影》（1973），第8页。

鸭（Donald Duck）加入到迪士尼的角色中，以给影片增加老陈醋和胆汁般的酸味和苦涩。

前四部米老鼠动画短片制作于1928年。第二年，迪士尼制片厂制作了16部动画片，其中包括少数属于糊涂交响曲系列的影片。此后，他们大约每三周就完成一部动画短片的制作——从《汽船威利号》开始，到1939年年底一共制作了198部，大约有一半属于米老鼠系列，另一半属于糊涂交响曲系列，包括了所有没有米奇的动画短片。

在《疯狂的飞机》中，米奇是一个富有创造性的、自由地为理想而奋斗的飞行员，一位生活在农场谷仓旁的林德伯格（Lindbergh，查尔斯·林德伯格是独自飞越大西洋的第一人）。他利用手中可用的一切材料——不管是来自活物还是无生命之物——来建造飞行器；为了给飞机提供动力，他把一只腊肠狗扭得像一条橡皮筋，还拔了一只火鸡的羽毛作为飞机的尾巴。飞机一造好就变成了一个有生命的物体，就像原本就应该如此；教堂尖顶会自动弯腰，以避免被飞机撞到。

结果证明，米奇的目标不是出名或成就英雄般的事业，而是为了追求女色。他建造这架飞机只是为了给女朋友米妮（Minnie）留下好印象，并让她登上飞机。在那里如果他向她求爱，她就无法逃避。然而，她没有屈服，而是从飞机上跳了下来，拉住灯笼裤的一根带子，鼓了起来，然后她就安全着陆了。

观众第一次看到米奇和米妮是在《汽船威利号》中，音乐与视觉影像的精彩融合让这些柔顺多变的形象增加了巨大的神奇性。一只山羊吃掉了米妮的乐谱，她迅速地将山羊的尾巴扭成一把曲柄，摇动曲柄，音符就从山羊的口中涌出，汇成一曲《干草丛中的火鸡》（*Turkey in the Straw*）。该场景让人想起卓别林在《流浪汉》中揪住并晃动奶牛尾巴，往桶中挤牛奶的情景。米奇还耍弄不同的动物，发出不同的声音，并汇成欢快的音乐旋律，其中包括来回揪动一群正在吃奶的小猪的尾巴，接着又把母猪的乳头当作琴键来按。

迪士尼的早期电影中有相当多的庸俗猥琐场景和厕所幽默。然而，官方对此做出的反应更可笑。据报道，俄亥俄州曾禁止一部动画片，因为其中有一只奶牛在阅读埃莉诺·格林所写的含有通奸情节的小说《三星期》(*Three Weeks*)。也许俄亥俄州认的官员认为，只有实行一夫一妻制的奶牛产下的牛奶才是安全的。接着，海斯办公室责令迪士尼去掉画面上奶牛的乳房。此后，无论奶牛们在读什么，至少它们的牛奶不会伤害任何人。

迪士尼风格中的另一个强烈特征是对恐怖的喜好。在1929年初，他推出了糊涂交响曲系列来表达带有恐怖感的幽默，因为这种幽默不适合出现在米奇充满阳光的世界里。糊涂交响曲系列第一部《骷髅之舞》(*The Skeleton Dance*)，描绘一群骷髅在一个墓地中夜游，伴着音乐跳舞嬉闹。一个骷髅在另一具骷髅上奏乐，就像弹奏一架木琴一样。《地狱钟声》(*Hell's Bells*，也制作于1929年)更加荒诞：它发生在地狱，其中的居民包括一只三头犬、一头给魔鬼/阎王提供如火一般的牛奶的龙牛（看来即使阎王也不能免俗）。

迪士尼和他的动画师们比电影故事片制作人更早地了解震惊与挑逗的价值，尽管他经常从流行的电影故事片中借鉴一些想法，不过他的动画片也给大萧条初期的其他电影制作者提供了丰富的想象力。在1930年的一部米老鼠喜剧《交通事故》(*Traffic Troubles*)中，米奇和米妮撞向一辆满载鸡的卡车，结果浑身沾满羽毛，多只鸡站在他们身上咯咯地叫着。两年后，在影片《畸形人》中，导演托德·布朗宁(Tod Browning)将这一滑稽结果改成了发生在奥尔加·巴古拉诺娃(Olga Baclanova)身上的恐怖命运。

有生命和无生命的东西颠倒了角色。在《奥普瑞剧场》(*The Opry House*, 1929)中，米奇开始弹钢琴，但钢琴和凳子把他踢了出去。钢琴用它自己的前腿敲击琴键奏出乐曲，凳子则在一旁跳舞。演出结束时，米奇重新回到前台，三者一起向观众鞠躬。在《交通事故》中，米奇的

出租车为了挤进停车位而狂咬前面的另一辆车，还可以像小狗那样回头去舔漏气瘪掉的后轮胎，喝了"皮普博士汽油"（Dr. Pep's Oil）之后又变得如醉酒般疯狂。这些幻想，与文化神话和梦想有什么关系？

人们很容易对这些动画片提出更高的要求，但它们立即受到如此稳定的欢迎，使它们变得备受关注。在长盛不衰的美式幽默中，它们无处不在且极度夸张和怪诞的想象力，构成了美国社会的神话架构。此外，作为动画，它们处于一个更为远离真实性要求的位置。它们的幻想本质，把观众的思想从"这个世界会是什么样"的正常预期中释放出来。而且绘画非常简洁，完全没有给观众以生硬的印象，这是打开想象力的另一个必要方面。迪士尼的宣传机构后来将 image（想象）和 engineering（工程）两个词合并，造出了一个新词 imagineering，准确地描述了后来的动画片所发挥的作用——因为安排了所有效果，所以没有让观众发挥想象力的空间。

早期的幻想动画片深深地致力于发扬个人创业、积极进取的美国老传统。然而，他们发挥到极致的梦幻幻想，他们无比轻松地完成各种神奇蜕变，使观众远离个人主义的常见主题——努力工作，自我否定，尽力向上爬——并在如释重负的宽慰中融入它的一些更深层的意义。在现实世界中，人们为了追求自己的目标，把自己变成了工具和机器；而机器也确实主宰了自己的命运，指导和控制着他们本来的主人，带领他们走向他们不想去的地方。从一个深刻的角度看，与其说这些奇幻世界在创造这些神话，不如说是在揭露它们。

幻想风格消亡的最初迹象来自于迪士尼动画片中暴力的增长速度。到 1932 年，即使在高度原创的影片《米奇得分》（*Touchdown Mickey*）和《建造大厦》（*Building a Building*）中，幻想元素也几乎完全被有形的物质暴力的精神所取代。痛苦和伤害不会对动画片造成永久性损伤，但它已不再神奇，而仅仅是一个惯用手法。

同时，角色和剧情的情感表现范畴开始扩展。欢乐和悲伤、兴奋

和恐惧比以前更多,但它们都按照某种情感模式来进行表现。生物变得更加拟人化,而不是那么多才多艺了。这些变化突出地表现在第一部用特艺彩色技术制作的卡通短片《花和树》(*Flowers and trees*,1932)中,影片讲述了一棵邪恶的老树想要阻止一棵男孩树和一棵女孩树之间的恋情的故事,为迪士尼捧回了他的第一座奥斯卡奖。在《邮政飞行员》(*The Mail Pilot*,1933)之类的电影中,米老鼠也开始屈服于传统的情节剧模式,如英雄和恶棍对抗,最后收获快乐的结局。影片以米奇和米妮紧紧拥抱在一起结束,而不是过去的卓别林式的短暂恋爱关系(尽管应该说,在《寻子遇仙记》和《淘金记》这样的默片中,卓别林的结局也已经变得越来越多情)。

迪士尼最受欢迎和影响最广的卡通短片《三只小猪》(*Three Little Pigs*),在风格转变的高潮时出现,融合了新旧风格的重要表现手法。它以全彩色、理想化的新风格绘制而成,讲述了一个熟悉的道德故事;但是仿佛具有不可思议的先见之明一般,迪士尼挑了一个开放式的故事,留给观众发挥想象力,自由地思考这一切意味着什么。

《三只小猪》发行于1933年5月,处于罗斯福发起立法运动、摆脱经济大萧条、提振国民士气的百日新政的中期。其欢快的主题曲《谁害怕大坏狼?》(*Who's Afraid of the Big Bad Wolf?*)很快就红遍全美国,迪士尼甚至无法提供足够的胶片拷贝来满足观众需求。理查德·斯科利(Richard Schickel)在《迪士尼传》(*The Disney Version*)中说,迪士尼重新讲述的这个关于造房子的三只小猪和饥饿的狼的故事,有一个基本的保守观点,符合制片人的保守派政治立场:具有传统美德、艰苦奋斗、自力更生、自我牺牲的那只猪成功了。但是,另一种解释也同样合理,办事最有效的猪是那只没有轻视危机事实并利用现代材料和工具来建造房子的猪。毫无疑问,一些当代观众,如斯科利,把该片看作对前任总统赫伯特·胡佛的赞歌,然而无论迪士尼的意图是什么,这部电影由于明显表现了新政初期国民自信满满、目标明确的精神状态,因

沃尔特·迪士尼的第一部有声卡通片,也是第一部公开上映的米老鼠电影《汽船威利号》中的神奇变形。注意,米奇和米妮穿着鞋,但还没有戴上手套。

而受到民众极大的欢迎。

《三只小猪》是最后一些可以让观众自由解释的迪士尼卡通片之一。此后,迪士尼电影总是传达出准确无误的道德讯息。在 1933 年后期制作的《催眠曲国度》(*Lullaby Land*) 中,一个婴儿在梦中带着他的玩具狗游荡在一个(奇幻)世界里,周围都是无生命的家用物品。他进入了一个"禁入花园",里面长满了由菜刀、指甲刀、剪刀、钢笔、锤子、剃须刀、火柴和大头针做成的花草树木。"小孩禁止触摸,"长在树上的手表大声唱道:"它们会严重地伤害你。"他被火柴引燃,然后被吓人的鬼怪抓走,直到睡魔前来救他。

影片传递的是一种生存讯息,不是通过传统的主动进取和自力更生,而是通过遵守社会规则,这是一种完全不同的保守主义。《龟兔赛跑》(*The Tortoise and the Hare*, 1934) 中的兔子属于聪明、雄心勃勃的一方——得意扬扬的男性——可以跑得这么快,可以自己投球出去然后跑过去接住,可以自己把箭射出去,然后像威廉·退尔 (William Tell) 的儿子那样头顶苹果等着箭飞过来,但我们都知道谁赢得了比赛。在《小飞鼠》(*The Flying Mouse*, 1934) 中,那只一心想要飞翔的老鼠也在经过挫折后有所领悟:它吓跑了它想一起玩的小鸟,它的翅膀的阴影吓坏了自己的家人,但它糊弄不了那些邪恶的蝙蝠。它们大声唱着:"你什么也不是,就是什么都不是。"给予它翅膀的善良的仙女救了它,并告诫它说:"你已经得到了教训。做最好的自己,做你自己,生活也会对你微笑。"

甚至连米奇也被用来代言新的道德观。在《布鲁托的审判日》(*Pluto's Judgement Day*, 1935) 中,他是如此拟人化,甚至成了家庭宠物的主人。他斥责布鲁托恣意追逐那只猫,于是这只可怜的狗躺在火炉旁睡着后开始做噩梦,梦见它在地狱中为他干的坏事接受审判。影片所描绘的地狱场景与《地狱钟声》有很有趣的相似之处,后者体现了迪士尼风格的转变。电影开始于一个幻想的世界,在接近尾声时才知道只是一个梦,要受到清醒的现实世界的约束:它们不是奇幻,没有脱

离时间的束缚，它们只是布鲁托想象的一部分，观众无法触及。

如果不对迪士尼在1930年代后期制作的卡通短片中非凡的声音、色彩和动画技艺，以及他们持续的创造力、不断呈现的精彩的设计和概念表示高度赞扬，这样的记述将是不完整的。诸如《音乐会》(*The Band Concert*, 1935)、《音乐王国》(*Music Land*, 1935)及《老磨坊》(*The Old Mill*, 1937)等影片，其剧情节奏、效果营造都达到了令人惊叹的程度。但是人们也不应该忽视它们的风格所表示的意义，这需要一个正确的想象方式（就像其他地方有一个正确的行为方式一样）。现在通向幻想世界的通道已经关闭，到了观众放下个人的想象力，一起来做沃尔特·迪士尼所做之梦的时候了。

1930年，当迪士尼在电影发行方面遇到困难时，是卡普拉说服了哥伦比亚电影公司的老板哈利·科恩（Harry Cohn），接过了卡通短片的发行。虽然这一安排仅维持了两年，但它确保了迪士尼对自己产品的独立控制权，让他走上了赚钱的道路。卡普拉是一位出生在意大利西西里的天主教徒，而迪士尼则是一位美国堪萨斯州公理会的教友；两人的出身是如此不同，但他们之间存在着惊人的相似性。他们都熟悉美国内陆的农村和小城镇。他们改变创作方向，将他们的喜剧才华用于表现情感方面，他们受到社会目的的深刻影响，想要振兴这个国家古老的公共神话。

卡普拉曾在一战后花了三年时间在西部各州漫游，谋生，从事过多种职业，包括上门推销，以及玩牌出老千，对美国社会民风民俗有着深入的了解。（六岁时他跟着家人移民到洛杉矶，在加州理工学院获得一个工程师学位，战争期间曾在军队服役。）他为哈尔·罗奇（Hal Roach）和麦克·塞纳特（Mack Sennett）编写喜剧短片，开始了他的好莱坞生涯。当喜剧演员哈利·兰登离开塞纳特时，他带走了卡普拉，让卡普拉指导他的独立制片。

卡普拉做得太成功了。他为兰登执导的故事片《流浪啊流浪》

(*Tramp, Tramp, Tramp*，1926)、《强壮的人》(*The Strong Man*，1926) 和《长裤》(*Long Pants*，1927) 将这位长着娃娃脸的喜剧演员推上无声喜剧的最前沿，与卓别林、基顿和劳埃德并列。兰登随即解雇了他，因为好莱坞传言他的成功主要是卡普拉的功劳，他对此感到愤愤不平。此后兰登的明星光环迅速褪去，而卡普拉则回到哥伦比亚影业。这是一家处于大制片厂边缘、被归入"穷人巷"之列的独立小制片厂，在那里，他制作了诸多大受欢迎、非常赚钱的电影，帮助这家公司渡过了大萧条的危机，增强了声誉，逐渐壮大成为一家大型制片公司。

在哥伦比亚公司，卡普拉刚开始就是一个打杂的"万事通"，制作喜剧，同时也制作壮观的战争场面、上流社会客厅情节剧和爱情故事。在哥伦比亚的前四年，他一共制作了 15 部电影。1931 年，他开始与罗伯特·利斯金（Robert Riskin）合作，重新建立他的喜剧事业。利斯金是有声电影时代来临之后好莱坞四处搜罗而来的纽约剧作家。卡普拉与利斯金首次联手制作了《银发女郎》(*Platinum Blonde*)，在随后的十年中，卡普拉导演了 11 部电影，而利斯金撰写了其中 8 部的剧本。

然而，对于卡普拉的幻想风格而言，无论是编剧还是喜剧类型都不是根本性的。幻想，正如此处所用的这个词一样，意味着不仅适用于超自然的幻想〔会飞的修女或是实习天使克拉伦斯，出自卡普拉执导于 1946 年的电影《生活多美好》(*It's a Wonderful Life*)〕，也适用于大众娱乐的配方结构——描绘人类关系中的问题和冲突，但最终使一切归于结果正确。这是一种可以取悦观众的方式，使其一瞥禁忌或不可能之事，却无须颠覆传统价值观或信念。简而言之，精心打磨大众媒体的技巧，使鱼和熊掌兼得。

《阎将军的苦茶》(*The Bitter Tea of General Yen*) 就是一个显著的例子。影片表现的主题是一个东方男人和一个白人女子之间的异族婚恋和性关系。这是一部制作极其精良的作品，影片实现了好莱坞的基本目标而没有触犯传统道德。然而，并不是每个人都接受它的思想表

达，删除一些镜头后，这部影片在澳大利亚上映，一位当地评论家称它逆反、有辱人格且令人作呕。

在片中，芭芭拉·斯坦威克（Barbara Stanwyck）饰演美国传教士梅根·戴维斯（Megan Davis），于1920年代初来到内战硝烟下的中国。她被人从一次暴动中救出并送到军阀阎将军〔由瑞典人尼尔斯·阿斯瑟（Nils Asther）饰演〕的府邸中。她的种族主义优越感与她的基督教原则（"我们都是有血有肉的人"）发生了冲突。他的优雅和温情，与他作为军事领导的野蛮相冲突。他们互相吸引，阎显得固执、任性（"我要转变这个传教士的观念"），而梅根则睡在一个豪华的东方风格的卧室中，不由自主地梦到与阎将军做爱。

最终，两人都认可了对方的观点，但影片最终展示了两人结合的不可能。阎的欲望变成了爱，屈服于梅根的道德，遭受了军事失败，宁死也不侵犯她作为处女的纯洁。当他准备好自杀的毒茶时，他不知道她已经爱上了他。她闯入他的房间，发现他即将死去，哭着对他说："我永远也不会离开你的。"这部电影表现了一个没有实现的异族婚恋的幻想，宣扬了西方道德的优越性——阎接受死亡作为一种惩罚，他试图对一个白人女子不轨；而梅根避免了与他通婚的罪过，但实现了她的道德暗示，承诺事后的忠诚。这部电影想要说的是，对于异族婚恋，做做梦还是不错的，但你最好不要尝试。

继《阎将军的苦茶》之后，卡普拉制作了他的两部最为成功的幻想喜剧《一日贵妇》（*Lady for a Day*，1933）和《一夜风流》。这两部电影，特别是后者，被错误地列为神经喜剧之列，这对于区分卡普拉的幻想世界与那种后来流行多年的古怪风格非常有用。在神经喜剧中，那些疯癫的主角都很富有：有时他们聘用低收入者〔如《轻松生活》（*Easy Living*）、《我的高德弗里》（*My Man Godfrey*），在后一部影片中穷人实际上是一个富人伪装的〕；有时他们会激发普通人在他们圈内人玩的游戏中击败他们（如《午夜》）。在卡普拉的喜剧幻想中，想象来自

12 文化神话的制造：沃尔特·迪士尼和弗兰克·卡普拉 277

1930年代初，弗兰克·卡普拉执导的幻想影片《阎将军的苦茶》，芭芭拉·斯坦威克身处豪华卧室中。

克劳黛·考尔白和克拉克·盖博在《一夜风流》中。他们没有结婚，却共宿一室，只能拉起晾衣绳，挂上一块毯子，在两人之间筑起了一堵"耶利哥之墙"。在影片的结尾，这堵墙哗啦啦地塌掉。

下层人物，需要有钱或有势者的认同和参与，使他梦想成真。

《一夜风流》是表现美国大众娱乐的一个重要的次类型——绅士浪漫喜剧的经典影片。这个标准模式的一开始，总有一个无聊、任性的"白富美"寻找冒险刺激，然后一个富有想象力的、有抱负的年轻男人掺和其中。命运让他们纠缠在一起。她发现自己已经身处冒险途中，但那个年轻人的聪明救了她。他着迷于她的意志，而她着迷于他的想象，在你意识到之前，他们已经爱上对方了。这是一个关于社会地位晋升和浪漫爱情的幻想，一出为爱屈服并受到奖励的喜剧。"白富美"为了英雄放弃了自由，可怜的年轻人将活力和远见献给了占主导地位的社会阶层。

卡普拉与利斯金共同打造的绅士浪漫喜剧充满了新鲜感，脱离了狭隘的富人阶层社会环境，取而代之以日常生活中司空见惯的场景。"白富美"艾莉·安德鲁斯（Ellie Andrews）由克劳黛·考尔白（Claudette Colbert）饰演，她在佛罗里达海湾海岸跳下父亲的游艇，坐上夜间巴士前往纽约，在那里她打算与一位富有的飞行员私奔。在巴士上，她遇到了刚刚失业的某报记者彼得·沃恩〔Peter Warne，克拉克·盖博（Clark Gable）饰演〕。他识破了她的身份，并算计着写一篇关于她出逃的独家报道，以重新得到他的工作。但首先，他要保护她免于被她父亲派来的侦探发现。他们与同行的巴士旅客一起快乐地歌唱《大胆的空中飞人》(The Daring Young Man on the Flying Trapeze)；在汽车旅馆里冒充拌嘴吵架的新婚夫妇；在路边变着法儿求搭顺风车。在此，卡普拉展现了非凡的创造力，在简单的瞬间创造出令人温暖的、精辟的幽默。

《一夜风流》的精彩纠葛在于，两人都已经爱上对方，但谁也不知道对方的感受。很自然地，他们发生了误会，然后分开，他回到他的工作中，她则要嫁给她的飞行员。这需要一位富人——她的父亲——那仁慈而善解人意的心，才能让他们重新在一起。最终幻想的感动之处是艾莉的父亲。在她盛大的户外婚礼上，当艾莉和父亲挽着手走向神

坛时，父亲低声对艾莉说，沃恩正在外面的一辆汽车上等着她。她没有说"我愿意"，而是穿过草坪，与之前一直占据其心的人私奔而去，正如她所说："皆大欢喜。"

"嗨，你相信童话故事，对吧？"在《一日贵妇》中，恶棍戴夫少爷为卖苹果的安妮举行了一个化装舞会，并把她的女儿嫁给一位西班牙贵族。有权有势的人再一次让童话变成了现实。这些干预措施非常神奇，在一定意义上颇似迪士尼的早期动画片。观众相信，在银幕上呈现的背景环境中，这些人物身上发生的事情是可信的，观众受到了刺激，并对发生的一切感到满意，尽管说到底它只是单纯的幻想。最终，像迪士尼一样，卡普拉也想获得更多的具有社会意义的影响。

卡普拉描述过自己被指责的奇妙经历，这造成了他的变化：他生病时，一个戴着厚厚的眼镜的秃顶男子来到他家，指责他没有将他的创作才华更多地服务于上帝和人类。这大概是一个转折点，导致他在下一个五年中，制作了五部传递社会现状的电影：《迪兹先生进城》(*Mr. Deeds Goes to Town*, 1936)、《消失的地平线》(*Lost Horizon*, 1937)、《浮生若梦》(1938)、《史密斯先生到华盛顿》(*Mr. Smith Goes to Washington*, 1939)，以及《约翰·杜伊》(*Meet John Doe*, 1941)。

其他电影制作人越来越多地转向类型片或历史题材类电影，卡普拉在继续拍摄当代社会主题的电影，但他并不孤单。然而1930年代后期好莱坞社会电影的关注趋势在于狭隘的"问题"或脱轨行为。如威廉·惠勒 (William Wyler) 的《死角》(*Dead End*, 1937) 中贫民窟的生存条件，弗里茨·朗 (Fritz Lang) 的《狂怒》(*Fury*, 1936) 中的暴民、《你只活一次》(*You Only Live Once*, 1937) 中刑满释放人员的艰难处境。但卡普拉是唯一试图在电影中建立一个宏大的美国社会模型的好莱坞导演。

当他从幻想转到表现理想化的社会关系时，卡普拉并不需要从根本上改变他的表现手法；相反，他重新编排和强调了他早期电影风格

中的元素。富有想象力的主人公在他的电影模式中仍然处于中心地位，但变得更加平易近人，更接地气——加里·库珀（Gary Cooper）饰演的朗非罗·迪兹（Longfellow Deeds）和朗·约翰·威洛比（Long John Willoughby），詹姆斯·斯图尔特（James Stewart）饰演的杰斐逊·史密斯（Jefferson Smith）——而不是克拉克·盖博饰演的彼得·沃恩那样说话尖酸刻薄的记者，或罗伯特·威廉姆斯（Robert Williams）在《银发女郎》中扮演的斯图·史密斯（Stew Smith）。新闻和宣传的作用仍然很重要，权威人物继续在让童话变成现实的过程中发挥重要作用，如《迪兹先生进城》和《浮生若梦》中的法官们、《史密斯先生到华盛顿》中的美国副总统。关于富人的描述发生了重大变化：年轻的富家小姐不再适合影片的主人公，有钱男性的力量不再是仁慈的，而是变得阴险，成为被救赎的对象；如果无法做到这一点，就成为反对的目标。

在主人公的心中，富家女的地位被一个工薪阶层的女性取代。帮助主人公实现梦想的不是财富和权力，而是团结起来在他身后予以支持的"普通民众"。卡普拉的社会神话需要普通老百姓的认可和参与；让理想变为现实是一个神话，但观众能够参与其中并发挥作用。

卡普拉后来制作的电影经常被攻击为具有"民粹主义"的意识形态——煽情，反智，蛊惑人心，表现多数人心中存在的暴政信仰；美化小城镇和"中间层"的美国人，认为他们不会犯错，因为他们的动机是纯洁的，他们恨律师、银行家、艺术家、知识分子和城市居民。在"民粹主义"一词的任何精确意义上看，它显然是一种用词不当。毫无疑问，卡普拉的社会神话，需要将时光回溯到某个想象中的过去的稳定社会，以对美国小镇的诗意描绘为基础，人们拥有舒适的家、亲密的家庭成员、友好的邻居、谦和而繁荣的社区、广袤的农场，周围的荒野也没什么危险。不同于美国过去实际存在的民粹主义者，卡普拉并没有对美国的社会和经济制度提出批判，甚至也不曾想过对财富和权力进行重新分配。他只是想要更多如睦邻般友好和负责任的人处于社会和经

济等级的顶层。称他是一个杰斐逊式的平均地权论者，或者更简单地说，一个田园诗人，也许更接近真实。

卡普拉在1930年代后期拍摄的电影是关于假领导者和真正的领袖的神话。假领导者包括富豪、媒体大亨、政治老板、老奸巨猾的政客等。真正的领袖是理想主义的、绅士般的年轻男性，他们能够清楚地表明其浪漫理想的家园梦想，如朗非罗·迪兹计划动用他继承的数百万美元为贫困农民购买小地块，杰斐逊·史密斯提出在西部室外地区设立男孩活动营，约翰·杜伊打算将俱乐部联合起来以便人们能够在其中实践卡普拉的社会伦理，也就是杰斐逊·史密斯描述的"平凡，普通，日常的友善，对他人的一点点的关心，爱你的邻居"。

假领导人把持着所有的权力，而真正的领袖只有道义上的权力来作为他们的武器。历史学家沃伦·苏斯曼指出，在卡普拉制作的每一个理想化的社会寓言中，主人公必须遭受过一种犹如仪式般的屈辱过程。这种屈辱的目的是要表明，主人公也是脆弱的和不完美的——他是一个领导者，但他需要帮助，"人民"的帮助，我们的帮助，来完成他的重要使命。影片中的工薪族女孩，如《迪兹先生进城》和《约翰·杜伊》中的记者，以及《史密斯先生去华盛顿》中的那个参议院秘书，一开始冷嘲热讽，然后改变主意，并尽其所能地帮助他；反过来也展现了她的女性气质，赢得了主人公的爱慕，情感方面也有了一个完美的归宿。尖酸刻薄的记者们也改变了立场，联合起来完成他的事业。权威人士也感觉到他的真正价值，微笑着或俏皮地眨个眼同意他的方案。最后，但也很重要的是，还有普通人们给予他的前进的动力。

不仅如此，卡普拉影片中的主人公一旦开始与金钱和权力进行公开的抗争，就会发现，宣称自己拥有坚定的力量，或是激发他们的同道中人，无法取得胜利。假领导人简直太富有、太强大。主人公获得成功的唯一希望，在于说服他们的对手自愿加入正义的一方。他们试图凭借展示社会神话的功效来实现这一点。通过敦促恶人堂堂正正地做人，

重拾他们在努力向上爬的过程已经逐渐泯灭的人性。这种战术在《浮生若梦》中完美地呈现出来，在《史密斯先生去华盛顿》中则较模糊，而在《约翰·杜伊》中则完全没有。

在《浮生若梦》中，作为礼物的口琴具有象征意义，它唤起了爱德华·阿诺德（Edward Arnold）扮演的军火商柯比（Kirby）的人性。柯比取消了那桩将会拆毁范德霍夫家住宅，当然也同时摧毁他儿子与马丁·范德霍夫（Martin Vanderhof）的孙女爱丽斯（Alice Sycamore）的爱情与幸福的商业交易。在影片的快乐结局中，柯比获得范德霍夫家庭的认可，与他们一起共享人性的温暖。

《史密斯先生到华盛顿》的结论更为模棱两可。当史密斯在议会辩论中竭尽全力而又明显徒劳地对抗着老奸巨猾的泰勒团伙时，由克劳德·雷恩斯（Claude Rains）饰演的参议员约瑟夫·潘（Joseph Paine），发现自己陷入与吉姆·泰勒（Jim Taylor）共谋，却又非常敬佩史密斯必然失败的斗争的矛盾心态中。潘在参议院衣帽间开了枪，显然是企图自杀未遂，然后进入参议院对史密斯表示支持。但他的内心变化并不能保证有政治后台的老板和商人吉姆·泰勒也会改变自己的想法。在电影的最后，美国参议院爆发了一场大混乱，斗争的结果仍存疑问。

《约翰·杜伊》是卡普拉在战前拍摄的最后一部电影，从旧的喜剧配方模式的角度看，主人公的形象几乎没有任何想象力，而坏人则比以往任何时候都更强大，更加野心勃勃。朗·约翰·威洛比只是一个四处流浪的前棒球投手，他愿意将自己推上前台，作为一个象征普通人的符号（"无名氏国度中的无名氏"），成为出版商 D. B. 诺顿（D. B. Norton）夺取国家权力的计划的一部分。当他被要求对公众发言时，他说出了自己内心真实的愿望，也就是卡普拉所信仰的为人熟悉的社会神话：大家拧成一股绳，加入我们的团队，爱你的邻居。很快，他开始相信自己的话，但是面对过去的妥协，以及诺顿的政治和媒体控制，他已无能为力。

12 文化神话的制造:沃尔特·迪士尼和弗兰克·卡普拉　283

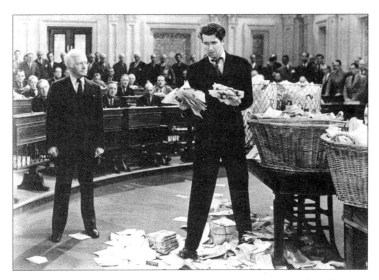

卡普拉在大萧条后期制作的影片,主人公在道义上取得最终胜利之前,都曾遭受羞辱和排斥。在《史密斯先生到华盛顿》中,詹姆斯·斯图尔特饰演的杰斐逊·史密斯发现他的篮子里装满了政治敌人发给他的电报,而他的对手克劳德·雷恩斯则在一旁看着他。

在《约翰·杜伊》中,加里·库珀扮演约翰·杜伊,在一场群众性的政治集会上,被先前的支持者——一个出版商、典型的法西斯主义者——在报纸上揭发后,被他的追随者们在嘘声中轰下台。

在自传中，卡普拉描述了他和利斯金在制作《约翰·杜伊》时经历的种种困难。他拍摄了四个不同的结局，在不同的剧场都做了预演。没有一个令人满意。"我知道，我和利斯金编写的剧本使我们自己陷入了困境，"他回忆道："我们呈现了两个强大而对立的运动的兴起，一好一坏，直接碰撞，并摧毁对方！圣乔治与龙进行战斗，杀了它，自己也同归于尽。面对迷惑不解的观众对问题最终解决的热盼，我们的电影做出了这样的回答，'女士们，先生们，这回我们没有答案，让我们重新开始吧。'"[4] 但最后他们拍摄了第五种结局，把它放在最终上映的胶片上。

陷入无法控制的境地，对自己的角色感到懊悔的威洛比决定履行原来的假约翰·杜伊的承诺，跳楼以"抗议这个文明的国家"。卡普拉与利斯金需要做出决定：他会不会跳，如果没有跳，又是为什么不跳？在他们的第五个，也就是最后的结局中，杜伊被说服不跳楼，他们的解决方案是要把卡普拉的主人公蜕变成为一个现代基督。正如那个爱慕他的工薪阶层女孩所说，他不一定非要去死，因为另外有人——第一个杜伊——已经在一起类似的事件中死亡。

威洛比和耶稣基督之间的平行对比有其明显的不足之处，但它远非像卡普拉在自传中承认的那样只是一个答案。它将卡普拉的主人公与基督教信仰直接联系了起来。普通民众的代表们站在杜伊准备往下跳的摩天大楼顶上与恶人诺顿对峙，正是他们的尊敬、他们的需要，改变了他的想法。如卡普拉宣称的那样，善与恶没有被摧毁，而是陷入打斗、停滞的状态，双方需要休养生息，择日再战。

在将约翰·杜伊塑造成基督般的人物的过程中，卡普拉将他的美国英雄神话提升到了捍卫基督教道德的高度。基督教伦理的避难所不再是香格里拉——詹姆斯·希尔顿（James Hilton）的小说《消失的地平线》及1937年卡普拉拍摄的同名电影中的清修僻静之所——而是美

[4]《弗兰克·卡普拉自传》(1971)，第305页。

国。珍珠港事件之后，善与恶之间的斗争从内部冲突变成了法西斯主义与美国主义之间的庞大的战争。什么是美国主义？它就是社会稳定的奖赏——主人公获得了财富、成功以及心仪的女孩；我们其他人则有了伙伴间的友谊、幸福和值得信赖的领导者。它是世俗社会神话中的一种宗教信仰，在爱国主义和美国式民主中体现了出来。

在《黑人士兵》(The Negro Soldier, 1944) 中，卡普拉将这一观点淋漓尽致地表达了出来。这是他以战争期间军队电影宣传负责人的身份为陆军部制作的一部影片。它通过记录一个黑人教会主日祭拜仪式来讲述剧情故事；然而影片中浓缩概括的黑人历史却从未提到奴隶制，它向观众传达的压倒性印象是，黑人团体见证并赞美对美国的热爱。

在战争初期，卡普拉就开始制作著名的"我们为何而战"系列电影，向新招募的士兵和水手解释战争的目的。迪士尼也一样，虽然没有参军，但他也制作了大量的刻画战时训练和国民宣传的影片。在迪士尼为财政部制作的卡通短片《元首的面孔》(Der Fuehrer's Face, 1943) 中，由于反法西斯斗争的需要，片中的坏家伙唐老鸭变成了一个爱国的纳税人。在自传中卡普拉回忆说，当乔治·C. 马歇尔 (George C. Marshall) 将军指定他作为"我们为何而战"系列影片的负责人时，他问这位美军总司令，如果白宫、国务院或是国会都没有告诉他为什么美国会采取某个行动或采纳某项政策，他该怎么做？"在这些情况下，"马歇尔回答说："你得自己做出最佳评判，然后看看他们是否会不同意你的做法。"[5]

政府对卡普拉抱有信心，对迪士尼也是如此。在将幽默、情感和共同的道德信条、责任意识注入社会神话和梦想方面，他们已经展示了惊人的技巧。在好莱坞，没有人比他们更具备有利因素，来说服战时观众，让他们相信美国值得他们为之战斗，相信跟随他们的领袖前行，会有很多乐趣、满足和奖励在等待他们。

[5] 《弗兰克·卡普拉自传》(1971)，第336页。

13

把电影卖到海外

美国电影为观众提供了本土自产的美国神话和美国梦,然而只有人为的边界能够阻挡它们征服世界。苏联对于风靡世界的米老鼠的回应是创造出自己的卡通主人公——一只豪猪,来避免孩子们受到迪士尼代表的资产阶级道德观的影响。1942 年,法国维希政府禁止播放美国电影,一些在纳粹占领之下法国剧院连续播放《史密斯先生到华盛顿》来表明它们的政治姿态。

这些都是对公开的社会信息的有意识反应。美国电影之所以能吸引外国观众,在于它们对美国的价值观和风格——速度、幽默、莽撞、魅力,甚至讽刺和暴力,对宽广辽阔的乡间和灯光灿烂的城市,对牛仔和创业者的含蓄描述。自 18 世纪以来,美国就对生活在其他陆地上的人们产生了迷人的魅力。超过以往任何时候,电影通过镜头视角将美国展示给更多的地方和更多的人。在两次世界大战期间,除了政府强加限制的地区外,美国的电影,包括美国的形象、意识形态和产品,几

乎完全主宰了世界电影银幕,并由此形成了美国海外贸易史上前所未有的垄断,以及跨文化交际史上最显著的霸权。

美国电影优越的根源并不在于其国内企业如何卓越,而是在于其他国家电影制片人的坏运气。1914—1918年的一战给美国电影制片人带来了机会,让他们的优势保持了四分之一世纪之久,直到战争再次来临。由于缺乏外来竞争,美国人第一次完全控制了美国本土市场,并取代欧洲人成为世界上其他非战争地区的主要电影供应商,特别是拉丁美洲和日本。

到第一次世界大战结束时,美国拥有了超过世界一半以上的电影院;二十年后,虽然世界其他地方的影院建设稳步上升,加之国内一些影院网点收缩,美国电影院仍然占据着世界总数的近40%。此处的统计数字就像电影领域的其他统计数据一样非常不可靠,但即使是这样粗略的估计,其重要性也一目了然。通过掌控电影院的所有权和卖片花模式,各大制片厂在预算他们的年产量时具有相当可靠的确定性,它们的电影能够以足够高的票价上映足够多的时间,以回报其原始生产成本。实际上,在两次世界大战期间,美国电影整体上在国内的票房也就刚刚达到收支平衡,但由于已经收回了生产成本,在美国以外地区卖出的每一张票,扣除海外发行成本,就都是利润。

美国生产者相对于海外竞争者拥有无与伦比的优势。他们可以大把大把地把钱投入到"产品价值"中——华丽的服饰、昂贵的场景、大量的群众演员、绝美的外景地风景。因为他们知道,电影看起来越壮观、越昂贵,就越能引起海外观众的兴趣。对于欧洲和亚洲制片商而言,由于缺乏有保障的预订方式,面对小得多的市场,电影制作更像是一场大赌博,更难以找到愿意投入电影的资本。他们被迫压低生产成本,他们的电影也相应地与之看齐。

与其他出口货物的美国制造商相比,电影制作人也处于一个不寻常的有利位置。电影胶片是少数几个具有世界标准的产品之一,每个

国家都使用相同宽度和间隔的胶片卷盘齿轮。而且，在默片时期电影欣赏不存在语言障碍。印制在银幕上的字幕到了非英语国家可以很容易地更换掉，或者像日本那样完全去除，由一个讲述者按照他自己的理解来讲述银幕上的故事。

各种环境因素的显著结合，推动着美国电影制作人站到了致力于扩张美国海外贸易的最前沿。第一次世界大战后的多年内，美国工业再也不是孤立于世界而独立存在。1921年，《科学美国》（*Scientific American*）描述道，电影工业"被国际主义的新精神所感染，它如此坚定地扎根于美国经济和工业生活中，得益于抓住了战时机会"[1]。

四年后，《星期六晚邮报》（*Saturday Evening Post*）换成语气更为快活的、形容世界政治常用的熟悉腔调。"现在，太阳出现了，"邮报称："不落的大英帝国和美国电影。"[2] 二十年后的1941年，亨利·卢斯（Henry Luce）在《生活》（*Life*）杂志上发表了著名评论，宣称美国世纪的到来，而现在，好莱坞为美国打下了其逐渐萌生的、意欲成为世界帝国的野心的基础。

"贸易紧随电影"成了1920年代经济扩张主义者最爱的格言。[3] 尽管没有人能够找到更主观的证据来支持这一想法，但这一想法仍然被人们带着欣然（或不祥）的预感广泛认可，这取决于一个人的观察角度。在英国，一位上议院议员站出来抱怨米德兰的工厂被迫改变他们的设计样式，因为中东地区的客户要求按照美国明星穿戴的式样来设计鞋子和衣服。日本裁缝据说都去观看美国电影，以学会如何裁剪他们的西方化的顾客要求的款式。据报道，在巴西，新上映的好莱坞电影

[1] 评论转引自O. R. 格耶的文章《赢得国外电影市场》，《科学美国》第125期（1921年8月20日），第132页。

[2] 爱德华·G. 洛瑞，《贸易紧随电影》，《星期六晚邮报》第198期（1925年11月7日），第12页。

[3] 同上。

中出现的某一款美国汽车型号销量大涨35%；而巴西建筑师则开始建造加州风格的低层洋房。

把电影带给外国观众后，服装、汽车、家具和电器订单很快就会尾随而来。这个逻辑促使国会在1926年拨出15000美元，在国内及国际商业部增设了一个电影分局，由商务部部长赫伯特·胡佛管辖。它的目标是促进美国电影在海外的租赁和电影设备的销售。虽然改革者们很快就抗议联邦政府对电影内容不做任何监督就同意出口，但这无济于事。第二年，电影分局开始频繁发表它收集的有关国外机会、形势、政策的调查报告。第一份报告颇具象征性，它针对的是中国电影市场。在1927年，中国只有106所电影院，68512个座位；毫无疑问，许多电影主管心中都有这样一个令人激动的愿景，那就是有一天，中国4亿人中能有相当比例的人有机会看到美国电影。

1927年至1933年，电影分局共发布了22份报告，涵盖全球所有地区，之后它改成以一卷本发布国外电影市场年度回顾的报告。通过美国领事、驻海外商业和外交代表收集的信息，该分局的调查是少数几个可获得的关于世界各地电影制作和放映的数据之一。

它们充分展现了美国对世界电影银幕的统治地位。在默片高峰期，美国电影制片厂每年生产约700部故事片；而其他国家中，仅有三四个国家能够创造出美国的十分之一以上的电影：其中德国在1927年拍摄了241部电影，而作为殖民地的印度比大英帝国生产的电影还要多，另外还有日本和法国。英国在1927年只生产了44部故事片，6个其他欧洲国家只生产了5至17部电影不等。中国生产了近20部电影，其他地区包括新西兰和澳大利亚也零星制作了几部标准长度的故事片。如果不考虑预订的频率和播放时间的长短，关于某个国家上映电影数量的统计可能会产生误导。例如，在法国，默片时期美国电影一直稳定地占据所有上映影片的三分之二以上，但它们在很大程度上只限于巴黎的少数电影院。在大多数国家中，美国电影占全部上映影片数量的

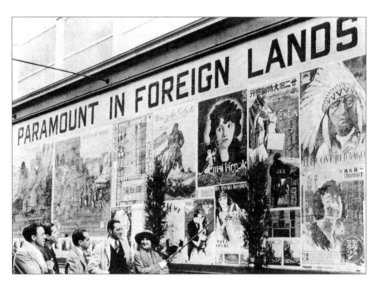

第一次世界大战开始到1950年代，美国电影占据了全世界的电影银幕。1920年代派拉蒙制片厂的一块广告牌上展示了它用多种语言印刷的宣传海报：最右侧拿指示棒者为吉塔·古达尔，其他人从左往右依次为拉乌尔·沃尔什、华纳·巴克斯特、保罗·伯恩和里卡多·科尔特斯。

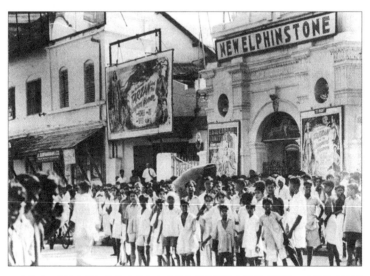

二十年后，美国电影仍然充斥着印度马德拉斯的新埃尔芬斯通剧场。照片显示该剧场正在上映《泰山和豹女》(1946)，接下来要上映的是《卡罗尔伯爵的虚荣》(1945)。

75%到90%之间。1920年代进口美国电影数量最多的国家依次是澳大利亚、阿根廷和巴西。大英帝国的电影市场完全掌握在美国制片商手中。更难堪的是，在英国超过80%的电影都是美国片，本土制片商只拥有不超过4%至5%的国内市场。

其他国家也逐渐意识到美国电影主导其电影市场的潜在经济影响。"即便美国取消其外交和领事服务，"《伦敦早邮报》(London Morning Post) 在1923年这样评论道："把轮船停泊在港口内，把游客留在国内，然后从世界市场上退出，它的公民、它的问题、它的城镇和农村、它的道路和汽车、它的数量不断增长的住宅和酒吧，仍然会为世界上最偏远的角落中的人们所熟悉……美国电影就像英国的米字旗——当年曾经插满全世界。山姆大叔可能希望有一天通过这种方式将全世界美国化，如果没有人及时阻止的话。"[4]

在1920年代中期，欧洲国家面临的更直接的问题不是山姆大叔将要把全世界美国化——他们尚未期待这样的结果到来——而是是否有可能阻止阿道夫叔叔（阿道夫·朱克）、马库斯叔叔（马库斯·洛）、卡尔叔叔（卡尔·莱姆勒，环球影业东家）之类的人实现世界电影的美国化。真正处于危险境地的是他们的电影业的生存处境，以及进入电影制作行业的渺小的机会。不同的国家尝试过各种计划来阻挡美国电影大潮，如限制进口数量，培育国内电影创作。往好处说，他们的努力带来了微不足道的效果；往坏处说，他们刺激了美国制片商进一步控制欧洲电影制作，就像控制他们自己的制片厂一样。

德国是第一个采取措施向本国电影业倾斜以对抗美国巨人的国家。第一次世界大战后，德国电影业曾令人惊讶地恢复了元气：在电影数量上仅次于美国位居世界第二，而且在大多数电影观察者眼中，其品质之高无出其右者。但在德国经济不稳定期间，它一直没能获取充足的资本

[4] 爱德华·G. 洛瑞，《贸易紧随电影》，《星期六晚邮报》第198期（1925年11月7日），第12页。

支持，而且好莱坞一直频频挖走其最优秀的人才。1925年，德国政府实施配额制度：进口影片的数量将被限制在国内制作影片数量的同等水平；在德国每制作出一部故事片，同时给外国电影颁发一张进口许可证。

美国的电影大叔们很不喜欢这样的限制。了解到德国制片厂岌岌可危的财务状况之后，几家美国制片厂同意提供贷款以维持德国电影制作的生存，以换取各种贸易优势——掌握德国制片厂设施，进入分销网络和电影院等领域。阿道夫·朱克和马库斯·洛给德国乌发电影公司提供了400万美元的贷款；环球和福克斯公司也获得了德国制片厂的股权。

这些风险投资的主要目标是确保德国制片厂制作出足够的电影以提供足够的通行证让好莱坞电影进入德国市场。其结果是，大量德国生产的电影成了所谓的"配额电影"——以获取允许进口美国电影的配额证书为首要目的而草率制作的电影（后来，这种措施被英国借鉴，并称之为"速配作品"）。这种电影只要在进口部门登记在案就行，至于是投放到电影院还是遗忘在架子上则无关紧要。

配额制度的弊端很快就变得非常明显，不到三年它就被废弃了，改成了进口许可方案，不再与国内电影制作直接关联。不过，配额电影也不完全是德国电影业的一个灾难。它们与战后德国本土制作的大部分电影并没有很大的不同——就像低成本预算的美国电影，为赚钱而拍，以筹集资金制作高投入的重要影片——偶尔也会有充满技巧、风格和才华的配额电影为德国电影带来名声。而且，就像电影研究者齐格弗里德·克拉考尔（Siegfried Kracauer）指出的那样，在1925—1927年实施配额制度的那几年，如果没有美国资金的涌入，德国电影业可能已经没落了。

奥地利、意大利和匈牙利追随德国的脚步，制定了较为温和的目标，以推动它们羽翼未丰的电影产业发展。但没有计划能显著削弱美国电影在海外的优势。英国饶有兴趣地看着它们的失败过程。作为一

个在文学和戏剧方面拥有伟大文化遗产的主要商业国，在英国上映的电影中，几乎平均每二十部中才勉强有一部是英国自己出产的影片，这让它处于一种相当尴尬的境地。英国的媒体和文化监护人对于美国文化一贯保持高高在上的姿态。如今美国电影完全占据其电影院，美国式举止、价值观和语言习惯对所有阶层的电影观众都产生了潜在的影响，面对这一切，他们吓得目瞪口呆。他们要求政府为他们缺乏活力的电影业提供一个培育体制，它应该与欧洲大陆那些国家的措施不同，并且产生切实有效的影响。

1927年下半年，英国议会颁布一项法案，推出一项长期配额制度。它要求1928年所有在英国发行的影片中至少有7.5%，同时所有在英国上映的影片的5%，应由英国制造。这些百分比按2.5%的增量逐渐提高，直到1936年都达到20%为止。该法案有效期为十年，到1938为止，到那时将重新考虑英国电影业是否需要政府保护。此外，该法案禁止卖片花和盲订方式，美国人已经成功地将这些做法出口到了英国，如果不加以控制，实际上就是从根本上保证了好莱坞制片人如其所愿地占有英国市场的巨大份额。

美国电影大亨已经从他们在德国获得的经验中学会如何与那些想扶持自己的电影产业的国家相处。他们所有要做的就是入股该产业，这样，它以后的繁荣也就有自己的一份了。华纳兄弟和福克斯在英国成立生产部门用于制作配额电影。此外，威廉·福克斯还购买了英国最大的制作-发行-放映公司——英国高蒙影业公司的控股权；在他破产以后，他的股权被移交给接手的公司，最终落在20世纪福克斯的手中。其他美国制片厂，在英国发行电影时，则通过资助英国独立制片人制作一些配额电影，设法达到它们的最低配额要求。

从纸面数据上看，1927年配额法案看起来给英国电影制作带来了很不错的效果；然而实际上，英国政府的努力几乎没有改变美国控制英国市场的局面。自始至终，从1928年开始，英国电影数量比最低配额

水平高出大约10%；到1936年，当规定达到20%的水平时，在英国登记在案的全部影片中英国电影的实际比例为29.5%。但人们普遍认为，这个数字的一半都是由在英国的美国子公司或者受美国分销商赞助的英国制片人制作的配额电影。由于1936年好莱坞输入英国的电影数量占所有登记在册影片的67%，加上一半的英国本土制作电影也受控于好莱坞，美国公司大约占据了82%的英国电影市场份额。再一次地，我们应该认识到，就像德国的情形一样，由于配额制度，人们制作了一些有价值的电影。

法国还在对抗美国巨人。法国曾经是世界上首屈一指的电影生产国，当1928年初公开反击时，他们采取了令人吃惊的立场——最好的防守就是进攻。

法国的政策由一个特别委员会推出，随后迅速获得政府部门批准，具体如下：每有七部外国电影输入到法国，必须有一部法国电影输出到国外并上映。外国电影的进口比例划分标准为美国四部，德国两部，英国一部。因此，美国的电影公司每向法国出口四部电影就得购买一部法国电影回来。1926年大概有444部美国电影进入法国，1927年约为368部。在下一年，法国制作了74部影片，其中10部来到美国。以1927年的数字为基础，美国公司即使进口法国制作的所有影片，也要将他们出口到法国的电影数量大幅削减近20%。

作为报复，美国制片人发起抵制行动，拒绝进入法国市场；他们想看看法国政府到底能坚持多长时间，到时候看不到查理·卓别林和汤姆·米克斯的法国人将向法国政府发起抗议。威尔·H.海斯前往法国谈判，以避免引起一场国际危机。他与法国官员展开了近一个月的艰苦谈判，认为法国的计划违反了两国共同参与的众多国际贸易协定。最终，法国人也承认了这一点。他们减少了限制，去除了要求美国购买法国电影的条款。代之以每制作一部法国电影，可以引进七部外国电影，而且所有七部电影可以来自一个国家；在国外每上映一部法国电影，可

以额外增加进口两部外国电影。最终，美国获准将其1927年全部影片的60%输入法国而免受上述限制。海斯办公室的这一外交胜利即使没有提高，至少也维持了1927年美国电影对法国63%的市场份额。

就在美国人击退来自欧洲的可能是最强有力的挑战的时刻，有声电影出现了，这可能会破坏他们的世界霸权的基础。声音带给欧洲电影业一个巨大的心理鼓舞，也给了他们反抗美国统治的新武器。英国人尤其确信他们的时代已经到来。当观众能够听到正统的英语时，有谁会愿意听美式英语呢？——尤其是在英联邦国家，如澳大利亚和新西兰。1928—1929年，英国电影制作突然如井喷式爆发，除了配额法案的影响，英国人对于有声电影的乐观想法同样功不可没。

轮到好莱坞开始郁闷和焦虑了。制片厂管理层也认同对欧洲的形势评估：任何特定国家的观众都更希望看到本国同胞出现在有声电影中，讲着自己的语言。在这种情况下，唯一能够挽回局面的因素就是大亨们的坚定信念了，他们认为外国影片无论是魅力、节奏、壮观场面或是吸引大量观众的能力，都无法与美国电影媲美。好莱坞决定制作出自己的外语片，以欧洲人的游戏方式击败他们。

米高梅与派拉蒙这样的大制片厂建立了完整的国外演员剧组，以复制美国影片中的表演。一旦英语演员完成某个场景的表演，国外演员剧组就接管该场景。嘉宝刚演完《安娜·克里斯蒂》，就启用新的导演以德语重新拍摄，除她之外的剧组其他演员全部换掉。最有名的双语电影是约瑟夫·冯·斯登堡的《蓝天使》，在德国柏林制作了英语和德语两个版本，由德国乌发电影公司和派拉蒙公司合作完成。

派拉蒙的一位前制片经理罗伯特·T.凯恩（Robert T. Kane），想到可以在组装线上推行多语言影片的制作方式。他租用了巴黎的制片厂，开始同步制作一部有法语、瑞典语和西班牙语版本的影片，同时在茹安维尔建立自己的工厂，组建一支包括技术人员、导演和演员的国际制作团队。就在凯恩做好准备开始大规模制作的时候，阿道夫·朱克和

有声电影的出现使电影制片厂致力于制作双语影片,但这种努力只维持了很短一段时间,约瑟夫·冯·斯登堡的《蓝天使》就是这一期间最令人难忘的作品。这是一部派拉蒙—乌发联合制作的影片,拍摄于柏林,同步制作英语和德语版本,由埃里希·波默任制片人。玛琳·黛德丽饰演歌厅歌手萝拉,埃米尔·詹宁斯饰演伊曼努尔·拉斯教授。

杰西·拉斯基急忙赶到欧洲与他商谈合作。结果，凯恩重返派拉蒙，担任欧洲分部的制片经理，而茹安维尔制片厂则成为派拉蒙的欧洲分部。1930年，茹安维尔制片厂在其第一个完整制片年度，以12种不同的语言制作了66部标准长度影片。

然而，1930—1931年冬季过后，迅速恶化的全球经济危机终结了好莱坞的外语片制作。事实证明，无论在什么情况下，观众都没有制片人想象得那么民族主义。由于录音质量的提高，已经可以制作出有足够清晰度和精确度的同步配音声轨，从而使外语对白看上去更像是出自银幕上的美国演员之口。但是，有一些电影，似乎如此典型地具有美国特色，使得外国观众更喜欢原始声轨，甚至不要字幕。刘易斯·迈尔斯通的《头条新闻》(*The Front Page*, 1931)以其紧凑的剧情节奏、玩世不恭的人物形象，让欧洲评论家几乎没有喘息时刻；该影片完美地表现了一种美国特有的风格，如果帕特·奥布莱恩(Pat O'Brien)或阿道夫·门吉欧开口说出的是德语或法语，就会让观众很难相信。此后，美国的制片厂和他们的欧洲分销商采取了一种折中的办法，配音、添加字幕还是发行原始美国版本，取决于每部电影的要求或不同国家的不同期望。

有声电影革命带来的结果清楚表明，无论是欧洲的乐观主义，还是美国的担心都不是完全有道理的。欧洲电影工业确实提高了其在本国的地位，但提高并不多：从1927年至1931年，美国在德国和英国电影市场的份额——指好莱坞制作的电影——下降了不到10%，在法国下降不到15%。在世界其他地区，中东、拉丁美洲和亚洲，好莱坞继续提供着大概从60%到90%的上映影片，而在印度和日本这样拥有自己的大众电影产业的国家，则占据着三分之一或以上的份额。

如果我们相信海斯办公室的宣传，无声电影曾经是一种打破不同国家之间因无知和误解产生的一切障碍的媒介，它在全球范围内的扩散将保障世界的永远和平；那么与此相反，有声电影就是恢复了语言和民族差异的界限，导致国际紧张局势上升，虽然海斯办公室从来没有遵

循这样的逻辑。事实上，有声电影并没有造成日本侵略中国东北或纳粹在德国掌权，但它们深刻地受到1930年代日渐高涨的民族主义和国际紧张局势的影响。

直到1930年代中期，对外国电影的审查一直处于零星执行的状态，而且一般只针对不同国家特定的道德关注点。例如，在日本剪除了所有的接吻镜头，在英国则剪去了涉及上帝和宗教圣典的画面，以及一些被认定为有虐待动物嫌疑的镜头（西部片中马被绊倒而骑手摔下马的镜头也在此类限制之列）。但是，在1930年代后期，几乎所有国家都开始密切关注进口影片，不仅关注令人反感的犯罪和性（如此众多的美国电影在1934年后被剪切或彻底禁止，让《制片法典》看起来倒像是在鼓励放纵情欲了），而且还关注危险的政治。

被认为贬损其他国家形象的画面也被剪掉，同样被剪去的还有暗示政治或警察腐败的画面。即使是那些出自米高梅的电影，尽管其制片负责人路易斯·B.梅耶和欧文·萨尔伯格保持着一种保守的政治路线，他们制作的电影在国外也被认为具有政治煽动性。有些国家去掉了米高梅的《双城记》（1935）中的革命动乱场面，有些国家则彻底禁止上映奥斯卡获奖电影《叛舰喋血记》（1936），因为它描绘了对权威的反抗。

德国政府开始以多种理由禁止美国影片，包括它们表现出"种族可憎性"，因为它们由犹太人负责制片或导演，或犹由太演员担任影片主角。[5] 1937年日本向中国宣战，一切美国电影都被禁止出口日本，该禁令持续了13个月。经过长期谈判，双方达成了一项新的进口协议，该协议使美国制片商很难从日本赚钱。1939年第二次世界大战在欧洲爆发后，随着德国军队控制范围的不断扩大，美国电影很快被从其控制地区排除出来。美国电影已经变成代表个人/国家处于何种立场的符号。

但是，这些国家没必要因为不喜欢美国电影而走上与美国打仗的

[5] 约翰·尤金·哈雷，《电影的世界性影响》（1940），第30页。

道路。早在 1920 年代，好莱坞刚刚奠定其在世界电影中的地位，由世界各国评论家和道德家组成的国际纵队就开始擂鼓发出抗议之声。

在很大程度上，这些编辑、教育工作者和神职人员只是在重复美国文化传统和阶级特权守卫者们所述，而后被民族主义情绪强化的熟悉论调——另一个国家通过扭曲我们的工人的思想来赚钱是多么无耻、可恨！但随着时间的推移，加上好莱坞表现出具有更大国际影响的迹象，道学家们发出了一个新的、更不利于好莱坞的观点：真正的问题不是美国电影对欧洲民众的毒害作用，而是其对非欧洲人的险恶影响。如果不加以控制，好莱坞将破坏世界文明的基本秩序，即欧洲人对于地球上非白人种群的优越性。

这些作者相信，好莱坞引诱男子犯罪、女子卖淫已经足够糟糕了，但这些后果尽管非常有害，但并没有动摇国家的根基。然而，美国电影对于犯罪和性的不断强调，对亚洲、非洲和拉美民众却产生了一种相当不同的影响：它给白色人种带来了坏名声，剥去了笼罩在白人身上代表正直和道德力量的光环，颠覆了白人至上的信条。

大英帝国驻国外的前哨人员带回了大量坏消息，主要来自印度。在浦那的一家电影院里，一个印度人转头对一个英国人说："我想你们白人会骂我是黑鬼。我不了解西方文明的其他方面，但今晚我所看到的，以及其他时候在电影院所看到的，使我相信，英国和美国的普通中产阶级是所有人中最卑鄙和不道德的白痴。"[6] 这一事件被报告给了英国周刊《观察者》（*The Spectator*）。

一位刚从印度回来的《基督教世纪》（*Christian Century*）的通讯员指出，战争已经打响，必须要"维护处于统治地位人种的神圣性"，但是"一部在全印度各大城市成千上万观众面前上映的电影，在降低白色人种在印度人眼中的形象方面，比我们能够想象的任何其他影响都

[6]　转引自 R. G. 伯内特、E. D. 马特尔，《魔鬼的摄影机》（1932），第 19 页。

要多"[7]。

"绝不是想冒犯，而只是希望了解信息，"印度学生问英国游客："先生，在西方有可能找到一位纯洁的女子吗？"[8]

非白人世界到处都充满了混乱和冲突、动荡和不满，完全反好莱坞的著作《魔鬼的摄影机》(*The Devil's Camera*)的英国作者在其中写道："在所有这些国家，那些以最病态和最充满肉欲的方式来刻画白人文明的电影正在上演。有色人种都在幸灾乐祸地看着电影把白人男性描绘成一个道德败坏的花花公子或罪犯，而白人女性则是妓女或赌徒的诱饵。"[9]

从西方帝国主义者收罗的众多种族歧视性描述中罗列出来的这寥寥数条报道，暴露出来的主要是其作者内心的恐慌和偏执。除了在各大城市中受过良好教育的一个狭小圈子之外，欧洲殖民统治下的民众几乎没有什么人能有机会大饱眼福，一睹美国制造的淫荡场面。在1930年代末的英属东非只有16家电影院，而它们的观众几乎完全是欧洲人。中国有不到300家电影院，差不多10万个座位。在印度，电影比其他任何欧洲殖民地更受欢迎，但只有约20%的电影院上映外国影片。

从20世纪后期的观点来看，在亚洲和非洲，经过一代人成功的民族独立斗争之后，如果认为电影中的芝加哥黑帮火并或伦敦的三角恋故事，可以和基本的政治、经济与心理欲望一起发挥某种作用，帮助人们摆脱帝国主义统治，这简直就是荒谬可笑。但走到另一个极端，完全否认美国电影对这个世界的影响也是错误的。从一开始，美国商业电影就采用了一种不可能不对观众产生巨大的情感和心理影响的风格。它们具有隐私亲密性，它们开启了一扇门，可以通往绝大多数观众从未进入的场所——剧院的后台、富人的客厅，还有他们的卧室和浴室。

[7]　《致基督教世纪的信》第47期（1930年8月13日），第992—993页。

[8]　L. A. 诺卡特、G. C. 莱瑟姆，《非洲人和电影》(1937)，第238页。

[9]　R. G. 伯内特、E. D. 马特尔，同前，第18页。

从第一次世界大战前开始，美国电影制作的特征就是特写镜头，无论从字面意义还是比喻意义上都是如此。这与画面人物的道德水准毫无关系。不管是什么样的主题，就算他们都是圣人和英雄，电影仍然具有克服距离感、增强熟悉感、揭示白人生活的作用。

服装、发型、语言、手势，所有这些都可以从美国电影中获取。在日本，新的词汇被造了出来，用来形容那些模仿美国电影中的人物衣着和行为方式的年轻男女：mobos 和 mogas，现代男孩和现代女孩的缩写。1920 年代，中国的电影制作人开始制作电影，但他们不知道，是中国式还是美国式的做法，才是演员在银幕上的正确表演方式。他们的解决方式就是将两种文化混合在一起：他们的男女主人公被允许为了爱情而结婚，就像美国电影中那样（在当时的中国，婚姻一直是家长包办的），但双方以恰当的中国方式互相行礼，鞠躬取代了拥抱。而在欧洲，细心的人们注意到，年轻一代开始广泛使用俚语 gee（"咦，哎呀"之意）。

但是，如果就此得出结论认为，美国电影在海外大受欢迎是因为观众渴望让自己的装扮、谈吐或生活像美国人一样那就错了。人们仿照美国电影中的人物来改变他们的外观或举止，但他们并非希望自己成为别人，更多的是因为他们希望成为自己设想中的自己。好莱坞给这个世界展示了个人享受的具体形象，它直接否认了阶级壁垒和特权。女孩可以嫁给她们想要的男孩，男孩则能拥有心仪的女孩，而不管他们的收入或社会地位如何；正确可以战胜错误，无论是什么样的特权或障碍都难以阻挡。幸福的结局这一模式既不是美国人也不是电影的发明，但是在 20 世纪前半程的几十年中，没有任何其他媒介或国民文化能够以好莱坞这样极具魅力、自信而激动人心的方式创造出爱的憧憬与幻想，让全社会的人心满意足。唯有战争和独裁才能将美国电影拒之门外。然而，当这些障碍之门倒塌，无论是好莱坞，还是这个世界都已不复先前的样子。

14

好莱坞淘金热

　　好莱坞永远在变,又永远都不会变。甚至在全球范围内受欢迎程度、声望和影响力达到顶峰的时候,也从来没有失去其作为新兴淘金者的特征。1930年代,有声电影伴随着(有时就在旁边)林立的石油井架,占据了洛杉矶的天际线;它的明星和领袖在峡谷和海滩建设了富丽堂皇的庄园;它的礼仪、八卦和阴谋在很大程度上把南加州变成了一个不断蔓延的皇家花园。然而,好莱坞的核心部分仍然是一个临时定居点,在靠近西部沙漠的最前沿。虽然没有人再把制片厂称作"营帐",但行业内的人仍自称"电影殖民者"。赌博、淘金的精神仍然是好莱坞处理电影制作的根本工作方式。"这里有数以百万计的财富在等着人们来发掘,"1925年赫尔曼·曼凯维奇(Herman Mankiewicz)给本·赫克特发电报说:"你唯一的竞争对手就是白痴。"[1]他用文字写下了成千上万的人的想法。20世纪的淘金者们坐着圣达菲铁路公司的卧铺车,经

[1]　赫克特,《世纪的孩子》,第466页。

过长途跋涉来到了西部（好莱坞）。

他们的传奇故事可能已经体现在布雷·哈特（Bret Harte）给他描写加州淘金地的小说所取的名字——《咆哮营的幸运儿》（*The Luck of Roaring Camp*）之中。当然，"你唯一的竞争对手就是白痴"这一论述值得怀疑，也无法保证正常智力或能力就一定能让你挖到主矿脉。电影制作，在B级低成本影片之上的任何电影，从不缺少赌博的因素。成败往往取决于个人控制范围之外的因素。制片人、导演、演员、作曲、美工、摄影师，当工作需要时能否找到正确的人？团队组建完成后，他们能够很好地协同工作吗？找到合适的人，进行正确的任务分配，一起努力，或成为高效团队的一部分，所有这些都需要能力、毅力、判断力，以及一种罕见的天赋——理解众多极具创造性的个性和观众口味。你必须有天才的手法或特殊感觉，始终如一、持之以恒；你必须很优秀，同时也很幸运。

有这么多漂亮的脸蛋，这么多聪明的作者，每个方面都有这么多的人才，只有极少数会获得巨大的回报，而其他人则回报很少或几乎什么都没有。当然，有些人在工作上要比他人更熟练，但很少有其他领域像电影界一样，成功与接近成功之间的比例失调如此之大。不管是多少年的准备和辛勤工作才导致一个人的成功，但当一个人高高地位居众人之上时，没有别的，只能说是命运的安排。同样，这里也充满了反复无常，能把你送上云端，也能让你摔得很惨，成功者旁边总是不缺少运气不佳的失败者。

淘金的气氛，如果说有的话，随着岁月的流逝而变得更为普遍。创业初期志同道合的情谊、共事者之间平等、民主的关系逐渐消失，出现了少数人在上和多数人在下的格局。根据周薪多少建立起了一个明确的分级体系。被人看见与那些收入低的人混在一起是不明智的，可能会被认为属于弱势群体。走错一步，早有一大堆人在等着抢你的位置。

冒险和竞争是电影精英的家常便饭，甚至在休闲时间内也是如此。

赌博成了在好莱坞社交生活中一项令人沉迷、不能自拔的活动。那些一周能赚几千美元的男男女女，带着各自的竞争冲动和在特殊命运下形成的信仰，参与到各种投机游戏中，赛马博彩、赌球、纸牌、骰子、轮盘赌，等等。列奥·罗斯顿（Leo Rosten）在他的社会学研究著作《好莱坞：电影殖民地、电影人》（*Hollywood: The Movie Colony, the Movie Makers*）中描写道，制片厂的接线总机时不时会因为员工打电话下赌注而占线。

1930年代，好莱坞在南加州投资建起了三条赛道——从制片厂开车很容易到达的圣塔阿尼塔、好莱坞游乐园以及需往南80英里的德尔马。明星们会出现在那里，并拥有自己的赛马，以吸引影迷前来观看比赛。著名赌场三叶草俱乐部也在位于好莱坞心脏的日落大道经营了一段时间。为了更加隐蔽，电影人大量越过边界进入墨西哥，到下加利福尼亚州的恩森那达寻乐。约瑟夫·M. 申克已在此投资兴建了一个综合度假场所，有酒店、赌场、高尔夫球场、赛狗场和赛车道。周日赛车主要就是为那些难以抑制赌博冲动的赌徒们提供的活动。

投机游戏和电影游戏需要相同的基本技能：必须善于识别价值和操纵符号。世界各地的观众把象征性价值只给了数十位男女明星，他们吸引着所有想要在好莱坞发财的人的目光。对于来自其他文化中心的访客而言，这种自恋的集中性通常会引发震荡：在柏林、巴黎或是伦敦、纽约的电影从业者，不能或不愿将自己与所处的社会环境如此彻底地分离出来。

在横穿大陆前往好莱坞的途中，英国小说家普利斯特利（J. B. Priestley）写道："你将不得不跟我们市镇生活中大多数伟大的现实事物说再见……真正喧嚣的世界将消失在群山和沙漠后面。用不了多久，你就会感觉比在某个南海小岛上闲逛还要远离当地的核心生活。"[2]

[2] 《沙漠午夜》(1937)，第175页。

但是，随着1930年代世界局势日趋紧张，战争乌云笼罩，越来越多的好莱坞男女开始对好莱坞社区狭隘的社会见识感到羞恼。他们并没有放弃好莱坞的竞争或回报，但成功给了他们拓宽视野的动机和手段，将目光投向制片厂之外。在1930年代的最后几年，很多人很努力地想让好莱坞插手世界政治和意识形态冲突。他们发现，政治和意识形态，与电影制作或玩纸牌一样，推动其向前发展的并不是对普通生活中的重大现实的关注，而是对符号的巧妙操纵。

电影明星是世界文化中的一个新的现象，是消除了民族、宗教和种族等一切界限的人类符号。他们在银幕上塑造的某些高于生活的特质触及了人类心灵的普遍核心。随着电影画面场景的逐步展开，黑暗中的电影观众将他们私人和共同的幻想赋予银幕上的人物，并很自然地假设银幕外的生活也由同样的浪漫和故事编织而成。一旦进入电影的理想世界，电影观众便希望他们的幻想持续不断地进入现实生活之中。电影明星的生活成为像电影形象一样可以用来操纵的重要符号，而大众看到的只是冰山一角。

到了1930年代，个性的发挥已成为好莱坞电影制作的赌博精神的最后一个据点。而其他方面，曾经随意散漫地制作、装配电影的冒险活动，已经变成有组织、有条理的专业化活动，就像集体创作的作品那样充满程序化。大型制片厂设立了很多部门，拥有各种资产和专家，能够制造出来自世界任何地方、任何时代的任何物体、图像或声音：研究人员找出外套或发型的正确裁剪款式，道具工人找到或制作出符合历史真实的家具，声效工作人员再现昔日机器的噪音，特技演员展现古代英雄的壮举。为了管理电影作品的这些不同方面，监督管理层的核心架构——制片商和他们的合作伙伴及助手——人数迅速增加，而创意人员的数量基本保持不变。

在这种情况下，只有最执着、最强大的制片商和制片人兼导演，才可以继续对电影制作的所有复杂方面进行个人控制。制片商向公众兜

售的一个重要组成内容——"产品价值",如服装、布景、音乐、外景镜头等,在很大程度上是由初步预算确定的。制片厂的专家和技工们被认为有多少钱就可以做出多高质量的作品。正是在情节故事、导演和表演领域,制片人试图抓住机会;在那里,个性操控变成一个极为微妙的游戏,经常会为了显示个性而显示个性。

人才是好莱坞的商品,对人才供应的控制,是通过设计标准的长期合同来实现的。所有重要的演员,以及许多导演和剧作家,被迫签署为制片厂服务七年的合同,以此作为获得工作的条件。然而,制片厂的工期一般只有六个月;合同给了制片厂一个选择权,每半年期可选择续

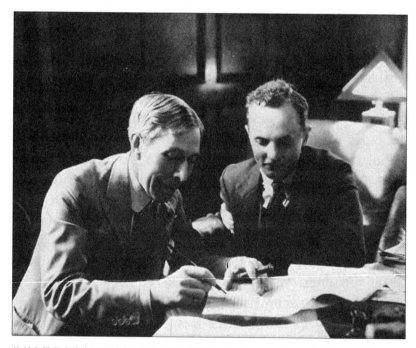

控制和操纵演员合同是好莱坞鼎盛时期电影制片人的主要工作之一。通常情况是年长的制片商发掘和提携年轻的明星演员,但下面这种情况是一个特例。达里尔·F.扎努克是华纳兄弟公司制片主管,当时还不到30岁,在一旁看着老牌英国影星乔治·阿利斯签订一份表演合同。在华纳兄弟拍摄的影片《迪斯雷利》中的精彩表演,让阿利斯荣获了奥斯卡最佳男主角奖。

约或让协议失效，还雇员以自由。即使当演员集体组织起来，他们也没有对合同制度的基本结构提出质疑；他们的关注点在于工资和工作条件的问题。

在制片厂初期春风得意的日子里，给有志于从事演艺事业的优秀应聘者提供合同是一件简单的事情：你可以用一个明星的周薪雇一个入门者半年，没有什么更好的方式比提供青春漂亮的女性或是年轻英俊的男子，指定他们为"未来的明星"，实际上却是制片厂的导游，更吸引来访的记者或公众人物了。〔法国作家保罗·阿查德（Paul Achard）在火车站下车时，一位派拉蒙新星前来迎接他，并送给他一袋橘子。〕目前尚不清楚他们接受了多少电影表演培训，或是制片厂如何慎重地评估他们的才华。他们中的绝大多数人的合同会在半年后失效；如果碰巧有人闯关成功成为明星，那么他或她在未来几年就会被另一纸合同紧紧束缚。

当然，制片厂的老板也愿意增加那些为观众留下深刻印象的演员的工资。不过，玛丽·璧克馥和查理·卓别林最先引起的问题如今仍然存在：一个电影明星值多少钱？如果一部影片的制作成本是100万美元，票房总收入是其二至三倍，那么根据1930年代常见的明星电影收支状况，它能赚到的钱远远超过几个明星整整一年的薪水总和，而那些明星一般每年要拍摄两到四部电影。无论一个明星赚多少钱，以他或她作为制片厂利润来源的重要程度来看，都可能是一个不合理的数目。

因为他们不愿意改变自己被雇佣的动产性质，于是明星们反过来将自己武装起来，雇用具有人事操纵技术的专家。从默片时代后期开始，经纪人成了好莱坞这个大舞台场景中的一股强大的力量。它们的作用与纽约的文学或戏剧经纪人有根本性的不同。在图书贸易或传统剧场，经纪人多处理具体的事务，如戏剧手稿或是角色分派。而在好莱坞，经纪人与他们的客户的能力和成就没有多大联系。他们关注签订合同的策略和战术，改写合同，处理违约，每半年与制片商和制片厂的

主管斗智斗勇。

迈伦·塞尔兹尼克（Myron Selznick），路易斯的大儿子，就像他的弟弟大卫·塞尔兹尼克一样，努力想在好莱坞为塞尔兹尼克家族正名，成为1930年代的好莱坞最精明、最成功的经纪人。他和他的同龄人代表他们的客户摸索出了一个很好的平衡点。人们普遍认识到，制片厂之间分享薪金信息，可以避免明星们挑拨它们之间互相对抗、拆台；有些明星摆出不合作的姿态，以迫使制片厂放弃选择权，但他们发现自己已被列入一个非正式的黑名单中，无法进入其他制片公司。但像塞尔兹尼克这样的经纪人也有自己的武器。制片厂的运营往往效率低下而复杂，因此经纪人能够在制片厂违反它们自己签订的合同的时候抓住把柄。尽管努力保持统一战线，但很多制片厂主管和制片商还是乐于从竞争对手手中劫掠明星资产。经纪人将顶级明星的周薪飙升到了五位数的水平。

虽然如此，但财产就是财产，他们为制片厂所有，制片厂往往会笑到最后。在好莱坞特有的绝好的"奴隶"制度中，制片人从来不会出卖自己的财产；要么放他出去，也就是说解雇，要么租借出去。明星的"出租"或出借成为操纵游戏的精髓，对某些制片商来说，这比制作电影更有挑战性。实际上，制片厂成了自己雇员的代理人，但与代理商收取10%的佣金不同，它们把全部都据为己有。

如果制片商相信，某部他正在考虑中的影片需要使用其他公司的演员，他可以提供自己的动产（演员）作为交换；或者如果无法这么做，也可以付给该演员的雇主现金，把所需演员租借过来。制片厂经常悄悄地捎话过去，互相通知对方自己的某些演员可供租用，有时是因为他们没有适合一个高薪演员的电影要拍，有时是作为一种惩罚。如果一个明星想要更多的钱，他可能会发现，尽管自己不同意，也会被制片商出借给另一家制片厂，出演一部平庸的、可能会破坏他声誉的影片。对制片人来说，游戏真正的乐趣是在交易中获取比付给明星的薪水更

高的租金来赚取利润；它比制作电影容易得多，而且往往利润更高。

好莱坞煞费苦心地让创作精英与管理精英之间的这些紧张且痛苦的斗争远离公众的监督。相反，它给这个世界提供了冲突和动荡的替代版形象，让人们细细品味，这些形象恰恰满足了电影观众的期望，即他们最喜爱的明星的私人生活，是他们银幕上角色的直接延伸。

第一本关于电影演员私生活的杂志出现在两卷轴影片的时代。然后出现了图画书、笑话书、食谱……许多现代宣传和商业开发技术，都是在好莱坞逐渐发展形成的。但在初期，对于演员家庭生活的讨论仅限于温和而谨慎的层面。一度曾有人担心，公开明星已婚或已为人父母，会破坏他或她作为银幕情人的吸引力。

然而结果表明，电影粉丝们还是宽容的。到了1930年代，精心策划的关于明星爱情生活的宣传——不只是配偶、小孩，还有各种外遇，当然也包括离婚——可以提高他或她的票房号召力。那些曾以为明星在私生活中也拥有银幕角色的魅力的观众，现在期望明星的个人生活体验能够为他们在银幕上的形象增加一个新的内容：人生是完整的。

在有关战前好莱坞的调查中，列奥·罗斯顿谨慎地指出，好莱坞社会习俗和公众吸引力的许多方面对于美国文化而言并不新鲜：早在电影明星出现之前，富有且充满魅力的名人的生活已经让几代公众为之着迷。大众报纸和杂志上充斥着东部上流社会的派对和结婚的新闻，以及关于他们的风流韵事和离婚之类的八卦专栏。

然而，好莱坞和派克大街（纽约的上流阶层街区）之间的八卦仍有根本性的区别。丑闻或公众责难可能会破坏东部精英人士的声誉，但不太有可能影响他们的权力或地位；他们仍然拥有他们的阶级地位、他们的财富、他们的家族姓氏或社会关系的价值。而对于一个电影明星来说，名誉意味着一切。如果没有公众认可，名字和财富就会完全丧失其影响力，关系和地位也会迅速消失。谁控制了好莱坞的八卦，谁就控制了好莱坞。

通过对明星接受采访的管控，制片厂对影迷杂志和好莱坞记者团一直做出严格的控制；没有对明星的采访，记者或期刊就只能歇业。人们通过研究《电影剧》(*Photoplay*)、《现代银幕》(*Modern Screen*) 或任何一本其他影迷杂志，可以精确地了解明星们在其雇主眼中的地位，以及用来塑造他们的公众形象和规范他们的私人行为的策略。任何内容都不是偶然的，只有极少数是作者的自主选择。

明星宣传多采用这种僵化的管理制度，但也有例外，这一例外让所有的泛泛描写相形见绌。作为一名记者，劳拉·帕森斯 (Louella Parsons) 拥有完全的独立性，可以自由讲述她乐意讲述的内容，这给了她巨大的影响力，可以塑造公众对好莱坞的看法。她控制了1930年代绝大多数的好莱坞八卦新闻〔她的主要竞争对手赫达·霍珀 (Hedda Hopper)，在这一个十年的末尾才开始自己的八卦专栏〕，可以说劳拉在相当大的程度上控制着好莱坞。

八卦可能不是那种成就女主角的原料，但劳拉·帕森斯的职业生涯建立在生存所需的坚持、精明和才华之上，给了她那个时代很少有其他女性所拥有的权力和独立性。就像电影行业的其他众多大亨一样，她的出身非常卑微。1910年，当她搬到芝加哥来寻找第一份工作时，她只是一个离婚女人，还带着一个小女孩，其生活知识仅限于密西西比河谷地区的伊利诺伊州和爱荷华州小镇。通过一个亲戚的关系，她在埃森尼电影制片厂找到了一份工作，充当故事编辑和脚本写手。

她是新出现的电影剧本创作领域中最早受益的从业者之一，她还写了一本为有志于成为自由撰稿人的人士提供建议的书籍。"一般的电影观众，"她说："更希望女主角和她的情人从此以后过着幸福快乐的生活。悲惨的故事以及悲惨的场面，只对少数具有病态倾向的人才有吸引力。"[3] 这是她保持了半个世纪的观点。

[3] 《如何为"电影"写剧本》(1915)，第102页。

1915年埃森尼解雇了帕森斯,虽然在同年签了卓别林,但这家保守的托拉斯公司在电影制作业务中败给了充满创新精神的独立制片人。利用自己在制片厂工作的经验,帕森斯在一家芝加哥报社获得了一份工作,为读者解答有关电影明星生活的疑问。因此,她开创了另一种新的职业——电影八卦作家。1918年帕森斯移居纽约,五年后她加入了赫斯特连锁报业下属的纽约报纸《美国人报》(*the American*);1926年赫斯特任命帕森斯为他的新闻集团"环球新闻服务"的电影版主编。那一年,帕森斯把她的基地搬到了好莱坞。

帕森斯以一个强势人物的面貌出现在好莱坞,当时电影行业给女性提供的就业机会正在日渐萎缩。1920年代独立制片的衰退几乎消灭了所有已经为女星开设的独立部门。当有声电影时代来临,大多数女制片人和女导演都从电影工作中逐渐淡出,虽然仍有女性受聘为电影剧作家,然而大量新涌入的编剧几乎都是男性。帕森斯是掌控着并非由制片厂大亨们所授予的权力的唯一的好莱坞女性。事实上,她几乎是唯一一个有此权力的人。

当然,她成功的关键在于,她是赫斯特新闻的代表,当时这个传媒帝国正处于顶峰时期。在好莱坞,赫斯特反复无常的性情本身就是一种力量,因为他会毫不犹豫地在他的报纸上揭露他的仇敌或宣传他想要捧红的目标。而他的目标之一就是他的情人马里恩·戴维斯(Marion Davies)的电影事业,他已经为她成立了他自己的独立制片公司——大都会影业。赫斯特作为后盾让帕森斯在好莱坞获得了相当多的尊重和关注,否则她无法做到这一点;这也让她出现在1930年代初世界各地近四百份报纸之中,每天有数百万人在阅读。

她的纽约报纸专栏大体上保持了洁身自好和讨人喜欢的基调,由此帕森斯发展出一种接近好莱坞的方法,在很多方面也是她的老板的风格的写照。如果你是她的朋友,数百万读者就会知道你是多么甜美和富有才华;如果你妨碍了她,你的缺点会迅速传遍全球。而她想要的友谊就

是告诉她独家新闻线索——把它首先告诉劳拉，否则你就后悔去吧。

制片厂和合同演员之间的斗争正中帕森斯的下怀。代理人给她提供独家新闻故事，打破了制片厂对明星宣传的形式和内容的约束。尤其是她能够破解制片厂对有关明星薪酬信息的封锁。尽管可以威胁收回合作或削减广告来对某份报纸施加压力，但是如果以这样的方式来对抗赫斯特集团只会招致报复。反过来劳拉可以挑拨双方互相对抗，利用她的力量刊登对某方有利或不利的消息，以此要求制片厂主管和公关人员提供特殊待遇。

帕森斯的工作中最不寻常的表现就是她的不准确性。她经常搞错人名、头衔、配偶甚至性别。有时她的专栏文章有一半都需要更正。她甚至连最基本的调查都没有做过，但是赫斯特禁止编辑修改她的稿件。他们俩是同一类人：越难以预料就越强大。劳拉给她的自传取名为《快乐的无知者》(The Gay Illiterate)。

赫达·霍珀和劳拉·帕森斯也几乎是同一类人物，只有些微的不同。她出生在宾夕法尼亚州的一个小城镇，去纽约开始戏剧生涯，结果成了著名演员德沃夫·霍珀(DeWolfe Hopper)的第五任妻子。婚姻持续了9年，赫达与她的丈夫离婚，并有一个儿子要抚养。在默片时期她一段很一般的表演经历，而在有声电影时期，她继续从事电影表演，但几乎赚不到足够的钱来维持生活。在房地产、模特和广播行业里兼职多份工作后才渡过难关。1930年代末，一家小型的专栏供稿联合组织请她写一期好莱坞八卦新闻；乔治·埃尔斯(George Eells)在《赫达和劳拉》(Hedda and Louella)一书中暗示，这个想法可能来自路易斯·B.梅耶，他想要栽培一个能够与劳拉抗衡的力量。大约有十多家报纸使用了她的专栏文章，其中有一家就是《洛杉矶时报》(Los Angeles Times)，南加州最有影响力的报纸。《洛杉矶时报》给赫达提供了一个与赫斯特给帕森斯提供的同样强大的基础。赫达开始以制片厂的角度发出自己的声音，但后来随着她的力量和信心的增长，她开始发泄她的

对于报纸专栏作家劳拉·帕森斯和赫达·霍珀来说,八卦会带给她们特殊的待遇,其中包括经常受邀出席电影首映式。1940年,劳拉出席某影片的首演式,其背后的壁画描绘的是《乱世佳人》中的场景。

赫达在一个类似场合中,头戴一顶大胆夸张的帽子,这也是她的标志性特征。巴里·布坎南在旁陪伴。

右翼政治倾向偏好，并在此后的多年中，她的敌意让众多好莱坞人士感受到苦涩和危险，这一点更甚于劳拉。

赫达和劳拉能够在自己的游戏中使用各种计谋来战胜制片厂。如果说电影宣传的基本手段是操纵演员的个性魅力，那么，她们给名声和形象的玩法带来了一套与好莱坞截然不同的价值观和风格。她们拥有能力，就像少数人在电影业务中那样，为在都市化的国家中仍然拥有巨大影响力的美国小城镇代言，面向小城镇发言。她们知道，男人和女人在小村庄里也过着可耻的生活，就像在好莱坞一样；重要的不是事实，而是美德的表象。她们也知道愤怒的大众舆论的力量。她们可能不知道如何正确拼写或是弄清事实，但她们知道哪些用词或语调可以让明星的行为举止看上去符合道德或不道德，可以使明星被其庞大的读者群和广播听众所喜爱或厌恶。就像布林办公室一样，他们构成了好莱坞的超我，对这块电影殖民地极度活跃的自我和本我施加巨大的控制力。

随着有声电影的来临，一个新的阶层加入到好莱坞争夺声望和权力的斗争中，这就是编剧。从他们最初开始出现，从格里菲斯通过向埃德温·S.波特兜售故事以闯入电影界开始，无声电影已经雇用专人编写场景、拍摄用剧本和字幕了，而且也有几个人获得了和导演及明星齐平的名声和地位。但随着有声电影的出现，制片厂经理们相信，他们需要一群全新的、在对话编写方面有经验的创作者。他们把网撒向百老汇和派克大街，搜罗了大量的剧作家、短篇小说作家、小说家和记者。

新来者构成了1930年代及以后的好莱坞写作精英的核心。他们与导演之间的反差很明显。除了两三个人之外，1930年代所有的好莱坞主要导演都曾在默片时代当过学徒，而后上升到行业顶端。作家的实际情况几乎完全相反。在默片时代就已经确立了自己的地位，而过渡到有声电影时代仍能保持其领先地位者屈指可数。令人好奇的是，从默片时代成功生存下来的重要人物大部分都是女性——弗朗西丝·玛莲（Frances Marion）、安妮塔·露丝、索尼娅·莱维恩（Sonya Levien

和珍妮·默芬（Jane Murfin）。而为有声电影招募的新来者中，进入电影剧作家前列的女性只有一位弗朗西丝·哈克特（Frances Hackett），她与丈夫组成了男女创作二人组。

1926年，正值有声电影开始发展之时，东海岸的首批剧作家到达好莱坞，他们对于默片不曾花费片刻时间。赫尔曼·曼凯维奇是他们的先头侦察兵，他在给本·赫克特的电报中乐观地表示，机会多多而没什么竞争。包括赫克特、唐纳德·奥格登·斯图尔特（Donald Ogden Stewart）和娜娜莉·约翰逊（Nunnally Johnson）在内的其他人随后也抵达好莱坞。剧作家的大迁徙发生在1929年至1932年间，当时名列前茅的剧作家中有二十多位在此期间来到了好莱坞。他们是一个非常年轻的群体：只有两个人超过35岁，年龄最大者才42岁。

与来自戏剧界的导演和演员不同，他们已经习惯了那些与电影制作普遍使用的手法相当不同的创作风格。他们来自写作领域，以个人独立自治为目标；他们在好莱坞的所有时候都选择保留他们以前的角色，撰写戏剧、书籍、故事和文章。他们中有很多人很好地适应了好莱坞的创作模式，但和其他电影工作者相比，他们能够独立地找到其他创作出路，用那句诙谐的话说，就是"反咬喂他鱼子酱的手"——忘恩负义或恩将仇报。

除了工资报酬之外——好莱坞编剧即使是很一般的收入也比几乎任何其他写作方式可观——1930年代的电影剧作家还受到其他各行各业人士相当的尊敬。人们普遍认为，他们给电影带来了文学的优点，该观点由评论家和学者提出。相比图像，他们对文字的理解更深入，并且设想如果电影变得更像是拍出来的戏剧，便能够改善电影制作水准。但是在好莱坞，那些把这话当回事的作家们最终如梦方醒，追悔莫及；这些自认为电影拯救者的文人墨客发现，在好莱坞的权力游戏中，他们最紧迫的任务就是拯救自己。

只有少数人有机会参与关于"作品应该是什么样的"这样的重要

决策。东海岸的作家,当然是因为他们能够提供电影故事和对白才被请到好莱坞,但他们也在不知情的情况下加入了制片商和导演之间争夺电影制作最终决定权的战争,而且被人当枪使了。他们作为制片商的雇员进入制片厂,事实证明,他们的到来成了制片商成功夺取控制权的决定性因素。

在电影制作的早些时候,导演同时也是制片人。除了指导实际拍摄场景,还要购买或准备剧本,聘请演员,策划场景,并进行其他无数的制作细节工作。当制片厂扩大后,像格里菲斯和因斯这样的领导者也会监督其他导演的工作。在独立制片蓬勃发展的时期,像玛丽·璧克馥这样的明星往往充当了基本的产品权威,在将责任下放给导演和业务经理的同时,保留了最终控制权。实际上,在电影创作者这边突兀地设立业务办公室,反倒与那些在头二十年的商业电影制作中已经逐渐形成的做法背道而驰了。

制片厂体系的发展是变化的根本原因。随着大制片厂开始每年制作60至70部影片,行政管理程序的集中化变得非常重要,如购买故事、预备舞台空间、协调演员日程、搭建布景等。正如某些手艺在成为一个产业的过程中所体现出的特点一样,这些任务需要管理部门的人员负责,他们可以监督整个复杂的运作过程,让有创造力的人专注于应做的工作。一些著名导演保留了制片的职责,但对于一般电影而言,制片厂的经理们指派员工来负责制作端。这些工作可能有很高的回报,但它们实质上只牵涉材料和人员;制片人是电影承包商,而不是建筑师。

一些制片商拥有真正的天赋,能够创作出优秀的或受大众喜爱的电影故事,统领安排各种资源——恰当人选的编剧、导演和演员——去实现自己的构想。欧文·萨尔伯格率先扮演了这样的角色,大卫·O. 塞尔兹尼克和达里尔·F. 扎努克紧随其后。他们的野心和成功成为其他制片商追逐的目标。那些既有抱负又浪漫的人,也许只受过会计或速记员的职业训练,但他们也希望在这个既有商业性又有艺术性的领

域里拥有天才的创造性。要获得对故事和剧本的控制，就要介入这条创作流水线，主宰整个电影制作过程。

因此，就像对演员的操纵一样，对作家的操纵也成为制片商权力游戏中必不可少的组成部分。他们意图创作出这样一种剧本，在更大程度上属于他们所有，而不是属于任何一个具体参与剧本写作的剧作家。一个类似的任务往往被摊派给一个以上的剧作家；剧作家们被要求改写别人的创作；不同的作者被指定编写同一个剧本的不同部分。当分镜头剧本准备完毕，唯一持续稳定地引导剧本一路走来并最终创作完成的多半就是制片人了。他才是导演即将拍摄成视觉影像的故事构想的"作者"，他还要保留修改导演作品的权力，要么是看过每天拍摄的样片之后要求改变，要么掌控影片的最终剪辑权。

并不是每一个作家和导演都被迫以这样的方式工作。在哥伦比亚，卡普拉与利斯金就对他们的作品拥有最终决定权；一些作家会有机会执导自己的剧本，有些导演会自编自导。但由制片人控制的操作方式仍是通行做法。作家必须学会忍受它，适应它，或者尝试着做一些其他行业的工作——毕竟，《纽约时报》(New York Times)的编辑可以改动稿件而无须征求记者的许可。正如一位比多数人更成功的好莱坞编剧约翰·李·马辛(John Lee Mahin)所说："只有行家里手才配得上他的薪水。"就像在其他任何地方一样，在好莱坞，作家也可以保持清醒的理性。[4]

1930年代的好莱坞电影有些相当有趣的方面，可以追溯到以制片商为主导的电影制作体系，以及这一体系所导致的编剧的态度立场上。喜剧片几乎从未受到过批判性的讨论，但从许多方面看，它都充当着好莱坞票房吸引力的中坚力量的角色。它传达出某种消息，但不太沉重，不会太过深入而刺痛这个社会；它很有趣，但它从不质疑任何社会价值。它是好莱坞发展出来的对中产阶级观众最具吸引力的电影类型。

[4] 《编剧研讨会》，《电影评论》第6期（1970—1971年冬季刊），第96页。

一个典型的例子是米高梅的《烫手山芋》(*Too Hot to Handle*, 1938)，由杰克·康威(Jack Conway)执导，由马辛和劳伦斯·斯托林斯(Laurence Stallings)编剧。克拉克·盖博扮演一位新闻影片记者，米尔纳·洛伊(Myrna Loy)扮演一位著名的飞机驾驶员，影片讲述了他是如何赢得她的爱的。他称她是一位"自以为是个男人的滑稽小妇人"，而他则要把她变成一个适时地依靠男人的女人。这部影片充满了异国情调。剧情开场发生在中国，盖博正在报道中日战争，他发射了一门大炮来假装是战争场面。后来他们来到亚马孙，洛伊正在那儿寻找她失踪的弟弟，后者被当地一个土著部落所控制。盖博和由利奥·卡里略(Leo Carrillo)扮演摄影师伪装成医生，模仿当地土著打扮成鸡的样子载歌载舞，最后成功地救出了洛伊的弟弟；同时盖博也赢得了她的芳心。

《烫手山芋》这样的喜剧表现出来的古怪滑稽，有时会留下某种令人不安的回味。他们经常利用种族和性别方面的一些固有观念来开玩笑，而且它们荒唐滑稽的剧情纠葛经常通过随意采用的暴力方式来解决。经典的喜剧，像路易斯·迈尔斯通的《头条新闻》〔由巴特利特·柯马克(Bartlett Cormack)和查尔斯·莱德勒(Charles Lederer)合作改编自本·赫克特与查尔斯·麦克阿瑟(Charles MacArthur)合作创作的同名百老汇戏剧〕，通过一系列的讽刺和不断制造的错愕感来弥补这方面的不足。但在1930年代后期，该类影片的风格更加严格地受限于一个拘谨的类型框架。

《烫手山芋》存在着某些泄露内情的迹象，影片表现了传说中的好莱坞故事策划会，编剧们努力想要胜过对方提出的花哨的故事概念，以求吸引制片人的目光。有人获得了将这些奇思妙想编写成剧本的工作，虽然编剧理直气壮地否认对自己正在做的事情有冷嘲热讽之意（"我只是个职业写手，谋生而已"），但观众可能也有充分的理由意识到，那些毫无责任感的暗示，以及对于银幕画面内容所可能造成的潜在后果的无所谓态度。

1930年代后期，编剧们曾获得过一次机会，可以匿名评论他们的行业及其产品〔由列奥·罗斯滕（Leo Rosten）发出的一份问卷调查，作为其社会学研究的一部分〕，所有的调查结果中有四分之三都是对行业表达不满的。在这些负面评论中，近半数都指向影片类型、故事编写、主题处理，以及好莱坞电影的新颖性和现实意义上（64%的导演调查和53%的演员调查也持批评态度）。剧作家们对于电影表示认同的方面是它的艺术性和表现技巧。剧作家们最仰慕的剧作家同行有两位，两人都以压倒性多数的选票当选。他们都成功地与一位著名导演建立起紧密而持久的合作关系——达德利·尼科尔斯（Dudley Nichols）与约翰·福特、罗伯特·利斯金与弗兰克·卡普拉。

写作是一门个人艺术，剧本创作充其量只是一种合作，在最糟糕的情况下，是一种格格不入的、缺乏创造性的行为。"制片商可以更改、破坏和丢弃他的作品，"在提到电影编剧时，雷蒙德·钱德勒（Raymond Chandler）说："这种情况只能削弱编剧工作的创作构思，并使其创作机械而冷漠。"[5] 即使跻身于最成功的编剧之列，他们仍有一种渴望，从电影这项集体性创作活动的协作底层向顶部靠拢。达德利·尼科尔斯和罗伯特·利斯金在其职业生涯中都导演了多部电影，就像本·赫克特和南纳利·约翰逊（Nunnally Johnson）一样。1930年代的一流剧作家阵营中，普雷斯顿·斯特奇斯（Preston Sturges）、约翰·休斯顿、比利·怀尔德（Billy Wilder）和约瑟夫·L.曼科维奇等都不断上进，最终成为著名的导演。而有些剧作家甚至加入他们的对手行列。

一小部分好莱坞电影编剧则继续保持其作为小说家和戏剧作家的身份，对他们来说，个人技艺依然是自我认知的核心。然而，还有极少数人涉足了一个无人地带，20世纪美国文学最为丰富多产的子领域之一，那就是好莱坞小说。

[5]《好莱坞剧作家》，《大西洋月刊》第176期（1945年11月），第52页。

到 1930 年代中期，也许已经有了 50 部描写好莱坞的小说，这还不包括那些少男少女的爱情故事和匿名曝光明星爱情生活的虚构故事。其中只有备受格特鲁德·斯泰因推崇的由哈利·莱昂·威尔逊（Harry Leon Wilson）创作的温和讽刺小说《电影界的默顿》(*Merton of the Movies*, 1922) 值得铭记。其余大部分小说，则如维吉尔·洛克（Virgil Lokke）在《好莱坞的文学形象》(*The Literary Image of Hollywood*) 中所说，不过是伪装成文学的各种攻击——针对电影以及参与电影创作的人，尤其是那些掌管制片厂的大亨们。我们没有必要加入保守的神职人员或中产阶级文化监护人的行列，为犹太移民开发并控制了美国最新和最大的大众商业娱乐介质而感到愤怒。

然而，就在二战之前，三本完全不同的好莱坞小说出现了，而且各自都给人留下了深刻印象：纳撒尼尔·韦斯特（Nathanael West）的《蝗虫之日》(*The Day of the Locust*, 1939)、巴德·舒尔伯格（Budd Schulberg）的《萨米如何飞黄腾达？》(*What Makes Sammy Run?*, 1941) 和斯科特·菲茨杰拉德没有最终完成的、于其死后出版的《最后的大亨》。它们至今仍然是已出版的关于好莱坞的最重要的小说作品，它们的创作时间如此接近，也许不完全是巧合。这三位作者都是 1930 年代后期加入好莱坞行列的新的艺术家和知识分子的代表人物，不管这种行为是出于金钱考虑还是出于一种信念——相信电影作为美国社会中最强有力的媒介形式，严肃或具有社会意识的艺术家应该，也能够以电影形式创作出好的作品——使然。而且三人都赋予各自的小说以不同的政治或文化视角，让作品超越了单纯的偏见或仇恨。

韦斯特与菲茨杰拉德是小说家，来好莱坞发展主要是为了赚钱，时不时会产生某个想法，认为自己会对电影编剧的工作很满意，但很快又打消了这种念头。他们给小说赋予了日常剧本创作时所用的丰富观察力。韦斯特创造了一个令人难忘的电影王国中的贫民街区形象，涂刷着淡彩色灰泥的西班牙式公寓中住满了精神空虚的人，渴望实现电

影带给他们的梦想，然而当他们内心的向往遭遇挫折时，压抑已久的愤怒就爆发了。

菲茨杰拉德的小说描写的是一位伟大制片人的悲剧性形象，一个犹太新贵肩负起维护与传承国家意志、秩序和美德之不可或缺的神话的永恒使命，同时为了维护自己的理想，与强大而又缺乏远见的有组织的资本集团和劳工力量做斗争的故事。韦斯特在小说出版一年后因车祸身亡，年仅37岁；而就在一天前，菲茨杰拉德死于心脏病猝发，时年44岁。

舒尔伯格是三位小说家中最年轻但好莱坞经验最丰富的一个，成长于这片电影殖民地最重要的家庭之一，其父亲B. P. 舒尔伯格（B. P. Schulberg）曾一度担任派拉蒙的制片主管。1936年，刚从达特茅斯学院毕业便加入塞尔兹尼克的公司，担任审稿人和初级编剧。五年后，他的第一部小说《萨米如何飞黄腾达？》问世，与以前的大多数好莱坞小说不一样，它取得了惊人的商业成功。

大众之所以对舒尔伯格的小说感兴趣，部分原因是小说极尽尖酸刻薄之能事，描述了一个年轻人如何不择手段终于爬到了上层，据盛传其原型来自于一个仍然在世的好莱坞大人物。然而，就像他前面的韦斯特和菲茨杰拉德一样，舒尔伯格的目标并非想要炒作好莱坞，而是要把它放在社会生活中，看作美国社会中某些更强大力量的化身。小说中的萨米·格里克（Sammy Glick）注定不仅仅是一个好莱坞权力游戏中的冷血玩家，肯定不止于人们所熟悉的好莱坞犹太人的固有形象。舒尔伯格描述得很清楚，在萨米从纽约下东城区开始崛起时，他就切断了与他的宗教价值观和出身的联系。要找出是什么让萨米飞黄腾达，我们必须要看一下他所处的国家和那个时代的社会、经济制度的本质：萨米肆无忌惮的竞争活动被认为是"在20世纪上半叶的美国社会中一种对人有利的生活方式原型"[6]。

[6] 《萨米如何飞黄腾达？》(1941)，第303页。

萨米·格里克是一个绝对的个人主义者，一个唯我独尊，完全没有合作意识、体谅之心或社会目的性和责任感的人。他是一种象征符号，不只限于好莱坞，实际上，也不只存在于美国；从根本意义上说，他被用来代表可怕的对权力的欲望，这种欲望最终走向征服世界和发起战争的终极恐怖。"你不得不承认，个人主义可能是所有主义中最可怕的。"小说中的第一人称讲述者这样评论萨米。[7] 在美国参战前的几个月中，这一论述在舒尔伯格的众多读者中产生了强大的共鸣。

在1930年代的最后几年里，在公众对好莱坞的想象中，像萨米·格里克这样充满贪婪和野心的人仍然占据着主导位置，但无论是在舒尔伯格的小说还是在现实生活中，他们都不可能完全将这片领域据为己有。在《萨米如何飞黄腾达？》中，集体精神主要体现在为电影编剧协会获得承认而展开的斗争中；就好莱坞本身而言，协会问题只是一个内部表象形态，它从属于一个更广泛的活动，即针对当时的社会和政治问题，所有电影工作者努力形成一个共同的声音。在海洋的庇护、阻隔之下，好莱坞对世界所知甚少，但在经济大萧条的下半场，这种无知急剧减少。可以说，比美国的大多数地方都要迅速。在那些年，这块电影殖民地成了左翼剧作家和演员的中心，他们带来了左翼政治观点，或采纳左翼观点来制作电影，在将电影当作大众娱乐工具的同时，也利用它来作为大众启蒙工具。

在以后的几十年中，好莱坞神话不断成长，甚至被惺惺相惜的编年史学家载入史册。1930年代的左翼电影工作者将政治认知这一苹果引入了好莱坞的伊甸园。整本书的大意就是讲述了一个与众不同的故事。早在电影大亨们聘请威尔·H. 海斯来负责处理他们的政治利益之前，他们就已经对可能影响其繁荣的政治问题表现出强烈的敏感。路易斯·B. 梅耶曾受赫伯特·胡佛邀请在白宫彻夜长谈，而当富兰克林·罗斯福就

[7] 《萨米如何飞黄腾达？》(1941)，第303页。

任美国总统时，华纳兄弟在影片《华清春暖》(*Footlight Parade*，1933) 中表现了对这一时刻的庆祝，在银幕上展示了罗斯福的巨幅形象，作为影片最后集体歌舞的一部分，避免了歌舞场面给人以情色感觉。

由制片商发起的最明目张胆的公开政治行动出现在1934年，他们可能说服了电影工作者接受他们的政治立场，又或者就像其职业生涯受到老板的操纵一样，他们对政治也无法做主。在加州民主党选举州长候选人的过程中，厄普顿·辛克莱凭借他提出的准社会主义振兴方案——加州脱贫计划（End Poverty in California，简称EPIC），令人吃惊地爆冷获得了胜利。辛克莱在党内领导层几乎没什么盟友；罗斯福总统本人对于辛克莱成为加州州长也毫无热情，他的激进计划会对新政提出挑战。电影大亨们也和总统一样对辛克莱表示反感：他的加州脱贫计划包括对高收入阶层和电影制片厂利润征收高额税收。

他们做出了惊人的政治宣传进行回应。在欧文·萨尔伯格的执导下，米高梅的剧组人员制作了一部虚假的新闻影片，据称是对普通人关于选举活动的采访。一位白头发的女人说，她将把票投给辛克莱的对手，"因为我要拯救我的小家"；一个大胡子男人称他更喜欢辛克莱："他的体系在俄罗斯运转得很好，为什么在这里就不行呢？"[8]这一新闻短片被免费发放到电影院。制片厂中每周收入超过100美元的雇员被"要求"捐出一天的工资赞助共和党候选人的竞选活动，拒绝者被含蓄威胁将受到报复。辛克莱被彻底击败，而制片厂的首脑们则受到称赞（虽然加州的赫斯特集团的报刊评论对辛克莱的攻击更为狠毒，而且也没有证据表明哪一种媒介更有效）。

反辛克莱运动结束后，受到1934年选举中大亨们所用手段的刺激，加上纳粹德国日渐盛行的反犹太主义和军国主义政策，以及西班牙内战爆发的影响，政治主张浮上了好莱坞生活表面。1936年，好莱坞

[8] 引述于列奥·罗斯顿，《好莱坞：电影殖民地、电影人》(1941)，第137页。

成立反纳粹联盟,这是一个代表好莱坞电影社区反法西斯舆论的广泛联盟。

与此同时,在公开的政治团体的表面之下,共产主义政党组织者开始建立学习小组,并吸收电影工作者加入。在1930年代中期的左翼人民阵线时期,对于一个具有辨识力、寻求认识这个世界上各种不同影响力量的人而言,出于理解而转向马克思主义,或者认为共产主义这一政治立场可以最好地声援陷入困境中的西班牙反佛朗哥人士,支持发生在欧洲及亚洲的反法西斯斗争,这样做既不邪恶也不反常。

然而,现在我们认为属于冷战思维的一些东西,甚至在冷战时期之前就已然存在了。自从苏联发生布尔什维克革命之后,反共产主义在美国政治言论中扮演了一个很重要的角色。而且在强大的电影媒介的核心地带,竟然产生了如此有煽动性的政治信仰,这使得美国社会出现了一种全新的针对好莱坞的强烈抗议:电影正在被美国意识形态的大敌用于宣传目的。想一夜成名的政客和右翼宣传册制作者开始编制42人或43人或18人的名单,罗列出那些可能是共产主义者或是其同情者、同路人的著名电影工作者——后来参议员约瑟夫·麦卡锡(Joseph McCarthy)将这一手段发挥到了极致。这样的名单通常由那些签名投身于自由事业的著名演员领衔,其中就包括亨弗莱·鲍嘉(Humphrey Bogart)、詹姆斯·卡格尼、梅尔文·道格拉斯(Melvyn Douglas)和弗雷德里克·马奇(Fredric March)。

1940年,来自得克萨斯州的民主党众议员马丁·戴斯(Martin Dies),也是新成立的众议院非美活动调查委员会(HUAC)的主席,来到好莱坞,继续在报纸上或是对新闻界的讲话中发起对共产主义同情者的舆论攻击。一个由制片商组成的委员会会见了戴斯,要求举行听证会以确立被指控者是有罪还是无辜。戴斯私下找了一些演员进行谈话,令人惊讶的是,他宣称没有任何人是共产党人或是共产党的同情者,他也从未说过他们是。他建议他们在给慈善事业捐钱时要多加小心。

这种转变的原因可能在于欧洲战事的迅速扩张。1940—1941年，在美国政治生活中占主导地位的问题是，是否要介入欧洲的战争，而这一时期大部分共产主义者都加入了右翼孤立主义者的行列。就当时而言，共产主义慢慢淡出，不再是人们关注的问题。事实表明，立足于熟悉而传统的文化之上的好莱坞，对共产主义的信仰还是要脆弱得多。

1941年8月，两名持孤立主义态度的参议员提出了一项决议，要求参议院展开调查。他们声称电影宣传试图让美国卷入欧洲战争。他们将这一指控与电影工业的垄断问题联系在一起，由司法部提出的针对大型电影公司的反垄断诉讼如幽灵般一直徘徊在电影界。1941年9月，由州际贸易小组委员会主持举行了听证会。

第一个证人是来自北达科他州的参议员杰拉尔德·P. 奈伊（Gerald P. Nye），他也是该决议的共同提案人，认为电影为美国介入欧洲战争推波助澜，因此在听证会一开始就对电影进行攻击，声称电影是"有史以来释放到文明人士头上的最恶毒的宣传"[9]。他小心翼翼地反驳那些因他反对干预欧洲和电影工业，就暗示他是一个反犹太主义者的说法。但他又声称，负责电影宣传的人出生于国外，来到美国时，"带着天生的仇恨和偏见……对于美国及其最佳利益、历史记忆和经验教训都很陌生"[10]。他声称，大约有四到五个人垄断、控制了数百万美国人在电影院中看到的内容，他指名道姓地说出了三个名字——华纳兄弟的哈利·华纳、派拉蒙的巴尼·巴拉班和洛氏公司的尼古拉斯·申克——都是犹太人。除了他们对欧洲战争所持的宗教和民族感情之外，奈伊还指责他们想让美国干预，以保护他们在英国的商业利益。

被奈伊点名的宣传电影包括《海军护卫队》（*Convoy*, 1940）、《飞行指挥官》（*Flight Command*, 1940）、《逃生》（*Escape*, 1940）、《汉密尔顿夫人》（*That Hamilton Woman*, 1940）、《大独裁者》（1940），以及《追

[9] 美国国会参议院州际贸易委员会，《电影中的宣传》（1942），第6页。
[10] 同上书，第47页。

杀刺客》(*Man Hunt*, 1941)和《约克中士》(*Sergeant York*, 1941)。经仔细盘问，唯一一部他确定看过的影片是卓别林的《大独裁者》。

制片方让温德尔·威尔基（Wendell Willkie），一位1940年的共和党总统候选人，出任他们的辩护人来进行反击，同时在听证会上安排了一位非常友好的观众。申克、华纳和巴拉班都以证人身份出现在听证会上，但最有说服力的声音来自达里尔·F. 扎努克，他一开始就尖锐地指出他出生于美国内布拉斯加州的瓦胡，并描述说他的父母和祖父母都是土生土长的美国人，经常参加卫理公会的教会活动，而且终其一生都是公会成员。在最后的陈述中，扎努克回忆说："一部接一部的电影，那么强大而有力的电影，兜售了美国的生活方式，不仅仅面向美国，而是面向整个世界。"[11] 听证会的其他部分有些虎头蛇尾，而且小组委员再也没有重新碰头，珍珠港事件的爆发更是让它显得不合时宜。

尽管如此，听证会本身却令人感到不安。电影前所未有地繁荣，明星们也前所未有地富有魅力；制片商们已经建立了一个产业，给美国人——实际上，正如扎努克所说，是向整个世界——传输了他们的梦想和社会神话。然而残留的敌意依然顽强地与他们对抗，许多人仍然憎恨于外国出生者和犹太人抢占了他们的优势。尽管他们的敌人顽固如昔，但立足于一贯正确的本能，他们已经走得很远；靠着这种本能，制片商们至少能够成功地保护自己。

在某种程度上，针对所谓的好莱坞共产主义者的指控是一个很有效的转移注意力的手段。它们将大众的注意力从大亨对电影工业的拥有和控制，转移到几个雇员的信仰上。电影大亨们可能会被称为赌徒、操纵者、玩弄女性者、天才毁灭者，但是要指控这些死不悔改的资本主义创业者是赤色分子则是另一回事，而这也许是唯一一种对于制片商而言不适用的控告。

[11] 美国国会参议院州际贸易委员会，《电影中的宣传》(1942)，第423页。

第四部分
电影文化的衰落

15

美国战争中的好莱坞和好莱坞自身的斗争

"我从来没有发现,"美国陆军通信兵团电影部主管 K. B. 劳顿(K. B. Lawton)上校说:"竟然有这样一群全心全意,完全自愿,试图为政府做事的爱国人士。"[1] 他说这话是在 1943 年,好莱坞电影制片商和他们的员工在哈里·S. 杜鲁门(Harry S. Truman)的参议院委员会面前就拍摄战争影片作证。当然委员会中没有人愿意相信这句话,哪怕是一个字。委员会想知道的内容是,某些电影大亨和他们的雇员是如何骗取了政府官员的授权书,电影工业从制作军事训练影片中究竟赚取了多少利润,以及大型制片厂对政府合同电影是否实施了垄断控制。没人会去想贝蒂·葛莱宝(Betty Grable)或类似《复活岛》(*Wake Island*, 1942)这样的影片的价值。贝蒂的性感女郎贴画被贴在美军床头或墙

[1] 美国国会参议院特别委员会对国防项目的调查,《国防项目调查》(1943),第 6896—6897 页。

上，大大增强了他们的士气，而《复活岛》则是第一部改编自美国战争英雄事迹、在战争后方上映的影片。然而就像在和平时期一样，在战争中好莱坞又一次充当了方便、适宜而又脆弱的恶人。

再一次地，电影制片商看上去无法做出正确的事。他们就在那儿，通过摄制故事片、组织明星赴军队驻地和战争前线进行现场演出，为平民和士兵提供必要的消遣和娱乐。他们就在那儿，制作了数十部技巧娴熟的宣传片，表现了敌人的邪恶，以及英国、俄罗斯和法国等美国盟友的刚毅。他们就在那儿，与数百名雇员一起，志愿为军队服务，完成战地电影和教学电影制作的艰巨任务。

而得到的回应是，杜鲁门委员会的参议员拉尔夫·O. 布鲁斯特（Ralph O. Brewster）建议，"移民公民（recent citizens）"不适合为战争制作电影，陆军部应挂出一个牌子，标明只有"经验丰富的公民"才可以申请。他的话暗示了一个类似于1941年参议员杰拉尔德·P. 奈伊表达过的一个信念：电影制作人在出身、思维方式和性格特质上不够美国化。[2]

战后不久，不友善的刀很快砍了过来，好莱坞被共产主义者渗透的呼声再起。这一次，在新的领导之下，众议院非美活动调查委员会准备了更精心的理由。它的目标不是为了吸引公众眼球，而是要将持激进主张的工人们从娱乐领域彻底清洗出去。

1947年，非美活动调查委员会发现这个行业是个好欺负的"软柿子"。虽然他们的电影事业足够辉煌，但在1941和1943年两次受到参议院伤害的制片商们，又担忧起政府对他们的反垄断诉讼。家庭电视节目的出现，以及缺乏有政治经验的领导人来接替最近退休的威尔·H. 海斯，这些让他们更加小心谨慎，感觉自己处于一个尤其弱势的地位。在国会调查的压力之下，他们开始吞噬自己，好莱坞开始自我毁灭。

[2] 美国国会参议院特别委员会对国防项目的调查，《国防项目调查》（1943），第7046—7047页。

杜鲁门委员会对好莱坞在战争中进行宣传提出了批评，有一定的见解，尽管那些事实证据可以做出完全相反的解释。

从好莱坞的观点来看，电影制片厂确实抱着爱国之心，牺牲了他们自身的利益，主动为政府制作教育片，而没有从中为自己谋利——实际上，他们愿意吸收、消化其中的许多成本。《保护军情》(*Safeguarding Military Information*)是其中一部典型的影片，它耗去了电影公司39000美元，而根据劳顿上校的描述，它给政府的报价只有19600美元。

委员会的怀疑态度建立在他们确信政府曾经非常慷慨地同意好莱坞像往常一样继续经营这一信念之上。如果政府对军事电影制作，或者对电影加工所用原材料，或者对制片场地和设备的需求超出了现有条件，政府本可以命令制片厂终止新片制作，就像它对汽车工业的要求一样。在那种情况下，可以通过重新发行、上映好莱坞储藏库里的五千多部有声电影中的精华部分，来满足广大士兵和平民的娱乐需求。

相反，好莱坞能够以略低于和平时期的数量维持新片制作。在1942—1944年的三个完整的战争年度，制片厂平均每年完成约440部长片；相比较而言，在1930年代每年会制作500部左右。由于战时的高就业率和有限的消费选择，看电影比以往任何时候都更受欢迎。在一些工厂昼夜不停地运转的地方，电影院也从不关门，即使在黎明前的数个小时也挤满了下夜班的工人。

从这个角度来看，电影制片厂自豪地拒绝让政府买单，并不是什么大不了的事情。而且工资、管理费和常设布景，这些都是固定成本，是正常生产活动所必需的。有鉴于此，杜鲁门委员会确实可以认为，电影产业不计利润地为政府提供电影，与其说是出于爱国主义，不如说是希望战时环境不会影响大型电影公司的垄断权力。

好莱坞已经通过一个名为电影艺术与科学学院研究理事会的组织来沟通、梳理与华盛顿的关系。从本质上讲，这是一个由制片商组成的

委员会，被赋予了一个高尚的名字，以掩饰其与营利性商业活动的联系。1930年，研究理事会开始面向一部分美国通信兵团的军官培训电影技巧。

1940年11月，研究理事会主席达里尔·F.扎努克建议电影行业授权该理事会来协调分配政府的电影项目。七大制片公司很快就答应了，同时还有共和国电影公司和四个独立制片人——哈尔·罗奇(Hal Roach)、塞缪尔·戈德温、沃尔特·迪士尼和沃尔特·万格(Walter Wanger)。他们承诺不对政府合约进行竞争性投标，并将在非营利的基础上完成政府的任务。陆军部也对此计划表示赞同。

这一安排是杜鲁门委员会的主要攻击目标之一。在该协议存续23个月期间，从1941年1月开始，至1942年12月10日结束，陆军电影司在好莱坞的花费略超100万美元，其中270682美元给了派拉蒙，243515美元给了扎努克的20世纪福克斯，雷电华和米高梅各获得10万美元多一点——超过70%的政府业务都给了四大制片厂。研究理事会原计划在参与该协议的12家公司中平均分配，但根据证词，计划不如变化快，这主要是因为大制片厂拥有更多的制作设施，如水面舰艇、潜艇等拍摄政府影片所需的设施。但杜鲁门委员会暗示，政府的任务已基于方便的理由分配，因此，拥有巨大管理费用和员工的大型制片厂，可以在闲置期来制作政府分配的电影，不用也是浪费；而对于其他电影公司，政府的任务则无须干扰其制片计划。

到了1943年，这个问题已经没有实际意义。没有加入该协议的小制片人曾向杜鲁门委员会的调查人员抱怨，他们被排除在政府影片之外。在委员会的压力下，陆军部取消了其与研究理事会之间的协议安排。从那时起，政府电影合同要在基于成本加利润的竞标之后才与中标者签订。

扎努克，1941年国会山协议中的英雄，两年后，在缺席的状态下成了替罪羊。作为研究理事会的负责人，他由于该制作协议而受到攻

击；而作为政府给好莱坞制片商和员工下达任务委托的沟通渠道，理事会的作用也受到指责。这项指控在证词中被推翻，证词表明，从民间电影工作者中招募的陆军电影司的工作人员中，只有不到四分之一是研究理事会推荐的。而且，有人还认为，很多政府委托的制片任务，必须与志愿者制片商先前在行业中的地位是否重要相匹配。

扎努克本人也成了一名上校（他本可以要求四星军衔，以与他在好莱坞的级别相匹配）。他进一步受到严厉谴责，因为他在服现役的同时仍在电影制片厂领取薪水。他曾出现在北非战役的纪录片《北非前线》(*At the Front in North Africa*, 1943) 中，后来又在战争最激烈的时候请求进入预备役状态。

虽然扎努克不得不忍受参议员们的嘲弄，他的才华无疑在好莱坞要比在前线对战争的作用更大。一旦做出决定按某个接近正常的节奏继续电影故事片的制作——或者更准确地说，并没有打算要选择另外的方案——市场推广和观众期待的模式又回到了从前。当驻扎海外的美军知道自己错过了国内新上映的影片时，对只能看老电影感到很不满。最终经过协商，军队人员可以在商业上映之前的很多天就能看到新电影；到战争结束前，已有近千部电影免费在军队发行。在前线的数个月中，扎努克有机会了解美国大兵们需要什么样的娱乐电影，以使他在重新回到好莱坞后可以制作这样的作品。

1944 年发行的他为战争出力的第一部主要作品，就是希区柯克的《救生艇》(*Lifeboat*)。像《卡萨布兰卡》(*Casablanca*)和其他一些战争年代的影片一样，剧情背景设在 1940—1941 年期间，欧洲正处于战争中，但珍珠港事件尚未爆发。正如希区柯克后来描述的那样，其目的是为了表达"民主国家把他们的分歧暂时放在一边，并集中他们的力量对付共同的敌人"[3]。然而，该片被攻击为反民主，据称是因为影片表

[3] 弗朗索瓦·特吕弗，《希区柯克》(1967)，第 113 页。

现了一名纳粹分子远比他面对的民主人士聪明。

接着上映的还有宗教情节剧《圣女之歌》(The Song of Bernadette)、根据扎努克以笔名发表的故事改编而成的描写监狱集中营的情节剧《紫心勋章》(The Purple Heart)、由扎努克个人制作而成的关于第一次世界大战期间总统威尔逊的传记电影《威尔逊》(Wilson),以及悬疑剧《劳拉》(Laura)。扎努克打算通过《威尔逊》来表达他对社会意义的基本观点,提醒观众赢得一场战争的同时还需要建设和平社会。他还想把温德尔·威尔基的作品《同一个世界》(One World)拍成电影,但又放弃了,因为它在政治上显得不合时宜。

《威尔逊》票房失败,而《圣女之歌》和《劳拉》则位居战时热播电影之列,这似乎证实了那句反复提起的论断:战时观众,不论是美国大兵还是普通民众,首选"逃离式"娱乐。然而,"逃离"是个制约性太强的概念。从好莱坞成为娱乐产品制作的中心开始,电影风格和内容就已经悄然发生(有时也不那么微妙)改变,以适应各种复杂的刺激因素:观众口味、经济因素、电影工作者的价值观和目标、外界的压力,以及电影制作者与所处的更大范围的文化之间不断变化的关系,等等。二战时期的电影依然是他们的文化产物。

好莱坞的许多战时电影,尤其是带有那一时代美国场景的影片,都传达出一种难以抗拒的幽闭恐惧症气氛,至少对于观众而言就是这样。它们似乎是被装在容器中,与外界隔绝,阴暗而模糊,就像是对心灵和情感内部景象的探索,这对于外向而奔放的美国电影来说相当新鲜。毫无疑问,它们体现出来的忧郁和局促的情绪,部分源于战时电影制作受到的条件限制:对旅行的限制几乎完全取消了那些可以通过室内布景来凑数的外景拍摄,而且紧张的预算似乎也减少了照明方面的支出。然而,昏暗和局促并非只是对非常时期经济窘迫状况的适应,也是电影制片人有意要这样做。当法国评论家在战后开始观看美国电影时,他们给这些影片定义了一个类型,称之为"黑色电影"(film noir)。

这个术语描述的心理和外观并非简单地就是某个类型的电影所特有，而是 1940 年代好莱坞电影中普遍存在的一种令人惊讶的基调。

从狭义上讲，黑色电影指的是在战争时期出现的心理惊悚片。其中许多影片由新一代从欧洲移居好莱坞的人士执导，他们的愤世嫉俗和阴郁被归咎于对欧洲的凄凉感觉。奥托·普雷明格（Otto Preminger）执导了《劳拉》和《堕落天使》（Fallen Angel, 1945），比利·怀尔德导演了《双重保险》（Double Indemnity, 1944）和《失去的周末》（The Lost Weekend, 1945），弗里茨·朗则执导了《恐怖内阁》（Ministry of Fear）、《绿窗艳影》（The Woman in the Window）和《血色街道》（Scarlet Street，均制作于 1945 年），罗伯特·西奥德梅克（Robert Siodmak）执导了《幻影女郎》（Phantom Lady）、《圣诞假期》（Christmas Holiday）、《蛇蝎美人》（Cobra Woman，均制作于 1944 年）和《极度重犯》（The Suspect, 1945）；在战后甚至出现了更多这样的电影。

黑色电影似乎尤其受到英国导演阿尔弗雷德·希区柯克的影响，他那令人惊悚的想象力给黑色电影提供了极好的养分。1940 年，希区柯克执导了他来到好莱坞后的第一部电影。希区柯克的惊悚片，诸如《深闺疑云》（Suspicion, 1941），以其对犯罪刻画的迷恋和人物身份的模糊演绎，构成了黑色电影的一个原型范本，影片讲述了一个年轻的新娘怀疑她的丈夫是个杀人犯的故事。希区柯克的《辣手摧花》（Shadow of a Doubt, 1943）是这一类影片的卓越作品之一，它确立了该电影类型的标准表现方式，又重新进行了安排，将它强烈的焦虑和幽闭恐惧感置于一个祥和、阳光明媚的小镇背景中。三年后，奥逊·威尔斯在《陌生人》（The Stranger）中尝试了类似的做法。

黑色电影的标志性特点是让人有一种被困住的感觉——被困在偏执和恐惧的网中，无法分清纯真与罪恶，错误与真实。影片中的恶棍充满魅力，令人同情，掩盖了贪婪、厌世、恶毒的本质。它的男女主人公则软弱、迷茫，容易受到虚假印象的欺骗。环境阴郁闭塞，场景模糊而

压抑。最终,邪恶被曝光,但往往只是勉强实现,侥幸生存下来的好人继续处于充满困扰和模糊的生存状态。

即使与黑色电影相当不同的影片也分享运用了这种幽闭恐惧和受困的感觉。普雷斯顿·斯特奇斯的战时喜剧《摩根河的奇迹》(*The Miracle of Morgan's Creek*)和《战时丈夫》(*Hail the Conquering Hero*,均制作于 1944 年),描述了被困在并非由自己一手造成的错误形势中的人的故事。华纳兄弟公司制作了一系列富于传奇色彩的女性情节剧,由贝蒂·戴维斯(Bette Davis)和琼·克劳馥这两位女演员一直在与困扰她们的境遇和性格的牢笼做斗争,或坚忍地尽力不受它们影响。奇怪的是,战争本身更像是私人情感纠葛的一个出路而不是困局,将个人困境变成为了更崇高的事业而牺牲个人情感的一种途径。而如芭芭拉·戴明(Barbara Deming)所述,亨弗莱·鲍嘉扮演了多个令人印象深刻的人物形象,以献身于战争作为解决内心两难困境的答案,如《卡萨布兰卡》(1942)、《马赛之路》(*Passage to Marseilles*,1944)、《江湖侠侣》(*To Have and Have Not*,1944)等。

芭芭拉·戴明的著作《逃离自己:1940 年代电影中的美国幻象》(*Running Away From Myself: A dream portrait of America drawn from the films of the forties*,完成于 1950 年,但直到 1969 年才发表),这一令人颇为好奇的作品试图定义这一时代的电影中所刻画的心理困境。就像法国评论界一样,她也发现它们表达的信息是凄凉惨淡的。在它们眼中,世界就是一场噩梦,这种感觉从未缓解。战争前后的和平时期和战争时期一样如同地狱般可怕。"主人公看不到任何可以为之奋斗的事业,对于独立谋生感到绝望;主人公获得了成功,却发现心里很空虚;叛逆者打破旧有的生活,才发现自己无处可去。"这些就是她发现的主要表现类型。[4] 对她来说,它们流露出来的信仰危机远比战争中的生存

[4] 芭芭拉·戴明,《逃离自己:1940 年代电影中的美国幻像》,第 201 页。

15 美国战争中的好莱坞和好莱坞自身的斗争　337

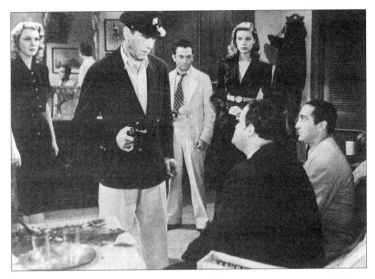

献身于战争是二战期间好莱坞电影的一个重要主题。亨弗莱·鲍嘉多次扮演了生活自由、无家庭事业羁绊,操起枪就可以加入战斗的人。在霍华德·霍克斯的《江湖侠侣》中就出现了这样的重大时刻。旁边为多洛蕾斯·莫兰、马塞尔·戴利奥和劳伦·白考尔,敌人扮演者是丹·西摩和谢尔顿·伦纳德。

在这一时期以阴暗、幽闭的场景为主导的黑色电影中,更多的时候是对这种献身承诺的困惑和怀疑,构成了影片的中心主题。如弗里茨·朗的《恐怖内阁》中的降神会场景,居中者是雷·米兰德。

不确定性更严重。

显然,这些电影是电影制片人对于时代危机做出的直接反应。不过,我们无须同意德明的观点,即认为电影制作人利用电影来表达他们的内心思想,观众则在无意识中受到了潜移默化的影响。商业电影制作的流行趋势和周期受到多方面因素的复杂影响而形成,包括电影票房报告,其他流行艺术的发展变化(几乎所有的黑色电影均改编自小说,而且受到惊悚小说作家尤其是雷蒙德·钱德勒和詹姆斯·M.凯恩冷酷无情的风格流派的极大影响),电影工作者专注于社会环境的情绪、价值观、品位以及所关注问题的程度。1940年代电影的显著之处在于它们在很大程度上将电影的关注重点从外部世界转向内部世界。在大萧条时期的电影中,可怕的威胁来自异域星球,来自吸血鬼、怪物和巨大的丛林怪兽;到了1940年代,恐怖就存在于家的附近,存在于可信赖的亲人好友伪善面纱掩饰下的恶意中,存在于自己内心最深处的想法中。

"我们的电影,"戴明总结道:"让我们看到了我们必将要前往的地狱的景象,但不能让我们看到更美好的希望所在。"[5] 其他人在评论战时电影状况时同意该结论的第一部分,但对于电影可能产生的积极作用则抱着更加乐观的看法。他们引用战时纪录片制作的成果作为证据,如由弗兰克·卡普拉制作的"我们为何而战"系列宣传片、约翰·休斯顿的《圣彼得洛之战》(The Battle of San Pietro)等表现真实战争的优秀电影。

"这些以及其他路标式作品,"在一本纪念好莱坞对二战所做贡献的电影宣传画册中,《观察》(Look)杂志的编辑这样写道:"都指向一个更需要认真思考的、更真实的电影生态圈子。现在,随着世界各地的市场很快将重新开放,好莱坞正处于一个非常有利的位置,凭借其新

[5] 芭芭拉·戴明,《逃离自己:1940年代电影中的美国幻像》,第201页。

的纪实性电影制作技术和思想的日益成熟，来抓住一个激动人心的机会——向海外传播民主讯息，在国内则有助于美国民众坚定对民主原则的信念。"[6]

很快，这些战时情绪开始显得过于轻浮草率：在战后时期，它们成了敌对者抨击电影媒介的弹药。在华盛顿和其他地方，好莱坞的敌人们一直要求好莱坞之外的力量对电影实施控制，而一直以来好莱坞对此的反应就是坚持认为电影只是纯粹而简单的娱乐。在宣扬电影塑造内心思想的力量时，好莱坞的拥护者无意中招来了监管者的加倍警惕，他们可以忍受幽闭恐惧症和一直没有缓解的黑暗，但不允许出现一缕不经其认可的启蒙之光。

战后对好莱坞的攻击如果只是旧有仇恨的延续和翻新，就不可能得以实施。针对电影制作人的熟悉的指控，虽然从道德角度来措辞表达，却从来没有完全成功地掩盖掉其中的种族、宗教和阶级对立方面的动机。在对抗纳粹战争的战后余波中，这些传统的投诉开始显得卑下和令人厌烦。1945年密西西比州的众议员约翰·兰金（John Rankin）公开指责好莱坞，但他公然的反犹太主义对于电影工业的反对者亦是一个令人不安的难堪之处。他们中较为理性者意识到，从意识形态上找理由对抗电影会强有力得多。

好莱坞一直保持着统一战线来对抗外界的批评，抗议好莱坞被那些不愿意公正看待其他信息传播方式，尤其不愿意客观看待他们自己的人当成了替罪羊。但这一统一立场在战后的审查方式面前没有能够坚持下来。事实表明，对好莱坞共产主义者的调查并不是什么特殊骚扰，而是彻底清洗这片土地上的每一个机构中的"颠覆性"影响的先期步骤。事实上，在众议院非美活动调查委员会抽出时间来对付好莱坞之前，针对政府雇员的忠诚与安全测试就已经开始了。好莱坞自身在

[6]《从电影制片厂到战斗前沿》(1945)，第278页。作者为《观察》杂志的编辑们。

这个问题上出现了深刻的分歧，没有人能够说，非美活动调查委员会对犹太人或国外出生者抱有偏见，因为这几类人中也有人属于非美活动调查委员会的最热心的支持者之列。

怀疑的依据不再只有爱出风头者和右翼怪癖人物的胡乱而急切的控告。1945年美国商会发表了一份关于共产主义渗透状况的调查报告，警告说共产主义者正在试图掌握娱乐和信息媒介的控制权。该报告声称，他们已经主导了好莱坞电影编剧协会。它认为，阻止这种共产主义阴谋的方式就是将它公之于众。

在好莱坞的批评者中，体面商人的数量开始突出，这可能是制片商选择商会会长埃里克·约翰斯顿（Eric Johnston）接替威尔·海斯作为行业代言人的主要原因。约翰斯顿被期望能够代表好莱坞来影响他的那些前同事，就像四分之一个世纪前海斯影响了曾经作为其同事的那些政治人物一样。

但是，无论是约翰斯顿还是其他人，都无法停止揭发"非美人士"的行动，而电影界显而易见地就是发起这场"圣战"的目标。它的批评者总是可以辱骂它而免受法律惩罚。它的巨大人气让骂它的人获得了全国范围的知名度。它的产品在宪法上没有受到言论自由和新闻自由第一修正案法律条款的保护（1915年的缪图电影公司对俄亥俄工业委员会的诉讼判决依然在影响着电影的宪法地位）。在电视出现之前，几乎所有人都相信，电影对于大众价值观的影响比任何其他媒介都要大。只有少数评论员和受害者自己认定，如果对好莱坞共产主义的攻击成功的话，就会实现特殊利益集团半个世纪以来一直追求的目标——从外部有效地控制电影的内容和制作人员。

1947年，当众议院非美活动调查委员会再次把注意力放在好莱坞上时，电影界自从七年前马丁的拜访之后已经发生了很大的变化。极端政治势力之间的意识形态界线已经划定。大罢工活动进一步加剧了旧有的冲突。而马丁，这个在1940年指责电影工作者有共产主义倾向

的人一直以来与电影业都没有纠葛；制片商们已经抵制住了他的指控，被点名的人则获得私下里证明自己无罪的机会。在战后剧烈变化的环境中，控诉者是电影界的重要人物；制片商的态度也不明朗，而被指控的人则被呼吁站到镁光灯下，面对众多的采访摄影机镜头为自己辩护。

1944年，随着维护美国理想电影联盟（MPA）的成立，好莱坞的统一战线开始出现裂缝。这是一个由政治上保守的电影工作者组成的组织，他们提出要捍卫电影行业，反对共产主义的渗透。众议员兰金称赞其成员是"昔日的美国制片人、演员和剧作家"，这句话更多地暴露了兰金的偏见，而非联盟的人员结构，因为小组成员也包括具有保守主义信仰的犹太人和移民。[7]

维护美国理想电影联盟为非美活动调查委员会提供了一些外界批评人士从未有过的材料，一些业内支持者愿意公开指证他们的同事。十多年来电影界一直存在着左翼政治活动，但共产党成员和他们的同情者已经基本形成了同盟，在已经建立的各个组织，如各行业劳工协会和工会联盟中寻求影响力。因此，他们招致的反对之声在很大程度上来自于各组织内部，例如，在电影编剧家工会内部的大辩论。然而，维护美国理想电影联盟的唯一目的，就是从整体上打击共产主义，它给反共势力提供了比共产主义者自身的行动目标更为集中的作用和效果。

在战争即将结束时爆发的痛苦的劳工斗争中，这种力量立刻变得显而易见。像往常一样，冲突围绕着工会管辖权而展开，即某些工人应该由制片厂层面的联盟〔剧院舞台工作者国际联盟（IATSE）〕，还是应该由AFL手工业工会中的某一个来组织管理。劳工力量的天平已经倒向行业工会。1941年，制片厂行业工会联盟（CSU）成立，让众多技工行业工会拥有了剧院舞台工作者国际联盟已经拥有的某些全行业性的优势。

[7] 转引自约翰·考格利，《黑名单报告I：电影》(1956)，第11页。

在战争期间，制片厂行业工会联盟和剧院舞台工作者国际联盟之间发生了一场争夺场景装饰工代理人资格的斗争（十年前曾发生过争夺音响技术员代理人资格的类似斗争）。1945年3月，这个处于争议中的制片厂行业工会联盟分支举行罢工，几乎所有行业工会都拒绝越过纠察线。此时，在好莱坞错综复杂的劳工斗争中，共产主义成为好莱坞的一个主要公共议题，而保守的维护美国理想电影联盟开始发挥关键作用。

事情很简单，新来的剧院舞台工作者国际联盟的头目罗伊·布鲁尔（Roy Brewer），认为对制片厂行业工会联盟最好的策略就是攻击它由共产主义者主导。毫无疑问，制片厂行业工会联盟一贯采取左翼的政治立场，但讽刺的是，受共产主义者影响的该联盟却反对罢工，认为违背了战时美苏同盟期间的不罢工承诺。几个月之后，随着罢工仍在继续，该联盟的路线发生变化，共产主义者又开始支持罢工。

布鲁尔把反对共产主义作为剧院舞台工作者国际联盟反罢工公众宣传行动的基石，这一战略使他建立了与维护美国理想电影联盟的联系，尽管它持有反劳工立场。结盟各方都得到了明显的好处：剧院舞台工作者国际联盟与制片厂之间形成了一些颇具影响力的联系，维护美国理想电影联盟则显著地扩大了其社会基础，争取劳工支持其主张，即共产党正在企图控制电影工业。

罢工持续了近8个月，制片厂通过雇用剧院舞台工作者国际联盟成员来替代罢工的制片厂行业工会联盟会员，维持了电影制作的进行。1945年10月，罢工者试图堵塞华纳兄弟公司的入口，警察用催泪瓦斯和消防水龙头驱散了罢工队伍。制片厂老板杰克·华纳站在制片厂的屋顶上，看着下面的混战场景。他对罢工的愤怒化成了一个坚定的信念，决心与布鲁尔及维护美国理想电影联盟声称的制造混乱的主谋，即共产主义者进行斗争。他成了第一位转向反共战线的业界首脑人物。1946年秋天，一场持续时间更短但更暴力的制片厂行业工会联盟罢工

加剧了他的敌意,华纳和另外两个著名的政治保守派人物路易斯·B.梅耶、沃尔特·迪士尼,构成了1947年10月在非美活动调查委员会面前揭发共产主义者的"友好证人"中的资方代表。

如果没有业内有影响力者的支持,非美活动调查委员会可能不会冒险进入好莱坞,但非美活动调查委员会与好莱坞反共战线的目标并不总是一致。1947年3月,距离从"友好证人"中获取秘密证词将近两个月之前,非美活动调查委员会开始质问埃里克·约翰斯顿,让它的策略在公众面前一览无遗。

该委员会要求约翰斯顿沿着美国商会宣传册中只是部分实施的路线继续走下去。手册中提出的第一个假设就是,每一个共产主义者都是国外意识形态的代理人,企图推翻美国政治制度并代之以自己的制度形态,而娱乐和信息媒介雇用的任何此类人物肯定会利用所处的有利地位来攻击美国的政治信仰,并推行共产主义理想。因此,国会议员主张,电影工业应该解雇它的所有共产主义员工。约翰斯顿在讨论中对这最后一步犹豫不决。"没有什么赋予我们这个权力,"他抗议道:"解雇好莱坞的某个人,仅仅因为他是个共产主义者。"[8] 他重申了商会的立场,即将共产主义者曝光就足够了。然而,他无法让自己比商会报告更具体明确地说出曝光带来的后果。约翰斯顿隐约暗示,如果观众知道某个演员是个共产党员,他们可以通过拒绝观看他或她的电影来表示自己的不满。

约翰斯顿陷入了一个很不愉快的境地。他不想解雇共产主义者,但他主张的替代方案,即选择性抵制,给他所代言的产业带来了经济灾难。此外,他的解决方案很容易受到批评,因为据称最危险的颠覆分子是剧作家,而对于电影观众来说,他们的作品不如演员的作品那么显而易见。在反共盛行的残酷迫害时期,约翰斯顿的两难困境对于很多行

[8] 美国国会众议院非美活动调查委员会,《在美非美宣传活动调查》(1947),第293页。

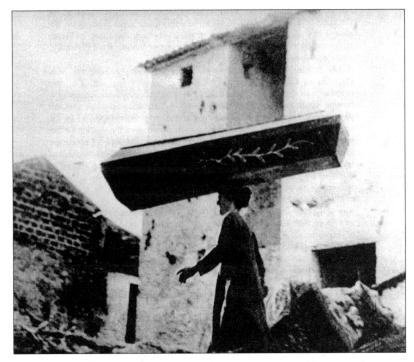

现实主义和社会使命感是好莱坞导演在军队服役期间制作的战争纪录片的标志性特征。约翰·休斯顿的《圣彼得洛之战》，凭借对战争及其对平民造成的影响的深刻描绘，成为让人印象最为深刻的电影之一。图片截取自该片的某个画面。

业持开放思想的自由主义者来说实在是太熟悉不过了。一旦人们接受了基本的反共假设，那么任何不把他们解雇的做法都是对判断结果令人恶心的回避。

像往常一样，兰金对于该委员会的宗旨直言不讳："每一个忠诚度受到怀疑的人，我都要将其驱逐出电影行业。"[9] 委员会其他成员都试图在听证会上展示各自关注的问题。委员会主席托马斯·帕内尔（J.Parnell Thomas）坚持认为罗斯福新政是共产主义的，企图证明罗斯

[9] 美国国会众议院非美活动调查委员会，《在美非美宣传活动调查》(1947)，第302页。

福政府曾说服好莱坞在战争期间制作了亲苏电影，尤其是《俄罗斯颂》（Song of Russia，米高梅出品）和《出使莫斯科》（Mission to Moscow，华纳兄弟出品），但没有成功。"大量好莱坞电影带有共产主义者制作的对白。"兰金在众议院里这样说。而调查者们也偶尔装模作样地为这一说法提供证据，尽管很显然，他们从来没有把它当回事。[10]

但听证会引出的所有问题——好莱坞没有制作反共产主义电影〔这是众议员理查德·M.尼克松（Richard M. Nixon）的独特兴趣所在〕以及共产主义者阻挠这一类电影制作的可能性、好莱坞的高薪共产党人在给党捐款方面发挥的作用、共产党人力图剥夺反共者的工作——都从属于该委员会的中心目标，也就是禁止所有共产党人在好莱坞就业。这可以一次性地解决所有问题。

证人们，不管是"友好"还是"不友好"，从一开始就知道，他们将不得不对委员会索要业内黑名单的要求表明自己的立场。在华盛顿举行公众听证会的前夕，约翰斯顿告诉为19名被传唤的"不友好证人"辩护的律师说："只要我活着，我永远不会支持任何像黑名单那样非美国的东西。"[11] 当杰克·L.华纳作为第一个"友好证人"出席听证会时，电影界的业内立场显得很坚定。在他秘密的5月证词中，他曾放言已经把十几个共产主义剧作家从他的制片厂中踢了出去。而到了1947年10月，他却说："我从来没有见过一个共产党员，即使我看见了我也不会知道。"他也明确反对黑名单的提议。[12] 委员会首席调查员罗伯特·斯崔普林（Robert Stripling）把华纳的5月证词插入听证会记录中，证明华纳的私下立场与他在公开场合坚持的行业官方路线之间存在着巨大差异。

[10] 第80届国会第一次会议会议记录，第93卷，第三部分，第2900页。
[11] 约翰斯顿引述自戈登·卡恩，《好莱坞审判》（1948），第6页。
[12] 美国国会众议院非美活动调查委员会，《关于电影行业中共产主义渗透情况调查听证会》（1947），第11页。

路易斯·B.梅耶坚持他的保守主义信仰毫不妥协。他发誓说，米高梅不会雇佣任何共产主义党派成员。其他"友好证人"对于黑名单问题并没有明显统一的立场。演员阿道夫·门吉欧说，他看不出制片人有什么理由去解雇一个共产主义作家："他可能被非常小心仔细地提防，而制片人可以留心每一个脚本，以及每一个脚本的每一个场景。我们有许多信仰共产主义的剧作家，他们都非常出色。他们没有必要以共产主义方式写作或创作共产主义剧本，但他们必须受到密切关注。"[13] 其他"友好证人"则为自己辩护说，国会应该制定法律授权私人雇主可以因雇员的政治信仰而将其解雇，因为委员会希望电影业做的极有可能是非法的。

总而言之，23 位"友好证人"出庭了一个多星期时间，由加里·库珀、罗伯特·泰勒、罗伯特·蒙哥马利（Robert Montgomery）、罗纳德·里根（Ronald Reagan）和乔治·墨菲（George Murphy）等明星领衔——至少在挤在听证室内的大众眼里是这样。他们的动机各不相同。有的人想抚平曾经的委屈，捍卫过去的决定，报复宿敌，并进一步提升自己的职业生涯或事业。他们的证词大都显得鸡毛蒜皮、卑鄙怯懦甚至愚蠢。但一部分人逐渐形成了一个共同的意图（在刚开始鼓励非美活动调查委员会进入他们的世界时并没有这样的想法）：他们想要减少委员会对电影行业造成的损害。如果可以将他们帮着释放的愤怒引向那些"不友好人士"，也许他们的行业仍然可以在影响力和特权都完好无损的情况下渡过听证会。

1947 年 10 月被众议院非美活动调查委员会当作"不友好证人"而被传唤的人士，也是第一批因公然对委员会的政治信仰表示敌意而被传唤的证人的一部分。他们并不是全职的政治活动家或官僚；他们只

[13] 美国国会众议院非美活动调查委员会，《关于电影行业中共产主义渗透情况调查听证会》(1947)，第 105 页。

是在一个娱乐媒介中谋生的人,作为编辑、演员、制片人、导演。多年以后,在1960年代,像杰里·鲁宾(Jerry Rubin)这样的激进分子可以装扮成圣诞老人或游击队战士的样子,通过寻求在听证会上作证的机会来嘲讽委员会,或者像戴夫·德林格(Dave Dellinger)那样,可以站在证人席上表达自己的政治观点。但在1947年,对左翼政治观点的压制才刚刚开始。

19名"不友好证人"被该委员会从好莱坞传唤至听证会。其中11名被要求在第二周及最后一周的电影界听证会上作证。德国剧作家贝尔托·布莱希特(Bertolt Brecht)回答了委员会的询问,否认自己是一名共产党员,并在此后不久回到欧洲,在那里他成了东德的领导人之一。其他人则拒绝回答他们是否是或曾经是共产党员(编剧们也拒绝说明他们是否属于电影编剧协会)。他们因蔑视国会而被法院传讯,在联邦法院上诉失败后,他们中有两人被判6个月徒刑,其他8人则服刑一年。这就是"好莱坞十君子"事件。

在该委员会以及它那个时代的历史记载中,好莱坞十君子遭到了严厉的批判。他们在与该委员会对抗的过程产生了一种异乎寻常的疼痛和无力感,导致社会形成了一种过于简单化的谴责这些受害者的姿态:觉得他们不管受到什么样的对待都是罪有应得,甚至过了一代人之后仍是如此。他们很粗鲁,他们很傲慢,他们又很懦弱——这些都是针对他们的指控。任何人都很难想到,他们可能已经正确地评估了自己的处境,他们的做法是那一时刻唯一可行、唯一理性的能够成功地保护自己的机会。

在被当作"不友好证人"而被传唤之后不久,剧作家阿尔法·贝西(Alvah Bessie)和他的家人驾车前往他的同事,也是同时被传唤的"不友好证人"道尔顿·特朗博(Dalton Trumbo)的牧场做客,在路上他们看到一起严重的车祸,内心很受刺激。特朗博以为他们对非美活动调查委员会很担心,就说,别担心传票,我们会彻底打垮他们。后来,他

们解释了内心烦乱的原因,之后贝西的妻子问特朗博:"你真的认为我们可以打败他们吗?""当然不是,"特朗博回答:"我们都会去坐牢。"[14]

显然,特朗博比其他人更清楚地认识到斗争的本质。该委员会已经明确地要求电影产业解雇所有共产党成员,而且在实际操作中很少会仔细分辨是真正的党员还是貌似同情共产主义事业者(最初的19个"不友好证人"中,其中有三人并没有证据表明与共产党有什么联系)。一旦收到传票,"不友好证人"就注定要倒霉,不管他们采取什么立场。

因为拒绝说明他们是否是或曾经是共产党员,他们冒着因藐视国会而受到传唤的危险——这是他们选择的道路,结果就是被判有罪和监禁。如果他们回答说"不",他们很可能被指控做伪证(因为很可能好莱坞十君子曾经一度都是共产党员)。还有第三种选择,后来有些评论家强烈谴责他们没有说实话。有人认为,如果他们承认自己的党员身份,也许他们的坦诚和勇气会解除非美活动调查委员会的武装,并唤起公众的支持。这样的预测似乎有些牵强。如果他们承认自己与共产党的关系,更有可能的是,他们将会被无休止地拷问,要求说出好莱坞的所有其他共产党员,他们自己也不可能逃脱委员会的惩罚,除非他们放弃自己的政治信仰。

鉴于非美活动调查委员会的强硬立场,以及新闻报纸和民意调查表明公众对于该委员会侵犯公民自由的不满——他们指责该委员会的根本意图违反了宪法第一修正案关于言论和集会自由的规定,这种策略既方便又具有高度的原则性——该委员会回应说,共产党人已经丧失了他们受宪法保护的权利。"在冲突的这个终极点上,"道尔顿·特朗博在一本小册子中写道:"要么是委员会,要么是个人,注定有一方

[14] 贝西,《伊甸园的审判》(1965),第185—186页。

要被摧毁。"[15]

结果该委员会被保存了下来,而十君子则被投进了监狱。几乎所有后来对十君子的批评都集中在他们在该委员会面前的言行举止上。据说,他们以共产党人在类似审判面前一贯采取的表现方式,对指控做出回击,言语中充满了空洞华丽的辞藻、好斗的气息,傲慢地质疑他们是否应该被怀疑。这看起来似乎没什么问题,由于他们在证人席上的表现,十君子失去了行业内部的关键支持。但必须记住的是,在听证会的第一个星期,他们被迫静静地坐着,忍受着委员会主席托马斯·帕内尔对他们的蔑视,忍受他的暴虐脾气,听他发表空洞而激昂的演说和充满挑衅的夸夸其谈。面对委员会气势汹汹的攻击,似乎即使是有着圣徒般的冷静沉着也无济于事。较之以往,此刻更让人觉得,顽强的进攻才是最好的防御手段。

托马斯狡猾地指挥着委员会一方的斗争。好莱坞听证会一开始,他和他的委员们就受到了新闻报道的广泛批评,批评他们侵犯了宪法第一修正案赋予民众的权利。好莱坞成立了一个第一修正案委员会,而且为了引导公众舆论,在第一周听证会后开播的一栏全国性的特别广播报道中,让一些著名的好莱坞明星现身说法;在第二周听证会开始,轮到埃里克·约翰斯顿为电影行业辩护时,又派遣了一个演员代表团前往现场,其中包括亨弗莱·鲍嘉和劳伦·白考尔。托马斯耍弄了他们:明星们一出场,他就出人意料地让第一位"不友好证人"约翰·霍华德·劳森(John Howard Lawson)站到辩护席上。

看过劳森作证过程的人,很难不产生这样的印象,即他是有意这么粗鲁、傲慢与不羁的。他试图通过阅读一份声明来为自己辩护,但托马斯要求先看一下声明,然后拒绝了劳森的要求。他仅读完了第一句:"一个星期以来,调查委员会针对多位美国公民展开了一场非法而猥琐

[15] 特朗博,《癞蛤蟆时代》(1949),第 7 页。

的审判,让他们受到公开的嘲笑和污蔑。"[16] 两个人隔着听证桌互相冲着对方大喊大叫,直到托马斯下令警察将劳森从听证席上架出去。委员会把对劳森的审查结果写入卷宗,他因为拒绝回答有关共产党党籍的问题而被指控蔑视国会。

劳森的做法让那些前来听证会表示抗议的好莱坞明星们感到震惊,而且他们发现,在新闻界看来,他们的出现与"不友好证人"的策略存在着某种联系,这让他们更加懊恼。在接下来的三天,随着其他证人试图缓和托马斯的好斗气氛,来自电影界的对他们的支持开始削弱。在雇主的压力下,第一修正条款委员会的几个公认的领导者,包括亨弗莱·鲍嘉在内,否认了自己的角色。成为勇敢者是一件很重要的事,但被解雇也是一件很严重的事。

听证会在第二周的周四突然结束,仍有8名"不友好证人"没有受到传唤。托马斯承诺早日恢复调查,但直到将近四年后的1951年春天,好莱坞才再次进入非美活动调查委员会的调查视野,在此期间,托马斯本人因违规安排亲属吃空饷并从中收受回扣而被判入狱服刑了一段时间。该调查委员会从未证实,共产党已经把宣传内容植入了好莱坞的电影中,但它已经实现了自己的目标:成功地为清洗共产党分子和其他被怀疑不忠诚者奠定了基础。

听证会后不到一个月,20世纪福克斯公司宣布将"不再使用"共产党人以及所有其他拒绝回答是否是共产党的人。[17] 1947年11月24日,也就是众议院以压倒性多数批准非美活动调查委员会对10名"不友好证人"做出蔑视国会指控的那天,电影制片人协会成员在纽约华尔道夫酒店开会,讨论十君子的命运,并制定了一个黑名单政策。第二天,他们发表了一个声明,承诺"不会故意雇用共产党人以及任何主张

[16] 卡恩,同前,第72页。
[17] 贝西,同前,第223页。

以武力或以任何违反宪法和法律的方式推翻美国政府的党派或团体的成员"[18]。

制片方尤其对十君子的行为深感遗憾："他们的行动伤害了他们的雇主，也削弱了他们对电影行业的作用。"[19] 他们说，这些人都将被解聘或停薪停职以等待案件审查的结果。

经常有人说，建立黑名单的决定并非来自好莱坞，而是来自华尔街的银行家和待在纽约办公室中的电影工业巨头，但是在这一事态中，东海岸的金融家和西海岸的电影人之间的区别不值一说。在威尔·海斯领导下，好莱坞制片商的战略一直就是要避免外界干扰，把权力掌握在自己手中，而且如有必要且环境允许的话，会偷偷地规避一些令他们讨厌的原则性声明。显然，黑名单政策旨在推进同样的目标：如果华尔道夫声明可以阻止国会对电影行业的进一步攻击，特别是托马斯宣称的要彻查电影的内容（似乎已经这么做了），那么牺牲一些迄今为止仍有价值的员工也许不是太过高昂的代价。在以前的阿巴克尔丑闻和其他类似事件中，他们也采取了同样的做法。

但电影业的旧堡垒从来没有经历过像战后共产主义渗透这样狂风暴雨般的打击。"在推行这项政策的过程中，"制片方在华尔道夫声明中表示："我们不打算被来自任何势力的歇斯底里或恐吓所左右。"在历史上好莱坞发表的所有空洞虚伪的大话中，几乎没有那句话能比这句话更无意义。接下来，制片商们做了更具预言性的论述："我们很坦诚地承认，这种政策带有很多危害和风险。有可能伤及无辜，制造恐怖气氛。在一个恐惧的气氛中，艺术创作不可能发挥出最好水平。"[20] 这些话读起来有点像墓志铭。

与其说问题在于制片商，不如说在于所处的时代及其对手的本质，

[18] 卡恩，同前，引文位于第184—185页。
[19] 同上。
[20] 同上。

制片商的能力受限在当时也是众人皆知的事实。在美国历史上，反共时期是一个疯狂的年代，在那时无证据的指控也可以被认为是可信的；有罪可以假定，而清白则需要文件证明。虽然反共产主义是两大政党推行外交政策和选举目标时的战术手段，但它仍是一个"尊贵体面"人士也无法控制的举措。一种充满戾气的民主正在实行：所有指控，不管来自于何人，都被同等、严重地看待。一位家庭主妇或市场菜贩子，一个"匿名者"，简单地写一封检举信，就可以危及一位富有而魅力四射的电影明星的职业生涯。当美国退伍军人协会这样的全国性组织将自己树立为电影工业思想纯洁性的裁判，威胁在电影院前发起抵制活动时，制片商们吓坏了，他们愿意屈服于一切外来要求。

反共产主义者就像强硬的工头。《好莱坞的赤色叛乱》（*Red Treason in Hollywood*, 1949）以及《好莱坞赤色明星档案》（*Documentation of the Red Stars in Hollywood*，1950）的作者、剧作家迈伦·C. 法甘（Myron C. Fagan）就明确表示，他想清理出好莱坞的人远远不止共产党员。"就我们而言，"他说："任何同道者，或属于某个赤色阵线组织，或从资金或道义上支持共产主义的人士……或站出来对那10个蔑视托马斯·帕内尔调查的赤色分子公开表示支持，或与已知的共产党人有联系，不管是公开的还是秘密的，都和任何彻底的共产主义者一样，同等程度地犯有叛国罪，都是美国的敌人。事实上，远不止这些！我从不害怕知名的共产党员！而那些鼠辈，伪装成美国良民，却偷偷进行着令人厌恶的共产主义事业，这些人是我们最大的威胁。"[21]

就法甘而言，加入宪法第一修正案委员会就是一个高度叛国的行为。他的"亲斯大林的电影明星"排行榜列出了将近200人，接近从1940年代后期到1960年代中期据估计被列入黑名单的人数。而且，他竟然对持保守立场的电影联盟也表示不满，指责它成了制片商维护其

[21] 《好莱坞的红色叛乱》（1949），第47—48页。

利益的工具。对于制片商本身，他深表怀疑，认为他们实际上希望共产党人留在电影创作队伍中（他已经知道，有些制片厂仍在雇佣列入黑名单的剧作家，但使用了假名；虽然他没有提到，但这些剧作家现在的工资只是他们先前水平的一个零头）。他写道，他被制片商们欺骗了，他们要求他的指控不要太苛刻，理由是如果电影上座率下降太多，制片厂管理层肯定会被替换，而新上任的老板在清除共产党人方面可能不如原有的人那么老练。但他认为，他们的辩解更像是一个带有赤色痕迹的阴谋。

这是电影工业的一个黑暗和艰难的时期。反共产主义者喜欢揪的，自然不是编剧这样籍籍无名的人物，而是票房大明星。与剧作家不同，演员们无法在假名掩护下继续工作。好莱坞电影界的各个团体看到，很多共产主义指控的脏水来自非官方的自由职业"猎手"，有必要建立一个系统性的程序来处理这些未经证实的指控。渐渐地，一套"通关"制度开始形成。面对某个可能毁掉职业生涯的指控，不是在茫然中坐以待毙，而是学会去联系那些持保守主义立场的同事，以便开启让指控者感到满意的洗心革面的过程（有些指控者永远不会感到满意，但是如果得到美国退伍军人协会或非美活动调查委员会认可，就足够好了）。对于非共产党人，"通关"需要摒弃所有的自由主张以及与共产党的交往联系；对于前共产党人，则需要举行一个侮辱性的公开救赎仪式，供出其他好莱坞共产党人的名字以完成自身的救赎。

在此期间制片厂的行为是可耻的，但是考虑到他们不愿意在立场上明确站队（持同样立场的还包括几乎所有美国大学、报纸、电台和电视台，以及绝大多数知识分子），他们能有什么选择？他们可能投资了数百万美元制作出一部电影，公开发行后却发现，因为作为影片主演的明星，或电影编剧，或导演，或制片人曾经在1930年代签署了一份攻击纳粹德国的请愿书，美国退伍军人协会就准备在全国各地开展抵制。为了避免造成不利的宣传和电影院空场的后果，他们很快就屈服了。

即便如此,这场风波对好莱坞造成的损害也是近乎致命的。美国电影的前个半世纪,电影工业与美国公众之间形成了一种极具诱惑而又令人好奇的关系。它总是保持着微微向美国主流文化价值观倾斜的站立姿态,制作出能够吸引中产阶级的电影的同时,寻求稳住它的工薪阶层观众,也因此从来没有与其他文化传播形式完全同步。与其他一些信息和娱乐机构相比,电影总是显得不那么勇敢,但它们比大多数媒介更反传统,提供了美国人的行为和价值观的另一种表现形态,比传统的文化精英的标准解释更淫秽、暴力、滑稽并充满梦幻。正是这种特征赋予了电影巨大的受欢迎特质,以及制造神话的力量。

反共运动毁掉的也正是这种特征。在紧张的氛围中,实在无法创作出最好的创意作品,而好莱坞到处都弥漫着恐惧气氛。它不敢制作任何可能会激怒任何人的电影。佩恩基金的作家之一查尔斯·C. 彼得斯(Charles C. Peters)在他的《电影与道德标准》(*Motion Pictures and Standards of Morality*, 1933)一书中评论道:"电影不应该质疑或偏离当时普遍的道德标准。"在1940年代后期和1950年代的冷战气氛中,好莱坞的做法远远超出了彼得斯对它的要求:制片厂努力避免制作出可能会得罪任何少数群体的电影。结果,他们在整体上失去了以往的风格,与主流文化的变化和运动也脱离了联系。请不要说电视杀死了电影产业,电影工业本身必须承担这个责任。

16

观众的流失和电视带来的危机

1946年,即二战后的第一个完整的和平年度,美国电影达到了存在半个世纪以来大众吸引力的最高水平。每周总上座人数攀升至"潜在观众"——电影界预计的该国可以贡献票房的所有民众,除了太小或太老,或病残,或受宗教习俗和制度限制,以及其他无法进入电影院者之外——总数的近四分之三。

1940年代,电影工业第一次开始系统地对它的观众进行研究分析,其结果既令人惊讶又让人高兴。与普遍接受的认识相反,研究人员发现,一个人受教育程度越高就越经常去看电影;收入较高者比低收入者看电影更频繁;男人和女人一样喜欢看电影;最不令人意外的发现是年轻人比老年人更爱看电影。

行业分析师研究了这些数据,不由得心花怒放。他们的观众是整个国家主要的娱乐消费者中最具实力的群体。由于所有的预测都指出,可支配收入、教育资源和人口都在加速增长,他们很轻松地预言,未来

电影的受欢迎程度会持续上升。

不过，也有迹象表明电影工业的情绪过于乐观。1945年，无线商业广播走过了四分之一个世纪；在美国通讯领域，广播媒介已经发展成一支成熟而重要的力量，其发展过程与1920年代初的电影如出一辙。而商业电视时代也即将来临。

在观众调查中，若要在广播和电影之间进行比较，结果更青睐前者。在1945年的一项调查中受访者被询问："战争期间在为公众提供服务方面哪一种媒介做得最好？"67%的人回答是广播，17%的人选择报纸，只有4%的人认为是电影。当然，这并不是一个完全公平的问题：广播和报纸主要为公众提供新闻，而电影几乎完全就是娱乐；在战争时期，新闻消息自然会被认为是更重要的服务。但还有另一个问题："如果你不得不放弃看电影或听广播，你会放弃哪一个？"[1] 84%的人——每五人中超过四人——的答案是电影，只有11%的人选择放弃广播，5%的人不知道如何选。

有了广播，你就无须出门娱乐，尤其是你不必进入肮脏的、犯罪猖獗的、外来人口聚居但集中了歌剧院、音乐厅、传统剧院、博物馆和首轮影院等场所的市中心区。你可以身着浴袍或其他休闲装束，在一天里的任何时候，任何天气情况下，以设备原始购买价之外最低的使用成本（支付电费），来收听广播。在收听广播节目的同时，你还可以做饭、打扫卫生、阅读、交谈、与家人或朋友进行眼神交流，也可以躺在床上；你可以打开和关闭广播，调节音量，随意换台。

广播相对于电影就像汽车相对于有轨电车。在1945年的一次全国抽样调查中，87%的人拥有正常工作的收音机（另有4%的人收音机出了故障），日平均收听时间男性为4.6小时，女性为5.9小时。相比之下，即使在1946年，电影观众的高峰年度，人均观影次数也才每月三次。

[1] 保罗·F. 拉扎斯菲尔德、哈利·菲尔德，《看广播的人》（1946），第101页。

说到电视，所有这些优势似乎更明显。然而，到 1946 年为止，电影业对于商业家用电视的竞争可能带来的后果已经担心了二十年（电视显像管在 1920 年代就已发明出来），预期中的威胁并没有真正出现。电视播放一直处于原始状态，就像西洋镜时代的电影。几乎只有明信片大小的屏幕上是一个模模糊糊的黑白图像，而且电视机还极其昂贵，远非一般美国家庭可以负担。

总的来说，电影行业预测者选择不畏惧其他媒体的竞争。从 1935 年至 1945 年的十年间，尽管随着广播事业的发展，身处战争环境下，真实与潜在的电影观众的比例仍然不止增长了一倍。此外，研究表明，一个有着多重媒体兴趣的社会群体已经形成，也就是说，经常使用某种媒介的人很可能也是其他媒介的频繁使用者。一周收听数小时广播的人有可能比那些很少收听或根本不听广播者更经常地去看电影和阅读报纸、杂志。而这些消费者都属于有教养且富裕的阶层，预计在战后的美国这一阶层将迅速增长。

问题的关键在于，准确勾勒出电影观众的概况之后，电影工业采取何种应对措施。在大多数电影大亨的职业生涯中，并不重视对观众开展详细调查，而是凭着引以为傲的本能和直觉来感知什么可以取悦观众，并通过票房收入来证明直觉正确与否，然后为直觉正确而高兴，为错误而沮丧。老一代放映员们知道观众的口味变化迅速且无法预测；观众渴望新奇，但他们通常不知道自己会喜欢什么，直到一些创新的实业家制作出来放在他们面前。

然而，多年来电影行业已经为自己的观众勾画出了一个基本形象，一个与行业的最早支持者，即工薪阶层和移民主顾有着明显的情感纽带的观众形象。电影媒介的最早宣传者之一特里·伦塞耶（Terry Ramsaye）在 1947 年写道，电影吸引的观众群体主要仍然是"大量的文

盲、半文盲阶层，他们说话结结巴巴，无法交流，或说不出话来"[2]。但观众调查的结果推翻了这一基本形象。

现在回顾起来，这很可能是因为电影观众的属性在 1935 年至 1945 年的十年间发生了显著的改变，到电影院看电影的人数由"潜在观众"的 31% 上升到 73.6%。在那个时期制作的好莱坞电影越来越多地吸引高收入群体中有教养人士的关注，尤其是那些成熟的喜剧、历史片和传记电影。观众人数的巨大增长量似乎都来自在美国社会的中上阶层。

然而，也有一些理想信念是好莱坞制片厂培育已久，付出大量心血而舍不得放弃的。其中之一就是相信自己服务于大众的基本角色。每部电影都是带着吸引尽可能多的观众的设想来制作的。"潜在观众"的概念并非只是一个统计工具，每一个有劳动能力的美国人都应该被认为是电影的潜在观众之一，这是行业道义的必然要求。

现在有证据表明，电影对于那些接受过更多教育和经济条件更好的群体更具有吸引力。从逻辑上讲，如果好莱坞想吸引那些还没有去电影院看电影的人前去观看，它会设法让电影对那些受教育程度和收入较低的人群——伦塞耶曾居高临下地称之为文盲、半文盲——增加吸引力。但是，如果这样的政策付诸实践，就有可能疏远最经常观看电影的观众——年轻、受过良好教育且富裕者。

这是一个两难的选择，大亨们似乎从来就没有把握住。他们陷入传统的大众概念中难以自拔，就像他们在电影中一贯地将"知识分子"作为对手，而把"人民"当作朋友那样，难以轻易改变。在 1946 年，制片厂管理者们对此并不满意。他们知道自己面临着可能很严重的问题——政府一直以来抓住不放的针对大型制片厂的反垄断案，在 1945 年 10 月已经进入审判阶段；在战后的混乱局面中重新构建国外市场；

[2]《电影的崛起和地位》，《美国科学院政治和社会科学年报》第 254 期（1947 年 11 月），第 1 页。

来自电视行业的竞争。但他们坚持自欺欺人地根据他们追随者的类型特质来制定决策。

这种根本性的错误让他们没有准备好有效应对战后美国社会和政治行为发生的变化。当非美活动调查委员会向电影业发起反共产主义进攻时,当大量的人口开始向郊区迁移时,制片方却抱着维持(原有的)行业支持基础的想法来做出回应,而实际上这种支持基础在现实中并不存在。不知不觉中,他们失去了他们的主要观众。尽管国家在战后很快繁荣起来,好莱坞却没有跟上步伐。

1946年以后,电影观众数量和票房收入开始下降,而电视于1949年或1950年前后才对电影产生显著影响。到1953年,据估计,有46.2%的美国家庭拥有了自己的电视机,电影观众数量下降到几乎只有1946年高峰时的一半。但是我们必须牢记在心的是,好莱坞出现了一些问题,严重破坏了它的知名度和盈利能力,即使电视从未出现。

1944年,当司法部重新提起针对八大主要电影制片商-经销商组织的反垄断诉讼时,电影产业的根本结构再次成为一个问题。通过对电影工业重新提前诉讼,政府明确表示对于1940年的"同意判决"中做出的妥协不满。政府再次声称,防止电影行业滥用垄断性权力的唯一办法就是打破产业的垂直一体化——将大型制片厂与其所拥有的电影院相分离。

在1940年的同意判决中,这些大型制片厂同意减少卖片花的做法,限制卖片花,并中止对电影院的进一步收购。这一裁决终止了针对制片厂的调查起诉,但在后来针对连锁影院提出的多起不同诉讼事件中,该裁决本身与制片厂一起站上了被告席。这些后来出现在法庭上的诉讼事件及其发展变化,对于行业现状并不是什么好消息。1944年第一桩此类案件送达最高法院。很可能是那一年最高法院对美国政府起诉新月娱乐公司一案的裁决,让司法部决定重启它与制片商之间的斗争。

法院认为，新月公司和其他八个下属企业与制片厂非法串谋，垄断了南方五个州78个城镇的首轮放映权。因为在大多数城镇，该放映商联合体拥有所有的影院，他们能够迫使分销商授予他们在竞争态势中的垄断性力量，要求签订独家首轮放映权和超常规的支付期限。在责令被告消除垄断举措时，法院要求每家放映公司撤回在其他公司的股份投资，迫使它们和其他独立公司之间展开平等的竞争。1945年，当针对制片厂的诉讼重新立案时，司法部也要求将电影院脱离制片－发行商的控制作为消除制片厂垄断的解决手段。

10月，美国政府对派拉蒙以及其他电影公司的诉讼，在纽约南区联邦地方法院的一个三人法官小组面前开始进入审判阶段。在第二年6月做出的裁决中，法官们认为，电影产业的发行制度确实违反了谢尔曼反垄断法案，但他们拒绝下令制片厂退出所持的电影院股份。他们认为，采取一些其他的补救措施——对强制性卖片花，操纵门票价格，"不合理的"付款期限，以及发行商与他们自己的或其他大型连锁放映商之间达成的各种特权、惯例和主框架协议加以禁止——可以消除垄断。因此他们宣布，每部电影都应该通过竞标方式发行，所有前来报价的放映商都有机会。

美国司法部提出了上诉，最高法院审理了派拉蒙以及更早些时候的两起针对放映商的诉讼案件。陪审法官威廉·道格拉斯（William O. Douglas）负责起草了这三起案件的法院判决书，在新月公司判决的基础上，他对电影产业的垄断采取了比任何下级法院都要强硬的立场。在第一份判决书中，他撤销了下级法院做出的有利于被告人放映商的判决，认为放映商虽然没有显示出违反反托拉斯法的意图，但已经做出违法行为。在第二份判决书中，因下级法院已责令一家大型连锁影院剥离所持有的形成垄断的股份，于是道格拉斯确认了剥离要求，但驳回重审，以使该地区法院能够确定哪一部分持股已触犯反垄断法并要求首先剥离。这两份判决书为高等法院处理派拉蒙公司诉讼案打下了基础。

道格拉斯几乎肯定了所有下级法院的具体裁决，但他不同意它们提出的解决方案。他认为，放映商竞价方式是行不通的，因为下级法院的方案并没有为竞标报价提供评判规则，因此会给法院带来发行体系监管的负担，这是一项不可能完成的任务。这也会完好无损地保留垄断权力的核心所在。他说，毫无疑问，五大制片厂——派拉蒙、华纳兄弟、米高梅－洛氏、雷电华和20世纪福克斯——只拥有美国全部影院的17%，但派拉蒙案真正涉及的是大城市首轮放映权的垄断，制片厂下属电影院对此以压倒性的优势居于主导地位。他将案件发回下级法院，让它们重新考虑是否应该拆解电影产业中的垂直整合。[3]

经过思考，地区法院同意了该看法。1949年7月25日——派拉蒙案开始调查将近11年之后——巡回法官奥古斯·N.汉德（Augustus N. Hand）宣布，将制片厂与放映商分开是一项必要的补救措施。美国司法部随即着手拆解阿道夫·朱克构建的庞大帝国。到1954年，五大制片公司已经剥离所有电影院的所有权或控制权。

但是对于独立影院拥有者来说，首轮影片预定的利好消息来得太晚了。到联邦法院的裁决生效时，影院观众数量已经连续第二年下降，而小型社区影院受到的打击最严重。至于为什么在电视冲击之前，电影惠顾者就已经开始减少，更多的是猜测而不是事实数据，但看起来很可能是因为战后骤升的出生率（1940年代后期的"婴儿潮"，刚刚成年的年轻人将时间和金钱都投入到家庭生活中）让这些正值当年的消费群体减少了看电影的习惯。也有人猜测，人们放弃电影转而追求更积极的休闲活动，如保龄球或高尔夫球，但是针对战后休闲和娱乐支出

[3] 不过，大法官道格拉斯还是给予电影业一个小小的胜利。像是附带说明，他说："我们毫不怀疑，电影，就像新闻报纸和广播一样，也享有宪法第一修正案保护的新闻自由。"因此，他宣布法院准备推翻1915年对于穆图电影公司的判决，因为该判决将电影排除在宪法第一修正案的保护之外。真正授予电影第一修正案权利的一步，则在法院审理伯斯汀诉威尔逊一案时做出。

的一项研究表明，从百分比的角度来看，观看和参加运动方面的支出在1953年要比1946年少。

不仅如此，独立小剧场还不得不提高价格来竞标首轮电影。随着每家电影院价格的上涨，低收入群体，也就是制片商心目中最忠实的支持者，也不能像过去那样频繁地光顾电影院了。从1946年至1956年间，超过4000家"四墙"电影院（four-wall theater）倒闭，虽然这些损失几乎完全被新出现的路边汽车电影院所弥补，但对于城内低收入居民来说，这些并不能代替廉价的社区电影院。根据一项调查显示，到1953年，所有影院中只有32.4%能够通过电影票房赚取利润。另外38.4%在票房上赔钱，靠销售食品、爆米花、糖果和饮料才有盈余，而其余的29.2%则显而易见地处于赔钱状态。

好莱坞的制片厂首脑们开始觉得自己就像是在议会论坛上发表演说的恺撒或是博斯沃战场上的理查三世：伤人的刺刀一下子从四面八方刺了过来。与美国司法部的斗争正酣，非美活动调查委员会的调查者来了；就在他们准备与国会对抗时，最赚钱的国外市场大英帝国向他们发起了竭尽全力的进攻。难怪他们无法认真考虑电视可能会造成的影响。

对于好莱坞而言，二战的胜利意味着很多，包括欧洲电影市场重新向美国电影开放。在战前，美国电影制片厂在美国与加拿大以外的地区获得的票房收入已达总数的40%；在战争期间，通过进入拉美市场和增加国内观众数量，他们仍得以维持高额利润。随着欧洲战事的结束，制片厂预计海外市场将快速回升至战前最高水平。这显然是一个理想化的状态：一头是被压制和剥夺多年后形成的、难以满足的市场需求，另一头则是几乎有无限后备的、积压的影片。

1946年意大利从美国进口了惊人的600部故事片；两年后，这一数字变成了668，再一次超过了在那些年中美国制作出来的影片总数的一半，这表明有数百部战时甚至战前制作的电影为好莱坞赚到了姗姗

来迟的意大利里拉。来自英国的预订，使美国制片商几乎即刻就能赚取 6000 万美元。美国国务院设法与法国达成了一项协议，取消了战前的进口配额制度，代之以一项新的规定，即要求法国电影院为法国电影保留出一定的放映时间。在被占领的德国，美国军政府反对制片厂从德国赚取利润并控制德国的电影制作；好莱坞对此深感愤怒，到 1946 年底只有 43 部美国影片在美国占领下的西德地区发行。

不幸的是，这些商业企业的胜利与其他国家希望培养本国电影制作产业的愿望相冲突，而且在战争刚刚结束那几年的不稳定的经济状况下，被好莱坞攫取巨大利润也是一些国家引发金融灾难的威胁因素之一。

英国成了第一个采取行动的国家，它的国际收支逆差非常严重，因此必须寻找方法来阻止美元外流。1947 年 8 月，英国政府宣布，今后进口影片将被要求缴付等于它们的"价值"——也就是它们在英国的预期票房收入——的 75% 的关税。随即，由制片方组织的美国电影出口协会成立，宣布禁止进一步向英国出口电影。英国公众有七个月没有看到美国电影。英国电影业迅速增产以填补空白。1948 年经过谈判，抵制结束，新协议达成，规定美国人可以自由地输入电影，但每年只能带走盈利中的 1700 万美元。与此同时，英国、法国和意大利纷纷采取措施，恢复实行对外国电影的进口配额制，以鼓励自己国内的电影制作。

到 1950 年，当电视正式开始争夺国内观众，对于好莱坞电影公司来说，此时海外收入已不再是传统意义上的轻松利润的来源，而是大多数好莱坞电影盈利与否的关键所在。虽然一些国家在转移票房收入方面做出了限制，但他们大多鼓励美国制片商把截留的利润用于其国内电影制作。这样的投资活动不仅让美国电影制片商可以获得他们的收入，与好莱坞的高工资水平相比，还可以降低生产成本；同时因为影片在场景和人物形象方面具有本土性，还能够吸引当地观众。早些年前

美国控制的国外电影公司已经制作了很多"速配电影",到了1950年代,海外拍摄外景地和投资于国外电影制作所带来的收入,已经成为好莱坞维持生存的重要因素。

在好莱坞的评论员们看来,制片厂管理层对英国进口关税措施的反应,比其他任何困扰他们的问题都更加令他们恐慌。显然这是一个小题大做的例子,他们做出俨然自以为权威的回应,拒绝将电影卖给对方,而此时更为严重的法律、政治和技术上的挑战却过于棘手和危险,让他们无法自主地表达感受。其中最明显和迫在眉睫的危险是,电视带来的免费家庭娱乐将让电影过时。这个想法太可怕,甚至让人不敢去细想。

随着电视的到来,给电影的制作和放映历史带来了一个全新的状况。电影与其说是国民娱乐需求的终于实现,不如说它是一个娱乐分支,一个因一时的技术不足而形成的偶然的迂回。具有讽刺意味的是,这种设想中用来解决中产阶级想看演出又不愿进入移民社区的困境的娱乐形式,竟然变成了一个被移民实业家控制的、更贴近工薪阶层观众的表演媒介。现在更讽刺的是,这一表演媒介已备受推崇并拥有了受过良好教育且富裕的观众,而家庭娱乐媒介则正在发展成为并不仅限于中产阶级,而是被几乎所有种族、民族和经济地位阶层的美国人普遍拥有的配置。

面对电视的挑战,电影制作和放映能够维持自己的地位吗?麦克卢汉后来说,电影是电视(播放)的内容(就如电影的内容是印在胶片上的散文那样),但这样的断言并不一定意味着好莱坞或者电影院能够生存下去——电视的内容可以是老电影,或者是专门制作出来在电视上播放的电影。(事实上,在这种新媒介的发展初期,的确有几家制片厂在销售或出租老电影给电视台,但它们随即发现自己处于一种噩梦般的处境,那是他们在电影预定中几乎不允许出现的情景:允许一部老片抢走新上映影片的观众。后来,当电视已经在两者的竞争中占据上风时,

出售或出租电视播放权就成了电影制片商们的一个重要收入来源。)

似乎人们普遍认为,天生的爱交友习性让美国民众更愿意前往电影院看电影而不是待在家里。直到1949年,当电视已经发展成一种再也无法忽视的媒介时,制片人塞缪尔·戈德温才敢说出难以言表的心里话:"人们将不愿意花钱看那些糟糕的电影,因为他们可以留在家里,观看某些至少不会更糟糕的东西,这是必然的。"[4]

戈德温以及其他人,最终面对电视的挑战,设想了三种行动方案:制片厂拥有电视台的所有权、大银幕电视剧场和收费电视。第一个和第三个方案似乎对制片厂较为有利,第二个对放映商有利,但没有提出对双方都有利的建议。

一个大众传播史上不寻常的杂闻是,在电视让电影黯然失色前的二十年,当时最强大的电影公司几乎同时也成了广播电视界的领导者。它就是派拉蒙公司,那个看到电子媒体(广播、电视)未来影响的人又是阿道夫·朱克。这表明,当年朱克貌似犯下了一个重大失误,即从默片转向有声电影制作时动作过于迟缓,是因为他正忙于思考更加深远的技术革新。

1927年,即华纳兄弟公司率先转向有声电影的这一年,朱克正在谈判将派拉蒙的钱投资于成立一个广播网络公司。因为承诺要投资8万美元(对于电影投资来说简直就是九牛一毛),他希望将该广播公司命名为派拉蒙广播公司,并且把工作室安置在时代广场边上的派拉蒙剧院大楼内——然后他会尝试着让纽约市政厅把广场名称改为派拉蒙广场。交易无疾而终,但是,当其他各方资金合伙成立并命名为哥伦比亚广播公司之后,朱克用电影公司股份作为交换获得了其中49%的股份。不幸的是,大萧条来袭之后,派拉蒙因为旗下控制的院线规模庞

[4] 塞缪尔·戈德温,《电视时代的好莱坞》,《好莱坞季刊》第4期(1949年冬季刊),第146页。转引自1949年2月13日《纽约时报》。

大，陷入了比刚刚形成的广播网络更加艰难的经济困境。在1932年，当这个电影巨人即将破产时，哥伦比亚广播公司买回了派拉蒙公司所持的股份。

除了那次失败的努力，好莱坞制片厂对于电子媒体没有表现出很大的兴趣。曾有一段时间，他们拒绝让他们的合同演员出现在广播中，但是到了1930年代末，这一约束被打破，广播听众数量甚至已经超过电影观众，电影明星在广播中的表演显然成为新片宣传的主要方式。在1930年代末期，各大电视网络公司开始在好莱坞设立制作室，编剧和演员在两种媒介之间的走动更为自由。此时，对于制片厂管理层来说，想投资这个新兴媒介已经更加困难；即使有机会摆在他们面前，司法部的反垄断法案也会让电影公司在谋求控制另一种不同的放映途径时更为谨慎。有些电影公司后来确实买了不同电视台的股份，但很小心，不在电视台的管理中发挥积极主导作用。

在其他两个选项中，显然付费电视对好莱坞更具吸引力，尤其是制片厂被迫放弃他们控制的电影院之后。在1940年代后期，该系统被称为"电话电视（phonovision）"，因为它需要制片商和美国电话电报公司的合作，利用电话线把节目传送到单个家庭之中。根据该计划，电视信号将通过一条租用的电话线进行传输，参与该计划的观众把电视机连接到该电话系统中。想要在家庭观看节目的观众只需简单地拨打一个电话号码，就可以将电视机连上该系统。节目费用出现在每月的电话账单中。

付费电视的吸引力在于观众在家就可以看到当前的首轮电影，而不会受到电视台商业广告的干扰。一旦有足够的客户订购这种服务，一部在付费电视上播放的标准电影，就有可能获得远超过其制作成本的总收入，即使按每台电视机收取的节目费用比相应的电影院票价还低（假设大多数电视机前面有一个以上的观众）。在第一次推行这一做法大约40年之后，其修正版已经在美国家庭中无处不在。虽然并没有

如最初设想的那样，把最新首轮电影提供给电视台播出，而是将已经完成影院放映轮次的最近的电影，提供给按次点播收费频道播出，随后不久，又出现在有线电视点播中。这些播出给制片商和发行商带来了重要的额外收入。

就制片厂而言，大银幕影院电视甚至不可能形成气候，虽然它已被越来越多地用于播放体育赛事和专门用于电视播出的节目（例如，闭路电视转播的演讲，可以克服现场人多拥挤，难以看清发言者的困难）。对于电影制片厂来说，电视台的潜在优势主要在于它广泛的分布范围，因为通过电视台的租用线路进行播出，一份拷贝可以同时出现在全国各地成千上万的剧场银幕上。然而，在1940年代末期，对那些习惯于仔细编排来连续运行的分销商而言，这样的饱和预订依然令他们极其讨厌，好莱坞代理商们仍然把精力用在继续与传统电视的斗争之中，而不是抱着接受创新的姿态去适应电视并使之为电影行业所用。

人们看到，电视在方方面面对好莱坞的传统运作模式提出了质疑或挑战。与广播一样，电视也依靠出售各个时段播放商业信息来获得收入。一档节目的全部制作费用可能不是由制作公司自身来承担，而是由节目的赞助商提供。这是一个稳赚不赔的买卖，而电影制作则更像是图书出版，人们不能总是确定每个作品是赔钱还是赚钱。但是，电影制片人似乎很少想到或根本就没有考虑为在电影院中上映的电影争取商业赞助。

在制片厂时代，所谓的植入式广告——在银幕上展现品牌名称，以向厂家收取费用——几乎很少有人采用。放映商反对出现那些等同于广告的内容，他们从中得不到任何好处。然而，在1960年代和1970年代，独立制片人开始寻找新的资金来源，电影中的带标牌产品如雨后春笋般冒出。

同样，制片厂时代的电影院经营者已经放弃在正片之前播放广告幻灯片或商业短片的做法。突出展示当地重要机构，如百货商场或餐

馆，这些广告手法在早期电影中曾经相当普遍，而在其他许多国家至今仍然如此。近年来，它们又再一次更频繁地出现在美国电影院中。

1940年代后期，当制片厂开始削减电影产量，一些电影工作者在电视台找到了工作。他们惊讶地发现，这个新媒介并没有如学徒面对大师指点一般受宠若惊。电视需要一种比好莱坞人所习以为常的生活更快的工作节奏，而且对错误的容忍度更低——因为在录像带出现之前，大多数节目都是现场直播的，不可能把不好的对白拿出来重新制作，或剪去出现话筒连杆的场景画面。

1949年，一位电视评论员声称，闯入电视领域的电影工作者们不得不学会每天制作30分钟屏幕时间的节目，而不是他们通常所做的时长两分钟的电影。就正常情况而言，这两种说法显然都有些夸张，但却很好地表达了其中的观点：电视艺术不同于构成电影艺术的方方面面。不再有长时间的化妆和试镜、缓慢而精心设置的摄影机位、不变的多镜次拍摄和重拍过程。现在，它又像电影发展早期的基石公司和百奥公司那样，更疯狂，更自然，更即兴，但电视表现出的生活即时性让战后的好莱坞电影看上去，套用安德烈·巴赞的话说，就像处于一个明亮的人造水族箱世界中，局促狭隘，孤立于生活。

1947年的票房收入回笼后，带来了不容置疑的消息，自大萧条以来，电影第一次开始失去观众。好莱坞立刻做出了解释，一个与电视、英国关税、反托拉斯诉讼或非美活动调查委员会听证会都没什么联系的解释：人们待在家里的原因是没有足够好的电影。

很难知道这是否只是一种自欺欺人的老生常谈——没有什么优秀电影不能挽救的错误——还是对一个明显而令人不安的事实的真知灼见：美国电影不再像以往那样好看了。或许在电影界中持这两种观点者都有：好电影有助于提高影院上座率，但电影工作者们开始怀疑他们是否还能制作出好电影了。

在战后初期，好莱坞制作了多部完全可以视为经典的影片，其

中包括希区柯克的《美人计》(Notorious)、福特的《侠骨柔情》(My Darling Clementine)、卡普拉的《生活多美好》、霍克斯的《夜长梦多》(The Big Sleep),均制作于1946年;1947年则只有卓别林的《凡尔杜先生》(Monsieur Verdoux),否则这一年就很一般了;1948年有马克斯·奥菲尔斯(Max Ophul)的《一个陌生女人的来信》(Letter from an Unknown Woman)、霍克斯的《红河》(Red River)、威尔斯的《上海小姐》(Lady from Shanghai),以及被忽视的亚伯拉罕·鲍伦斯基(Abraham Polonsk)的《痛苦的报酬》(Force of Evil)。然而,在即使是最好的好莱坞电影中仍出现了一些奇怪的视觉和主题瑕疵,在一般影片中这些缺陷更加明显。

至少对于这位观众而言,现在回想起来,战后时期的好莱坞电影似乎拥有一种不同于之前或之后任何事物的视觉格调和感触。"所有的一切,甚至演员,"安德烈·巴赞在评论让·雷诺阿(Jean Renoir)拍摄的一部美国电影时说:"似乎像镜框玻璃中的日本花。"[5]制片厂电影制作技巧似乎已经发展到了一个投入产出的拐点,就连外景也常常在摄影棚内拍摄;随着战时限制的解除,场景灯光再次大量运用,但即使在炫目的聚光灯下,也依然存在着战时的幽闭恐惧感觉。好莱坞让电影画面看上去越来越真实的能力制造出了矛盾的效果,让美国电影产生了一个意想不到的超现实主义外观。而这一时期意大利本土拍摄的新现实主义电影给美国观众造成了强烈影响,其中一个原因在于,与好莱坞高度精巧但越来越难以令人信服的技巧相比,意大利电影拍摄技巧简单而效果直接。

同样的问题也适用于好莱坞对人类行为的刻画,战后意大利电影再一次提供了一个鲜明的对比。有过战时纪录片和宣传片制作经历之后,一些好莱坞工作者决心在其战后的电影中着手表现基本的人

[5] 《让·雷诺阿》(1971;英译本,1973),第94页。

权话题，拍摄了聚焦反犹太主义的影片，如《君子协定》(*Gentleman's Agreement*, 1947) 和《交叉火网》(*Crossfire*, 1947)，以及探讨种族歧视方面的电影，如《趁火打劫》(*Intruder in the Dust*, 1948) 和《荡姬血泪》(*Pinky*, 1949)。然而，当好莱坞试着将它的程式化表达方式与复杂的社会和心理主题结合，来表现社会环境和解决办法时，就像画面场景一样，也开始显得做作。相比较而言，意大利电影，如维托里奥·德·西卡 (Vittorio De Sica) 的《偷自行车的人》(*The Bicycle Thief*, 1948)，则有着更明确无误的人性和社会真实感。

好莱坞已经娴熟掌握的东西——喜剧、音乐剧、西部片、犯罪片、情节剧、经典作品改编——并没有提供很多的经验教训，让人们去理解和把握这个严肃而充满责任感的新时代。好莱坞的胜利在很大程度上是一种配方式的胜利，美国商业电影的新颖性和新鲜度正是来自于对这些配方做出调整、创新以迎合时代需要。在属于它们的领域中，配方发挥得很出色，而且会继续出色，但是这些配方并没有和重大社会主题进行有效的融合（尽管像《君子协定》和《荡姬血泪》等影片，或许因为它们的主题新颖和轰动效应而非常卖座）。

好莱坞的战后衰退最令人吃惊的一个表现，是电影人在一个基本技能——故事连续性方面出现了麻烦。1940年代有一种趋势开始上升，即用画外音讲述明显无法用镜头和对话来表达的故事。在最好的状况下，画外音仍是一个让人感到疏远的技法；它破坏了银幕人物的存在感，并将解说者对视觉画面的解释强加给观众，而不是让观众自己去感受。在《日落大道》中，比利·怀尔德让一个已死者跳出坟墓来讲故事，给影片额外增加了恐怖元素。《日落大道》是好莱坞信心危机的显著例子，不仅在于其对好莱坞过去的黄金时代的怀念，还在于它无法让影像——这理所当然是电影的重中之重——为自己说话。

在1940年代末，像往常一样，有一些额外的复杂因素影响着好莱坞。第一个让它感受到自身存在的是战争刚刚结束，就有许多导演和

16 观众的流失和电视带来的危机 371

比利·怀尔德的《日落大道》表现了对好莱坞辉煌过去的怀念，同时也奇特地展示了二战后好莱坞在故事连续性表达方面遇到的麻烦。影片以令人毛骨悚然的方式，让一个坟墓中人充当画外音叙述者。格洛丽亚·斯旺森扮演人老珠黄的过气明星，威廉·霍尔登饰演被她缠住的年轻编剧。

演员想要成立独立制作公司。他们的动机兼具实用和理想主义。由于好莱坞的顶级电影工作者处于美国最高薪水雇员之列，他们也是缴纳最高所得税的阶层。通过组成独立制片公司，他们可以赚取所有的利润，而不是只拿工资，这也可以减少他们的税务负担。此外，他们在承担战时纪录片制作任务时已经在制片厂之外从事过监制工作，很多导演想成为自己的老板。

随着反垄断诉讼接近尾声，独立制片在好莱坞再次开始成为重要力量，而电影院从制片厂的脱离，对独立制片人的独立性产生了显著的影响。卖片花被取缔，发行商（即大制片厂）不得不单独为每部电影

进行市场推广工作，他们已经有三十年多年不这么干了。没有了卖片花和盲订提供的收入保证，制片商也不得不为每部电影单独提供资金。这让独立电影人处境尴尬。如果没有大型发行商将运作这部电影的保证，银行不会提供资金。而发行商不会随便买下一部电影，除非他们认为他们能够将它成功地推向市场，而这通常意味着需要对剧本和剧组做出调整。结果独立电影人反而比从前更大程度地受制于配方电影的约束。

1948年后，旧有的电影制作流水作业方式逐渐走到了尽头。随着越来越多的小型社区影院关门歇业，不再需要制作更多的B级西部片和情节剧来填充廉价电影院的银幕。1950年代初，横贯美国大陆的通讯电缆铺设完成，电视公司利用好莱坞的众多天才以及B级电影工作者，利用他们的创作风格，开始在小屏幕上制作每周播放的类型喜剧、悬疑剧和西部剧。

同时制片厂经理们开始寻求各种方法，来阻止电影院观众数量的下滑。米高梅率先使用调查研究手段，以弄清观众想看什么样的影片。一项战时调查显示，音乐喜剧比所有其他故事类型更受青睐，于是米高梅复兴了这一类型。以吉恩·凯利（Gene Kelly）和弗雷德·阿斯泰尔（Fred Astaire）作为领衔舞蹈演员，米高梅制作了有着英俊主角、复杂剧情的彩色音乐剧，从1948年至1952年，连续五年让电视只能望其项背，难以匹敌。在此期间，每年都有两三部彩色音乐剧位居电影票房的顶尖位置。《雨中曲》（1952）和《龙国香车》（Bandwagon，1953）让这一类型电影达到了顶峰，但具有讽刺意味的是，它们都沉湎于对好莱坞过去美好时代的回忆中。

在观众喜好调查中，其他类型片排名不如歌舞片高，但在这样的信心危机时刻，类型片仍对好莱坞具有明显的吸引力。犯罪故事、牛仔故事和爱情故事一直以来都是电影娱乐的核心所在，整个国家压抑的战后政治气候加上经济不佳，都需要好莱坞重新回到熟悉的制作套路。

无论是海外观众还是美国退伍军人协会都不会喜欢反映美国当前社会问题的电影，那为什么还要继续制作呢？

虽然观众调查显示，西部片处于最不受欢迎的故事类型之列，但在战后时期西部片仍然重现生机，由约翰·福特执导、约翰·韦恩（John Wayne）主演的美国骑兵史诗片，以及弗雷德·金尼曼（Fred Zinnemann）执导的《正午》（*High Noon*，1952）和乔治·史蒂文斯（George Stevens）导演的《原野奇侠》（*Shane*，1953），都大受观众欢迎。战争片、喜剧片和古装情节剧也被证明是观众的最爱。有史以来第一次，美国商业电影完全逃离现实题材，躲入熟悉的类型电影结构中——以前尽管也曾一度这么做，却只是一定程度上的逃离。他们在宣传其他社会行为模式方面肩负的职责似乎已经被彻底抛弃，成为冷战和不断流失的观众的牺牲品。

更好的电影可以扭转票房颓势的想法逐渐让位于一个更基础的娱乐业信念：让观众回来的唯一方法就是满足他们追求新奇的心理。此刻，电视是吸引观众的新玩意儿，打败一个新玩意儿的方法就是找到一个更好的新玩意儿。实业家们开始在发明家们的工作坊中寻找能够让观众蜂拥前往电影院的突破性技术。就像声音和色彩一样，在实验室中已经攒了不少更先进的电影技术，但业界并不愿意打破熟悉的成功模式，只能等着商业紧迫性克服这种行业惰性的那一天的到来。电视出现之后，这一刻已经来临。

第一项应用于电影银幕的新鲜技术攻克了19世纪设想中的电影真实性的最后一个堡垒——三维立体感。实现立体感的技术相对简单，在电影制作早期就已经掌握了。就像老式的木制立体观察镜，3D处理过程实际上包括两幅图像，通过特殊镜头将其中一幅叠加到另一幅上面。在过去数年中已经进行了多次不同的3D电影公开实验，但电影界的那些生意人的判断大致正确：观众不愿戴上获得3D效果所必需的眼镜。

1950年代，观众人数已经持续多年下降，好莱坞努力想要恢复对最主要观众的吸引力，类型电影就在这样的背景下卷土重来了。在这一时期最具票房吸引力的影片类型中，就包括了西部片和歌舞片。弗雷德·金尼曼的《正午》是一部著名的西部片；加里·库珀（右）饰演一位上了年纪的警长，赢得了与伊恩·麦克唐纳的激烈枪战，而格蕾丝·凯莉则倒在他们之间的地面上。

在米高梅战后出品的最好的歌舞片之一、由文森特·明奈利执导的《龙国香车》中，弗雷德·阿斯泰尔和赛德·查里斯伴着一曲令人难忘的《少女亨特》翩然起舞。

即使是在1950年代，主要制片厂也不认为3D值得冒险一试，但是有一个独立制片人率先行动，制作了一部非洲探险情节剧《非洲历险记》(*Bwana Devil*, 1952)。影片以赤身裸体的野蛮人向观众投掷长矛结束，观众蜂拥进入电影院一睹为快。但是就像半个世纪以前模拟坐火车旅行的电影院"黑尔的旅行"一样，3D也属于那种一旦体验过就不会再次吸引观众的噱头之一。它的魅力只持续了几个月，这表明习惯于幻想和理想化的观众对于19世纪的现实主义概念不再感兴趣。

另一种采用多重投影机、多镜头处理方式的立体声宽银幕电影，受到了更有力的支持，也许是因为它无须借助特殊眼镜就创造出了三维立体错觉。从1952年首次亮相，在超过20年的时间内，它在电影放映方面发挥了尽管有限但也还算成功的作用，更主要的是作为大城市中心的一个旅游卖点。

很显然，电影行业需要的是一个更简单的噱头，某种无须花费昂贵代价即可使用的东西，并且符合用单一摄影机拍摄、单一投影机放映的标准。答案就是广角镜头，它可以制作出范围更大的银幕图像。第一个广角工序由20世纪福克斯公司于1953年推出，命名为"西尼玛斯柯普系统"(CinemaScope, 宽银幕电影之意)；紧接着出现了多个类似设备，称为"维视它"和"潘那维申"(VistaVision和Panavision，均为宽银幕电影之意)。

这是一个很好的噱头，凸显了巨大的增强立体声彩色电影银幕与小得多的黑白电视屏幕画面之间的差异，而无须偏离传统的电影制作手法和风格太远。宽银幕的做法被广泛应用于大预算、场面壮观的电影中，但一些希望拍摄出能够有效表现人性细腻互动场面的导演仍喜欢较小的银幕尺寸。

这么多新奇技术一下子出现在电影院中，使得1953年的票房收入出现了攀升，这是1946年以来的第一次。但是，这只是暂时的缓解。虽然在随后的几年中，观众人数和票房数字偶尔上升，但它们的

基本方向仍是向下的，票价和总人数的上升只是掩盖了同比级别更为急剧的下降。到了1960年代初，在一项观众对于电视态度的调查中，要求受访者在汽车、电视节目、流行音乐、电影和女性时尚之中选出他们"个人最满意"的产品或服务，只有2%的人选择电影，在五个选项中名列最后。当调查者试图将电视与其他"大众信息传播和娱乐的主要媒介"进行比较时，他们列出了广播、杂志和报纸，觉得完全没有必要提及电影。[6]

[6]　加里·A.施泰纳，《看电视的人》(1963)，第29—30页。

17

好莱坞的衰败

在漫长的衰退期中,好莱坞始终保持着一副光鲜的公众形象,许多观众从来没有意识到这个行业的艰难处境。技术和大众口味的变化对其他大型文化和商业机构带来了更加恶劣的影响。全国铁路公司的客运服务不断恶化,令人愤慨,最终被联邦政府接管。像《生活》这样的大型杂志和《周六晚报》(Saturday Evening)也触礁沉没,不是因为它们的读者不断流失,而是因为广告客户抛弃了它们转而投向电视。时间发展到了20世纪的最后三分之一世纪,在美国,此时已经很难找到一节像样的火车车厢或一本熟悉的杂志,但是,只要人们需要,电影总在那儿,银幕更大,音量更高,制作也更昂贵,以及业界据此宣称的,比以前更好。麻烦在于,人们不再像以前一样几乎离不开它们。

人们不得不阅读贸易文件或财务报告才能了解好莱坞遇到的麻烦有多严重。郊区居民甚至可能认为电影业正欣欣向荣。一座座漂亮帅气的新影院在商业中心区拔地而起,当人们周六晚上出门,他们发现

想看的电影前面排着长长的队伍。他们不会路过老城区众多紧闭卷帘门的社区影院（反正市区更新建设将会把它们夷为平地），或注意到自己喜欢的影院在平日的晚上是如何门庭冷落。明星们的婚姻和离婚八卦仍然占据着报纸首页；在电视谈话节目里人们也一贯地谈论着电影；药店货架上摆满了明星杂志。好莱坞还是好莱坞，它是国民生活的一部分。

甚至在知晓好莱坞经济生活事实的电影社区内部，它所面临的麻烦及其严重程度也不太容易被发现。当然，焦虑是普遍存在的，但在好莱坞大家一直都处于焦虑状态，即使在形势最好的时候。随着艰难时刻的来临，更要支撑起好莱坞的门面，而且这些撑起来的门面并非完全就是骗人；在好莱坞有些人仍然赚钱，而淘金心态同以往一样强烈。

一贯强烈的自我保护原则变得更加突出。新的拮据状况迫使成功的电影工作者提出比以前更高的工资要求。并非每部电影都比以前挣得少，虽然大众去看电影的次数比以往更少，观众总数在下降，但一小部分受大众欢迎的电影吸引了比以往任何时候都要多的观众。加上更高的票价，受到观众追捧的电影带来了更大的利润。黄金就在那里，等着被人开采，但能够分享的人更少了。

在派拉蒙判例的影响下，商业经营方式迅速改变，人们必须集中注意力盯紧每一部影片。电影的制片厂体系即将结束，但仍然不清楚用什么来取代它。在随后是多年中，在制作领域，制片厂管理层的绝对权力被三股相互制约的力量制衡：银行、工会组织和经纪人。

在多年的垂直整合期间，制片厂已经与银行，尤其是位于加州的强大的美国银行，形成了一种非常亲密的合作关系，而美国银行的突出业绩也部分得益于对电影的成功投资。派拉蒙诉讼案判决之后，形势发生了截然不同的变化：因为每部电影都必须单独销售，在电影制作完成并经过预演之前，没有首轮上映约定的保证，也不知道预订总量，直到第一轮放映的市场表现出炉才能确定。这些不确定性使好莱坞的银

行家们开始后退。为了获得他们的认可，一部电影必须拥有已证明具有票房号召力的明星和一贯有效的剧情故事或配方模式，毫无疑问，对于这些标准的强调让好莱坞的作品更加胆怯、平庸和守旧。

票房宠儿的重要性日益增加，这给了演员（再通过演员传递给经纪人）更多的权力。随着制片厂开始削减合同演员、导演和作家的人数，经纪人与制片厂之间长达一代人的权力斗争的天平最终向经纪人一边倾斜。他们拥有客户，并控制着牌局。只要他们认为某个演员是银行为某部电影提供贷款所必需的大牌，经纪人就可以发号施令：他能够决定明星报酬的数量及支付方式，并坚持要求对其他演员、导演和剧本进行把关。

由于经纪人的权力几乎不受限制，大一些的经纪公司开始简化谈判过程，并从自己的客户——演员、编剧、导演，甚至还有制片人中打包建立一个电影制作团队，并同时推荐给银行和制片厂。最终，像美国音乐公司（MCA）和威廉·莫里斯（William Morris）这样的经纪公司包揽过去由制片厂掌控的影片制作过程中的所有事项，而且美国音乐公司最终接管了环球影业。司法部对它提起反垄断诉讼之后，美国音乐公司留下了环球影业，放弃了经纪业务。

经纪公司成了20世纪五六十年代陷入困境的好莱坞为数不多的创新或敢于冒险的来源之一。如果票房明星希望出演某个剧本，该公司就会组建一支制作团队，并说服制片厂来发行该电影，而如果该电影的制作决策权掌握在制片厂手上，很可能永远也不会被批准。另一方面，明星同样可能凭借权力坚持修改剧本或要求与一些其实不适合的演员合作，因而毁掉一些很有希望的电影作品，这种滥用权力的状况比以往更加频繁。

和银行一样，最后一股抗衡力量，即工会，在战后的岁月中也趋于全面的保守立场。反共运动消灭了好莱坞劳工的好斗精神，1947年开始的制片厂裁员行动让工会处于被动防守的位置。在这个市场需求日

益萎缩的时期,他们需要保护已有的成果。这体现为与自身已经越来越没有保障的电影业开展关于就业保障的讨价还价,同时严格限制新人进入他们的领域。劳动力成本成了制片商越来越头痛的问题;这是越来越多的作品在海外拍摄的原因之一,那里的工资更低,劳动法规更加灵活。对于好莱坞的熟练技术工人以及绝大多数演员、编剧和导演来说,这已经不是工资和工作条件方面的问题,而是就业不足和失业的问题。

制片厂体系面临这些挑战的同时,好莱坞的权力结构也发生重大变化,一代领袖正在走向暮年。值得注意的是,电影制作方面相当多的权力已经习惯性地由年轻人掌控。几乎所有大型制片厂的行政主管及制片人都在40岁之前成了行业佼佼者,许多人甚至更年轻。

曾经,在大萧条给电影业带来危机时,便有一群在工作上已垂垂老矣的人被排挤出局,其中就包括卡尔·莱姆勒、威廉·福克斯和阿道夫·朱克。而领导好莱坞的第二代年轻人则进入了他们的黄金时代。现在,到了20世纪中叶,这一批人已统治电影界20年以上,电影界又陷入了完全属于它自己的萧条之中。没有什么比这些没落之人更适合作为攻击目标了,他们已经独断专权太久了。

针对衰老的电影大亨们的控诉由无数的个人伤害和怨恨构成。人类学家霍滕斯·鲍德梅克(Hortense Powdermaker)战后在好莱坞居住,听说了太多可怕的关于制片厂头头脑脑的传说,使她断定他们都是专制暴君。在员工眼中,老板们应该承担与电影有关的一切责任和过错;好莱坞永远不会放弃对陈腐过时的电影配方的坚持,绝不会给富于创造性的员工提供制作高品质电影的机会,直到这些统治者下台。

电影公司的股东们主要是对工资感到不满,收入在不断下降,优先照顾业内人士的原则显然不利于这些局外人,而美国资本主义的传世约定告诉他们,他们才是公司的所有者。制片厂的高管们给自己开出全美最高的工资,而当他拿着年薪50万美元,却不再为公司创造利

润时；当有人提出某个更年轻、工资更低的管理者可以做得不比他差而且可能更好时，他就岌岌可危了。

路易斯·B. 梅耶，曾经的最强大的大亨，第一个离开。1951年，他被迫从米高梅辞职，当时66岁。哥伦比亚的哈利·科恩则击败了股东们的罢黜行动——由于公司从未拥有电影院，在适应1948年后的营销模式方面比其他公司有优势——直到他于1958年去世，享年67岁。塞缪尔·戈德温在75岁前后终于不再参与电影制作活动。大卫·O. 塞尔兹尼克在1950年代中期制作了他的最后一部影片，不过他在1945年以后总共只制作了四部电影。20世纪福克斯公司经过数年的糟糕表现之后，达里尔·F. 扎努克在1956年辞去了公司的制片主管一职，尽管后来又重新成为公司的一个权势人物。派拉蒙的巴尼·巴拉班和华纳兄弟的杰克·华纳则保住了自己的统治地位，直到1960年代。

第三代制片厂领导人在位约十年之久。到1960年代，电影收入的持续下降让制片厂羸弱不堪，外界的金融机构可以轻易地进行操纵，就像1930年代所发生的那样。在金融财团时代，它们成了极具吸引力的收购目标，一些电影公司被巨型公司兼并：派拉蒙被海湾西方工业公司，华纳兄弟被金尼公司，联美被泛美公司吞并。米高梅被一个酒店大亨购买。现在，第四代年轻人走上前台成为制片厂的负责人。

财团买下来的电影制片公司就像是昂贵的贝壳——没有被充分利用的摄影棚需要巨大的费用维持开销，闲置的露天片场用于开发房地产比用于电影制作更有价值。在1950年代末，20世纪福克斯公司把位于西洛杉矶的物业的很大一部分用于开发建设商业综合体——世纪城；在1970年代初期，福克斯和米高梅拍卖了自己的服装和道具行头。但是，虽然它们失去了电影院，而且在很大程度上放弃了电影制作，制片厂仍保留了一个重要功能，即它们仍然是最重要的电影发行商。在1970年代，除了雷电华之外，所有的传统主要制片厂仍是该领域的大牌，而且作为发行商，它们还通过把各自的标志放置在它们控制的每一

部独立电影的显著位置，让它们的名字继续流传下去。

因此，他们对好莱坞电影的影响力仍然是巨大的。作为发行商，他们对所发行的作品实施着最终的财务控制，除了观众的腰包。他们制定广告和营销策略；他们从放映商手中收回票房收入，扣除成本后再付给制片人。一部独立制片，就算已经与制片厂签约发行，但如果制片厂不喜欢（或不理解），也可能会被冷淡处理，或者束之高阁，理由是没有放映商感兴趣。当发行公司认为某部电影已经赚取足够多的回报之后，可能会被迫从市场上退出，让位给新的作品，即使仍可能有更多的票房需求。

到 1970 年代，电影工业的结构已恢复到它在第一次世界大战前的状态，回到阿道夫·朱克夺取派拉蒙领导权之前 W. D. 霍德金森已经开始打造的体系中：放映、发行和制作彼此分开，发行商处于业务链条的中心。制片商发现自己处于 1916 年时朱克面临的同样困境——任凭发行商的摆布——而朱克在当年奋力闯出来了。摆脱困境的办法，只能通过电视而不是通过控制电影发行。如果制片商想为自己的电影在发行商之外寻找一个大银幕的放映方式，唯一的替代方案就是独立发行，但两者并没有实质区别。

在给行业新手的指导手册《电影工业手册：那些人如何在电影工业中赚钱和赔钱》（*The Movie Industry Book: How Others Made and Lost Money in the Movie Industry*，1970）中，约翰尼·米纳斯（Johnny Minus）和威廉·斯东·海尔（William Storm Hale）描绘了制片商面临的某些陷阱。他们促使人们开始注意一个已为电影放映员熟悉半个多世纪的事实：从观众把钱递进售票窗口那一刻，作弊就已开始了。收银员、影院经理、连锁放映商，都可能会尽量提高自己的好处份额，牺牲其他方的利益。电影制片厂曾经通过垂直整合将这种风险最小化了。到了 1970 年代，位于资金链末端的独立制片人面临着最大的风险。直到发行商填平其发行成本，制片人才开始看到他们的利润。有时候，一

部电影似乎是在迅速掠取票房收入，但发行商的费用也诡异地上升，断绝了制片人获取利润的任何可能。新兴的独立商业电影制片人发现，出乎他们的预期，他们更多时候只是成功的电影艺术创作者，而不是成功的通过电影赚钱者。

艺术——或者更确切地说，是"艺术"这一名称——在战后时期借道欧洲重新进入了美国电影界。无论是在好莱坞内部或外部，几乎没什么人很自然地认同商业电影制作是一种艺术的看法，虽然电影界以各种方式来理解、使用这个词，例如美国电影艺术与科学学院对它就有自己的理解，或者在制片厂合同语言中，称演员、编剧和导演们为"艺术家"。但"艺术"一词充满了无法与好莱坞现实相容的含义：作品创作的工厂体系、大量的观众、巨大的利润、制片商对电影工人的主导、协同创作，或者还有挥之不去的对美国人能否制作艺术的怀疑。在大学和知识界，人们普遍认为，艺术从欧洲来到美国，因此就有一种倾向，认为电影作为艺术也可以源于大西洋对岸而跨洋来到美国。

电影的国际发展历史给这种观点提供了一些支持。法国人和意大利人在电影制作方面曾经处于领先地位，只是被第一次世界大战打断。一战结束后，德国，随后还有苏联的无声电影设定了艺术性的新标准，但好莱坞通过高薪挖来处于领先地位的德国演员及导演，以及引入有声电影，解决了这种竞争。虽然具有优秀戏剧传统的英国可能被寄予厚望，在有声电影阶段挑战美国至高无上的地位，但好莱坞控制了英国的制片公司，并将其精力引向"速配电影"的制作上，从而消除了这一威胁。

多年以来美国观众并没有多少机会看到欧洲电影。一战后出现的德国故事片，如《卡里加利博士的小屋》，掀起了一波观众热潮，但此后外国电影几乎没有进入首轮影院，仅限于纽约市的特色影院和移民社区的外语片电影院。1930年代中期，英国电影开始改变这种情况，英国著名的金融家 J. 亚瑟·朗克（J. Arthur Rank）扩大了他的英国电影

公司的股权份额，成为环球影业的主要合伙人。与此同时，联美影业开始在美国更广泛地发行英国电影，尤其是亚历山大·柯达（Alexander Korda）的作品。

二战一结束，英国电影最先唤起了美国观众对外国电影品质的注意。或许，更准确地说，是好莱坞在1946年授予其中几部影片奥斯卡奖，唤起了人们对于英国电影的关注。三部不同的英国电影获得了奥斯卡奖，劳伦斯·奥利弗在《亨利五世》（*Henry V*, 1945）中兼任制片人、导演和男主角，因而被授予特别成就奖。虽然在1930年代末期也有一两部英国电影赢得奥斯卡次要奖项，人们仍不禁要对这次电影界对于它的英语竞争对手表现出来的慷慨表示怀疑。有一种可能性是，好莱坞认识到，J. 亚瑟·朗克是新出现的、在好莱坞事务中最重要、最具影响力的存在（除了非美活动调查委员和司法部之外）。

朗克的英国电影主要通过环球影业发行，它们展现了优秀的品质和丰富的娱乐价值；在战前时期，塞尔兹尼克这样的制片人已经把这些特质带给了好莱坞。在战后的前三年，朗克主导创作了好莱坞的著名影片，包括两部改编自诺埃尔·科沃德小说的影片《欢乐的精灵》（*Blithe Spirit*）和《相见恨晚》（*Brief Encounter*，均制作于1945年，1946年在美国上映），都由大卫·里恩（David Lean）执导；仍由里恩执导的《远大前程》（*Great Expectations*, 1947）；卡罗尔·里德（Carol Reed）出色的惊悚片《虎胆忠魂》（*Odd Man Out*, 1947）；在1948年又有两部在美国票房热卖的电影，奥利弗的《哈姆雷特》（*Hamlet*）和《红菱艳》（*The Red Shoes*），导演分别为迈克尔·鲍威尔（Michael Powell）和艾默里克·普雷斯伯格（Emeric Pressburger）。《哈姆雷特》获得了奥斯卡最佳影片奖，在与好莱坞作品的竞争中外国电影第一次获得了胜利。

上一年度好莱坞也曾对外国电影摆出一个特殊姿态，授予维托里奥·德·西卡的新现实主义电影《擦鞋童》（*Shoeshine*, 1946）一项特别奖。此后，除了1953年，每年都会给前一年在美国上映的最佳外语片

颁发这一奖项。1951年该奖项颁给了由黑泽明执导的日本电影《罗生门》。在1950年代该奖项还有两次也颁给了日本电影——1954年衣笠贞之助的《地狱门》、1955年稻垣浩的《宫本武藏》。在电影作为一门艺术的发展过程中，日本已经成为一个意想不到的新因素，它也是美国电影的一个主要进口国。

到1950年代初，美国对英国和外语片的兴趣已相当强大，足以支持从有声电影出现以来在观众细分市场上的第一个重大创新——专门放映非好莱坞电影的"艺术剧院"开始兴起。这些一般都是位于大学城或大城市里的社区小影院，如果它们继续像过去那样放映好莱坞电影，票价低廉但延后放映，可能无法生存下来，但它们发现，作为外语片首轮影院，它们可以保持一个稳定的观众数量，进而卖出比过去的双片场票价还要高的价格。也许整个美国这样的电影院不超过60家，但这已经可以让小型独立分销商有足够的勇气去引进外国电影。

艺术剧院标志着好莱坞经营方式的一个重要突破。多年来，好莱坞的批评者声称，只要它们的每一部作品都去迎合大众的口味，美国电影公司就永远都不可能制作出具有足够智力水准的电影。好莱坞需要做的，是意识到有不同层次的观众，并迎合不同层次的欣赏品味和理解水平来制作电影。有人认为，为不同的观众制作电影挣不到大钱，但有一个足够大的潜在观众群，至少可以收回制作成本。

欧洲电影的精华降临艺术剧院。意大利的新现实主义电影；由亚历克·吉尼斯（Alec Guinness）和阿拉斯泰尔·辛（Alastair Sim）主演的英国喜剧；让·雷诺阿在1930年代的伟大电影《大幻影》（*The Grand Illusion*, 1937）和《游戏规则》（*Rules of the Game*, 1939），在1950年代在美国第一次大规模上映；雅克·塔蒂（Jacques Tati）的喜剧《于洛先生的假期》（*Mr. Hulot's Holiday*, 1953）；费德里科·费里尼（Federico Fellini）的早期电影，如《大路》（*La Strada*, 1954）；英格玛·伯格曼（Ingmar Bergman）的《第七封印》（*The Seventh Seal*, 1957），等等。大

学生观众和受过良好教育的城市居民为这些电影热情捧场。

这些观众也许没有意识到他们看到的只是欧洲电影的冰山一角，与好莱坞一样，陈腐老套的爱情片和情节剧也占据了伦敦、巴黎或罗马的制片计划的极大部分，且在制作技巧上还大大地不如他们的好莱坞同行。而且，美国观众处于好莱坞发行的大量纷繁芜杂的影片包围之中，观众不得不自行分清良莠；而对于外国片，发行商会做这方面的工作。然而由于这一时期优秀的美国电影往往都是类型片，这一任务变得加倍困难了，对于刚刚适应电影艺术的观众而言，他很难认识到约翰·福特的西部片或阿尔弗雷德·希区柯克的惊悚片的艺术性，尤其是当好莱坞为这些影片大肆宣传以吸引普通大众时。

其结果就是，1950年代培育形成的艺术剧院的观众们认定，只有欧洲人将电影理解为一门艺术。每天或每周的电影评论几乎无助于他们做出不同的思考，但若没有这些，对美国电影的批判文章几乎就完全不存在。在下午电视和深夜剧场之外，除了在极少数大学电影协会和大城市的复兴剧院里，几乎无法看到美国人过去曾经制作出的耀眼夺目的精致喜剧，对古典文学的巧妙演绎，以及描述社会和政治内容的影片。好莱坞总是不怎么关注它自己的过去，而且由于其目前处境似乎越来越危险，它难以向新一代比以前规模较小但更挑剔的电影观众证明，它能够有所作为。

并非所有欧洲进口到美国的影片都是卓越的艺术作品。电影制作和放映的趋势是，在审查者的警惕性允许范围内，以及票房必要性的要求下，尽可能地呈现一些粗俗淫秽和举止不体面的内容。自1934年以后的近20年中，制片规则管理部门对好莱坞电影保持严格的控制，持续上升的票房数字似乎也验证了干净的家庭娱乐内容就是通往繁荣之路。但是随着家庭在电视屏幕上找到更干净的娱乐内容，电影行业很自然地想要恢复过去的震惊和诱惑效果。每当发行商和放映商想冒险上映某部没有经过规则审查的国外影片时，制片规则仍然有效，但对欧

洲电影却不是必要的。

像费里尼和伯格曼等导演制作的电影对于性行为的刻画已经远远超过了任何规则所能允许的程度，但他们的作品仍限于小范围的观众。一些有进取心的发行商和放映商想要的，是那些可以突破艺术剧院的限制，吸引普通观众前来观看的影片。它们的质量好坏并不重要，只要它们能够提供观众想看到的另类内容，如裸体或性交场景。

在一部感性的，实际上，高度符合道德标准的、由阿恩·马特森（Arne Mattsson）执导的瑞典电影《幸福的夏天》(*One Summer of Happiness*, 1951) 中，他们终于找到了想要的东西。在影片中一对年轻恋人克服瑞典农村假道学的阻碍，终于成功地结合在一起，但女孩在一起摩托车事故中遇难，留给男孩巨大的悲伤。观众忍受着单调的剧情只为一瞥这对恋人裸体在湖中洗澡然后躺在一起做爱的画面，镜头只显示了腰部以上部分。无论是在欧洲还是在美国放映时这一幕都引起了巨大轰动。罗杰·瓦迪姆的《上帝创造女人》(*And God Created Woman*, 1956) 淘到了另一座票房金矿，该片展示了碧姬·芭铎（Brigitte Bardot）的裸体镜头。裸体也是电视观众无法看到的一大看点，当然，电视观看的成本更低廉。

与此同时，好莱坞的制片人都在努力挣脱规则的枷锁。布林办公室面临的第一个重要挑战出现于1953年，奥托·普雷明格的作品《蓝月亮》(*The Moon Is Blue*, 1953)，根据一出著名的百老汇戏剧改编。该片令人吃惊之处在于低俗下流的语言，使用了诸如"勾引"和"处女"之类的话。但正如在制片规则管理处工作多年的杰克·维瑟（Jack Vizzard）在他的揭秘性回忆录《视而不见：一个好莱坞审查者的内心生活》(*See No Evil: Life Inside a Hollywood Censor*, 1970) 中所指出的那样，布林办公室更关注这部电影暗示的思想，即未婚性关系不属于道德问题。约瑟夫·布林在他漫长的作为好莱坞道德审查者的职业生涯末期，拒绝为该片加盖通过规则审查的印章。作为发行商的联美影业退

出了制片商协会,在没有获得通过的情况下将该片发行上映。

这标志着好莱坞结束自我审查的开始。此后不久布林退休,由杰弗里·夏洛克(Geoffrey Shurlock)接任,这位英国人破除了旧有的观点,认为法典不应该妨碍电影画面表现真实的人类行为,如果它们并非粗俗或冒犯观众。夏洛克的做法第一次让制片法典执行局与天主教道德联盟产生了冲突,该联盟本来已经说服布林办公室与自己保持一致;同时也与马丁·奎格利,这位编写了大部分法典条款的天主教非电影界人士发生了冲突。如维瑟所指出的,该争议表明,法典在很大程度上试图将一个神学标准强加在电影身上,只允许电影刻画符合脱离世俗的、宗教道德规范的人类行为(一个女人试图服安眠药自杀的场景是否符合道德就存在争议)。

1956年,制片法典执行局审查通过了伊利亚·卡赞的电影《娇娃春情》(*Baby Doll*),道德联盟跳出来,指责管理当局无视法典的条文。维瑟在回忆录中说道:"道德联盟已经抛开伪装,摆出一副自己就是美国(电影)工业实体运行机制的所有者的姿态。"[1]问题变成了一个教会组织是否应该考虑一下自己有没有权力干涉一个独立私营企业的事务。在天主教内部针对该问题展开了辩论,最终的答案是否定的。奎格利本人在职业生涯后期也发生了观念转折,同意协助斯坦利·库布里克执导的影片《洛丽塔》(*Lolita*, 1962)的制片人通过法典执行局的审查。

到1962年,对于像奎格利这样的电影行业资深人士而言,发行一部拥有票房潜力的电影要比它是否符合道德标准更为重要。对于好莱坞来说,天主教神职人员可能号召其教区信徒进行抵制已不再构成威胁;它更有可能给电影增加臭名昭著的程度,从而让观众更希望看到该片。好莱坞越来越多地退回到对某些要素的依赖中,电影制作人从一开始就已经明白,当其他一切要素都无法吸引观众时,只有它们才能使

[1]《视而不见》(1970),第209页。

观众产生兴趣,这就是色情和暴力。法典执行局一度采取给明显带有性或暴力情节的电影附加限制条件——"少儿不宜"——以通过审查,维持其存在意义,但是,在售票窗口该要求毫无作用。

担心电影可能会腐蚀青少年的人正在消失。儿童市场的争夺战场已经转移到周六早间的电视节目上,而且一系列具有里程碑意义的最高法院针对淫秽案件的判决已经极大地限制了审查机构的权限。一般的淫秽定义可能会有比最高法院的规定还要宽泛,但随着道德联盟的态度的进一步开放,已经没有始终一贯地进行审查的组织基础了。唯一出现的问题是地方律师试图让自己出名,而起诉某部电影或电影院涉嫌传播淫秽画面。

埃里克·约翰斯顿于1964年去世后的数年中,美国电影制片人协会群龙无首,而观众数量在1964年短暂回升之后,下降得比以往任何时候都要快速,制片人则试验着不同比例的色情和暴力组合(通常下一部会比前一部更多),希望能找到一个再次成功的配方。1966年,制片人们挑选了林登·B.约翰逊(Lyndon B. Johnson)的总统助理杰克·瓦伦蒂(Jack Valenti)作为他们的新掌舵人。自从威尔·H.海斯当选以来,美国社会已经发生了巨大的变化,电影界头面人物并不需要是一个盎格鲁-撒克逊新教徒,但权力的现实性仍然要求一个在华盛顿有影响力的人来掌舵。

瓦伦蒂的首要任务之一,就是要研究一下可以对《制片法典》做些什么,最后他决定将其踢进垃圾桶中。他以英国为蓝本建立了一个分类更多但更不精确的评级系统:G表示适合一般观众;M表示成熟的观众,后来让步改为PG,意为建议在家长指导下观看,因为制片人们认为M评级排除了太多的观众;R代表限制级,17岁以下观众如果没有家长或监护人陪同不允许观看;X级则不允许未满18岁者观看。

该评级系统要求特别关注X级的电影,阻止了那些诚实正直的放映商,或那些目标顾客是年轻观众的放映商,或那些地方审查机构仍

然顽固存留地区的放映商订购该分级电影。就这样，评级系统成了电影工业更加灵活的自我审查制度与旧法典之间的竞技场。该评级委员会可以和制片人进行讨价还价：剪去足够多的裸露或粗口就可以将评级从 X 改成 R，或从 R 改成 PG，从而增加预订和潜在观众的数量。然而，新委员会的价值观却仍反映着旧法典的标准——性内容根据类型和程度被列为 X 或 R 级；说脏话被列为 R 级；但暴力内容，即便常常是最残暴、最可怕的那种，也很少列入 PG 之后的分级。

电影内容变化的步伐令人目不暇接。到了 1960 年代中期，许多最初通过艺术剧院进入观众视线的欧洲导演，开始为好莱坞各大电影公司制作用于首轮影院放映的电影。艺术剧院面临着回到过去的末轮双片场模式或关门倒闭的前景。许多电影院尝试着回到前一种模式，也有很多就此倒闭。但在加利福尼亚州，有一些剧院经理和小发行商设想出了另一种更幸运的结果：他们可以用欧洲或好莱坞独立商业制片人制作的 X 级挑逗片来填满他们的银幕。为什么不坦率地利用该评级系统试图限制的性之花招呢？X 评级，远非给予观众的一种警告，更像是第一次世界大战时期芝加哥推行的粉色通行证，一种表示保证会让观众满意的标记。

正如威廉·罗斯特（William Rotsler）在他的《当代情色电影》（*Contemporary Erotic Cinema*，1973）中所述，拉斯·迈耶被认为是 X 级电影的制作先驱，是他将为性而性的情节从非法的色情电影搬到了大银幕上。他的电影以大量的淫荡动作、裸体女性和模拟性爱为特色，获得了惊人的成功；1970 年，20 世纪福克斯发行了迈耶导演的《飞越美人谷》（*Beyond the Valley of the Dolls*），将他擢升进主流电影界。

但到了 1970 年，已经很难再说清楚主流电影从哪里开始又到哪里结束了。此时，R 级，甚至 X 级色情电影已成为美国国内许多汽车电影院的固定组合。正如罗斯特引述一位前汽车电影院的老板所说："我们上映一部大公司制作的真正优秀的电影，但没什么作用；而当我们上

映一部垃圾作品时大家都来观看。这些事实证明，汽车电影院的观众正在寻找一种特定的娱乐类型——动作、暴力，加上一定程度的性。"[2]

问题和机会都存在于公众喜新厌旧的习性中。黑尔的旅行幻灯机、3D 电影、赤裸的乳房，都各自风光了一段时间，随后只能让位给其他更新奇或更本能性的娱乐和情感宣泄方式。色情片制片人——人们如此称呼他们——既没有才华也没有资源来拍摄令人印象深刻的电影，所以他们选择了创新。作为美国性展示的前沿，旧金山一马当先，甩开汽车电影院，将艺术电影院变成了成人电影院。首先在画面上出现女性生殖器的镜头，然后是瘫软的男性生殖器的镜头，接着在 1970 年代初，出现真实的性交镜头，性器官特写镜头充满银幕。

起初，赤裸裸表现性行为的电影吸引了一类特殊的观众。"坦率地说，当我们刚开始营业时，"罗斯特在自己的著作中援引一位成人影院经营者的话："穿着西装、打着领带的工厂技工会进来待一下午。白天的生意很好，晚上的生意很差。"[3] 同样的人会一周又一周地出现，这些数量有限但忠实的客户，愿意支付五美元的门票来看这些电影，而首轮电影院的门票只需一半的价钱，同时他们还要冒着偶尔会有警察造访的危险。但这些观众数量太少，仅能维持那些临时放几次电影的剧院；在洛杉矶，一些成人影院重新回到末轮双片的经营模式，其他影院则开始专门放映男同性恋电影。

接着，在 1973 年，有两部极度色情的电影取得了重大突破，引起了广大电影观众和大众媒介的关注——《深喉》(Deep Throat) 和《琼斯小姐的心魔》(The Devil in Miss Jones)。作为电影，这两部片子都没有比一般的性电影表现出更多的性画面。让它们显得与众不同的地方似乎在于，电影制片人积极主动地将影片女主角——《深喉》中的琳

[2] 大卫·F. 弗里德曼，引述自威廉·罗斯勒的《当代色情电影》(1973)，第 173 页。
[3] 埃德·卡什，同上书，第 121 页。

随着电影观众数量继续萎缩,电影制片厂越来越多地借助性诱惑来吸引观众。但他们并没有表现得像低成本色情电影的独立制片人那样露骨,1970年代,后者开始在画面上展示性交中男女生殖器的特写镜头。制作赤裸性交影片的电影制片人在1973年大获成功,根据《综艺》杂志报道,《深喉》和《琼斯小姐的心魔》进入该年度最赚钱电影之列。作为赤裸色情电影的制作和展销中心,洛杉矶提供了各种各样的性电影,而《洛杉矶时报》则在一个特定的版面中为它们打广告。在1974年6月11日的该版中,为成人电影发布的广告占据了其中三分之二的版面。

达·洛芙莱斯（Linda Lovelace）和《琼斯小姐的心魔》中的乔治娜·斯佩芬（Georgina Spelvin），作为电影明星来宣传推广，这在当时仍是色情电影业所力图避免的，个中缘由与20世纪初制片人避免在银幕上提及演员名字的想法一样：低薪演员成为明星之后会索要更高的薪水。这引起了电视、大众杂志以及《纽约时报》等报纸的兴趣，它们本身也在不断追求新奇以维持读者数量。成千上万的男女，尤其是受过良好教育、富裕阶层的男女，第一次去看了赤裸裸的色情电影，去看其中的一部或两部都看。根据《综艺》的统计，1973年在美国上映的所有电影中，《琼斯小姐的心魔》票房收入排名第六，《深喉》位列十一。

在两年多的时间里，赤裸性电影已经成为电影领域最受欢迎的类型之一。这是大众娱乐道德观的令人难以置信的变化，也是美国文化价值观的极大变化。然而，美国文化的某些方面仍然食古不化。一是当地执法部门官员对涉嫌淫秽电影的检举热情，以及各州立法机构加强针对淫秽色情的立法愿望。在一些州，《深喉》被告上法庭，如果不是有些放映商担心上映过多可能会被攻击和起诉，它的票房排名很有能比最终的结果还要高。

其他不变的因素就是色情片电影制片人的欲望，像他们的好莱坞前辈一样，希望最大限度地提高利润，以及在资金使用方面的无限灵活性。即便在许多电影院拒绝上映的情况下，《深喉》仍可以在一年内赚取超过400万美元的总收入，那么，一部可以在更多电影院上映的片子又可以赚取多少呢？一部R级电影可能获得十倍于一部X级电影的订购数量。由琳达·洛芙莱斯主演的《深喉2》（*Deep Throat II*）在1974年出炉，被授予R级，没有什么性或裸体画面，也没有那些在《深喉》中臭名昭著的内容。与好莱坞主流电影没什么差别的性内容，再加上缺少好莱坞电影中间或出现的诙谐、技巧或风格，让影片很快如泥牛入海般无影无踪。

R级片会比X级片卖得好，这可以理解，但却是错误的逻辑。

1974 年的琳达·洛芙莱斯不是 1914 年的玛丽·璧克馥，没有了赖以成名的性爱场面，再将她视为明星只是一种妄想。对于赤裸性电影制片人而言，很难轻松地进入非赤裸性描写领域，也没有证据表明非赤裸性电影能够再现《深喉》和《琼斯小姐的心魔》的成功。赤裸性电影制片人似乎也没有新的可靠的表现主题。已经在银幕上展示了几乎所有形式的性行为，下一步将是在舞台上现场展示同样的情节，那肯定也很娱乐，可惜，那不是电影。

虽然电影观众数量仍在不断下降，出版界和学术界出现了一个看似矛盾的现象：在书籍、报纸和杂志以及大学课程中，将电影作为批评主题的兴趣在急剧上升。当然，关于电影的书籍和大学电影课程可以培育出一个本质上小众的观众圈子，但是电影能够存活下去（除了低成本预算的赤裸色情片）的唯一途径就是吸引大量观众前来观看，而且似乎越来越少的新电影拥有能够吸引人们到电影院观看的娱乐价值。

然而，对于电影制作人而言希望犹存。在 1960 年代，战后婴儿潮中出生的孩子——那些在 1940 年代后期将父母羁绊在家中不能去看电影的婴儿——开始走向成熟。他们从小生长在电视时代，在小小的电视屏幕前度过了成千上万个小时。与上一代相比，他们前所未有地充分面对视觉媒体，持续而稳定地历经相当于 1930 年代 B 级片的娱乐产品的洗礼。当这一代的成员通过大学课程或电影社团接触经典的欧洲和好莱坞电影时，许多人震惊于过去的电影相较于电视节目创造出的奇迹。他们加入了电影爱好者的行列。

这种对马克斯兄弟或亨弗莱·鲍嘉的兴趣可以转化成一种在票房上支持当代电影的愿望吗？海外观众的表现给问题的答案提供了线索：成名大师的电影，比如安东尼奥尼（Antonioni）的《放大》（Blow-Up，1966），在年轻观众中表现相当出色；但在美国，有一部导演和演员都鲜为人知的电影也有这样的表现，它就是《摩根》（Morgan! or A Suitable Case for Treatment，1966），由卡利尔·瑞兹（Karel Reisz）

执导、大卫·华纳（David Warner）和瓦妮莎·雷德格雷夫（Vanessa Redgrave）主演。影评人并不怎么喜欢《摩根》，但影片中的古怪行为，对心理和政治话题的极端而又模糊的探讨方式，吸引了意识到性和政治价值观方面的代际差异的大学生观众群体。好莱坞面临的挑战是要拿出自己的作品，以取悦这群潜在的观众。

好莱坞的回答是回到它的类型片传统中，并在1967年制作了几部电影，让电影再次回到了全体国民关注的中心。一部是《邦妮和克莱德》，由阿瑟·佩恩导演；另一部是《毕业生》（The Graduate），由迈克·尼科尔斯（Mike Nichols）执导；第三部是《人猿星球》（Planet of the Apes），由富兰克林·J.沙夫纳（Franklin J. Schaffner）执导。第一部是黑帮片；第二部则是描写男孩遇到女孩，男孩失去女孩，男孩重新得到女孩的故事；第三部是科幻片。这三部影片，很显然，均着眼于最大可能地吸引各个阶层、各个年龄段的多数观众。并且，它们也和1960年代大学生新一代中出现的政治和社会价值观格外地步调一致。

《邦妮和克莱德》是一种文化现象。看起来很清楚，发行商华纳兄弟公司并不是很看好该片，预料到在纽约上映时会有负面评论，就把影片卖给了中西部的观众，依靠向美国中部的观众卖些爆米花来赚些收入。预想成了现实，《新闻周刊》（Newsweek）和《自由周刊》（Liberal Weeklies）以及其他各种媒介，都严厉地批评它的暴力内容。最充分理解该影片意义的影评人是《纽约客》的宝莲·凯尔（Pauline Kael），也是一位最了解美国类型片传统的影评人。

然而，恶劣的新闻环境没有杀死这部电影。观众似乎比发行商和影评人都更好地理解了影片中的无政府个人主义的情绪感染力，更好地理解了影片对暴力威权的可怕力量的刻画，以及它那老套但娴熟的手法，也唤起了观众对过去的电影和时光的回忆。除了其他方面的成就之外，《邦妮和克莱德》的成功，也是观众的独立判断对大众报刊观影指南的一个小小的胜利，导致大众报刊做出了不寻常的变化，它们不

希望失去无所不知的光环，不惜让自己蒙羞，跳出来对该片表示赞同。

1967—1968年，在这个属于《邦妮和克莱德》和《毕业生》的热播季节，电影观众数量自1945—1946年以来首次出现明显上升。作家们开始提及"电影一代"的出现。大学电影课程的数量从数十门飙升至数千门。电影评论人成为公众关注和讨论的对象。由国家艺术基金会资助的美国电影学院，在华盛顿和好莱坞的比弗利山庄开始运营，致力于保护和改善美国电影遗产。电影似乎进入了它的复兴时代。

不幸的是，表象总是具有欺骗性的。第二年，电影观众数量跌至新低。观众选择电影的新模式被证明难以动摇：每年发行的大量影片中，只有屈指可数的几部能引起大众的注意。1972年，也就是《教父》(The Godfather)上映的那一年，票房前25名的电影几乎占据了全国电影院一半的放映量。

尽管如此，观众就在那儿等着那几部电影，没有人能想出一个简单可靠的方法来猜测哪些电影，或者什么样的电影，会成为幸运儿。每年都有大成本预算、顶级明星加盟并拥有"稳操胜券"的票房潜力的电影以惨败告终。每年也总有一些没有明确成功预期的低预算影片带来滚滚人潮。这就像玩彩票，总有某个人会赢，虽然你的机会很小，但你还是会买，希望机会就像闪电一样突然击中你。

1969年具有里程碑意义的电影属于《逍遥骑士》(Easy Rider)，描写两个海洛因贩卖者带着最后一笔交易赚取的利润，和着当代摇滚乐金曲的背景音乐，骑着摩托车穿越美国，寻找生命的意义，最终被南方佬杀害。尽管对该片有多种解释，它仍然俘获了年轻观众的心。他们认同这两个骑行者四处漂泊，我行我素，疏远美国社会的做法。该片制作成本40万美元，赚取了超过25倍的收益。它的主创人员中除了导演兼主演的丹尼斯·霍珀(Dennis Hopper)、并列主演的彼得·方达(Peter Fonda)，还有杰克·尼科尔森，他在片中饰演一位酗酒的南方律师，虽然只是配角，仍然一举成名，成为极具票房号召力的演员；以及

在1960年代后期的文化和政治动荡中,无政府主义暴力重返银幕。有两部电影出乎意料地受到年轻观众的极大追捧,那就是阿瑟·佩恩的《邦妮和克莱德》和丹尼斯·霍珀的《逍遥骑士》。在佩恩的影片中,费·唐纳薇和沃伦·比蒂饰演经过浪漫美化处理的1930年代的土匪搭档邦妮·帕克和克莱德·巴罗。如图所示,他们与迈克尔·J.波拉德(左)一起逃离犯罪现场。

霍珀在《逍遥骑士》中既是导演也是主演,在影片结尾被南方佬杀死,倒在路边。

伯特·施耐德（Bert Schneider），他的 BBS 制片公司为该片提供了制作经费，也被推上时代前卫人物之列，看起来他们将作为年轻一代接管好莱坞。

这些人正值三十多岁。工会做出的种种限制以及劳动力资源的减少已经产生了影响，在战后的大部分时期，年轻人都被隔离于好莱坞主流之外，然而，年轻人突然又变得非常珍贵、紧缺起来。这是由来已久的好莱坞方式，《逍遥骑士》的成功范例促使他们着手复制它的成功配方——聚集一班年轻演员和剧组人员，给他们一个关于年轻人青春异化以及与一个充满压抑而无知的社会做斗争的故事，你就可以赚取2500%或差不多的利润。一股电影淘金热潮开始在好莱坞，在一些非商业性的制片人、电视导演、自由职业编剧和非百老汇戏剧界的演员中重新复活。直到几乎所有《逍遥骑士》的仿制品最终都变成票房灾难，这股风潮才告一段落。

尽管如此，随着岁月的流逝，商业电影制作中不可避免地会推出新的面孔。仍有制片人和导演在继续按照传统的好莱坞方式来制作电影，并获得了成功。例如，1973 年的票房冠军《海神号历险记》（*The Poseidon Adventure*），表现了一艘远洋客轮遭巨浪掀翻沉没的故事。也有一些电影人致力于吸引大学生一代以外的其他特定观众，尤其是城市中的黑人。1970 年代，电影人面向他们制作了一些色情加暴力的电影（有时被称为黑人剥削电影），混合了黑帮片以及新近流行的发源于香港的东方武术电影的一些特征。

在 1970 年代中期，两位年仅三十多岁的年轻人脱颖而出，成为好莱坞新一代的领袖——彼得·博格达诺维奇，执导了包括《最后一场电影》（*The Last Picture Show*，1971）在内的众多影片；以及弗朗西斯·福特·科波拉（Francis Ford Coppola），在其执导的众多电影中，就包括《教父》这样的力作。从某些角度来看，他们的杰出地位标志着好莱坞向早期氛围的回归：他们不但是电影导演，也是编剧和制片

在1970年代,好莱坞仍然会给有抱负的年轻电影人(虽然不是给女性)提供机会。其中最成功的两个人当属彼得·博格达诺维奇和弗朗西斯·福特·科波拉,他们在作为导演的同时,也经常充当编剧和制片人。在他执导的、与拉里·麦克默特里合作撰写剧本的影片《最后一场电影》中,博格达诺维奇在指导斯雯尔·谢波德表演。

科波拉执导了1972年的票房大热门《教父》,由马龙·白兰度主演。在影片开场的一个婚礼片段中,白兰度与塔莉娅·夏尔在跳舞。

人。这样的电影人在高度细分的电影行业中已经几十年鲜为人知了，自 D. W. 格里菲斯时代以来，极少有好莱坞人以这样的方式来创作电影。他们之后仍有追随者，也仍然是一些年轻人，比如马丁·斯科塞斯（Martin Scorsese），他的《穷街陋巷》（*Mean Streets*）是 1973 年最令人难忘的电影之一。（但在女权运动时代，好莱坞对女性电影人前所未有地大门紧闭，令人感到不安。）只要有利润可赚，商业精神永远不会停止对好莱坞的统治；但随着电影制作带来巨大回报的机会日趋狭小，电影制作机制出乎意料地给一些雄心勃勃又充满天赋的年轻人提供了尝试空间，就像欧洲电影人所做的那样，在电影商业的框架体系内创作个人电影。

18

个人电影的前途

"个人电影"是一个含糊的称谓,在其他形式的美学表达中并没有精确对应的用词。人们用它来形容过去在电影界很少见的一些电影作品,其拍摄目的不是为了赚钱而是出于其他方面的追求,把它当作个人创造性的一种表达。但是对于电影的这一类创造性活动从来没有明确的定义。从一个极端意义上说,个人电影可以用来指一部由一位对最终产品具有一定的艺术决定权的导演执导的好莱坞电影;而在另一个极端,它也可以指一部完全由单一创作者完成构思、拍摄、发挥、剪辑和冲印全过程的抽象电影。

电影在创造性艺术中的地位一直处于反常状态。运动影像发源于两种不同的形式——戏剧和摄影,在19世纪末电影被发明的那一刻,这两者都不是美学探索方面的典型。戏剧是一门直接面对观众的大众艺术,而摄影几乎还没有被看作一个可能的艺术表达媒介。虽然它不是纯粹商业性的,但也属于某个被定义为娱乐而不是创造性的私人领域;

为了娱乐或自我提升品位而拍摄照片，以此作为一种业余爱好或消遣。

从理论上说，对于业余爱好者而言，电影摄影机和静态的相机一样很容易上手，但事实情况是超过四分之一个世纪以后，私人电影创作活动才有所出现。一个原因是设备的价格昂贵，抑制了普通收入群体购买电影摄影机和放映机，直到1920年代出现了16毫米和8毫米的摄影机。另一个原因是爱迪生和他的合伙人千方百计地通过专利垄断来限制电影设备的发行。甚至那些在电影媒介出现的早期买得起摄影机的人，也被环绕在电影四周的思想光环裹挟，认为电影是大众传播的表演舞台，而非私人玩具。

发明者和推广者花言巧语地宣称，电影为我们呈现了看不见的世界，记录下了没有它就不会被后人看到的题材。这种对其社会作用和历史意义的反复强调形成了一种氛围，妨碍了这种新装备的纯私人用途。但因此记录下来的这些私人题材，由于这一媒介的新奇感以及它投射出来的源于生活而高于生活的人物形象，使公众产生了内在的兴趣。即使早期的电影制作者并非以盈利为目的，他们仍然受到吸引，来进行电影创作用于公众传播。

个人电影因此从一开始就与公众电影院密不可分。最早的电影美学探索就来自一些商业电影制片人的作品，如 D. W. 格里菲斯的作品以及德国影片《卡里加利博士的小屋》。

超现实主义和达达主义画家及诗人在1920年代开始创作独立实验电影，此时他们的目的仍然一如既往地是要表达个人观点。到了1930年代初，艺术和文化氛围开始发生变化，前卫运动进入了新的发展方向，电影制作人开始做其他的事情——有些人开始制作纪录片和宣传片用于政治宣传；有些人，像雷内·克莱尔（Rene Clair）和后来的路易斯·布努埃尔（Luis Bunuel）开始执导故事片；还有一些人将他们在抽象电影设计方面的才华献给了好莱坞。1920年代的前卫电影制作人开创了实验电影的历史，但并没有为个人电影传统奠定基础。

1931年之后的十年内，只有北美、英国和欧洲制作了极少数的实验电影，而且主要采用35毫米的胶片，即商业电影的标准规格，1920年代的前卫电影人也采用这个标准。然后，随着更新、更小、更便宜的胶片规格越来越常见，电影摄影机制造商开始鼓励没有受过培训或对电影媒介特别感兴趣的消费者，把拍照爱好进一步延伸到拍摄电影上，制作"家庭电影"。因此第一次广泛的个人电影实践活动没有任何利润或艺术价值方面的考虑。

　　将电影设备作为大众消费品来推广的做法加强了摄影机的私人价值，而不是社会价值。然而，一直以来关于电影的写作都有着个人空想的传统，因此在实践中很难将个人价值与社会价值分离开来。欧洲电影理论家贝拉·贝拉兹（Béla Balázs）曾将电影的主题描述为"看得见的人"（der sichtbare Mensch，出自他1924年的同名著作）——以一种其他媒介无法实现的方式呈现出来的人类形态。法国评论家伊利·佛荷（Élie Faure）提到电影这一媒介的前景时描述说，如果"它在处理情感的过程中不会被流程所拖累，能够集中精力于形象塑造并富于激情，而且我们都可以借助其中的动作、情节看到自己的个人德行"[1]，那么它就会有很好的发展前景。

　　一小部分人，有男也有女，开始以这样的方式来使用电影设备。在二战及其后的几年中，出现了后来所谓的美国新电影运动（有时也被称为地下电影运动）。奇怪的是，其在战后的发展蔓延竟然得益于多余的16毫米摄影机和投影仪。在战争期间，军队曾用这些摄影机和投影仪来制作纪录片，并为士兵放映宣传片和故事片。

　　美国新电影运动毫无疑问带有相当隐私性的个人特质。作为电影制片人、放映商、分销商、出版商和评论家，乔纳斯·梅卡斯（Jonas Mekas）在推动美国新电影运动的过程中比任何人都做得更多。他说：

[1]《电影的塑造艺术》（1923），第44页。

"我们的电影来自我们的内心,我们的电影就像我们的脉搏、我们的心跳、我们的眼睛、我们的指尖的延伸。"[2] 然而,就像沃尔特·惠特曼(Walt Whitman)的诗一样,梅卡斯也坚持认为:

> 我只表现我自己,你要从中派生出
> 　你自己,
> 否则听我说就是浪费时间。

除非促成了他人的自我发现和自我表达,否则这样的自我表达就没有达到目标。

"我们要提醒人们别忘了有一个像家一样的东西,"梅卡斯说:"在那儿,时不时地,他可以独自一人,或与一些他爱的人在一起,可以全身心地投入其中——这就是家庭电影的意义,这就是我们对电影的个人愿景。我们要用我们的家庭电影来充满这个地球。"[3]

爱迪生希望把电影画面送入家庭,梅卡斯希望把家庭拍成电影画面。在某种意义上,前卫家庭电影必须类似其他每个人的家庭电影:都是个人愿景、家庭活动和共同体验的表达。从这个角度看,这一部电影和那一部电影之间没有任何明显区别,专业和业余、艺术家和业余爱好者之间也没有什么区别。电影真正地变成了民主媒介,所有手持摄影机的人,无论男女,不只是生来平等,他们现在依然平等。对电影进行评判就是在不同的灵魂之间做出招人厌烦的比较。你不能说你的梦想比我的更好、更富有想象力、更巧妙,或者说我的比你的更好;对于我们的个人经历和内在冲动而言,它们都是独一无二的,因而是难以比拟的。个人电影也是这样:在 1960 年代的某个时刻,安迪·沃霍尔(Andy

[2] 梅卡斯,《我们,地下电影,在哪儿?》,《美国新电影》(1967),格利高里·白特考克主编,第 20 页。

[3] 同上。

Warhol)提出这样的观点:影片中的每个镜头都和其他镜头一样好。

当然,对于观众而言,电影制作的民主理论往往不怎么有效。他们发现一些电影很有趣,另一些电影却很无聊;一些电影剪辑很巧妙,另一些则技术很一般。在一定程度上,任何人都被允许在美国新电影运动的放映厅或电影展上放映他或她的电影,或将它们列入由制片人合作社出版的电影目录中。但人们不断地对它们进行区别对待。一个不可能被抑制的主要差异就是业余爱好者和艺术家的不同特质。这不仅仅是一些电影制作人喜欢这个称呼而另一些人坚持另一个称呼的问题:它的根本之处在于电影的不同制作方式。

对于业余爱好者而言,电影制作可以表现出几种形态。它可以是记录生活体验的一种手段,执行帕克·泰勒(Parker Tyler)在他的地下电影研究报告中所说的,电影摄像机"最被人忽视的功能"之一,"也就是闯入并记录那些在一定程度上仍然属于禁忌的领域——太隐私、太令人震惊、太不道德而不适合通过电影再现其过程"[4]。1970年代初期的商业色情电影在很大程度上篡夺了地下电影制片人在这方面的作用。它也可以是提供并体验不同生活的一种手段,电影制作并非只是为了将图像印在赛璐珞上,它也是一个机会,让人们能够把自己的梦想和欲望在镜头前付诸实施。

美国新电影艺术家可能在这两种电影制作形态中都存在过,但他们赋予了这两种形态以及其他的电影作品形态以不同的目的和追求。他们想要做现代艺术家在其他媒介中已经尝试过的事情,他们不仅要展示人们看不见的,还要创造出新的观看方式。他们宣称在现代传统中,电影享有与诗歌、绘画和小说平等的地位。"有一种知识追求,它和语言无关,而是建立在视觉交流的基础之上,"制片人斯坦·布拉克哈奇(Stan Brakhage)写道:"它要求发展视觉思维,并依赖于可以说是

[4] 《地下电影》(1969),第1页。

从文字的最原始和最深层含义的角度得到的感知……目前只有极少数人还在继续开展从最深层意义上的视觉感知实践，将他们的灵感转化为电影体验。他们创建了一种新的语言，让这种语言成为可能的就是电影图像。"[5]

"极少数人"离沃霍尔的平等主义或梅卡斯设想的家庭电影环绕全球的景象相去甚远。而且矛盾之处并非仅限于含蓄暗示。梅卡斯的说法是公然反现代的，与布拉克哈奇代表电影艺术家的声明截然相反。"在过去几十年的艺术中有诸多痛苦，"梅卡斯说："……我们希望有一种轻松愉快的艺术。"[6] 从某种意义上看，梅卡斯似乎是在要求某位导演为观众制作一部有着令人满意并自我提升的人物形象的影片，而这位导演，就在说这些话的两年之前，还制作了电影史上最痛苦和最折磨人的作品之一，即改编自尼斯·布朗（Kenneth Brown）的同名戏剧的影片《禁闭室》（*The Brig*, 1964），他就是梅卡斯自己。

艺术家和业余爱好者之间的区别并不能解释痛苦的和快乐的电影之间的区别，虽然梅卡斯的说辞似乎表达了这样的观点。在一定意义上，所有新的视觉想象构建过程都是痛苦的，它强迫观众艰难地拆卸旧的并重新建立新的从眼睛到大脑、从大脑到眼睛的关联。考虑到这一因素，美国新电影艺术在多大程度上已经完成了梅卡斯交付的使命，让好学而挑剔的观众就算不能总是很高兴，也能感到满意，这个问题值得关注。从抽象的一个人的电影到商业故事片，在个人电影领域的所有不同特质中，最显著的就是艺术作品和所有其他作品之间的区别，因为艺术有能力也有责任满足观众的情感宣泄需要，无论其创作题材和表达模式为何。

由于地下电影运动的一些领导人在言论中对普遍而平等的创造性

[5] 布拉克哈奇，《摄影机之眼——我的眼》，《美国新电影》，第 212—213 页。原文节选自布拉克哈奇的《视觉隐喻》（1963）一书。

[6] 梅卡斯，同前，第 21 页。

的着力提倡，自第二次世界大战以来的美国地下电影发展历史就是一小群创新者、开拓者的历史，一场前卫艺术运动。然而，与其他艺术形式相比在一定程度上有所不同，他们的审美传承和实践环境互相强化，导致他们的电影制作走向一个很相似的方向：作为现代艺术运动的坚定追随者，同时又是身无分文却要独自与一个复杂、昂贵的媒介打交道的艺术家，他们的工作风格和电影作品不可避免地会充满离奇怪诞的个人主义的主题和形象。

在1940—1970年代地下电影运动研究不可或缺的著作《视幻电影：美国前卫运动》（*Visionary Film: The American Avant-Garde*，1974）中，作者P. 亚当斯·西德尼（P. Adams Sitney）讲述了一个又一个经济困境与变通的轶事：用废弃的生胶片边角料和借来的摄像机拍摄的重要影片，或是因缺乏资金而中断的杰出作品。与地下电影人相比，旧金山北滩、纽约格林尼治村，或是巴黎左岸的波希米亚诗人兼小说家似乎成了富豪：他们要成为艺术家，所需要的就是用几个硬币买些笔和纸。

经济拮据导致一些地下电影制作者寻求一些技术上的权宜变通之计，这成为电影美学的新发展方向。格利高里·马克普洛斯（Gregory Markopoulos）开发了在摄影机内剪辑组装电影的做法——往往是在画面从一个镜头向另一个镜头变换的时候；其他一些电影人则不借助摄影机来创作电影，通过直接在胶片上绘画、刮擦或叠加拼贴材料来创造出电影图像。要理解前卫电影，了解他们的制作方式往往和研究他们的银幕图像同样重要。

为了简要描述美国前卫电影，西德尼的分析是一个必要的起点，虽然也应该指出，他公然地排除了几个主要的地下电影制作人，与他主要关注的"空想团队"（visionary company）的作品相比，这几个人的作品更社会化，或制作技术上更少一些个性特征。在西德尼看来，美国新电影运动从脱离现实的梦幻式电影变成了宗教仪式般的电影，或者如他所说的，从灵魂出窍般的恍惚状态到开创新电影神话，其运动轨迹可以按照

时间顺序做出明确定义,把 1940 年代和 1960 年代区分开来,但也可以在描述个人电影制作者的发展变化中提及。在 1960 年代,随着神话式电影作品的全面出现,又发生了一股彻底抛弃地下电影的行动,进入结构电影时期。"宣布电影创作工具的机械运作比电影制作者的眼睛更重要,"他写道:"结构电影终结了抒情式和神话式电影的对立统一形态。"[7]

美国地下电影的一个奇怪表现是,早期地下电影的主题与同一时期好莱坞电影的普遍基调非常相似——1940 年代的迷幻电影(trance film)比同一时期好莱坞拍摄的带有幽闭恐惧特质的心理剧对无意识的探讨更加强烈、隐私和坦诚。此外,一些最重要的迷幻电影,包括玛雅·黛仁的《午后的迷惘》〔*Meshes of the Afternoon*,制作于 1943 年,与她的丈夫、职业电影工作者亚历山大·哈米德(Alexander Hamid)一起完成〕、肯尼斯·安格尔(Kenneth Anger)的《烟火》(*Fireworks*,1947)和格雷戈里·马克普洛斯的《斯温》(*Swain*,1950),这些影片制作者都与好莱坞有着外围、间接的联系。黛仁通过她的丈夫与好莱坞产生联系,安格尔曾是一名儿童演员,马克普洛斯在学生时代曾上过南加州大学教授约瑟夫·冯·斯登堡的电影课程。

"迷幻电影,"西德特写道:"本质上是一种情欲追求,追求者要么是一个做梦者,要么处于一种疯狂或妄想状态。"[8] 正是利用梦境,迷幻电影开始闯入并记录——如帕克·泰勒所述——潜意识这个禁忌领域。在安格尔的《烟火》中是同性恋,在斯坦·布拉克哈奇的《清晨的风味》(*Flesh of Morning*,1956)中是手淫,在黛仁的《午后的迷惘》中是对死亡的预感和愿望。迷幻电影的困难在于它们的唯我论:它们是心灵深处的表达,它们像梦一样需要解释,它们可能引起观众的分析举动,而不是情感反应。

[7] 《视幻电影:美国前卫运动》(1974),第 207 页。
[8] 同上书,第 147 页。

玛雅·黛仁（与亚历山大·哈米德一起）导演并主演了影片《午后的迷惘》，一部描绘主人公内在心理状态的迷幻电影，标志着前卫的、非商业性的电影制作者发起的美国新电影运动的开始。

迷幻电影将观众带入银幕上主角的内在世界，然后将他们留在那里。它们更像是在否定，而不是肯定传统上对于电影的视幻本质的描述，传统说法强调电影对观众的影响。大约在 1950 年代末，前卫电影制作者们从迷幻电影转移，至少部分原因是因为他们意识到，迷幻电影与他们想象中的目标相抵触。

斯坦·布拉克哈奇，这位在所有前卫电影制作者中最坚持、最擅于表现其前卫特质的人，在他的电影作品和写作中，这种变化表现得最为明显。在他早期的迷幻电影中，布拉克哈奇将幻想行为定义为不是发生在银幕上的主角身上，而是发生在摄影机后面的导演身上。他创造了一种开放的电影视野，观众可以在其中尽情发挥各自的想象，而不只

是记录下制作者自己的想象,让观众去理解。布拉克哈奇坚持认为,作为一名观众,他不再拥有任何优势地位,并不能比其他人更好地把握电影的意义。"甚至当我在布拉克哈奇电影作品展映活动中发表演讲时,"他说:"我还是强调,我不是艺术家,除了在创作过程中以及作为观众对电影作品进行评论以外。"[9] 这种别出心裁的姿态有效地避免了富于幻想的艺术家在其不切实际的想法中出现权力主义的倾向,并重申社会性是个性的一个组成部分,民主是前卫电影的一个基本要素。

地下电影制作人并未步调一致地从迷幻电影向神话电影转变,而且也不是所有做出这种转变的人都赞同布拉克哈奇信奉的艺术家既是创作者又是想象者的观点。对于其他人而言,运动进入神话电影阶段,缘自他们日益增长的、想要在电影中表达他们坚持通神论和神秘主义体系的渴望,而这些体系显然将制作者的角色转变成了其他形态。作为神秘主义者阿莱斯特·克劳利(Aleister Crowley)的追随者,肯尼斯·安格尔认为电影制作者是一个占星师,指引其他人进入神性的秘密世界;而对于(中世纪)犹太神秘哲学的学习者哈里·史密斯(Harry Smith)而言,电影制作者又成了一位神的信使。"我的电影是由上帝创造的,"他说:"我只是替他们传递信息的中介。"[10]

几乎所有主要的神话电影表现形态都源于西方文学传统中的神话体系,即使是布拉克哈奇和马克普洛斯这样认为自己是创造者而不是中间人的制作者也不例外。安格尔的杰出影片《极乐大厦揭幕》(*Inauguration of the Pleasure Dome*,神圣蘑菇乐队配乐版,1966)出自神秘主义者克劳利的描述,史密斯的《第12号》(*No. 12*,约在1960年代初)出自中世纪犹太神秘哲学,而布拉克哈奇的《狗星人》(*Dog Star Man*,1965年完成)和马克普洛斯的《一个人的两次》(*Twice a Man*,

[9] 布拉克哈奇,出处同前,第212页。
[10] 史密斯,出处同前,第294页。

1963）都借鉴了古典神话。这些来源的丰富性给神话电影的视觉效果和主题处理提供了不同寻常的细节和深度，相比之下，迷幻电影的影像显得贫乏而突兀。

当然，在现代大众文化中，电影本身就是神话的一个新来源，而好莱坞也激发了神话类前卫电影的创作灵感。杰克·史密斯（Jack Smith）的《热血造物》（*Flaming Creatures*, 1963）就是对 1930 年代由约瑟夫·冯·斯登堡执导、玛琳·黛德丽主演的多部好莱坞电影的视觉形象和结构的评论、解说和致敬，也是对 B 级片女演员玛丽亚·蒙特兹（Maria Montez）的致敬。肯尼斯·安格尔的《天蝎星升起》（*Scorpio Rising*, 1963）更是一部明显地与好莱坞神话有关的电影。该片的核心是对美国摩托车手神话的塑造，但这种塑造过程并非借助于古典或神秘的传说，而是电影制作者通过影片的视觉画面做出的断言；他的造神创作相对于流行文化的来源——好莱坞塑造的神话，更有力度，并在影片中对该神话之源，也就是詹姆斯·迪恩（James Dean）和马龙·白兰度（Marlon Brando）骑着摩托，超级耍酷拉风的形象进行了嘲弄；他还借用了塞西尔·B. 德米尔的默片《万王之王》（*King of Kings*, 1927）中耶稣基督的多个镜头，与刻意模拟基督所处类似场景中的摩托车手极具暴力色彩和亵渎神明的举动进行交叉剪接，安格尔的摩托车手的价值取向滑稽可笑地盖过了西方的犹太－基督教传统。

比这两部电影都要早些时候，布鲁斯·康纳（Bruce Conner）制作了《一部电影》（*A Movie*, 1958）和《宇宙射线》（*Cosmic Ray*, 1961），它们利用旧好莱坞电影中的多个片段，进行复杂、讽刺性的并置，激发预期中的观众对熟悉画面的反应，以传达一种比银幕画面呈现的表面内容更广泛而相反的意义。

帕克·泰勒曾描述过一种地下电影制作的方式，称它是"一种以假装荒谬来重温过去的方式，让我们假装荒谬——一种逐渐固定下来

的我们才十来岁或还在吃棒棒糖时对大众电影的幻觉"[11]。地下电影和好莱坞电影之间的这种奇怪的共生关系在1970年代初发生一个新的转变,当时,安迪·沃霍尔,1960年代最著名的前卫电影制片人之一,开始进入商业电影领域,制作了"让我们假装荒谬"系列电影,如《弗兰肯斯坦》(*Andy Warbol's Frankenstein*,1974)。

避免影片好莱坞化,不管是隐喻性的还是实际上的,一种方式就是大力删减电影中存在的商业故事片基本要素,如叙事主线,用好莱坞的话来说,就是故事情节;另一种方式是避免在电影中表现人类的生活和场景。对于第一种方式,安迪·沃霍尔率先在他1960年代中期的电影中进行了试验,后来被其他电影人发展成了被称为"结构电影"的形式。第二种方式有着较悠久的传统,其源头可以追溯到1920年代初的绘画电影,一些电影人一直不断地努力进行着电影描绘设计,并坚持了几十年。近年来,在电视、电脑和全息摄影等多项新技术的推动下,非写实性的绘画电影已经有了新的发展方向,被称之为"泛电影(expanded cinema)"。

作为结构电影的先驱,沃霍尔的早期电影在一定程度上都是对战后前卫电影运动从迷幻电影向神话电影发展过程中出现的创造性想象和观众反应等问题做出的回应。电影在多大程度上被用来充当导演想象力——作为主角、艺术家或造神者——的表达,以及能够在多大程度上激发观众发挥其想象力,仍然有待讨论。在一部重要的转折性作品中,斯坦·布拉克哈奇让自己根据具体情况分别扮演不同角色;当他是一个人的时候,他是个艺术家;当他和许多人在一起的时候,又是个观众;他试图以这种方式,有效地将这些完全位于两个极端的角色统一在自己身上。沃霍尔的做法则是完全回避艺术家的角色,将自己视作一名观众。

[11] 泰勒,同前,第52页。

在他早期的电影如《沉睡》(Sleep，1963)和《帝国大厦》(Empire，1964)中，沃霍尔将摄影机固定在某个位置上——在第一部电影中对准一个正在睡觉的人，在第二部电影中对准帝国大厦——然后开动机器让它自己运转，直到胶片卷轴用光。然后，放入一个新的卷轴，继续拍摄。《沉睡》片长达六个多小时，就对着一个基本保持不变姿势的对象，以固定的镜头进行拍摄，而《帝国大厦》片长达八个小时，只拍摄了一个绝对静止不动的对象。如西德尼所述，沃霍尔建立的观众反应研究的框架体系，正是这种持久状态本身，足够长时间的单一影像会让观众对感知体验形成新的意识。

沃霍尔后来把注意力转到人性互动和性格刻画的叙事上，其中引人注目的作品是《切尔西女郎》(The Chelsea Girls，1966)，该片仍保留了固定镜头的画面图像，但同时并排放映两组镜头的画面。其他电影人将沃霍尔早期电影中表现出来的结构原则继续发展，尤其是迈克尔·斯诺(Michael Snow)，拍摄了一部片长45分钟的单镜头电影《波长》(Wave Length，1967)，从一个固定的摄影机位通过镜头的缓慢伸缩变焦拍摄而成，该片为他奠定了结构电影领军人物的地位，此类电影的表现主题就是摄像机镜头的伸缩移动，将这种变换视为意识本身的一个隐喻。影片《中部地区》(Central Region，1971)以固定机位但可以旋转和上下移动的摄像机360度环拍了一个布满乱石的荒野，在该片中，斯诺将结构电影更推进一步，甚至比迷幻电影更深入自我的内部，进入一种与它可以无所不能地感知的外部世界完全断绝联系的意识状态。

与此相反，在绘画电影中，摄像头最多就是一个记录装置，在其他时间内对影片的思想表达完全没有作用。早期的欧洲绘画电影实验者，如汉斯·里希特(Hans Richter)在《第21号节奏》(Rhythmus 21，1921)中，维京·伊果(Viking Eggeling)在《对角线交响乐》(Symphonie Diagonale，1921—1924)中，像动画师一样来设计制作，逐帧拍下静态的图像形成一部电影。连恩·莱(Len Lye)则从《彩盒》(Colour Box，

1937）开始，在英国制作了一系列影片，是第一个通过直接在胶片表面绘制图像来制作抽象电影的制片人。（在商业电影的早期，诸如D. W. 格里菲斯这样的导演也通过手工为电影逐帧进行局部手工着色，以增加额外的效果。）此后动画和电影胶片图案设计技术成了前卫电影制片人术语词典中的一部分，如哈里·史密斯的多部电影所展示的那样。在另一方面，动态图形设计本身作为一种原理并没有发挥重要作用，直到泛电影的发展。

对泛电影的制作者们而言，创意行为并非就是要用摄影机或胶片，还可以通过计算机、视频设备或激光束来实现。泛电影的展映方式不再局限于将单一图像水平投射到某个白色不透明的幕布上，而是在各种新的背景和环境中来观看电影，如多层次投影、非常巨大的银幕、天顶银幕、360度环形银幕等。将电影画面与真实的剧场布景组合在同一个视觉场景内（比如作为表现艺术，或者更正式地说，是跨领域媒介的组成部分）。在博览会和迪士尼游乐园内，甚至还推出了全息投影技术，将三维图像投射在空间中，这是迄今为止人们能够实现的电影再现真实的终极版幻觉。

整个1970年代中期，由于泛电影的制作成本高昂，很难获取所需的技术，因此仅限于少数电影制作人。大部分的制作设备和专业知识都掌握在私人公司手上，因而电脑和视频图形的重要先锋电影人约翰·惠特尼（John Whitney）、斯坦·范德比克（Stan VanDerBeek）和斯科特·巴特利特（Scott Bartlett），还有其他几个人，都是在大型企业的支持下才完成了多数电影的制作。惠特尼与IBM合作，范德比克与贝尔电话实验室（后来与波士顿的WGBH电视台合作），巴特利特则是使用了加州电视台的控制室。全息技术仍然完全掌握在大型企业技术人员或大学研究者的手中。

尽管巴特利特的视频图形电影非同寻常，包括其他人的作品，都可以被视为美国前卫电影制作的重要成果，但西德尼还是将电脑图形

和视频图形电影制作者完全排除在他的幻想艺术家名单之外,这表明了泛电影模糊不清的地位。事实上,传统概念上的创造性,可能并未包括那些用光电笔在电脑显示操纵台上工作,将已编好程序的穿孔卡片插入计算机,或通过视频控制台进行图像调整融合工作的电影制片人。"要充满感情地面对电脑进行创造性工作,"约翰·惠特尼在他为一部电脑制作的影片所做的配音中说:"并不容易。"[12] 基尼·扬布拉德(Gene Youngblood)所写的《泛电影》(1970)一书,是迄今为止对这些新创作模式研究得最为综合、全面的一部著作,同时也是一部具有预言性、充满争议的作品。他在书中强调,技术可以让艺术家从一些烦琐的事务中解放出来,专注于发挥想象力,"在新的概念艺术中,艺术家的想法,而不是他操作媒体的技术能力,才是最重要的"。但另一方面,他又认为,电脑已经有能力"自主决定一些可供替代的做法,这些可能的做法控制着艺术作品的最终形态"。[13]

泛电影是否属于艺术,这种不确定状态不应该分散我们对其重要性的关注。我们站在20世纪最后的四分之一时段中,现在的情形与19世纪最后四分之一时段中人们面对的情形非常相似,而当时的人们在寻求智力、情感和技术上的手段来改变看世界的方式,并在此过程中创造出了一种新的媒介。迈布里奇用一排独立的静态相机拍摄奔马四蹄腾空的做法,相对于其后的电影技术,几乎没有多少相似之处,除了原理之外。而1970年代早期的电脑、视频图形和全息电影相对于未来电影的相似度,也许并不会比前者更大。"99.9%的人类活动以及与自然的交互作用,"巴克明斯特·富勒(Buckminster Fuller)写道:"都发生在人类无法看到、听到、嗅到或触摸到的客观领域。"[14] 除了满足今天观众的视觉追求以外,技术专家和幻想艺术家们还有很多事情要忙碌。

[12] 《电影实验》(1968),音轨。

[13] 《泛电影》(1970),第193、191页。

[14] 来自前述的扬布拉德的著作中由富勒撰写的"简介"部分,第25—26页。

从一开始出现，电影就激发了拥护者们预言式的幻想。令人好奇的是，有多少对泛电影的未来角色和影响的预测，在电影刚刚问世的时候就已首次提出：取代口头和书面语言成为信息沟通的主要方式，拓展意识，表达人类心灵的全部潜在可能。这种相似性可能表明——扬布拉德在《泛电影》中明确表达了这一观点——到目前为止，美国电影的历史一直偏离了其最初的职责和承诺，即提高人类生活的品质，实际上，是改变人类生活的本质。

这本书有一个稍微不同的观点：电影已经完成了人们寄托在它上面的多数梦想，虽然有时实现的方式颇为意外。但目前还不清楚，在过去一个世纪内电影所做的一切，是否可以确切或充分地作为我们判定电影未来的依据。

纵观历史，电影一直充当着广大民众了解社会和人类行为的重要信息来源。一个如此重要的沟通媒介，自然应该反映主流意识形态和利益关注，美国电影也经常是这样做的。但是，引人注目的是美国电影的行为做派，在大部分时间里，它们改变或挑战了美国社会中强大的社会和文化力量的许多价值观念和学说，提供了认识世界的其他方式。

在政治和文化等方面，总有人一直不屑于美国电影所传递的信息，对它们的公式化剧情、逃避和虚伪表示不满。这类批评的价值几何，从文化历史的角度来看，取决于很多相关问题，其中就包括存在于教学课本、传教布道、新闻报纸、政治声明以及社会其他信息传播方式中的可以一较高下的公式化、神话编造、逃避和虚伪的情形，也取决于大众对娱乐、故事或是一种文化中虚构的英雄人物的需求，以及对这种需求的评判。

我认为，为了娱乐、教化和鼓舞民众士气而编造一些故事，没有什么不光彩的。至于说有这么多平庸、唯利是图或是虚假的美国电影，这与支配他们的利润动机有关。不首先转变社会意识形态就说要改造商业娱乐，是一种肤浅的说法。少数质量上乘（而不是一般认定的它们

作为文化记录档案的价值）而值得保存和研究的美国电影，可以和美国艺术和思想领域中最杰出的作品相提并论。

尽管遇到了广播和电视的挑战，但由于每年都会有数十部采用传统叙事形式的娱乐片大受欢迎，商业电影继续生存一段时间的可能性很大。至于电影能否在文化方面发挥更大的作用，个人电影的迅猛发展已经给出部分答案。以个人电影之名播出的大多数内容也同样面对多数商业片曾经遭受过的批评意见：内容老套、质量低劣，虚假。在艺术制作中，如同在商业娱乐制作中一样，只有少数人有幸拥有打造优质作品的能力。

尽管如此，个人电影的兴起仍具有重要的意义。它清楚地表明，电影艺术家们有能力实现该媒体的承诺，发展出一种新的视觉语言，并扩展观众的思想意识。电影设备的传播、扩散也产生了积极的效果，信息传播工具被越来越多的人所掌握。基尼·扬布拉德预言，电影将成为未来的语言，影像交换将成为信息交流传播的方式："利用泛电影艺术和技术，我们将创造出天堂，就在这里，在地球上。"[15]

这种目的论式的愿景虽然很诱人，但它们往往在不知不觉中掩盖了社会、文化和经济进程，而媒介领域的变化恰恰是通过这些进程实现的。录像带等新技术都由私人公司控制，因而它们在人类生活转变过程中的潜在作用往往被一些现实问题，比如竞争、盈利能力和国家经济状况，所推迟或改变。

然而，毫无疑问，这场技术革命的工具已经掌握在大众手上。现在，数以百万计的人拥有普通照相机和电影摄影机、录像机，当然，还有视频显示器（或称为电视机）。与其说是技术的存在改变了我们的意识（就像技术决定论者所相信的那样），不如说是我们的技术意识，需要在技术使用方式出现任何改变之前，就率先做出改变。

[15] 基尼·扬布拉德，同前，第419页。

没有人知道，如果视觉媒体也能像钢笔或打字机那样频繁和灵巧熟练地使用，那信息传播和发布会变成什么样。毫无疑问，将会有大量的浪费和混乱，无关紧要的讯息会充斥在我们眼前。不过，如果美国的男男女女能够抛弃自己坐在电影院里或是电视屏幕前被动观看的习惯，就像他们曾经抛弃过去，将自己从一个外国国王的殖民地臣民的地位中解放出来一样，那么，这将是人类历史上一个令人瞩目的事件。让我们看看，如果没有商业力量的束缚，能否产生民主的电影。这将是另一个伟大的实验。

第五部分
经久不衰的媒介

19.
低谷和复兴

好莱坞在1960年代后期的衰败是真实的，但不是永久的。它是一个漫长的转型过程的低谷，该过程从1950年代旧的制片厂体系的消亡开始，一直到1970年代中期出现新的有效的发行模式。前卫电影、政治纪录片、非好莱坞的叙事长片，这些另类电影可能会塑造出一个新的电影文化。这个观点同样也是真实的，但也不能持久。从历史发展的角度来看，好莱坞的衰败和个人电影的短暂兴起，都是好莱坞复兴的必要前提。

1970年代的新好莱坞在错综复杂的媒体和大众娱乐行业中谋得了一席之地，当时这一行业已经前所未有地，或者说从那以后，就完全处于电视广播公司的主导之下。至少看过《全家福》(*All in the Family*)这样受欢迎的电视节目的其中一集的人，比一周内上电影院看电影的观众总数还要多出数百万。（1946年，观影人数到达顶峰的一年，一周的门票销售量将近达到"潜在观众"总量的75%，而到了1970年代，这个数字稳定在不到10%。）

各大电影公司虽然还是最主要的电影发行商，但它们将其生产设施几乎完全用来制作在电视上播放的电影和每周播出的电视连续剧。1970年代末，环球电视制作了（在卡尔·莱姆勒于1915年创立的环球影城的制片厂内）近四分之一的晚间黄金时段的电视节目，并在美国广播公司（ABC）、国家广播公司（NBC）和哥伦比亚广播公司（CBS）这三大广播电视网中播出。

影院电影曾经承担的文化角色——持续不断地提供虚构故事，借此转移日常生活中的矛盾，让生活变得甜美——已经由电视接管。然而，电影在娱乐文化中仍保持着一个与其已经减弱的意义不成比例的显著地位，从统计学的角度来看确实如此。电影的上映成了特殊而重要的事件，至少每年都有几部是这样的。

新的销售策略让电影同一天在全国各地电影院的银幕上亮相，热门电影为大众娱乐活动注入了一波又一波旺盛的能量，渗透到其他媒体，以及聊天、衣着打扮、行为举止等社会生活之中。与日常熟悉的小电视屏幕相比，电影仍保留着了一种（神秘的）"光环"，以及观众和银幕上的人物之间距离感与亲密感交织混合在一起的独特感觉。到了1970年代末，随着盒式录像机（VCR）和有线电视等新兴的技术开始挑战广播网络的霸权地位，电影也第一次按照自己的想法进入了家庭娱乐领域。

"好莱坞复兴"（*Hollywood Renaissance*，1977）是评论家黛安·雅各布（Diane Jacobs）给她1977年出版的一本关于当代电影导演调查分析的著作拟定的书名。"为了宣泄1960年代的政治能量，它们被导入1970年代的艺术，尤其是大众艺术中，"她写道："这样的猜测并非完全牵强。"与1930年代大萧条时期充满社会危机的好莱坞动荡的黄金时代一样，她发现"在过去十年的行业疯狂行动中，似乎正孕育着电影的一次'重生'"[1]。20年后，评论家宝琳·凯尔（Pauline Kael）回顾这

[1]《好莱坞的复兴》（1977），第1页。

段历史,宣称1970年代初是好莱坞唯一的真正的"黄金时代"[2]。

1972年至1976年确实是一个标志性的时期,不仅是在电影创新方面,而且也是极少见的美国主流电影制作对国家制度机构进行批评和分析的时期。这一时期的典型作品包括弗朗西斯·福特·科波拉的《教父》(1972)、《窃听大阴谋》(*Conversation*,1974)和《教父2》(*The Godfather Part II*,1974),马丁·斯科塞斯的《穷街陋巷》(1973)、《出租车司机》(*Taxi Driver*,1976),约翰·卡萨维茨(John Cassavetes)的《受影响的女人》(*A Woman Under the Influence*,1974),罗曼·波兰斯基的《唐人街》(*Chinatown*,1974),罗伯特·奥特曼(Robert Altman)的《纳什维尔》(*Nashville*,1975)……这份名单还可以继续列下去。

在1970年代社会的"政治能量"和"狂热行动"中寻找让这种反传统电影得以完成的力量,也许不可避免地会是一个公式化过程。但这一提法很难有充分的说服力。有人可能会言之凿凿地反驳说(正如很多人已经做的那样),即使是最具政治意味的商业电影,也几乎没有出现这一时代占据主导地位的"政治能量"。越南战争基本上没有出现,种族主义斗争、女权运动的兴起和同性恋亚文化的公开表达也差不多。我们既要提防将社会和电影做出直接对应的假定,也不要随意谴责没有这种对应。电影主题和形式有可能,而且更可能取决于电影制作的体制和文化动态因素,而不是由极度狂热的社会动荡所决定的。

在不断变化的电影制作体系中,可供选择的、能够让电影做出这样表达的一种力量,尤为特别地来自电影导演的地位和自主性。或许1960年代后期盖过一切的经济危机掩盖了人才危机以及一代人的变化。好莱坞制片厂时代的伟大人物,生于20世纪初的那一代,开始退出电影舞台。约翰·福特、霍华德·霍克斯、弗兰克·卡普拉、道格拉斯·瑟克(Douglas Sirk)、乔治·史蒂文斯、金·维多和拉乌尔·沃尔

[2] 宝琳·凯尔,国家公共广播电台周末版的采访报道,1991年3月9日。

什，还有其他很多人，到了1970年，或者自愿，或者出于其他原因，都不再活跃。在职业生涯的大部分时间内，他们都以电影制片厂雇员的身份克服种种困难奋力前行（虽然有的变成了制片人兼导演，或涉足独立制片），直到后来在电影文化界公开弥漫的怀旧和学术再发现氛围中，才被确认其电影艺术家的地位。

在回顾过程中逐渐形成的声望，让导演在电影制作中具有了更高的地位。在美国，人们对法国新浪潮运动的日渐熟悉也在其中发挥了推波助澜的作用，该运动坚持认为导演（往往是编剧兼导演）是决定电影的第一人，是作者。电影行业的危机进一步将关注重点从制片厂和制片人转移到极具个人主义色彩的导演身上，他们的视野或风格可以吸引公众和批评家的目光。一群出生于1920年代的导演，包括罗伯特·奥特曼、阿瑟·佩恩、斯坦利·库布里克和山姆·派金帕（Sam Peckinpah），在1970年左右制作了一批电影，以回应观众对美国本土作者导演的诉求。

1970年代初，继他们之后，出现了一群更年轻，而且在不同经历中成长起来的导演，这批人先是作为影迷，后来又以艺术家的身份，参与了电影界回顾过去、滋补现在的怀旧和艺术再发现运动。在这一群人中出现了几个制片人，他们抓住了1970年代新的市场营销策略所提供的机会，并利用它们重塑了大众娱乐领域的面貌。

1930年代和1970年代的危机非常相似，其后的整合巩固也很相似。1970年代电影制作的"动荡时代"之后紧接着是一个"秩序时代"。没有评论家称后一阶段为"黄金时代"，除了从赚钱角度来看。区分这两个时代的，是电影发行方式的革命。1970年代电影制片人及其电影的神话传说与电影如何进入电影院的故事密不可分。

在大多数大型电影公司于1969年和1970年遭受严重亏损后，有一点变得很明朗：旧的电影营销和发行方式对它们已经没有好处。这包括那些为人熟知的"平台"分销——在大城市的少数影院举行电影

首映，然后随着电影评论和广告宣传逐渐深入到偏远地区，在几个月内逐渐扩展到小城市、郊区和城镇。

到1970年，这种方式的弊端变得非常明显。电视已经塑造了一种更具全国性的娱乐文化，对文化产品的关注时间更短，淘汰更快。随着数千家小城镇和社区影院的关闭，偏远地区市场变小，只需制作更少的电影就可以满足尚存的影院的需求。最后，越战时期的贷款利率大幅上涨，迫使电影公司必须更快速地实现收入，以支付他们的贷款，而不是看着自己的利润变成利息消失。

所有这些因素让提高发行速度成为当务之急。"饱和"预订是一种备选方法，过去曾被作为一种倾销策略来使用。这一想法旨在充分榨取一部平庸电影最大的可利用价值，将它同时发送到大量的影院中，而不花钱进行漫长的广告推广过程。对重要影片采用这种方法则比较冒险。这在实质上需要更高的发行前广告和推广费用，其数额可能等于或超过制作成本。这似乎是一个孤注一掷的赌博：搞砸了意味着彻底失败，损失数以百万计，也没有第二次机会重来。

对潜在利润的追求盖过了对风险的担心。而且，似乎还有其他办法可以减轻这种赌博风险。1975年，建立新发行制度的关键之年，七大电影制片厂发行的电影数量比上一年减少了25%（比1970年减少了近四成）。放映商大声抗议要求提供产品，尤其是少数受到广泛推销、全国宣传，看起来万无一失的热门电影，于是制片厂顺势提出了条件苛刻的协议：提前支付不可退还的保证金；保证最低上映时间，通常是8到12周；高达票房百90%的收入归发行商所有。

1975年，恐怖鲨鱼电影《大白鲨》（*Jaws*）获得了巨大成功。"为了宣传《大白鲨》，"苏珊·玛丽·唐纳修（Suzanne Mary Donahue）在她关于美国电影发行的研究著作中描述道："环球公司决定在影片首映前三天在电视上进行铺天盖地的饱和宣传，在三大电视网络的黄金时段

插播30秒广告,连续播放三个晚上。"[3] 该电影制片厂还要求放映商也支付一部分广告费用。《大白鲨》在超过400家影院上映,在几周内就突破了有史以来所有的票房纪录,包括最新的由《驱魔人》(Exorcist, 1973)创下的纪录。作为首部租金超过1亿美元(《综艺》杂志说该片给环球公司带来了1.29亿美元的收入)的电影,在1993年统计的历史票房排行榜上,它仍然名列收入最高电影的第八名。《大白鲨》还利用T恤、鲨鱼玩偶等衍生产品来增加利润,推动制片厂发展电影副业,销售与电影相关的纪念品。

在角逐1975年奥斯卡最佳影片奖的五部影片中,其中四部也获得了最佳导演奖提名。唯一的例外就是《大白鲨》及其27岁的导演史蒂文·斯皮尔伯格(Steven Spielberg)。尽管1975年是动荡开始让位于秩序的决定性一年,但这种排斥表明了电影界的矛盾心态。新的营销体系承诺会带来安定,但对于在好莱坞新出现的、由导演全面掌控的影片所取得的成就,这一体系又会对它产生什么影响呢?

此前一年,即1974年,多名导演令人吃惊地显示了在商业电影上拥有导演自主权的潜力。科波拉斩获多项奥斯卡大奖的续集片《教父2》,被激进的批评家约翰·赫斯(John Hess)赞誉为是一部"对我们这个社会做出的、比我所知道的任何其他电影更具有马克思主义特质的分析作品"[4]。这一年,在两部史诗级的《教父》之间,科波拉还拍摄了一部极度敏感的"艺术"电影《窃听大阴谋》。波兰斯基的《唐人街》在侦探类型片中加入了对资本主义的揭露。约翰·卡萨维茨极具影响的《受影响的女人》为他赢得了荣誉和利润,尽管他与这一体系闹翻了,自己发行了该片。马丁·斯科塞斯的《再见爱丽丝》(Alice Doesn't Live Here Anymore)第一次在主流电影中严肃地表现了女性主义主题。

[3]《美国电影发行:不断变化的市场》(1987),第93页。

[4]《教父Ⅱ:科波拉无法拒绝的交易》,《跳格剪接》第7期(1975年5—6月刊);转引自《电影与方法文集》(1976),比尔·尼科尔斯主编,第81—90页。

1972年的水门事件最终导致尼克松总统于1974年辞职,而上述作品都构思和制作于这一时期。这是社会动荡和电影对不同政见的创造性表述之间存在联系的最强有力的事实证据。

然而,正如美国不准备就尼克松的总统任期忍受漫长的宪制危机一样,1974年摆在大家面前的问题是电影工业是否愿意忍受持不同意见者。《大白鲨》电影票房的胜利提供了一个决定性的答案。在这部鲨鱼影片的启示下可以看出,导演电影是一类具有特定细分市场的电影,也是属于娱乐生态中某个狭小的、定义明确而空间有限的电影,是属于特定观众的电影;除了少数例外,多数利润微薄。而《大白鲨》,以及可以享受黄金时段广告和大范围同步发行好处的任何后续作品,重新定义了电影媒介的巨大吸引力,并将单部影片的盈利能力提升至不可估量的新高度。在这些彼此竞争的种种可能中,1970年代的独立导演们面临如何开创其职业生涯的挑战。

对于那些在危机年份中已经成为作者导演的电影制作者,一个复杂的因素是,他们在1960年代末拍摄的创新性作品也一直广受欢迎,并在票房上占据领先位置。奥特曼的《陆军野战医院》(*M***A***S***H*, 1970)是一部关于朝鲜战争的悲喜剧,讽刺了战争片的陈腔滥调和固定套路,在1961—1970年制作的所有电影中票房收入排名第十。库布里克的《2001:太空漫游》(*2001: A Space Odyssey*, 1968)富于幻想而有远见的主题和令人惊叹的特技效果,使科幻片重获新生,也改变了科幻片的形态,该片在商业上也获得了巨大的成功。阿瑟·佩恩的《小巨人》(*Little Big Man*, 1970)出其不意地成了票房热门,这是一部以社会底层无赖小混混为题材的传说故事片,它改变了传统的美国西部片对印第安人和欧洲裔美国人的类型化描述。

几乎从来没有这样三部在美学和思想上都颠覆了电影传统的作品,受到如此广泛的认可。答案无疑在于所谓的"电影一代",即二战后婴儿潮时期出生的一代人。这些人此时正处于高中生和大学生阶段,是

最经常去看电影的年龄。青年文化、社会动荡和政治抗议三者融合，令他们难以抑制地兴奋和冲动，这一群体已经为艺术反叛做好了准备，而之前或此后的观众却鲜有这样的意识。

然而，在难以避免的人口浪潮中，婴儿潮一代很快继续前行。他们并没有成为那些凭借非传统作品而意外获得超高人气后深受鼓舞，想要形成自己的美学类型的电影制作者稳定的观众基础。现在回想起来，这只是解释奥特曼、佩恩、库布里克和其他人后来职业发展变化的一种方式。

尤其是奥特曼，形成了一种创作策略模式，即继续发扬《陆军野战医院》的修正主义立场，并在制作风格和叙事结构上做了进一步创新。在1970年代初，这位导演几乎每年都发表一部新作，对传统的类型片进行重新诠释。《花村》(McCabe & Mrs. Miller, 1971) 揭穿了西部片中善战胜恶的陈词滥调，事实上几乎没有留给"善"生存的空间。《漫长的告别》(The Long Goodbye, 1973) 修改了雷蒙德·钱德勒侦探小说中主人公菲利普·马洛 (Philip Marlowe) 的形象，把他变成了一个愚蠢滑稽的不称职者，然而他还是拥有最终决定权（和最后的机会）。《小偷喜欢我们》(Thieves Like Us, 1974) 讲述了大萧条时期一个年轻的罪犯与他的女朋友一起逃亡的熟悉故事，但影片删除了其中的感伤气氛。《纳什维尔》(1975) 则力图成功地总结、展示他的艺术技巧，这是一部全景式的群像影片，探讨了当代音乐、娱乐业、政治和电影叙事手法。

对奥特曼来说，《纳什维尔》是一个至关重要的胜利；对发行商来说，也许只是经济上的些许成功（片长达2小时40分钟，每天播放的场次比短一些的电影要少）。此后，由于后《大白鲨》时代的秩序开始形成，奥特曼无论是在经济上还是文化上都无法维持他的职业生涯。虽然他在1970年代剩下的几年中继续每年执导一部电影，但逐渐趋于冗长乏味而缺乏扣人心弦之处。到了1980年，另一部群像电影《选举风波》(Health)——与《纳什维尔》相比，全景镜头少了很多，完全发

生在一个酒店内——只是勉强获得了商业发行。

奥特曼试图通过执导根据卡通人物改编的喜剧片《大力水手》(Popeye, 1980)，以适应新的时代。这标志着他超过十年的主流导演职业生涯的结束。在1980年代，他转向执导拍摄舞台剧并独立发行。

在1970年代，无论是佩恩还是库布里克，都不像奥特曼那么多产。佩恩在这十年间只执导了两部电影《夜行客》(Night Moves, 1975)及《大峡谷》(The Missouri Breaks, 1976)，分别在侦探片和西部片类型中，以复杂的和不同寻常的作品继续着他修正主义式的努力。但是，他在接下来的十几年中只拍摄了三部电影，他的主要创作时期似乎已经过去。库布里克的后面两部电影《发条橙》(A Clockwork Orange, 1971) 和《巴里·林登》(Barry Lyndon, 1975)，分别改编自一部现代、一部19世纪的文学作品，毫不掩饰地再现了原著中的冷酷血腥的描写；其中第一部作品在票房上相当成功，该片以尖锐的视角对即将到来的、反乌托邦的未来社会中的年轻人的暴力行为做了预言式的审视。

库布里克决定制作一部受欢迎的类型电影以加入后《大白鲨》时代的竞争，这就是《闪灵》(The Shining, 1980)，它改编自斯蒂芬·金(Stephen King)的畅销恐怖小说。考虑到这位导演一向在作品的认知和风格上绝不妥协的名声，发行商采取了一个折中的发行策略：电影没有采取饱和发行模式在所有影院同时首映，而是先在纽约和洛杉矶的十家剧院举行首映，然后在三周后扩展到750个剧院。《闪灵》是一部值得注意的电影，在票房上取得了巨大成功，但它不是库布里克所希望的大片。算上此片，他在1980年代只执导了两部电影。

这些人物的职业生涯轨迹还不能成为1970年代早期出现的更年轻一代直观的学习对象。在任何情况下他们都不太可能成为榜样。为寻求指引，新一代电影人回头看，向制片厂时代汲取经验。事实证明，他们对复兴类型片也很感兴趣，一如对修改类型片感兴趣那样。他们被称为"电影捣蛋鬼"，不只是因为他们年轻（在电影发展较早阶段很多

导演也是在二十多岁就开始了职业生涯），而是因为他们对老电影非常着迷。[5] 当代人物中比作者导演还让他们感到印象深刻的是罗杰·科尔曼（Roger Corman），一位低成本的类型片和剥削电影的导演和制片人。（所谓"剥削电影"指的是成本低、制作粗糙，专门炮制色情、暴力、毒品、怪物等耸人听闻的题材，以谋利为目标的 B 级电影。）

他们是第一群具有重要意义的从电影学院毕业进入商业电影制作领域的人。出生于 1939 年的科波拉是其中的开路先锋。在 1960 年代初，他在加州大学洛杉矶分校学习电影制作时，获得了一个工作机会，与科尔曼一起重新撰写一部俄罗斯科幻片的剧本，以适于在美国上映。科尔曼后来作为制片人制作了科波拉的第一部故事片《痴呆症》（*Dementia 13*, 1963），这是一部恐怖电影。

科波拉很快就成为好莱坞的一位风格多变的人物。他从主流电影界获得的第一项重要荣誉来自编剧工作，作为《巴顿将军》（*Patton*, 1970）的编剧之一赢得了奥斯卡最佳编剧奖。他的早期导演作品跨度较大，从为大型制片厂制作大预算的音乐剧《菲尼安的彩虹》（*Finian's Rainbow*, 1968），到完全个人风格的作者电影《雨族》（*The Rain People*, 1969）；这是一部他为自己的制作公司——美国西洋镜公司，总部设在旧金山——自编自导的作品。他还曾担任《500 年后》（*THX–1138*, 1971）的执行制片人，这部科幻电影的导演是乔治·卢卡斯，美国南加州大学电影学院的毕业生。但是，这些独立的事业冒险在经济上都以失败告终，当科波拉接到《教父》的片约时，他正需要这份工作。

在 1970 年前后的动荡时期，斯科塞斯和其他独立制片人一起，被人从东海岸推到了好莱坞。其时斯科塞斯刚从纽约大学电影系毕业不久，留校当了一段时间的老师，并刚刚制作了一部低成本影片《谁在敲我的门？》（*Who's That Knocking on My Door?*, 1969）。科尔曼让斯科

[5] 迈克尔·贝、琳达·米尔斯，《电影捣蛋鬼：电影一代如何接管好莱坞》(1979)。

塞斯执导剥削电影《冷血霹雳火》(*Boxcar Bertha*, 1972)，为他提供了进入这个行业的机会。他回到纽约，制作了影片《穷街陋巷》，展现了他对城市生活的看法，真实粗粝而充满暴力，同时又轻柔而私密，该片使他第一次以导演身份受到了评论家的关注。

对于科波拉、卢卡斯、斯科塞斯和新一代的其他电影人而言，社会和电影工业中的混乱表明这是一个机遇和矛盾并存的时代：他们的电影可以是个人化的、政治化的、商业化的或同时三者兼具。《教父》令人惊讶的胜利改变了一切。它给观众提供了一种非传统的传统特质，它退回到熟悉的类型片制作而没有抛弃叛逆或对官方机构的批评。它重建了——事实上，是将其声望提升到新的高度——曾经风靡一时，但往往声名狼藉的犯罪类型影片的地位，并示意作者导演、制作人对类型片做出的修正可能已经达到了极限。它打破了此前由《音乐之声》(*The Sound of Music*, 1965)创造的有史以来最高的票房纪录。在这两部影片之间，从1965年到1972年，就是电影业备受煎熬的阵痛时期，生怕电影的成功可能就此终结。1973年，恶作剧电影《骗中骗》(*The Sting*)获得了几乎相当于《教父》的票房回报，紧接着恐怖片《驱魔人》的收入超过了它们，电影的复苏似乎得到了证实。

也许，相比其他人，卢卡斯更充分地领会了观众对这些作品的反应中蕴含的怀旧元素——在思想上渴望回到过去，对于某个想象中的单纯的失去表示感伤，那时还不知道未来会什么样。当其他年轻导演制作的影片很好地再现了婴儿潮时期出生者动荡不安的现状时，卢卡斯打算回到过去。

制作了画面冰冷、极简主义的科幻短片处女作之后，卢卡斯〔与南加州大学毕业生格洛丽亚·卡茨(Gloria Katz)和威拉德·海克(Willard Huyck)一起〕编写了一个剧本，讲述在1962年的夏天，加州的几个即将高中毕业的朋友，驾驶着他们的二手改装车漫无目的地闲逛，在一家汽车餐厅逗留，对于要离开他们安全、熟悉的世界，开始下一步生活

抱着矛盾的心态。影片中的时刻也许鲜明地留在他的记忆中（他出生于1944年），但青涩撩人的表达却超出了1970年代大学生的眼界范围。科波拉再一次出任制片人，使电影得以最终面世。这就是卢卡斯的《美国风情画》(American Graffiti, 1973)，凭着影片流露出的温暖又苦涩的味道，以微不足道的预算成为这个时代最卖座的电影之一。

他的下一个项目是一个更为野心勃勃的冒险之作，至少在当时看来是如此。虽然熟悉的电影类型片已经获得复兴，但卢卡斯甚至超越了B级片领域，从那些被老于世故的人们认为只适合充当笑料的材料中寻找电影来源，如巴克·罗杰斯（Buck Rogers）和弗拉什·戈登（Flash Gordon）的科幻系列剧，在制片厂时代它们都曾是周六儿童午间场放映的主要内容。随着《大白鲨》中机械鲨鱼的可怕形象大获成功，特殊视觉效果重新引起了电影工业的兴趣，但卢卡斯想要的生物和动作镜头，其表现力和复杂性还没有哪个特效公司曾经尝试过。

让周六午间场的内容免于滑稽可笑，让缩微生物模型和空中决斗成为观众见过的最精彩的特殊效果的，正是电影根植于神话和民间传说的深厚基础。在创作自己的剧本时，卢卡斯真切地感到，时代的怀旧冲动延伸至——也许是寄托于——经典的冒险故事之上〔在当时的年轻人中极度地流行托尔金（J. R. R. Tolkien）的奇幻三部曲《魔戒》(The Lord of the Rings)，这可能让他认定这种感觉是正确的〕。

影片讲述了一个没什么经验的年轻人，在一个充满智慧的古老骑士的帮助下，以及在一个坚忍不拔的冒险家的陪伴下开始远征，设法营救被邪恶军阀绑架的公主。这些人物的名字如今家喻户晓：卢克·天行者（Luke Skywalker）、欧比旺·克诺比（Obi-Wan Kenobi）、汉·索罗（Han Solo）、莉亚公主（Princess Leia）、（黑暗尊主）达斯·维德（Lord Darth Vader）。当《综艺》杂志用大号标题刊登了《星球大战》(Star Wars, 1977)预映后的评论："杰出的冒险加幻想作品，老少皆宜，有

巨大的票房前景。"很显然，卢卡斯的冒险之作产生了历史性的影响。[6]该片既没有电影明星，也并非根据某本畅销书改编，在观众中没有预先的认识。《星球大战》迅速创造了新的历史票房纪录，收入1.93亿美元，比《大白鲨》整整多了50%。

　　类型片、特效、怀旧，在《星球大战》票房大获全胜的影响下，这些元素为电影产业的新营销机器注入了新的动力。《星球大战》问世几个月后，出现了史蒂文·斯皮尔伯格的科幻片《第三类接触》(*Close Encounters of the Third Kind*, 1977)、根据漫画书改编的幻想片《超人》(*Superman*, 1978)、针对年轻观众的音乐剧《周末夜狂热》(*Saturday Night Fever*, 1977)和《油脂》(*Grease*, 1978)，以及大学校园闹剧《动物屋》(*National Lampoon's Animal House*, 1978)，都是这一时代的卖座影片。即使在自由、动荡的时代，主流电影能否表现社会中充满变化的各种斗争，如反对种族主义运动或争取女性权利运动？如果人们对此表示怀疑的话，那么，在一个刚刚巩固的秩序时代，它们又会有什么机会？难道说，一个被绑架的公主，加上一个由非洲裔美国演员为其配音的蒙面恶棍，就能够展示这种可能性？[7]

　　电影中描述社会现象的种种隐喻，如反思、引导、感应等，有诸多的局限性，尤其在涉及种族和性别时更为明显。即使是认为电影处于社会和观众意识之间的文化调解理论，也无法完全令人满意。1970年前后，围绕种族和性别的争论展现无遗，不仅是在口头上，而且也表现在社会行动上；但似乎存在着两种完全不同的话语，一种是在社会中，另一种体现在电影中。相对于社会真实、鲜明的特性，电影没有任何能力干预，能发挥出多大的调解作用取决于电影观众自己。

　　如果说社会变了，而电影保持不变，这是不确切的。更准确的说

[6] 《综艺》(1977年5月25日)，第20页。
[7] 在《星球大战》中，大卫·普洛斯在银幕上扮演邪恶的勋爵达斯·维达，而该角色的台词则由非洲裔美国演员詹姆斯·厄尔·琼斯配音。

法是，随着社会的改变，电影也在变，但它只是在现有的界限内做出调整。这些限定包括《制片法典》（尽管该法典已经奄奄一息），以及类型片制作规则和叙事惯例。1960年代末1970年代初对类型片配方公式提出质疑、修订并加以改变的众多杰出影片，在性别或种族问题上却几乎没有提出任何质疑式的或具有变革性的内容，除了对19世纪草原印第安人的描述。事实上，研究美洲印第安人的作家沃德·丘吉尔（Ward Churchill）认为，在电影看来，历史翻过1825年至1880年这一阶段后，"土著就已不复存在了"[8]。

1970年代初，对这些问题的探讨，直接导致了一部难以回避的作品，这就是由梅尔文·范·皮布尔斯自编、自导、自演的《斯维特拜克之歌》，上映超过20年后，仍然使几乎所有曾看过的观众感到愤怒或尴尬。这部影片在本书前面曾简单提及，与《一个国家的诞生》进行了比较；从历史意义上看，该片可以说是D. W. 格里菲斯那部宣扬种族主义的史诗作品的黑人版，不是作为对格里菲斯的一个回应，而是另一个时代在电影中呈现的、最强烈也最让人恼火的种族主义情感表达。

虽然在该片中，白人角色几乎就像格里菲斯影片中的黑人（以及混血儿）那样被恶毒讽刺，然而随着时间的推移，逐渐成为《斯维特拜克之歌》中心话题的却是影片对黑人人物性格的刻画。影片主角"斯维特拜克"（"Sweetback"）一开始只是一个在白人客户面前进行性表演的男妓，在警察的暴虐手段刺激下，他杀死警察，开始逃亡。他从追捕者手中不可思议地逃脱，这让他成了一个神话般的人物，被打上了反抗白人的黑人革命先驱的标签。然而，除了他的反抗之外，确立他这一形象的是他极具男性意味的形体，以及作为黑人女性顺从、惊叹和取悦对象的身份。虽然结构编排不太一样，但在范·皮布尔斯的电影中，黑人男性性欲对于黑人斗争神话的意义，与《一个国家的诞生》中对白人种

[8] 《优等种族的幻想：文学、电影和美洲印第安人的殖民化》（1992），第233页。

在遍布全美的电视广告的支持下,大范围同步发行的时代来临,电影营销在 1970 年代中期发生了显著的变化。在这一个十年的早期,梅尔文·范·皮布尔斯的《斯维特拜克之歌》是面向"小众市场"发行的典型代表。这是一部迎合非洲裔观众的独立制作影片,充满争议但票房大获成功。

由史蒂文·斯皮尔伯格导演的《大白鲨》带来了更大的变化:恐怖鲨鱼攻击一个毫无察觉的游泳者,这样的宣传渲染构成了一部出乎意料、极为赚钱的商业影片的组成部分,一直伴随着这部影片,直至推出主题公园,吸引更多关注。

族主义的衬托一样具有重要作用。

当时的黑人评论家小勒隆·贝内特（Lerone Bennett, Jr.）提出了上述看法，他批评影片中"陈旧刻板的白人形象"，并评论说"从来没有人以这种扯淡的方式获得自由"[9]。但在黑人社区影院却是另一种不同的体验。重要的是在电影中看到了黑人的愤怒和反抗。《斯维特拜克之歌》最有效的革命性成就是重新发现了非洲裔观众，他们是最有凝聚力、有见识、有热情的"小众市场"电影观众之一。该片独立制作和发行，据报道票房收入超过 1000 万美元，几乎全部来自黑人观众。[10]

然而，在《斯维特拜克之歌》影响商业主流影片之前，几乎没有什么针对该片的辩论。《神探沙夫特》（Shaft, 1971）紧跟范·皮布尔斯的电影之后，迅速进入黑人社区影院，这是一部人们熟悉的由大制片厂制作发行的类型娱乐片；之所以引人关注，只是因为它的主人公是黑人，而恶棍是白人。黑人私家侦探约翰·沙夫特（John Shaft），其实是一个白人小说家创造出来的人物，被一个白人编剧重新改编以符合电影要求。该片被认为是黑人电影，这一声名缘于（除了演员以外）导演戈登·帕克斯（Gordon Parks）——《生活》杂志的一位著名黑人摄影师，其导演处女作是根据他的自传改编的电影《学习树》（The Learning Tree, 1969）。帕克斯坦言，《神探沙夫特》证明自己可以成为一个动作导演。

由理查德·朗德特里（Richard Roundtree）扮演的超级英雄沙夫特力战白人暴徒。与原著小说相比，一个关键的变化是，"黑人武装"加入其中和他一起战斗。黑人占该片全部观众的 80%，影片获得了 700 万美元的租金，考虑到当年只有八部影片突破 1000 万美元，这是一个相当引人注目的表现。

[9]《解放性高潮：仙境中的斯维特拜克》，黑人音乐杂志《乌木》（1971 年 9 月）。

[10]《综艺》杂志认为该片的"租赁"收入（支付给电影发行商的票房百分比）只有 400 万美元，并没有将其列入它的"有史以来租金冠军排行榜"中。

《神探沙夫特》开创了一个短暂而高强度的"黑人剥削电影"时代。据影评家统计,在1970年代初共有近90部面向黑人观众的电影,这些程式化作品中超过半数利用性和暴力来吸引观众。渐渐地,制片人们发现,年轻的黑人女性和成年观众都跑到白人社区去看在黑人区电影院里看不到的流行电影了(如《驱魔人》),黑人剥削电影的衰亡无可避免。尽管他们在原本不景气的年代贡献了不少利润,但非洲裔观众一旦表现出融入普通观众的意愿,就不再对当"小众"感兴趣了。

随着1970年代中期黑人剥削电影的消退,一些黑人从业者将工作转向迅速变化的主流电影中,仍然站稳了脚跟。最老练的就是演而优则导的西德尼·波蒂埃(Sidney Poitier),一位1950年代和1960年代的主要黑人明星,其在1960年代后期塑造的正直诚实、主张社会同化论的人物形象〔尤其值得一提的是他在1967年的电影《炎热的夜晚》(Heat of the Night)和《猜猜谁来吃晚餐?》(Guess Who's Coming to Dinner?)中的表演〕与暴力黑人电影中的超级英雄形成了鲜明的对照。波蒂埃执导的第一部作品(他在其中也参与了演出)是黑人西部片《布克和牧师》(Buck and the Preacher,1972),在城市动作片依然受追捧的时代反响平平。但黑人剥削电影的衰弱是如此迅速,到了1974年,由波蒂埃执导,黑人喜剧明星比尔·考斯比(Bill Cosby)和理查德·普赖尔(Richard Pryor)以及老牌明星哈里·贝拉方特(Harry Belafonte)和波蒂埃自己主演的滑稽类型片《周六奇妙夜》(Uptown Saturday Night),获得了比他们曾经拍摄过的任何利用暴力吸引观众的作品都更为强大的票房回报。它的续集,用了一个直白、多余、废话式的名字《再来一次》(Let's Do It Again,1975),表现甚至比前一部更好。

比波蒂埃更引人注目的是喜剧演员理查德·普赖尔。他是少有的那种既能与主流电影界有效合作,同时又能在非主流领域成功演绎反对主流者的演员。胡闹式喜剧《银线号大血案》(Silver Streak,1976)让普赖尔变成一位跨界明星,与喜剧明星吉恩·怀尔德(Gene Wilder)

联手,拍摄了一部黑人与白人搭档联手御敌的电影。但在更多面向黑人的作品〔如由黑人电影制片人迈克尔·舒尔茨(Michael Schultz)导演的多部喜剧〕,尤其是在他一个人的音乐会电影中,他在他所塑造的无政府主义的滑稽人物身上重现了《斯维特拜克之歌》放映时黑人观众的愤怒。从《理查德·普赖尔演唱会》(Richard Pryor Live in Concert, 1978)开始,上映了四部标准正片长度的同类型电影,囊括了他所有的舞台表演套路和技巧。这在美国电影史上也是独一无二的。

但是,在主流和反对派之间的拉锯战中,哪一方力量更强都不奇怪。在喜剧《油腔滑调》(Stir Crazy, 1980)中,普赖尔与怀尔德再度联手,并由波蒂埃担任导演。哥俩被不公正地判为有罪,于是从监狱逃跑,并机智地战胜了他们的追捕者。这一回的滑稽作品模仿了斯坦利·克雷默(Stanley Kramer)执导的极具感染力的关于种族不平等话题的自由主义情节剧《逃狱惊魂》(The Defiant Ones, 1959),波蒂埃和托尼·柯蒂斯(Tony Curtis)在其中分别扮演黑人和白人逃犯。《油腔滑调》成了这一时代的高票房影片之一,直到1990年代仍是财务收支上最成功的、由黑人导演拍摄的电影。

无论20世纪六七十年代美国社会的种族斗争和女权主义的兴起,及争取女性权利的运动之间有什么相似之处,在电影制作领域都很难进行类比。女性不同于非洲裔美国人或艺术电影爱好者,不是"小众"观众群体。她们在电影制片厂时代一直都是观众的主要组成部分,好莱坞最持久存在的电影类型之一就是"女性电影",最近更多地被称为家庭情景剧。尽管如此,无论是女性观众的影响力还是女性电影类型,都不足以让女性电影制作人在主流电影制作领域获得能够与1970年代初期——或者可以说,直到这一个十年的末期——黑人导演相媲美的一席之地。

1970年代初期唯一活跃在好莱坞的女导演是伊莲·梅(Elaine May),曾经的单口喜剧演员。她的导演处女作是喜剧《求婚妙术》(A

New Leaf, 1971），一部具有里程碑意义的作品——它是第一部由女导演编剧、导演兼主演并通过大制片厂发行的影片。这使她很少见地跻身于集编剧、导演、演员于一身者如埃里希·冯·施特罗海姆、查理·卓别林和奥逊·威尔斯之列。但当制片厂违背她的意愿进行重新剪辑时，梅拒绝承认那是她的作品。实际上，舞台剧女演员芭芭拉·洛登（Barbara Loden）在此前一年就编写、执导并主演了影片《旺达》（*Wanda*, 1971），真实地展现了一个被生活压迫、四处为家的女人艰难生存的故事，但它是独立制作和发行的（用16毫米胶片拍摄，冲印成35毫米以适合商业放映）。

在几乎完全没有一个女性有过电影制作实践的情况下，新兴的女性主义视角将注意力转向女性在（电影）这个男性主导的媒介中的表现，以及女性观众的观影体验等问题上。英国导演兼理论家劳拉·穆尔维（Laura Mulvey）于1975年发表了一篇很有影响力的文章，完全以好莱坞电影为例，宣称要利用"精神分析理论作为政治武器，展示父权社会的潜意识构建电影形态的方式"[11]。简而言之，穆尔维认为，电影为男性提供了观看女性时的情欲快感，摄像机的凝视是主动的、男性化的，而它瞄准的对象是被动的、女性化的。

穆尔维的观点成为电影理论家们最热烈讨论的问题。看电影对女性来说是一种被动的体验吗？如果不是，那女性观众着眼于什么？如果摄像机镜头的注视是男性化的，那么它们被性别化的立场又是什么？经过几十年的讨论，关于性别和审视方面的问题已经形成了一个更加细致入微的观点，尤其重要的是抛弃了单一整体的、一成不变的性别化的行为或欲望概念，这些概念可能在1970年代初影响了女权主义对待电影的态度。仍然有待探讨的是，当女性终于得到拍摄电影的机会时，摄像机镜头的视线会采用什么样的视角？它关注的对象又会是什么？

[11] 《视觉快感与叙事电影》，《国际银幕》（1975年秋季刊）。

对于许多有抱负的女电影制作人而言,等待好莱坞为她们敞开大门几乎是不可能的。很少有问题能像它对女权问题和女性观众的无知和冷漠一样,让1970年前后的主流电影界看起来垂垂老矣。非传统电影院自然成了想要探索电影中的女权主义问题的女性的家。在1970年代初最早的作品中,最要紧的无非是让银幕上的女性谈论她们的生活。"被普遍接受的关于女性的概念,让位于真实的欲望、矛盾、抉择和对社会的宣泄。"一位女权主义批评家如此评论《珍妮的珍妮》(Janie's Janie)、《三个女人》(Three Lives)和《女人的电影》(The Woman's Film,全部拍于1971年)等作品。[12]

这些影片中的大多数都不在电影院,而是在大学和私营机构放映,但女性电影制作者也发现,女性主义的纪实电影可以具有商业潜力。在这方面做出突出成绩的作品是《安东尼亚:一个女人的画像》(Antonia: A Portrait of the Woman,1974),这是第一部获得奥斯卡奖提名的女性主义纪录片。该片源于民谣歌手茱蒂·柯林斯(Judy Collins)邀请电影制作人吉尔·戈德米劳(Jill Godmilow,她曾担任影片《教父》的剪辑师)来记录对女指挥家安东尼亚·布里科(Antonia Brico)博士的一场采访。布里科已经七十多岁了,是一名乐队指挥,曾经是柯林斯的老师。这场采访逐渐变成了一部讲述布里科的生活和事业的电影,时长一小时,由柯林斯资助,戈德米劳导演。电影得以在20个城市的影院上映,帮助非好莱坞制造的独立电影开发了一个新的市场商机。另一位女性导演芭芭拉·库珀(Barbara Kopple)凭借《美国哈兰郡》(Harlan County, U.S.A.,1976)荣获了奥斯卡最佳纪录长片奖,该片讲述了肯塔基煤矿工人工会的斗争故事。

随着纪录片在电影院线的发行,以及好莱坞对独立制作人的纪实

[12] 茱莉娅·李莎吉,《女性主义纪录片:美学与政治》,托马斯·沃主编《给我们看生活啥样:关于诚实纪录片的历史和美学》(1984),第236页。

作品逐渐认可,女性导演们重新点燃了内心的希望——希望在普通故事片制作方面也能获得类似机会。琼·米克林·希尔弗(Joan Micklin Silver)率先在这方面走出了第一步,她个人出资、制作并发行了故事片《赫斯特街》(*Hester Street*, 1975),一部讲述20世纪初犹太移民在纽约下东城的生活的影片。继伊莲·梅(她在1970年代又拍了两部影片)之后,大型电影制片厂首次将导演一职委任给一名女性——电视台编导和表演系教师琼·达令(Joan Darling),让她拍摄了一部大学爱情故事《第一次性接触》(*First Love*, 1977)。纪录片导演克劳迪娅·威尔(Claudia Weill)独立制作的剧情片《女朋友》(*Girlfriends*, 1978),讲述了一个年轻的女摄影师在纽约的故事,被一家大型制片厂购买、发行,并为威尔赢得了一纸好莱坞导演合同,继而拍摄了影片《礼尚往来》(*It's My Turn*, 1980)。

然而,问题仍然在于,主流电影界开放这么一个小豁口是否只是用来改变这些能量的作用方向,削弱曾经繁荣一时的非主流电影创作实践活动。女性电影研究者艾里·艾可(Ally Acker)认为,男性导演可以凭借早期的努力开创长远的职业生涯,"然而,对有才华的女性而言,发展趋势似乎总是逐渐被人遗忘"[13]。前面讨论的所有女性电影人后来都陷入职业发展困境,为这一说法提供了证据。虽然后来新一代女性导演在好莱坞的机会有所增加,但它的代价是,牺牲那些女权主义视角下女性电影形象之类的表达。

任何试图将1970年代的美国社会"政治能量"与好莱坞电影联系起来的做法,都不得不面对越南战争这个问题。越南战争所消耗的时间,比美国参与的、发生在20世纪的任何战争都要长。在早期的战争中〔包括第一次世界大战(美国于1917—1918年参战)、第二次世界大战(1941—1945)和朝鲜战争(1950—1953)〕,电影公司与政府合

[13]《女性电影人:从1896年到现在的电影先驱》(1991),第32页。

作,制作了各种各样的电影,包括纪录片和剧情片等,解释、渲染并帮助推行国家的战争目的。然而,从1960年代初美国卷入越南战争,到1975年美军撤出,越南共产党控制全越,在这段漫长的时期内,电影公司与政府之间的这种合作却很少发生,这一现象值得关注。

诸如《绿色贝雷帽》〔*The Green Berets*,1968,约翰·韦恩主演,韦恩和雷·凯洛格(Ray Kellogg)联合执导〕这样的宣传电影非常稀少,愈加凸显出越战期间电影界对政府政策的传统支持的缺失。不过,更明显的缺席是,主流电影界没有对战争做出任何形式的描绘。尽管与之前数十年受到政治压迫和黑名单伤害的时期相比,1970年代的好莱坞已变得更加公开和自由,但对于那些反对战争的电影公司而言,依然很难想象它们会利用电影来表达自己的观点,结果看起来就是刻意回避这一主题。然而,在类型片和剥削电影中,对战争的回应以及对战争带来的阴影还是有所表现的,最直接的就是以美国为背景描写越战老兵回国后种种遭遇的暴力动作片。

在1970年代初,出现了一种不寻常的逆转,标志着在主流电影和小众电影之间开始了相互转换;以此为背景,好莱坞的反战情绪在独立纪录片中找到了宣泄出口。导演约瑟夫·斯特里克(Joseph Strick)的《采访退役者》(*Interviews with My Lai Veterans*,1971),记录了美军在越南的暴行,在影院发行并获得了奥斯卡最佳纪录短片奖。制作了《逍遥骑士》和《最后一场电影》的BBS公司,资助导演彼得·戴维斯(Peter Davis)拍摄了纪实电影《心灵与智慧》(*Hearts and Minds*,1974),该片将美国价值观与越南战争联系起来,荣获了奥斯卡最佳纪录长片奖。然而,由克里斯汀·布里尔(Christine Burill)执导,描写女演员简·方达(Jane Fonda)、电影摄影师哈斯克尔·韦克斯勒(Haskell Wexler)和新左派活动家汤姆·海登(Tom Hayden)访问越南,参加印度支那和平运动经历的纪录片《初识敌人》(*Introduction to the Enemy*,1975),却没有获得奥斯卡奖。而且此后多年,简·方达都被右翼团体

叫作"河内简"。

1975年,一本名为《罔视》(*Looking Away*)的书出版,讲述了"好莱坞是如何把注意力从越南战争上移开的"[14]。这一年共产主义者在越南取得最后的胜利,在美国终于也可以做一些反思了。1978年涌现出一大波越战电影,包括特德·波斯特(Ted Post)导演的《越战突击队》(*Go Tell the Spartans*, 1978)。该片将故事时间设置在几乎难以理解的遥远的1964年,以强调美国在越南的政策从一开始就是徒劳的。

最受观众期待的越战电影是弗朗西斯·福特·科波拉的作品《现代启示录》(*Apocalypse Now*),该片起源可以追溯到1960年代后期,当时约翰·米利厄斯(John Milius)开始根据约瑟夫·康拉德(Joseph Conrad)的中篇小说《黑暗之心》(*Heart of Darkness*)创作电影剧本。影片于1976年正式开拍,并计划于1977年底发行,但被一再推迟了近两年。科波拉电影的延迟上映让另一部有关越战的影片、迈克尔·西米诺(Michael Cimino)执导的《猎鹿人》(*The Deer Hunter*),有机会成功地发起一次极好的市场推广冒险。几乎没有事先公布消息,《猎鹿人》在1978年底在洛杉矶和纽约各一家电影院放映了一个星期,以获得奥斯卡奖的入围资格,结果如潮好评,一星期后从电影院撤回等待大规模的正式发行。在人们的期待中,该片获得了1978年奥斯卡最佳影片奖和最佳导演、编辑、声效、男配角奖〔克里斯托弗·沃肯(Christopher Walken)〕。这部长达三个小时而又难懂、复杂的电影成了票房大热门,并成为美国第一部关于越南战争的重要电影而载入史册。

《猎鹿人》也受到了很多反对战争的观众很难听的责骂。他们认为该片是一部种族主义电影,因为在影片中到处都有俄罗斯轮盘赌(一种游戏,在轮盘上放着一把只有一颗子弹的左轮手枪,被对准的玩家必须拿起手枪对准自己的头部开枪)的影子,把它刻画成了越南人痴迷

[14] 作者为朱利安·史密斯,转引自第13页。

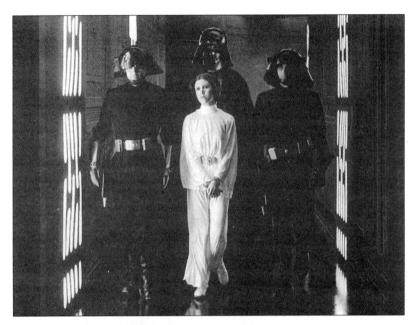

关押，无论是实际的还是隐喻的，都是1970年代美国电影中的一个常见主题。在乔治·卢卡斯导演的深受欢迎的冒险科幻片《星球大战》中，莉亚公主（嘉莉·费雪饰演）被达斯·维达和两名禁卫军抓获并带到了死星的拘留中心。

迈克尔·西米诺的奥斯卡获奖影片《猎鹿人》，将几名家乡朋友从宾夕法尼亚州的钢铁小镇送到了越南战争的炼炉中，其中迈克尔（罗伯特·德尼罗饰演）和史蒂芬（约翰·萨维奇饰演）被越南人抓获并关押。当然可以肯定，这两部电影中的被关押者都会被人救出，或设法逃脱。

的赌博游戏，而且所描写的残暴行径也不符合历史真实。战争唤起的激情让人们很难认识到《猎鹿人》之于越南战争的反思，而只看到了美国工薪阶层男人们的友谊的瓦解，以及宿命式的人生。

《现代启示录》终于在 1979 年的秋天问世了。它在票房表现上比《猎鹿人》更成功，但它也在多个不同方面让观众感到不安。这部电影对这场战争的显而易见的矛盾心理，既没有满足支持者的要求，也没让反对者领情；影片中直升机轰炸越南村庄的壮观镜头，伴随着瓦格纳《女武神骑行》（Ride of the Valkyries）的配乐，反对者们对此提出了让人难堪的关于军事暴力中的偷窥快感的问题。《现代启示录》出名了，因为它的传奇拍摄经历，同样也因为它塑造的银幕形象，似乎科波拉在电影制作过程中让这场愚蠢的战争简明扼要地重新进行了一遍。

到了 1970 年代后期，对于 1970 年代初流行的导演电影，似乎有了越来越多的清醒认识，而不再迷信。新的市场推广模式带来了前所未有的财务回报，也促成了（或伴随着）欣赏品位的校准平衡，体现在拒绝过多的导演意识，以及只为刷存在感的傲慢、自恃表达。观众似乎更喜欢喜剧片、太空科幻片，以及让人感到鼓舞的励志片。《超人》和它的续集《超人 2》（Superman II, 1980），每一部估计都突破了 5000 万美元的制作成本，创造了新的成本记录，期间很少出现反对声音，而两部电影都获得了超过 8000 万美元的收益。

然而，迈克尔·西米诺雄心勃勃制作的西部历史剧《天堂之门》（Heaven's Gate, 1980）耗资 3600 万美元，却给他带来了愤怒的批评之声，指责其肆意挥霍。这部影片遭到评论者的猛烈抨击（有人可能会认为，其中大多数批评都是迟来的对于《猎鹿人》的清算，而不是《天堂之门》所谓的缺陷），票房完全失败，直接导致发行商联艺影业破产崩溃。1980 年代电影制作的座右铭对此表达得再清楚不过了，那就是：安全第一。

20

好莱坞和里根时代

随着一名前好莱坞演员入主白宫,也许不可避免的,人们会把1980年代记作里根时代,不管是在电影界还是政界。不过,将这十年称为美国政府的好莱坞时代,可能一样合理。当美国总统罗纳德·里根的政府提出一项基于太空的防御计划——"战略防御计划"时,在美国社会中该计划被众所周知地称为"星球大战计划",与乔治·卢卡斯1977年的太空幻想电影同名,无论是在模仿搞笑还是在新闻宣传时都如此称呼。这种联系表明,不管电影工业与里根总统任职期间在风格、价值观和目标方面存在什么联系,好莱坞的新风气在里根时代开始之前就已经充分展现了出来。里根的总统岁月结束时,它还是拥有很大的影响力。

尽管我们说这是电影的里根时代,但并非说它仅受意识形态的塑造,它也同时受到技术以及技术与意识形态之间关系的影响。在1980年代,新的媒体技术从实验室发明转化成了消费类产品,走入大多数的

美国家庭。盒式磁带录像机成了一个无处不在的设备，用以录制电视信号或播放购买、租用或家庭录制的录像带。有线电视的出现大大增加了电视频道的数量，以及在电视屏幕上观看近期或早期电影的可能性。互动视频（电视）游戏和个人电脑光盘存储技术的出现，进一步将图像输送到千家万户。

电影工业对许多此类新技术的最初反应是抗拒的。一些电影公司对录像机制造商提起诉讼，试图限制消费者对录像机的使用。这些阻挠行动没有成功，经过这样的对抗之后人们才发现，新技术扩大而不是缩小了观看电影的人数。录像机非但没有减少影院的票房收入（在整个1980年代一直保持稳定），还打开了一个巨大的电影录像带销售和租赁市场。HBO和维亚康姆（Viacom）等有线电视公司的电影放映，成了电影生产资金支持和额外收入的重要来源。电视游戏为电影制作提供了想法和人物角色，反之亦然。

协同作用成了最管用的词，即两种或两种以上的要素组合或共同作用，以增强效果。电影文化中一直存在着一种类似于协同作用的关系，从早期电影与杂耍表演的联系，一直到后来它与舞台剧、通俗小说、短篇故事、广播和电视的关系。然而，1980年代的协同作用，与过去的影响、改编，或是共享人才、文体风格等形式有着根本的不同。一方面，它极大地扩展了电影在影院之外的传播范围，而无须显著改变其原来的形式；另一方面，它完全改变了电影素材，形成了一种新的娱乐形式，与老式的戏剧性和叙事性的故事讲述过程截然不同。

1980年代的协同作用也形成了一套新的华丽术语，以及也许是更具意义的新的商业经营策略。术语提到了信息高速公路，数百个频道沿着这条高速公路将软件（电影和其他节目）输送到消费者掌握的硬件中（如电视机、录像机、计算机等）。新的经营策略意味着协同作用不只是要求合作行动，还要共同拥有。里根政府对电影工业的最大帮助，就是对电影公司的收购及合并睁一只眼闭一只眼。当政府取消自

1948年派拉蒙诉讼案开始启用的同意判决（自愿协议）的做法，允许电影公司再次拥有电影院时，就释放出了这样的执政哲学信号。

在1960年代早期的集团化浪潮中，电影制片厂已经被之前并未涉足娱乐界的公司所控制。1980年代的收购主要受到在电影和其他媒体，或软件和硬件之间形成的具有协同效应的联盟的目标所驱动。这一趋势始于1985年，总部设在澳大利亚的媒体公司——新闻集团，收购了20世纪福克斯公司的电影和电视业务，其目标是建立美国第四大电视网络。1989年，日本索尼收购了哥伦比亚电影公司和三星电影公司。此后不久，松下收购了MCA—环球电影公司。

华纳兄弟的母公司华纳通讯与出版商时代公司合并，成立了时代华纳公司。海湾与西方工业公司进行了业务重组，并于1989年参照自己的电影子公司派拉蒙影业，把名字改成了派拉蒙通讯，后来成为QVC有线电视家居购物公司和另一个有线电视巨头维亚康姆之间漫长的竞购大战的争夺对象，最终在计划中与之合并的百视达录像连锁店的帮助下，维亚康姆于1994年初胜出。在各大主要电影制片商中，只有迪士尼公司没有经历1980年代和1990年代初的所有权更迭事件。

在印刷媒体出版商、录像机制造商、电视网络公司、有线电视频道、录像带租赁连锁店、电信公司之间发生的所有这些协同并购过程中，电影扮演了什么角色？1991年，一个大型制片厂任命了新的生产主管，一篇《华尔街日报》（*Wall Street Journal*）的报道评论说："他将承受压力，要迅速采取行动，创作出新的有高知名度、满足大众诉求并拥有巨大商业潜力的电影。"[1] 在黑暗的影院中让观众和高于生活的银幕影像之间建立情感联系，这仅仅是点燃了在信息高速公路上灵活驾驶所需的引擎。作为引爆点，电影比以往任何时候都更加重要，故事、

[1] 劳拉·兰铎，《坎顿继普莱斯之后任索尼哥伦比亚电影公司主席》，《华尔街日报》（1991年10月4日），B版第4页。

人物和影像源源不断地从中流出，经过信息高速公路的旅行，最终抵达新目的地，转化为视频游戏、主题公园景点、服装标志、玩具和玩偶。

"好莱坞电影中几乎不再出现有重要意义的作品……而当出现这样有意义作品时，观众又会排斥它们，"1980年代中期，评论家安德鲁·布里顿（Andrew Britten）这样评论道："这些现象颇为重要。"[2]不是每个观察者都会同意这样刺耳的判断。不过，在1970年代已经没有人继续提及电影制作的黄金时代或好莱坞的复兴——除了那些数钱的人以外。

对好莱坞电影制作的评判标准不断变化，其中一个引人注目的指标来自电影行业本身，那就是奥斯卡年度最佳影片奖项。无论电影界如何衡量一部影片的价值，在过去的时光中，它对质量的定义一直与票房上的成功保持一致。从1930年代到1970年代，将近一半的奥斯卡最佳影片都进入所处年代票房排名的前25名之列。1980年代这一模式发生了急剧变化。在该十年票房排名前25名的影片中，只有1988年的《雨人》获得了最佳影片奖，进入该票房榜的其他电影中仅有三部获得该奖项提名。

业界的赞誉和票房的胜利之间为什么会突然背离呢？答案之一可能在于1970年代引入的新营销体系的不断发展变化。在贯彻那些已经重塑电影发行生态的模式的过程中，制片厂不断强化、重视创作备受瞩目的电影大片，以便在全影院饱和上映时吸引最大量的观众。经过30年的数量下降，电影院建设在1980年代再次蓬勃兴起。随着新的多厅电影院的建成，加上现有影院分解成几个多银幕影厅，室内银幕总数在十年内上涨幅度超过50%，从1.4万幅涨到2.2万幅。有"大众吸引力"的电影在2000幅或更多的银幕上同时上映，或迅速扩大到这样的放映规模。到了1990年代初，十大卖座影片在任何一周都占据了全国

[2] 《欣喜若狂：里根式娱乐的手段》，《电影》1986年冬季刊，第2页。

近三分之二的电影银幕。

拥有"巨大商业潜力"的电影是指一部在一个周末就能产生1000万美元或更多票房收入的影片。事实证明，此类电影很少有符合评论家或者那些奥斯卡投票者所提倡的、电影意义超越金钱的标准。1980年代最卖座的电影往往是适合儿童和青少年的幻想片。总体上看，这些电影的主要特色包括虚构的卡纸板冒险英雄、漫画书中的人物，以及太空旅行和激动人心的特技效果。这一个十年的十大卖座片中，有七部由史蒂文·斯皮尔伯格和乔治·卢卡斯导演或负责制片。

斯皮尔伯格执导了当时有史以来最成功的吸金电影《E. T. 外星人》(E. T.: The Extra-Terrestrial, 1982)，在此后的数年中一直保持直到被他自己导演的《侏罗纪公园》(Jurassic Park, 1993) 超越。卢卡斯制作了《星球大战》系列的另外两部——由欧文·克什纳 (Irvin Kershner) 导演的《帝国反击战》(The Empire Strikes Back, 1980)，以及由理查德·马昆德 (Richard Marquand) 导演的《绝地归来》(Return of the Jedi, 1983)。由斯皮尔伯格担任导演、卢卡斯负责制片，制作了三部关于一个勇敢无畏的考古学家的电影《夺宝奇兵》(Indiana Jones, Raiders of the Lost Ark, 1981)、《夺宝奇兵2：魔域奇兵》(Indiana Jones and the Temple of Doom, 1984) 和《夺宝奇兵3：圣战奇兵》(Indiana Jones and the Last Crusade, 1989)。斯皮尔伯格也是由罗伯特·泽米吉斯 (Robert Zemeckis) 导演的《回到未来》(Back tu the Future, 1985) 的制片人。其他排名前十的影片有蒂姆·伯顿执导《蝙蝠侠》(Batman, 1989)，以及两部于1984年上映的喜剧片——伊万·瑞特曼 (Ivan Reitman) 执导的《捉鬼敢死队》(Ghostbusters)，和马丁·布雷斯特 (Martin Brest) 导演的《比佛利山超级警探》(Beverly Hills Cop)。

这些影片（以及其他几乎所有在这一个十年中排名前25的影片）的显著特征，与以前的票房大片几乎没有共同之处。它们没有一部像过去十年中的《教父》《驱魔人》和《大白鲨》那样改编自畅销

小说，没有一部像 1960 年代的《音乐之声》和《窈窕淑女》(*My Fair Lady*) 那样改编自音乐剧，也没有一部像 1950 年代的《十诫》(*The Ten Commandments*)、《宾虚》和《圣袍》(*The Robe*) 那样讲述圣经时代的故事，更没有一部来自传统的童话和故事，就像 1940 年代迪士尼出品的《灰姑娘》(*Cinderella*) 和《匹诺曹》(*Pinocchio*) 那样。

相反，它们似乎从大萧条和二战时期的商业流行文化如 B 级电影、星期六日场冒险连续剧、通俗杂志和漫画书中汲取灵感，而在战后的大多数时候，这些流行文化都处于被人鄙视甚至抑制的状态。这种致敬表现了电影界的里根时代和华盛顿的好莱坞时代之间值得注意的趋同、融合行为。在他的演艺生涯中，这位总统曾在 1939—1940 年的一个 B 级系列片中扮演一名特勤局特工，该系列片在最后展示了一件能够从天空射击间谍飞机的神秘射线枪。一些历史学家声称，这些被遗忘的电影，以及它们所幻想的武器，是里根的战略防御计划的原版，也许就是电影《星球大战》和里根的星球大战计划之间失去的关联所在。

从这个角度来看，B 级电影文化的复兴——从《星球大战》开始，随着里根当选而进一步扩大——确实成了 1980 年代的一个流行说法，既常用于热门电影，也出现在总统的政治事务中。这一复兴从根本上源自对当时社会现状的一种反应，当时正值美国在军事上败走越南，对时代、社会的认知充满了分歧、自私和享乐主义。相反，二战时期的流行文化，以其最简单、最纯粹的形式代表了"符合道德标准的战争"的善的价值观：团结、为了更崇高的事业自我牺牲、反对邪恶敌人的明确目标、走向最终胜利的坚定意志。一些分析家认为，卢卡斯和斯皮尔伯格的电影重新树立了二战的精神气质，配合总统在倒数第二年任期内提出的反对苏联"邪恶帝国"的政策共同发挥作用。

鉴于这一结果，如果蝙蝠侠、汉·索罗、印第安纳·琼斯，甚至是E.T.(以及形形色色的众多其他的资本主义流行文化产品)，有助于结束冷战，那么它们又有什么危害？问题在于，在恢复和重塑二战精神气

质的冒险故事中，制片人经常选择性地带回那些作品中与团结、清纯和英雄般的自我牺牲精神一并存在的其他价值观。其中包括涉及非欧洲民族的种族主义、对帝国主义霸权的信仰，以及贬低女性的态度。在这十年内最卖座的电影中，总是出现诸如此类的特质，这可能是它们很少获得奥斯卡奖最佳影片提名的原因之一。

尽管票房大片对营销策略和行业利润占据绝对重要地位，在1980年代的电影产量仍在增长并更加多样化。这主要是因为新兴媒体技术需要有可供输出的东西，用电影业术语来说就是产品；用计算机行业术语来说，就是软件。到1990年代初，每年的录像租金与影院门票收入比达到4∶1之多。录像公司和有线电视频道成为电影制作额外的资金来源。由于电影发行数量上升，大片垄断的现象有所下降。在1980年代初，前十名大片的收入占所有电影总票房的30%；在1982年，即《E.T.外星人》问世那一年，该比例高达36.5%；1985年以后，其比例下降到25%左右。

在1980年代的电影界至少形成了三个不同的级别。在顶层的是大规模公映的影片，除非不幸失败，这些影片从一开始就注定要在1000家或更多的剧院放映。1989年，根据《综艺》杂志统计，各大电影公司发行的所有电影中，拷贝数量超过1000个的电影差一点就占到了一半（150部中有74部）。几乎每一部采取大规模发行方式的影片，其胶片拷贝的成本、广告及宣传费用都要超过制作成本50%到100%，一部2000万美元制作成本的电影需要再花费3000万至4000万美元用于市场推广。

在1989年小公司发行的电影中，享受如此大范围发行待遇的不足一打，绝大多数都是先前较为成功的榨取片（Exploitation）的续集，如新线电影公司推出的《猛鬼街》（*A Nightmare on Elm Street*）恐怖片系列。这些发行商往往专门致力于外国电影的推介，它们发行的非榨取片（Nonexploitation）通常在艺术电影圈内放映，极少数情况下

会爆出冷门。当年的爆冷影片是《性、谎言和录像带》(*sex, lies and videotape*)，一部由导演史蒂芬·索德伯格（Steven Soderbergh）独立制作的低预算美国电影，它在戛纳国际电影节上引起巨大轰动，最终在独立制片商米拉麦克斯的运作下发行了超过500个的电影院拷贝。

在这两类影片之下，或者更好听一些，在这两类影片之外，是1980年代的一个全新现象：这些电影在电影院市场几乎很难看到，或干脆就没有在影院公映过，但它们并非就此从人们视野中消失，而是通过有线电视网络和电影录像带出租找到了自己的观众。其中大部分是低预算独立制作的影片，也包括主要电影公司的失败作品（很可能是因为发行商不看好其前景而不愿发行）。1989年由新世界电影公司发行的《希德姐妹帮》(*Heathers*)就是前者低预算独立影片的一个例子，这是一部关于加州青少年故事的黑色喜剧；后一种情况则有华纳兄弟公司的《议事会公路》(*Powwow Highway*)，一部关于当代美国原住民的电影，几乎没有公映过。

没有人称之为乌托邦，至少这一说法没有明确来源，但对于构成电影文化的各方面而言，与1930年代制片厂体系全盛时期以来的任何时候相比，他们有更大的理由对当前的状况感到满意。电影院、有线电视和音像店让观众在观看新老电影方面有了比以往更广泛的选择。在好莱坞，经纪人拥有了更大的权力，电影工作者挣到了更多的钱，公司高管们也拥有了更高的名望。即使是低预算的独立影片，虽然总是被人遗忘，交易和发行更变得容易实现。电影和电影人在媒体娱乐报道方面再次占据了重要位置——电影营销活动本身就变成了新闻，在电视和报纸上发表票房收入统计报告，就像体育比赛成绩一样。仅存的一个烦人的问题让总体状况显得不是很完美，那就是电影本身的质量和"意义"。

好莱坞的里根时代和华盛顿的好莱坞时代不仅在政策和措辞上，而且在大众形象上也相互融合。在《第一滴血2》(*Rambo: First Blood Part II*, 1985)中，演员西尔维斯特·史泰龙（Sylvester Stallone）饰演

一名与共产主义敌人作战的英雄人物约翰·兰博（Rambo），此后出现了一张广为流传的海报，里根总统的头与史泰龙手持自动机枪开火的健硕身躯拼在一起。这一"里博（Ronbo）"形象超越了党派表达，滑稽地展示了事实真相，也就是最为重要的，政治和娱乐——至少在这位总统任职期内，通过这一形象——已经融为一体。

像《第一滴血2》这么明目张胆讽刺美国政府的粗糙作品，能够作为这一个十年中承载了最多美国文化意义的影片而流传下来，可以说是对1980年代好莱坞的一个非常贴切的评判。就像其造就的"里博"海报一样，《第一滴血2》也对真相做了戏仿展示：在最深处的意识形态和幻想层面上，美国拒绝承认它已经在越南战争中失败；通过暴力和雄性的力量，可以在另一个更大的战场上，挽回、更改失败的结果，并转变为胜利。

《第一滴血2》与它的前辈《第一滴血》（*First Blood*, 1982），加上它的后续作品《第一滴血3》（*Rambo III*, 1988）一起，直言不讳而清晰地提出一个似乎在1980年代的美国电影中无处不在的问题：一个人如何才算有男子气概？每一个时代都夸张地表示存在着缺乏阳刚之气的危机；人们经常说，阳刚之气的本质就在于危机之中。不过，在1980年代，传统的男性观念在美国似乎受到了特别严重的质疑。威胁不单单来自尚未被民众接受的军事失败。在两性关系中，威胁也来自于一个强大的追求女性平等权利的运动。在性领域，则来自这个国家历史中的异性恋规则的异类们发出的最开放的话语（和展示）。在电影中，男人扮演儿子、父亲、兄弟、恋人和丈夫等角色，但更具原型特质的形象是孤独者，他们没有社会联系或先前经历，坚持与比自己更凶残、恶毒、狡猾的势力、强权和技术进行殊死搏斗。

评论家苏珊·杰福兹（Susan Jeffords）认为"硬汉"形象就是里根时代的好莱坞对这个男性困境的回答。"对不知疲倦、肌肉发达、不可征服的男性身体的塑造成了里根式幻觉的关键，"她写道："这些硬汉不仅代表了一种类型的民族性格——英勇、主动、坚定，也代表了国

动作/冒险片中的硬汉形象。在乔治·P.科斯马图斯导演的《第一滴血2》中,裸露上身的约翰·兰博(西尔维斯特·史泰龙饰演)返回越南拯救美国战俘。

在詹姆斯·卡梅隆导演的《终结者2:审判日》中,阿诺德·施瓦辛格在《终结者1》中扮演的半机械人杀手变成了一个好的机械人,奉命保护约翰·康纳(爱德华·福隆饰演)免受另一个半机械人杀手的杀害。

家本身。"[3] 通过史泰龙、前奥地利举重运动员阿诺·施瓦辛格（Arnold Schwarzenegger），以及其他人如梅尔·吉布森（Mel Gibson）和布鲁斯·威利斯（Bruce Willis）等所刻画的人物角色，杰福兹回顾了1980年代电影中的硬汉形象，她甚至将《星球大战》三部曲、《印第安纳·琼斯》系列和《回到未来》系列也包含在她宽泛的硬汉电影类别中。

但是，将电影表达与政治意识形态混为一谈的问题在于，它们的话语虽然常常相交，但就算有也极少完全重合。好莱坞的硬汉形象可能包含了典型的里根人物模式的几乎所有特性，但其虚构的叙事表述至少在一个方面偏离了政治意识形态的方向：它的英雄是可以战胜的。不是每一个故事都是纯粹的胜利，不论是在历史还是市场原则的支配之下，都会避免简单地形成明确无误的结果。此外，硬汉形象很快被证明作为一种个人（甚至是超人）的特质不是固定不变的。这一形象逐渐转变成具有人形机器人特征的未来幻想风格。他们具有强烈的隐喻效果，但作为日常生活中的形象，其男性气概影响力在逐渐减弱。

史泰龙和施瓦辛格的职业生涯表明，即使是最能引起观众共鸣的、不带任何复杂或惊奇特质的原型形象也具有脆弱性。在《洛奇》（Rocky, 1976）中史泰龙扮演了一个争夺重量级冠军的拳击手，结果一举成名，这部充满感伤的影片赢得了奥斯卡最佳影片奖，史泰龙也被提名为最佳男演员、最佳原创故事和编剧奖。随后他接过导演大权，执导了三部《洛奇》续集，其中第二部和第三部远超评论界的票房预期，比《洛奇》还卖座。在与《第一滴血2》同年公映的《洛奇4》（Rocky IV, 1985）中，史泰龙更是将他愈加强大的胸肌展示到全球冲突之中，由他扮演的主人公冒险前往苏联，去打败一名通过生化工程研发出来的拳击冠军。

但是，相对于洛奇和兰博的冷战时期的斗争，史泰龙展示更多的是肌肉上的涂油，而不是人物形象的拓展。事实证明，在1980年代的

[3] 《硬汉：里根时代的好莱坞阳刚之气》（1994），第25页。

好莱坞，制造像人类的机器人似乎比让木头人活起来更容易。《第一滴血3》和《洛奇5》（*Rocky V*, 1990）的票房比各自前面的作品显著下降，史泰龙也发现自己就像是中年的人猿泰山，就算身体不需要，他的银幕形象也需要穿上衣服了。

施瓦辛格是好莱坞制作的那些人形机器人之一。在赢得众多世界健美冠军头衔后，他开始涉足电影界，在故事片《饥肠辘辘》（*Stay Hungry*, 1975）中扮演一个与现实生活中的他自己很像的人；在纪录片《施瓦辛格健美之路》（*Pumping Iron*, 1976）中，作为现实中的自己出境。鉴于他的演技以及英语掌握得都不太好，起初最适合他的角色就是扮演一个野蛮人或半机械人。他获得突破的角色是《终结者》（*The Terminator*, 1984）中半人半机器的全能恐怖杀手。虽然在国际动作片市场上非常成功，但他的电影在美国的票房号召力却有些局限，直到他出人意料地在喜剧《龙兄鼠弟》（*Twins*, 1988）中与身材矮小的丹尼·德维托（Danny DeVito）搭档，出演其天真但很高大、聪明的孪生兄弟。这部电影的导演伊万·瑞特曼（Ivan Reitman）还制作了另一部很成功的影片《幼儿园警探》（*Kindergarten Cop*, 1990），施瓦辛格在片中饰演一名假扮成幼儿园教师的警探。

施瓦辛格的封神之作是《终结者2：审判日》（*Terminator 2: Judgment Day*, 1991）。在这里，施瓦辛格扮演的可怕的半机械人已被重新编程，授命保护一个11岁的男孩，免遭另一个比他技术更先进的终结者的杀害，这个男孩将成为21世纪的一个英勇的领导者。半机械人充当了男孩的代理父亲，但同样重要的是，又像是这个男孩/男人〔由爱德华·福隆（Edward Furlong）饰演〕的儿子或学生，他已意识到自己未来的命运。《终结者2：审判日》的漫画风格融入影片的特效中，在施瓦辛格与青少年儿童观众之间前所未有地精心构建了一种发自内心的联系，影片登上了历史前十二名票房排行榜。但是，事实证明即使是这样的配方也是脆弱的，施瓦辛格的下一部影片《幻影英雄》（*Last Action Hero*, 1993）模仿

了相同的主题，结果成了一部成本昂贵、广为人知的失败之作。

好莱坞与里根时代的政治挂钩的底线（在任何意义上）是，即使是意识形态也要让位于影片周期和市场逻辑的要求。市场发现硬汉配上11岁的儿童可以赚更多的钱，然后又发现了一个更小的主人公完全凭自己就能制造出更多的票房收入。这就是《小鬼当家》(*Home Alone*, 1990)，它成了当时影史票房收入第六高的电影。影片讲述了一个小男孩，全家出门旅行时意外地被落在了家里，用种种滑稽手段机智地战胜了窃贼（或机智地战胜了滑稽的窃贼）的故事。美国时代精神中的硬汉被小孩取代，思考一下这一现象可能会给我们带来很多启发，不过这不是本文的讨论范围。

《小鬼当家》和它的续集《小鬼当家2：迷失在纽约》(*Home Alone 2: Lost in New York*, 1992) ——另一部票房庞然大物，标志着约翰·休斯(John Hughes)，这位擅长拍摄青少年电影的行家，已经跃升为一个创造票房大片的重量级人物。当人们从更遥远的将来回顾这段历史，将1980年代好莱坞的重要人物进行排名，斯皮尔伯格和卢卡斯，史泰龙和施瓦辛格，以及其他人——随着票房成功的光环的渐褪，其作品的艺术性可能上升到更重要的地位——看看约翰·休斯能否在这些人当中占有一席之地，将是一件很有趣的事。休斯是《小鬼当家》系列电影的编剧兼制片人，而不是导演，他把这个职责让给了克里斯·哥伦布(Chris Columbus)。他改变了好莱坞"作者"的评判因素，更向电视模式靠拢——自己编剧并担任制片，但往往把导演工作让给其他人。

休斯的职业生涯是婴儿潮一代对美国电影的创造性影响的一个典范，他仿佛从自己延长了的青春期突然跳升为家长，拍摄主题从十几岁的少年到更幼小的孩童。正如许多评论家所指出的那样，让他的作品在青少年电影类型中如此与众不同的，源于他避免产生浪漫化的怀旧基调的能力，成年人在回忆自己的青少年时光时往往会采用这种基调。"约翰·休斯的电影有一个诀窍，也可能是一个无意识的、本能的选

择，这有助于解释为什么它们如此吸引人，如此让年轻观众满意，"评论家宝琳·凯尔写道："他从来不超越一个孩子的视角来看问题，即使是成年人物，也是通过孩子的眼光来看待。"[4] 在《十六只蜡烛》(Sixteen Candles, 1984)、《早餐俱乐部》(The Breakfast Club, 1985)、《春天不是读书天》(Ferris Bueller's Day Off, 1986) 这三部 1980 年代中期他自己导演的作品中，这一特点尤其值得注意；当然在休斯编剧兼制片、霍华德·多伊奇 (Howard Deutch) 导演的影片《红粉佳人》(Pretty in Pink, 1986) 和《妙不可言》(Some Kind of Wonderful, 1987) 中也是如此。他的电影也敏锐地刻画了社会阶级差别，以及在实现社会抱负和保持对阶级的忠诚之间的道德选择。

好莱坞永不满足地开发青少年儿童观众的市场潜力，也为处于电影业边缘地带的电影制作人，尤其是女性导演，进入商业主流领域提供了一个切入点。经过 1970 年代女性独立制片的历练，玛莎·柯立芝 (Martha Coolidge)——曾编写、导演、制片、剪辑并出演了一部颇具争议的关于强奸话题的半虚构半纪录片式的影片《不完美电影》(Not a Pretty Picture)——在好莱坞站稳了脚跟，她执导了青春片《山谷女郎》(Valley Girl, 1983) 和《天才作反》(Real Genius, 1985)。在情景喜剧《拉维恩和雪莉》(Laverne and Shirley) 中扮演拉维恩的前电视明星宾尼·马歇尔 (Penny Marshall)，她转向电影导演职业，执导的第二部故事片《飞越未来》(Big, 1988) 就取得了巨大成功，演员汤姆·汉克斯 (Tom Hanks) 在其中扮演了一个 12 岁的男孩，（短暂地）实现了长大成人的愿望。艾米·海克林 (Amy Heckerling)——她执导的第一部故事片是《开放的美国学府》(Fast Times at Ridgemont High, 1982)——编剧并执导了大受欢迎的学龄宝宝电影《飞越童真》(Look Who's Talking,

[4] 转引自她在《纽约客》中对《红粉佳人》的评论，该评论也收入在影评集《上瘾》(1989) 中，第 135 页。

1989）和《飞越童真 2》（*Look Who's Talking Too*，1990）。曾执导过票房热门影片《反斗智多星》（*Wayne's World*，1992）的佩内洛普·斯皮瑞斯（Penelope Spheeris），制作了两部关于洛杉矶年轻人中流行的朋克音乐发展历程的纪录片《西方文明的堕落》（*The Decline of Western Civilization*，1980）和《西方文明的堕落 2：重金属岁月》（*The Decline Of Western Civilization Part II: The Metal Years*，1988），在独立制片领域占据了一席之地。细心的观众可能会发现，这些影片中有几部表现出了女性视角的迹象。

青少年类型片在 1990 年代初逐渐形成之时，正值非洲裔电影制片人大量涌入好莱坞主流电影界。在此之前的里根时代，黑人导演没有多少机会。正如过去十年中的理查德·普赖尔一样，1980 年代的重要黑人演员是艾迪·墨菲（Eddie Murphy），他主演的《比佛利山超级警探》的票房成功使他成为电影史上最成功的黑人影星。墨菲孩子气的模样让他的喜剧模式拥有了广泛的吸引力，他扮演一个表面单纯但实际上很有些街头生存计谋的黑人，克服富裕的白人社区的种族和阶级偏见。到 1980 年代后期，东海岸的独立制片人斯派克·李（Spike Lee）拍摄了他的第一部故事片《稳操胜券》（*She's Gotta Have It*，1986），并大受好评，一跃进入主流电影界。李不仅担任制片、编剧并执导了该片，而且还在其中扮演了马斯·布莱克蒙（Mars Blackmon），在后来他和 NBA 篮球明星迈克尔·乔丹（Michael Jordan）搭档拍摄的耐克运动鞋电视广告中，他把这一人物形象重新进行了塑造。

李的成就为年轻的黑人电影制片人找到资金支持以完成他们的作品打开了大门，其作用更甚于墨菲的明星光环。由雷金纳·哈德林（Reginald Hudlin）执导的《家庭聚会》（*House Party*，1990）就是这样一部电影，这是一部温情描写郊区青少年生活的喜剧，获得独立发行，而且在票房上收获了不算巨大但也相当出乎意料的成功。《家庭聚会》的制片人沃灵顿·哈德林（Warrington Hudlin）接受一名记者采访时说：

"假如在未来 30 年内，美国将成为一个有色人口占多数的国家，那么电影公司的白人高层们最好现在就开始明白他们的客户将会是谁。"[5]

制片厂的主管们也明白，30 年后，他们的孩子将成为制片厂的新一代管理者，他们将不得不应对这个问题。就目前来说，他们希望黑人制片人制作一些比《油腔滑调》这样的黑白搭档喜剧更加反映社会真实，同时也具有"跨界"潜力，能够吸引黑人以外的观众群体的作品。哥伦比亚公司的高层发现了这样一个可行的项目并进行了大力推广，这就是二十多岁的编剧兼导演约翰·辛格顿（John Singleton）的作品《街区男孩》（*Boyz N the Hood*, 1991），一部极具感染力的现实主义电影，讲述了洛杉矶中南部街区黑人青少年的抱负和悲剧的故事。辛格顿和他的制片公司获得了巨大的回报，该片成为票房历史上最成功的黑人电影之一，在非洲裔美国人导演的所有电影中，排名仅次于《油腔滑调》和艾迪·墨菲的喜剧《哈林夜总会》（*Harlem Nights*, 1989）。

如果斯派克·李让《家庭聚会》成为可能，哈林兄弟为《街区男孩》的出现创造了环境，那么约翰·辛格顿就相当于培育了青少年电影的一个次类型，即描写都市环境中的黑人青少年的作品，这些都市环境也会固定地出现在犯罪类型片中（在这几部电影中，一些场景画面显示电视上正在放映 1930 年代的经典黑帮电影，这是有象征意义的）。其中较著名的是由斯派克·李的前任摄影师欧内斯特·迪克森（Ernest Dickerson）执导、以纽约的哈林区为背景的《哈雷兄弟》（*Juice*, 1992），以及由 21 岁的双胞胎兄弟艾伦·休斯（Allen Hughes）和艾尔伯特·休斯（Albert Hughes）共同执导、描述洛杉矶中南部黑人状况的影片《威胁 2：社会》（*Menace II Society*, 1993）。在这些影片中黑人男青年表现出来的暴力和性别歧视，与数十年前由卡格尼、罗宾逊和穆尼描绘的爱尔兰或意大利暴徒的类似行为一样生动鲜明，充满争议。由莱斯利·哈

[5] 转引自埃德格雷罗，《锁定黑人：电影中的非洲裔美国人形象》（1993），第 166 页。

里斯（Leslie Harris）编剧和导演的独立影片《地铁女孩》（*Just Another Girl on the I. R. T.*, 1992）也获得了商业发行，该片从黑人女性的视角描述了年轻黑人的生活状态，给这一电影类型作了补充。

 问题仍然是，抛开大片现象对全球经济产生的巨大影响，以及所有好莱坞电影都具有的文化共鸣，里根时代在艺术性和创新性方面对美国主流电影的历史做出了什么贡献？我们往往喜欢认为，当我们看到有重要意义的影片时我们能够认出来；在过去十年中，观众们也和评论家一样会立刻列举出好多作品，如《教父》《教父2》《穷街陋巷》《出租车司机》《唐人街》和《纳什维尔》，认为它们都是重要作品。1980年代以来，有没有影片获得与这些作品类似的认可或地位？，

 随着这一个十年的结束，无处不在的各种影评人问卷调查结果显示，有三部作品惊人一致地排在最前列。它们分别是马丁·斯科塞斯的《愤怒的公牛》（*Raging Bull*, 1980）、大卫·林奇（David Lynch）的《蓝丝绒》（*Blue Velvet*, 1986）和斯派克·李的《为所应为》（*Do the Right Thing*, 1989）。在它们后面跟着几十部影片，没有什么固定模式，代表着不同批评家的不同喜好，没有什么共识。

 1980年代的优秀电影列表中有一个值得注意的地方，那就是几乎完全没有1970年代"黄金时代"的导演的身影，如科波拉、奥特曼、波兰斯基和佩恩等，只有斯科塞斯是个例外。科波拉试图在好莱坞建立自己的制片厂，结果失败，深陷债务之中，在这十年中工作仍然平稳进行，但几乎没有什么有影响力的作品。后来他携《教父3》（*The Godfather Part III*, 1990）卷土重来，至少在票房上取得了不俗的成绩。奥特曼在1980年代主要投身于小成本独立电影的制作，1992年执导了一部嘲讽好莱坞电影行业的影片《大玩家》（*The Player*, 1992），接着是一部根据雷蒙德·卡佛（Raymond Carver）的九个短篇故事改编的长达3小时8分钟的影片《银色·性·男女》（*Short Cuts*, 1993），并凭借这两部片子重新建立其自己的声誉。佩恩制作了四部商业电影，却

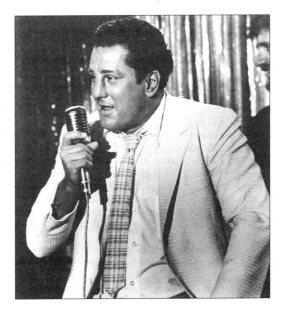

1980年代最受评论界赞誉的影片，包括了马丁·斯科塞斯的《愤怒的公牛》和大卫·林奇的《蓝丝绒》。在《愤怒的公牛》中，罗伯特·德尼罗演绎了中量级拳王杰克·拉·莫塔的职业生涯和退役后成为一家夜总会表演者的人生。为了表现出这名拳王退役后体重超重、身材变形的形象，德尼罗增重了55磅。

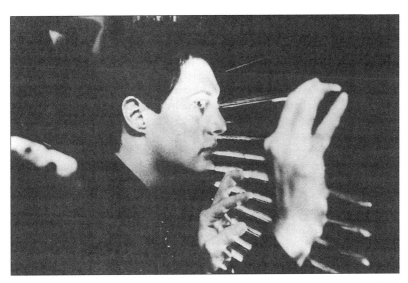

在《蓝丝绒》中，凯尔·麦克拉克伦饰演一名年轻男子，卷入了一个典型的美国小镇平静、祥和的外表下隐藏的偷窥、暴力、性虐待等生活暗流之中。

几乎没有引起反响。波兰斯基于1979年离开美国，以回避一场道德控告。在前一时代的重要人物中，斯坦利·库布里克是斯科塞斯之后被最多提及的一位，因为他的越战片《全金属外壳》(Full Metal Jacket, 1987)是在这十年中继《闪灵》之后创作的唯一影片。这样看来，好莱坞的里根时代几乎就是对1970年代电影可以深入描绘社会混乱和权力腐败的"黄金时代"的一种否定。

斯科塞斯是一个例外，但这是一个什么样的例外呢？尽管人们可以说，自1980年代以来，斯科塞斯一直都保持着杰出的电影艺术家的形象，但实际上，他也在与困扰着其他人的同样的困境做斗争。他还能找到资金支持拍摄那种曾经给他带来声誉的电影吗？就算能，观众还愿意看吗？1980年，在"黄金时代"的残余光环中，对于《愤怒的公牛》这部也许是自科波拉的《教父2》之后最重要的美国电影，人们的反应仍然是积极肯定的。

根据二战后中量级拳王杰克·拉莫塔（Jake LaMotta）的生活故事改编的《愤怒的公牛》，在风格和表演上都很大胆，美国电影史上很少有其他作品堪与之相比。最明显之处就是导演决定用黑白胶片拍摄，这一做法在那个时代已经很罕见了（片中也有表示主人公家庭生活录像的彩色镜头）。这个选择的部分原因来自斯科塞斯对近期影片中彩色图像褪色问题的担心，同时还因为他试图将电影的视觉风格与1940年代的黑色电影、拳击电影和名人传记片等类型联系起来，将《愤怒的公牛》作为它们的一个延续和反思性评注。表演方面的大胆则集中在演员罗伯特·德尼罗在扮演不同人生阶段的拉莫塔时呈现了不同的外表，随着主人公从一个精干、强悍的职业拳击手变成一个肥胖、超重的夜总会表演者，他为此足足增重了55磅。这些美学元素与电影的主题，即对社会和私人的暴力、野心的质疑，紧密地结合在一起。

在1980年代，曾经制作过伟大的电影，并不能让导演持续留住观众。在表现方式上与《愤怒的公牛》同样大胆而别有含义的，也是

斯科塞斯的作品——黑色讽刺电影《喜剧之王》(*The King of Comedy*,1983),仍由德尼罗饰演主角,在剧中扮演脱口秀主持人〔由喜剧演员杰里·刘易斯(Jerry Lewis)饰演〕的一名疯狂粉丝,该片在票房上彻底失败。他的下一部电影《基督最后的诱惑》(*The Last Temptation of Christ*, 1987),一开始制片公司同意出资,尚未有金钱方面的担忧,但还没开拍就已争议不断,最终制片厂取消了这一合作,并传出话说,斯科塞斯"得不到任何一部好莱坞电影的制作委托"[6]。在纽约,他用了相当于制片厂资金预算的很小一部分执导了影片《下班后》(*After Hours*,1985),一部刻薄有趣的独立电影,讲述一个上班族在曼哈顿苏荷区离奇、噩梦般的经历。他还为史蒂文·斯皮尔伯格担任制片的一部电视系列片制作了一集24分钟长的节目。看起来就像奥特曼一样,斯科塞斯似乎也已经被抛弃,逐渐漂离了主流电影行列。

还好,他被演员的力量挽救了回来。仰慕《愤怒的公牛》的保罗·纽曼(Paul Newman)邀请斯科塞斯执导他主演的《金钱本色》(*The Color of Money*, 1986),这是1961年的影片《江湖浪子》(*The Hustler*)的续集。在1961年的影片中,纽曼扮演台球职业诈骗老手"快手"埃迪·费尔逊("Fast" Eddie Felson),那是他表演生涯中的精彩表现之一。四分之一世纪后,"快手"埃迪重返屏幕,并且还多了一个门生,由汤姆·克鲁斯(Tom Cruise)扮演。迪士尼下属的试金石电影公司以好莱坞俗称的"转手"(意味着在其他地方已被抛弃)捡起了这一项目。斯科塞斯后来说,他想"看看与保罗·纽曼这样的演员合作拍电影将是什么样子,而且也不想成为一个五年未拍出作品的导演"。他希望继续定期制作很多电影。他们比预定计划提前一天完成了拍摄,比预算节省了150万美元。"这在好莱坞就是圣徒的表现了。"斯科塞

[6] 转引自大卫·汤普森和伊恩·克里斯蒂主编,《斯科塞斯自述》(1989),第96页。

斯说。[7] 这部影片为电影公司赚取了可观的2400万美元的租金，纽曼在获得七次提名后终于斩获奥斯卡最佳男主角奖。斯科塞斯也重新回到主流电影界。

正如颇具象征意义的片名《金钱本色》所暗示的，该职业已经需要对里根时代做出某种妥协。用斯科塞斯自己的话来说，就是个人电影和对金钱的尊重之间的妥协。环球电影公司出资拍摄了《基督最后的诱惑》，并在宗教团体围攻影院时充当了影片的坚实后盾。作为回报，斯科塞斯执导了《恐怖角》(Cape Fear, 1991)，1962年的一部心理及犯罪惊悚片的重拍片，该片成为他票房最成功的作品。《好家伙》(Goodfellas, 1990)是一部表现黑手党的电影，对该类型片进行了巧妙的讽刺；还有《纯真年代》(The Age of Innocence, 1993)，一部盛大的古装剧，根据伊迪丝·沃顿描写19世纪纽约上流阶层生活的小说改编，正是个性创作与对金钱的屈就这两者的融合之作。它们表现了电影艺术家在当代商业电影制作中的生存策略。

大卫·林奇在从个人电影向商业影片发展的过程中，走过了一条不同路线。他比斯科塞斯年轻几岁，并没有像几个"电影小子"那样在罗杰·科尔曼的B级电影工厂当过学徒，而是在环境优雅的美国电影学院高级电影研究中心（AFI）学习（当时位于比弗利山庄的一座大厦内）。然而，在对电影的感性认知方面，他完全可以和科尔曼相媲美。他在高级电影研究中心创作的影片《橡皮头》(Eraserhead, 1977)，就是一部怪异的前卫恐怖片，首映后《综艺》杂志发表了评论文章，标题为《阴郁而血腥的美国电影协会习作/商业前景为零》。然而，它却成了深受午夜电影场欢迎的一部非主流文化电影，使林奇获得了制作一部主流电影的委托，也就是《象人》(The Elephant Man)，一部根据19世纪英国一个非常骇人的畸形男子的生活改编的影片。该片

[7] 转引自大卫·汤普森和伊恩·克里斯蒂主编，《斯科塞斯自述》(1989)，第107—108页。

与《愤怒的公牛》同年上映,也采用了黑白拍摄,也对传统类型片——在这里是恐怖片和医学片——提出了反思和质疑。实际上《象人》的票房比《愤怒的公牛》更好,它们双双被提名为奥斯卡最佳影片奖,而林奇和斯科塞斯也同时获得最佳导演奖提名。结果这两大奖项分别被影片《普通人》(*Ordinary People*)及其导演罗伯特·雷德福(Robert Redford)收入囊中。

无论是作为个人电影和商业电影导演都大获成功后,林奇被招入大片制作领域。他经不住诱惑,接受了制片人迪诺·德·劳伦蒂斯(Dino De Laurentiis)的邀请,改编1960年代以来最畅销的科幻小说、弗兰克·赫伯特(Frank Herbert)的《沙丘》(*Dune*),将它搬上银幕。电影《沙丘》(1984)耗资4200万美元,在当时进入好莱坞历史上制作费用最昂贵的十部影片之列,但赫伯特的复杂故事难以令人信服地呈现在期待大片的观众面前。《沙丘》带来的损失虽然与《天堂之门》不在同一级别,却也十分巨大。虽然如此,劳伦蒂斯还是为林奇的个人电影《蓝丝绒》提供了资金支持。该片票房惨淡,但很快就被评论家们认定是那一时代最重要的作品之一。

《蓝丝绒》可能是里根时代最本质的影片。《愤怒的公牛》以早期的少数族裔生活为背景,斯派克·李的《为所应为》则表现了一种敌对式的非洲裔美国人的立场;与这两部作品不同,林奇的电影关注的是具有象征意义的传统美国的支柱:主要由白人中产阶级构成的、生活有序而平静的乡村内陆小镇。"一切事物都有一个表面,下面隐藏了更多的东西。我喜欢这个想法,"林奇说:"我走进表面下的黑暗地带,看看那里都有什么。"[8] 在这普通的美国人的理想世界的表面下,隐藏着偷窥、暴力、性虐待和性侵犯。也许只是一个沉睡者的噩梦,但对于林奇来

[8] 转引自简·茹特,《每个人都是偷窥者——大卫·林奇》,《每月电影简报》(1987年4月),第128页。

说,或许这才是真正的美国梦。

作为制片人和客串导演,林奇制作了电视系列剧《双峰》(*Twin Peaks*),探索了类似的主题,该系列剧于 1990 年在有限电视网络播出;而该剧的电影版《双峰:与火同行》(*Twin Peaks: Fire Walk with Me*)则于 1992 年上映。他还把这些主题放在一部公路电影《我心狂野》(*Wild at Heart*, 1990)中。在《蓝丝绒》中林奇创造了一种令人惶恐不安的视觉表达,但似乎在那一刻他就已经用完了所有可以观察下方潜藏之物的方法。

相反,对于斯派克·李而言,他的躁动不安还看不到结束的迹象。作为一名黑人剥削片时代的大学生,李不像斯科塞斯那样与电影制片厂的著名导演们有深入联系,也不像林奇那样信奉 1960 年代前卫电影与主流风格融合的做法。虽然他需要好莱坞来实现他的商业抱负(也有人说是好莱坞需要他),但他还是在纽约布鲁克林建立了自己的制作基地。他的独立电影公司的名字"四十英亩和一头骡子电影工场"来自一个 1861—1865 年美国内战结束后盛行的口号,主张授予获得自由的黑人奴隶四十英亩的土地和一头骡子,让他们自给自足。李寻求自给自足,将业务多元化,进入音乐视频、商业广告、书籍、服装等领域,就像大制片厂的做法一样。

独立制作的《稳操胜券》(*She's Gotta Have It*)获得商业发行之后,李的下一部作品《黑色学府》(*School Daze*, 1988)获得了制片厂的部分资金支持。他选择这一时刻来为他的首部主流作品确定一种新的风格,将社会现实主义摄影与穿插其中、打断叙事过程的音乐或对话场景结合起来。由于影片对黑人大学中因阶级和肤色差异而分裂的社会生活的争议性处理,使一些非洲裔美国影评人感到失望。就像埃德·格雷罗(Ed Guerrero)所述,他们看到了一种背叛,背叛了他的独立作品所具有的"引发叛乱的可能性"和"新的电影语言"[9]。

[9] 《取景黑人》,第 147—148 页。

在《为所应为》中，李从完全表现黑人主题转向探讨布鲁克林混合居住社区中的种族和民族关系，包括亚裔和西班牙裔以及黑人和白人之间的关系。有白人专栏作家预言，电影对种族斗争的表现将煽动城市暴力，白人和黑人评论界都对其作品表示反对，李就这样充满矛盾却成功地统一了不同种族的态度。《为所应为》描绘了多样而复杂的社区生活，以及种族冲突的痛苦和模糊性。考虑到它所引发的担忧，这样的描绘让观众感到惊讶，并取得了也还说得过去的票房成功。歌舞杂耍风格的故事讲述场景加上黑色幽默，这样的混搭风格使这部电影远离纯粹的社会学研究范畴，平衡而没有削弱其愤怒程度。《为所应为》没有造成骚乱。李同时挫败了黑人和白人影评家对他的批判，确立了自

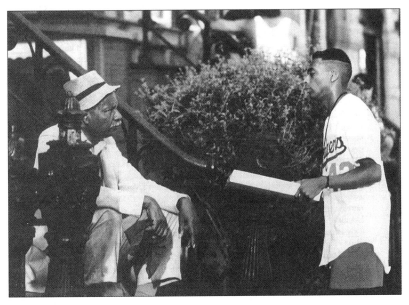

斯派克·李担任制片、编剧并执导了1980年代的一部重要电影《为所应为》，同时还在片中扮演了穆基这一角色，一个成长在纽约布鲁克林区，并在西班牙裔社区的一家由意大利人经营的比萨店送外卖的黑人小伙。在一次送外卖时，他停下脚步，与达梅尔（奥西·戴维斯饰演）交谈。

己的声誉。作为一名非洲裔美国电影导演，也能够成功地表现多元种族社会中不同群体的感受。

《丛林热》(*Jungle Fever*，1991) 描述了一个黑人男性和一个白人女性之间的恋情，及其对各自所属不同社会群体的影响，以此来探讨这些主题。斯派克·李最雄心勃勃的作品是一部关于马尔科姆·X 一生的史诗式传记片，这位著名人物于 1965 年被暗杀。马尔科姆·X 与亚历·海利合作撰写的自传，已成为非洲裔美国人的经典著作。长达 3 小时 21 分钟的影片《马尔科姆·X》(*Malcolm X*，1992)，将戏剧化的历史与纪实的证据证言穿插、结合起来，努力在黑人大众的记忆中重新建立这位激情火爆的领导人的形象。

到了 1990 年代初，好莱坞的里根时代开始过气。施瓦辛格的《幻影英雄》(*Last Action Hero*) 在 1993 年的失败表明 1980 年代最流行的电影类型已面临危机。在当年的奥斯卡颁奖典礼上，奥斯卡最佳影片奖颁给了克林特·伊斯特伍德 (Clint Eastwood) 导演的西部片《不可饶恕》(*Unforgiven*，1992)，"黄金时代"电影的怀疑、修正主义的论调再次被该片激发出来 (该片剧本其实一直在为没人喜欢而苦恼，因为它最早写于 1970 年代)。一年后，票房大片之王史蒂文·斯皮尔伯格凭借《辛德勒的名单》(*Schindler's List*，1993)，第一次赢得了奥斯卡最佳导演奖和最佳故事片奖，影片主要以黑白拍摄，描述了二战时期纳粹德国企图用大屠杀灭绝欧洲犹太人的暴行。信息超高速公路太多，让人感觉麻木——预计将会出现 500 个频道，根本没有足够多值得交流的内容——面对这一状况，好莱坞似乎在有意识地努力保护和恢复历史记忆，而不是像里根时代那样，去抹杀它。

21
从神话到记忆

到 90 年代初期,距离影评人和社会评论家自信地提出"好莱坞梦工厂"和"电影的魔法和神话"概念,已经过去近半个世纪了。[1] 几十年的动荡和变革——在电影行业内乃至整个社会——削弱了好莱坞提供美国式神话和梦想的能力。

从二战结束开始,制片厂制度的解体、反共黑名单和电视的兴起,削弱了电影的文化影响力。1960 年代的越南战争、民权运动和一些团体之间的权力斗争造成了美国民众的严重分歧,侵蚀了制造电影神话所依赖的形成思想共识的社会基础。实际上,好莱坞在越战时期获得的所有文化影响力都来自于 1970 年代"黄金时代"的电影,而这些电影却致力于揭开民族神话和意识形态的神秘面纱。

在 1970 年代中期,面对美国社会日益碎片化的多元文化,好莱坞还是成功推行了大片营销策略,它依赖于形成一种至少在票房需求方

[1] 霍滕斯·鲍德梅克,《好莱坞:梦工厂》(1950);帕克·泰勒,《电影的魔法和神话》(1947)。

面的短暂共识。然而，它在世界范围内引人注目的成功却是建立在掌握了一套类型片模式的基础之上，这种配方模式无处不有效却又无处有效，它表现了一种美国式情感，但几乎完全没有展示神话、梦想和意识形态在当代社会生活中的地位。

可以肯定的是，无论它们以外星生物或机器人，还是以漫画超级英雄或像印第安纳·琼斯这样的人类英雄为主要内容，这些类型片作品都洋溢着关于国家神话、梦想和意识形态的寓言式表达。然而，这些在极大程度上属于隔代遗传现象：并非像所有社会信仰体系那样只是利用或指向过去，而是要恢复成过去的样子。

对经济大萧条和二战时期流行文化的反复借助，例如卢卡斯的太空冒险系列、斯皮尔伯格的印第安纳·琼斯系列、《超人》和《蝙蝠侠》电影；试图利用具有一致意识形态和共同信仰的上一个时代的叙事和人物角色，重振民族神话和梦想。制片人让时光倒流，或进入太空，寻找那些如今已从他们身上流失的东西。

然而，他们对过去的重复展示和占用，并非意味着对过去的思考判断，也不表示过去和现在之间的对话。尽管承认不同时代之间不可避免地存在差异，那也是以一种自我意识的"我知道"（knowingness）的态度表现出来。言下之意就是一种屈尊俯就，一种只是因为出生更晚而具有的优越感的低调表达，这种低调让这些复兴已过时的文化神话的努力显得滑稽可笑或愚昧。这些电影在最好的情况下也只是表达一下怀旧之情，对过去时代的明确性的丧失以及电影大片短暂的文化爆发的空虚特质表示遗憾。

对于过去时代的意义，人们不再有共识，这会对社会造成什么影响？在最后四分之一个20世纪中，美国社会的文化不统一让人们开始关注新的问题，不是传统的神话和梦想表述，而是历史记忆。

社会理论家这样论述说，为了维护这种将社会维系在一起的纽带，今天这一代人需要将现在与过去进行比较来发展、形成自我意识。

但人们只知道自己现在的经历,因此,社会学家刘易斯·科塞(Lewis Coser)写道:"历史的记忆……只能通过阅读或聆听,或通过纪念活动和节日场合等间接方式来唤起人们的注意……过去储存在社会机构中,并由它们做出解释。"[2]

电影及其他大众娱乐形态显然已经成为存储和解释过去历史的主要社会机构(大众已经可以通过录像带和有线电视越来越容易地了解这些机构自己的历史)。在一个支离破碎的文化中,多样性造成了太多的过去,它们的不连续性可能让人感到兴奋,但也可能让人茫然不知所措。"历史在媒体和市场中无所不在,"历史学家戴维·洛文塔尔(David Lowenthal)断言:"促使大众在怀旧冲动和自我保护性失忆之间摇摆不定。"[3]

社会性健忘症——即社会失去记忆——的概念早在1975年由理论家拉塞尔·雅各比(Russell Jacoby)提出。"社会性健忘症是社会对记忆——社会自身的过去——的抑制,"他认为:"记忆被这个社会的社会性和经济性的动态变化驱逐出了大脑。"雅各比指出,无论是记忆还是忘却,都是商品文化表现出来的商品化特征。[4]

20世纪后期,美国社会的历史记忆似乎悬挂在半空中,在太多的过去与完全没有过去之间摇摆。在里根时代,一个怀旧与健忘同样盛行的时代,这一两难处境达到了顶峰。随着这一时期逐渐过去,在好莱坞制片人中形成了一股关注历史记忆的热潮,不只是把它当作一个商业开发对象。历史记忆问题已经成为电影文化影响力的试金石,正如神话和梦想在大萧条和二战时期的电影界所扮演的角色那样。

随着空间冒险影片进入周期尾声,在《全面回忆》(*Total Recall*,

[2] 转引自莫里斯·哈布瓦赫所著《论集体记忆》(1992)的介绍部分,第24页。
[3] 戴维·洛文塔尔,《永恒之路:一些英美历史成见》,《美国历史期刊》(1989年3月),第1279页。
[4] 拉塞尔·雅各比,《社会失忆:从阿德勒到莱恩的从众心理学批判》(1975),第4—5页。

1990)中,历史记忆题材开始崭露头角。该片由保罗·范霍文(Paul Verhoeven)执导,改编自科幻作家菲利普·K.迪克(Philip K. Dick)的一部短篇小说。在一个反乌托邦的未来社会中,由阿诺德·施瓦辛格扮演的主人公被一则地铁广告所吸引,它声称可以往大脑中植入实际上没有经历过的事件的记忆,但"比真实经历更低成本、更好、更安全"。当他接受移植时,他发现他需要的不是虚假记忆,而是已经被删除的真实记忆,那是他的未来社会的邪恶领导者有意强加给他的一种社会失忆形态。

不论我们这个时代的社会遗忘的根源是什么,拥有影响力的电影人在1990年代初开始探讨和表现这个问题。奥利弗·斯通(Oliver Stone)的《刺杀肯尼迪》(*JFK*, 1991)重新探究了谁杀害了肯尼迪(John F. Kennedy)总统这个多年以来一直争论不休的问题,并提出了一个充满争议的结论,认为是政府高层官员密谋策划了1963年的刺杀总统行动。斯派克·李的《马尔科姆·X》(1992)将一个同样死于暗杀的领袖的生活搬上银幕,并重申他留给世人的遗产的重要意义。根据真实事件改编的史蒂文·斯皮尔伯格的《辛德勒的名单》(1993)讲述了在二战期间拯救犹太人免于被纳粹大屠杀灭绝的德国实业家的故事。这些作品复活和再现了历史记忆,成为这一时代商业电影努力塑造更广泛的文化话语的最重要尝试。

法国历史学家米歇尔·德塞托(Michel de Certeau)说,历史研究(在这里,我们也可以包括解释过去的电影作品),不"仅仅是一种个人哲学理念或过去'真实'的重现,它是一种地方土特产"[5]。

对于奥利弗·斯通而言,那个地方就是越南。在耶鲁大学学习一年后,斯通于1965年辍学,前往越南南部的堤岸市(Cholon,越南南部城市,现同西贡、嘉定市合称胡志明市),也就是西贡的华埠区,成

[5] 《历史的写作》(1988),汤姆·康利译,第64页。原文以斜体标示。

为一名英语教师。他的行动完全出于个人目的,他"想看看另一个世界",而不是在大学里继续待下去,他觉得大学生活只能操纵着他步入无聊的职业生涯。[6] 但他教学的这一年恰逢美国军事介入越南内战的第一次重大升级。

在1960年代中期许多和斯通年龄相仿的人开始感觉到越南战争将成为他们这一代人的决定性事件,但很少人想亲眼看到它(更别提参与了)。然而,在墨西哥写了一段时间的小说后,渴望经历这一事件的斯通应征加入美国陆军,并作为一名步兵返回越南。在他15个月的军旅生活中,他效力于战斗部队,两次受伤。在回国时,和其他许多老兵一样,他也意识到国家对战争和参战士兵的冷漠,并深感茫然。为了揭示和描绘影响了他的生活和时代的政治力量,他进入纽约大学电影学院,开始其作为编剧、导演和制片人的职业生涯。

早在拍出来的前十年甚至更早,斯通就已经开始为他的前两部越战电影准备剧本。1976年,他根据自己的战争经历撰写了第一个剧本《野战排》(*Platoon*),并于次年改编了海军陆战队老兵罗恩·科维奇(Ron Kovic)的自传《生于七月四日》(*Born on the Fourth of July*)。科维奇在第二次出兵越南时受伤,导致胸部以下瘫痪。然而,当时的好莱坞在期待表现美国越战灾难的史诗和讽喻式作品,很快《猎鹿人》《现代启示录》就满足了这种期望,而这两部第一人称叙述的电影根本没有机会起步。

斯通为其他导演编写剧本,艾伦·帕克(Alan Parker)的《午夜快车》(*Midnight Express*,1978)是他撰写的剧本中第一部拍成电影的,他凭此片赢得了奥斯卡最佳编剧奖。这是一部富有争议的作品,讲述了一个因走私毒品而被囚禁在土耳其的美国人的故事。根据他的剧本拍摄的电影还包括布莱恩·德·帕尔玛(Brian De Palma)的《疤面煞

[6] 引自斯通在接受帕特·麦吉利采访时的话,《前哨人物》,《电影评论》(1987年1—2月),第16页。

星》(*Scarface*, 1983) 和迈克尔·西米诺的《龙年》(*Year of the Dragon*, 1985) 等充满暴力情节的作品, 他也因此获得了暴力和残忍的恶名。他还执导了一部自己编剧的恐怖片《手》(*The Hand*, 1981)。在1980年代中期, 不是好莱坞制片厂, 而是一个英国独立制片公司, 给了他一个执导政治剧本的机会, 该剧本由他和一名报道萨尔瓦多内战的摄影记者合作编写。他还是没有找到人支持拍摄他的越战电影, 因此萨尔瓦多这个中美洲国家, 在1980年代替代越南成了他的拍摄对象。

《萨尔瓦多》(*Salvador*, 1986) 让观众感到震惊, 原因不在于影片主题, 而在于影片处理该主题的方式。批评美国外交政策的电影少得不能再少, 出于商业目的 (如果不是出于坚信确有其事), 它们倾向于采取一种高尚的论调, 充满了揭发丑事般的正直诚实, 揭露官员的不法行为和秘密掠夺行径。《萨尔瓦多》似乎一点也不高尚, 用斯通自己的话说, 这部电影是荒谬、无政府主义和可怕的。在它的野蛮呈现中, 也表达了愤怒和严肃。大多数《萨尔瓦多》的观众观看影片前已经知道, 萨尔瓦多右翼暗杀行动小组被指控刺杀了一名大主教并奸杀美国修女 (即电影中所描述的事件), 以及杀害了其他数千人。让观众目瞪口呆的是斯通移动拍摄特写镜头的方式, 让暴徒们看起来陷入一种持续的害怕和混乱氛围中, 既滑稽, 又恐怖。

《萨尔瓦多》上映后不久, 斯通终于得到一个机会, 执导他十年前为《野战排》撰写的脚本, 他很精明地与他的暴力名声唱起了反调。毫无疑问,《野战排》(1986) 是荒谬、无政府主义和可怕的, 也有它的暴力和野蛮成分; 但它的语气是哀悼式的, 不同时段的画外音设定了这样的框架体系, 解释电影中的事件, 同时保持了观众与它们之间的距离。然而, 影片并没有尝试从一个更广泛的视角来看待这场战争, 而只是试图重现战争体验的即时性和不确定性。

越战老兵们对《野战排》的欢迎程度没有任何其他影片可出其右。他们身着越战军装出现在影院中。在放映过程中, 他们大声肯定了斯

通的现实主义表现，叫喊："就是这样的！我们就是这样做的！"这部电影变成了一个情感宣泄式的公共景象。最后，在银幕上，斯通解除了国家对参加越南战争的士兵的冷漠。但他却无法填补过去的历史对美国社会所造成的分裂。《野战排》更像是保存了他们的历史记忆，而不是国家的。

尽管如此，斯通还是取得了1980年代一场罕见的胜利：一部严肃同时又大受欢迎的电影。尤其让电影界印象深刻的是它那可观的成本回报率。影片以区区600万美元的预算，为发行商猎户座影业赚取了6900万美元。奥斯卡委员会成员投票把《野战排》评为奥斯卡最佳影片，斯通为最佳导演。现在，斯通拥有了众所周知的影响力，可以拍自己想拍的电影了，他开始复活他的另一部越战作品。斯通让年轻的明星演员汤姆·克鲁斯饰演截瘫的罗恩·科维奇，制作了《生于七月四日》（1989），这是他在《野战排》一战成名之后制作的第三部电影。

正如英国评论家理查德·库姆斯（Richard Combs）所指出的，斯通的电影标题已表明了它们的主题结构。"萨尔瓦多"，西班牙语意为救世主，是关于某个人的（影片中作为摄影记者的主角，幻想自己就是这样一个拯救者）。"野战排"则关于一群男性。根据这一模式，《生于七月四日》将唤起一个民族的意识。斯通用美国独立纪念日作为他的主人公的生日，将这一天作为对历史记忆的一个隐喻，也作为一个促使承认国家犯罪的触发因素。

《生于七月四日》从1950年代的郊区生活中寻找美国参与越南战争的根源。在他的家乡长岛，年轻的科维奇热衷于玩战争游戏，参加小联盟棒球和中学体育运动，从小就从社区尤其是从他的母亲的言论中，吸收爱国主义思想。事实上，尽管影片中有许多战争和政治暴力场面，但这部电影在情感表现上的残酷之处在于它对科维奇的母亲的刻画，以及对"母亲崇拜"的攻击，称它是美国男孩的一种威胁。

作为一个在家里被植入意识形态的牺牲品，科维奇更多地被刻画

成一个空的容器——一个"缺乏自主性"的人物,从他的周围环境中吸收信仰——而不是一个有意识地做出自己的选择的人。他后来参与激进的反战行动,既非源于自我认知,也非出自他早期好战的尚武精神。斯通借用强迫性的摄像机移动、画面设计紧凑的特写镜头——许多镜头从科维奇的轮椅视角拍摄,一种发自内心的"咄咄逼人"的手法,让观众深感参与其中,用以弥补影片内在的缺乏——等表现风格,转移了对这种缺乏的注意力。

斯通执着于表现越南战争,出于对此难以辩驳的力量的尊敬,电影艺术与科学学院再次把奥斯卡最佳导演奖给了斯通。但是,作为历史记忆的一个载体,该片并未达到要求:虽然它那令人痛苦、有时富有感染力的影像让人们想起了越战时代,但它只是保存了过去(借用刘易斯·科塞的术语),而无法有效地理解或解释过去。

在影片《出生于七月四日》中,约翰·肯尼迪总统出现在科维奇家起居室的电视上,发表他的就职演说,呼吁公众为国家做出牺牲,为国效力。这一公开呼吁和罗恩·科维奇个人遭遇的必然性,一起促成了他的爱国形态。就在制作科维奇的电影的时间里,斯通阅读了由前新奥尔良地区检察官吉姆·加里森(Jim Garrison)撰写的一本书,详细描述了加里森在1960年代后期如何努力试图揭开暗杀肯尼迪背后的阴谋的故事。

这本书激起了斯通的兴趣,他发现了一些文件,表明肯尼迪在被暗杀之前一直在计划从越南撤军。这位导演对肯尼迪的观点发生了根本性的改变:如果总统没有被暗杀,也许越南战争造成的家破人亡的可怕后果就不会发生了。

对于一个试图塑造国民的历史记忆的电影人来说,肯尼迪遇刺事件是一个可以找到的要多成熟就有多成熟的主题。1963年11月22日,这一天深深嵌在那些年龄足够大,能够感受到这一事件对公众造成的精神创伤的人们的记忆中。即使没有直接经历的个人记忆,成千上

万的书籍和文章也让这场历史性谋杀一直鲜活地处于无休止的争论状态中。因此,在这种情况下,仅仅将过去保存在影片中是不恰当的。唯一要做的就是解释。斯通着手开始《刺杀肯尼迪》的拍摄,以实现《野战排》和《出生于七月四日》一直没能实现的目标:理解美国在越南的战争。虽然影片以"谁刺杀了肯尼迪?"的面目出现,但核心问题却是:为什么是越南?

自 D. W. 格里菲斯于 1915 年制作的种族主义史诗《一个国家的诞生》后,还没有一部电影像《刺杀肯尼迪》一样牵动着美国公众的意识。但是,这两部作品在被接受方式上有一个显著的差异:格里菲斯的电影取悦了当时占主导地位的文化和政治力量,而有影响力的政治家和媒体评论员都谴责《刺杀肯尼迪》越过了意识形态的红线。对斯通的电影的攻击在其上映之前几个月就开始了,在全国性报纸的社论和新闻版面持续不断地进行。在一本收纳了该影片剧本的书中,斯通和合作编剧扎卡里·斯科拉(Zachary Sklar)收集了近百条关于《刺杀肯尼迪》的媒体辩论(包括他们自己的辩驳),合计超过了 300 页。

针对《刺杀肯尼迪》的争议的焦点正是该片的论点,即肯尼迪之所以被暗杀,是为了避免他妨碍美国情报机构的秘密行动。影片断言,如果肯尼迪活着,他将会让美国军队撤出越南,结束全球冷战。在电影版本中,在一场针对所谓同谋的审判后的总结发言中,地区检察长加里森认为:"总统被美国政府最高层事先策划的阴谋所暗杀,该行动由五角大楼和中情局的秘密行动机构中狂热而训练有素的冷战分子实施。"加里森继续发言,指责肯尼迪的副总统,不久继任总统职位的林登·B. 约翰逊、联邦调查局局长埃德加·胡佛(Edgar Hoover),以及白宫、联邦调查局和特勤局的其他人参与了随后的掩盖真相行动。[7]

[7] 奥利弗·斯通、扎卡里·斯科拉,《刺杀肯尼迪:电影之书》(1992),第 177—178 页。扎卡里·斯科拉不是本书的策划者。

然而，同样引人争议的是《刺杀肯尼迪》作为电影的地位。斯通精心编制了一部三个多小时的作品，其与众不同的视觉风格和叙事手法不仅仅是为了揭露真相和谴责阴谋，还要赚取票房利润。也许，美国电影协会主席（曾任林登·约翰逊的助手）杰克·瓦伦蒂（Jack Valenti）将《刺杀肯尼迪》与臭名昭著的纳粹宣传片《意志的胜利》相提并论是粗暴而离谱的；然而，一部电影要传达什么样的信息，这一问题与影片如何传达信息总是分不开的。

在《刺杀肯尼迪》中，斯通使用了一个错综复杂的结构，把虚构的场景、纪录片风格的重建和真实记录镜头糅合在一起，来塑造他心目中的各个视觉现场。有时同一个镜头以黑白或彩色出现在不同的时间；全屏幕镜头重复出现，然后缩小成电视上正在播放的画面。通过大量变化多端而且以各种色调和形式出现的图像，一波又一波的虚构情节和猜测被推高至证据的地位。各种评论作为画外音提出了它们的指控，同时相应的影像从银幕上冒出作为视觉上的"证据"。

除了它的半纪实风格之外，这部电影还将其政治观点构建在一个煽情的故事框架之上。一个处境危险、勇敢而正派的地方检察官〔由凯文·科斯特纳（Kevin Costner）饰演〕，忍受着妻子的伤心和孩子们的不安，几乎单枪匹马地与罪恶的政府能够纠集的所有恶势力做斗争。

评判一部电影是否属于历史虚构电影，不是看它是否符合历史"准确度"这一客观标准；专业历史学家们对过去发生的事情往往有强烈不同的观点，而且对于肯尼迪遇刺事件的认识分歧可能比美国历史上其他任何事件都要多。历史电影面临的挑战在于塑造出一个有说服力的历史记忆版本，让观众表示认可。对《刺杀肯尼迪》发起的迅速而先发制人的攻击反而刺激并强化了他们想要压制的东西，那就是这部电影的巨大影响力，它重新激活了肯尼迪遇刺事件给国民记忆造成的、一直不曾愈合的创伤。

"我们都已经成了这个国家的哈姆雷特，"在电影中，加里森在总

结陈词时说："我们的父亲领袖被杀害，而凶手仍然占据着王座。"[8] 这些论述非常令人动容，影片表达了丰富的情感——它的设身处地感和难以挽回的损失感，它对不合法权力的愤怒，对殉道总统的转变过程的神化创作。斯通还免除了他作为总统对那个时代造成严重后果的政策和意识形态应承担的责任，相比之下，《刺杀肯尼迪》的政治控诉的意义显得苍白无力。

《刺杀肯尼迪》会有《一个国家的诞生》那么持久的影响力，并在最初发行后的几十年中仍能激起争论吗？带着习惯性的大胆妄为，1993 年，在与他人共同监制的一部以 21 世纪初的洛杉矶为背景的电视系列剧《野棕榈》（*Wild Palms*）中，斯通狡猾地插入了一段情节，阐述了他对未来的看法。2007 年，在一个剧中人物的家中的电视屏幕上，头发花白的斯通正在回应记者的评论。记者问道："《刺杀肯尼迪》这部电影上映 15 年之后，档案被公开了，你是对的。你有怨恨吗？""不，不，我不怨恨，"《刺杀肯尼迪》的导演回答："如果杰克·瓦伦蒂还活着，我会第一个将橄榄枝递给这个家伙，但我不怨恨。"这是任何一个有头脑的人都能理解的讽刺，但也不可避免地岔题了。关于《刺杀肯尼迪》，最"正确"、最真实可信的，恰恰是它的愤恨。它激起了电影对社会失忆现象的强烈抨击。斯通想要确切地展示国家的历史记忆被撕裂的那一刻，这种愤恨让斯通的想法有了高尚之处。

在斯派克·李的《马尔科姆·X》中，这名激进的传道者对于肯尼迪遇刺事件的看法与奥利弗·斯通很不一样。在影片重新构建的著名的 1963 事件的一个场景中，记者围住马尔科姆·X，并要求他对总统之死发表意见。问他是否感到自责、悲伤。"我认为这是自食其果、咎由自取的一个最好的例子，"马尔科姆回答："他在其他国家犯下了暴

[8] 奥利弗·斯通、扎卡里·斯科拉，同前，第 176 页。

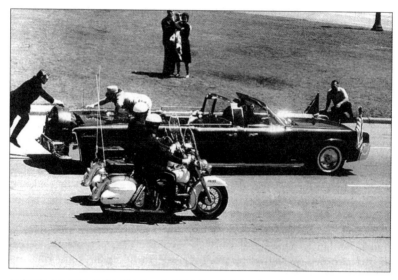

历史记忆成为1990年代电影人的一个重要主题。奥利弗·斯通在其充满争议的影片《刺杀肯尼迪》中,再现了1963年11月22日约翰·肯尼迪总统在得克萨斯州的达拉斯被人暗杀的一幕。

斯派克·李的《马尔科姆·X》讲述了马尔科姆·X的跌宕人生,影片改编自著名的《马尔科姆·X自传》,由马尔科姆本人讲述,亚历克斯·哈雷记录并整理。如图所示,丹泽尔·华盛顿扮演的马尔科姆在哈莱姆的街头集会上讲话。

力……我认为这同样的暴力回来进行报复了。"[9] 这些话如预言般产生了严重影响。没多久，马尔科姆·X 在纽约的奥杜邦舞厅对追随者发表讲话时被暗杀。

1965 年，也就是马尔科姆遇刺身亡的这一年，由他讲述、亚历克斯·哈雷（Alex Haley）记录整理的《马尔科姆·X 自传》（The Autobiography of Malcolm X）出版，马尔科姆·X 的人生成了非洲裔美国人（和美国人）历史上知识和道德成长进化的典范故事之一。在以后数年间，这本书知名度大增，成为 20 世纪最被广泛阅读和最有影响力的美国作品之一。

不可避免地，人们努力想要以该书为基础创作一部电影。非洲裔美国小说家詹姆斯·鲍德温（James Baldwin）与一名合作者写了一个剧本，但没有取得更多的进展。但是，1990 年左右，演员丹泽尔·华盛顿（Denzel Washington）同意出演马尔科姆，使该项目获得了新的生命。曾制作了非洲裔美国人主题影片《炎热的夜晚》（In the Heat of the Night, 1967）和《一个士兵的故事》（A Soldier's Story, 1984）的资深白人导演诺曼·杰维森（Norman Jewison）获权将本书改编成电影。

了解到这些进展后，斯派克·李立刻开始行动，反对由一个白人导演来拍摄这部根据马尔科姆·X 的自传改编的电影。"马尔科姆·X 的故事属于黑人电影，除此以外没有其他可以接受的方式。"李后来这样描述他的动机。从历史上看，亚文化群体的成员很少有机会在主流商业电影中讲述属于自己的故事。然而，马尔科姆·X 的生命历程是一个特殊的例子。杰维森放弃了这个项目，李接任导演。

"我们不希望让情况看起来好像我们占了他的便宜，或者像个流浪汉一样闯入他家，或者以势不可挡之力打败了杰维森，他是一个很好的导演，制作了很好的作品，"李后来写道，比他在其他场合的表达更加

[9] 转录自影片中的对话，不同于斯派克·李与拉尔夫·威利合著的电影剧本。《动用一切必要手段：〈马尔科姆·X〉创作过程中的讯问和磨难》（1992），第 288 页。

圆滑婉转:"但在那时,我没有感到他与马尔科姆·X有什么联系。"[10]

李的早期电影作品,侧重于描写当代社会环境,除了《爵士风情》(Mo' Better Blues,1990)之外。该片描述的是1950年代布鲁克林地区的一名黑人爵士音乐家的故事。作为一部历史记忆电影的典范,他转向华纳兄弟(也是负责《马尔科姆·X》发行的公司)刚刚发行的作品《刺杀肯尼迪》,从中寻求帮助。他希望在融资和宣传及市场推广上与奥利弗·斯通的电影平起平坐,并将《刺杀肯尼迪》的片长作为参照标准。《马尔科姆·X》的最终片长达3小时21分钟,比《刺杀肯尼迪》还长12分钟。这个长度的影片一天最多可以播放4次,减少了至少三分之一的潜在收入。李还采用了斯通在《刺杀肯尼迪》中的一些视觉技术,将场景在彩色和黑白之间切换,以在提高戏剧表现力的同时,混合调配出真实性的光环。但总体而言,《马尔科姆·X》是一部不同类型的电影。这是一部时间跨度更长、社会场景环境更多变化的传记作品,它讲述了一个男人的传奇一生,从一个留着拉直的头发与橙色灯笼裤的街头骗子,变成一个吸毒的匪徒和小偷,到监狱犯人,再到宗教组织的传道者,到国际知名的黑白分离主义者;在他生命的最后几个月,寻求与其他为种族正义而斗争的人们和解。

李用他习惯的混合现实主义风格,赋予了这一传记式叙事作品以独特的表现形式。来自音乐剧和黑色电影等传统类型片的元素构成了影片刚开始场景的主要特征,而在表现马尔科姆后来作为公众人物的生活时,传统的纪录片风格占据了主导。一个临时出现的第一人称旁白提供了自传式的反思,同时银幕上显示的当前情节画面定格,转入倒叙,展示悲惨的童年场景:三K党烧毁了马尔科姆的家,杀害了他的父亲,一个直言不讳的布道者;他的家庭随后解体;他的母亲发疯了。

由于自传已经提供了一幅生动的、令人难忘的人物肖像描写,斯

[10]《动用一切必要手段:〈马尔科姆·X〉创作过程中的讯问和磨难》(1992),第10—11页。

派克·李的《马尔科姆·X》的中心问题是它在重新讲述马尔科姆的人生历程时,对历史记忆可以做出什么样的贡献。我们假定,时间的推移将为影片提供更大的观察角度,或者说,像斯派克·李这样的诠释者能够比自传作者的原有表达更坦率或更具有洞察力。

但是,如果这部电影只是一部单纯的英雄崇拜之作,对影片主人公的分析和评判甚至比马尔科姆·X本人还不如,又如何呢?斯派克·李镜头下的马尔科姆被描绘成了一个几乎在生命的任何阶段都完全令人钦佩的人物,甚至当他还是个街头混混或匪徒时也是如此。在众多持批评意见者中,女性评论家们提出,影片理所当然地展现了主人公还是个小混混的时候对女性的侮辱行为,以及成为一个传道者和公众人物之后依然将女性置于从属地位的做法。

李对历史记忆下的马尔科姆·X的诠释最独特的贡献并不在于构成了电影绝大部分的传记叙事,而在于他围绕叙事建立的框架结构。影片标题和片头字幕与充满画面的美国国旗叠加在一起,然后穿插了来自摄影爱好者乔治·霍利迪(George Holliday)碰巧摄录下来的洛杉矶警官殴打非洲裔美国人罗德尼·金(Rodney King)的画面。接着国旗开始燃烧,在片头段落结束时,燃烧的火焰形成了字母X的形状。

三个多小时之后,马尔科姆被谋杀,传记叙事部分就此结束,影片第一次出现了有关马尔科姆·X的真实记录画面(此前的所有镜头都由演员丹泽尔·华盛顿饰演),伴随着非洲裔美国演员奥西·戴维斯(Ossie Davis)撰写并配音的悼词。先是一所小学教室的场景,特写拍摄孩子们在重复说着"我是马尔科姆·X"。然后是南非国大党领袖纳尔逊·曼德拉在南非的课堂上发表简短的讲话。最后,当代非洲裔美国名人,包括篮球明星"魔术师"约翰逊(Earvin "Magic" Johnson)和迈克尔·乔丹、喜剧演员比尔·考斯比和歌手珍妮·杰克逊(Janet Jackson)都短暂出场,头上戴着带有电影中的"X"标志的棒球帽。

这些结构性片段表明了李对马尔科姆·X具有的时代意义的看法。罗德尼·金遭到毒打的开场镜头表明，有必要保持警惕，反对警察对黑人的暴力和镇压。它设立了后面部分的传记叙事要展示的经验教训。相应地，结尾的镜头确认了此前观众看到的表达：马尔科姆·X活在黑人青年中间。"马尔科姆是我们的男子汉，是永远活在我们中间的黑人英雄，"戴维斯在他的悼词中说："这是他对他的人民的意义，我们向他致敬就是向我们中间最优秀的人物致敬。"[11]

《马尔科姆·X》重复了奥利弗·斯通在《刺杀肯尼迪》中对遇刺的父亲－领袖的哀叹。然而，李不太可能把非洲裔美国人称为哈姆雷特。他的愤怒并非通过将谋杀归咎于阴谋和包庇来展示。他希望当代现实可以为历史记忆提供马尔科姆·X一生的注解。

历史记忆概念对于二战中所称的大屠杀事件有着特殊含义。大约有600万犹太教信徒，或者被归属于犹太种族的人，被德国纳粹政府系统性的消灭犹太民族的行动所杀害。纳粹占领区内只有不到40万犹太人在战争中幸存下来——东躲西藏，改变身份，或在劳工营、集中营、死亡营中艰难地挺了过来。

虽然在世界历史上它只是许多种族灭绝企图的实例之一，但在20世纪后期欧洲和北美的社会意识中，二战的犹太人大屠杀已经占据了一个中心位置。在一个显然已经受过启蒙教化的时代，在人们普遍认为文明的欧洲，针对一个似乎最近才从几个世纪的歧视和迫害中脱离出来的民族，发生了这样惨无人道的事件。人们可能认为大屠杀的恐怖是难以忘却的，但对后人来说，它们有可能变得难以想象，尤其是一些"修正主义者"声称，没有充足的证据表明，这样的大屠杀曾经实际发生过。

毫无疑问，数百万犹太人由于殴打、颠沛流离、营养不良和疾病而

[11]《动用一切必要手段：〈马尔科姆·X〉创作过程中的讯问和磨难》(1992)，第314页。

死亡。在整个欧洲和俄罗斯，其他民族也有数千万人因为类似原因而死亡。"修正主义者"认为，犹太人的死亡主要是这些与战争有关的灾难导致的，而不是来自官方的灭绝政策和行动——通过执行枪决、绞刑，尤其是在遍布欧洲的死亡集中营毒气室杀害了数百万犹太人。战争结束半个世纪之后，美国的民意调查显示，近四分之一的受访者愿意接受"修正主义者"的观点，认为没有发生官方的、系统性的种族灭绝行为。

面对这种怀疑主义行径，保留大屠杀的历史记忆就成了很多人的一个道德迫切之举。随着幸存者一代逐渐年长，许多国家建造了纪念馆来铭记他们经历的苦难，一些国家开设了该主题的博物馆。大众娱乐的作用不可避免地被提了出来，它有能力比纪念馆和博物馆接触更多的观众，由此加强历史记忆。一些仍处于大屠杀阴影之中的人们怀疑艺术或小说能否完全反映这段经历。虽然如此，人们还是进行了许多尝试：1978年美国全国广播公司的迷你电视连续剧《大屠杀》(*Holocaust*)，虽然广受批评，认为它的表现太通俗且陈腔滥调，但它在西德的电视上播出时，仍然对人们的历史记忆产生了强大冲击。

史蒂文·斯皮尔伯格，这位比其他任何人都更多地制作了顶级票房大片的导演，就是在这样的情形下开始了大屠杀电影主题的创作。他选择改编了澳大利亚作家托马斯·基尼利（Thomas Keneally）的小说《辛德勒的名单》。这本书根据一些真实事件创作而成：德国实业家奥斯卡·辛德勒（Oskar Schindler），在战争期间做出了令人难以置信并成功的努力，先是在波兰，然后是在捷克斯洛伐克拯救了超过1100个犹太人的生命。

从这本书的出版到开始制作电影间隔了十多年时间，在此期间斯皮尔伯格完成了许多其他作品。虽然他在票房上的巨大成功使他成为好莱坞最具影响力的电影人，但这些年的成功并非无懈可击。《E. T. 外星人》与《夺宝奇兵》系列幻想作品让斯皮尔伯格获得了梦幻般的成

功,随后大胆地尝试制作了改编自爱丽丝·沃克(Alice Walker)的畅销小说的影片《紫色姐妹花》(*The Color Purple*,1985),却发现自己因为这部电影对黑人的描写而受到抨击。据说正是这部电影让斯派克·李等黑人电影人认定,必须抵制白人导演拍摄非洲裔美国人的故事。

更大的失望来自评论界对《太阳帝国》(*Empire of the Sun*,1987)、《直到永远》(*Always*,1989年)和《虎克船长》(*Hook*,1991)的严厉批评。即使是票房狂涨一举将《E. T. 外星人》抛在身后,夺取历史最高票房纪录的《侏罗纪公园》,也被批评缺乏思想或信念,只是卖弄计算机特效的唬人眼球之作。

史蒂文·斯皮尔伯格的《辛德勒的名单》讲述了一个根据真实事件改编的故事,德国实业家奥斯卡·辛德勒在第二次世界大战期间雇佣犹太人为其工厂干活,并设法让超过1100人免于被德国纳粹消灭欧洲犹太人的大屠杀计划所杀害。在影片的这个场景中,集中营司令官阿蒙·高斯(拉尔夫·费因斯饰演)选择了女囚海伦·赫希(艾伯丝·戴维兹饰演)做他的家庭保姆。

"《辛德勒的名单》和我以前的作品完全相反。"在一次采访中，斯皮尔伯格这样声称。[12] 除了少数持不同意见者，评论界普遍赞誉《辛德勒的名单》是一部大师之作。《纽约时报》的一位评论家报道说，斯皮尔伯格确信，"以后他不可能再次以这样的方式来创作电影，也不会有人以同样的方式来表现大屠杀"；一名《纽约客》的作者说，它"将在文化历史上占据应有的地位，并一直保持在那里"[13]。《辛德勒的名单》荣获1994年奥斯卡最佳影片奖，斯皮尔伯格获最佳导演奖——他的第一个奥斯卡最佳导演奖，此时他已执导了14部电影。

对于它的一些最热心的崇拜者而言，《辛德勒的名单》不亚于提供了一个保证，保证大屠杀将在历史记忆中永远保存下去。生存，的确是评价斯皮尔伯格的这部电影的一个关键词。虽然大屠杀的中心话题是600万人的死亡，而《辛德勒的名单》关注更多的是生命而不是死亡。矛盾的是，它是一个大屠杀成功的故事。影片结尾字幕作了旁白："在波兰，幸存下来的犹太人只有不到4000人。时至今日，在世的辛德勒的犹太人后裔超过了6000人。"

一个人可以骗过纳粹死亡机器，这是《辛德勒的名单》的神秘和神奇之处。一个显然很普通的人，为自己定下一个不同寻常的任务，在恐怖中心地带，超越了最疯狂的想象或可能性，实施了这个计划，并在战争结束后重新回复其平凡身份。无论在电影中还是其他地方，都没有提供足够合理的解释。

斯皮尔伯格的历史叙事长达3小时15分钟，在长度上与斯派克·李和斯通的同类作品很相似，但采用了一些极为不同的风格化的创作手法。《刺杀肯尼迪》和《马尔科姆·X》主要使用彩色方式拍摄，局

[12] 道森·瑞德，《我们不能坐等希望来临》，《大观》（1994年3月27日），第7页。

[13] 珍妮特·马斯林，《想象一下大屠杀并记住它》，《纽约时报》（1993年12月15日），C单元第19页；斯蒂芬·希夫，《严肃认真的斯皮尔伯格》，《纽约客》（1994年3月21日），第98页。

部使用黑白胶片以创造出一种纪录片式的拼贴艺术效果,而《辛德勒的名单》主体叙事完全是黑白的(除了一个穿着红衣服的小女孩略显神秘地出现了几次,否则那些场景也是毫无颜色的)。

影片的开头和结尾均以彩色镜头呈现。在影片的开始,犹太安息日,蜡烛的光线形成了一个忧郁昏暗、象征性的光环。在影片的结尾,彩色的场景画面将电影的叙事与时间的流逝联系了起来,演员们与他们所扮演的真实人物(比剧中状态老了50岁)一起出现,在奥斯卡·辛德勒的墓前摆上鲜花,他被视为正义的非犹太人(Righteous Gentile),而被埋葬在耶路撒冷。

在《辛德勒的名单》中,黑白色充当了一个造成距离感的手法,一种具有抑制效果的表现方式。它让人想起了早些时候二战战争场景的表现模式,想起了当时只以黑白方式播出(即使也拍了彩色胶片版)的纪录片和新闻片。更具重要意义的是,让人想到了制片厂时代的黑白故事片,当时在《制片法典》的限制下,电影不允许过于真实地表现战争的暴力和残酷。很显然,斯皮尔伯格在表现纳粹令人毛骨悚然的暴行时有所克制,尽管幸存的辛德勒的犹太人曾直接遭受过这样的折磨,而观众可能对此表示感激,不必面对难以承受的场景画面。

《辛德勒的名单》有意思之处在于让奥斯卡·辛德勒作为影片的核心来表现。就算纳粹暴行的各种表现都被省略了,但那些犹太人的作用也忽略得太多了。例如,不可思议的名单本身——那些在辛德勒的工厂做工者的名字,那些他会一直保护直至战争结束的人——并不完全受辛德勒的控制。正如辛德勒的幸存者已公开描述的那样,有些人向其犹太人管理办公室的工作人员行贿,以将他们的名字添加到名单上。辛德勒的成就的确有一种不可言喻的感觉,比如在奥斯威辛集中营的一个悲惨镜头中,辛德勒及时救下了他的女工,她们的火车由于一个几乎致命的错误而被发到了这个死亡集中营。但是,被略去的是犹太人为自己思考和行动的意识,不管结局是好是坏。

至少对于辛德勒的犹太人而言，影片的这一要素也可以说是根植于事实。随着辛德勒的故事在战后逐渐为人所知，那些公开讲述此事的幸存者有时称自己是辛德勒的"孩子"。大屠杀最令人不安的一个特征（就像其他某些人质和囚犯的情形那样）在于，随时会降临到头上的独裁暴力的幽灵，可能会让一些受害者变得消极麻木或逆来顺受。如果辛德勒的犹太人宣称自己是他的孩子，那是因为他们不是靠自己的方法，而是在一个有本事而又慈父般的领袖的庇护之下才得以生存下来。

在《刺杀肯尼迪》《马尔科姆·X》和《辛德勒的名单》看来，历史记忆问题似乎是父权体制危机的一个变种：我们当前所缺的，而他们在过去曾拥有的，是真正的如父亲一般的领袖。不可避免地，这限制了影片战胜文化分裂的能力。1930年代的国民神话和梦想，就像弗兰克·卡普拉的电影所宣扬的，讨论的是领导而不是父亲，而且关键是这一地位需要通过展现其个人意志与集体行动来获得社会的认可。但是，那些毕竟是神话和梦想，不是以过去的事件为背景并在一定程度上与真实事件有关的历史记忆电影。虽然斯通、李和斯皮尔伯格都会坚称自己的电影叙事受到社会大众的普遍欢迎，实际上他们选择表现的事件都存在着社会认识分歧，他们的电影也都建立在这种悲剧性的分歧之上。

斯皮尔伯格认定，在《辛德勒的名单》之后，不会再有人以同样的方式来表现大屠杀，这一看法意味着这部电影对历史记忆做出了一个最终权威的诠释。然而，在一所以黑人为主的加州奥克兰郡的高中，一名教师带着一群学生看这部电影，当画面上纳粹士兵开枪射杀一个犹太女子时，有人发出了笑声。在斯皮尔伯格的诠释中，并没有预料到会出现这种反应。

来自各个方面对此表达痛楚并做出分析的声音很快高涨起来。斯皮尔伯格亲自拜访了这所学校。如果学生对他们自己的历史都没有什么概念，又如何对大屠杀做出反应？一位学校官员这样问道："坐在一

部与他们自己的生活没什么交集的电影面前,他们应该从什么地方找到同感呢?"[14]

面对社会性失忆危机,我们不应该拿其他人的记忆说事,而是应该正视与之相关联的每个人自己的过去。在缺乏全民共享的社会神话的时代,《刺杀肯尼迪》《马尔科姆·X》和《辛德勒的名单》再一次凸显了电影的文化影响力的时代局限性。在一个多元文化的社会中,尽管它们对历史记忆做出了重大贡献,但它们也不能独自战胜文化分裂。

[14] 《电影笑场招来了斯皮尔伯格的拜访》,《纽约时报》(1994年4月13日),B单元第2页。

22

独立电影

在恐怖大白鲨和死星的牺牲品中,还有个人参与电影的梦想。作为1960年代的一个乌托邦产物,这一观点不是把电影看作一个产业娱乐媒介——电视网络似乎已经继承了该角色——而是作为民主艺术的聚宝盆。对于前卫作品和家庭电影的评价将不比好莱坞电影更低;实际上,它们作为新概念的创造者、建立视觉上的人际交流新世界的手段,会得到更多的评价。一定程度的激进,一定程度的反动,电影的这一和谐形象和更高的觉悟在公众骚乱时期得到了蓬勃发展,在那个时代,与美国其他强大的众多机构一样,好莱坞似乎也陷入了绝望的混乱之中。

当然,如果说是《大白鲨》和《星球大战》让这一理想脱轨不免有些夸张。它们如重磅炸弹般成功暴露出电影界前十年华而不实,缺乏有影响力的作品;但独立制片人自己已经放弃1960年代的理想主义,将它看作对过去的一种神话解释,而不是对未来制定的计划。对于一

些研究前卫运动的历史学家而言，实验电影的时代事实上已经于1960年代走到了尽头；当时的主流电影，甚至电视商业广告都吸收了一些它的风格。新出现的更年轻一代，热情拥抱更多样化的节目，从叙事性的故事片，到纪录片，再到视频艺术。甚至民主沟通话语也变得轻松起来，用1960年代的政治行话说就是"推荐"，成了资本主义为新生的信息高速公路宣传的口号。

最能说明问题的迹象，是一些著名制片人选择为自己和自己的作品工作。他们强调自己与社会领域中表现突出的多元文化认同的亲和力，而不是按照道德审美标准或普遍风格来确认群体归属。他们是女权主义电影制片人，或是男女同性恋、非洲裔美国人、土著美国人、亚裔美国人、墨西哥裔美国人，等等。这些称号与他们是否创作了叙事电影或实验电影、视频或纪录片并没有什么关系。忠诚比形式更重要。实际上，忠诚让形式的灵活性成为可能：认同本身就成了一种流派，作品可以利用各种形式组合进行表达——现实主义与实验同时存在，虚构与记录结合——而仍处于一种类型体系内。

"认同电影"也开启了一个新的观众形态。前卫实践人士认为，观影者与电影人一样，也是前卫实践的一部分，属于鉴赏者圈内人士，有必要局限在行家和作品前卫美学的新入门者的范围之内。其实个性电影的概念隐含了更多的私人而不是大众传播的讯息。认同电影创作在观众设定上，与电影的形式一样具有更大的灵活性。对于支持它们，让它们得以兴起的群体成员来说，这些电影清楚明确地发出宣言，而且其中很多也对圈外人发出它们的声音："我们存在，看我们的。"虽然不过如此，但也同样清楚明确。

随着大片的上映，好莱坞在1970年代后期重新建立起霸主地位，认同电影的意义感有助于独立制片人组织起来，加强他们在一个更广阔的电影文化领域中的地位。新成立的一些机构，为电影制片人提供帮助，使其能够推行他们的计划，给评论界和发行商提供最终完成的作

品，其中就包括独立电影项目和演员罗伯特·雷德福德创建的太阳舞学院。正如在1950年代的情景一样，当时许多都市社区和大学城影院变成了艺术剧院，并开始播映费里尼和伯格曼的电影；在1980年代也是如此，类似的场所被称为美国独立电影展厅。

以此为基础，1980年代新商业网点的出现，证实电影界主流为独立电影提供了合适的小环境。好莱坞的年产量变得更少，无法满足有线电视网、音像店以及偶尔会有的14幅多厅影院对电影的需求，影片基础发行商（不仅包括所谓的大型电影公司的经典部门，时不时地还有公司本身）在断断续续地输入外国电影的同时，开始着手制作低成本的国内故事片。

1989年史蒂芬·索德伯格的卖座片《性，谎言和录像带》是美国低成本制作却成为票房榜冠军的影片之一。据《综艺》报告，该片从米拉麦克斯（独立分销商，后来加入大型制片公司阵营，成为迪士尼公司的一个部门）手中赚取了约1000万美元的租金。另一部达到低成本制作顶峰的作品，是墨西哥裔美国导演罗伯特·罗德里格斯（Robert Rodriguez）耗资7000美元（比他提出的9000美元还要节省2000美元）完成的独立影片《杀手悲歌》(*El Mariachi*, 1992)，由他自己完成制片、编剧、拍摄、导演和剪辑。这部具有西部片风格的动作电影以墨西哥的一个小镇为背景，其样片引起了一个发行代理商的关注，随后哥伦比亚买下了该片的影院发行权。

在这些没花什么钱而票房成功的标杆之间，是美国独立电影的各种不同形态。在这样一个受有线电视、录像和国外电视许可盈利方式影响的制作环境中，到了1990年代初，独立电影似乎越来越多地被新的、好莱坞老式B级电影的高级版所主导，包括一些多元文化身份的电影制作人制作的入门级电影，他们希望能够追随斯派克·李这样的前辈，朝着数百万美元级别的大制作方向发展。这个时代的奇迹之一，是对于年轻而有才华的人来说存在着很多商业机会；而危险之处则在于，

那些前卫人士和个人制片追求解放的传统，其目的就是想要打破禁忌，展示新的真实愿景。

由于其不断变化的界定和杂交形式，难以对美国独立电影进行分类，或是对标准形态下定义，以便根据特定的美学意义将作品进行分级排列。自 1970 年代以来，对优秀电影制作人的一份抽样调查分析表明，独立电影的一系列成就已经改变了实验电影的精神，并继续塑造出一个延展的银幕生活画面。

该调查分析的第一个人物是电影制片人伊冯·瑞娜（Yvonne Rainer）。对于自 1960 年代以来独立电影的变迁分析而言，她的重要性不逊于任何人。作为 1960 年代前卫美学流派的舞蹈家和表演艺术家，瑞娜开始制作短片，并在其中包含了她的混合媒介的表演。她于 1972 年拍摄了首部故事片《演员的生活》（Lives of Performers），从而转向专职电影制作。该片脱胎于她在这个被实验艺术、社会抗议以及新兴的女性运动裹挟前进的时代中参与各种活动的过程和经历。瑞娜的女权主义者表现方式是在 1960 年代末期将艺术与政治进行融合的努力的一个延伸，同时也是对它的一种批判。当男性前卫电影正在进入佶屈聱牙、拘泥于形式的结构电影制作阶段时，她想在电影中表达自己的情感体验，并直面美学方面和激进前卫人士的性别歧视。

瑞娜的第二部电影《关于一个女人的电影》（Film About a Woman Who..., 1974）几乎成为后前卫时代独立电影的开创性作品。正如批评家 B. 鲁比·里奇（B. Ruby Rich）所说的，它的主题包括了"表征，叙事，性关系和操纵个人权力的权术"[1]。通过摄影师芭贝特·曼格尔特（Babette Mangolte，同时也是该片的合作编剧）的镜头，瑞娜以看似无尽的声音图像的并置组合表现了这些主题。面对空空如也的银幕，观众听到了音轨发出的声音；当画面出现时却没有任何声音。影片中出

[1] 《伊冯·瑞娜简介》，《伊冯·瑞娜的电影》（1989），第 6—7 页。

现了一些静态照片和人物保持静止姿态的镜头画面。还有印在银幕上的字幕和以不完整的句子构成的旁白，彩色镜头与黑白画面掺杂在一起。这些在风格上与现实主义的决裂，彰显了影片对两性关系的悲观看法——好像在说，声音和图像都不能和谐地凑在一起，男人和女人又怎么可能呢？然而，在影片的阴郁晦暗中，瑞娜的配乐仍提供了一丝微弱的希望，影片中的人物倾听的是文森佐·贝里尼（Vincenzo Bellini）1831年公演的歌剧《梦游女》（*La Sonnambula*）中的一段咏叹调，这是剧院标准轮演剧目中极少数的女主角没有死亡或孤独地流离失所，而是活下来与她的爱人团聚的作品之一。

瑞娜后来制作的电影有所转变，展现了更现实的视觉（和声音）风格，以表现出对更困难的主题的关注。《倾慕女性的男人》（*The Man Who Envied Women*，1985）探讨了当代理论的宏大概括和政治行为的平凡细节之间的复杂关系。在大学联欢会和研究生班上，她的演员们探究了福柯（Michel Foucault）、朱莉亚·克里斯蒂娃（Julia Kristeva）等理论家的观点。她还拍摄了一系列表现纽约市政府会议的镜头，在一场关于是否应该为艺术家提供居住设施的讨论中，展现了当地权力、阶级和种族的现状。瑞娜的《特权》（*Privilege*，1990）采用熟悉的纪录片形式，在一部表现女性老龄化问题的影片中，将关注点放在更年期主题上。"我的形象总是为某个充满戏剧性的情感领域服务，"瑞娜这样解释她拍片的目标："情节剧这一形式可以完美地表现出我追求的东西：生活在绝望和冲突的极端状态中的人的情感生活。"[2]

瑞娜对情节剧和叙事的关注，在更年轻的一代女性中产生了呼应，她们在1970年代后期开始了独立电影的创作。她们所处的文化环境已经完全摒弃了1960年代的特征；它充斥着朋克摇滚的幻灭感，在这样的环境中，人与人之间的关系已成为一种政治，而政治则变得

[2]　斯科特·麦克唐纳，《批判电影2：独立制片人访谈》（1992），第347页。

跟情景剧并无二致。在这一时期开始其职业生涯的电影制作人一般使用超8毫米胶片格式,其风格从虚构叙事到自传体短文小品都有。在这些人当中,就有薇薇安·迪克(Vivienne Dick)、贝丝·B〔Beth B.,她的早期电影与斯科特·B(Scott B.)合作完成〕和苏·弗里德里希(Su Friedrich)。在1980年代,由女性独立电影人完成的重要作品有丽兹·玻顿(Lizzie Borden)的女权主义政治叙事电影《火焰中诞生》(*Born in Flames*,1983),以及一部自传体电影《姓越名南》(*Surname Viet Given Name Nam*,1989),由崔明霞(Trinh T. Minh-ha)执导,她于1970年离开越南来到美国,成为一名民族志电影制作人和电影理论家。在这些人物中,贝丝·B和丽兹·玻顿后来转入商业电影制作领域。

1970年代后期的非洲裔美国独立制片人对于向前卫电影转变的反应不怎么积极,而是更着重于应对好莱坞的黑人电影周期的消亡。在1970年代初,短暂的黑人电影热潮过于渲染内城贫民区的犯罪和暴力,却几乎没有触及绝大多数非洲裔美国人的日常生活。在这种情况下,一个极端的电影制作策略是借用社会现实主义之名以退为进。这就是1977年查尔斯·伯内特(Charles Burnett)的电影《杀羊人》(*Killer of Sheep*)采用的策略。

对于伯内特而言,社会现实主义是一个目标,但不是一种风格。更确切地说,《杀羊人》的风格根植于意大利新现实主义。影片开场表现黑人孩子在洛杉矶中南部社区的户外玩耍的黑白镜头,让人想起维托里奥·德·西卡的《擦鞋童》或《偷自行车的人》中战后罗马的场景。就像在那些早期电影中一样,伯内特的新现实主义风格在表现影片主人公一家的生活时也表达了一种道德立场。镜头特写显得怯懦而偏离中心,从后面来表现人物或看着他们自己的脚,而其他场景则以不带丝毫情感的中远距离来拍摄;通过极为接近或后退过远的摄影机,让剧中人物显得局促不安。伯内特将他的镜头下的在社会底层挣扎、几乎难以维持生活的黑人工薪阶层家庭比作绵羊,也就是影片名字所指的主人公斯坦

(Stan)在其肉类加工厂的屠宰对象。尽管很明显,这个比喻还是具有非常震撼的效果,来自于伯内特对毫无自由的生活的辛酸描绘。

伯内特以及其他以洛杉矶为基地的非洲裔电影制片人后来被称为"洛城叛逆者"(L. A. Rebellion)。据推测,他们反叛的是占据统治地位的好莱坞邻居。这个小组的成员还包括来自埃塞俄比亚的海尔·格里莫(Haile Gerima),他拍摄了影片《布什妈妈》(*Bush Mama*,1976);拉里·克拉克(Larry Clark),拍摄了《穿越》(*Passing Through*,1977);以及比利·伍德伯里(Billy Woodberry),根据伯内特的剧本拍摄了第一部剧情片《上帝保佑他们的小心灵》(*Bless Their Little Hearts*,1984)。他们完全独立于商业体系之外,在博物馆和大学拍摄他们自己的电影。

但是,1980年代后期,在斯派克·李的影响下,年轻一代的黑人电影人得到了制片公司的资助,伯内特也得到了一个机会,制作了一部低成本的故事片用于电影院发行。演员丹尼·格洛弗(Danny Glover)——票房大片《致命武器》(*Lethal Weapon*)系列中梅尔·吉布森的黑人搭档——为伯内特的《带怒而眠》(*To Sleep with Anger*,1990)担任执行制片人及片中的明星主演,塞缪尔·高德温公司也同意发行该片。

当年轻的电影人把他们的黑帮暴力故事背景设在中南部地区,也就是伯内特的影片《杀羊人》的故事背景所在,伯内特自己却又把这部商业片放在了新兴的黑人中产阶级群体之中。格洛弗饰演的哈利(Harry),作为一个久违的熟人来到一个舒适愉快的中年黑人夫妇家中,他们有两个已成年并都已结婚的儿子。出于传统的待客之道,他们招待哈利在家住了很长时间。哈利是一个招摇撞骗者,甚至可能是魔鬼的使者,只会给主人带来麻烦。哈利的来访造成了混乱,这可能是一个比喻,寓意直指那些即使看起来很安全的中产阶级非洲裔美国人,也依然非常脆弱。他也可能是表达了那个早已过时的看法,即南方各州对见多识广的都市老油条的迷信。

《带怒而眠》是一部非常细腻的电影，但它的一些人物刻画似乎离叙事需要还有一些差距。这些不确定性可能导致了影片票房的失败，它引发了多次批判性的大辩论，但哪一次都没有提及这部影片的缺陷。一部分人关心的是，像戈德温这样的主流分销商是否愿意让自己的营销力量致力于推广严肃、理性的非洲裔美国人制作的电影。另一批人则怀疑黑人观众是否愿意花钱去看伯内特制作的这种电影。按照《带怒而眠》的表现，这两个问题的答案都是否定的。"就算这部面向社会的电影最终得以完成，"在开始拍摄《带怒而眠》之前，伯内特预言式地写道："它的放映大概也会受到限制；这部电影针对某些群体而作，讲述的也是关于这些群体的事，但他们可能永远也看不到它。"[3]

在洛城叛逆者中有一位来自纽约的非洲裔女性朱莉·达西 (Julie Dash)，来到美国电影学院的高级电影研究中心学习（叛逆者中的其他一些人则出自加州大学洛杉矶分校的电影学院）。在美国电影学院，朱莉·达西制作了一部 34 分钟长的黑白故事片《幻觉》(*Illusions*，1983)，讲述了一个黑人妇女，称自己是所谓拥有白人血统的"混白人"，二战期间在好莱坞电影公司从事行政管理工作的故事。这是这一时代最精良的独立电影短片之一。影片的主题是冒充——冒充为白人，然后进入白人的世界。通过摄影和照明，影片对装饰和衣着进行了黑与白的并置，从视觉上诠释了冒充的种种表现。甚至声音也发挥了作用，一个黑人歌手正对着银幕上的字幕，给一个对口型唱歌的白人演员配音。后来，这位黑人歌手穿着白色连衣裙，头上别着白色小花，这种对比使得她的特征变得模糊，在视觉上呈现了电影的观点，即黑人是一种幻觉形象，可见，但不能确认。然而，在一个明确的语调中，幻觉结束了，黑人女高管宣布："我想要运用电影的力量，因为有许多故事

[3] 转引自《贫民区的蓝调》，吉姆·派恩斯、保罗·威尔曼主编，《第三世界的电影问题》(1989)，第 224 页。

要讲述,许多战斗就要开始了。"

达西本人决心拍一部电影,但任何好莱坞电影公司高层都不会同意放行该片。她的关注对象是19、20世纪之交位于南卡罗来纳州和佐治亚州海岛群的非洲裔美国妇女。除了构建一个历史叙事之外,她还想重建那个与世隔绝的黑人社区丢失的文化、方言、饮食和社会习俗,就在城市和工业化吸引人们离开当地的那一刻,依然保留下非洲的传统。达西花了近十年的时间筹措资金制作《尘埃的女儿》(*Daughters of the Dust*, 1992);其中有相当一部分来自公共电视的播放许可费。在电影节以及公共电视网中放映后,《尘埃的女儿》受到了很多关注,终于被一个独立发行商承接发行,成为第一部由非洲裔女性执导并在影院公映的电影。

在1970年代及后来的多元文化运动中,虽然同性恋电影的制作在其中发挥了重要作用,但同性恋却不是独立电影的一个新的主题。在第二次世界大战后的实验电影时代,对隐私和禁忌的前卫探索常常涉及同性恋主题,从肯尼斯·安格尔的《烟火》,到1960年代安迪·沃霍尔的实验电影。然而,与非洲裔美国人查尔斯·伯内特不同,不管上映机会多么有限,同性恋独立制片人能感觉到,电影所描述的那个群体,也是电影的目标观众,非常渴望看到这些影片。现在的问题是,能否以及以何种方式让双方更广泛地接触。

到1980年代中期,随着表现尺度和范畴的逐渐明确,艾滋病危机悲剧性地提供了一个答案。它提高了公众有关同性恋的认识,加强了就同性恋体验进行更广泛交流的必要性。让同性恋文化更多地进入公众视野的一部重要作品,是关于一位成功竞选为旧金山重要官员的同性恋者的生命与死亡的纪录片《哈维·米尔克的时代》(*The Times of Harvey Milk*, 1984)。该片由罗伯特·爱泼斯坦(Robert Epstein)执导,理查德·施米兴(Richard Schmiechen)制片,获得了奥斯卡最佳纪录片奖,并得到了发行商的支持。

《哈维·米尔克的时代》由罗伯特·爱泼斯坦执导,描述了旧金山的一位公开其同性恋身份的市政厅监事的生命历程与政治生涯。米克尔1978年与旧金山市长乔治·莫斯科尼一道被刺身亡,凶手却只被判过失杀人罪在监狱中待了五年半。该片获得了奥斯卡最佳纪录片奖。图中,米尔克正站在竞选办公室的门口。

《哈维·米尔克的时代》的意义得自于它叙述的事件（虽然娴熟的编辑技巧、音乐和画外音的使用赋予了作品更多的情感和意义）。以访谈和电视新闻为依托，影片讲述了哈维·米尔克（Harvey Milk）在1977年成功进入旧金山立法监事会的经过，并把它视为美国都市文化的一个特殊的组成部分。由于投票范围从全市范围扩大至整个地区，当时与米尔克同时进入监事会的还有一个中国人、一个黑人妇女和一个白人女权主义者，而米尔克据确认是美国第一个公开同性恋身份的政府官员。

这种多元文化的胜利并没有持续多久。新当选的第五届监事成员中，一个名叫丹·怀特（Dan White）的消防员对米尔克成功地设法通过了一项同性恋权利的法案非常愤怒，辞去了自己的职务。后来又改变了主意，试图恢复原有职位，但被拒绝了。1978年11月，怀特在市长乔治·莫斯科尼（George Moscone）和哈维·米尔克各自的市政厅办公室里，将两人开枪打死。怀特的朋友们形容他是一个"典型的美国男孩"，他为自己辩护说自己之所以杀人，部分原因在于吃了过多的垃圾食品。陪审团判其犯有故意杀人罪。就在《哈维·米尔克的时代》即将完成时，怀特已在监狱中服刑满五年半，然后出狱了。

这部电影代表了米尔克在参与多元文化方面所做的努力，也是他留给同性恋文化的主要遗产之一。当然，它也帮助促进了同性恋电影制作的发展，越来越多的独立电影人寻求通过电影院发行的途径，以接触更多的普通民众。近期推动这种电影视角向前发展的优秀作品包括珍妮·利文斯顿（Jennie Livingston）的纪录片《巴黎在燃烧》（*Paris Is Burning*，1990），探讨了纽约黑人和拉美裔的异装癖文化；马龙·里格斯（Marlon Riggs）的自传电影《饶舌》（*Tongues Untied*，1990），涉及这位电影制片人同时也是黑人同性恋者的一生（里格斯在1994年死于艾滋病）；由华人导演李安执导的轻喜剧《喜宴》（*The Wedding Banquet*，1993），描写了一个亚洲人和白人之间的同性恋关系在面对中国家庭传统时的尴尬处境。

在独立制片人实践的诸多表现形式中，类似于《哈维·米尔克的时代》这样的纪录片是相当出色的。借助那些被忽略的历史运动和事件，将自由与多元文化带回人们的生活中；利用档案文件、电视影像、摄影照片和采访记录，围绕主题构建一个新的"真相"。搭建电影和事实之间的关系假设，是此类影片的惯例。一般来说，在制作非虚构类电影的过程中，很少有电影制片人有兴趣对主观性方面的问题进行深入探究。

埃罗尔·莫里斯（Errol Morris）是一个例外。电影《细细的蓝线》（*The Thin Blue Line*，1988）上映后，他对一位采访者说："纪录片也可以像虚构的故事片那样拥有个性，并烙上制作者的印记；风格或表达并不能确保事实真相，任何东西都不能做出真实的保证。"[4]《细细的蓝线》是近些年来最具有原创性和打破常规的纪录片之一；它的风格与可信度之间具有难以切割的关联，而这种可信度让一个被判终身监禁的人最终被无罪释放——他被控犯有谋杀罪，而实际上并非他所为，该片也为他做了辩护。

这部电影的名字来自片中一个受访者说的一句话，他就是在德州达拉斯主持审判的法官，他判定兰德尔·戴尔·亚当斯（Randall Dale Adams）犯有谋杀警察罪。据这位法官回忆，那个公诉员作总结陈述时说："警察的细蓝线把公众与无政府状态隔离开来。"对于该片的观众来说，这个词呈现出另一个完全不同的含义：真理与谬误之间只隔着一条细线，而司法系统很容易越过这条线，助长无政府状态，而不是把权力装进笼子里。

在创作另一部作品时，莫里斯偶然听说了有关亚当斯的传闻，当时他的死刑判决已被改判为终身监禁，正在狱中服刑。当莫里斯开始相信亚当斯实属无辜之后，他决定拍摄《细细的蓝线》，虽然在电影中

[4] 彼得·贝茨，《不保证真相：埃罗尔·莫里斯访谈》，《电影人》第17辑第1册（1989年4月），第17页。

从未明确说明。这项任务存在着一个矛盾之处，需要通过反驳传统纪录片风格的真实性，来宣称某个"真相"，而这个"真相"又与先前的法律记录相抵触。

他采取的策略是，不将画面作为合法的文档证据来呈现，而是反其道而行之。他用不确定性代替了视觉的可读性。标准的视觉符号——新闻报刊、法律文件——都呈现出碎片形态，让观众难以辨认，其中的意义只能通过推断来获得（就像司法系统错误地推断谁是罪犯一样）。当事件中的参与者出现在摄像访谈的画面中，他们并非根据某种图解式的标签来界定；观众必须成为一名调查者，通过他们的言语和举止来判断他们是谁，以及如何评价他们所说的话。

莫里斯的关键策略是他所谓的"重现"谋杀现场。受访者给出自己版本的犯罪事件，这些都由演员来完成。我们一遍又一遍地看着犯罪过程，只是讲述者的视角和动机上有着细微的差别。这些讲述与其他图像夹杂在一起，比如来自过去的一个犯罪电视节目的场景、突然冒出的语言线索，随时与讲述者的内心意识相关联。

在这种视觉批判中，新的真相不可避免地出现了：犯罪者另有其人（事实上，是一个作为控方证人在亚当斯的审判中作证的人）。《细细的蓝线》产生的宣传效果给亚当斯的最终获释带来了很大的帮助。

在 1990 年代中期，电影问世一个世纪之后，电影在美国文化中处于一个相当矛盾的位置。它们一度是些廉价而俗气的娱乐消遣和强大的社会变革工具。它们承载着真实，也可以是欺骗的谎言。在商业领域，旧有的电影院银幕介质与全新的电脑屏幕介质让电影比以往任何时候都更受欢迎，也更有利可图。在个人领域，通过家用摄像机，越来越多的人拥有了记录自己的动态影像的工具。表面上这两个领域都发展到了无处不在的状态，但有关这种媒介的疑虑仍然存在，就像在 20 个世纪的绝大多数时候一样。

这些疑虑在美国历史上最猛烈的社会骚乱事件之一中发挥了作用。

1991年3月3日,经过一番高速飙车之后,洛杉矶警方逮捕了一名黑人男子罗德尼·金(Rodney King)。业余摄影师乔治·霍利迪(George Holliday)用家用摄像机记录下了金被捕的场景,并在电视上播放,画面显示犯罪嫌疑人被警方暴力执法,引起了全世界的愤怒。根据这一视频证据,四名警察被起诉和审判。

1960年代的电影制作曾有过一些民主实践,霍利迪的视频录像似乎是这种乌托邦梦想的实现。闯入并记录社会现实中某个令人震惊的领域,他的影像使洛杉矶的种族关系和执法力量被放置在一个全新的公开透明地带。1993年,在纽约惠特尼博物馆举办的艺术双年展上,霍利特播放了自己的视频,斯派克·李也在影片《马尔科姆·X》的片头使用了该段影像,媒体的美学价值与社会价值似乎被很好地融合在一起。

不过,画面不确定性的概念并不仅限于独立电影的世界。霍利特的视频的"真实性"受到警方辩护律师们的强烈质疑。尽管它展示的行为是无可辩驳的,但它们的意义和解释却可以是因人而异的。警方的辩护战略说服了陪审团只同意其中的一项指控。[5]

这一判决在洛杉矶激起了一场暴动——有人称之为一场叛乱——在1992年4月末和5月初的数天内,导致52人死亡,财产损失超过10亿美元。政府当局带了一群人抓捕、审讯参与暴动的嫌犯——被电视新闻摄像机从直升机上航拍下来——类似的问题再次引起争议,对于所拍的画面该如何解释,镜头里看起来无可争议的事实再次难以做出定论。影像记录进入了第二个世纪,我们在接受它的力量的同时,又无可避免地要加以抗拒。

[5] 在后来的一次联邦审判中,面对侵犯了金的公民权利的指控,两名警官被判有罪,并判处30个月监禁。在1994年的民事诉讼中,陪审团判洛杉矶市政府支付给金380万美元,作为被殴打的伤害赔偿。

资料来源注释

这些注释包括对本书写作有直接帮助的一份选择性参考资料清单，以及更普遍意义上的与美国电影有关的著作清单。并非在研究过程中参考的所有书籍、文章和其他材料都列于此处，更不是借此列出一份关于美国电影的全面综合资料清单，因为无论哪一种做法就其自身而言都需要再出一本这样大小的作品。

自从参与公共事业振兴署（WPA）纽约作家工程（New York City Writers' Project）的学者们编撰了文献目录《电影索引：参考书目》（*The Film Index: A Bibliography*）卷I、《电影作为艺术》（*Film as Art*, 1941）之后，已经在整整一代人的时间内没有出现这样的大型文献目录作品了。同时，1965年以来，可能出版了比前面70年加起来还要多的有关电影的书籍。一些文集已经开始同步记录或提供这些材料的介绍，其中包括弗兰克·曼彻尔（Frank Manchel）的《电影研究：资源指南》（*Film Study: A Resource Guide*, 1973）、彼得·布卡尔斯基（Peter J. Bukalski）的《电影研究：一个带注释和文章随笔的批评性参考书目》（*Film Research: A Critical Bibliography with Annotations and Essay*, 1972）、罗纳德·戈特斯曼（Ronald Gottesman）和哈里格·M.杜尔德（Harry M Geduld）的《电影指南：11合1的参考》（*Guidebook to Film: An Eleven-in-One Reference*, 1972）、乔治·雷浩尔（George Rehrauer）的《电影图书清单》（*Cinema Booklist*, 1972）和1974年的增补卷，以及梅尔·舒斯特（Mel Schuster）的两部作品《电影演员：杂志和期刊文章参考书目，1900—1969》

(1972)和《电影导演:杂志和期刊文章参考书目,1900—1972》(1973)。在下面的注释中,一些已经在文中引用的作品没有在此重复提及。

1. 一个大众媒体的诞生

关于电影的发明的描写,最重要的间接作品是戈登·亨德里克斯(Gordon Hendricks)的《爱迪生电影神话》(*The Edison Motion Picture Myth*, 1961),其主要贡献是颠覆了托马斯·爱迪生发明电影的标准观念,从而为重新认定E. J. 马雷和埃德沃德·迈布里奇为真正的发明人扫清了障碍。有一篇介绍迈布里奇的重要文章,是哈伦·汉密尔顿(Harlan Hamilton)的《'奔马的诱惑':埃德沃德·詹姆斯·迈布里奇对电影的贡献》(《电影评论》第5期,1969年秋季,第16—35页);它的标题来自第一篇介绍迈布里奇在帕洛·阿尔托所拍照片的文章、加斯顿·蒂桑迪尔(Gaston Tissandier)撰写的《奔马的诱惑:摄影瞬间的表现》,刊登于《自然》(1878年12月14日,第23—26页)上。

认识马雷最好的方法就是通过他自己撰写的著作的英译版《动物机制》(*Animal Mechanism*, 1874)了解他的早期工作;对于他后来的研究则看《记时摄影的历史》〔发表于史密森学会《1901年年度报告》(1902),第317—340页〕;也可以参阅他1878年的论文《运动的活力:图形生理学体验》(*Moteurs Animes: Experiences de Physiologie Graphique*),刊登于《自然》(1878年9月28日,第273—278页;10月5日,第289—295页)上。马雷赞美迈布里奇照片的书信刊登在《自然》(1878年12月28日,第54页)上,迈布里奇的回信也刊登在同一期刊上(1879年3月22日,第246页)。齐格弗莱德·吉迪恩(Siegfried Giedion)在《机械化掌权》(*Mechanization Takes Command*, 1948)第14—30页中,从知识和文化范畴对运动进行了研究分析;1914年3月2日第77期《独立报》上的《定格的电影》(Frozen Movies)一文对印象派画家杜尚(Duchamp)和马雷作了类比分析(第311页)。

在给安东尼和W. K. L. 迪克森发表于《世纪》(第48卷,1894年6月,第206页)的文章《爱迪生的发明:运动留声机》提供的一份注释说明中,爱迪生对马雷和迈布里奇表示了感谢。在1966年的《活动电影放映机》一书中,戈登·亨德里克斯继续深入探查爱迪生的电影研究工作。在哈佛商学院图书

馆保存的拉夫（Raff）和加门（Gammon）的论文中，可以找到有关爱迪生电影设备的推广，以及媒体对早期电影的评价等大量材料。关于爱德华·贝拉米（Edward Bellamy）对电影的愿景设想，可见《回首：2000—1887》（1888）和他的短篇小说《闭上眼睛》〔《哈珀月刊》（Harper's Monthly）第 79 期，1889 年 10 月〕。

当时对早期电影的技术和商业属性的讨论包括弗朗西斯·詹金斯（C. Francis Jenkins）的《动画片》（Animated Pictures，1898）、亨利·霍普伍德（Henry Hopwood）的《活照片》（Living Pictures，1899）、塞西尔·M. 赫普沃斯（Cecil M. Hepworth）的《动态摄影》（第 2 版，1900）和米勒·巴尔（J. Miller Barr）的文章《动画片》〔《大众科学月刊》（Popular Science Monthly）第 52 期（1897 年 12 月），第 177—188 页〕。戈登·亨德里克斯的第三部开创性的调查研究著作是《比沃格拉夫公司的崛起》（1964）。

想要了解早期的杂耍和电影放映，罗伯特·格劳（Robert Grau）的系列作品是很有用的启蒙之作，可参见《娱乐界的商人》（The Businessman in the Amusement World，1910）、《20 世纪的舞台》（The Stage in the Twentieth Century，1912）和《科学剧场》（The Theater of Science，1914）。小阿尔伯特·麦克莱恩（Albert F. McLean, Jr.）的《美国杂耍表演习俗》（American Vaudeville as Ritual，1965），是一部间接了解杂耍表演及其顾客群体的有用的作品。阿尔伯特·E. 史密斯（Albert E. Smith）揭示了维塔格拉夫公司利润迅速增长的原因，可以阅读他与菲尔·A. 库里（Phil A. Koury）合著的《两个卷轴和一个曲柄》（Two Reels and a Crank，1952），第 250—251 页。早期纽约市电影放映的统计数字都列于约翰·科利尔（John Collier）的《廉价娱乐》（Cheap Amusements）〔《慈善与大众》（Charities and the Commons），第 20 期（1908 年 4 月 11 日），第 73—76 页〕。在匹兹堡调查中，有两项调查研究对工薪阶层居住区的看电影活动发出了颇令人感兴趣的保守的声音——卷 I，伊丽莎白·比尔兹利·巴特勒（Elizabeth Beardsley Butler）的《女性与从业者：匹兹堡，1907—1908》（Women and the Trades: Pittsburgh, 1907—1908，1909），第 332—333 页；卷 IV，玛格丽特·拜因顿（Margaret F. Byington）的《赫恩斯泰德：钢铁之城的家事》（Homestead: The Households of a Milltown，1910），第 110—112 页。

2. 镍币疯狂

在 1950 年代，超过 3000 部在此之前"已丢失"但以纸卷形式保存在美国国会图书馆的 1912 年以前的美国电影，成功地转移到了 16 毫米胶片上，使得普遍认为的早期电影产品发展史可能也有必要进行重大修改。我在国会图书馆和洛杉矶美国电影艺术与科学学院观看了数百部这些电影，我对早期电影的风格和主题的论述就建立在这一直接观察的基础之上。坎普·R. 尼弗（Kemp R. Niver）的《来自国会图书馆纸版收藏部的电影 1894—1912》（1967）就是图书馆电影资源的一个目录。在《电影头二十年》（*The First Twenty Years*，1968）一书中，尼弗还为我们指出了这些影片中的精彩之处。

下列作品也探讨了第一次世界大战之前美国的电影制作，如安东尼·斯莱德（Anthony Slide）的《早期美国电影》（*Early American Cinema*，1970）、乔治·普拉特（George C. Pratt）的《神游于黑暗之中》（*Spellbound in Darkness*，修订版，1973）、弗雷德·J. 鲍肖夫（Fred J. Balshofer）和阿瑟·米勒（Arthur C. Miller）的《每周一片》（*One Reel a Week*，1967），讲述了我们共有的一个记忆，还有 A. 尼古拉斯·瓦达科（A. Nicholas Vardac）的《从舞台到银幕》（*Stage to Screen*，1949）、埃德温·瓦根内克特的《纯真时代的电影》（*The Movies in the Age of Innocence*，1962）。在主要的美国电影通史作品中则有刘易斯·雅各布的《美国电影的崛起》（1939）、特里·拉姆赛耶的《一百万零一夜》（1926）、本杰明·B. 汉普顿的《电影的历史》（1931）、A. R. 富尔顿（A. R. Fulton）的《电影》（*Motion Pictures*，1960）和肯尼斯·麦克格翁（Kenneth Macgowan）的《银幕背后》（*Behind the Screen*，1965）。

研究梅里爱的最全面的著作都用法语写作的：莫里斯·贝西（Maurice Bessy）和罗·杜卡（Lo Duca）的《魔术师乔治·梅里爱》（1961）、乔治·萨杜尔（Georges Sadoul）的《乔治·梅里爱》（1961）。我们还缺乏对埃德温·S. 波特的一个全面研究，如果只是想看关于他的简要概述，请参见罗伯特·斯克拉的《埃德温·S. 波特》〔《美国传记词典》增补卷 3，1941—1945（*Dictionary of American Biography*，1972），第 606—608 页〕。

有关追逐电影的制作与普及，最早刊登在全国性杂志上的文章是西奥多·沃特斯（Theodore Waters）的《带着电影机出门》〔《时尚》

(*Cosmopolitan*),第 40 期(1906 年 1 月),第 251—259 页〕。瑞切尔·劳(Rachel Low)和罗杰·曼维尔(Roger Manvell)的《英国电影史 1896—1906》(1948),以及劳的《英国电影史 1906—1914》(1949)讲述了早期的英国电影制作;劳按国家划分列出了 1909 年在英国发行的所有电影(第 54—55 页)。乔治·萨杜尔的《法国电影》(1953)声称,在第一次世界大战前,百代兄弟公司主宰了美国市场。

电影在新兴的工业城市中找到了属于它们的工薪阶层观众,近期相当多的研究都以这样的城市为对象。彼得·G. 戈欣(Peter G. Goheen)的《维多利亚时代的多伦多 1850—1900》(*Victorian Toronto, 1850—1900*,1970,第 3—20 页),对此作了很好的总结;我要感谢小山姆·巴斯·华纳给我提供了这一参考资料。改良主义者对于电影对人的诱惑,尤其是它对儿童的诱惑的反应,可以在以下作品中找到,如简·亚当斯的《青年的精神和城市街道》(*The Spirit of Youth and the City Streets*,1909)、路易丝·德·科文·博文(Louise de Koven Bowen)的《五美分和十美分剧院》(*Five and Ten Cent Theatres*,1911),以及芝加哥犯罪调查委员会满怀愤怒的作品《芝加哥的社会罪恶》(*The Social Evil in Chicago*,1911)。关于早期审查工作的文章则有约翰·科利尔(John Collier)的《廉价娱乐》、查尔斯·特维斯(Charles V. Tevis)的《审查五美分戏剧》〔《今日世界》第 19 卷(1910 年 10 月),第 1132—1139 页〕,对执行审查中的纽约审查委员会做了有趣的描述。

1908—1912 年间,许多刊登在全国性杂志上的文章讨论了电影作为提升和统一文化的源泉的观点,如《人民的戏剧》〔《独立报》第 69 期(1910 年 9 月 29 日),第 713—715 页〕、乔治·埃塞尔伯特·沃什(George Ethelbert Walsh)的《大众的电影》〔《独立报》第 64 期(1908 年 2 月 6 日),第 306—310 页〕和露西·弗朗斯·皮尔斯(Lucy France Pierce)的《五分钱电影院》〔《今日世界》第 15 卷(1908 年 10 月),第 1052—1057 页〕。

3. 爱迪生的托拉斯及其崩溃

第一次世界大战前电影业的故事还要继续讲述。小拉尔夫·卡萨迪的文章《电影制作和发行中的垄断:1908—1915》〔Monopoly in Motion Picture

Production and Distribution：1908—1915,《南加利福尼亚法律评论》第 32 期（1959 年夏），第 325—390 页〕，详细讨论了其中的一个重要方面，即电影专利公司与反垄断的斗争。汉普顿的《电影的历史》(A History of the Movies) 也是一个重要的认识来源，虽然它也像拉姆赛耶的《一百万零一夜》一样，贬低了爱迪生的作用。对于后者，理应进行更深入的调查。书中认定爱迪生贪图金钱利益的主要依据是他在 1901 年至 1907 年间与美国电影放映机与比沃格拉夫公司的数次诉讼的司法判决。

大多数描述电影产业兴起的故事都集中在后来成为电影大亨的那些犹太移民企业家身上。菲利普·弗兰奇 (Philip French) 的《电影大亨》(The Movie Moguls, 1969)，颇有见地而又简要地介绍了他们的职业生涯和行为；诺曼·泽罗德 (Norman Zierold) 的《大亨》(The Moguls, 1969)，则讲述了他们的各种奇闻轶事。还有一些传记，通常撰写于主人公的有生之年，具有不同程度的坦白和可信度，包括约翰·德林克沃特 (John Drinkwater) 的《卡尔·莱姆勒的生活和冒险》(The Life and Adventures of Carl Laemmle, 1931)；威尔·欧文关于朱克的《影子大厦》(The House that Shadows Built, 1928)，也可以看朱克与戴尔·克莱默 (Dale Kramer) 共同撰写的自传《公众永远不会错》(Public Is Never Wrong, 1953)；厄普顿·辛克莱的《厄普顿·辛克莱笔下的威廉·福克斯》(1933)，主要描写了 1928 年后福克斯为了摆脱财政困境而进行的斗争；阿尔瓦·约翰斯顿 (Alva Johnston) 的《伟大的戈德温》(The Great Goldwyn, 1937)，以及由他人捉刀代笔、戈德温签认的《银幕背后》(1923)；博斯利·克劳瑟 (Bosley Crowther) 描写路易斯·B. 梅耶的《好莱坞大公》(Hollywood Rajah, 1960)。罗伯特·格劳的三部作品也提供了与其中一些人物的早期职业生涯有关的有用信息。其中一些人在哈佛商学院的讲座，与其他人一起，被收录在约瑟夫·P. 肯尼迪编辑的《电影的故事》(The Story of the Films, 1927) 中。托马斯·H. 因斯，这位几乎被人遗忘的电影先驱，在一份未公开发表的文件《电影产业的历史与发展》(History and Development of the Motion Picture Industry, 1921) 中讲述了自己的故事，该文件目前收藏于加州大学洛杉矶分校电影艺术馆。

关于电影业的标准学术研究和政府报告通常很少描写电影的早年发展过程，而是把注意力放在好莱坞电影公司的崛起上，例如霍华德·T. 刘易斯

（Howard T. Lewis）的《电影工业》（1933）、梅·D. 胡蒂格（Mae D. Huettig）的《电影工业的经济控制》（1944），还有临时国家经济委员会发表的报告，由丹尼尔·贝特朗、W. 杜安·埃文斯和 E. L. 布兰查德共同撰写的《电影工业：一种控制模式》（*The Motion Picture Industry—A Pattern of Control*，1941）。

关于电影院，有两部内容丰富、插图精美的最新研究著作。本·M. 霍尔的《最佳剩余座位》（1961），专门描述了美国的电影院发展情况；而丹尼斯·夏普（Dennis Sharp）的《电影宫》（*The Picture Palace*，1969），主要介绍了英国的情况，但对美国也做了相当笔墨的描述。两本创作于较早时期的著作，亚瑟·S. 梅罗伊（Arthur S. Meloy）的《剧院和电影院》（*Theatres and Motion Picture Houses*，1916）和爱德华·伯纳德·金思拉（Edward Bernard Kinsila）的《现代剧场建筑》（*Modern Theatre Construction*，1917），反映了各方对装饰华美的电影院不断增长的兴趣。汉斯·施利普曼（Hans Schliepmann）的《电影》（*Lichtspiel theater*，1914）对柏林电影院做了图文并茂的描述和展示。

4. D. W. 格里菲斯和电影艺术的创立

被忽视多年之后，研究 D. W. 格里菲斯的参考文献数量正在迅速增长。自 1969 年以来，出现了第一部对他进行全面介绍的传记——罗伯特·M. 亨德森的《格里菲斯，他的生活和工作》（*D. W. Griffith, His Life and Work*，1972），以及一部由同一作者撰写的更为详细的专著《格里菲斯，在比沃格拉夫公司的岁月》（*D. W. Griffith, The Years at Biograph*，1970）。与此相关的著作还有，格里菲斯本人未完成、由詹姆斯·哈特注释并编辑出版的自传《创造好莱坞的人》（*The Man Who Invented Hollywood*，1972），莉莲·吉许的回忆录《电影、格里菲斯和我》（*The Movies, Mr. Griffith, and Me*，与安·平肖合著，1969），比利·比泽尔的《比利·比泽尔，他的故事——D. W. 格里菲斯首席摄影师自传》（*Billy Bitzer, His Story*，1973），卡尔·布朗（Karl Brown）的《与格里菲斯一起冒险》（*Adventures with D. W. Griffith*，1973）。还有一些简要的作品集和研究，如保罗·奥德尔（Paul O'Dell）的《格里菲斯和好莱坞的兴起》（*Griffith and the Rise of Hollywood*，1970）和哈里·格杜尔德（Harry Geduld）编辑的《关注格里菲斯》（*Focus on D. W. Griffith*，1971）。更多的著作还会陆续出现，毫无疑

问，关于第一位伟大的电影艺术家，我们还需要了解更多的信息。

为了准确描述格里菲斯作为一个电影导演的发展历程，我在国会图书馆纸质收藏区和现代艺术博物馆观看了一百部一卷轴、双卷轴短片和标准长片。我还参考了博物馆保存的格里菲斯个人及商业文件档案。

在描写格里菲斯的早期著作和文章中，我认为重要的包括：埃里斯·巴里（Iris Barry）的《格里菲斯，美国电影大师》(*D. W. Griffith, American Film Master*，1940、1965)、格里菲斯夫人（琳达·阿维德森）的《当电影仍然年轻》(*When the Movies Were Young*，1925)、西摩·斯特恩（Seymour Stern）的《格里菲斯 I：〈一个国家的诞生〉》〔《电影文化》第 36 期（1965 年春夏）〕、西奥多·胡夫的《"党同伐异"——格里菲斯的电影：按镜头分析》(*"Intolerance": The Film by D. W. Griffith: Shot-by-Shot Analysis*，1966)。在阿妮塔·洛斯有趣的自传《像我一样的女孩》(*A Girl Like I*，1966) 中，有一部分章节描写了她作为编剧与格里菲斯一起工作的经历。还有就我所了解的，对格里菲斯的电影美学洞悉力最强的描述，是谢尔盖·爱森斯坦的文章《狄更斯、格里菲斯和今天的电影》，收录于他的著作《电影形态》(*Film Form*，1949) 中（第 195—255 页）。要查看描述格里菲斯的其他作品和他的写作清单，请参阅格杜尔德的《关注格里菲斯》中的参考书目（第 171—179 页），非常有用。

5. 好莱坞和新时代的开端

好莱坞的发展演变，就像有声时代之前美国电影的许多特质一样，等待着历史学家去发掘。将这片电影热土与其所处的文化、地理和经济环境结合起来进行研究，是一项颇具挑战性的任务。凯里·麦克威廉斯（Carey McWilliams）的《南加州地区》(*Southern California Country*，1946) 是其中最优秀的成果之一。而更早成书、由巴西·伍恩（Basil Woon）创作的《难以置信的土地》(*Incredible Land*，1933)，则录入了不少有用的信息。迈克尔·里根（Michael Regan）的《明星、大亨、巨贾》(*Stars, Moguls, Magnates*，1966)，图文并茂地呈现了比弗利山庄奢华豪宅的建设过程。埃德温·O. 帕尔默（Edwin O. Palmer）分两卷出版的《好莱坞的历史》(*History of Hollywood*，1937)，纯粹描述电影的篇幅不过十几页（第 1 卷，第 190—204 页）。

在弗朗西丝·阿格纽（Frances Agnew）的《电影表演》（*Motion Picture Acting*，1913）中可以看到对表演风格的早期讨论，喜剧演员约翰·巴尼在其中给出了他的观点；梅·玛什在《银幕表演》（*Screen Acting*，1921）的第116—119页中描述了格里菲斯的表演培训；早川雪洲（Sessue Hayakawa）在《早川，日本银幕之星》〔《文学文摘》第55期（1917年11月3日），第70—72页〕一文中将歌舞伎比作电影表演。

威廉·A.佩奇（William A. Page）的《对电影着迷的女孩》〔《女性的居家伴侣》第45卷（1918年6月），第18、75页〕，最早表现出了对渴望进入电影行业的大众的关注。瓦伦蒂亚·斯蒂尔（Valentia Steer）的《电影的秘密》（*The Secrets of the Cinema*，1920），描述了英国的年轻女性对于电影界的渴望。各种指南类书籍对各种陷阱提出了大量的警告，包括玛丽莲·康纳斯（Marilynn Conners）的《我在好莱坞有什么机会？》（1924）、查尔斯·里德·琼斯（Charles Reed Jones）编辑的《闯入电影界》（*Breaking into the Movies*，1927），以及伊内兹（Inez）和海伦·克伦夫（Helen Klumph）的《银屏表演》（*Screen Acting*，1922）。

肯尼斯·安格尔的《好莱坞的巴比伦》（*Hollywood Babylon*，1965）对好莱坞的性、吸毒和其他丑闻做了简略的介绍，它点出了一些人名，偶尔有回忆录也会这样做，像科琳·摩尔（Colleen Moore）的《默片明星》（*Silent Star*，1968）。大多数揭发丑闻的作品，如匿名的《好莱坞罪孽》（*Sins of Hollywood*，1922），给读者留下很多可供猜测的空间。对好莱坞文化的描述相对客观、较少轰动性内容的作品包括：珀利·玻尔·希恩（Perley Poore Sheehan）的《好莱坞——世界的中心》（*Hollywood as a World Center*，1924），在其中好莱坞被描述为一个崭新的水瓶座时代的先锋；黛布礼博士（Dr. E. Debries）的《真实的好莱坞》（*Hollywood as It Really Is*，1932），把好莱坞看作没有灵魂的世俗凡尘。此外还有杰克·里士满（Jack Richmond）的《好莱坞》（1928）、爱丽丝·M.威廉森（Alice M. Williamson）的《爱丽丝电影世界奇遇记》（*Alice in Movie land*，1928）、赫伯特·拉姆赫（Herbert Reimherr）的《好莱坞和电影》（*Hollywood and the Moving Pictures*，1932）、西尔维亚·乌尔贝克（Sylvia Ullback）的《一丝不挂的好莱坞》（1931）。最后一部作品，借一个女按摩师之口，讲述了好莱坞的内幕故事。

关于电影制作的小说能够让人有趣地洞察其在文化上的信仰和态度。奇怪的是，关于电影的第一个故事，却是由多产作家维克多·爱普顿（Victor Appleton）和劳拉·李·厚普（Laura Lee Hope）为儿童所写的。到了1915年，他们的电影好友、电影女孩和电影男孩系列飙升到数十集；而这一年总算出现了第一部似乎是讲述成年人与电影之间故事的小说作品——无名氏的《我奇怪的生活》(*My Strange Life*)，讲述了一个纽约电影女演员的故事。查尔斯·E.范·劳恩（Charles E. Van Loan）的《巴克·帕尔文和电影》(*Buck Parvin and the Movies*)，温文尔雅地讲述了一系列关于好莱坞的故事，颇让人长见识，最初它们刊登在《星期六晚邮报》上。而描写默片时期电影界情况的最好的小说是哈利·莱昂·威尔逊（Harry Leon Wilson）充满魅力的《电影界的默顿》(*Merton of the Movies*, 1922)。

制片厂的工作条件是另一个鲜有研究的课题。穆雷·罗斯（Murray Ross）的《明星和罢工》(*Stars and Strikes*, 1941)，是电影发展早期主要的参考作品。另见《电影演员的悲声》〔The Groans of the Movie Actors，《文学文摘》第75期（1922年11月4日），第33页〕，和埃德蒙·德帕蒂（Edmund DePatie）的《默片之外》（收藏于加州大学洛杉矶分校特殊收藏馆的口述历史工程分部）。

6. 无声电影和激情人生

肯尼斯·W.芒登（Kenneth W. Munden）主编的《美国电影学会文献目录：1921—1930年的标准电影》(*The American Film Institute Catalog: Feature Films 1921—1930*, 1970)对七千多部美国电影进行了简要介绍，这是想要成为美国商业电影目录大全的最早的两卷作品。但研究1920年代无声电影的著作却少得出奇。凯文·布朗洛（Kevin Brownlow）气势恢宏的《盛大游行结束》(1969)，大部分是由对尚存于世者的采访构成，其优点是内容广泛，兴趣多样，除了记载著名的明星和导演外，对于名不见经传但不可或缺的工作人员，如剪辑师、特技演员同样进行了丰富的描述。大卫·罗宾逊的《20年代的好莱坞》(*Hollywood in the Twenties*, 1968)，对这一时期的影片和导演进行了简要的介绍。乔治·普拉特讲述无声电影的纪录片《神游于黑暗之中》一直穿过了1929年。对1920年代的好莱坞电影的整体介绍，可以在前面提到的雅各布、

汉普顿、拉姆塞耶，富尔顿和麦克戈文的作品中见到，以及保罗·罗莎（Paul Rotha）的《迄今为止的电影》（*The Film Till Now*，1930 年及以后各版本）。马乔里·罗森（Marjorie Rosen）的《爆米花维纳斯》（*Popcorn Venus*，1973）和莫莉·哈斯克尔（Molly Haskell）的《从尊敬到强暴》（*From Reverence to Rape*，1974），对电影中的女性形象进行了分析研究。

瓦尔特·本雅明（1936）在文集《启蒙之光》（1955，英译本发表于 1969 年）里的《机械复制时代的艺术作品》一文中，提出了一个在更广泛的文化视角下来考虑电影的作用的理论框架。关于大众文化作为 1920 年代文化的一部分的简要描述，请参见罗伯特·斯克拉的《憎懂年代 1917—1930》（1970）的引言部分（第 1—24 页）。

关于导演和演员的著作以及由他们自己撰写的作品数量增长很快，但仍然没有给 1920 年代的电影研究提供更多的内容。要了解塞西尔·B. 德米尔请参见《塞西尔·B. 德米尔自传》（1959）、威廉·C. 德米尔（William C. DeMille）的《好莱坞传奇》（*Hollywood Saga*，1939）、加布·伊索（Gabe Essoe）和雷蒙德·李（Raymond Lee）合著的《德米尔》（1970），以及查尔斯·海曼（Charles Higham）的《德米尔》（1973）。描写这十年中的其他重要人物的作品包括：托马斯·奎因·柯蒂斯（Thomas Quinn Curtiss）的《冯·施特罗海姆》（*Von Stroheim*，1971）、欧文·舒尔曼（Irving Shulman）的《瓦伦蒂诺》（*Valentino*，1967）、S. 乔治·乌尔曼（S. George Ullman）的《我认识的瓦伦蒂诺》（*Valentino as I Knew Him*，1926）、约翰·班布里奇（John Bainbridge）的《嘉宝》（*Garbo*，1955）、阿利斯泰尔·库克（Alistair Cooke）的《道格拉斯·范朋克》（1940）和同样介绍范朋克的理查德·斯科利（Richard Schickel）撰写的《他在报纸上的照片》（*His Picture in the Papers*，1973）。老金·维多（Sr. King Vidor）的《一棵树就是一个树》（*A Tree Is a Tree*，1953），是导演自传中最有趣的一部。关于罗伯特·弗拉哈迪（Robert Flaherty），可以看理查德·格里菲斯（Richard Griffith）的《罗伯特·弗拉哈迪的世界》（*The World of Robert Flaherty*，1953）和亚瑟·考尔德－马歇尔（Arthur Calder-Marshall）的《无辜的眼睛》（*The Innocent Eye*，1963）。在《刘别谦风格》（*The Lubitsch Touch*，1968）一书中，作者赫尔曼·G. 温伯格（Herman G. Weinberg）对恩斯特·刘别谦和他的电影进行了广泛的讨论。

7. 混乱、戏法、身体天赋和默片喜剧艺术

很少有人去探索电影喜剧和美国传统幽默之间的联系。关于这一主题，请参见罗伯特·斯克拉的文章《幽默在美国》〔沃纳·M. 孟德尔（Werner M. Mendel）主编的《笑的赞歌》(*A Celebration of Laughter*, 1970)，第9—30页〕。关于美国幽默的历史，请参见康斯坦斯·洛克（Constance Rourke）的经典研究《美国幽默》(*American Humor*, 1931)和肯尼斯·S. 林恩（Kenneth S. Lynn）的《马克·吐温和西南地区的幽默》(*Mark Twain and Southwestern Humor*, 1959)，它们讲述了这些杰出的幽默大师的故事。较为优秀的美国幽默文集包括：沃尔特·布莱尔编辑的《美洲原住民幽默（1800—1900）》〔*Native American Humor (1800—1900)*, 1937〕，以及林恩编辑的《美国的喜剧传统》(*The Comic Tradition in America*, 1958)。

唐纳德·W. 麦卡弗里（Donald W. McCaffrey）的《四个喜剧大师：卓别林、劳埃德、基顿和兰登》(*4 Great Comedians: Chaplin, Lloyd, Keaton, Langdon*, 1968)对美国无声喜剧历史做了简明扼要的概括。而杰拉德·马斯特（Gerald Mast）的《可笑的心灵》(*The Comic Mind*, 1973)、雷蒙德·德格纳特（Raymond Durgnat）的《疯狂的镜子》(*The Crazy Mirror*, 1969)，则对电影喜剧进行了更全面的研究分析。

麦克·塞纳特和基石电影公司的喜剧成了凯尔顿·C. 拉修（Kalton C. Lahue）的《麦克·塞纳特的基石影业》(*Mack Sennett's Keystone*, 1971)，以及拉修与特里·布鲁尔（Terry Brewer）合著的《警察和蛋奶沙司》(*Kops and Custards*, 1968)这两本书的描述对象。正如他对卡梅伦·希普（Cameron Shipp）所说的那样，麦克·塞纳特的自传《喜剧之王》(1954)，似乎大部分灵感都来自于基恩·福勒（Gene Fowler）的《呆鹅爸爸》(*Father Goose*, 1934)。塞纳特的职业生涯和他的电影还有待我们做进一步研究。

相比之下，查理·卓别林就幸运多了。西奥多·胡夫（Theodore Huff）在《查理·卓别林》(1951)一书中详细描写了他一直到《凡尔杜先生》的职业生涯。帕克·泰勒（Parker Tyler）的《卓别林》(1948)则对他进行了一次有趣的心理分析。卓别林自己的《我的自传》(*My Autobiography*, 1964)也很值得一读。还有大量其他有关卓别林的书籍和文章，如罗伯特·佩恩的《潘恩大帝》

(*The Great God Pan*, 1952), 以及吉姆·塔利 (Jim Tully) 在其著作《一打零一个》(*A Dozen and One*, 1943) 中关于卓别林的文章。

鲁迪·布雷希 (Rudi Blesh) 的《基顿》(*Keaton*, 1966) 是一部优秀的巴斯特·基顿传记。其他研究著作还有大卫·罗宾逊的《巴斯特·基顿》(1969) 和 J. P. 勒贝尔 (J. P. Lebel) 的《巴斯特·基顿》(1967)。基顿本人与查尔斯·萨缪尔斯一起撰写了《我的精彩闹剧世界》(*My Wonderful World of Slapstick*, 1960)。哈罗德·劳埃德与韦斯利·W. 斯托特 (Wesley W. Stout) 合著了《美国喜剧》(*An American Comedy*, 1928)。理查德·斯科利 (Richard Schickel) 的《哈罗德·劳埃德》(1974) 也是以劳埃德为研究对象。关于哈利·兰登，请参见罗伯特·斯克拉的《哈利·兰登》〔《美国传记词典》增补卷 3, 1941—1945 (1972)，第 443—444 页〕。

早在 1914 年，英国人哈利·弗尼斯 (Harry Furniss) 的《我们的淑女电影》(*Our Lady Cinema*) 就对美国人的打闹喜剧进行了抨击（第 152—159 页）；相关议题还可参见 M. 杰克逊·瑞格利 (M. Jackson Wrigley) 的《电影》(*The Film*, 1922) 一书（第 82—83 页）。在无声电影中美国人对于少数民族、种族和中下阶级的喜剧场面更是抱着一副自鸣得意的姿态，J. J. 怀特 (J. J. White) 的《电影笑料》(*Moviegrins*, 1915) 就是这方面的一个例子。这是一本笑话书，收录了很多关于犹太人、爱尔兰人和黑人的笑话，以及其他一些笑料。

8. 电影制造的儿童

在美国，整个 1930 年代中，研究分析电影在社会和心理方面的影响的大量书籍、宣传小册子、文章和官方报告，多数是争论式的，而且几乎完全是反对电影的，这样的作品构成了本章的主要原材料；其中的许多作品在文中已经引用，在此不再重复。I. C. 贾维 (I. C. Jarvie) 的《电影与社会》(*Movies and Society*, 1970)，是一部以多种语言详细收录电影的社会和心理学方面著作的文献书目作品。

近年来关于电影审查制度的研究作品中，有艾拉·H. 卡门 (Ira H. Carmen) 的《电影、审查制度和法律》(*Movies, Censorship and the Law*, 1966)、理查德·S. 兰德尔 (Richard S. Randall) 的《电影审查》(*Censorship at the Movies*,

1968）和穆雷·舒马赫（Murray Schumach）的《剪辑室疑云》（*The Face on the Cutting Room Floor*, 1961）。J. R. 拉特兰（J. R. Rutland）的《全国电影审查》（*State Censorship of Motion Pictures*, 1923）列出了该课题早期研究作品的一个很好的参考书目。除了书中引用的作品之外，还可以看唐纳德·拉姆齐·杨（Donald Ramsay Young）的《电影：社会立法研究》（*Motion Pictures: A Study in Social Legislation*, 1922）、威廉·西弗·切斯（William Sheafe Chase）的《国家之间电影贸易问答》（*Catechism on Motion Pictures in Inter-State Commerce*, 1922）、罗伯特·O. 巴塞洛缪（Robert O. Bartholomew）的《电影审查报告与克利夫兰电影院调查报告》（*Report of Censorship of Motion Pictures and of Investigation of Motion Picture Theatres of Cleveland*, 1913）、莫里斯·L. 恩斯特（Morris L. Ernst）和帕尔·洛伦兹（Pare Lorentz）的《已审查》（*Censored*, 1930）。艾弗·蒙塔古（Ivor Montagu）的《电影的政治审查》（*The Political Censorship of Films*, 1929）研究了英国压制苏联默片的行为。蒙塔古还撰写了文章《电影中性的审查》，发表于《性改革世界联盟第三次国际会议论文集》（1929）。

　　1930 年代之前，关于电影的社会科学研究很少。行为主义心理学开创者卡尔·S. 拉什利（Karl S. Lashley）和约翰·B. 沃森（John B. Watson）撰写了一个政府报告《关于电影与反性病运动之关系的心理学研究》（*A Psychological Study of Motion Pictures in Relation to Venereal Disease Campaigns*, 1922），研究分析了观众对反性病电影的反应，并做出结论：电影防性病收效甚微。查尔斯·亚瑟·佩里（Charles Arthur Perry）的《高中学生对待电影的态度》（*The Attitude of High School Students toward Motion Pictures*, 1923），由国家评论委员会（the National Board of Review）主办，因此在结论上偏向于电影行业。罗伯特和海伦·梅丽尔·林德（Robert and Helen Merrill Lynd）在他们的经典著作《米德尔镇》（*Middletown*, 1929）中简要讨论了电影，认为它们很重要，但在促成社会变革方面其影响力不如汽车。另见所罗门·罗森塔尔（Solomon P. Rosenthal）的《在激进的电影宣传下社会经济态度的变化》（*Changes of Socio-Economic Attitudes under Radical Motion Picture Propaganda*, 1934），它显示在一个实验中，学生的立场被一部亲苏反美的新闻纪录片所动摇。

　　佩恩基金的研究包括 11 个不同的项目，编撰整理成了 8 册。亨利·詹姆

斯·福尔曼（Henry James Forman）的《我们的电影制造的儿童》（*Our Movie Made Children*, 1933）对它们做出了通俗的概括说明，而 W. W. 查特斯（W. W. Charters）的《电影和青年》（*Motion Pictures and Youth*, 1933）做出了更加学术性的表达。其他作品有佩里·W. 霍拉迪（Perry W. Holaday）和乔治·W. 斯托达德（George W. Stoddard）的《从电影中获取思想》，埃德加·戴尔（Edgar Dale）的《如何欣赏电影》（*How to Appreciate Motion Pictures*），温德尔·S. 狄辛格（Wendell S. Dysinger）和克里斯蒂安·A. 卢克米克（Christian A. Ruckmick）的《儿童对电影情境的情感反应》（*The Emotional Responses of Children to the Motion Picture Situation*），查尔斯·C. 彼得斯（Charles C. Peters）的《电影和道德标准》（*Motion Pictures and Standards of Morality*），露丝·C. 彼得森（Ruth C. Peterson）和 L. L. 瑟斯顿（L. L. Thurstone）的《电影和儿童的社会观点》（*Motion Pictures and the Social Attitudes of Children*），弗兰克·K. 沙特尔斯沃斯（Frank K. Shuttlesworth）和马克·A. 梅（Mark A. May）的《影迷的社会行为和观点》（*The Social Conduct and Attitudes of Movie Fans*），塞缪尔·伦肖（Samuel Renshaw）、弗农·米勒（Vernon L. Miller）和多萝西·P. 马奎斯（Dorothy P. Marquis）的《儿童的睡眠》（*Children's Sleep*），赫伯特·布鲁默（Herbert Blumer）的《电影和行为》（*Movies and Conduct*），布鲁默和菲利普·M. 豪瑟（Philip M. Hauser）的《电影、过失和犯罪》（*Movies, Delinquency, and Crime*，上述研究均发表于 1933 年）。此外还有埃德加戴尔（Edgar Dale）的两部作品《儿童的观影行为》（*Children's Attendance at Motion Pictures*）和《电影的内容》（*The Content of Motion Pictures*，均发表于 1935 年）。第十二部作品，保罗·G. 克雷西（Paul G. Cressey）和弗雷德里克·M. 斯拉舍（Frederick M. Thrasher）的《男孩、电影和城市街道》（*Boys, Movies, and City Streets*），似乎从来就没有出版过。

9. 阿道夫·朱克建造的帝国

描述电影产业一战前历史的大多数资料来源也是研究 1920 年代电影的主要著作。具体可以看汉普顿的《电影的历史》、肯尼迪的《电影的故事》、刘易斯的《电影工业》、胡蒂格的《电影产业经济学》（*Economics of the Motion*

Picture Industry》，以及贝特朗等人所著的《电影工业：一种控制模式》、弗兰奇的《电影大亨》，和大亨们的个人传记。关于联邦贸易委员会针对派拉蒙的判决，见霍华德·汤普森·刘易斯（Howard Thompson Lewis）的《电影工业判案分析》〔Cases on the Motion Picture Industry，卷8，哈佛商业报告（1930），第226—262页〕。

剧院和电影放映的经营状况几乎没有获得研究者的些许关注。我发现了几部特别有用的剧院管理指南，包括哈罗德·B.富兰克林（Harold B. Franklin）的《电影院经营管理》（Motion Picture Theater Management，1927）和小弗兰克·H.（里克）里克森〔Frank H.（Rick）Ricketson, Jr.〕的《电影院的经营管理》（The Management of Motion Picture Theatres，1938）。另请参阅 E. M. 葛路克斯曼（E. M. Glucksman）的《剧院经理一般指导手册》（General Instructions Manual for Theatre Managers，1930）。

有几部同时代的著作从技术角度，偶尔也从经济或文化的角度，探讨了声音的出现，尤其是哈罗德·B.富兰克林的《有声电影》（Sound Motion Pictures，1929）。还有加里·阿里甘（Garry Allighan）的《有声片传奇》（The Romance of the Talkies，1929）、伯纳德·布朗（Bernard Brown）的《有声电影》（Talking Pictures，1931）、约翰·苏格兰（笔名）的《有声电影》（The Talkies，1930）。收藏于加州大学洛杉矶分校特殊藏品库口述历史工程部的乔治·格罗夫斯（George Groves）的录音档案《乔治·格罗夫斯：声音导演》（George Groves: Sound Director），是电影制片厂从无声向有声转变的有趣的直接描述。《电影的颜色和声音》〔Color and Sound on Film，《财富》第2卷（1930年10月），第33—35页〕，详细描写了有声电影给制片厂带来的财务影响。詹姆斯·L.林巴赫的《电影四形态》（Four Aspects of the Film，1968），简要总结了有声电影的发展历史（第197—229页）。

艾弗·蒙塔古（Ivor Montagu）颇令人感兴趣的回忆录《与爱森斯坦在好莱坞》（With Eisenstein in Hollywood，1967），记录了这位苏联导演在好莱坞的经历，书中收录了爱森斯坦在美国拍摄的两部作品《萨特的黄金》（Sutter's Gold）和《美国悲剧》（An American Tragedy）的剧本。

10. 电影大亨的困境和电影审查者的胜利

丹尼尔·贝特朗（Daniel Bertrand）的《第 34 号工作材料——电影工业》(*Work Materials No. 34—The Motion Picture Industry*, 1936) 是大萧条早期电影工业统计信息的一个基本来源，它由国家复兴局出版。埃莉诺·克尔（Eleanor Kerr）的《电影院的第一个四分之一世纪》(*The First Quarter Century of the Motion Picture Theatre*, 1930) 对大萧条前夕的电影制片厂做了一个简洁扼要的分析。克林根德（F. D. Klingender）和斯图·莱格（Stuart Legg）的《银幕背后的金钱》(*Money Behind the Screen*, 1937) 讲述了银行界控制电影业的故事，而辛克莱所著的《厄普顿·辛克莱笔下的威廉·福克斯》(*Upton Sinclair Presents William Fox*) 是他们的根本信息来源之一。

《电影日报之乱世春秋》(*The Film Daily, Cavalcade*, 1939) 获得授权刊载了各制片厂不同程度坦诚相告的简短发展历史。《财富》杂志在这一个十年间陆续发表了一系列关于各大电影制片厂的详细研究：《米高梅》，第 6 期（1932 年 12 月），第 50—64 页及其后；《派拉蒙》，第 15 期（1937 年 3 月），第 86—96 页及其后；《华纳兄弟》，第 16 期（1937 年 12 月），第 110—115 页及其后；以及《洛氏公司》，第 20 期（1939 年 8 月），第 24—31 页及其后。

关于 1930 年代政府和电影业之间的关系方面，有路易·尼策（Louis Nizer）撰写的探讨国家复兴局电影法规的《工业新法院》(*New Courts of Industry*, 1935)，以及由罗斯所著的具体针对法规中的劳资条款的《明星和罢工》。关于反垄断诉讼，有小拉尔夫·卡萨迪（Ralph Cassady, Jr.）的《派拉蒙判决对电影发行及价格定制的影响》，文章发表于《南加州法律评论》〔*Southern California Law Review*，第 31 期（1958），第 150—180 页〕；分析了该诉讼案的法律背景及产生的后果。贝特朗等人撰写的《电影工业：一种控制模式》为该判决的合理性做了辩护解释。

1930 年代电影行业的劳动条件和工会活动需要做进一步研究。

奥尔加·J. 马丁（Olga J. Martin）的《好莱坞电影戒律》(*Hollywood's Movie Commandments*, 1937)，是《制片法典》(*Motion Picture Production Code*) 的一个半官方的解释和辩护。关于制作规则的采纳和法典管理局的成立内幕，可参见威尔·H. 海斯的《威尔·H. 海斯回忆录》(*The Memoirs of*

Will H. Hays，1955）和雷蒙德·莫利（Raymond Moley）的《海斯办公室》（*The Hays Office*，1945）。

11. 动荡的黄金时代和秩序的黄金时代

一些学者将1930年代的美国电影与大萧条时期的经济、政治和文化上的变化联系起来，做了简明扼要的研究。1949年理查德·格里菲斯（Richard Griffith）的文章《美国电影：1929—1948》以及由保罗·罗莎（Paul Rotha）推出的后续之作《电影：迄今为止》（*The Film Till Now*），仍然是其中最好的著作之一。安德鲁·伯格曼（Andrew Bergman）写了一本相当刺激的书《我们掉进了钱眼里》（*We're in the Money*，1971），描写了美国的大萧条和这一时期的电影，虽然我发现自己往往不同意它的很多观点，例如关于警匪片的社会主题的说法。在雅各布（Jacobs）的《美国电影的崛起》（*The Rise of the American Film*）中也可以看到相关的内容。约翰·巴克斯特（John Baxter）的《30年代的好莱坞》（*Hollywood in the Thirties*，1968），该书的优点是按照制片厂来组织编排电影作品，也因而再次突显了电影制作仍然多么严重地受到传统风格和配方公式的控制。

在众多关于个体导演和演员以及类型片（如西部片、黑帮片、歌舞片）的作品中，可以找到很多额外的信息。在《美国电影：导演与导演艺术1929—1968》（1968）中，安德鲁·萨里斯（Andrew Sarris）对多位导演做了简短而精辟的评注，这些评注对于研究1930年代的电影创作也具有非常重要的参考价值。在宝琳·凯尔（Pauline Kael）的评论集《小贼、美女和妙探》（*Kiss Kiss Bang Bang*，1968）中也可以看到一些简短的电影回顾，在她的其他作品中，可以看到对1930年代影片的评论。

关于马克斯兄弟或梅·韦斯特的任何研究都没有对两者非凡的电影作品做出公正的评价。关于马克斯兄弟，可见艾伦·埃尔斯（Allen Eyles）的《马克斯兄弟》（*The Marx Brothers*，1966）等诸多著作；对于梅·韦斯特，可以看一下她的自传《与美德无关》（*Goodness Had Nothing to Do With It*，1959），在亚历山大·沃克（Alexander Walker）的《赛璐珞之祭》（*The Celluloid Sacrifice*，1966，平装书标题为《电影中的性》）中，也有一章关于她的内容。1930年代

后期的神经喜剧也相当值得关注,特德·塞纳特(Ted Sennett)在《傻瓜与情人》(Lunatics and Lovers, 1973)中已经开始了这方面的研究。

鲍勃·托马斯(Bob Thomas)为1930年代成名立万的三位制片人兼制片厂首脑人物撰写了传记:关于哈利·科恩(Harry Cohn)的《国王科恩》(King Cohn, 1967)、《萨尔伯格》(Thalberg, 1969)以及《塞尔兹尼克》(Selznick, 1970)。然而,关于这些人物,以及其他人如塞缪尔·戈德温,还有大量更仔细的研究可做。关于塞尔兹尼克,还可见鲁迪·贝尔莫(Rudy Behlmer)主编的《来自大卫·O. 塞尔兹尼克的备忘录》(Memo From: David O. Selznick, 1972)。梅尔·古索(Mel Gussow)撰写了达里尔·F. 扎努克的传记《我没说完别说是》(Don't Say Yes Until I Finish Talking, 1971)。

12. 文化神话的制造:沃尔特·迪士尼和弗兰克·卡普拉

人们普遍认定电影传达文化信息,并对此进行了广泛讨论,但至今还没有做出充分彻底的研究。本章试图发挥一种介绍性的作用。研究电影传播的重要新方法之一,就是符号学(一种研究语言的方式)的应用。关于符号学,可见罗兰·巴特(Roland Barthes)的《符号学要素》(Elements of Semiology, 1964,英文译本出版于1967年)和《神话学》(Mythologies, 1957,英文译本出版于1972年),对于其在电影分析中的应用,可参见克里斯蒂安·梅斯(Christian Metz)的《电影语言》(Film Language, 1974)和彼得·伍伦(Peter Wollen)的《电影中的符号和意义》(Signs and Meaning in the Cinema, 1969)。心理或社会学角度的电影研究以齐格弗里德·克拉考尔(Siegfried Kracauer)的《从卡里加利到希特勒》(From Caligari to Hitler, 1947)和安德烈·巴赞(Andre Bazin)的《电影是什么?》(What Is Cinema?, 1967,是其四五十年代所发表论文的英译本)为典型。

关于沃尔特·迪士尼,参见理查德·斯科利(Richard Schickel)的《迪士尼视界》(The Disney Version, 1968),它几乎是唯一一部不是由迪士尼公司资助或部分授权的全面之作,从这方面来说它具有极高的参考价值。克里斯托弗·芬奇(Christopher Finch)的《沃尔特·迪士尼的艺术》(The Art of Walt Disney, 1973)则是在迪士尼授权下完成的作品之一,该书拥有大量的插图。

也可以参看伦纳德·马尔丁（Leonard Maltin）的《迪士尼电影》（*The Disney Films*, 1973）。

关于卡普拉，罗伯特·斯克拉在文章《幻想的稳定：萧条时期的弗兰克·卡普拉电影》（The Imagination of Stability: The Depression Films of Frank Capra）中写了一些观察角度略有不同的东西，收录在理查德·格拉茨（Richard Glatzer）和约翰·雷布恩（John Raeburn）合编的《弗兰克·卡普拉》（*Frank Capra*, 1975）一书中，位于第121—138页；该书收录了多篇关于这位导演的文章和影评以及若干采访报道。卡普拉自己也出了一本极具可读性的自传《片名上方的名字》（*The Name Above the Title*, 1971）。也可以看布鲁斯·亨斯特（Bruce Henstell）编辑出版的美国电影协会3#研讨会文集《弗兰克·卡普拉》（1971）。

13. 把电影卖到海外

除了约翰·尤金·哈雷（John Eugene Harley）撰写的、基本上按国家不同分别描述各国政府电影审查活动的《电影的世界性影响》（*World-Wide Influences of the Cinema*, 1940）之外，此后几乎没有人注意二战前美国电影出口在经济和文化方面的表现。关于这一课题的最广泛的数据引用来源是美国商业部下辖的国外和国内商务局的电影部门发布的系列报告；从1927—1933年间大概发布了22个关于不同地区的市场报告，此后按年度发布涵盖整个世界的分析报告。在1920年代，好莱坞的电影公司通过放映进口德国电影赚取了丰厚利润，克拉考尔的《从卡里加利到希特勒》探讨了1920年代好莱坞电影公司对德国电影的兴趣；也可阅读乔治·A. 华克（George A. Huaco）的《电影艺术社会学》（*The Sociology of Film Art*, 1965），该著作描述了1920年代的德国电影工业状况。英国人R. G. 伯内特（R. G. Burnett）和E. D. 马特尔（E. D. Martell）所著《魔鬼的摄影机》（*The Devil's Camera*, 1932），探讨了美国（和英国）电影对于殖民地国民的影响，这可能是所有英语电影著作中对电影内容做出的最具有延伸性的批判。关于这方面内容，还可以参见诺卡特（L. A. Notcutt）和莱瑟姆（G. C. Latham）的《非洲人和电影》（*The African and the Cinema*, 1937）。一些杂志上的文章欢呼美国电影在世界市场上的胜利，尤

其是在第一次世界大战刚刚结束后，当时好莱坞在海外的成功还是个新鲜事；具体可以看本章引用的两篇文章。C. H. 克劳迪（C. H. Claudy）在《发明传奇II：十六帧每秒》一文〔《科学美国人》(Scientific American) 杂志，第 121 期，1919 年 9 月 13 日，从 252 页往后〕中指出，电影是为数不多的具有世界性标准的产业之一。

在《鲁道尔·海沃德（Rudall Hayward）：新西兰电影制作人》一文中，罗伯特·斯科拉讲述了小国新西兰的一位电影制作人，面对被好莱坞控制的电影市场，努力制作和放映属于自己的电影的故事，文章刊载于新西兰季刊《着陆》〔Landfall，第 98 期 (1971 年 6 月)，第 147—154 页〕。

14. 好莱坞淘金热

1930 年代的好莱坞成了一部著名的社会学研究著作、列奥·C. 罗斯滕的《好莱坞：电影殖民地、电影人》(1941) 的研究对象。鲍勃·托马斯（Bob Thomas）的《塞尔兹尼克》提供了不少有关麦伦·塞尔兹尼克（Myron Selznick）、明星经纪公司崛起，以及大卫·O. 塞尔兹尼克作为制片人的过人权谋等有用信息。若没有这些，我们在很大程度上就只能通过那些个人回忆录来了解好莱坞社会了。除了本章引用的赫克特和普里斯特利的著作之外，还有很多作品，包括萨尔卡·菲尔特（Salka Viertel）的《陌生人的仁慈》(The Kindness of Strangers, 1969)，描写了欧洲流亡者在好莱坞的经历以及他们对于希特勒崛起和二战爆发的反应，这样的视角让其具有了独特的参考价值；安妮塔·露丝（Anita Loos）的回忆录《吻别好莱坞》(Kiss Hollywood Good-by, 1974)，证明了米高梅电影公司中的女性编剧的重要作用；S. N. 贝尔曼（S. N. Behrman）的《日记中的人》(People in a Diary, 1972)，描述了他与好莱坞之间的联系；还有加森·卡宁（Garson Kanin）的《好莱坞》(Hollywood, 1974)，等等。

乔治·伊尔斯（George Eells）的《赫达和劳拉》(Hedda and Louella, 1972)，是关于这两位八卦专栏作家的一部很好的双人传记。劳拉·帕森斯出版了自传式回忆录《快乐的无知者》(The Gay Illiterate, 1944) 和《把它告诉劳拉》(Tell It to Louella, 1961)，赫达·霍珀则撰写了《从我的帽子下》

(*From Under My Hat*，1952）和《绝非虚言》(*The Whole Truth and Nothing But*，1963）。关于影迷杂志，可以看马丁·莱文（Martin Levin）编辑的文集《好莱坞与庞大的影迷杂志》(*Hollywood and the Great Fan Magazines*，1970）。

理查德·克里斯（Richard Corliss）以好莱坞的编剧为对象作了专门的研究探讨。他写了《有声电影》(*Talking Pictures*，1974）一书，并主编了《电影评论》(*Film Comment*）第 6 期（1970—1971 年冬季）的扩展版《好莱坞编剧》(*Hollywood Screenwriters*，1972），尽管该杂志中的一些材料并没有出现在本书中。

关于好莱坞小说，可以看维吉尔·L. 洛克（Virgil L. Lokke）的《好莱坞文学形象》(*The Literary Image of Hollywood*，未发表的爱荷华大学博士论文，1955）和乔纳斯·斯帕茨（Jonas Spatz）的《小说中的好莱坞》(*Hollywood in Fiction*，1969）；关于菲茨杰拉德的小说《最后的大亨》，可阅读我（罗伯特·斯科拉）的《菲茨杰拉德》(*F. Scott Fitzgerald*，1967）；关于《蝗虫之日》，可以看杰伊·马丁（Jay Martin）的《纳撒尼尔·韦斯特》(*Nathanael West*，1970）。

在威廉·J. 帕尔曼（William J. Perlman）主编的《审判席上的电影》(*The Movies on Trial*，1936）的第 189—195 页，厄普顿·辛克莱对于电影业发起的反对自己的宣传攻势阐述了他的看法。罗斯滕（Rosten）的《好莱坞》对好莱坞 1930 年代后期兴起的政治行动主义做出了表示认同的解释；而在尤金·里昂（Eugene Lyons）的《红色十年》(*The Red Decade*，1941，第 284—297 页）中，我们却可以发现相当不同的观点。也可以阅读参议院听证会调查报告《电影中的政治宣传》(*Propaganda in Motion Pictures*，1942），本书做了充分的引用。

15. 美国战争中的好莱坞和好莱坞自身的斗争

许多同时代作品都对好莱坞与二战中美国军事行动的关系进行了刻画。如书中引用了杜鲁门委员会关于国家防御计划的听证会调查报告，由《观察》(*Look*）杂志的编辑们合著的《电影抢占滩头阵地》(*Movie Lot to Beachhead*，1945）；弗朗西斯·S. 哈蒙（Francis S. Harmon）的《该命令正在推进》(*The Command Is Forward*，1944）；古索撰写的关于达里尔·F. 扎努克战时活动的《我没说完别说是》；在杰克·古德曼（Jack Goodman）主编的《当你离开时》

(*While You Were Gone,* 1946）中，有博斯利·克劳瑟（Bosley Crowther）撰写的一篇文章（位于第 511—532 页）；还有多萝西·B. 琼斯（Dorothy B. Jones）撰写的文章《好莱坞战争电影：1942—1944》，发表于《好莱坞季刊》〔*Hollywood Quarterly*，第 1 期（1945 年 10 月），第 1—19 页〕。芭芭拉·黛明（Barbara Deming）的《逃离自己》（*Running Away from Myself*，1969），从心理学角度对战时影片的内容做了颇令人感兴趣的解读。帕克·泰勒（Parker Tyler）在其早期激起很大争议的作品《好莱坞幻觉》（*The Hollywood Hallucination*，1944）和《电影的魔法与神话》（*Magic and Myth of the Movies*，1947）中也提供了一个心理学角度的观察。另一部以十年为间隔的美国电影系列纵览——查尔斯·海曼（Charles Higham）和乔尔·格林伯格（Joel Greenberg）的《好莱坞四十岁》（*Hollywood in the Forties*，1968），将这一时期的好莱坞作品按类型进行了分类组织，尤其可见第 23—31 页中他们对 "黑色电影"（*film noir*）的处理。

约翰·考格利（John Cogley）的《黑名单报告 I：电影》（*Report on Blacklisting I. Movies*，1956）对二战后国会对好莱坞进行调查的直接背景，尤其是战争期间电影界工会之间的冲突斗争做出了清楚的总结阐述。美国商会在《共产主义渗透美国》（*Communist Infiltration in the United States*，1946）中对所谓的好莱坞颠覆分子发起了攻击。众议院非美活动调查委员会于 1947 年举行听证会，最终导致了好莱坞十君子被起诉、定罪和监禁，本书对这一事件做了充分引据；埃里克·本特利（Eric Bentley）的《三十年的叛逆》（*Thirty Years of Treason*，1971）和戈登·卡恩（Gordon Kahn）的《审判席上的好莱坞》（1948）中也有节选内容。本特利对 "不友好证人" 没有表现出任何同情之处，就像沃尔特·古德曼（Walter Goodman）在其著作《委员会》（*The Committee*，1968）和穆雷·肯普顿（Murray Kempton）在《我们的一段时光》（*Part of Our Time*，1955）中的表达一样。关于十君子的个人陈述和回忆录，有道尔顿·特朗博（Dalton Trumbo）具有重要意义的宣传小册子《蟾蜍的时间》（*The Time of the Toad*，1949），以及由海伦·曼福（Helen Manfull）主编的他的书信集《另外的对话》（*Additional Dialogue*，1970），还有阿尔法·贝茜（Alvah Bessie）的《伊甸园中的宗教裁判所》（*Inquisition in Eden*，1965）。好莱坞十君子的个人文件以及其他有关他们的斗争的材料，都收藏在麦迪逊市的威斯康星州历史协会。

关于黑名单事件，重要作品包括考格利的《黑名单报告 I：电影》以及

《电影文化》发行的《好莱坞黑名单》专刊,第 50—51 辑(1970 年秋冬季刊)。还可以看斯特凡·坎费尔(Stefan Kanfer)的《瘟疫年纪事》(*A Journal of the Plague Years*, 1973)。迈伦·C. 法甘(Myron C. Fagan)的《好莱坞的红色叛逆》(*Red Treason in Hollywood*, 1949)和《好莱坞赤色明星档案》(*Documentation of the Red Stars in Hollywood*, 1950)促成了美国政府对好莱坞的大清洗行动。

16. 观众的流失和电视带来的危机

列奥·A. 亨德尔(Leo A. Handel)的《好莱坞如何读懂观众》(*Hollywood Looks at Its Audience*, 1950)第一次对电影观众的习惯和偏好进行了广泛的研究;另一个有价值的统计汇编是信德林格公司(Sindlinger & Co., Inc.)的《电影工业分析:1946—1953》(*An Analysis of the Motion Picture Industry, 1946—1953*)第一卷(1953)。针对上述内容以及战后电影领域的诸多方面表现,出现了众多不同的分析文章,都收录在《美国政治和社会科学学院年报》的"电影工业"卷中(第 254 卷,1947 年 11 月)。保罗·F. 拉扎斯菲尔德(Paul F. Lazarsfeld)和哈里·菲尔德(Harry Field)在《看广播的人》(*The People Look at Radio*, 1946),以及拉扎斯菲尔德和帕特里夏·L. 肯德儿(Patricia L. Kendall)合著的《在美国收听广播》(*Radio Listening in America*, 1948),对广播和电影观众进行了比较分析。也可参看由拉扎斯菲尔德和弗兰克·N. 斯坦顿(Frank N. Stanton)编辑的《广播研究 1941》(1941)和《广播研究 1942—1943》(1944)这两本书。电影在大众娱乐中的地位下滑有多大,相关证据可以在加里·A. 施泰纳(Gary A. Steiner)的《看电视的人》(*The People Look at Television*, 1963)一书中发现。

迈克尔·科南(Michael Conant)的《电影业的反托拉斯行动》(*Anti-Trust in the Motion Picture Industry*, 1961),以及小拉尔夫·卡萨迪(Ralph Cassady, Jr.)的文章《派拉蒙判决的影响……》详细描述了政府针对电影业的反垄断诉讼案的最后回合。在最高法院和联邦下级法院做出的各种不同判决中也能看到。关于二战后好莱坞在国外电影市场的活动,托马斯·H. 古拜科(Thomas H. Guback)的《国际电影工业》(*The International Film Industry*, 1969)对此有

详细的研究。

关于二战前好莱坞与广播电视的关系,可看埃里克·巴尔诺(Erik Barnouw)撰写的美国广播历史系列的前两卷《通天塔》(*A Tower in Babel*, 1966)和《金网》(*The Golden Web*, 1968)。战争结束后,一些文章讨论了电视问题以及大众感到电影质量骤然下降的问题,如安东尼·道森(Anthony H. Dawson)的《电影经济学》〔《好莱坞季刊》,第 3 期(1948 年春季),第 217—240 页〕;弗雷德里克·马洛(Frederic Marlowe)的《好莱坞独立电影人的崛起》〔《企鹅电影评论》(*Penguin Film Review*),第 3 期(1947),第 72—75 页〕;马克斯·内普(Max Knepper)的《好莱坞 1948 年电影排排坐》〔《企鹅电影评论》,第 7 期(1948),第 113—116 页〕;塞缪尔·戈德温的《电视时代的好莱坞》〔《好莱坞季刊》,第 4 期(1949 年冬季),第 145—151 页〕;理查德·J. 高金(Richard J. Goggin)的《电视与电影制作以及电视节目录制》〔《好莱坞季刊》,第 4 期(1949 年冬季),第 142—159 页〕;罗德尼·路德(Rodney Luther)的《电影放映的未来与电视》〔《好莱坞季刊》,第 5 期(1950 年冬季),第 164—177 页〕。由约翰·E. 麦考伊(John E. McCoy)和哈利·P. 华纳(Harry P. Warner)共同撰写、分成两部分发表的文章《今天的电视剧场》〔《好莱坞季刊》,第 4 期(1949 年冬季),第 160—177 页;以及第 5 期(1950 年春季),第 262—278 页〕,详细讲述了电影公司利用电视来推广放映电影可能采取的各种不同策略。在电影制作技术的新奇性方面,可以看林伯赫(Limbacher)的《电影四形态》(*Four Aspects of the Film*)和查尔斯·海曼(Charles Higham)的《好莱坞日落》(*Hollywood at Sunset*, 1972)。

17. 好莱坞的衰败

威廉·法迪曼(William Fadiman)的《当今好莱坞》(*Hollywood Now*, 1972)极好地简要介绍了 20 世纪六七十年代的电影工业及其各种结构成分。1946—1947 年间,霍滕斯·鲍德梅克(Hortense Powdermaker)对好莱坞社会进行了研究分析,此时好莱坞漫长的繁荣期已开始破裂,给她提供信息者充满了愤恨不满的情绪,这让她在《好莱坞:梦工厂》(*Hollywood: The Dream Factory*, 1950)中夸大形容了制片厂领导的"极权主义"特征,否则该作品

可以更真实可信。后来鲍德梅克在其自传《陌生人和朋友》(*Stranger and Friend*, 1969)中对她在好莱坞的经历进行了重新思考。很多文章描写了好莱坞不断变化的环境,理查德·戴尔·麦肯(Richard Dyer MacCann)的《好莱坞的变迁》(*Hollywood in Transition*, 1962)正是这样一本文章汇编。莉莲·罗斯(Lillian Ross)经典作品《电影》(*Picture*, 1952)和约翰·格雷戈里·邓恩(John Gregory Dunne)的著作《制片厂》(*The Studio*, 1969),这两部作品近距离观察描述了电影制作的方方面面,前者记录了约翰·休斯顿的《铁血雄师》(*The Red Badge of Courage*)的拍摄过程,后者描写了在20世纪福克斯一整年的工作经历,两部作品相隔了将近二十年。爱德华·索普(Edward Thorpe)的《另一个好莱坞》(*The Other Hollywood*, 1970),描写了好莱坞大道和两侧破败的街巷中的日常生活。还有海曼的《好莱坞日落》、伊斯拉·古德曼(Ezra Goodman)的《50年代好莱坞的衰落》(*The Fifty-Year Decline and Fall of Hollywood*, 1961),以及宝莲·凯尔的文章《关于电影的未来》(On the Future of Movies),发表于《纽约客》,第50期(1974年8月5日),第43—59页。

1950年代,随着人们对于电影作为艺术的兴趣再次复活,让日报和周刊的电影评论员们有了展示机会,可以将他们过去撰写的、一度读后即被人遗忘的评论文章收集起来,弄成精装书发行。詹姆斯·阿吉(James Agee)死后才出版的评论集《阿吉看电影:回顾和评论》(*Agee on Film: Reviews and Comments*, 1958)开了这一做法的先例,如今这样的作品可以充满书架,包括了凯尔(Kael)、萨里斯(Sarris)、约翰·西蒙(John Simon)、德怀特·麦克唐纳(Dwight Macdonald)、斯坦利考夫曼(Stanley Kauffmann)、理查德·斯科利(Richard Schickel)、雷娜塔·阿德勒(Renata Adler)和其他很多评论家,甚至奥蒂斯·弗格森(Otis Ferguson)、威廉·佩切(William Pechter)、曼尼·法波(Manny Farber)等作者也如此这般将其年代久远的评论文章汇集出书。美国电影评论家协会每年把协会成员的优秀影评作品汇编整理成一卷作品出版。其中具有重要历史意义的一集汇编是斯坦利·考夫曼与布鲁斯·亨特尔(Bruce Henstell)完成的《美国电影批评:从开始到"公民凯恩"》(*American Film Criticism: From the Beginnings to "Citizen Kane"*, 1972)。

杰克·维瑟德(Jack Vizzard)将制片法典执行局的没落过程记录在他那有趣的《目中无恶》(*See No Evil*, 1970)中。关于赤裸色情商业电影制作的兴

起，可以看威廉·鲁斯特（William Rostler）的《当代色情电影》（*Contemporary Erotic Cinema*，1973）。

约翰·卡威尔第（John Cawelti）主编的《聚焦〈邦妮和克莱德〉》（1972），详细描述了这部影片及其引发的争议。《逍遥骑士》大获成功之后，年轻导演在好莱坞大受欢迎，关于这方面的信息，见罗伯特·斯克拉的《好莱坞的新浪潮》〔《壁垒》（*Ramparts*），第10期（1971年11月），第60—66页〕。

18. 个人电影的前途

多年来，在密歇根州大学电影协会以及在无与伦比的一年一度的安阿伯电影节（Ann Arbor Film Festival）上，我已经通过观看历史和当代电影，发展形成了对于前卫电影的很多观点。

在电影的前半个世纪，有一些作品让人们意识到非商业电影在美学上的可能性。例如，看看埃利·福尔（Elie Faure）的《动态造型艺术》（*The Art of Cineplastics*，1923）、伦纳德·海克（Leonard Hacker）的《电影设计》（*Cinematic Design*，1931），当然还有爱森斯坦、普多夫金（Pudovkin）、弗拉基米尔·尼尔森（Vladimir Nilsen）和其他苏联电影工作者的著作。第一部从历史形态的角度来解读实验电影的是弗兰克·斯塔夫切（Frank Stauffacher）的《电影中的艺术》（*Art in Cinema*，1947），这是他在旧金山现代艺术博物馆拍摄的一系列电影的目录影片，至今仍然是一部不可忽视的参考作品；刘易斯·雅可布（Lewis Jacobs）随后也发表了一篇文章《美国实验电影：1921—1947》（Experimental Cinema in America，1921—1947），刊载于《好莱坞季刊》第3期（1947—1948年冬季，第111—124页，以及1948年9月，第278—292页），也收入在他于1968年整理出版的平装版影评集《美国电影的崛起》（*The Rise of the American Film*）中，该书更容易买到。

亚当斯·西德尼（P. Adams Sitney）的《视幻电影》（*Visionary Film*，1974），是一部令人印象深刻的、研究空想怪诞而充满个人主义色彩的美国前卫电影制作风潮的作品；而基尼·杨布拉德（Gene Youngblood）的《扩展的电影院》（*Expanded Cinema*，1970），对计算机图像、视频图像和全息摄影实验等领域进行了探讨分析。理查德·梅伦·巴桑（Richard Meran Barsam）撰写

了《纪实电影》(*Non-Fiction Film*, 1973), G. 罗伊·列文 (G. Roy Levin) 创作了《纪录片探索》(*Documentary Explorations*, 1971)。大卫·柯蒂斯 (David Curtis) 的《实验电影》(*Experimental Cinema*, 1971) 可以说是自电影问世以来欧洲和美国前卫电影制作的一部简史；关于时代更近一些的美国电影，可以看帕克·泰勒 (Parker Tyler) 的《地下电影》(*Underground Film*, 1969)、谢尔顿·雷南 (Sheldon Renan) 的《美国地下电影介绍》(*An Introduction to the American Underground Film*, 1967) 和格里高利·拜特库克 (Gregory Battcock) 编辑的《新美国电影》(*The New American Cinema*, 1967)。

19. 低谷和复兴

对 1970 年代的美国电影，尚未有广泛的历史研究。詹姆斯·摩纳哥 (James Monaco) 的同时代作品《当代美国电影：人民、力量、金钱、电影》(*American Film Now: The People, The Power, The Money, the Movies*, 1979), 对商业和艺术电影做了综合论述。罗宾·伍德 (Robin Wood) 的随笔集《好莱坞从越南到里根》(*Hollywood from Vietnam to Reagan*, 1986), 是最具影响力的批判研究著作。重要的研究分析作品还包括迈克尔·瑞安 (Michael Ryan) 和道格拉斯·凯尔纳 (Douglas Kellner) 的《摄影机政治：当代好莱坞电影中的政治和意识形态》(*Camera Politica: The Politics and Ideology of Contemporary Hollywood Film*, 1988), 以及塞斯·卡根 (Seth Cagin) 和菲利普·德瑞 (Philip Dray) 的《70 年代的好莱坞电影：性、毒品、暴力、摇滚与政治》(*Hollywood Films of the Seventies: Sex, Drugs, Violence, Rock 'n' Roll & Politics*, 1984)。

在这一时期关于电影业的简要概述是大卫·J. 伦敦 (David J. Londoner) 的《不断变化的娱乐经济学》, 发表在由蒂诺·巴里奥 (Tino Balio) 主编的《美国电影工业》修订版 (1985) 上。约翰·伊佐德 (John Izod) 在他的文章《企业集团和多元化 1965—1986》中带来了另外的观点，该文章收录在《好莱坞和票房 1895—1986》(*Hollywood and the Box Office 1895—1986*, 1988) 中。大卫·塔尔博特 (David Talbot) 和芭芭拉·周琳 (Barbara Zheutlin) 的《创造性差异：好莱坞不同政见者素描》(1978), 对政治上主张革新的电影业工作者——从导演和制片人到办公室职员——做了一次不寻常的研究分析。

迈克尔·贝（Michael Pye）和琳达·迈尔斯（Lynda Myles）在《电影臭小子：电影一代如何接手好莱坞》（*The Movie Brats: How the Film Generation Took Over Hollywood*，1979）中，将电影产业的变化与年轻导演的兴起联系在一起。以导演为写作对象的作品有黛安·雅各布斯（Diane Jacobs）的《好莱坞的复兴》（*Hollywood Renaissance*，1980）和罗伯特·菲利普·科克尔（Robert Phillip Kolker）的《孤独的电影：佩恩、库布里克、科波拉、斯科塞斯、奥特曼》（*A Cinema of Loneliness: Penn, Kubrick, Coppola, Scorsese, Altman*，1980）；在第二版（1988）中，科克尔去掉了科波拉，以史蒂芬·斯皮尔伯格取而代之。这一时期也出现了许多关于独立电影制作人的传记和批判性研究；虽然在某种程度上乔治·卢卡斯被人忽视，但在查尔斯·钱普林（Charles Champlin）的《乔治·卢卡斯：创作冲动，卢卡斯电影的头二十年》（*George Lucas: The Creative Impulse, Lucasfilm's First Twenty Years*，1992）中，他终于获得了关注。

关于黑人电影制作的研究著作包括埃德·格雷罗（Ed Guerrero）的《取景黑人：电影中的非洲裔美国人形象》（*Framing Blackness: The African American Image in Film*，1993）、马克·里德（Mark A. Reid）的《重新定义黑人电影》（*Redefining Black Film*，1993），和唐纳德·博格尔（Donald Bogle）的《汤姆斯、骷人、混血儿、奶妈和种鹿：美国电影黑人形象演变历史》（*Toms, Coons, Mulattoes, Mammies, and Bucks: An Interpretive History of Blacks in American Films*，1991）。在《电影女性：1896年到现在的电影开拓者》（*Reel Women: Pioneers of the Cinema 1896 to the Present*，1991）中，艾利·阿克尔（Ally Acker）对女性电影人进行了一番分析检视。詹·罗森伯格（Jan Rosenberg）在《女性思考：女性电影运动》（*Women's Reflections: The Feminist Film Movement*，1983）中分析了1970年代女性电影实践活动的兴起。帕特里夏·埃伦斯（Patricia Erens）主编的《女性主义电影评论若干问题》（*Issues in Feminist Film Criticism*，1990）收录了女性主义电影学术领域的多篇文章随笔。

迈克尔·安德瑞格（Michael Anderegg）主编的《发明越南：电影和电视中的战争》（*Inventing Vietnam: The War in Film and Television*，1991），以及琳达·迪特玛（Linda Dittmar）和基尼·米肖（Gene Michaud）主编的《从河内到好莱坞：美国电影中的越南战争》（1990），两册文集都将电影和越南战争作为其主题。埃莉诺·科波拉（Eleanor Coppola）出版了《笔记》（*Notes*，1979），

观察记录了影片《现代启示录》的制作过程，而她在现场拍摄下来的镜头纪录则纳入由法克斯·巴哈（Fax Bahr）和乔治·希肯卢珀（George Hickenlooper）执导的纪录片《黑暗之心：一个电影制作人的启示录》（*Hearts of Darkness: A Filmmaker's Apocalypse*，1991）之中。迈克尔·布利斯（Michael Bliss）的《马丁·斯科塞斯和迈克尔·西米诺》（*Martin Scorsese and Michael Cimino*，1985），以及罗宾·伍德（作品索引同前），都对《猎鹿人》与《天堂之门》进行了毫不留情的批判分析。史蒂芬·巴赫（Steven Bach）的《最终剪辑：〈天堂之门〉制作中的梦想与灾难》（*Final Cut: Dreams and Disaster in the Making of Heaven's Gate*，1985）讨论了这部影片的制作和它那灾难性的票房后果。

20. 好莱坞和里根时代

1980 年代末 1990 年代初，康妮·布鲁克（Connie Bruck）的《游戏大师：史蒂夫·罗斯和时代华纳公司的缔造》（*Master of the Game: Steve Ross and the Creation of Time Warner*，1994）对媒体集团进行了第一次实质性分析（不包括财经媒体界）。关于哥伦比亚和 MCA 环球电影公司被日本制造商收购的信息，可以看布鲁克的文章《信念之抉择》（Leap of Faith，《纽约客》，1991 年 9 月 9 日，第 38—74 页）。安德鲁·尤尔（Andrew Yule）的《快速淡出：大卫普特南、哥伦比亚影业以及争夺好莱坞之战》（*Fast Fade: David Puttnam, Columbia Pictures, and the Battle for Hollywood*，1989）描写了 1980 年代发生在哥伦比亚的早期斗争。在《致命减法：巴克沃德诉派拉蒙案的内幕》（*Fatal Subtraction: The Inside Story of Buchwald v. Paramount*，1992）中，作为原告代理律师的皮尔斯·奥唐奈（Pierce O'Donnell）和记者丹尼斯·麦克杜格尔（Dennis McDougal）将创作主题对准了好莱坞的"寻机性会计"（指理利用规则的谋利活动），讲述剧作家阿特·巴克沃德（Art Buchwald）及其搭档制片人起诉派拉蒙公司制作的由艾迪·墨菲主演的电影《来到美国》（*Coming to America*）侵犯了其合法权益，要求派拉蒙恢复其署名权并支付报酬的故事。

在这一点上看，1980 年代的电影制作概览主要可以从已公开发表的评论集中获取。其中包括 J. 霍伯曼（J. Hoberman）的《庸俗现代主义：关于电影和其他媒体的写作》（*Vulgar Modernism: Writings on Movies and Other Media*，1991）、

宝琳·凯尔的《上瘾》(*Hooked*, 1989)和《电影爱情：完全评价》(*Movie Love: Complete Reviews, 1988—1991*, 1991)、斯坦利·考夫曼的《视场：电影批评和评论》(*Field of View: Film Criticism and Comment*, 1986)，以及史蒂夫·万宝(Steve Vineberg)的《请别意外：里根十年的电影》(*No Surprises, Please: Movies in the Reagan Decade*, 1993)。克里斯托弗·莎瑞特(Christopher Sharrett)主编的《危机电影：后现代叙事电影中的世界末日概念》(*Crisis Cinema: The Apocalyptic Idea in Postmodern Narrative Film*, 1993)，以及吉姆·柯林斯(Jim Collins)、希拉里·拉德纳(Hilary Radner)和艾娃·普利切·柯林斯(Ava Preacher Collins)共同编辑的《电影理论找上电影》(*Film Theory Goes to the Movies*, 1993)都是当代电影学术文章的汇编。朱莉·萨拉蒙(Julie Salamon)的《恶魔的糖果："虚荣的篝火"烧向好莱坞》(*The Devil's Candy: "The Bonfire of the Vanities" Goes to Hollywood*, 1991)是关于电影制作的一个生动鲜明的报告，讲述了由布莱恩·德·帕尔玛(Brian De Palma)执导的、改编自汤姆·沃尔夫(Tom Wolfe)同名小说的争议之作《虚荣的篝火》的拍摄经历。维拉·迪卡(Vera Dika)的《恐怖游戏："万圣节""13号星期五"和跟踪者系列电影》(*Games of Terror: "Halloween", "Friday the 13th" and the Films of the Stalker Cycle*, 1990)和卡罗尔·克拉夫(Carol J. Clover)的《男人、女人和链条锯：现代恐怖电影中的性》(*Men, Women, and Chain Saws: Gender in the Modem Horror Film*, 1992)对恐怖片进行了充分研究。

在这一时代的重要电影制作人中，马丁·斯科塞斯可能获得了迄今为止最多的批评性关注。最近的作品包括大卫·埃伦施泰因(David Ehrenstein)的《斯科塞斯电影：马丁·斯科塞斯的艺术与人生》(*The Scorsese Picture: The Art and Life of Martin Scorsese*, 1992)、莱斯特·J. 凯泽(Lester J. Keyser)的《马丁·斯科塞斯》(*Martin Scorsese*, 1992)，以及玛丽·凯瑟琳·康纳利(Marie Catheryn Connelly)的《马丁·斯科塞斯：电影分析》(*Martin Scorsese: An Analysis of His Feature Films*, 1993)。《蓝丝绒》(*Blue Velvet*)的导演成了肯尼斯·C. 卡莱塔(Kenneth C. Kaleta)的《大卫·林奇》(*David Lynch*)(1993)的写作对象。《五五开：斯派克·李的电影》(*Five for Five: The Films of Spike Lee*, 1991)，主要展示了斯派克·李拍摄的众多照片，还收录了特里·麦克米兰(Terry McMillan)以及其他人撰写的关于这位电影制作人的简短的评论文

章。李自己也出版了多本著作，讲述了他的一些电影的制作经历，并在其中收录了电影剧本、访谈和其他材料。

关于当代其他电影人的研究作品，还有山姆·B. 杰古斯（Sam B. Girgus）的《伍迪·艾伦的电影》（*The Films of Woody Allen*, 1993）、海伦·凯萨（Helene Keyssar）的《罗伯特·奥特曼的美国》（*Robert Altman's America*, 1991）、彼得·考伊（Peter Cowie）的《科波拉》（*Coppola*, 1990），以及弗兰克·R. 坎宁安（Frank R. Cunningham）的《西德尼·吕美特：电影与文学视野》（*Sidney Lumet: Film and Literary Vision*, 1992）。科波拉和斯科塞斯出现在李·洛德斯（Lee Lourdeaux）的《意大利和爱尔兰电影人在美国：福特、卡普拉、科波拉和斯科塞斯》（*Italian and Irish Filmmakers in America: Ford, Capra, Coppola, and Scorsese*, 1990）中，而大卫·迪赛（David Desser）和莱斯特·D. 弗里德曼（Lester D. Friedman）的《美国犹太电影人：传统与潮流》（*American-Jewish Filmmakers: Traditions and Trends*, 1993）则讨论了伍迪·艾伦、梅尔·布鲁克斯（Mel Brooks）、西德尼·吕美特和保罗·马佐斯基（Paul Mazursky）。

21. 从神话到记忆

社会记忆近年来成为学术分析的一个重要课题。除了文中引用的著作，研究作品还包括托马斯·巴特勒编辑的《记忆：历史、文化与心灵》（*Memory: History, Culture, and the Mind*, 1989）、保罗·康纳顿（Paul Connerton）的《社会如何记忆》（*How Societies Remember*, 1989）、乔治·利普思茨（George Lipsitz）的《时间通道：集体记忆和美国流行文化》（*Time Passages: Collective Memory and American Popular Culture*, 1990）、苏珊·库奇勒（Susanne Kuchler）编辑的《记忆影像：关于记忆和表达》（*Images of Memory: On Remembering and Representation*, 1991）和理查德·特迪曼（Richard Terdiman）的《表现过去：现代性与记忆危机》（*Present Past: Modernity and the Memory Crisis*, 1993）。与史蒂文·斯皮尔伯格的《辛德勒的名单》有密切关联的是詹姆斯·E. 扬（James E. Young）的《记忆的脉络：大屠杀纪念活动和意义》（*The Texture of Memory: Holocaust Memorials and Meaning*, 1993），作品研究了作为很多博物馆与公共艺术主题的二战犹太人大屠杀事件，以及欧洲各国、以色列和美国的大屠杀纪念活动。

弗兰克·比弗（Frank Beaver）的《奥利弗·斯通：唤醒电影院》(*Oliver Stone: Wakeup Cinema*, 1994)，是第一部用一本书这样的长篇大论来批评研究奥利弗·斯通的著作，它编制了一个扩展性的文献目录，除了收录他的电影的评论之外，还罗列了公开出版的斯通采访记录。《刺杀肯尼迪》之前，奥利弗·斯通和理查·博伊尔（Richard Boyle）合作出版了《奥利弗·斯通的〈野战排〉和〈萨尔瓦多〉：原始电影剧本》(*Oliver Stone's "Platoon" and "Salvador": The Original Screenplays*, 1987)。斯通和扎卡里·斯克拉（Zachary Sklar）的《刺杀肯尼迪：电影之书》(*JFK: The Book of the Film*, 1992) 包含了剧本、调查笔记、档案和许多关于该片的文章和评论。安德鲁·菲利普斯（Andrew Phillips）的《肯尼迪遇刺案：加里森访谈录》(*The Assassination of John F. Kennedy: The Garrison Interview*, 1992) 是一个音频档案，包含了与前新奥尔良地区检察官吉姆·加里森的一次采访记录，以及1992年1月15日斯通在华盛顿特区的国家新闻社的录音。

斯派克·李与拉尔夫·威利（Ralph Wiley）的《以任何必要方式：制作〈马尔科姆·X〉面对的审问和磨难……》(*By Any Means Necessary: The Trials and Tribulations of the Making of Malcolm X......*, 1992) 收录了影片的一稿剧本，以及关于影片制作过程的叙述。在《取景黑人》(*Framing Blackness*) 中，埃德·格雷罗将《马尔科姆·X》放在1990年代"新黑人电影热潮"的背景中进行探讨，并在其注释中引用了同时代的多篇有关该片的文章，位于第236—237页。

关于《辛德勒的名单》，除了书中已指出的，具有重要意义的作品还包括《辛德勒的幸存者》，刊载于《纽约新闻日报》(1994年3月23日，B版第27—30、47—50页)，文章转载了五个辛德勒的犹太人之间的一场讨论（也可以从该报社索取该讨论的录像记录）；以及《〈辛德勒的名单〉：神话、电影和记忆》〔《村声》(*The Village Voice*)，1994年3月29日，第24—31页〕，该文章为评论家、历史学家和艺术家之间的一场讨论。关于构成这本书和电影之基础的那些二战事件的重要背景，可参看赫伯特·斯坦豪斯（Herbert Steinhouse）的《真实的奥斯卡·辛德勒》〔The Real Oskar Schindler,《星期六晚报》(多伦多)，1994年4月，第40—45、75—77页〕，该文最初写于1949年，但45年后才第一次发表。（我非常感谢诺拉·哈里斯提供了这一参考。）

在影片收到的广泛好评中，也有一些负面评论，包括 J. 霍伯曼（J. Hoberman）的《斯皮尔伯格的奥斯卡》（《村声》，1993 年 12 月 21 日，第 63、66 页），以及莱昂·维塞蒂尔（Leon Wieseltier）的《华盛顿日记作者：纳粹类亲密接触》（Washington Diarist: Close Encounters of the Nazi Kind，《新共和报》，1994 年 1 月 24 日，第 42 页）。

22. 独立电影

美国艺术联盟的《美国前卫电影的历史》（*A History of the American Avant-Garde Cinema*，1976），以及梅林达·沃德（Melinda Ward）和布鲁斯·詹金斯（Bruce Jenkins）主编的《美国新浪潮 1958—1967》（1982），这两册目录文献对自第二次世界大战起一直走过 1970 年代初的前卫和实验电影时代做了一番检视，作为纽约布法罗媒体中心和明尼阿波利斯的沃克艺术中心巡回映展之用。在其撰写的《电影寓言：60 年代的美国电影》（*Allegories of Cinema: American Film in the Sixties*，1989），以及主编的《给电影自由：乔纳斯·梅卡思和纽约地下电影》（*To Free the Cinema: Jonas Mekas and the New York Underground*，1992）中，戴维·E. 詹姆斯（David E. James）将前卫电影与其他非传统和反抗式的电影实践活动做了关联表述。劳伦·拉宾诺维茨（Lauren Rabinovitz）的《抵抗点：纽约先锋派电影中的女性、权力与政治 1943—1971》（*Points of Resistance: Women, Power and Politics in the New York Avant-Garde Cinema, 1943—1971*，1991），刻画了三个女性前卫电影制作人。也可看达纳·坡兰（Dana Polan）的《电影的政治语言和前卫运动》（*The Political Language of Film and the Avant-Garde*，1985）中的"美国前卫电影中的政治妄想"（Political Vagaries of the American Avant-Garde）一章。

《国际实验电影大会》（*International Experimental Film Congress*，1989）是多伦多安大略美术馆前卫电影展的作品目录概览，它带着前卫电影走过了 1980 年代。斯科特·麦克唐纳（Scott MacDonald）的《一场重要电影：独立制片人访谈》（*A Critical Cinema: Interviews with Independent Filmmakers*，1989）和《一场重要电影 2：独立制片人访谈》（1992），也将前卫电影时代与更近的独立制片连接了起来。

在《轻率之举：前卫电影、视频和女性主义》（*Indiscretions: Avant-Garde Film, Video, & Feminism*，1990）中，帕特里夏·美伦坎普（Patricia Mellencamp）从女权主义视角对前卫媒体做了探讨。女性主义批评家和理论家们在商业主流背景下对女性独立制片人的研究作品有安·卡普兰（E. Ann Kaplan）的《女性与电影：摄影机的前面与后面》（*Women and Film: Both Sides of the Camera*，1983）、露西·菲舍尔（Lucy Fischer）的《拍摄/反拍摄：电影传统与女性电影》（*Shot/Countershot: Film Tradition and Women's Cinema*，1989）。电影女导演崔明霞（Trinh T. Minh-ha）在《拍摄者与被拍摄者》（*Framer Framed*，1992）中收录了三部电影剧本以及若干采访；她的理论研究作品是《女性、本土及其他：后殖民性与女性主义写作》（*Woman, Native, Other: Writing Postcoloniality and Feminism*，1989）。

除了前面提到的作品之外，迈耶·B.昌（Mbye B. Cham）和克莱尔·安德拉德－沃特金斯（Claire Andrade-Watkins）共同编辑的《黑人创作：关于黑人独立电影的评论角度》（*Blackframes: Critical Perspectives on Black Independent Cinema*，1988）也对非洲裔美国独立制片进行了研究。茱莉·达西（Julie Dash）的剧本与其他一些材料一起出现在《粉尘女儿：一部非洲裔美国女性电影的制作》（*Daughters of the Dust: The Making of an African American Woman's Film*，1992）中；小休斯敦·A.贝克（Houston A. Baker, Jr.）的《不能没有我的〈粉尘女儿〉》（*Not Without My Daughters*）也有对达西的采访，该文章发表于《转场》（*Transition*），第57期（1992），第150—166页。

对于同性恋电影创作的广泛研究刚刚开始。成型的作品包括理查德·戴尔（Richard Dyer）主编的《同性恋和电影》（*Gays and Film*，1977）和维托·鲁索（Vito Russo）的《赛璐珞之柜：电影中的同性恋》（*The Celluloid Closet: Homosexuality in the Movies*，1981，修订版出版于1985年）。戴尔的影评史之作《现在你看到它了：同性恋电影研究》（*Now You See It: Studies on Lesbian and Gay Film*，1990），包含了一个很有价值的文献目录，列出了众多参考书籍和文章。

艾伦·罗森塔尔（Alan Rosenthal）的《纪录片的良心：电影制作案例汇编》（*The Documentary Conscience: A Casebook in Film Making*，1980）收录了作者对多个制作人的采访；罗森塔尔还主编了《纪录片的新挑战》（*New

Challenges for Documentary，1988），收录整理了有关这个主题的众多文章和论文。芭芭拉·阿布拉西（Barbara Abrash）和凯瑟琳·伊根（Catherine Egan，1992）合编的《媒介历史：非洲裔、亚裔、拉丁裔和美国本土人制作的或关于这些人的独立视频地图索引》（*Mediating History: The MAP Guide to Independent Video by and about African American, Asian American, Latino, and Native American People*），是一部多元文化故事片、纪录片和录像的资料来源。

参考书目

本书目选择性地列出了1975年以来出版的有关美国电影历史的书籍，为读者查找有关著作提供了一个参考。在过去几十年里，关于美国电影的著作的出版速度已经超过目录学家编制目录的速度，只有专业性的目录文献才能紧紧跟住新书籍和文章的步伐，及时将其收录进来。优秀的文献作品包括布鲁斯·A.奥斯汀（Bruce A. Austin）的《电影观众：国际研究文献参考》（*The Film Audience: An International Bibliography of Research*，1983），约翰·格雷（John Gray）的《电影和电视中的黑人：有关泛非洲裔电影、电影创作者和表演者的参考书目》（*Blacks in Film and Television: A Pan-African Bibliography of Films, Filmmakers, and Performers*，1990），杰克·纳克巴（Jack Nachbar）的《西部电影：带注释的评论性参考文献》（*Western Films: An Annotated Critical Bibliography*，1975），以及杰克·纳克巴（Jack Nachbar）、杰基·R.多纳斯（Jackie R. Donath）和克里斯·弗兰（Chris Foran）合著的《西部电影2：带注释的评论性参考文献1974—1987》（*Western Films 2: An Annotated Critical Bibliography from 1974 to 1987*，1988），艾伦·L.沃尔（Allen L. Woll）和兰德尔·M.米勒（Randall M. Miller）合著的《美国电影与电视中的民族与种族形象：历史评论文章和参考文献》（*Ethnic and Racial Images in American Film and Television: Historical Essays and Bibliography*，1987）。在19至22章的正文和资料来源注释中已引用的作品在此不再重复。

Alexander, William. *Films on the Left: American Documentary Film from 1931 to 1942.* Princeton, N. J.: Princeton Univ. Press, 1981.

Allen, Robert C., and Douglas Gomery. *Film History: Theory and Practice.* New York: Alfred A. Knopf, 1985.

Altman, Rick. *The American Film Musical.* Bloomington: Indiana Univ. Press, 1989.

Basinger, Jeanine. *A Woman's View: How Hollywood Spoke to Women, 1930—1960.* New York: Alfred A. Knopf, 1993.

——. *The World War II Combat Film: Anatomy of a Genre.* New York: Columbia Univ. Press, 1986.

Bell-Metereau, Rebecca. *Hollywood Androgyny.* New York: Columbia Univ. Press, 1985.

Belton, John. *Widescreen Cinema.* Cambridge, Mass.: Harvard Univ. Press, 1992.

Benson, Thomas W., and Carolyn Anderson. *Reality Fictions: The Films of Frederick Wiseman.* Carbondale: Southern Ilinois Univ. Press, 1989.

Bingham, Dennis. *Acting Male: Masculinities in the Films of James Stewart, Jack Nicholson, and Clint Eastwood.* New Brunswick, N. J.: Rutgers Univ. Press, 1994.

Biskind, Peter. *Seeing is Believing: How Hollywood Taught Us to Stop Worrying and Love the Fifties.* New York: Pantheon, 1983.

Blache, Alice Guy. *The Memoirs of Alice Guy Blaché*, trans. Robert and Simone Blache, ed. Anthony Slide. Metuchen, N. J.: Scarecrow Press, 1986.

Bordwell, David, Janet Staiger, and Kristin Thompson. *The Classical Hollywood Cinema: Film Style & Mode of Production to 1960.* New York: Columbia Univ. Press, 1985.

Bowser, Eileen. *The Transformation of Cinema, 1907—1915.* New York: Scribner's, 1990.

Brownlow, Kevin. *Behind the Mask of Innocence.* New York: Alfred A. Knopf, 1990.

——. *The War, the West, and the Wilderness.* New York: Alfred A. Knopf, 1979.

Buscombe, Edward, ed. *The BFI Companion to the Western.* London: Andre Deutsch, 1988.

Byars, Jackie. *All That Hollywood Allows: Re-reading Gender in 1950s Melodrama.* Chapel Hill: Univ. of North Carolina Press, 1991.

Cameron, Evan William, ed. *Sound and the Cinema: The Coming of Sound to American Film.* Pleasantville, N. Y.: Redgrave, 1980.

Campbell, Russell. *Cinema Strikes Back: Radical Filmmaking in the United States,*

1930—1942. Ann Arbor, Mich.: UMI Research Press, 1982.
Carringer, Robert L. *The Making of Citizen Kane.* Berkeley: Univ. of California Press, 1985.
Cavell, Stanley. *Pursuits of Happiness: The Hollywood Comedy of Remarriage.* Cambridge, Mass.: Harvard Univ. Press, 1981.
Ceplair, Larry, and Steven Englund. *The Inquisition in Hollywood: Politics in the Film Community, 1930—1960.* Garden City, N. Y.: Anchor Press/Doubleday, 1980.
Cherchi Usai, Paolo, and Lorenzo Codelli, eds. *The DeMille Legacy/L'eredita DeMille.* Pordenone: Biblioteca dell'Immagine, 1991.
———. *The Path to Hollywood, 1911—1920/Sulla via di Hollywood, 1911—1920.* Pordenone: Biblioteca dell'Immagine, 1988.
Ciment, Michel, ed. *Elia Kazan: An American Odyssey.* London: Bloomsbury, 1988.
———. *Kubrick*, trans. Gilbert Adair. New York: Holt, Rinehart and Winston, 1980.
Clark, VeVe A., Millicent Hodson, and Catrina Neiman. *The Legend of Maya Deren: A Documentary Biography and Collected Works*, vol. I, *Part One, Signatures (1917—1942)*, vol. I, *Part Two, Chambers (1942—1947).* New York: Anthology Film Archives/Film Culture, 1984, 1988.
Crafton, Donald. *Before Mickey: The Animated, Film, 1898—1928.* Cambridge, Mass.: The MIT Press, 1982.

deCordova, Richard. *Picture Personalities: The Emergence of the Star System in America.* Urbana: Univ. of Illinois Press, 1990.
Deutelbaum, Marshall, and Leland Poague, eds. *A Hitchcock Reader.* Ames: Iowa State Univ. Press, 1986.
Dick, Bernard F. *Radical Innocence: A Critical Study of the Hollywood Ten.* Lexington: Univ. Press of Kentucky, 1989.
———. *The Star-Spangled Screen: The American World War II Film.* Lexington: Univ. Press of Kentucky, 1985.
Doane, Mary Ann. *The Desire to Desire: The Woman's Film of the 1940s.* Bloomington: Indiana Univ. Press, 1987.
Doherty, Thomas. *Projections of War: Hollywood, American Culture, and World War II.* New York: Columbia Univ. Press, 1993.
———. *Teenagers and Teenpics: The Juvenilization of American Movies in the 1950s.* Boston:Unwin Hyman, 1988.
Durgnat, Raymond, and Scott Simmon. *King Vidor, American.* Berkeley: Univ. of California Press, 1988.
Dyer, Richard. *Heavenly Bodies: Film Stars and Society.* New York: St. Martin's

Press, 1986.

Elsaesser, Thomas, with Adam Barker, eds. *Early Cinema: Space—Frame—Narrative*. London: British Film Institute, 1990.

Everson, William K. *American Silent Film*. New York: Oxford Univ. Press, 1978.

Fell, John L. *Film and the Narrative Tradition*. Norman: Univ. of Oklahoma Press, 1974.

——, ed. *Film Before Griffith*. Berkeley: Univ. of California Press, 1983.

Fielding, Raymond. *The March of Time, 1935—1951*. New York: Oxford Univ. Press, 1978.

Fine, Richard. *Hollywood and the Profession of Authorship, 1928—1940*. Ann Arbor, Mich.: UMI Research Press, 1985.

Finler, Joel W. *The Hollywood Story*. New York: Crown, 1988.

Flynn, Caryl. *Strains of Utopia: Gender, Nostalgia, and Hollywood Film Music*. Princeton, N. J.: Princeton Univ. Press, 1992.

Fordin, Hugh. *The Movies' Greatest Musicals: Produced in Hollywood USA by the Freed Unit*. New York: Ungar, 1984.

Gabler, Neal. *An Empire of Their Own: How the Jews Invented Hollywood*. New York: Crown, 1988.

Gaines, Jane, ed. *Classical Hollywood Narrative: The Paradigm Wars*. Durham, N. C.: Duke Univ. Press, 1992.

Gaines, Jane, and Charlotte Herzog. *Fabrications: Costume and the Female Body*. New York: Routledge, 1990.

Gallagher, Tag. *John Ford: The Man and His Films*. Berkeley: Univ. of Calif. Press, 1986.

Geduld, Harry M. *The Birth of the Talkies: From Edison to Jolson*. Bloomington: Indiana Univ. Press, 1975.

Georgakas, Dan, and Lenny Rubenstein, eds. *The Cineaste Interviews: On the Art and Politics of the Cinema*. Chicago: Lake View Press, 1983.

Gledhill, Christine, ed. *Home Is Where the Heart Is: Studies in Melodrama and the Woman's Film*. London: British Film Institute, 1987.

Gomery, Douglas. *Shared Pleasures: A History of Movie Presentation in the United States*. Madison: Univ. of Wisconsin Press, 1992.

Gorbman, Claudia. *Unheard Melodies: Narrative Film Music*. Bloomington: Indiana Univ. Press, 1987.

Grant, Barry Keith. *Voyages of Discovery: The Cinema of Frederick Wiseman*. Urbana: Univ. of Illinois Press, 1992.

Gunning, Tom. *D. W. Griffith and the Origins of American Narrative Film: The Early Years at Biograph.* Urbana: Univ. of Illinois Press, 1991.

Hansen, Miriam. *Babel and Babylon: Spectatorship in American Silent Film.* Cambridge, Mass.: Harvard Univ. Press, 1991.

Harvey, Stephen. *Directed by Vincente Minnelli.* New York: The Museum of Modern Art/Harper & Row, 1989.

Heider, Karl G. *Ethnographic Film.* Austin: Univ. of Texas Press, 1976.

Heisner, Beverly. *Hollywood Art: Art Direction in the Days of the Great Studios.* Jefferson, N. C.: McFarland, 1990.

Hilmes, Michelle. *Hollywood and Broadcasting: From Radio to Cable.* Urbana: Univ. of Illinois Press, 1990.

Hirsch, Foster. *The Dark Side of the Screen: Film Noir.* San Diego: A. S. Barnes, 1981.

Jacobs, Lea. *The Wages of Sin: Censorship and the Fallen Woman Film, 1928–1942.* Madison: Univ. of Wisconsin Press, 1991.

Jenkins, Henry. *What Made Pistachio Nuts? Early Sound Comedy and the Vaudeville Aesthetic.* New York: Columbia Univ. Press, 1992.

Jowett, Garth. *Film: The Democratic Art.* Boston: Little, Brown, 1976.

Kaplan, E. Ann, ed. *Women in Film Noir.* London: British Film Institute, 1978, 1980.

Kendall, Elizabeth. *The Runaway Bride: Hollywood Romantic Comedy of the 1930s.* New York: Alfred A. Knopf, 1990.

Koppes, Clayton R., and Gregory D. Black. *Hollywood Goes to War: How Politics, Profits, and Propaganda Shaped World War II Movies.* New York: The Free Press, 1987.

Koszarski, Richard. *An Evening's Entertainment: The Age of the Silent Feature Picture, 1915–1928.* New York: Scribner's, 1990.

——. *The Man You Loved to Hate: Erich von Stroheim and Hollywood.* New York: Oxford Univ. Press, 1983.

Kozloff, Sarah. *Invisible Storytellers: Voice-Over Narration in American Fiction Film.* Berkeley: Univ. of California Press, 1988.

Leff, Leonard J., and Jerold L. Simmons. *The Dame in the Kimono: Hollywood, Censorship, and the Production Code from the 1920s to the 1960s.* New York: Grove Weidenfeld, 1990.

Lorentz, Pare. *FDR's Moviemaker: Memoirs and Scripts.* Reno: Univ. of Nevada

Press, 1992.

Lucanio, Patrick. *Them or Us: Archetypal Interpretations of Fifties Alien Invasion Films*. Bloomington: Indiana Univ. Press, 1987.

Maltby, Richard. *Harmless Entertainment: Hollywood and the Ideology of Consensus*. Metuchen, N. J.: Scarecrow Press, 1983.

McBride, Joseph. *Frank Capra: The Catastrophe of Success*. New York: Simon and Schuster, 1992.

McCarthy, Todd, and Charles Flynn, eds. *Kings of the Bs: Working Within the Hollywood System, An Anthology of Film History and Criticism*. New York: Dutton, 1975.

McGilligan, Pat, ed. *Backstory: Interviews with Screenwriters of Hollywood's Golden Age*. Berkeley: Univ. of California Press, 1986.

——. *Backstory 2: Interviews with Screenwriters of the 1940s and 1950s*. Berkeley: Univ. of California Press, 1991.

Merritt, Russell, and J. B. Kaufman. *Walt in Wonderland: The Silent Films of Walt Disney/Nel paese delle meraviglie: I cartoni animati muti di Walt Disney*. Pordenone: Biblioteca dell'Immagine, 1992.

Modleski, Tania. *The Women Who Knew Too Much: Hitchcock and Feminist Theory*. New York: Methuen, 1988.

Mordden, Ethan. *Medium Cool: The Movies of the 1960s*. New York: Alfred A. Knopf, 1990.

Musser, Charles. *Before the Nickelodeon: Edwin S. Porter and the Edison Manufacturing Company*. Berkeley: Univ. of California Press, 1991.

——. *The Emergence of Cinema: The American Screen to 1907*. New York: Scribner's, 1990.

Musser, Charles, in collaboration with Carol Nelson. *High-Class Moving Pictures: Lyman H. Howe and the Forgotten Era of Traveling Exhibition, 1880–1920*. Princeton, NJ: Princeton Univ. Press, 1991.

Naremore, James. *Acting in the Cinema*. Berkeley: Univ. of California Press, 1988.

Navasky, Victor S. *Naming Names*. New York: Viking, 1980.

Nichols, Bill, ed. *Movies and Methods: An Anthology*. Berkeley: Univ. of California Press, 1976. Volume II. Berkeley: Univ. of California Press, 1985.

Nichols, Bill. *Representing Reality: Issues and Concepts in Documentary*. Bloomington: Indiana Univ. Press, 1991.

O'Connell, P. J. *Robert Drew and the Development of Cinema Verite in America*. Carbondale: Southern Illinois Univ. Press, 1992.

O'Pray, Michael, ed. *Andy Warhol: Film Factory.* London: British Film Institute, 1989.

Pearson, Roberta E. *Eloquent Gestures: The Transformation of Performance Style in the Griffith Biograph Films.* Berkeley: Univ. of California Press, 1992.

Petrie, Graham. *Hollywood Destinies: European Directors in America, 1922—1931.* London: Routledge & Kegan Paul, 1985.

Polan, Dana. *Power and Paranoia: History, Narrative, and the American Cinema, 1940—1950.* New York: Columbia Univ. Press, 1986.

Ray, Robert B. *A Certain Tendency of the Hollywood Cinema, 1930—1980.* Princeton, N. J.: Princeton Univ. Press, 1985.

Robinson, David. *Chaplin: His Life and Art.* New York: McGraw-Hill, 1985.

Roddick, Nick. *A New Deal in Entertainment: Warner Brothers in the 1930s.* London: British Film Institute, 1983.

Roffman, Peter, and Jim Purdy. *The Hollywood Social Problem Film: Madness, Despair, and Politics from the Depression to the Fifties.* Bloomington: Indiana Univ. Press, 1981.

Rotha, Paul. *Robert J. Flaherty: A Biography*, ed. Jay Ruby. Philadelphia: Univ. of Pennsylvania Press, 1983.

Schatz, Thomas. *The Genius of the System: Hollywood Filmmaking in the Studio Era.* New York: Pantheon, 1988.

——. *Hollywood Genres: Formulas, Filmmaking, and the Studio System.* New York: Random House, 1981.

Schickel, Richard. *D. W. Griffith: An American Life.* New York: Simon and Schuster, 1984.

Schindler, Colin. *Hollywood Goes to War: Films and American Society 1939—1952.* London: Routledge & Kegan Paul, 1979.

Shadoian, Jack. *Dreams and Dead Ends: The American Gangster/Crime Film.* Cambridge, Mass.: The MIT Press, 1979.

Silver, Alain, and Elizabeth Ward, eds. *Film Noir: An Encyclopedic Reference to the American Style.* Woodstock, N. Y.: The Overlook Press, 1979.

Sklar, Robert. *City Boys: Cagney, Bogart, Garfield.* Princeton, N. J.: Princeton Univ. Press, 1992.

Sklar, Robert, and Charles Musser, eds. *Resisting Images: Essays on Cinema and History.* Philadelphia: Temple Univ. Press, 1990.

Slide, Anthony, ed. *The American Film Industry: A Historical Dictionary.* New York: Greenwood Press, 1986.

Smoodin, Eric. *Animating Culture: Hollywood Cartoons from the Sound Era.* New Brunswick, N. J.: Rutgers Univ. Press, 1993.

Staiger, Janet. *Interpreting Films: Studies in the Historical Reception of American Cinema.* Princeton, N. J.: Princeton Univ. Press, 1992.

Telotte, J. P. *Voices in the Dark: The Narrative Patterns of Film Noir.* Urbana: Univ. of Illinois Press, 1989.

Thompson, Kristin. *Exporting Entertainment: America in the World Film Market 1907—1934.* London: British Film Institute, 1985.

Truffaut, Francois. *Hitchcock*, rev. ed. New York: Simon and Schuster, 1983.

Uricchio, William, and Roberta E. Pearson. *Reframing Culture: The Case of the Vitagraph Quality Films.* Princeton, N. J.: Princeton Univ. Press, 1993.

Van Peebles, Melvin and Mario. *No Identity Crisis: A Father and Son's Own Story of Working Together.* New York: Simon and Schuster, 1990.

Vineberg, Steve. *Method Actors: Three Generations of American Acting Style.* New York: Schirmer, 1991.

Walker, Alexander. *The Shattered Silents: How the Talkies Came to Stay.* London: Harrap, 1978, 1986.

Walker, Joseph B., and Juanita Walker. *The Light on Her Face.* Hollywood: The ASC Press, 1984. Walsh, Andrea S. *Women's Film and Female Experience, 1940—1950.* New York: Praeger, 1984.

Waugh, Thomas, ed. *"Show Us Life": Toward a History and Aesthetics of the Committed Documentary.* Metuchen, N. J.: Scarecrow Press, 1984.

Weales, Gerald. *Canned Goods as Caviar: American Film Comedies of the 1930s.* Chicago: Univ. of Chicago Press, 1985.

Williams, Linda. *Hard Core: Power, Pleasure, and the "Frenzy of the Visible".* Berkeley: Univ. of California Press, 1989.